W9-BVS-880

Publicado en 2007 por Númen, un sello editorial de
Advanced Marketing, S. de R.L. de C.V.
Calz. San Francisco Cuautlalpan
No. 102, Bodega D
Col. San Francisco Cuautlalpan, Naucalpan de Juárez C.P. 53569
Estado de México

ISBN 10: 970-718-423-X
ISBN 13: 978-970-718-423-7

Titulo Original/Original Title: 1000 Pinturas de los grandes maestros/
1000 painting of genius

Impreso en China, 2007

Autores: Victoria Charles
Joseph Manca, Megan McSh

Con el apoyo de: Klaus H Carl, Allyse
Roujoux, Trang Nguyen, Eliane de Sérés
Vo, Elisabeth Woodville.

Traducción : Susana del Moral

Diseño: Baseline Co Ltd, 127-129A Ngu
Distrito 1, ciudad Ho Chi Minh, Vietnam

10
Pint
los (
Ma

1000
Pinturas de los Grandes Maestros

NUMEN
ARTE A TRAVÉS DEL TIEMPO

Sirrocco

Contenido

INTRODUCCIÓN GENERAL

Para el escritor y pintor italiano del siglo XVI Giorgio Vasari, una era oscura en la historia de la humanidad terminó cuando Dios se apiadó del hombre y produjo una reforma en la pintura. Vasari escribió en su libro de 1550 *Las vidas de los artistas*, que el naturalismo de los pintores toscanos como Giotto di Bondone a principios del siglo XIV era un milagro, un regalo para la humanidad que puso fin al estilo bizantino rígido, formal y tan artificial que había privado antes de aquella época. En la actualidad nos damos cuenta de que no fue la suerte ni la intervención divina lo que provocó ese cambio en el arte. El desarrollo de una narrativa fresca y efectiva, una representación espacial convincente y la introducción de figuras realistas y corpóreas que poseían una presencia física son todos aspectos de la pintura como eco de los cambios en la cultura europea que comenzaban a surgir en el siglo XIV y que encontraron su más alta expresión en Italia. Inmersos en una revolución social en la que comerciantes, fabricantes y banqueros iban ganando importancia, los pintores respondían a la creciente demanda de una representación más clara y natural en el arte. Las obras monumentales de Giotto, en Florencia, y el elegante y finamente labrado naturalismo en las pinturas de Duccio di Buoninsegna, en Siena, no fueron sino parte de un movimiento cultural más grande. Este cambio también abarcó la obra conmovedora, escrita en lengua vernácula, de Dante, Petrarca y Boccaccio; la vívida narrativa de los viajes de Marco Polo; la creciente influencia del nominalismo en la filosofía, que impulsó la búsqueda de conocimientos reales, tangibles y sensatos; y la devoción religiosa de San Francisco de Asís, que descubrió la presencia de Dios no en las ideas ni especulaciones verbales, sino en el canto de las aves y en la luz del sol y de la luna.

Lo que las *primi lumi*, las "primeras luces" en el arte de la pintura habían iniciado en el siglo XIV, continuó en el siglo XV, con una mayor agudeza e integridad, y con un nuevo sentido histórico que hizo que los artistas dirigieran su mirada al pasado, antes de la Edad Media, al mundo de las civilizaciones clásicas. Los italianos admiraron, casi idolatraron, a los antiguos griegos y romanos por su sabiduría y su visión, así como también por su arte y logros académicos. La revolución cultural del siglo XV se vio avivada por un nuevo tipo de intelectual, el humanista. El humanista era un estudioso de las letras clásicas y el humanismo era la actitud en general que adoptaban: una creencia en el valor de un estudio cuidadoso de la naturaleza, una fe en el potencial de la humanidad y la sensación de que las creencias morales seculares eran necesarias para complementar los limitados principios de la cristiandad. Pero sobre todo, los humanistas fomentaron la creencia de que las civilizaciones antiguas fueron el ápice de la cultura y que uno debía entrar en un diálogo con los escritores y artistas del mundo clásico. El resultado fue el Renacimiento de la cultura grecorromana. Los paneles, pinturas y murales de Masaccio y Piero dell Francesca plasmaron la firmeza moral de las figuras escultóricas de la antigua Roma, estos artistas se esforzaron por presentar a sus modelos como parte de nuestro mundo utilizando el sistema de perspectiva desarrollado durante el Renacimiento y que se basaba en el uso de un solo punto de fuga y líneas transversales trazadas cuidadosamente, que daba como resultado una coherencia espacial que, en el mejor de los casos, no se había visto desde la antigüedad. Las obras del prodigio del norte de Italia, Andrea Mantegna, tienen una deuda aún mayor con el mundo antiguo. El artista realizó estudios arqueológicos acerca de los ropajes antiguos, la arquitectura, las poses y las inscripciones, lo que dio por resultado el intento más completo y coherente que cualquier pintor de la época haya podido realizar para dar nueva vida a la desaparecida civilización grecorromana. Hasta un pintor como Alessandro Botticelli, cuyo arte evoca un espíritu etéreo sobreviviente de finales del estilo gótico, creó pinturas con Venuses, cupidos y ninfas que respondían a una temática antigua que atraía al público de la época, afectado por el humanismo.

Sería mejor hablar de "renacimientos", en lugar de considerar este periodo como uno solo. Esto es evidente al contemplar las obras de los principales pintores del cinquecento. Giorgio Vasari consideró que todos estos maestros pretendían crear un arte más grande que la naturaleza misma, ya que eran idealistas que querían mejorar la realidad en lugar de limitarse a imitarla y que cuidadosamente sugerían la realidad en lugar de plasmarla abiertamente para nosotros en cada uno de sus detalles. Reconocemos en estos pintores las diferentes representaciones de las aspiraciones culturales de la época. Leonardo da Vinci recibió entrenamiento como pintor, pero se sentía igualmente a gusto en su papel de científico, e incorporó al arte sus investigaciones sobre el cuerpo humano, la morfología de las plantas, la geología y la

psicología. Miguel Ángel Buonarroti, que se preparó para ser escultor, se volvió hacia la pintura para expresar sus creencias profundamente teológicas y filosóficas, en especial, el idealismo del neoplatonismo. Sus héroes musculosos, titánicos e intensos no podrían ser más distintos de las figuras elegantes, sonrientes y finas de Leonardo. Rafael de Urbino fue el epítome del cortesano; sus pinturas representaron la gracia, el encanto y la sofisticación de la vida en las cortes del Renacimiento. Giorgione y Tiziano, los dos maestros venecianos, expresaron en sus colores y liberales pinceladas un sentido epicúreo de la vida, para el cual su arte no encontró mejores temas que frondosos paisajes y suntuosos desnudos femeninos. Todos los pintores del siglo XVI trataron de mejorar la naturaleza, de crear algo más grande o más hermoso. El lema de Tiziano *Natura Potentior Ars*, "El arte es más poderoso que la naturaleza", pudo ser la filosofía de todos los artistas del siglo XVI.

Entre los logros de los pintores del Renacimiento italiano estuvo el haber establecido sus credenciales intelectuales. En lugar de ser considerados como simples artesanos, algunos artistas como León Battista Alberti, Leonardo da Vinci y Miguel Ángel también se dedicaban a escribir acerca del arte, y lograron ponerse a la par con otros pensadores de la época. La profesión de pintor tuvo un súbito repunte de popularidad durante el Renacimiento italiano. Miguel Ángel, por ejemplo, recibió el mote de *Il Divino*, "el Divino", y se formaron cierto tipo de cultos en torno a las figuras de los principales pintores y otros artistas de la época. Ya en 1435, Alberti urgía a los pintores a asociarse con hombres de letras y matemáticos, lo que arrojó buenos resultados. La inclusión moderna del "arte de estudio" en los planes de estudio de las universidades tiene sus orígenes en esa nueva actitud hacia la pintura que tuvo lugar en Italia, durante el Renacimiento. Para el siglo XVI, en lugar de sólo comisionar obras en particular, muchos mecenas en la península se dedicaron a coleccionar cualquier creación de los grandes artistas individuales; comprar "un Rafael", "un Miguel Ángel" o "un Tiziano" se convirtió en un objetivo en sí mismo, sin importar cuál fuera la obra en cuestión.

Mientras los italianos renacentistas se dedicaban a crear escenarios espaciales sumamente organizados y tipos de figuras ideales, los europeos del norte se concentraban en la diversidad de la vida en la tierra. Ningún pintor ha logrado sobrepasar jamás al holandés Jan van Eyck en su minuciosa observación de las superficies, y ninguno ha podido captar con más claridad y poesía el destello de una perla, los colores profundos y vibrantes de un paño rojo o los reflejos brillantes que aparecen en la superficie de un cristal o un metal. La observación científica era una forma de realismo, mientras que otra era el intenso interés de la época en los cuerpos de los santos y en los detalles anatómicos de la Pasión de Cristo. Fue la época del teatro religioso, cuando los actores se vestían como personajes bíblicos, actuaban en iglesias y en las calles los detalles del tormento y muerte de Cristo. No es coincidencia que fuera también el periodo en el que los maestros como el holandés Rogier van der Weyden y el alemán Matthias Grünewald pintaron, en ocasiones con atroz claridad, las heridas, rastros de sangre y el patético semblante de Cristo crucificado. Los maestros del norte llevaron a cabo su investigación pictórica con el hábil uso de la técnica de la pintura al óleo, un medio en el cual se mantuvieron a la cabeza del arte europeo hasta que los italianos les dieron alcance, a finales del siglo XV.

Durante el Renacimiento, el arte de Albrecht Durero de Nuremberg abarcó tanto al norte como al sur. Siguió la tendencia italiana de medición canónica del cuerpo humano y la perspectiva, pero conservó un tipo de marcado expresionismo de la línea y la representación emotiva que era tan popular en el arte alemán. Aunque compartió el optimismo artístico de los idealistas italianos, muchos otros pintores del norte reflejaron una sensación de pesimismo en lo referente a la condición humana. El ensayo de Giovanni Pico della Mirandola titulado *La dignidad del hombre* presagió la creencia de Miguel Ángel en la belleza esencial y perfectible del cuerpo y el alma humanos. Por otro lado, *El Elogio de la locura* de Erasmo y el poema satírico de Sebastián Brant, *La nave de los locos*, fueron parte del mismo medio cultural del norte de Europa que produjo maravillas del humanismo como el tríptico *El jardín de las delicias* de Hieronymus Bosch, El Bosco, y las estridentes escenas de campesinos de Pieter Brueghel. Había esperanza para la humanidad en el paraíso, pero poco consuelo en la tierra para los seres consumidos por sus pasiones y atrapados en un ciclo de deseo y de anhelos infructuosos. Los humanistas del norte, al igual que sus contrapartes italianos, buscaban las virtudes clásicas de la moderación, la circunspección y la armonía, y las pinturas de Brueghel representaban los vicios mismos contra los que advertía. A diferencia de algunos de sus contemporáneos romanistas, que habían viajado desde los Países Bajos hasta Italia y se habían inspirado en Miguel Ángel y en otros artistas de la época, Brueghel viajó a Roma alrededor de 1550, pero su arte no muestra influencias italianas. Buscó inspiración local y ambientó sus escenas en sitios humildes, lo que le ganó el inmerecido mote de "el campesino Brueghel". Fue precursor del realismo y de la franqueza del barroco del norte de Europa.

La gran revolución intelectual que pusieron en marcha los teólogos como Martín Lutero y Juan Calvino en el siglo XVI llevó a un intento de la iglesia católica por responder al reto de los protestantes. Varios concilios religiosos pidieron una reforma de la iglesia católica romana. En cuanto a las artes, los participantes en el Concilio de Trento declararon que el arte

debía ser simple y accesible a todo el público. Sin embargo, varios pintores italianos a los que conocemos como manieristas, habían estado practicando un arte complejo tanto en temas como en estilo. Los pintores finalmente respondieron a las necesidades eclesiásticas, así como al hastío que requería una respuesta a la fórmula estilística del manierismo. Llamamos a esta nueva era la edad del barroco, que se inició con Caravaggio. Pintaba lo que tenía delante, de la manera más realista posible, aunque teñido de una oscuridad dramática y teatral concentrada; tuvo una gran cantidad de seguidores, tanto entre el público en general, como entre los conocedores y hasta entre algunos funcionarios de la iglesia, que en un principio se mostraron escépticos de su tratamiento abiertamente realista de temas sacros. La influencia de Caravaggio arrasó primero Italia y luego el resto de Europa, y una hueste de pintores adoptó y adaptó su claroscuro y la supresión de los colores brillantes; sus modelos, francos y desenfadados, tocaron una cuerda sensible en los espectadores de todo el continente que ya se habían cansado de la artificialidad del arte del siglo XVI.

Además de la influencia de Caravaggio en los inicios del barroco, se desarrolló otra forma de pintura que luego se conocería como el alto barroco: era el estilo más dramático, dinámico y pictórico desarrollado hasta entonces. Muchos de los pintores de este estilo surgieron sobre la base que habían creado los pintores venecianos del siglo XVI. Pedro Pablo Rubens, un admirador de Tiziano, pintó enormes lienzos de figuras voluptuosas, ricos paisajes con pinceladas cortas y destellos de luz y sombra. Sus experimentos pictóricos fueron el inicio del arte de sus compatriotas Jacob Jordaens y Anthony van Dyck, éste último muy popular entre la elite europea de su época por su noble estilo en el arte del retrato. Rubens revivió el mundo antiguo al plasmar en sus lienzos a dioses, diosas y criaturas humanas y mitológicas marinas de antaño, pero su estilo no era clásico en absoluto. Encontró un excelente mercado para sus obras entre los aristócratas europeos, a quienes les agradaba su adulación grandilocuente, y entre los mecenas católicos del arte religioso, quienes encontraban que sus extrovertidas escenas sacras eran un arma en contra de la ideología de la Contrarreforma. En Roma misma, el escultor Bernini era la contraparte de Rubens, y la iglesia católica tenían en estos dos campeones de la fe un medio para mostrar el poder y la majestad de la iglesia y el papado. Los pintores del barroco italiano liberaron a muchas figuras religiosas de los techos de las iglesias de Roma y otras ciudades, y abrieron los cielos hasta revelar el paraíso y la aceptación personal de Dios de los mártires y místicos del mundo de la santidad católica. Los pintores españoles como Velásquez, Murillo y Zurburán llevaron el estilo a su tierra natal, tal vez calmando los movimientos físicos y abriendo un poco el trabajo del pincel, pero con el mismo sentido místico de la luz de los italianos, así como el tema de la iconografía cristiana.

¡Qué diferente de todo esto fueron las pinturas holandesas del siglo XVII! Habiéndose liberado efectivamente de los Habsburgo y de España para la década de 1580, los holandeses practicaban una forma tolerante de calvinismo, que hacía a un lado la iconografía religiosa. Contaban con una creciente clase media y con una pujante clase adinerada dispuestas a adquirir una enorme variedad de obras seculares, resultado del trabajo de una gran cantidad de hábiles pintores, muchos de los cuales se especializaban en ciertos tipos de paisajes, como paisajes a la luz de la luna, escenas de patinadores, barcos en el mar, escenas de tabernas y una gran variedad de temas. De esta gran escuela de artistas, destacan varias figuras en particular. Jacob van Ruisdael fue lo más cercano que hubo en Holanda a un paisajista del alto barroco, con sus paisajes oscuros y muchas veces tormentosos que evocaban el dramatismo y el movimiento tan generalizado en el arte europeo de la época. La pintura de Frans Hals, con sus pinceladas rápidas y llamativas y los tonos exagerados de la piel y las vestimentas, así como la obra de Ruisdael, se acercan a la sensibilidad paneuropea del alto barroco. En contraste, Jan Steen representó el realismo generalizado y la calidad local de la mayor parte del arte holandés de la era dorada, y añadió un toque moralista en sus representaciones de escenas familiares en las que reina el caos y en sus campesinos de conductas censurables. Finalmente, las pinturas de Rembrandt van Rijn son únicas en su tipo, incluso entre los otros artistas holandeses. Educado como calvinista, compartió algunas de las creencias de los menonitas y se alegró de alejarse de la rigidez calvinista que estaba en contra de la representación de escenas bíblicas. Sus últimas pinturas con callada introspección forman la contraparte protestante perfecta a las pinturas dinámicas y llamativas del católico romano Rubens. Rembrandt trabajó casi desde el principio en una técnica más estricta, influenciada por los "excelentes pintores" holandeses, por lo que desarrolló un estilo de luz y sombras derivado de Caravaggio, pero que se expresaba con una mayor complejidad pictórica. Este estilo pasó de moda entre los holandeses, pero Rembrandt siguió utilizándolo, lo que lo llevó a la bancarrota, pero le permitió dejar un legado que sería admirado por románticos y por aquellos modernistas con una inclinación por la abstracción pictórica. Rembrandt sobresalió también por la universalidad de su arte. Estaba empapado en el conocimiento de otros estilos y de una gran cantidad de fuentes literarias. Aunque nunca viajó a Italia, su mente era como una esponja artística y su obra refleja la inspiración que obtuvo del artista del gótico tardío Antonio Pisanello y de los maestros del Renacimiento Mantegna, Rafael y Durero. Su trabajo estaba en evolución constante debido a que poseía la mente artística más amplia y la más profunda comprensión de la condición humana que un pintor de su tiempo pudiera tener.

Es evidente que, así como el Renacimiento en el arte tuvo distintas fases, hubo también diversas formas de barroco, y el alto barroco se contrapuso al barroco clásico, que tenía raíces filosóficas en el pensamiento antiguo y bases estilísticas en las pinturas de Rafael y de otros artistas clásicos del cinquecento. Annibale Carracci optó por un estilo clásico, mientras que pintores como Andrea Sacchi retaron la supremacía de los pintores del alto barroco como Pietro da Cortona en Roma. Sin embargo, la esencia del clasicismo del siglo XVII podemos encontrarla en el francés Nicolás Poussin, quien desarrolló un estilo perfectamente adecuado a las crecientes filas del estoicismo filosófico en Francia, Italia y en otras partes del mundo. Sus figuras sólidas e idealizadas, dotadas de amplios movimientos físicos y firmes propósitos morales, representan una gran gama de narrativas, tanto sacras como seculares. Otro francés desarrolló una forma diferente de clasicismo: las pinturas epicúreas de Claudio de Lorena al principio parecen diferir en mucho de las de Poussin, ya que en las del primero, los bordes se confunden, las ondas en el agua tienen un sutil movimiento y las vistas perezosas hacia el infinito aparecen en la distancia. Sin embargo ambos pintores convergen en una sensación de moderación y de equilibrio, y resultan atractivos para un tipo similar de mecenas. Todos estos pintores del siglo XVII, ya fueran clásicos en su temperamento o no, participaron en la explosión de temas que se dio en esa época; nunca, desde la antigüedad, se había dado en el arte tal diversidad de iconografía de temas, tanto sacros como profanos. Con la exploración de nuevos continentes, el contacto con personas nuevas y diferentes en todo el planeta, y los nuevos puntos de vista que ofrecían telescopios y microscopios, el mundo parecía estar cambiando, evolucionando y fracturándose, y la diversidad de estilos artísticos y temas pictóricos refleja este dinamismo.

Luis XIV (1638-1715) el autodesignado Rey Sol que se concebía a sí mismo con las características de Apolo y Alejandro el Grande, favoreció el estilo clásico de Poussin y de los pintores como el artista de su corte, Charles Le Brun, quien reciprocaba al monarca con una gran cantidad de turbias pinturas en las que glorificaba su reinado. Luego, al final del siglo XVII y principios del XVIII, surgió un debate sobre el estilo y los pintores se aliaron en uno de dos bandos, los partidarios de Poussin y los de Rubens. Los primeros favorecían el clasicismo, la linealidad y la moderación, mientras que los segundos defendían la innata primacía de un estilo de pintura libre, con movimientos enérgicos y dinamismo en la composición. Cuando Luis XIV murió, el campo quedó abierto en Francia y los partidarios de Rubens se pusieron a la cabeza, creando un estilo al que se llamó rococó, o "trabajo barroco con guijarros", una marca decorativa en la pintura barroca. En lugar de ser una continuación del estilo de Rubens, el trabajo de Antoine Watteau, Jean-Honoré Fragonard y François Boucher transmite un humor más ligero, con pinceladas más etéreas, una paleta más ligera y hasta trabajos de dimensiones físicas mucho menores. El tema erótico y los géneros ligeros llegaron a dominar el estilo, que encontró partidarios especialmente entre la aristocracia francesa, amante del placer, así como entre el resto de la clase adinerada de Europa continental. Los pintores del rococó continuaron así con el debate entre línea y color que había surgido en la práctica y en la teoría del arte del siglo XVI: la polémica entre Miguel Ángel y Tiziano, y luego entre Rubens y Poussin, es una lucha que no desaparecerá y que volverá a surgir en el siglo XIX y en épocas posteriores.

No todos los artistas sucumbieron ante el embrujo del rococó. El enfoque del siglo XVIII en cuanto a las virtudes sociales como el patriotismo, el deber familiar y la necesidad de profundizar en el estudio de las leyes de la naturaleza y la razón, era radicalmente opuesto al tema central y al estilo hedonístico de los pintores del rococó. En el ámbito de la teoría y la crítica del arte, Diderot y Voltaire estaban inconformes con el estilo rococó que florecía en Francia, por lo que sus días estaban contados. El humilde naturalismo del francés Chardin se basaba en las representaciones de naturalezas muertas holandesas del siglo anterior y en la obra de pintores anglo-americanos e ingleses como John Singleton Copley de Boston, Joseph Wright de Derby. Thomas Hogarth pintó en estilos que, en diferentes maneras, personificaban una especie de naturalismo fundamental que puede reconocerse como adecuado para el espíritu de la época. Varios artistas, como Elisabeth Vigée-Lebrun y Thomas Gainsborough, incorporaron en parte, en sus pinturas, la ligereza de toque característica del rococó, pero modificaron sus excesos y evitaron algunas de sus cualidades más artificiales y superficiales, por más encantadoras que fueran.

Un leitmotif en la pintura occidental ha sido la persistencia del clasicismo, y fue ahí donde el rococó encontró a su oponente más fuerte. Como respuesta al rococó, a finales del siglo XVIII se reafirmaron las bases del estilo clásico, con su equilibrio dinámico, su naturalismo idealizado, la armonía mesurada, la restricción del color y el dominio de la línea, todo ello bajo la guía e influencia de los modelos de la antigua Grecia y la Roma clásica. Cuando Jacques-Louis David exhibió su *Juramento de los Horatii* en 1785, electrificó al público y fue aplaudido por todos los franceses, incluido el rey, así como por la comunidad internacional. Thomas Jefferson se encontraba en París cuando se exhibió la pintura y quedó sumamente impresionado. La popularidad del neoclasicismo precedió a la revolución francesa, pero tras el triunfo de la revuelta, se convirtió en el estilo oficial del virtuoso nuevo régimen. El rococó se asoció con la

decadencia del *Ancien Régime*, y los pintores que trabajaban este estilo se vieron forzados a huir del país o cambiar de forma de pintar. Durante la época napoleónica siguió de moda en Francia un neoclasicismo tardío, y la elegante linealidad y actitud exótica de Jean-Auguste-Dominique Ingres tomó el lugar de la obra de David, quien había suavizado su estilo en los últimos años de su vida para crear una forma de clasicismo más copiosa y decorativa, adecuada para el carácter menos burgués del imperio francés.

Si el siglo XVIII fue la Edad de la Razón y de las Luces, fue también la época en que se desarrolló una tendencia intelectual hacia el interés en lo irracional y lo emocional. Un grupo de pintores, a veces considerados en conjunto como los románticos, floreció a finales del siglo XVIII y durante la primera mitad del siglo XIX. Muchos de estos pintores coexistieron cronológicamente con los artistas clásicos e incluso se dio entre ellos cierto grado de rivalidad. Algunos de los pintores europeos de la última mitad del siglo XVIII y la primera mitad del diecinueve se interesaban explícitamente por lo irracional, como Henry Fuseli en su *Pesadilla* y Francisco de Goya en algunas de sus pinturas violentas o negras y en sus escenas de muerte y locura. Théodore Géricault exploró la locura médica en algunas de sus pinturas más pequeñas, y los temas de la muerte, el canibalismo y la corrupción política en su masiva y ampulosa obra *La balsa de la Medusa*. Mucho más sutiles fueron los pintores de este periodo que exploraron los efectos emocionales del paisajismo. La luz parpadeante de John Constable y su cuidadoso estudio de las nubes y la luz del sol en los árboles de la campiña inglesa arrojan resultados sorprendentemente emotivos. El alemán Caspar David Friedrich transmitió el misticismo religioso del paisaje, mientras que los estadounidenses de la escuela del Río Hudson, como Thomas Cole, representaron los cálidos colores otoñales y la desolación del campo en el Nuevo Mundo que estaba desapareciendo con rapidez. A los contemporáneos de J.M.W. Turner les parecía que las pinturas de marinas, paisajes y escenas históricas del artista habían sido realizadas con "vapor teñido"; este artista dio un paso hacia el modernismo en la abstracción de su obra. Uno de los pintores románticos franceses más aclamados y de mayor influencia fue Eugene Delacroix. Se volvió hacia el alto barroco de Rubens en busca de inspiración y pintó lienzo tras lienzo de cacerías de tigres, imágenes de la Pasión de Cristo y, para el gusto contemporáneo, el mundo exótico de los guerreros y cazadores árabes del norte de África. Al igual que los maestros del barroco antes que él, utilizó diagonales que se abrían, elementos de composición separados y colores atrevidos con magníficos resultados. Delacroix se granjeó la enemistad artística y tal vez hasta personal de Ingres, y sus contemporáneos reconocieron en el arte de estos dos grandes pintores la eterna lucha entre la línea y el color.

Esa especie de realismo anti romántico en *Madame Bovary*, de Flaubert, encontró eco en el mundo del arte, en la escuela de los pintores realistas. Las representaciones simples, sin adornos, de la naturaleza y de la vida en un poblado que realizó Gustave Courbet son un intento por mostrarnos el mundo sin afeites. Su enunciado: "muéstrenme un ángel y yo lo pintaré" refleja el sentimiento que dio lugar a la creación de su obra monumental *Entierro en Ornans*, un trabajo cuidadosamente compuesto; tanto él como los críticos de la época afirmaron que se trataba de poco más que *réalité* cruda y simple. Más tradicionales, aunque también basadas en la observación cercana de la naturaleza, fueron las pinturas de Jean-François Millet y de los pintores de la escuela Barbizon, encabezados por Theodore Rousseau. Entre los otros realistas se encontraba Honoré Daumier, quien se dedicó a plasmar la vida urbana contemporánea y a retratar la locura de los funcionarios públicos y de los abogados, la natural bondad de los trabajadores y el hastío de los pobres. Contemporáneos del realismo francés, encontramos a los pre rafaelitas, que le volvieron la espalda al idealismo y se asociaron con la academia; encontraban inspiración en las detalladas particularidades y la "sinceridad" de la pintura en Italia antes de Rafael y del arribo del cinquecento. Dante, Gabriel Rossetti y Edward Burne Jones encontraron solaz en las historias exóticas de la Edad Media, en los relatos de principios de la historia británica y en todo tipo de cuentos y parábolas con moralejas. Utilizaron pintura al óleo, pero con el cuidado de la pintura al temple, sin las pinceladas amplias, sin dar efectos quebrados a los colores sobre el lienzo y sin usar la rápida técnica de glaseado que el óleo permite. No serían los últimos pintores occidentales en rechazar las posibilidades pictóricas de la pintura al óleo, ni en desafiar las convenciones de las academias de arte de los siglos XVI a XIX.

Conforme la urbanización y la industrialización se abrieron paso en la Europa del siglo XIX, tuvo lugar un inesperado y nuevo desarrollo en la pintura: el surgimiento del impresionismo. Claude Monet, Auguste Renoir, Camille Pissarro y otros en su círculo pintaron con rápidas pinceladas y con una insustancialidad nunca antes vista en la pintura. Algunas veces, para captar las características idílicas del campo, o para atrapar la luz, el humo, el color y el movimiento de las escenas urbanas, volvían la espalda a la historia y se concentraban en transmitir la fugacidad de las apariencias del momento. Aunque al principio fueron rechazados por la crítica y por el público debido a su indiferencia por las reglas de la academia, los impresionistas tuvieron un impacto duradero en el arte. Conforme se desarrollaban los estilos, la modernidad del arte se volvió más aparente. Los lienzos de Monet se volvieron sumamente abstractos, y llegó al extremo de terminar sus pinturas no frente a la fuente visual de las mismas, sino en su estudio, a veces mucho tiempo después de haber dejado

atrás al modelo natural. Renoir, a la larga, buscó representar la firme linealidad que había descubierto en el arte italiano, y sus obras reflejan un mejor plan en su diseño, están basadas en modelos y tienen una melosa capa de color. Los pintores tradicionalistas como Jean-Léon Gérôme y William Bouguereau en Francia e Ilya Repin en Rusia lograron el éxito mundial con sus estilos, más académicos y conservadores; sin embargo, los impresionistas tuvieron el mayor impacto en el desarrollo del modernismo y estos artistas pronto inspirarían nuevas formas de pintura.

Los post-impresionistas fueron un grupo de artistas que comprendió el potencial de la forma en que los impresionistas usaban el pincel. Paul Cézanne estaba decidido a lograr "algo permanente" con el arte de los impresionistas, por lo que dio a sus pinturas la solidez en la composición que encontró en el clasicismo. Tenía la intención de "reinventar a Poussin según la naturaleza" y desarrolló un áspero tipo de clasicismo que, al mismo tiempo, rompía las barreras oscureciendo los bordes de los objetos y haciendo que la superficie de la pintura fuera un fin en sí mismo, con su propia luminosidad, textura y colorido. Vincent van Gogh se apoyó en el impresionismo y le imbuyó un espíritu místico. Paul Gauguin buscó sus temas en las regiones más primitivas de Francia y en el Pacífico del Sur y pintó con parches de colores apenas mezclados. La teoría del arte de Georges Seurat retomó en parte la retórica de los primeros impresionistas cuando procuró dar una impresión de la realidad a través de su novedosa técnica. En su caso, se basó en los puntos de color y en la mezcla óptica de colores para crear la sensación de realidad, salvo que, como en el caso de Cézanne, les dio a sus figuras una calma casi neoclásica, una presencia y *gravitas* moral.

La explosión de estilos que se inició a finales del siglo XIX continuó durante el veinte. La libertad y el individualismo del modernismo encontraron expresión en una multiplicidad de estilos pictóricos. Los pensadores de diversos campos, en los inicios del siglo XX, descubrieron la inestabilidad esencial de la forma y la existencia: el atonalismo en la música, la teoría de la relatividad en la física, y las tendencias desestabilizadoras del psicoanálisis señalaban todas a un mundo de subjetividad y puntos de vista cambiantes. Por su parte, los cubistas, encabezados por Pablo Picasso y Georges Braque, sistemáticamente descompusieron ("analizaron") la realidad con su cubismo analítico, logrando casi la eliminación del color, la dirección de la luz, la textura e incluso la singularidad del punto de vista y, durante un tiempo, se alejaron por completo de la narrativa en favor de modelos inmóviles o de naturalezas muertas y retratos. En la historia de los estilos, puede decirse que el cubismo demolió el proyecto del Renacimiento, un proyecto aceptado por los pintores académicos del siglo XIX,

de construir una caja espacial en la que se desarrollaran eventos significativos con un espacio, luz y color convincentes. Los cubistas, que nunca pintaban una abstracción no representativa pura, confiaron en la tensión entre lo que uno ve y lo que uno espera ver para lograr el éxito. Picasso, que en sus inicios había pintado utilizando el estilo narrativo académico y con periodos representativos y poéticos como el Azul y el Rosa, más tarde experimentó casi hasta el cansancio, jugando a ratos con el primitivismo, el neoclasicismo y el surrealismo. Desde Giotto, ningún otro pintor había hecho tanto para lograr un cambio en el campo de este arte. Los trabajos del pintor francés Fernand Léger y el *Desnudo descendiendo una escalera* de Marcel Duchamp fueron consecuencia de los estilos de Picasso y Braque, una expansión de una idea en un entorno mucho más dinámico de figuras en un medio arquitectónico.

El arte de Picasso con frecuencia era inteligente e ingenioso. Una buena parte de la pintura del siglo XX fue más seria, y obras como el *Guernica* de Picasso, que retrata la tragedia de la guerra, fueron el camino que lo alejaría del desenfado de sus primeros estilos cubistas. El arte surrealista, como las pinturas oníricas de Salvador Dalí o los escenarios prohibidos de las obras de Giorgio de Chirico, captura en parte la alienación y la intensidad psicológica de la vida moderna. Los futuristas, pintores italianos que le deben mucho al cubismo, se volvieron hacia el aspecto dinámico, incluso de movimiento violento, en sus pinturas, y su arte presagió la desagradable mezcla de modernismo, urbanismo y agresión que, no por coincidencia, alimentó al régimen fascista de Benito Mussolini. A diferencia de los aparentemente intensos futuristas, algunos modernistas de finales del siglo XIX y principios del XX incluyeron a un grupo de pintores que se dedicó a explorar la subjetividad interna, y el período de civilización que nos legó a Freud y a Jung tenía que incluir a pintores dispuestos a explorar los estados psicológicos de la raza humana. La perspicacia psicológica y el expresionismo de Edvard Munch sólo se vieron igualados en intensidad por las obras de los alemanes Ludwig Kirchner y Emil Nolde. Un sentimiento religioso, también profundamente emotivo, floreció durante esta época en el arte abstracto del católico Georges Rouault y del judío Marc Chagall.

Los modernistas rechazaron la tradición en la arquitectura, la literatura y la música... y en la pintura no tenía por qué ser diferente. El predominio de la abstracción ha sido muy anunciado, pero es discutible que tal cosa sea posible. El holandés Piet Mondrian vio en sus abstracciones varias categorías teológicas, de género y existenciales, y su *Boogie Woogie de Broadway* posee un nombre muy sugerente. El arte abstracto de Kasimir Malevich nos presenta pinturas geométricas trabajadas hasta adquirir connotaciones

ontológicas y divinas, mientras que el de Vasily Kandinsky está preñado de misticismo y mensajes secretos. Las obras con chorros de pintura del expresionismo abstracto de Jackson Pollock contienen una fuerte presencia humana derivada del estilo cinético mismo, y él etiquetó sus obras con títulos descriptivos como *Ritmo de otoño* y *Lucifer*. Los lienzos del holandés Willem De Kooning están llenos de una aplicación explosiva y desesperada de pintura, que con frecuencia ilustra temas muy controversiales. Los campos de colores sangrantes de Mark Rothko nacen de las nociones filosóficas del artista, que quería que su público se sintiera profundamente conmovido al ver sus cuadros. El color y la forma vienen a llenar el hueco que deja la partida de la Virgen María y los martirizados santos, los dioses clásicos y los generales triunfantes del arte del pasado. La técnica más vieja de pintura al óleo se complementa en el siglo XX con sustancias nuevas o renovadas: acrílico, pintura de aluminio, encáustica, esmalte y otros agentes para fijar los pigmentos, con la ocasional aparición de un objeto cotidiano mezclado en la composición o pegado a la superficie.

Era inevitable que se diera una reacción a la intensidad psicológica del expresionismo abstracto, y esta reacción tomó dos formas. Una fue una nueva objetividad y el minimalismo, favorecidos por escultores como Donald Judd y David Smith, pero también por pintores como Ellsworth Kelly y Frank Stella, que obtuvieron de la pintura una gran cantidad de emoción humana, misticismo y subjetividad moral. La otra respuesta se encontró en el arte pop, que devolvió vívidamente la representación del objeto, con frecuencia de manera alborozada. Las latas de sopa de Andy Warhol, los collages de Richard Hamilton y el estilo tipo comics de Roy Lichtenstein fueron obras que con frecuencia se presentaban en gran escala y tenían una intención seria. Los productos comerciales de las sociedades modernas se derraman de los lienzos de los artistas pop, que nos exigen considerar la naturaleza del consumismo y la producción en masa, así como los problemas de la presentación artística.

Al final, la pintura del arte occidental logra un triunfo sobre una gran cantidad de enemigos. En el Renacimiento, el debate fluía en torno al *paragone*, es decir, a la comparación de las artes visuales, y Miguel Ángel y sus seguidores proclamaban que la escultura era más real, literalmente más tangible y menos engañosa que la pintura. Leonardo y otros se defendieron con palabras y con hechos, y es posible argüir que la pintura se mantuvo como el arte principal desde el Renacimiento, hasta el siglo XX. Prueba de ello es que en general, una persona promedio puede mencionar sólo algunos nombres de escultores del Renacimiento, pero fácilmente puede dar los nombres de un pequeño regimiento de pintores. Lo mismo se aplica al siglo XIX: en esos años, en el contexto francés, por ejemplo, además de

Rodin, y tal vez Carpeaux y Barye, los escultores se vieron opacados por las escuelas de pintores que presentaban sus innovadoras ideas. La pintura ha sobrevivido a la gran cantidad de copias impresas que inundan los mercados desde el siglo XV, a los intentos de los artistas barrocos de unir la pintura con otras artes visuales, a la promesa de una mayor fidelidad visual que introdujo la fotografía en el siglo XIX y a la competencia de las películas en el siglo XX. El medio digital presenta nuevamente un reto a la pintura de principios del siglo XXI, pero la pintura es una presencia demasiado poderosa, muy flexible en sus resultados y arraigada en nuestras sensibilidades para ceder fácilmente su sitio a los advenedizos. Incluso en términos prácticos, las pinturas pueden enrollarse y enviarse a cualquier parte o, cuando no están en uso, amontonarse, además de llenar espacios en blanco en las paredes o techos con fabulosos efectos. No es posible apagar una pintura con un interruptor ni con un clic del mouse. Son planas, como las páginas de nuestros libros y las pantallas de las computadoras, y pueden reproducirse en un formato bidimensional compatible sin las difíciles decisiones de iluminación que requiere la reproducción de una escultura o el problema de los puntos de vista, latente en la fotografía arquitectónica. Los pensadores del Renacimiento llegaron a decir que un pintor puede ejercer poderes divinos y, como si fuera un dios, crear todo un mundo; desde entonces se han creado miles de diferentes mundos pictóricos.

Las obras seleccionadas para este libro demuestran la variedad de grandes pinturas que pueden encontrarse en nuestros museos públicos. En la actualidad, la pintura sigue teniendo un gran atractivo en nuestro mundo cambiante. ¿Seguirán produciéndose obras maestras en este arte? Ésa ya es una cuestión más difícil de responder. Las obras aquí reunidas indican que la actividad física artesanal es un componente importante de una pintura exitosa. También se observa que los pintores triunfan cuando "se apoyan en los hombros de gigantes" y responden al arte del pasado ya sea con admiración o con rebeldía. Tal vez el mundo esté esperando al siguiente gran pintor que, como Rafael, Rembrandt y Picasso, esté imbuido en el arte del pasado y cuente con el conocimiento, la franqueza y las habilidades técnicas necesarias para crear algo nuevo y sobresaliente. Si los pintores del futuro producen obras que son poco más que bocetos sarcásticos u obras de naturaleza efímera en su forma y significado, o si desdeñan o no reconocen el conjunto de la historia del arte, el arte de la pintura tendrá pocas esperanzas de lograr el éxito. Sin embargo, la destreza manual y la determinación de crear una obra de arte nueva, pero al mismo tiempo relevante, puede ayudar en mucho a conservar esta forma de arte. Las páginas de este libro contienen, sin que ello haya sido la intención, un proyecto para lo que puede ser la pintura en el futuro.

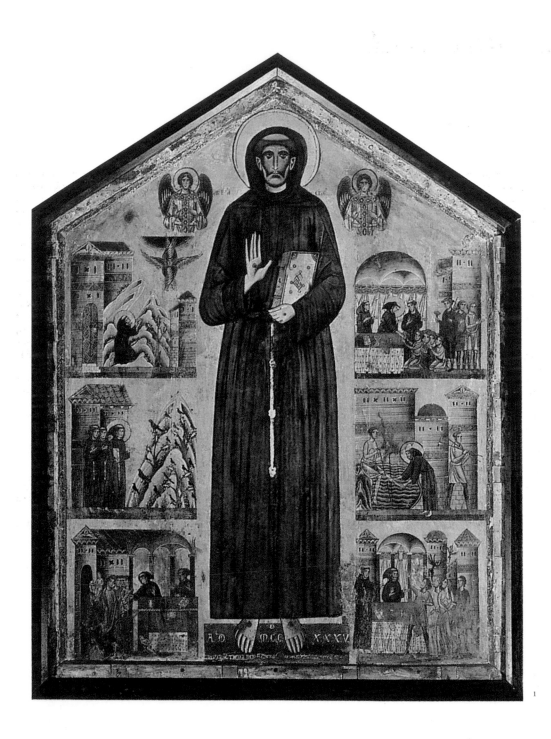

1

EL SIGLO XIII

Después del periodo románico, surgió el periodo gótico en el norte de Francia. Los centros de autoridad religiosa e intelectual pasaron del entorno rural monástico a los centros urbanos.

Los techos góticos, con sus bóvedas nervadas, eran ligeros y delgados y permitieron el desarrollo de una nueva estética en la que la *lux nova* definió la naciente arquitectura. Esta "nueva luz" se difundió por las elevadas bóvedas y los vitrales que iluminaban aquel vasto espacio logrado gracias a los contrafuertes volados en el exterior, que daban apoyo a las delgadas paredes. Felipe II (reinó de 1180 a 1223) hizo de París la capital del estilo gótico en Europa. Pavimentó las calles, rodeó la ciudad con muros y construyó el Louvre para albergar a la familia real.

Tomás de Aquino, un monje italiano, llegó a París en 1244 para estudiar en la famosa universidad. Comenzó, pero jamás terminó, el estudio de la Suma Teológica de acuerdo con el modelo escolástico que se enseñaba en París. Con base en el sistema aristotélico de la inquisición racional, Aquino utilizó en su tratado un modelo que organizaba la obra en libros, luego en preguntas dentro de los libros y artículos dentro de las preguntas. Cada artículo incluía objeciones con contradicciones y responsos, y las respuestas a las objeciones constituían el elemento final del modelo. La obra de Aquino es la base de las enseñanzas cristianas.

Cuando el rey Luis IX (1215-1270) ascendió al trono, el estilo gótico en la corte parisina estaba en su apogeo. París no sólo era conocida por sus maestros universitarios y arquitectos, sino también por sus ilustradores de manuscritos. En la *Divina comedia* de Dante Alighieri (1265-1321), el autor señala a París como la capital del arte de ilustrar libros.

El resto de Europa trataba de copiar el estilo gótico de la Île-de-France, pero las tradiciones alemanas e inglesas no enfatizaban las elevadas alturas en la misma forma en que lo hacían las catedrales de Reims o Amiens. Los grandes logros de la Inglaterra del siglo XIII fueron políticos e incluyeron la firma de la *Carta magna* (1215), que se ha considerado desde entonces la garantía de los derechos humanos para todos, y el establecimiento del parlamento durante el reinado de Eduardo I (1272-1307).

El siglo XIII fue el periodo de auge de las cruzadas, aunque las batallas se definieron en su mayor parte por los contraataques musulmanes. La cuarta cruzada (1202-1204) se llevó a cabo principalmente en Constantinopla y sirvió para desacreditar la tendencia a proseguir con estas guerras, ya que se trató de cristianos que atacaban a otros cristianos y el cisma entre la Iglesia ortodoxa del Este y la Iglesia romana se hizo aún mayor.

Estas aventuras militares lograron, sin embargo, crear intercambios culturales duraderos. Se pusieron en circulación nuevos alimentos y objetos de lujos, como sedas y brocados. Los comerciantes italianos se beneficiaron particularmente con este intercambio comercial con el Oriente, cada vez más amplio.

El famoso explorador veneciano Marco Polo (1254-1324) viajó de Europa a Asia y pasó diecisiete años en China estableciendo relaciones comerciales. Mientras los italianos veían limitada la altura de sus iglesias al usar vigas de madera en lugar de bóvedas de piedra en los techos de sus estructuras, lograron un ascenso infinitamente mayor en la arena del comercio internacional, con lo que dispusieron el escenario para la "edad de oro" del Renacimiento.

1. **Bonaventura Berlinghieri**, 1205/10-c. 1274, arte gótico, italiano, *San Francisco y escenas de su vida*, 1235, pintura al temple sobre madera, 160 x 123 cm, San Francesco, Pescia

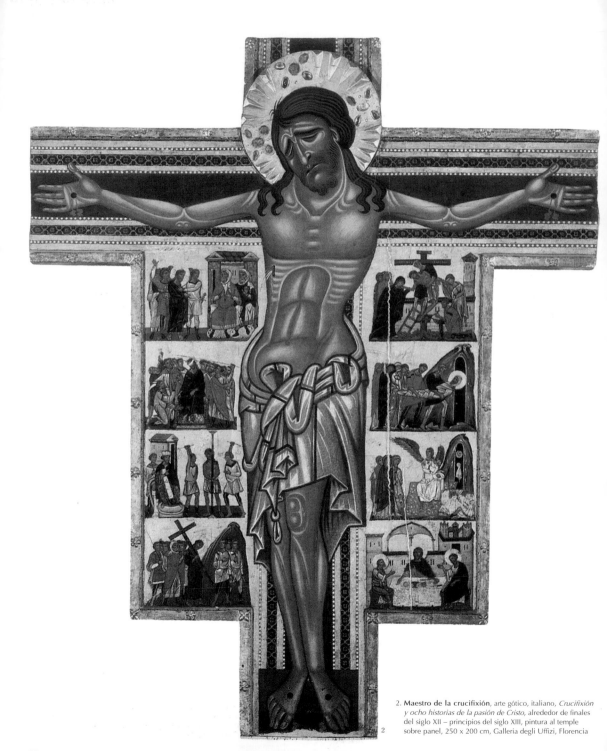

2. **Maestro de la crucifixión**, arte gótico, italiano, *Crucifixión y ocho historias de la pasión de Cristo*, alrededor de finales del siglo XII – principios del siglo XIII, pintura al temple sobre panel, 250 x 200 cm, Galleria degli Uffizi, Florencia

2

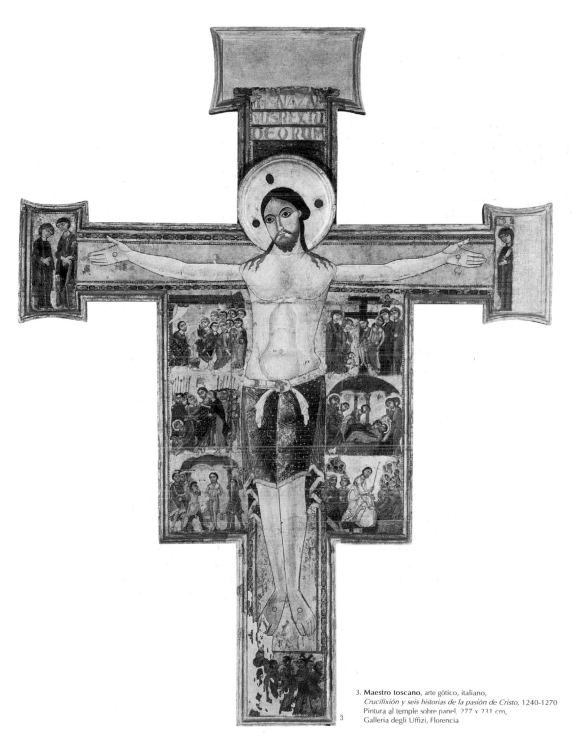

3. **Maestro toscano**, arte gótico, italiano,
 Crucifixión y seis historias de la pasión de Cristo, 1240-1270
 Pintura al temple sobre panel, 277 x 231 cm,
 Galleria degli Uffizi, Florencia

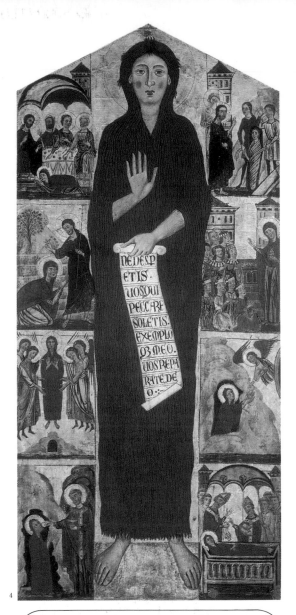

Cimabue (Cenni di Pepo)
(c. 1240 Florencia – 1302 Pisa)

Después de aprender el arte de hacer mosaicos en Florencia, Cimabue se desarrolló en el estilo bizantino medieval y avanzó hacia el realismo. Se convirtió en el primer maestro florentino. Algunas de sus obras fueron monumentales. Su estudiante más famoso fue Giotto. Pintó varias versiones de la Maestà, "majestad entronada en la gloria", que tradicionalmente se refiere a María de una forma en que muestra algunas emociones humanas, como en *La Madona y el Niño* entronados con ángeles y profetas.

4

5

6

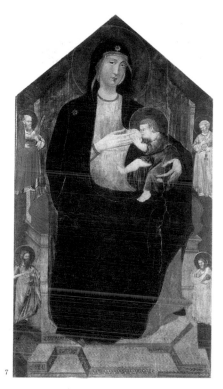

7

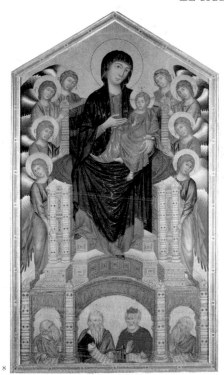

8

4. **Maestro de Santa María Magdalena**, principios del Renacimiento, italiano, *Santa María Magdalena y ocho historias de su vida*, 1265-1290, pintura al temple sobre panel, 164 x 76 cm, Galleria degli Uffizi, Florencia

5. **Taller de Luis IX**, principios del Renacimiento, Francia, danés, *Josué detiene al sol y a la luna*, del salterio de Luis IX de Francia, c. 1258-1270, ilustración de manuscrito, 21 x 14.5 cm, Biblioteca Nacional, París

6. **Taller de los Ingeborg**, principios del Renacimiento, danés, *Embalsamamiento del cuerpo de Cristo y las tres Marías en la tumba vacía*, Del salterio de la reina Ingeborg de Dinamarca, c. 1213, ilustración de manuscrito, 30.4 x 20.4 cm, Museo Condé, Chantilly

7. **Maestro de San Gaggio**, principios del Renacimiento, italiano, *Madona y el Niño entronizados con santos Pablo, Pedro, Juan el Bautista y Juan Evangelista*, Pintura al temple sobre panel, 200 x 112 cm, Galleria degli Uffizi, Florencia

8. **Cimabue (Cenni di Pepo)**, 1240-1302, principios del Renacimiento, italiano, *Madona de la Santa Trinidad*, c. 1280, pintura al temple sobre panel, 385 x 223 cm, Galleria degli Uffizi, Florencia

Cimabue pintó este retablo para la iglesia de la Santísima Trinidad en Florencia, una obra sin precedentes, aunque al principio parecía muy similar a otras de sus obras de la década previa. Es más pequeño que su Maestà (1260), con la que puede contrastarse en varios puntos importantes. Las diferencias son importantes ya que el artista va más allá de las poses rígidas de los iconos bizantinos y avanza hacia un arte más tridimensional. Aunque mantiene una estricta simetría, la distorsión intencional de las figuras, como solía hacer en sus obras anteriores se abandona en favor de una animación más natural. Es algo notorio en cada una de las catorce figuras, que incluyen a los profetas (de izquierda a derecha) Jeremías, Abraham, David e Isaías, que aparentemente encuentran referencias apropiadas en las escrituras.

9. **Cimabue (Cenni di Pepo)**, 1240-1302, principios del Renacimiento, italiano, *Madona y el Niño entronizados con dos ángeles y San Francisco y Dominico*, pintura al temple sobre panel, 133 x 82 cm, Galleria degli Uffizi, Florencia

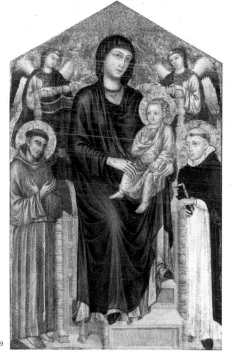

9

19

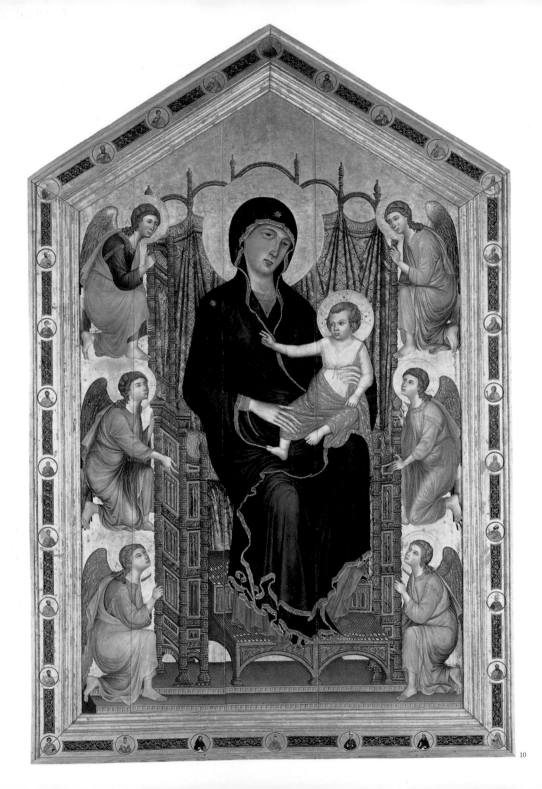

10

20

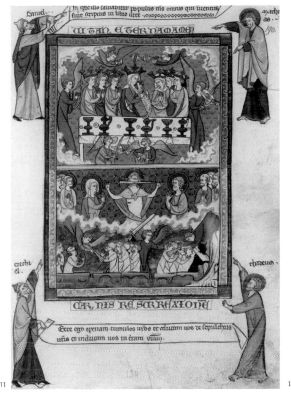

11

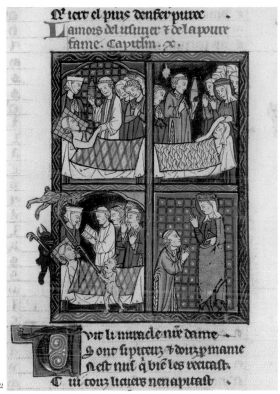

12

Duccio di Buoninsegna
(1255 – 1319 Siena)

Duccio di Buoninsegna fue originalmente carpintero e iluminador de manuscritos; tuvo una fuerte influencia de Cimabue y de la escuela de pintura sienesa. Junto con Giotto, fue uno de los artistas de transición entre las eras gótica y renacentista, aunque con ciertos elementos bizantinos. Fue también un profundo innovador: pintó sus figuras con un mayor peso y solidez, y con más caracterización de la que se había visto anteriormente en Siena. Es considerado como uno de los artistas de mayor influencia en el desarrollo de la escuela sienesa.

10. **Duccio di Buoninsegna**, 1255-1319, escuela sienesa, Florencia, italiano, *Madona y el Niño entronizados con seis ángeles (Rucellai Madonna)*, 1285, pintura al temple sobre panel, 450 x 290 cm, Galleria degli Uffizi, Florencia

La Madona de Duccio sentada en un trono elaborado. Aunque Nuestra Señora y el Niño parecen tridimensionales y realistas, el entorno que los rodea es estilizado, sin tomar en cuenta los principios de la perspectiva. Utiliza también la escala jerárquica, empleada con frecuencia en la época medieval, cuando hace que el sujeto más importante, María, sea la figura más grande. La distribución simétrica de los seis ángeles, tres a cada lado de la Madona, pueden ser simbólicos del orden que María, como la Madre de la Iglesia, impone en sus súbditos. Sin embargo, sobre todas las cosas, ella sigue siendo la madre amorosa.

11. **Anónimo**, francés, *El misal de Rheims*, c. 1285-1297, ilustración de manuscrito, robada de la biblioteca de San Petersburgo, San Petersburgo

12. **Gautier de Coinci**, 1177-1236, francés, *Vida y milagros de la Virgen*, finales del siglo XIII, ilustración de manuscrito, robada de la Biblioteca de San Petersburgo, San Petersburgo

Ilustración de la muerte de un prestamista cuya alma se la lleva el diablo, y de una mendiga a la que se le aparecen la Virgen y las santas vírgenes.

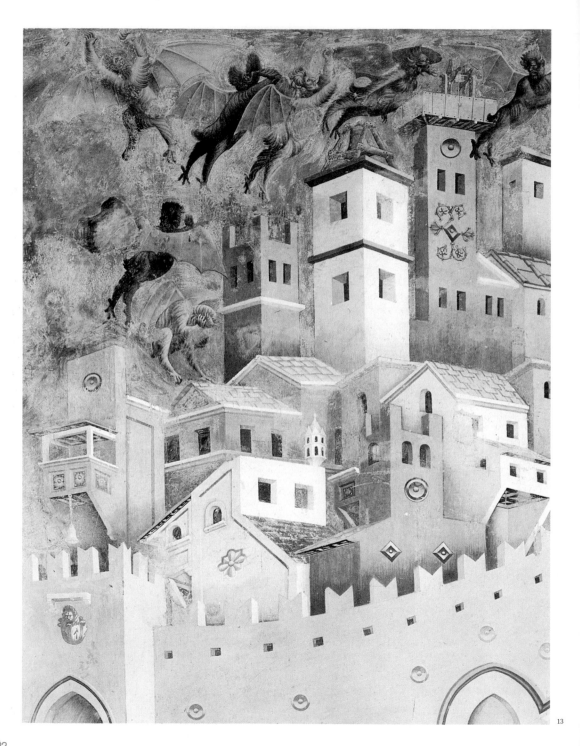

13

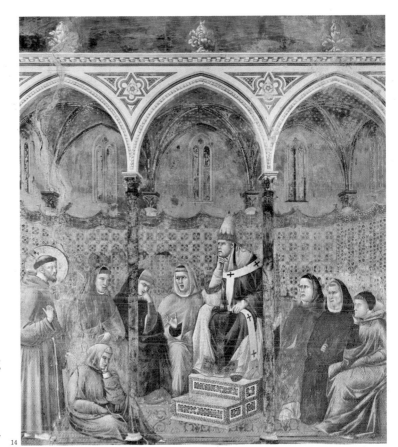

13. **Giotto di Bondone**, 1267-1337,
principios del Renacimiento, escuela florentina,
italiano, *Los demonios son arrojados de Arezzo*
(detalle), 1296-1297, fresco,
iglesia superior de San Francisco, Asís

14. **Giotto di Bondone**, 1267-1337, principios del
Renacimiento, escuela florentina, italiano,
*La leyenda de San Francisco: San Francisco
predicando ante el Papa Honorio III*, 1296-1297,
fresco, iglesia superior de San Francisco, Asís 14

Giotto di Bondone
(1267 Vespignano – 1337 Florencia)

Su nombre completo era Ambrogiotto di Bondone, pero actualmente se le conoce como se le conocía en su propia época, por el diminutivo de Giotto, un nombre que ha llegado a representar casi todas las grandes cosas que el arte puede lograr. En su época, la fama de Giotto como pintor fue insuperable; tuvo numerosos seguidores, a los que se conoció como *Giotteschi*, y que perpetuaron sus métodos durante casi cien años. En 1334, diseñó el hermoso *Campanile* (campanario) que se levanta al lado de la catedral, en Florencia, como digna representación de la unión perfecta entre la fuerza y elegancia; la construcción de esta obra se inició durante la vida de Giotto. Además, los relieves esculpidos que decoran su parte baja se tomaron de sus diseños, aunque él sólo pudo realizar dos de ellos antes de morir. Inspirado por la escultura gótica francesa, abandonó las representaciones rígidas de los modelos típicas del estilo bizantino y avanzó el arte hacia una representación más realista de las figuras y escenas contemporáneas, dándole un toque más narrativo. Esta nueva tendencia de Giotto influyó en el desarrollo posterior del arte italiano. Su notable distanciamiento de las anteriores representaciones de la Maestà se inició alrededor de 1308 (en *Madonna di Ognissanti*), cuando aplicó a la obra sus conocimientos de arquitectura y perspectiva. Sin embargo, la falta de proporción de los modelos en la representación es un recurso que pretende mostrar la importancia y el rango de cada uno, tal como se hacía con los iconos bizantinos.

Giotto, arquitecto, escultor, pintor, amigo de Dante y de otros grandes de su época, fue el digno precursor de una plétora de hombres brillantes que posteriormente darían lugar al Renacimiento italiano.

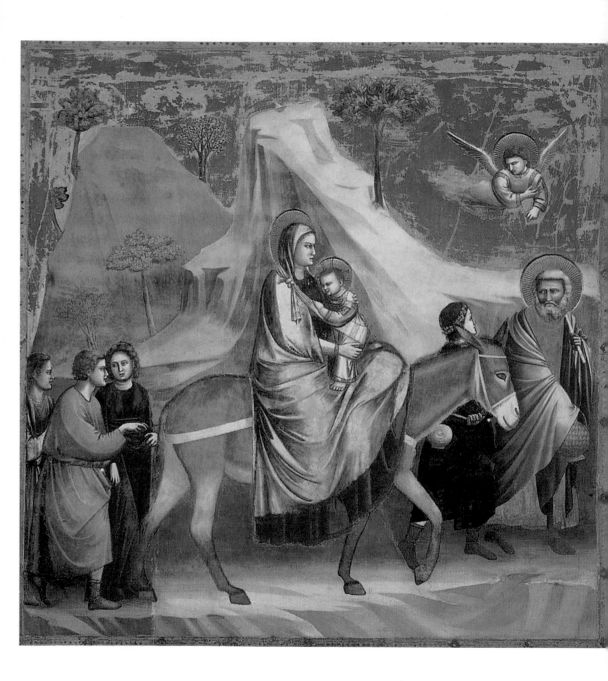

El siglo XIV

El siglo XIV se considera un periodo de transición entre la época medieval y el Renacimiento. Fue un periodo en el que la iglesia católica experimentó una serie de trastornos, que contribuyeron al caos social. En 1305 se eligió a un Papa francés, Clemente V. Estableció su sede papal en Aviñón, en lugar de Roma, así como lo hicieron los papas que le sucedieron; esto provocó que en 1378 tuviera lugar la elección de dos papas, uno en Aviñón y otro en Roma. A esto se le dio el nombre de el Gran Cisma. No fue sino hasta cuarenta años después, en 1417, que la crisis se resolvió con la elección de un nuevo Papa romano, Martín V, cuya autoridad fue aceptada por todos.

En esta época, Italia era un grupo de ciudades-estado y repúblicas independientes gobernadas en su mayoría por la élite aristocrática. A través de una actividad económica sumamente organizada, Italia logró expandir y dominar el comercio internacional que unía a Europa con Rusia, Bizancio, las tierras islámicas y China. Esta prosperidad fue brutalmente interrumpida por la Muerte negra, o peste bubónica, a finales de la década de 1340. En apenas cinco años, la enfermedad acabó con al menos el veinticinco por ciento de la población de Europa, cifra que en algunas partes alcanzó el sesenta por ciento. Como consecuencia, Europa entró en un periodo de agitación y confusión social, mientras que el imperio otomano y los estados islámicos eran demasiado fuertes para notar la expansión o el declive de las iniciativas económicas europeas del siglo XIV.

En la esfera secular se dieron muchos cambios, con el desarrollo de una literatura cotidiana o vernácula en Italia. El latín siguió siendo la lengua oficial de los documentos de la iglesia y el estado, pero las ideas filosóficas e intelectuales se volvieron más accesibles, dado que se intercambiaban en la lengua común, basada en los dialectos toscanos de las regiones cercanas a Florencia. Dante Alighieri (1265-1321), Giovanni Boccaccio (1313-75) y Francesco Petrarca (1304-74) ayudaron a establecer el uso de la lengua vernácula. La *Divina comedia* y *El infierno* de Dante, así como el *Decamerón* de Boccaccio, disfrutaron de un vasto público, debido a que estaban escritos en lengua vernácula.

Petrarca expuso ideas de individualismo y humanismo. En lugar de un sistema filosófico, el humanismo se refería a un código de conducta civil e ideas acerca de la educación. La disciplina escolástica que los humanistas esperaban impulsar estaba basada en los intereses y valores humanos, como algo separado de los valores celestiales de la religión, pero sin oponerse a ella. Los humanistas desarrollaron un conjunto distinto de preocupaciones que no se basaban en la fe, sino en la razón, a diferencia de las disciplinas escolásticas religiosas. Los clásicos latinos de la antigüedad grecorromana ayudaron a desarrollar un código de ética para regir a la sociedad civil que incluía el servicio del estado, la participación en el gobierno y en la defensa del estado, así como el deber de lograr el bien común en lugar del interés propio. Los humanistas tradujeron los textos griegos y latinos que durante la Edad Media se habían descartado, pero además crearon nuevos textos dedicados al culto a la fama del humanista. Así como la santidad era la recompensa a la virtud religiosa, la fama era la recompensa para la virtud cívica. Boccaccio escribió una colección de biografías de mujeres famosas y Petrarca una de hombres famosos que personificaban los ideales humanistas.

15. **Giotto di Bondone**, 1267-1337, medieval, escuela florentina, italiano, *Huída a Egipto*, 200 x 185 cm, 1303-05, fresco, Cappella Scrovegni (Capilla Arena), Padua

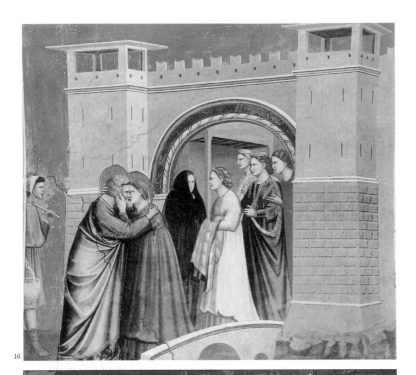

16

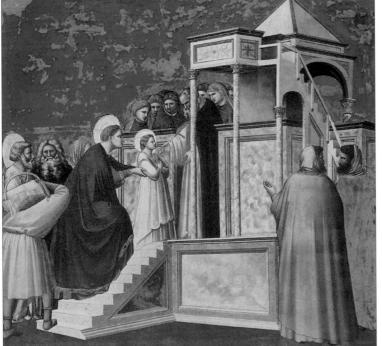

17

16. **Giotto di Bondone**, c. 1267-1337, principios del Renacimiento, escuela florentina, italiano, *Escenas de la vida de Joaquín: encuentro en la Puerta Dorada*, 1303-05, fresco, Cappella Scrovegni (Capilla Arena), Padua

17. **Giotto di Bondone**, c. 1267-1337, principios del Renacimiento, escuela florentina, italiano, *Escenas de la vida de la Virgen: presentación de la Virgen en el templo*, 1303-05, fresco, Cappella degli Scrovegni dell'Arena, Padua

18. **Maestro de Santa Cecilia**, principios del Renacimiento, italiano, *Retablo de Santa Cecilia*, después de 1304, pintura al temple sobre panel, 85 x 181 cm, Galleria degli Uffizi, Florencia

19. **Duccio di Buoninsegna**, 1255-1319, principios del Renacimiento, escuela sienesa, italiano, *Cristo entrando a Jerusalén*, 1308-11, pintura al temple sobre panel, 100 x 57 cm, Museo dell'Opera del Duomo, Siena

20. **Duccio di Buoninsegna**, 1255-1319, principios del Renacimiento, escuela sienesa, italiano, *La Maestà*, (panel posterior), *Historias de la Pasión: Primera negación de Cristo por parte de Pedro ante el sumo sacerdote Anás*, 1308-11, pintura al temple sobre panel, 99 x 53.5 cm, Museo dell'Opera del Duomo, Siena

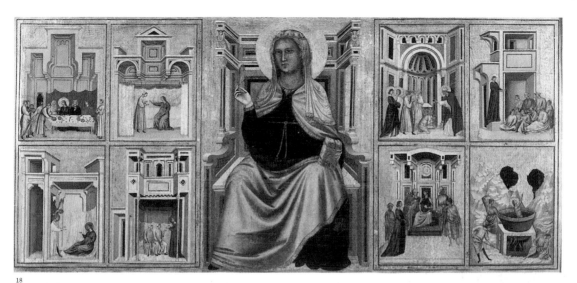

18

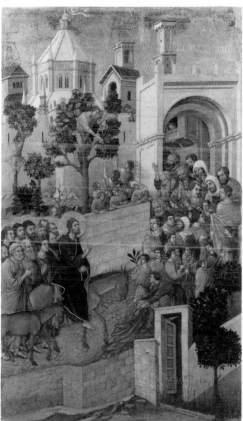

19

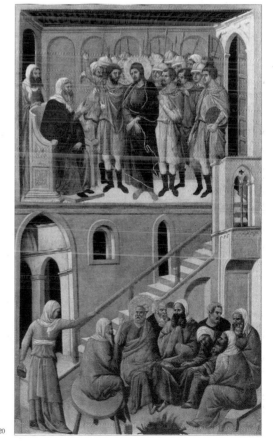

20

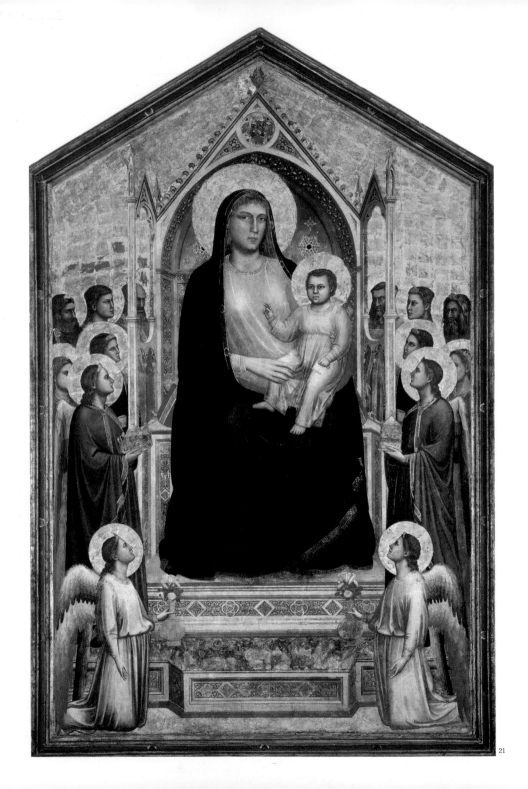

21

SIMONE MARTINI
(1284 SIENA – 1344 AVIÑÓN)

Pintor de Siena, alumno de Duccio. Recibió la influencia de su maestro y de las esculturas de Giovanni Pisano, pero su mayor influencia fue el arte gótico francés. Sus primeras obras las realizó en Siena, donde trabajó como pintor de la corte en el entonces reino francés de Nápoles; fue entonces cuando comenzó a incorporar personajes no religiosos en sus pinturas. Luego trabajó en Asís y Florencia, al lado de su cuñado Lippo Memmi.

En 1340-41 Simone Martini viajó a Aviñón, en Francia, donde conoció a Petrarca e ilustró para él un códice de Virgilio. Sus últimas obras las creó en Aviñón, donde finalmente murió. Simone Martini dotó a sus composiciones religiosas de una gran dulzura, al mismo tiempo que fue el primero en atreverse a emplear su arte para propósitos que no eran del todo religiosos.

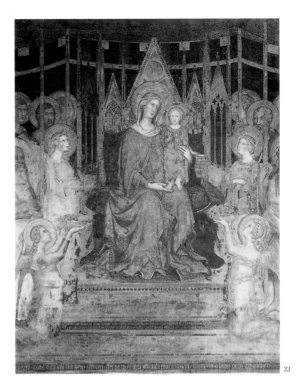

21. **Giotto di Bondone**, c. 1267-1337, principios del Renacimiento, escuela florentina, italiano, *Ognissanti Madona (Madona en Maestà)*, 1305-10, pintura al temple sobre panel, 325 x 204 cm, Galleria degli Uffizi, Florencia

22. **Simone Martini**, 1284-1344, arte gótico, escuela sienesa, italiano, *Maestà (detalle)*, 1317, fresco, Palazzo Pubblico, San Gimignano

En esta pintura, los rastros de la influencia bizantina pueden observarse en el estilo del trono y en la composición de las figuras, que aparecen si estuvieran en gradas. Pero la influencia más evidente es la de los pintores góticos Duccio y Giotto. Varios de los santos llevan consigo símbolos, por lo general los instrumentos de su martirio. Cada uno de los santos sostiene una de las columnas que soportan el dosel. Aunque el tamaño de cada figura es casi uniforme, se conserva la tradición Bizantina de ajustar el tamaño de las figuras en proporción a su importancia. Esta pieza es la primera obra conocida del artista. La transparencia de los ropajes de los ángeles no es un efecto accidental ni se presenta porque las capas superiores de pintura se hayan adelgazado con los años, sino que es el resultado de una técnica muy inteligente. Sólo siete años después de terminado tuvo que restaurarse por daños provocados por el agua. El fresco está rodeado por un marco con veinte medallones que muestran a Cristo dando la bendición, a los profetas y a los evangelistas y pequeños escudos de armas de Siena.

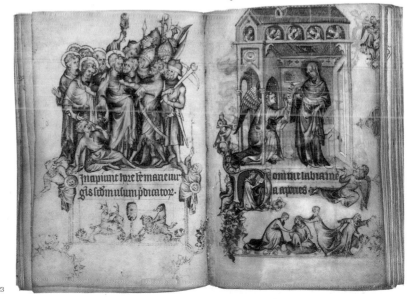

23. **Jean Pucelle**, c. 1300-55, Arte gótico, francés, *La traición de Cristo y la Anunciación*, de las Horas de Jeanne d'Evreux, 1325-28, pintura al temple con hojas de oro en pergamino, 8.9 x 6.2 cm (cada página), Museo Metropolitano de Arte, Nueva York

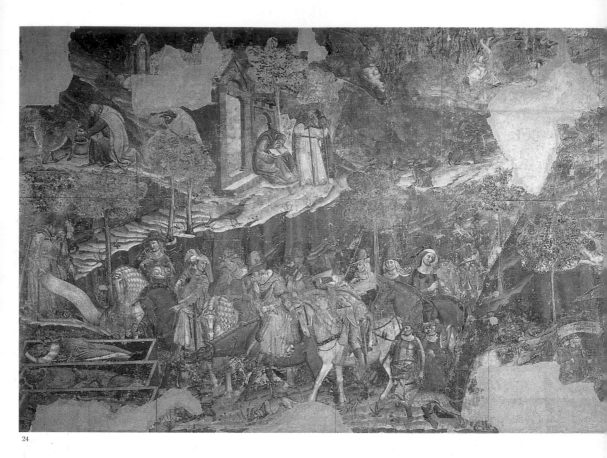

24

24. **Francesco Traini**, activo de 1321 al 63, principios del Renacimiento, italiano, *El triunfo de la muerte* (detalle), c. 1325-50, fresco, Campo Santo, Pisa

25. Maso di Banco, activo en 1320-50, principios del Renacimiento, escuela florentina, italiano, *El milagro del Papa San Silvestre*, c. 1340, fresco, Cappella di Bardi di Vernio, Santa Cruz, Florencia

Aquí, Maso di Banco representa la escena del "milagro del dragón": a la izquierda, el Papa encadena al dragón para luego volver a la vida a los Magos muertos. A la derecha, el emperador Constantino y su séquito contemplan asombrados la escena.

25

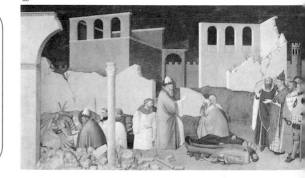

MASO di BANCO
(ACTIVO EN 1320-50)

El pintor florentino Maso di Banco fue sin duda el más grande de los estudiantes de Giotto, pero dado que Vasari no lo menciona, no sabemos mucho de su carrera. Sus obras más famosas son los frescos que ilustran la leyenda de San Silvestre en la capilla Bardi de Santa Croce en Florencia, donde es posible apreciar la claridad de su trabajo y la armonía de sus colores. Como seguidor de Ghiberti, su trabajo muestra también escenarios arquitectónicos y figuras enormes que anticipan el estilo monumental de Piero della Francesca y Masaccio.

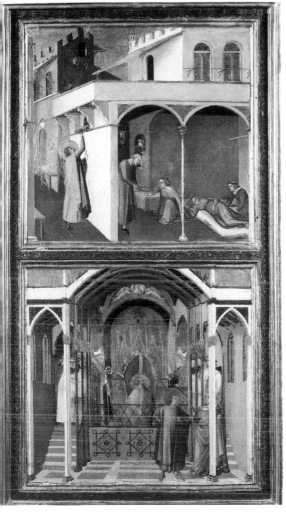

26

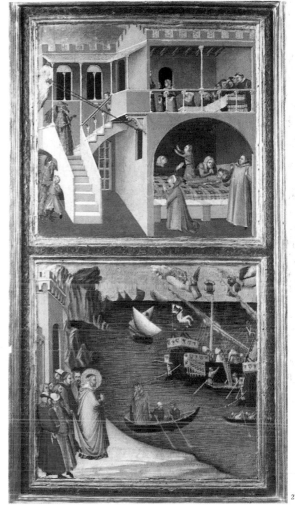

27

26. Ambrogio Lorenzetti, c. 1290-1348, principios del Renacimiento, escuela sienesa, italiano, *Escenas de la vida de San Nicolás: San Nicolás ofrece a tres muchachas sus dotes*, 1327-32, pintura al temple sobre panel, 96 x 53 cm, Galleria degli Uffizi, Florencia

27. Ambrogio Lorenzetti, c. 1290-1348, principios del Renacimiento, escuela sienesa, italiano, *Escenas de la vida de San Nicolás: San Nicolás es electo obispo de Mira*, 1327-32, pintura al temple sobre panel, 96 x 53 cm, Galleria degli Uffizi, Florencia

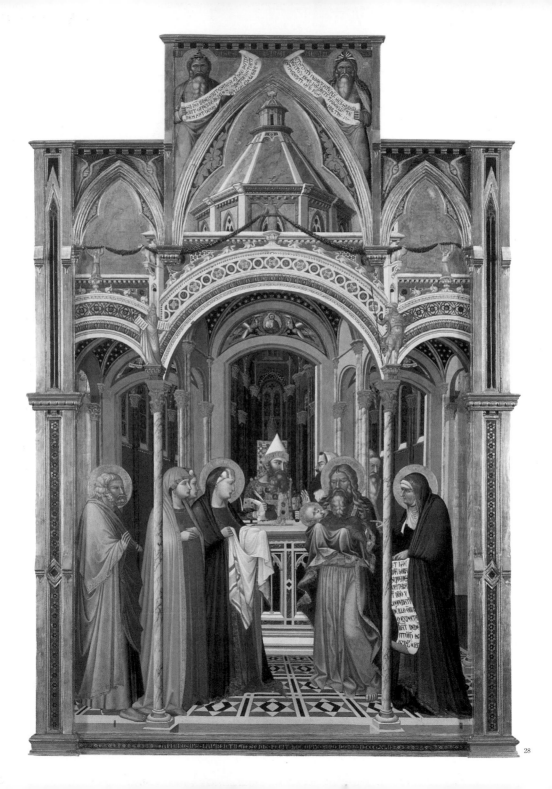

28

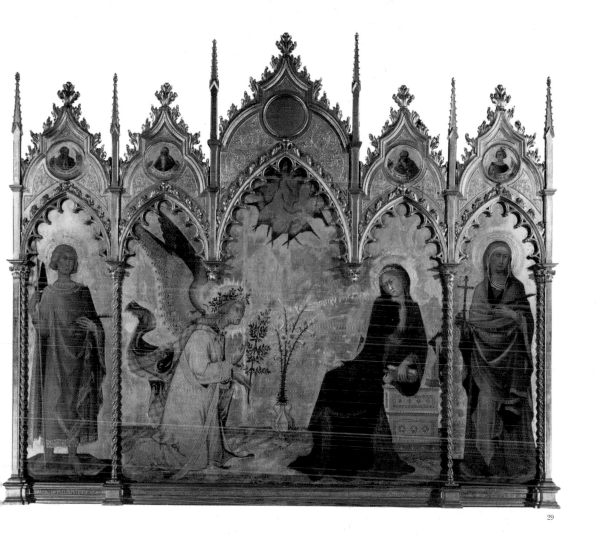

29

28. **Ambrogio Lorenzetti**, c. 1290-1348, principios del Renacimiento, escuela sienesa, italiano, *La presentación en el templo*, 1327-32, pintura al temple sobre panel, 257 x 138 cm, Galleria degli Uffizi, Florencia

29. **Simone Martini y Lippo Memmi**, 1284-1344 y 1317-47, principios del Renacimiento, escuela sienesa, italianos, *Altar de la Anunciación*, 1333, pintura al temple sobre panel, 184 x 210 cm, Galleria degli Uffizi, Florencia

Simone Martini proviene de la misma escuela que Duccio. Durante el cisma, siguió al Papa a Aviñón, en 1344. El marco de esta pintura se añadió en el siglo XIX. La Vírgen está representada sin volumen; es más espíritu que sustancia y puede comparársele, en ese punto, con las vírgenes de Duccio. En busca de la belleza y la representación de los detalles, el pintor se aleja de la obra de Giotto. Simone Martini usa una gama de colores muy matizada (dorados, marrones y rosados). Introduce profundidad en los primeros planos, mediante el uso de un borde que da énfasis a la distancia y que obliga al espectador a dar un paso atrás. Su estudio de la perspectiva a partir de la naturaleza es evidente en la representación del florero del centro.

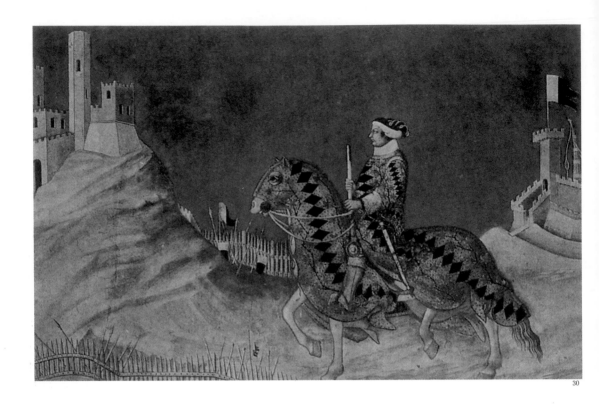

30

30. Simone Martini, 1284-1344, arte gótico, escuela sienesa, italiano, *Retrato ecuestre de Guidoricco da Fogliano* (detalle), 1328-30, fresco, 340 x 968 cm, Palazzo Pubblico, Siena

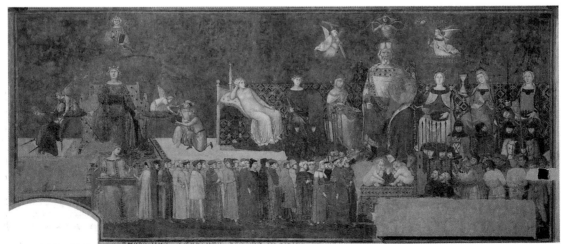

31

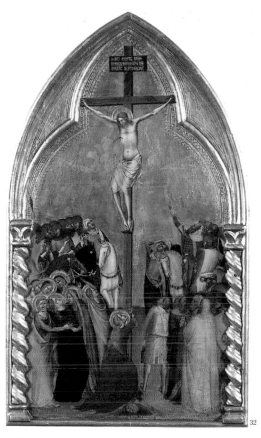

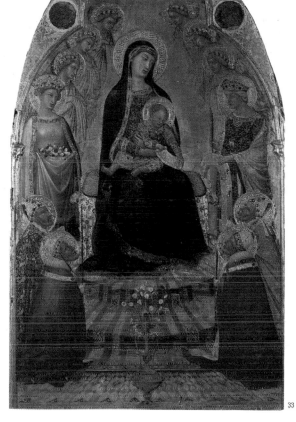

31. Ambrogio Lorenzetti, c. 1290-1348, principios del Renacimiento, escuela sienesa, italiano, *Alegoría del buen gobierno*, 1338-39, fresco, Palazzo Pubblico, Siena

La vista de todo el pueblo del artista y de sus alrededores quedó capturada en grandes frescos en la Sala della Pace, Palazzo, Siena, en el ayuntamiento de la ciudad. Este fresco es una propaganda política que celebra las virtudes de la administración de la comuna. El mal gobierno se ilustra a través de una diabólica figura de la Discordia, y el buen gobierno se personifica a través de los diversos emblemas de la Virtud y la Concordia. Las reproducciones de los frescos rara vez son desde el punto de vista del visitante, al nivel del suelo. Sin embargo, desde ese punto de vista ventajoso, las perspectivas son las que el artista pretende, con las pequeñas figuras al frente y las figuras más grandes mucho más arriba, en el muro, pero aparentemente más lejos en cuanto a distancia. El sorprendente sentido del espacio de Ambrogio fue dominado más tarde por su hermano Pietro en su Nacimiento de la Virgen (1342).

32. Bernardo Daddi (Atribuido a), c. 1290-1350, principios del Renacimiento, escuela florentina, italiano *Crucifixión*, c. 1335, pintura al temple sobre panel, 36 x 23.5 cm, La Galería Nacional de las Artes, Washington, D.C.

Se cree que Daddi fue alumno de Giotto y su trabajo muestra una fuerte influencia de su maestro. Daddi, por su parte, influenció el arte florentino hasta la segunda mitad del siglo.

33. Ambrogio Lorenzetti, c. 1290-1348, principios del Renacimiento, escuela sienesa, italiano, *Madona y el Niño entronizados con ángeles y santos*, c. 1340, pintura al temple sobre panel, 50.5 x 34.5 cm, Pinacoteca Nazionale, Siena

Ambrogio Lorenzetti
(c. 1290 – 1348 Siena)

Ambrogio Lorenzetti, al igual que su hermano Pietro, perteneció a la escuela sienesa, dominada por la tradición bizantina. Fueron los primeros sieneses en adoptar el enfoque naturalista de Giotto. También hay evidencias de que los hermanos compartían sus herramientas. Los dos fueron grandes maestros del naturalismo. Con el uso de tres dimensiones, Ambrogio prefiguró lo que sería el arte del Renacimiento. Es famoso por el ciclo de frescos *Alegoría del buen y el mal gobierno*, notable por la representación de los personajes y de las escenas sie nesas. Los frescos en los muros del Salón de los Nueve (Sala della Pace) en el Palazzo Pubblico son una de las obras maestras de sus trabajos seculares. Ghiberti consideraba a Ambrogio el más grande de los pintores sieneses del siglo XIV.

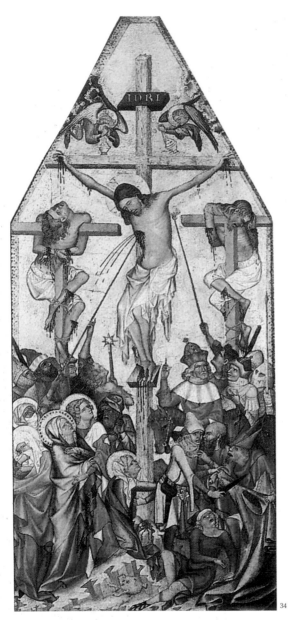

34

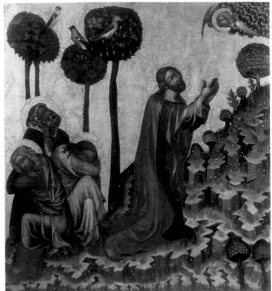

35

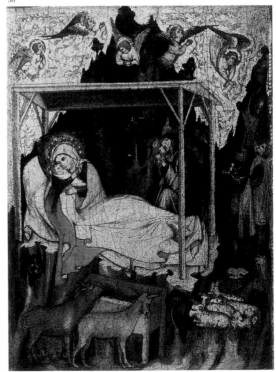

36

34. **Maestro de Kaufmann**, principios del Renacimiento, bohemio,
La crucifixión de Cristo, c. 1340, pintura al temple sobre panel, 76 x 29.5 cm,
Gemäldegalerie, Alte Meister, Berlín

35. **Maestro de Hohenfuhrth**, principios del Renacimiento, bohemio,
La agonía en el jardín, c. 1350, pintura al temple sobre panel, 100 x 92 cm,
Narodni Galeri, Praga

36. **Maestro de la Natividad de Berlín**, principios del Renacimiento, Bávaro,
Natividad, 1330-40, pintura al temple sobre panel, 33 x 24 cm,
Gemäldegalerie, Alte Meister, Berlín

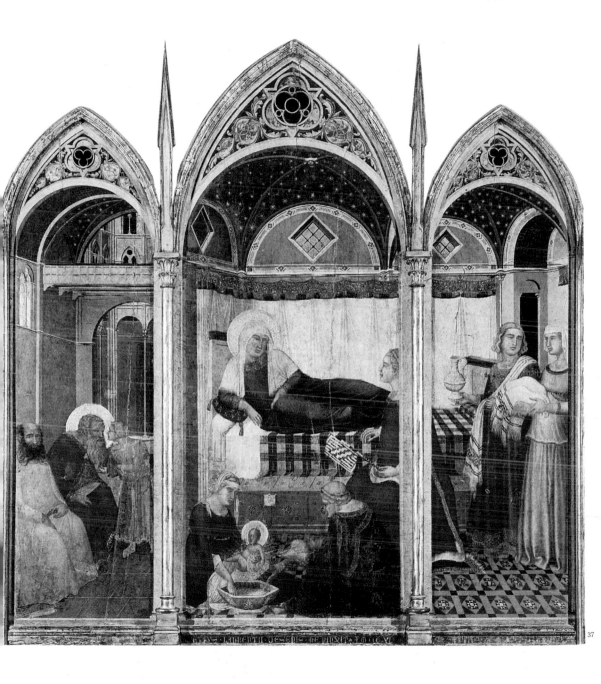

37. Ambrogio Lorenzetti, c. 1290-1348, principios del Renacimiento, escuela sienesa, italiano, *Nacimiento de la Vírgen*, 1342, pintura al temple sobre panel, 188 x 183 cm, Museo dell'Opera del Duomo, Siena

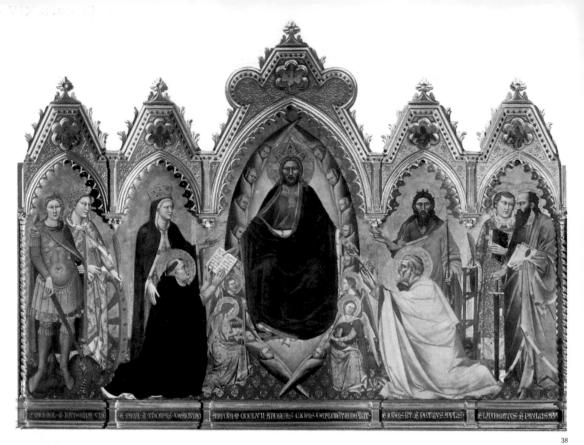

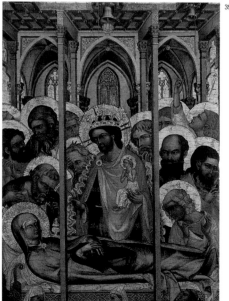

39

38. Andrea di Cione Orcagna, c. 1320-68, arte gótico, escuela florentina, italiano, *El Redentor con la Madona y los Santos*, 1354-57, pintura al temple sobre panel, capilla Strozzi, Santa María Novella, Florencia

Originalmente fue el retablo de la capilla Strozzi de Santa Maria Novella, Florencia. En esta pintura Orcagna hizo a un lado un estilo más naturalista, y volvió a la figura monumental y remota del tipo bizantino con colores resplandecientes y un fastuoso uso del dorado.

39. Maestro bohemio, arte gótico, bohemio, *La muerte de la Virgen*, 1355-60, pintura al temple sobre panel, 100 x 71 cm, Museo de Bellas Artes, Boston

40. Maestro de Eichhorn Madonna, arte gótico, bohemio, *Madona de Eichhorn*, c. 1350, pintura al temple sobre panel, 79 x 63 cm, Narodni Galeri, Praga

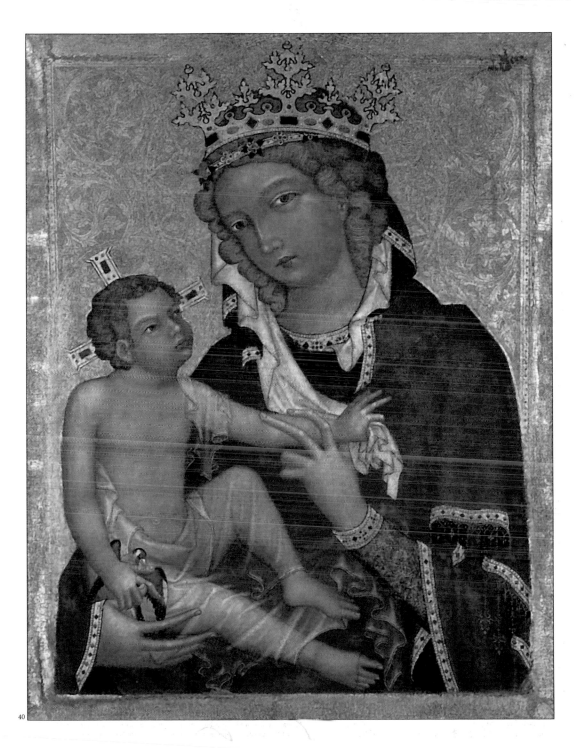

40

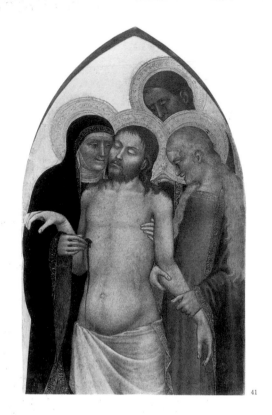

41

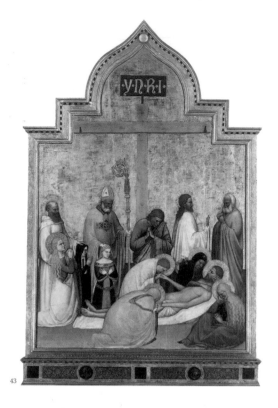

43

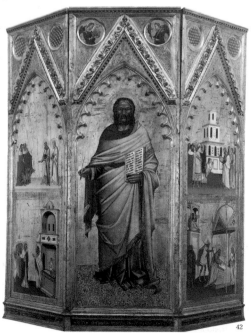

42

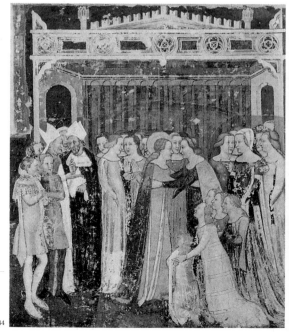

44

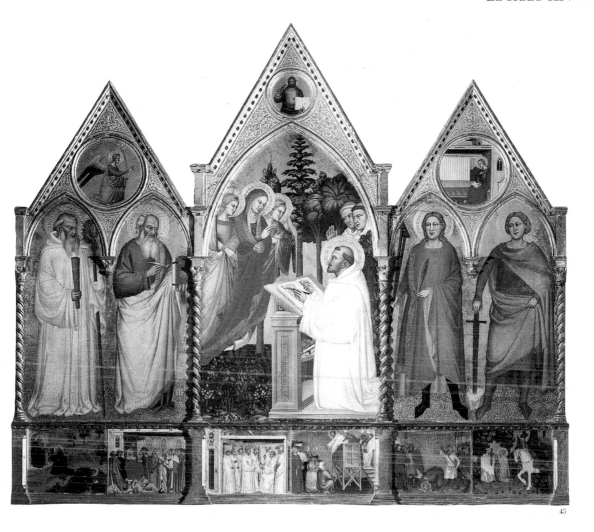

45

41. **Giovanni da Milano**, activo de 1346 al 69, arte gótico, italiano, *Pietà*, 1365, pintura al temple sobre panel, 122 x 58 cm, Galleria dell' Accademia, Florencia

42. **Andrea di Cione Orcagna**, c. 1320-68, arte gótico, escuela florentina, italiano, *San Mateo y las cuatro historias de su vida*, 1367, pintura al temple sobre panel, 291 x 265 cm, Galleria degli Uffizi, Florencia

43. **Giottino**, c. 1320-69, arte gótico, escuela florentina, italiano, *Pietà de San Remigio*, c. 1360-65, pintura al temple sobre panel, 195 x 134 cm, Galleria degli Uffizi, Florencia

44. **Tommasso da Modena**, c. 1325-79, arte gótico, italiano, *La partida de Santa Úrsula*, c. 1355-58, pintura al temple sobre panel, 233.5 x 220 cm, Museo Cívico, Treviso

45. **Matteo di Pacino**, activo de 1359 al 94, principios del Renacimiento, italiano, *La visión de San Bernardo de la Virgen con los Santos*, pintura al temple sobre panel, 175 x 200 cm, Galería de la Academia, Florencia

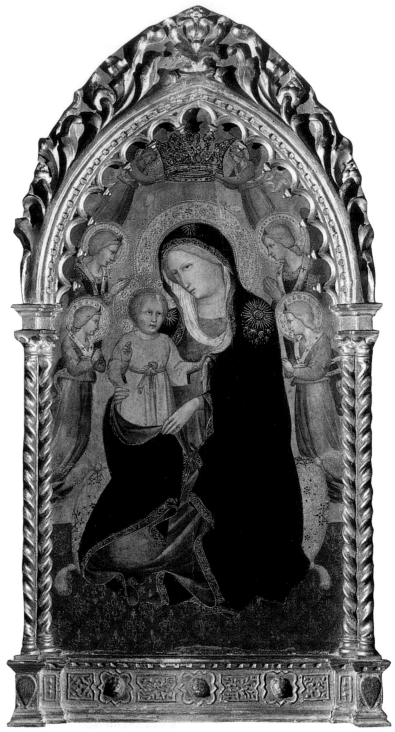

46

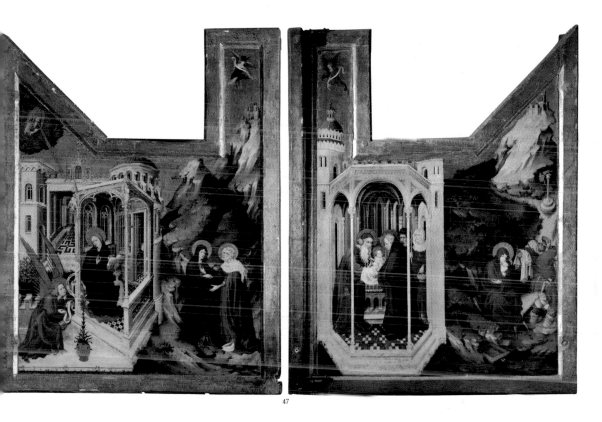

47

46. Agnolo Gaddi, c. 1345-96, principios del Renacimiento, escuela
florentina, italiano, *Madona de la Humildad con seis ángeles*, c. 1390,
pintura al temple sobre panel, 118 x 58 cm,
Galería de la Academia, Florencia

47. Melchior Broederlam, principios del Renacimiento, holandés,
*El retablo de Dijon: Anunciación y Visitación; Presentación en el templo y
huída a Egipto*, 1394-99, pintura al temple sobre panel, 167 x 125 cm,
Museo de Bellas Artes, Dijon

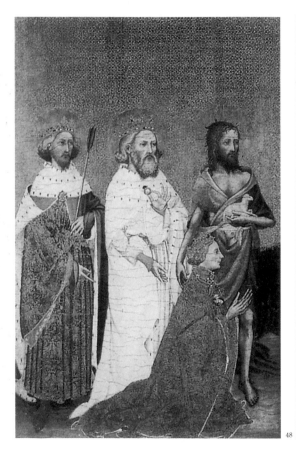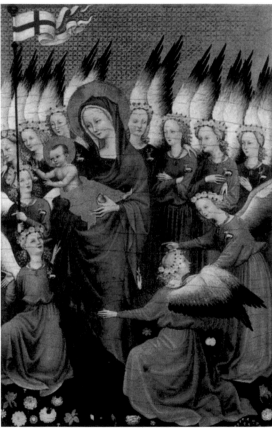

48

48. Nombrado en honor a la Casa Wilton, gótico internacional, francés, *El díptico Wilton, Ricardo II presentado ante la Vírgen y el Niño por su Santo Patrón San Juan Bautista y los Santos Edward y Edmund*, c. 1395-99, pintura a base de huevo en panel de roble, 57 x 29.2 cm, Galería Nacional, Londres

El artista anónimo creador de este díptico es un pintor sienés, contemporáneo de Giotto, renovador de la escuela sienesa. El díptico Wilton fue pintado como un retablo portátil para la devoción privada del rey Ricardo II; el exterior tiene su escudo de armas y su emblema personal de un ciervo blanco encadenado con una corona alrededor del cuello.

49. Anónimo, principios del Renacimiento, frances, *Libro de las Horas del uso de Roma*, finales del siglo XIV - principios del siglo XV, *ilustración de manuscrito*, robada de la Biblioteca de San Petersburgo, San Petersburgo

50. Guyart des Moulins, principios del Renacimiento, francés, *La Bible Historiale*, alrededor del tercer trimestre del siglo XIV, *ilustración de manuscrito*, robado de la biblioteca de San Petersburgo, San Petersburgo

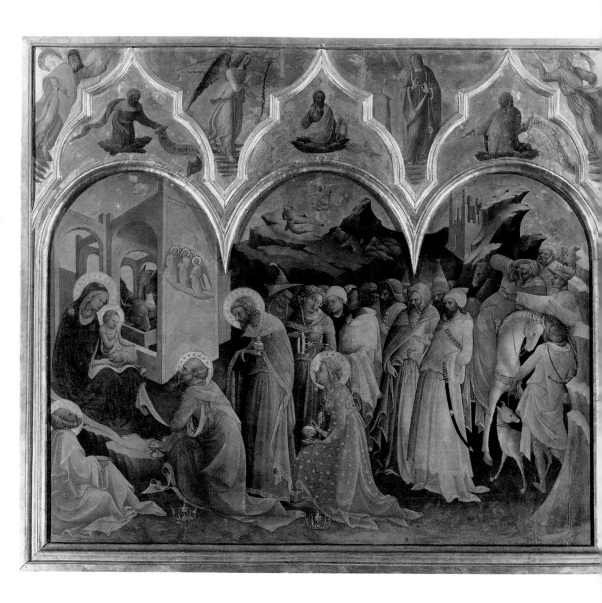

El siglo XV

El puente entre los siglos XIV y XV fue la Guerra de los Cien años. Esta guerra contribuyó a la inestabilidad y a los conflictos en todo el continente; aunque los enfrentamientos primarios fueron entre Francia e Inglaterra, también afectaron a Flandes. Después de que Felipe el Atrevido (1342-1404) se casara con la hija del conde de Flandes, pudo añadir estas regiones de Holanda a su reino, como duque de Borgoña. Felipe el Bueno (1396-1467) gobernó durante la siguiente secesión, en un territorio que llegaría a conocerse como la Holanda Borgoña. Brujas, una importante ciudad comercial de Flandes, dio un enorme poderío económico al territorio recién adquirido, que lo hacía rivalizar con Francia. Más tarde, en un periodo de decline, hacia el final del siglo XV, después de la muerte de Carlos el Temerario (1433-1477) en la batalla de Nantes en 1477, las tierras de Borgoña pasaron de nuevo a Francia y los Países Bajos se convirtieron en parte del Sacro Imperio Romano. Se trató de una época muy importante para el desarrollo del capitalismo europeo. Las grandes familias de toda Europa, como los Médici, de Florencia, desarrollaron el comercio internacional. La palabra francesa para el mercado de valores, *bourse*, se deriva del nombre de otra gran familia de comerciantes internacionales, los van der Breuse, cuya sede de negocios se encontraba en Brujas. Junto con el incremento en la riqueza surgió una nueva opulencia en los materiales para el arte. Fue entonces cuando los pintores pasaron de usar pinturas con base de huevo, o pintura al temple, a las pinturas con base de aceite. El aceite se había venido usando desde hacía siglos, pero no fue sino hasta el siglo XV que se popularizó ampliamente, primero en el norte y luego hacia el sur. La ilustración de manuscritos floreció durante este periodo. El duque de Berry (1340-1416) fue uno de los más grandes mecenas de las artes de su tiempo. Tenía más de cien manuscritos bellamente ilustrados, entre sus exquisitas joyas y obras de arte.

Mientras que para los más ricos se producían libros exquisitos coloreados a mano, en la década de 1440 Johann Gutenberg (1398-1468) realizó un gran avance con respecto a la impresión de libros del siglo anterior al crear los tipos móviles y modificar las prensas que se usaban para hacer vino, en aras del desarrollo de una manera más eficaz y económica de imprimir.

Otras innovaciones de la época son el desarrollo de la perspectiva de un solo punto en la pintura, de Filippo Brunelleschi (1377-1446). Este sistema permitió lograr que en las pinturas bidimensionales se creara la impresión de un espacio tridimensional. Fue un gran avance sobre las pinturas planas y artificiales de la Edad Media.

Este periodo también se conoció como el alba de la Edad de la exploración. Cristóbal Colón (1451-1506) navegó a través del Atlántico hacia las Américas en 1492, bajo los auspicios de la bandera de Castilla. Por su parte, el explorador Pedro Álvarez Cabral (1467-1520) reclamaría más tarde Brasil para Portugal, en 1500.

El explorador portugués Vasco de Gama (1469-1524) también navegó a la India en 1498 dando vuelta al Cabo de Buena Esperanza, en África, que en 1487 ya había sido explorado por Bartolomé Díaz. Estas rutas marítimas llevarían a una tremenda expansión de la riqueza y el poder europeos a través del comercio internacional.

51. **Lorenzo Monaco**, c. 1370-1424, gótico internacional, italiano, *Adoración de los magos*, 1421-22, pintura al temple sobre panel, 115 x 170 cm, Galleria degli Uffizi, Florencia

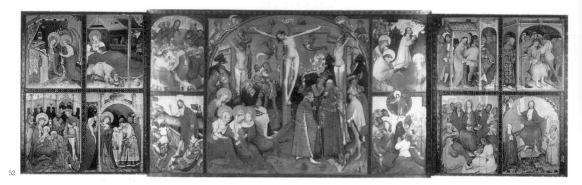

52. Konrad von Soest, activo de 1394 a 1422, Renacimiento del norte, alemán, *El retablo de Wildunger*, c. 1403, óleo sobre panel, 158 x 267cm, Iglesia de Bad Wildungen, Bad Wildungen

53. Frater Francke, 1380 - c. 1430, gótico internacional, alemán, *Persecución de Santa Bárbara*, 1410-15, pintura al temple sobre panel, Museo Nacional, Helsinki

54. Hermanos Limbourg, gótico internacional, flamencos, *Las muy ricas horas del Duque de Berry: Enero*, 1412-1416, ilustración en papel de vitela, 22.5 x 13.6 cm, Museo Condé, Chantilly

Estos tres hermanos flamencos fueron los más famosos ilustradores del gótico tardío. Las muy ricas horas del duque de Berry en enero se considera su más grande obra y un ejemplo sobresaliente del arte gótico internacional. Las miniaturas son consideradas como obras maestras de la ilustración de manuscritos por su magnífico dominio del espacio y su uso de colores poco comunes.

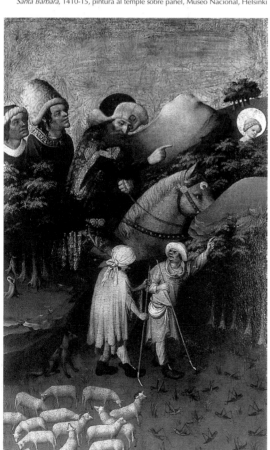

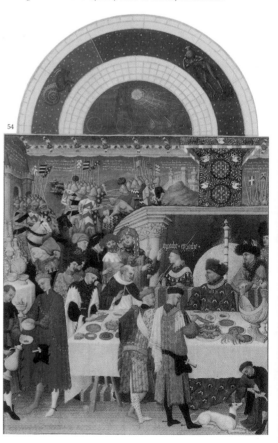

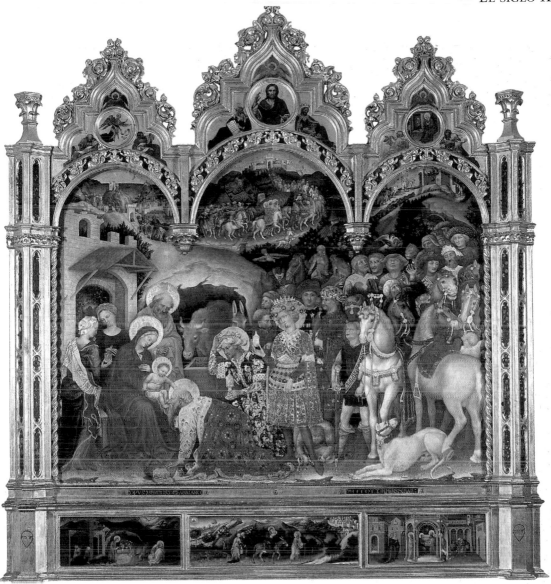

55

55. Gentile da Fabriano, 1370-1427, gótico internacional, italiano,
Adoración de los magos, 1423, pintura al temple sobre panel, 303 x 282 cm,
Galleria degli Uffizi, Florencia

El enorme retablo bellamente dorado de la capilla Strozzi de la Santa Trinidad
en Florencia representa la epifanía. En sus tres paneles inferiores con detalles
como los de las miniaturas holandesas, pueden verse también otros tres sucesos
relacionados con el Nuevo Testamento: la Natividad, la Huida a Egipto y la
Presentación de Jesús en el templo. Los tres reyes, vestidos con elegancia, y sus
enormes cortejos, con caballos y enormes perros dominan la escena. Los temas
de Gentile en pinturas posteriores, como Las limosnas doradas de San Nicolás
(1423), se vuelven más naturales, como si anticiparan a los maestros de la
pintura del Renacimiento italiano.

Gentile da Fabriano
(1370 Fabriano – 1427 Roma)

Fabriano fue uno de los principales exponentes del arte gótico
tardío italiano. Sus obras fueron religiosas y se caracterizaban
por su elegante uso del dorado. Su obra maestra es el retablo *La
adoración de los magos* (1423). Poco después demostró una
nueva comprensión de la perspectiva al escorzar a sus modelos,
como puede observarse en la obra *Limosnas doradas de San
Nicolás* (1425).

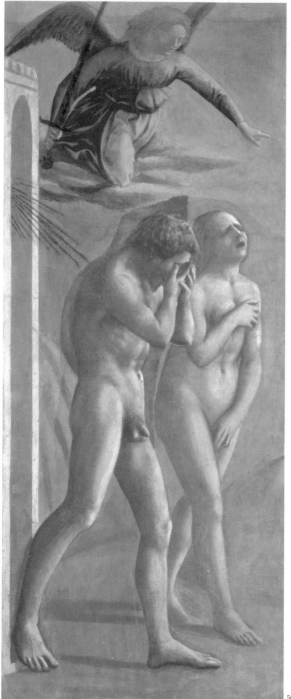

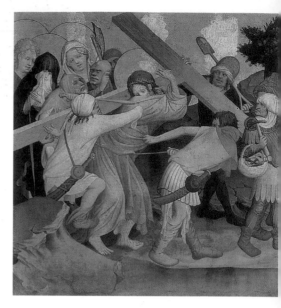

56. Tommaso Masaccio, 1401-1428, Renacimiento, escuela florentina, italiano, *La expulsión de Adán y Eva del jardín,* 1425, fresco, 208 x 88 cm, Capilla Brancacci de Santa Maria della Carmine, Florencia

Esta escena representa la expulsión de Adán y Eva después del pecado original. Los rayos que emanan de las puertas del Paraíso representan la voz del Creador La fuente de la luz, sin embargo, está a la derecha, como puede verse desde las sombras. El arcángel Gabriel, con su espada simbólica, flota sobre ellos. El elemento novedoso en el fresco es la representación de la emoción humana en forma de lenguaje corporal y en las expresiones faciales de la pareja. La comparación importante que debe hacerse aquí es entre este trabajo y el trato que da Miguel Ángel a ese mismo momento bíblico en su obra mucho más grande Expulsión de Adán y Eva del Jardín del Edén en el techo de la capilla Sixtina. La primera pintura fue realizada setenta y cinco años antes, por Masaccio, pero representa un gran salto hacia el realismo, aunque monumental, en su presentación de la forma humana en la pareja. La figura del ángel en el fresco de Miguel Ángel expresa una profundidad y una agresión mucho mayor. Sin embargo, unos cuántos meses ante de la pintura de Miguel Ángel, el Adán y Eva (1509) de Durero le otorga a la pareja formas todavía más realistas, pero emplea las infames hojas de parra y a las poses les falta vitalidad, incluso cuando se les compara con las de Masaccio.

57. Frater Francke, 1380-c.1430, gótico internacional, alemán, *Cristo cargando la cruz,* 1424, pintura al temple sobre panel, 99 x 88.9 cm, Kunsthalle, Hamburgo

58. Tommaso Masaccio, 1401-1428, Renacimiento, escuela florentina, italiano, *Madona y Niño con Santa Ana Metterza,* c. 1424, pintura al temple sobre panel, 175 x 103 cm, Galleria degli Uffizi, Florencia

Masaccio tuvo una gran influencia de la obra de Giotto. Esta obra no muestra una decoración superflua. Su aspecto desnudo y el tratamiento de la perspectiva demuestran la forma en que Masaccio cambió drásticamente la expresión pictórica tradicional.

56

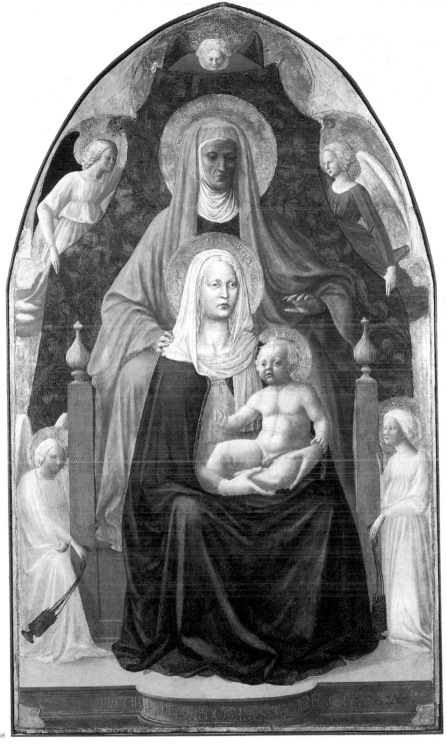

58

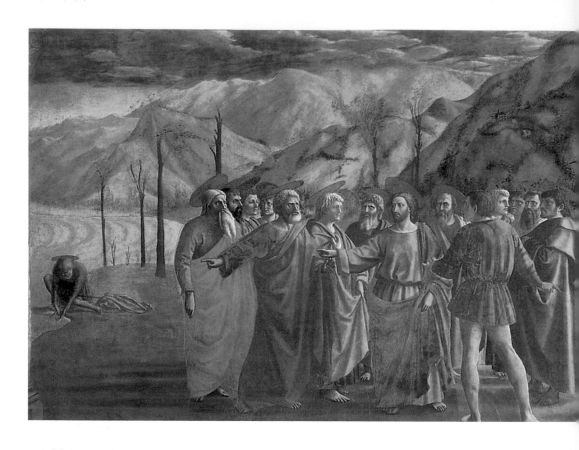

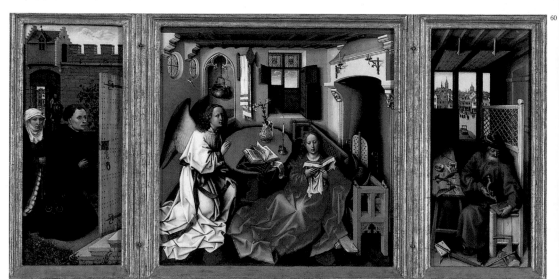

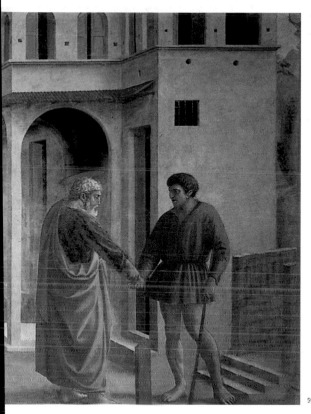

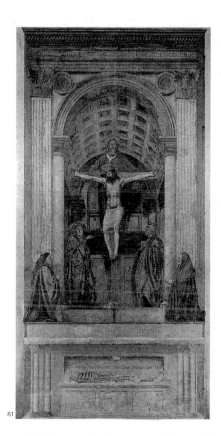

59 61

59. Tommaso Masaccio, 1401-1428, Renacimiento, escuela florentina, italiano, *El tributo,* c. 1428, fresco, 255 x 598 cm, Capilla Brancacci de Santa Maria della Carmine, Florencia

Antes de que se escribieran en forma de evangelios, la tradición oral de la iglesia hizo circular historias fascinantes acerca de la vida de Jesús, incluyendo milagros, curaciones milagrosas y otros sucesos espectaculares. Uno de estos momentos milagrosos en la vida de San Pedro, el más importante de los apóstoles de Jesús, nos recuerda cuando el Maestro le dijo a Pedro, que solía ser pescador, que pagara el impuesto con una moneda que encontraría en la boca de un pez. Este fresco muestra a Pedro, a la izquierda, pescando al animal. A la derecha, le da la moneda al cobrador de impuestos. A la mitad de la obra, Jesús está hablando con sus apóstoles y con el mismo cobrador. Jesús está a la mitad de la vertical y ligeramente a la izquierda del punto medio horizontal. Masaccio demuestra ser un gran maestro de la perspectiva en esta obra. Los personajes están dispuestos en círculo (no en la disposición de un friso) y los terrenos se muestran uno detrás del otro, en distintos niveles. El personaje al frente tiene volumen, con un fuerte modelado de sus piernas. De espaldas al espectador, cierra la composición y le da profundidad a la pintura.

60. Robert Campin (Maestro de Flémalle), c. 1375-1444, Renacimiento del norte, flamenco, *Anunciación: El retablo de Merode,* 1425-30, óleo sobre panel, 64.3 x 62.9 (panel central); 64.5 x 27.4 cm (paneles laterales), Museo Metropolitano de Arte, Nueva York

Se han sugerido tres nombres para identificar al maestro: Jacquest Daret, Rogier Van der Weyden y Robert Campin. La obra muestra su gusto por los detalles anecdóticos.

61. Tommaso Masaccio, 1401-1428, Renacimiento, escuela florentina, italiano, *Santísima Trinidad,* c. 1428, fresco, 667 x 317 cm, Santa Maria Novella, Florencia

Esta pintura es un gran ejemplo del uso que hace Masaccio del espacio y de la perspectiva lineal; los primeros pasos en el desarrollo de la pintura ilusionista. Las formas arquitectónicas están tomadas de la antigüedad, así como de principios del Renacimiento, como la bóveda de cañón.

TOMMASO MASACCIO
(1401 SAN GIOVANNI VALDARNO – 1427 ROMA)

Fue el primer gran pintor del Renacimiento italiano; conocido por su uso innovador de la perspectiva científica. Masaccio, cuyo verdadero nombre fue Tommaso Cassai, nació en San Giovanni Valdarno, cerca de Florencia. Se unió al gremio de los pintores en Florencia, en 1422.

Recibió una gran influencia de la obra de sus contemporáneos, el arquitecto Brunelleschi y el escultor Donatello, de quien adquirió el conocimiento de las proporciones matemáticas que usó para lograr la perspectiva científica, y el conocimiento del arte clásico que lo alejaría del estilo gótico prevaleciente en la época.

Inauguró un nuevo enfoque naturalista de la pintura, en el que se daba más importancia a la simplicidad y a la unidad que a los detalles y la ornamentación, dejando a un lado las superficies planas, en favor de la ilusión de tridimensionalidad.

Junto con Brunelleschi y Donatello, fue uno de los fundadores del Renacimiento. La obra de Masaccio ejerció una fuerte influencia en el desarrollo posterior del arte florentino y en particular en la obra de Miguel Ángel.

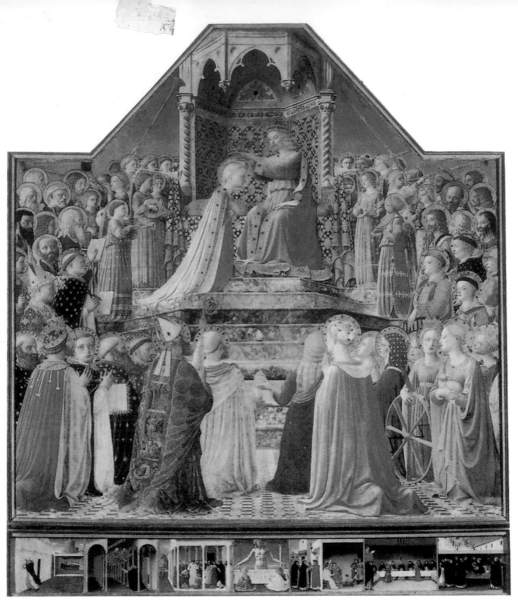

62

63. Jan van Eyck, c. 1390-1441, Renacimiento del norte, flamenco, *Adoración del cordero (Retablo de Gent, panel central)*, 1432, óleo sobre panel, 350 x 461 cm (abierto); 350 x 223 cm (cerrado), catedral de San Bavo, Gante

Jan van Eyck fue el primer pintor popular que utilizó la pintura al óleo. El retablo de Gante es la obra más famosa de Jan van Eyck en la que se unen doce paneles realizados inicialmente para la iglesia de San Juan en Gante. El panel central muestra un Cristo de tamaño real y gran atención al brocado precioso (en la tradición del estilo internacional) y en la representación de la luz. Los tres paneles centrales muestran un retrato triple: de María Sofía, de Dios padre/Jesús, y de Juan el Bautista. María Sofía se representa en un trono, con la corona de oro y piedras preciosas de la divina Reina del cielo y sus ropajes azul oscuro adornados con rebordes dorados. El libro que lee lleva los símbolos de la Madona como la Sagrada Sabiduría (Hagia Sophia). La mezcla de María y Sofía, el aspecto femenino de Dios, era todavía aceptable en el arte durante principios del Renacimiento, aunque la iglesia patrística comenzó a desanimar esta línea de pensamiento.

62. Fray Giovanni Angelico, 1387-1455, principios del Renacimiento, escuela florentina, italiano, *La coronación de la Virgen*, 1430-1432, óleo sobre madera, 213 x 211 cm, Museo del Louvre, París

Pintado para la iglesia del convento de San Domenico, Fiesole, el tema de La coronación de la Virgen se tomó de textos apócrifos muy extendidos durante el siglo XIII por la Leyenda dorada de Jacobus de Voragine.

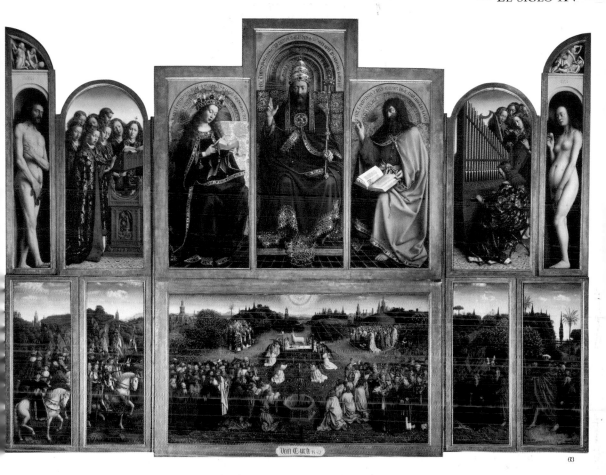

Jan y Hubert Van Eyck
(c. 1390 cerca de Maastricht – 1441 Brujas)
(c. 1366? – 1426 Brujas)

Se sabe muy poco de estos dos hermanos; hasta las fechas de nacimiento son inciertas. Su obra más famosa, iniciada por Hubert y terminada por Jan, es el retablo *La adoración del cordero*. Jan estuvo por un tiempo al servicio de Felipe el Bueno, duque de Borgoña, y es posible que su hermano Hubert también lo haya estado. Formaba parte de la servidumbre con el cargo de "valet y pintor", pero también fue confidente y amigo del duque y recibía por sus servicios un salario anual de dos caballos y un "valet con librea" para atenderlo. Pasó la mayor parte de su vida en Brujas.

El fantástico uso que hacían del color es otra razón por la que los hermanos Van Eyck se hicieron famosos. Los artistas italianos iban a buscarlos para estudiar sus pinturas y tratar de imitar su técnica e igualar aquel brillo, aquel efecto tan rico y vigoroso que tenían los dos hermanos. Y es que los Van Eyck habían descubierto el secreto de la pintura al óleo. Ya antes se habían hecho intentos por mezclar los colores en un medio aceitoso, pero la pintura resultante tardaba en secar y el barniz que se añadía para remediarlo ennegrecía los colores. Sin embargo, los Van Eyck habían logrado obtener un barniz transparente que secaba rápido, sin alterar la coloración de los pigmentos. Aunque guardaban con celo su secreto, el italiano Antonello da Messina, que trabajaba en Brujas, logró descubrirlo y, a través de él, se reveló al mundo entero. Esta invención hizo posible el enorme desarrollo posterior del arte de la pintura.

Con estos dos hermanos nació el gran arte de Flandes. Al igual que en "el repentino florecer del aloe, que despierta después de un sueño de cien soles", este arte, con raíces enclavadas en el suelo nativo, nutrido por otros artes y oficios menores, alcanzó su completa madurez en un exquisito florecimiento. Su posterior desarrollo provino de la influencia italiana, pero el inconfundible arte flamenco, nacido de las condiciones locales en Flandes, estaba ya del todo desarrollado.

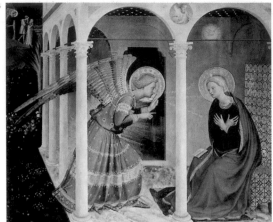

64

El piadoso monje Dominico, Fray Angelico, antes conocido como el joven pintor Guido di Pietro, llevó a la pintura un cúmulo de tradición oral y doctrina cristiana. Mientras el Viejo Adán es expulsado del paraíso (esquina superior izquierda) por un ángel, otro ángel anuncia la buena nueva al mundo: el Nuevo Adán desea venir al mundo para salvarlo del pecado original. A María se le pide que ayude en este plan divino y ella le responde a Dios, a través de su mensajero, "Fiat voluntas tua" ("Hágase tu voluntad"). El diálogo entre la Virgen y el arcángel Gabriel, el mensajero celestial, puede verse en los textos en latín del evangelio según San Lucas. La respuesta de María está pintada de cabeza, como si literalmente reflejara la voluntad de Dios. Y por si las alas y el halo no fueran suficientes, el artista rodea a Gabriel de rayos de luz dorados. El halo de María es aún más radiante. Varias flores primaverales, símbolos de la pureza de María, rodean la estructura. Tres grupos de detalles enmarcan a los sujetos principales, con las pequeñas flores en la parte inferior izquierda, el patrón de estrellas en el techo y la silla de la Virgen, cubierta de hojas de oro. Un relieve que representa a Dios Padre está en el círculo entre los arcos, mientras que una brillante paloma, que representa al Espíritu Santo, vuela sobre ellos.

Fray Giovanni Angélico
(1387 Vicchio – 1455 Roma)

Recluido dentro de los muros de un claustro, pintor y monje, hermano de la orden de los dominicos, Angelico dedicó su vida a la pintura religiosa.

Se sabe poco de su juventud, salvo por el hecho de que nació en Vicchio, en el amplio y fértil valle de Mugello, cerca de Florencia, que su nombre era Guido de Pietro, que pasó su juventud en Florencia, probablemente en alguna *bottegha*, y a los veinte años ya se le reconocía como pintor. En 1418 ingresó en un convento dominico en Fiesole, junto con su hermano. Los monjes los acogieron bien y, después de un año de noviciado, los admitieron en la hermandad, y en ese momento Guido tomó el nombre por el que se le conocería el resto de su vida, Fray Giovanni da Fiesole; la designación de *Angelico*, "ángel" o *Il Beato*, "el beato" se le confirió de manera póstuma.

En lo sucesivo se convertiría en un ejemplo de dos personalidades en un solo hombre: era un pintor cabal, pero también un monje devoto; sus temas siempre fueron religiosos y plasmaron un espíritu de creencias profundas; sin embargo, su devoción de monje no era mayor que su dedicación como artista. En consecuencia, aunque vivía recluido en el monasterio, se mantuvo en contacto con los movimientos artísticos de su época y nunca dejó de desarrollarse como pintor. En sus primeras obras resulta evidente la influencia de los iluminadores, que heredaron la tradición bizantina, y que se vio afectado por los sencillos sentimientos religiosos de la obra de Giotto. Tuvo además influencias de Lorenzo Monaco y de la escuela de pintores sieneses, y Cosimo de Médici fue su mecenas. Luego comenzó a aprender de ese grupo de geniales escultores y arquitectos que estaban enriqueciendo Florencia con su genio. Ghiberti transformaba sus pinturas en estatuas de bronce a las puertas del baptisterio; Donatello trabajaba en su famosa estatua de *San Jorge* y los niños danzantes en torno a la galería del órgano de la catedral; y Luca della Robbia estaba enfrascado en la realización de su friso de niños que cantaban, bailaban y tocaban sus instrumentos musicales. Lo que es más, Masaccio había revelado la dignidad de la forma en la pintura. A través de estos artistas, la belleza de la forma humana y de su vida y movimiento se manifestaba a los Florentinos y a los habitantes de otras ciudades. Angelico se vio envuelto en este entusiasmo y dio a sus figuras una mayor realidad y más vida y movimiento.

Campin, identificado como el "Maestro de Flémalle", pintó figuras tridimensionales con detalles de rostros claramente visibles. Este retrato fue complemento de Retrato de un hombre (Londres, Galería Nacional); probablemente se trata de la esposa del hombre.

65

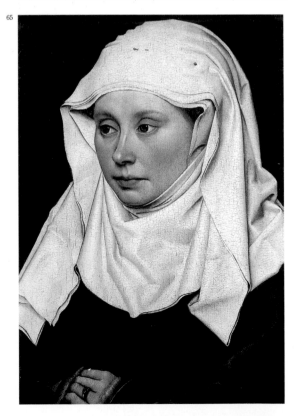

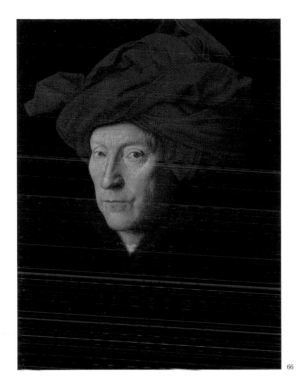

66

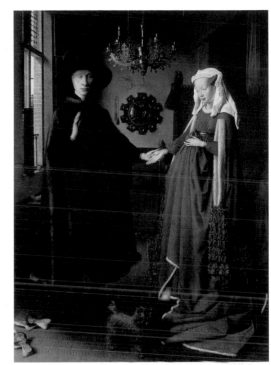

67

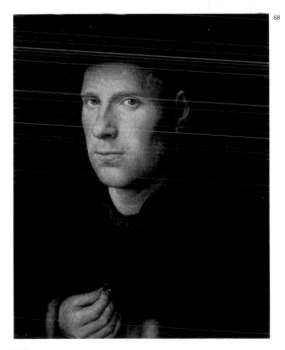

68

66. Jan van Eyck, c. 1390-1441, Renacimiento del norte, flamenco, *Hombre con turbante rojo (¿Autorretrato?)*, 1433, óleo sobre panel, 26 x 19 cm, Galería Nacional, Londres

67. Jan van Eyck, c. 1390-1441, Renacimiento del norte, flamenco, *El retrato de Arnolfini*, 1434, óleo sobre panel de roble, 82.2 x 60 cm, Galería Nacional, Londres

Una de las pinturas más discutidas es la obra maestra del simbolismo natural de van Eyck que presenta objetos a los que se les ha dado un significado especial añadido al matrimonio de esta pareja, y sin embargo, los mismos objetos son apropiados en sí mismos para la escena. La obra es, en efecto, un ejemplo visual de cómo es posible encontrar sincronía y un entendimiento más profundo en las circunstancias cotidianas. Las líneas entre el bien acicalado perro y los zapatos descartados forman un triángulo. El perro simboliza la lealtad y complementa los zapatos, un símbolo de la vida doméstica. Los pies del hombre están firmemente plantados en medio del triángulo inferior, lo que indica su voto de estabilidad. Los rostros de la pareja casada y sus manos unidas forman también un triángulo del mismo tipo y tamaño. La pareja está de pie, tomada de la mano, mientras que en las otras manos llevan alianzas matrimoniales, como para demostrar que su amor es auténtico y que los votos matrimoniales no hacen sino complementarlo, en lugar de ser su causa. En medio del triángulo está un espejo de forma circular que recuerda la eternidad. Diez de las "Estaciones de la Cruz" están simbolizadas en torno al marco del espejo. En el muro, a la izquierda del espejo, cuelga un rosario. El reflejo en el espejo muestra a la pareja desde el punto de vista del espejo, como si creara un círculo de tiempo y espacio. En una de los postes de la cama puede verse una estatua de un santo aplastando a un dragón (que simboliza el mal). La elaborada firma del artista se encuentra en la pared, arriba del espejo. El candelabro tiene una sola vela encendida. Una superstición de la época sugería que encender una sola vela cerca de una cama matrimonial aseguraba la fertilidad.

68. Jan van Eyck, c. 1390-1441, Renacimiento del norte, flamenco, *Retrato de Jan de Leeuw*, 1436, óleo sobre panel, 25 x 19 cm, Kunsthistorisches Museum, Viena

Considerado fundador de retratismo occidental, van Eyck presenta aquí a Jan de Leeuw, miembro del gremio de los orfebres en Brujas.

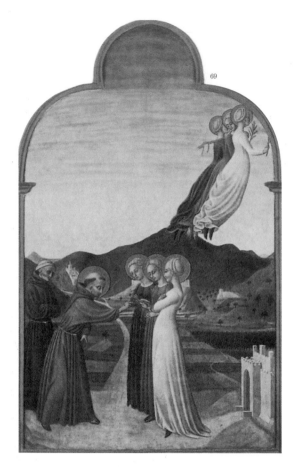

69

69. **Stefano di Giovanni di Console Sassetta**, 1392-c. 1450, principios del Renacimiento, escuela sienesa, italiano, *El matrimonio místico de San Francisco con la Castidad*, 1437-1444, pintura al temple sobre panel, 95 x 58 cm, Museo Condé, Chantilly

La obra de Sassetta es, en ciertos aspectos, conservadora, en especial en las estructuras arquitectónicas de diseño gótico internacional. Sin embargo, sus figuras están dispuestas en la unidad del espacio pictórico del estilo renacentista.

70. **Rogier van der Weyden**, 1399-1464, Renacimiento del norte, flamenco, *Descenso*, c. 1435, óleo sobre panel, 220 x 262 cm, Museo Nacional del Prado, Madrid

Las figuras de tamaño real y el fondo dorado recuerdan la influencia de Campin en van der Weyden, ya que la composición imita los bajo-relieves de Tournai, de donde procedía el artista.

71. **Antonio Puccio Pisanello**, 1395-1455, gótico internacional, italiano, *Retrato de una princesa de la Casa de Este*, c. 1435-1440, óleo sobre panel, 43 x 30 cm, Museo del Louvre, París

Pisanello se considera como el maestro principal del estilo gótico internacional en la pintura italiana, pero la mayor parte de sus obras se ha perdido. Este retrato de una mujer joven (que se piensa es Ginebra d'Este) es plano, debido al uso de los patrones medievales de una manera "moderna", y sus flores y mariposas, aunque han sido tomadas de la naturaleza, parecen patrones ornamentales de tapicería francesa y flamenca.

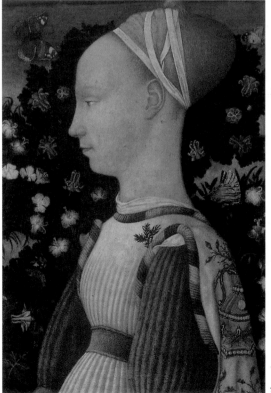

71

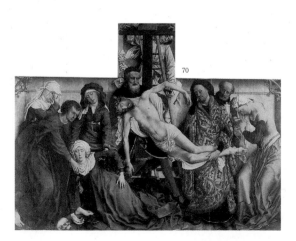

70

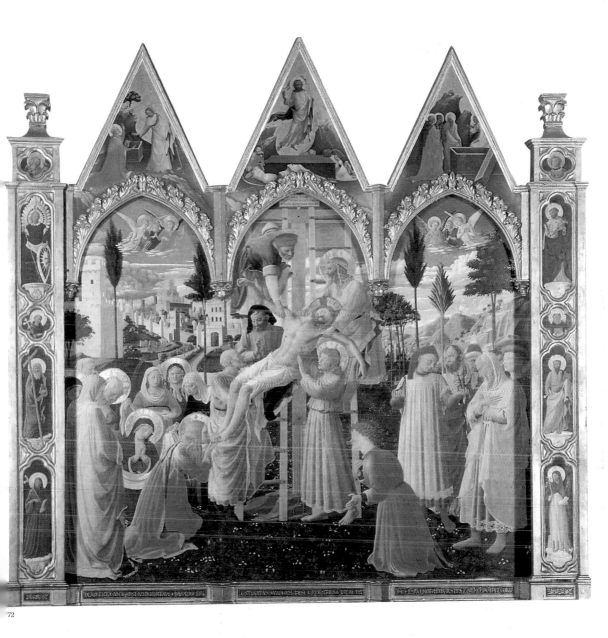

72

72. **Fray Giovanni Angelico,** 1387-1455, principios del Renacimiento,
 escuela florentina, italiano, *El descenso de la cruz (Pala di Santa Trinita)*, 1437-1440,
 pintura al temple sobre panel, 176 x 185 cm, Museo di San Marco, Florencia

*Esta pintura fue originalmente un retablo en la sacristía de la iglesia de Santa Trinidad en
Florencia. En el panel central principal se presenta el descenso de la cruz y las pilastras en
cada lado representan a diferentes santos. Fray Angelico fue oficialmente beatificado por el
Vaticano en 1984, pero desde mucho antes se le conocía como el Beato Angelico.*

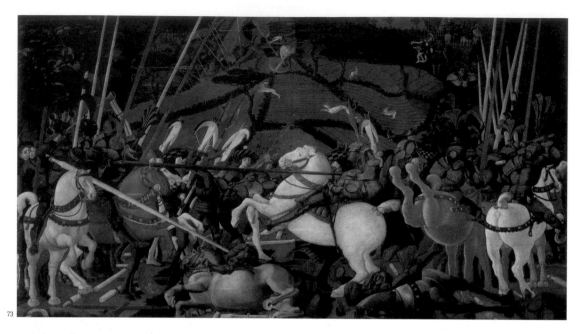

73

73. **Paolo Uccello**, 1397-1475, principios del Renacimiento, escuela florentina, italiano, *La batalla de San Romano* (título completo *"Niccolò Maruzi da Tolentino en la batalla de San Romano")*, 1438-1440, pintura al temple a base de huevo con aceite de nuez y de linaza sobre álamo, 181.6 x 320 cm, Galleria degli Uffizi, Florencia

74. **Antonio Puccio Pisanello**, 1395-1455, gótico internacional, italiano, *La visión de San Eustacio*, 1438-1442, pintura al temple sobre panel, 54.8 x 65.5 cm, Galería Nacional, Londres

Pisanello estudió al detalle los animales en esta pintura, usando dibujos tanto de libros de patrones como de estudios de la vida real.

74

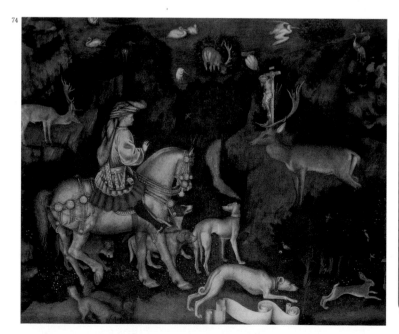

Paolo Uccello
(1397 – 1475 Florencia)

A Paolo di Dono se le apodó "Uccello" porque amaba las aves y la palabra italiana para pájaro es *uccello*. Además de pintar paneles y frescos, era también maestro del mosaico, especialmente en Venecia, y produjo además diseños para vitrales. Podemos notar la influencia de Donatello, sobre todo en un fresco que representa el *Diluvio y la retirada de las aguas*, en tanto que las figuras en esta obra nos recuerdan los frescos de Masaccio en la capilla Brancacci. Sus estudios de perspectiva son muy sofisticados y recuerdan los tratados de arte renacentista de Piero della Francesca, da Vinci o Durero. Fue uno de los principales defensores del estilo renacentista. Sin embargo, si bien su obra maestra *La batalla de San Romano* (1438-40) tiene elementos renacentistas, los decorados en oro en la superficie de sus otros trabajos son decididamente de estilo gótico.

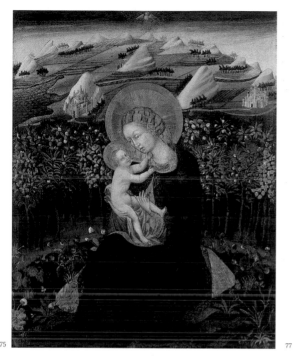

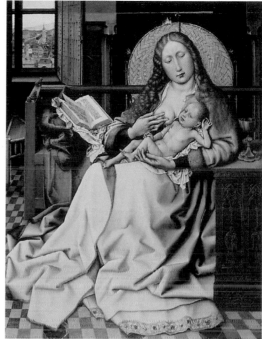

75

77

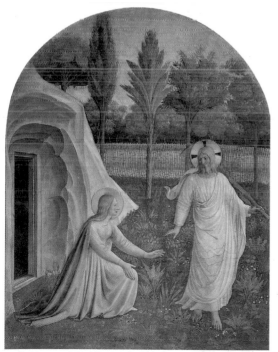

76

75. Giovanni di Paolo, 1403-1482, principios del Renacimiento, escuela sienesa, italiano, *Madona de la Humildad*, c. 1442, pintura al temple sobre panel, 62 x 48.8 cm, Cortesía del Museo de Bellas Artes, Fondo Marie Antoinette Evans, Boston

76. Fray Giovanni Angelico, 1378-1445, principios del Renacimiento escuela florentina, italiano, *Noli Me Tangere*, 1440-1441, fresco, 180 x 146 cm, Convento di San Marco, Florencia

77. Robert Campin (Maestro de Flémalle), c. 1378-1445, Renacimiento del norte, flamenco, *Virgen y Niño ante una pantalla de chimenea*, c. 1440, pintura al temple sobre roble, 63.4 x 48.5 cm, Galería Nacional, Londres

Robert Campin de Tournai también es llamado "Maestro de Flémalle", porque se pensó equivocadamente que tres de las pinturas que ahora se encuentran en Städelsches Kunstinstitut eran de Flémalle. Junto con van Eyck, puede considerársele el fundador de la pintura flamenca de principios del Renacimiento. La Virgen parece un poco torpe, casi plebeya. La pantalla de la chimenea reemplaza al halo, como testimonio de los detalles hogareños y del completo realismo del artista.

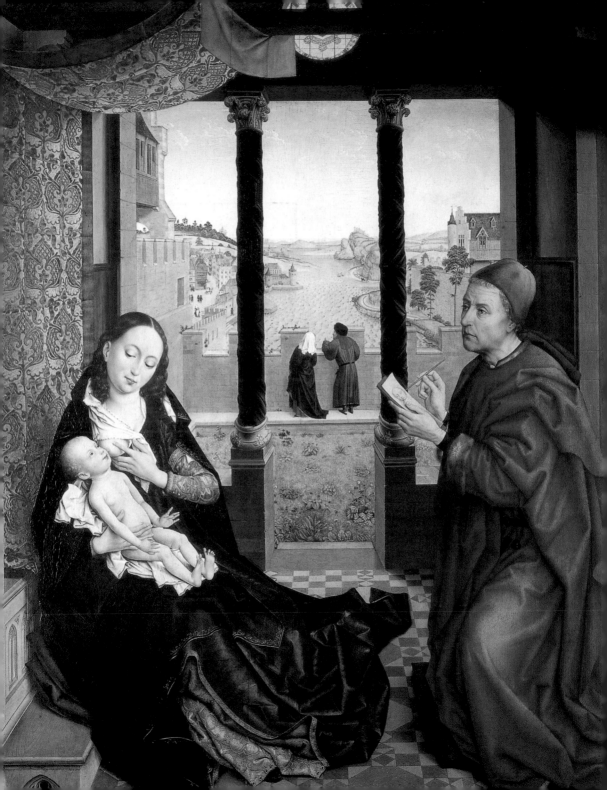

79

Rogier van der Weyden
(1399 Tournai, Flandes – 1464 Bruselas)

Vivió en Bruselas, donde fue el pintor oficial de la ciudad desde 1436, pero su influencia se dejó sentir por toda Europa. Uno de sus mecenas fue Felipe el Bueno, que era un ávido coleccionista. Van der Weyden es el único pintor flamenco que realmente continuó con la magnífica concepción del arte de los Van Eyck. Además le agregó un patetismo del que no existe otro ejemplo en su país, excepto tal vez, aunque con menor poder y nobleza, la obra de Hugo Van der Goes a finales del siglo. Tuvo una influencia considerable en el arte de Flandes y Alemania. Su alumno de mayor renombre fue Hans Memling. Van der Weyden fue el último heredero de la tradición de Giotto y el último de los pintores cuya obra fue totalmente religiosa.

78. **Rogier van der Weyden**, 1399-1464, Renacimiento del norte, flamenco, *San Lucas dibujando a la Virgen*, c. 1440, óleo sobre tela, 138,6 x 111,5 cm, Alte Pinakothek, Munich

El apóstol San Lucas, a quien se le reconoce como autor de una de las cuatro versiones aceptadas del Nuevo Testamento, también es, por tradición, el primer pintor del retrato de la Virgen. Rogier van der Weyden mantuvo esta tradición en su propia pintura de San Lucas dibujando a la Virgen. Este trabajo, meticulosamente detallado, típico de la tradición flamenca, muestra a María sentada bajo un dosel, intentando alimentar a su bebe, y a Lucas frente a ella, dibujando su rostro. Al fondo, entre las columnas, puede verse una panorámica del lugar. Las Madonas alimentando al niño han formado parte de la tradición mariana y se han reproducido desde la Edad Media. "La leche de María" ha sido, de hecho, fuente de veneración en la forma de una sustancia que obraba milagros, y que se contaba entre las muchas reliquias de la época medieval; su veneración duró hasta bien entrado el Renacimiento. Los orígenes de esta tradición y su simbolismo se remontan a la antigüedad, varios miles de años, cuando las diosas creadoras como Isis fueron celebradas como simbólicas dadoras de leche en sus papeles de madres universales, compasivas y dadoras de vida. El luminoso cordón de estrellas, conocido como la Vía Láctea, se consideraba como el símbolo de la diosa y el culto mariano heredó esa tradición popular.

79. **Konrad Witz**, c. 1400-1445, gótico internacional, suizo, *El milagro de los peces*, 1444, óleo sobre panel, 129 x 155 cm, Museo de Arte e Historia, Ginebra

80. **Piero della Francesca**, c. 1416-1492, principios del Renacimiento, italiano, *El bautismo de Cristo*, 1445, pintura al temple sobre panel, 167 x 116 cm, Galería Nacional, Londres

La paloma en el aire que simboliza al Espíritu Santo está precisamente a la mitad del círculo implicado en la parte superior de la pintura, mientras que el ombligo de Jesús está en la parte media del rectángulo que forma la parte inferior de la composición. La parte media superior hace referencia a la divinidad de Jesús, mientras que la parte inferior se refiere a su humanidad. El Dios hecho hombre se encuentra en el centro geométrico de la escena. El equilibrio vertical es similar entre los ángeles celestiales a la izquierda y la comunidad terrenal a la derecha. Esta última incluye a un seguidor del Bautista, que se está vistiendo después de su propio bautizo o se está preparando para recibir el sacramento. El grupo que los mira probablemente representa a los indecisos o a los escépticos. Sansepolero, en el norte de Italia, fue el pueblo natal del artista y patrocinador de la mayoría de sus obras maduras. En la tradición de tales comisiones, el patrocinador suele aparecer en la pintura. El pueblo aparece a la distancia, entre Jesús y el tercio vertical izquierdo de la pintura. Las plantas jóvenes en primer plano indican una nueva vida, como el Renacimiento que simbolizaría el bautizo a partir de entonces para los cristianos. La Biblia hebrea había predicho que quienes prepararan el camino para la llegada del Señor lograrían enderezar el chueco, idea que se simboliza en la imagen a través de los ríos y los caminos del paisaje. Todos los caminos y los ríos llevan a los pies del Camino, el nombre seminal que la comunidad cristiana dio a su religión, así como un título descriptivo para su Mesías.

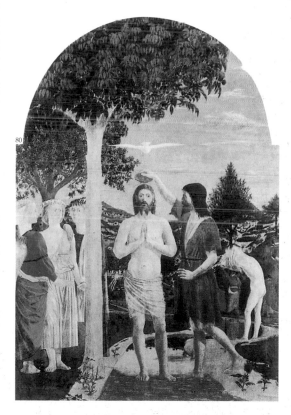

80

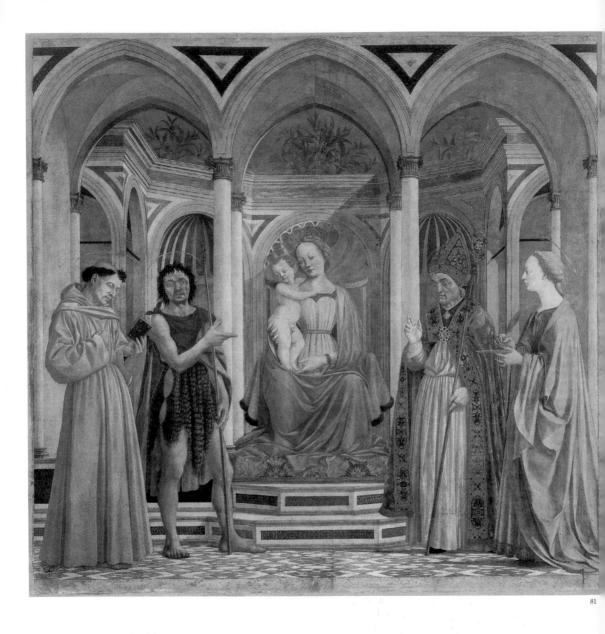

81

81. Domenico Veneziano, 1400-1461, principios del Renacimiento,
escuela florentina, italiano, *La Madona con Niño y Santos,* 1445,
pintura al temple sobre madera, 209 x 216 cm, Galleria degli Uffizi, Florencia

*Pintado para el gran altar de la iglesia de Uzzano en Santa Lucia dei Magnoli,
éste es, quizá el más grande logro de Veneziano. Veneziano, famoso por su uso
de la perspectiva y el color, presenta la "sacra conversazione" dentro de una
armoniosa estructura arquitectónica hecha aún más delicada por las sombras en
tonos color pastel rosadas y verdes.*

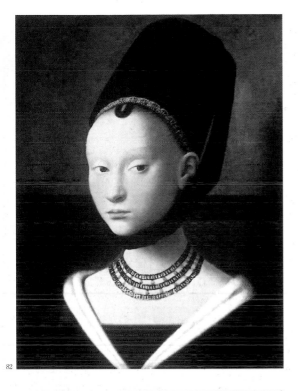

82

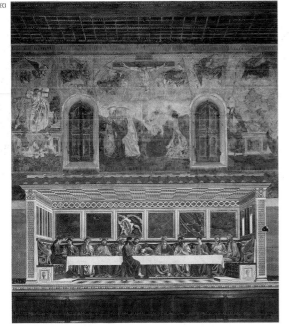

83

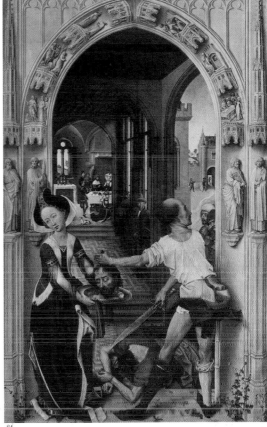

84

82. **Petrus Christus**, c. 1410-1473, Renacimiento del norte, flamenco,
 Retrato de una joven, después de 1446, óleo sobre panel, 29 x 22,5 cm,
 Gemäldegalerie, Alte Meister, Berlín

 *La pintura más popular de Christus, este retrato, está compuesta de volúmenes
 simples. El pintor coloca a la modelo en un sitio detinido, algo nuevo en la
 pintura flamenca, que tradicionalmente utilizaba un fondo neutral oscuro
 (como en los retratos de van Eyck y van der Weyden).*

83. **Francesco del Castagno**, 1446-1497, principios del Renacimiento,
 escuela florentina, italiano, *Última cena* y arriba, *Resurrección,
 Crucifixión y Sepultura*, c. 1445-50, fresco, 980 x 1025 cm,
 Convento de Sant'Apollonia, Florencia

84. **Rogier van der Weyden**, 1399-1464, Renacimiento del norte, flamenco,
 Tríptico: Retablo de San Juan (panel derecho), c. 1446-53,
 óleo sobre panel de roble, 77 x 48 cm (cada panel), Gemäldegalerie,
 Alte Meister, Berlín

 *Van der Weyden logra un efecto particularmente fuerte de profundidad en los
 paneles laterales de este retablo, con la sucesión de habitaciones en el fondo.*

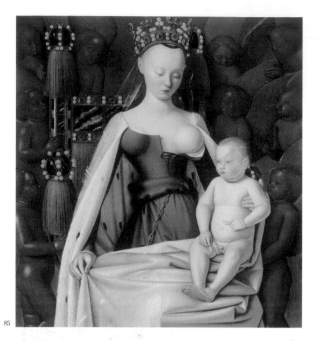

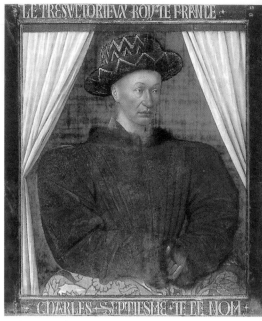

85

86

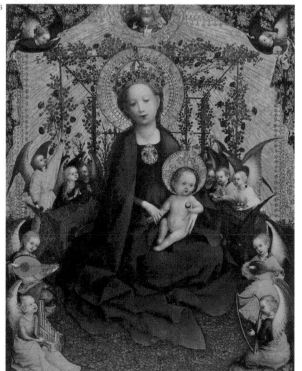

JEAN FOUQUET
(1420 – 1481 TOURS)

Pintor e iluminador, Jean Fouquet se considera el pintor francés más importante del siglo XV. Se sabe muy poco acerca de su vida, pero es casi seguro que en Italia realizó el retrato del Papa Eugenio IV. A su regreso a Francia, introdujo elementos del Renacimiento italiano a la pintura francesa. Fue pintor de la corte de Luis XI. Ya sea que trabajara en miniaturas que representaban hasta el más mínimo detalle, o que realizara paneles en mayor escala, el arte de Fouquet tuvo siempre el mismo carácter monumental. Sus figuras se modelaron en planos amplios y se definieron con líneas de una pureza magnífica.

85. Jean Fouquet, c. 1420-1481, principios del Renacimiento, francés, *Vírgen y Niño rodeados de ángeles (panel derecho del díptico de Meulun)*, c. 1450, óleo sobre panel, 91 x 81 cm, Museo Real de las Bellas Artes, Amberes

La particularidad de esta pintura es la composición geométrica, creada en un pentágono convexo utilizado con frecuencia por Fouquet. El volumen acentúa los aspectos esculturales de esta Vírgen, cuyo rostro está inspirado en Agnes Sorel (la amante de Carlos VII). El díptico reúne la imagen de la Vírgen con la de uno de los mecenas en oración frente a su santo patrón.

86. Stephan Lochner, c. 1410-1451, Renacimiento del norte, alemán, *Madona del rosal*, c. 1448, técnica mixta sobre panel, 51 x 40 cm, Museo Wallraf-Richartz, Colonia

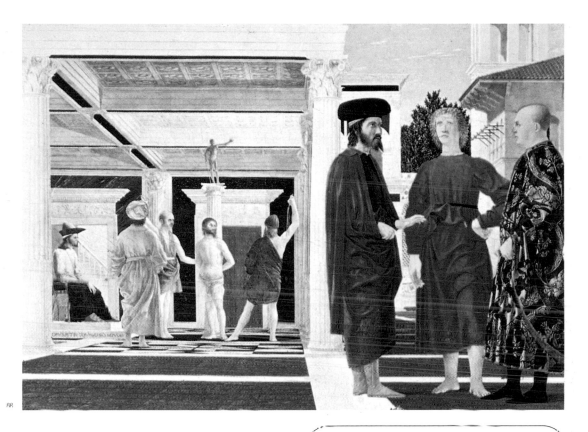

87. Jean Fouquet, c. 1420-1481, principios del Renacimiento, francés,
Retrato de Carlos VII de Francia, c. 1450-1455,
óleo sobre panel de roble, 86 x 71 cm, Museo del Louvre, París

La particularidad de esta pintura es su forma cuadrada, casi a escala completa, excepcional en su época. La representación frontal es característica de los retratos oficiales de los monarcas en occidente. Las dos cortinas blancas son símbolo de majestad. Desde los años 1420 a 1430, los retratos de medio cuerpo se pusieron de moda entre los maestros flamencos. Aquí, Fouquet lleva a cabo la síntesis entre la representación tradicional de cuerpo completo y la representación de medio cuerpo. Aumenta la estatura del rey aprovechando la moda, que dictaba el uso de hombreras. Este trabajo fue realizado dentro de un contexto político preciso: se celebraban las victorias de la realeza francesa. El retrato tendría una gran influencia en Jean Clouet y Holbein, quienes viajaron por la ciudad de Brujas.

88. Piero della Francesca, c. 1416-1492, principios del Renacimiento, italiano,
La flagelación de Jesús, c. 1450, óleo y pintura al temple sobre panel,
58.4 x 51.5 cm, Galleria Nazionale delle Marche, Urbino

Mediante el uso científico de la perspectiva de una manera medida y simétrica y con su contenido simbólico, La flagelación contribuye a la representación humanística de las figuras en la pintura y caracteriza el interés del pintor en las matemáticas. La arquitectura es un elemento predominante en la escena, que se divide mediante las columnas que soportan el templo.

PIERO DELLA FRANCESCA
(1416 – 1492, Borgo San Sepolcro)

Olvidado durante siglos después de su muerte, Francesca se ha considerado, desde su redescubrimiento a principios del siglo XX, como uno de los más grandes artistas del *quattrocento*. Nació en Borgo San Sepolcro (hoy Sansepolcro) en Umbría, donde pasó gran parte de su vida. Su obra más importante es una serie de frescos sobre la *Leyenda de la verdadera Cruz* en el coro de San Francesco en Arezzo (c. 1452 a 1465).

Aunque en su formación temprana recibió la influencia de los grandes maestros de la generación anterior, su obra es una síntesis de todos los descubrimientos que esos artistas realizaron durante los veinte años anteriores. Creó un estilo en el que una grandeza meditativa y monumental se combina con una lucidez casi matemática y una belleza pura de color y luz. Trabajaba lenta y metódicamente y con frecuencia aplicaba paños húmedos al yeso por las noches, para poder trabajar durante más de un día en la misma sección, contrario a la práctica normal cuando se trabajaba en un fresco. Piero pasó sus últimos años trabajando en la corte humanista de Federico da Montefeltro en Urbino. Vasari afirmó que cuando Piero murió había perdido del todo la vista y es posible que ese problema haya sido la razón por la que abandonó la pintura. Tuvo una influencia considerable en Signorelli (en la pesada solemnidad de sus figuras) y en Perugino (en la claridad espacial de sus composiciones). Se dice que los dos estudiaron con Piero.

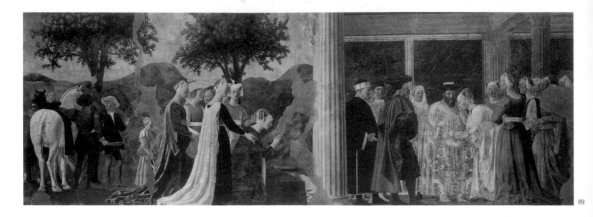

89

89. **Piero della Francesca**, c. 1416-1492, principios del Renacimiento, italiano,
Adoración del Santo madero y la reunión de Salomón y la reina de Saba,
1450-1465, Fresco, coro de la iglesia de San Francesco, Arezzo

El ciclo de frescos fue comisionado por la familia más rica de Arrezo, los Bacci.
El tema del ciclo está tomado de la Leyenda dorada *de Jacobus de Voragine.*

90. **Petrus Christus**, c. 1410-1473, Renacimiento del norte, flamenco,
La lamentación, c. 1455, óleo sobre panel, 101 x 192 cm,
Museos Reales de las Bellas Artes, Bruselas

Fray Filippo Lippi
(1406 Florencia – 1469 Spoleto)

Perteneció a la orden de los carmelitas y vivió en un monasterio
en Florencia al mismo tiempo que Masolino y Masaccio
pintaban frescos en esa misma ciudad. Se ordenó como
sacerdote en Padua, en 1434.

Su obra refleja el interés estético de su tiempo a través de
sofisticados dibujos y de su habilidad para obtener efectos de
transparencia en colores opacos. A su muerte, los miembros de
su taller completaron los frescos que había dejado sin terminar.
Botticelli fue uno de sus estudiantes, así como su hijo, Filippino
Lippi. Las obras de estos dos alumnos de Fray Lippi forman un
vínculo entre el período inicial del Renacimiento y su apogeo. Sus
obras incluyen grandes ciclos de frescos para Santa María Novella
de Florencia y para Santa María sopra Minerva en Roma.

90

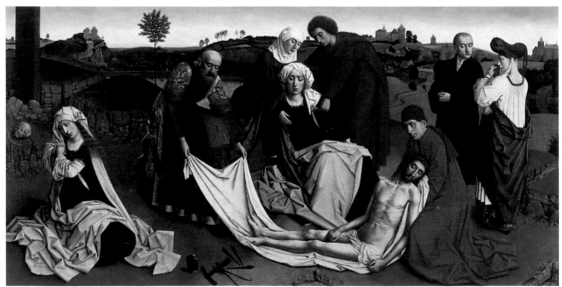

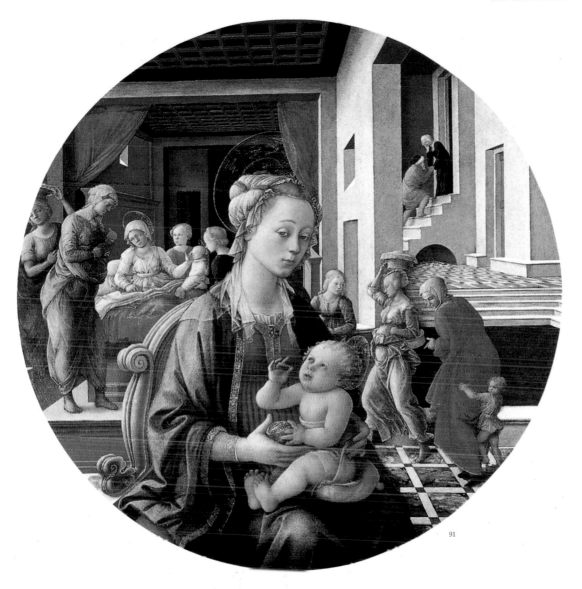

91

91. Fray Filippo Lippi, c. 1406-1469, principios del Renacimiento, escuela florentina,
italiano, *Virgen con el Niño y escenas de la vida de Santa Ana,* c. 1452,
pintura al temple sobre panel de madera, tondo, diam. 135 cm, Palazzo Pitti, Florencia

La tradición oral, más tarde apoyada en arte de este tipo, menciona a Ana y Joaquín como los padres de María, pero no existen bases en las escrituras que apoyen esta noción. En esta obra maestra, llamada con frecuencia El Bartolini, se presentan tres momentos en la vida de Ana. Las escenas del fondo están dedicadas a la madre de la Virgen, Santa Ana (o Ana), e incluyen la primera reunión de Ana y su futuro esposo, Joaquín, y la escena del nacimiento de María. En el fondo, se encuentra la Madona con el niño. Como Perséfone, la diosa griega del ciclo natural, sostiene una granada, símbolo del Renacimiento, la fertilidad y la abundancia en la naturaleza. El niño Jesús también sostiene la fruta y con la mano derecha levantada, se lleva las semillas a la boca. La expresión pensativa de María en muchas pinturas en las que aparece con el niño Jesús con frecuencia se interpretan como la reflexión de su consciencia profética acerca del futuro sufrimiento que recaería en su único hijo. Sin embargo, en este caso la Virgen podría estar recordando la vida de su madre. Las escenas que la rodean pueden tener la intención de mostrar los recuerdos que tiene de su progenitora. La maestría del artista en el detalle, así como en la transparencia del velo de María y de sus finos rasgos fue fuente de inspiración para otras obras maestras posteriores de uno de sus más famosos discípulos, Botticelli.

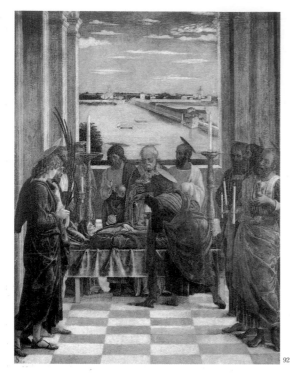

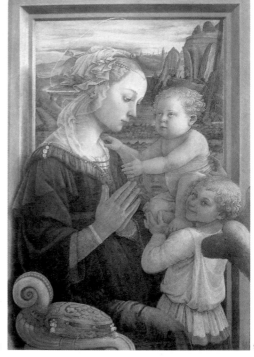

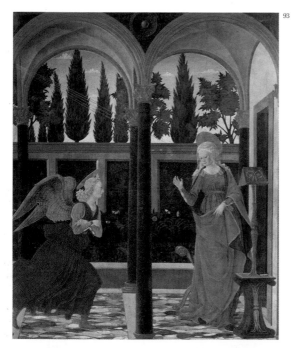

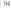

92. **Andrea Mantegna**, 1431-1506, principios del Renacimiento, escuela florentina, italiano, *Muerte de la Virgen*, c. 1461, óleo sobre panel, 54 x 42 cm, Museo Nacional del Prado, Madrid

93. **Alesso Baldovinetti**, c. 1425-1499, principios del Renacimiento, escuela florentina, italiano, *Anunciación*, c. 1447, pintura al temple sobre panel, 167 x 137 cm, Galleria degli Uffizi, Florencia

94. **Fray Filippo Lippi**, c. 1406-1469, principios del Renacimiento, escuela florentina, *Madona con el Niño y dos ángeles*, 1465, pintura al temple sobre madera, 95 x 62 cm, Galleria degli Uffizi, Florencia

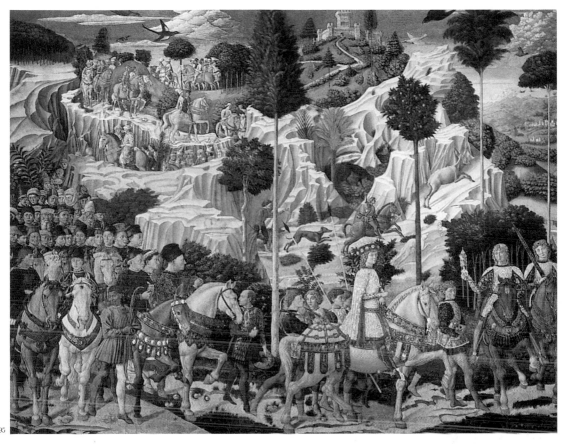

95

96

95. **Benozzo Gozzoli**, 1420-1497, principios del Renacimiento,
escuela florentina, italiano, *La procesión de los Magos, Procesión del rey más
joven* (detalle), 1459-63, fresco, Palazzo Médici Riccardi, Florencia

96. **Rogier van der Weyden**, 1399-1464, Renacimiento del norte, flamenco,
Tríptico: Retablo de Santa Columba (panel central), c. 1455,
pintura al temple sobre madera, 138 x 153 cm, Alte Pinakothek, Munich

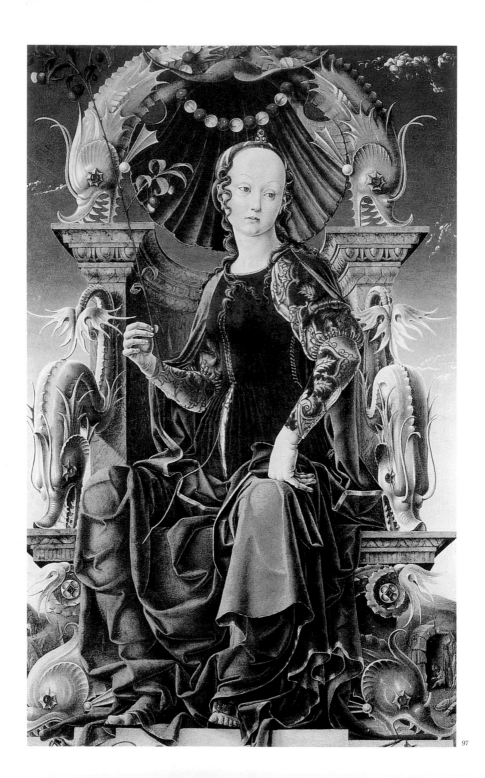

97

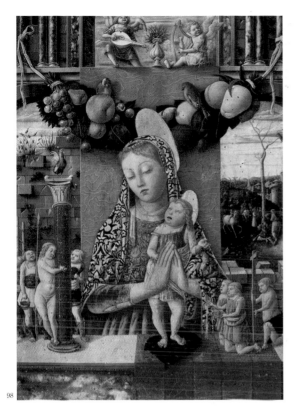

98

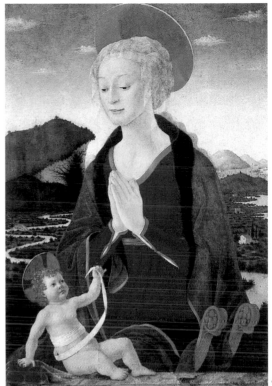

99

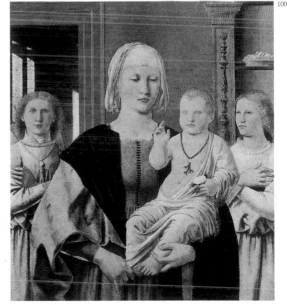

100

97. Cosimo di Domenico di Bonaventura Tura, c. 1431-1495, principios del Renacimiento, escuela de Ferrara, italiano, *La primavera*, c. 1455-1460, óleo con pintura a base de huevo, 116.2 x 71.1 cm, Galería Nacional, Londres

Artista favorito de la corte de la familia Este, Tura realizó una serie de Musas para el studiolo de su mecenas.

98. Carlo Crivelli, c. 1430/35-1495, estilo gótico tardío, escuela veneciana, italiano, *Madona de la Pasión*, c. 1460, pintura al temple sobre panel, 71 x 48 cm, Museo di Castelvecchio, Verona

Todas las composiciones de temas religiosos de Crivelli se mantienen dentro del estilo gótico tardío y el uso constante de un fondo dorado es parte del arcaísmo del pintor. Sin embargo, la profundidad que da a sus personajes es un indicio de modernidad.

99. Alesso Baldovinetti, c. 1425-1499, principios del Renacimiento, escuela florentina, italiano, *Madona y Niño*, c. 1460, pintura al temple sobre panel, 104 x 76 cm, Museo del Louvre, París

Alesso Baldovinetti, además de ser un pintor florentino, se dedicó a la elaboración de mosaicos y vitrales. Sus pinturas muestran la influencia de Domenico Veneziano y Fray Angelico.

100. Piero della Francesca, c. 1416-1492, principios del Renacimiento, italiano, *Madona de Senigallia*, 1460-75, óleo sobre panel, 61 x 53 cm, Palazzo Ducale, Urbino

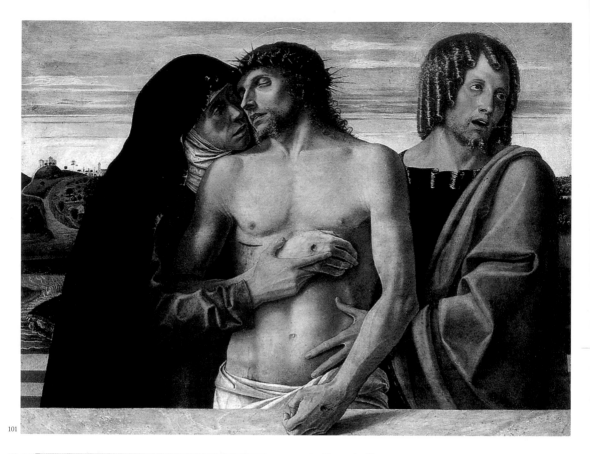

101

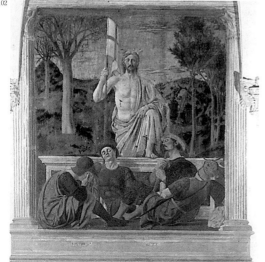

102

101. Giovanni Bellini, c. 1430-1516, principios del Renacimiento, escuela veneciana, italiano, *Cristo muerto apoyado en la Madona y San Juan (Pietà)*, c. 1460, óleo sobre panel, 60 x 107 cm, Pinacoteca di Brera, Milán

Bellini sabe de las investigaciones pictóricas de los florentinos (muchos artistas florentinos viajaron a Venecia en esa época) y es quien introduce a Venecia la pintura al óleo. Tradicionalmente, la Virgen sostenía el cuerpo de Cristo sobre las rodillas. En esta pintura Bellini propone una nueva iconografía y un nuevo formato para el tamaño del paisaje. En primer plano, un pedestal de piedra evoca la tumba de Cristo. La búsqueda de volumen y geometría es característica de la obra del artista.

102. Piero della Francesca, c. 1416-1492, principios del Renacimiento, italiano, *Resurrección*, 1463, mural en fresco y pintura al temple, 225 x 200 cm, Museo Cívico, Sansepolcro

103. Andrea Mantegna, 1431-1506, principios del Renacimiento, escuela florentina, italiano, *La agonía en el jardín*, c. 1460, pintura al temple, al huevo, sobre madera, 62.9 x 80 cm, Galería Nacional, Londres

Mantegna obtuvo su inspiración para esta pintura de un dibujo de su cuñado, Jacopo Bellini.

104. Enguerrand Quarton, activo en 1444-1466, principios del Renacimiento, escuela provenzal, francés, *Pietà de Villeneuve-les-Avignon*, c. 1460, óleo sobre panel, 160 x 218 cm, Museo del Louvre, París

Obra maestra del arte de Provenza, esta pintura, con su fondo dorado, traiciona aún la influencia del arte bizantino. A la izquierda, aparece el donador. Está representado como un intercesor entre el divino grupo y el observador.

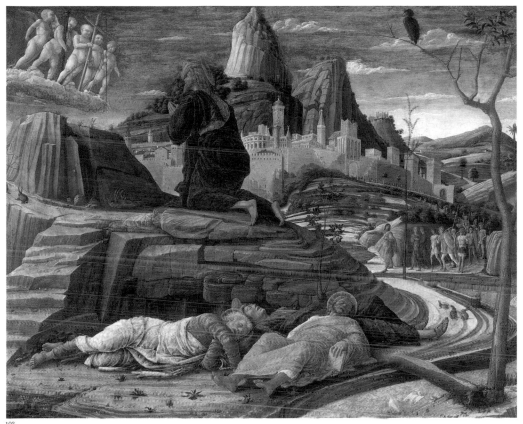

103

104

Andrea Mantegna
(1431 Isola di Carturo – 1506 Mantua)

Mantegna, cuyos intereses abarcaban el humanismo, la geometría y la arqueología y que era poseedor de una gran inteligencia imaginativa y erudita, dominó todo el norte de Italia gracias a su fuerte personalidad. En busca de lograr ilusiones ópticas, dominó la perspectiva. Estudió pintura en la escuela de Padua, a la que asistieron también, con anterioridad, Donatello y Paolo Uccello. Desde muy joven, Andrea recibió una gran cantidad de propuestas de trabajo, como la comisión de los frescos de la capilla Ovetari, de Padua.

En un lapso muy breve, Mantegna se hizo de un sitio y adquirió la fama de modernista, gracias a sus muy originales ideas y al uso de la perspectiva en sus obras. Su matrimonio con Nicolosia Bellini, hermana de Giovanni, le abrió el camino para su entree en Venecia.

Mantegna alcanzó la madurez artística en su obra Pala de San Zeno. Se estableció en Mantua y se convirtió en el artista de una de las cortes más prestigiosas de Italia, la de Gonzaga. Había nacido el arte clásico. A pesar de sus vínculos con Bellini y Leonardo da Vinci, Mantegna se negó a adoptar su innovador uso del color o a dejar de lado su propia técnica de grabado.

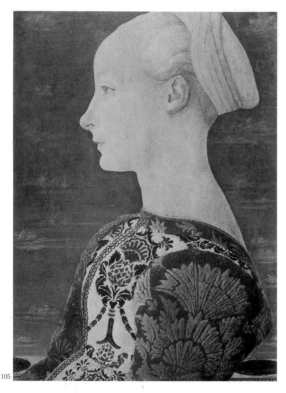

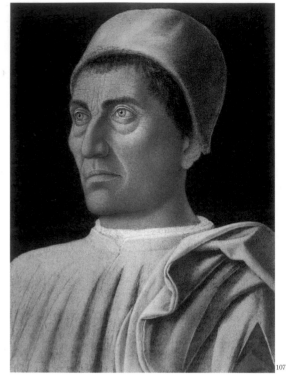

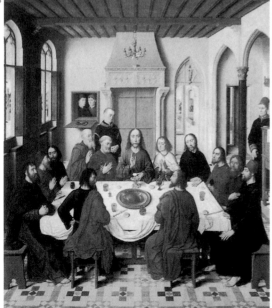

105. **Domenico Veneziano**, 1410-1461, principios del Renacimiento, escuela florentina, italiano, *Retrato de una joven*, c. 1465, óleo sobre panel, 51 x 35 cm, Gemäldegalerie, Alte Meister, Berlín

106. **Dirk Bouts**, c. 1410-1475, Renacimiento del norte, flamenco, *La última cena*, c. 1467, óleo sobre panel, retablo, 180 x 150 cm, Collégiale Saint-Pierre, Louvain

Una de las grandes obras de Bouts, La última cena fue un encargo de la confraternidad del Sagrado Sacramento en Louvain. El pintor recibió la misión de incluir en la representación los consejos de dos teólogos. Es la primera vez en la que la consagración del pan es el momento elegido para la representación de La última cena, en lugar de la predicción de la traición.

107. **Andrea Mantegna**, 1431-1506, principios del Renacimiento, escuela florentina, italiano, *Retrato de Carlo de Médici*, 1467, óleo sobre panel, 40.6 x 29.5 cm, Galleria degli Uffizi, Florencia

108. **Hans Pleydenwurff**, 1420-1472, Renacimiento del norte, alemán, *Crucifixión del retablo Hof*, c. 1465, técnica mixta sobre panel de pino, 177 x 112 cm, Alte Pinakothek, Munich

En la Crucifixión, Hans Pleydenwurff utilizó motivos de un Descenso del círculo de Rogier van der Weyden (Alte Pinakothek, Munich). También es posible observar la influencia del pintor en el uso de colores ricos y cálidos.

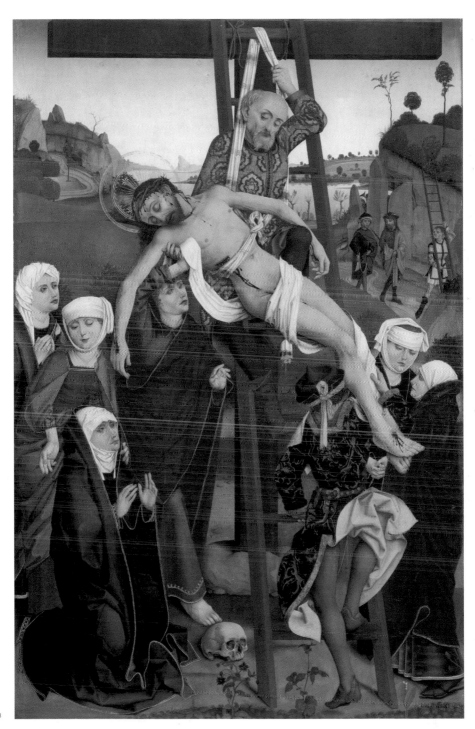

108

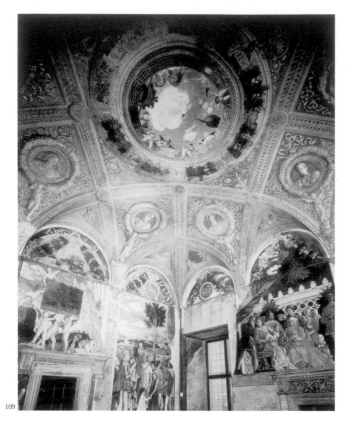

109

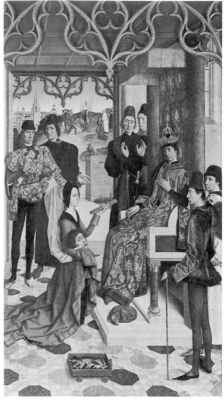

111

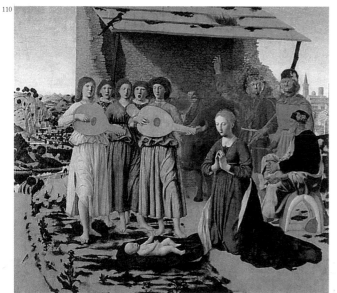

110

109. **Andrea Mantegna**, 1431-1506, principios del Renacimiento, escuela florentina, italiano, *Camera Picta*, *Palacio Ducal*, 1465-1474, fresco, Palacio Ducal, Mantua

La originalidad de Mantegna se hace patente en la parte central del techo, que rompe con la seriedad y la formalidad del resto de la habitación. Se trata tal vez, de la más deliciosa y creativa invención de Mantegna: el centro de la bóveda parece abrirse y es la primera pintura del Renacimiento que aplica la noción del ilusionismo no sólo a un cuadro ni a un muro, sino también a un techo. Esta vista hacia arriba completa el trompe l'oeil que Mantegna creó en la Camera Picta, que es la primera habitación con ilusiones ópticas del Renacimiento; el ideal de la pintura plana como extensión del mundo real se expresa aquí de un modo espectacular, ya que el espectador, de pie en medio de la habitación, puede contemplar las nubes, cortinajes ficticios en los muros y un marco de arquitectura clásica.

110. **Piero della Francesca**, c. 1416-1492, principios del Renacimiento, italiano, *Natividad*, 1470-75, óleo sobre panel, 124.4 x 122.6 cm, Galería Nacional, Londres

111. **Dirk Bouts,** c. 1415-1475, Renacimiento del norte, flamenco, *El tormento por fuego*, 1470-1475, óleo sobre panel, Museos Reales de las Bellas Artes, Bruselas

Característica de un reavivamiento de la tendencia gótica entre la burguesía del siglo XV, esta pintura perteneció al género de escenas de justicia, que subrayan la verticalidad de las figuras y su falta de volumen.

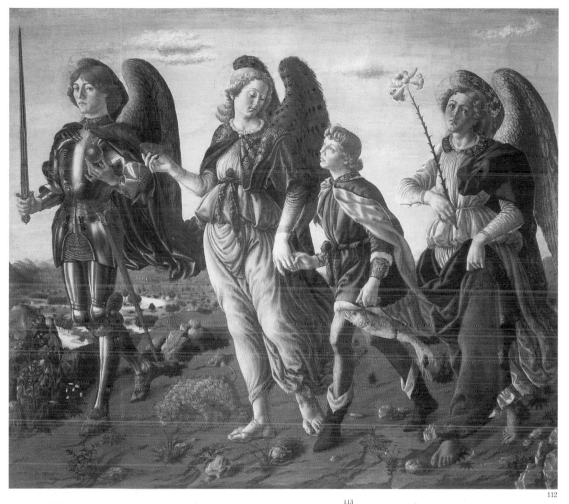

112

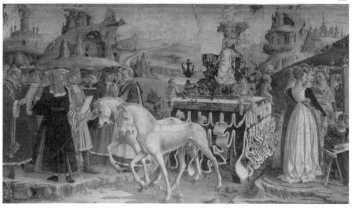

113

112. **Francesco Botticini**, c. 1446-1498, principios del
Renacimiento, escuela florentina, italiano, *Tobías y los
tres arcángeles*, c. 1470, pintura al temple sobre panel,
135 x 154 cm, Galleria degli Uffizi, Florencia

113. **Francesco del Cossa**, 1436-1477, principios del
Renacimiento, escuela de Ferrara, italiano, *El triunfo
de Minerva: Marzo, de la habitación de los meses*,
1467-70, fresco, Palazzo Schifanoia, Ferrara

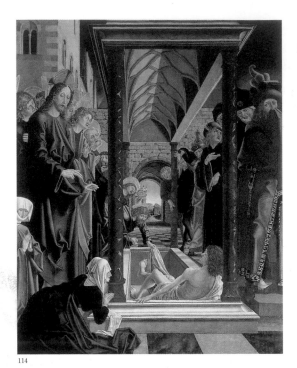

114

115

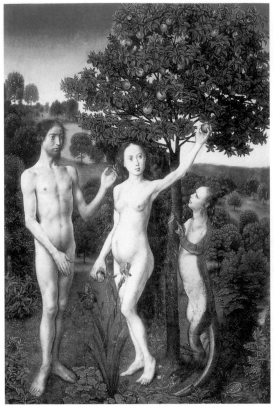

116

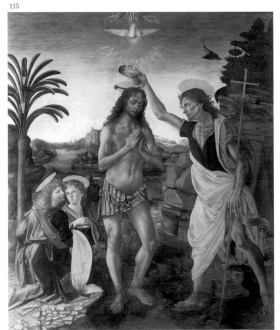

114. **Michael Pacher**, c. 1430-1498, Renacimiento del norte, austriaco, *Retablo de San Wolfgang: Resurrección de Lázaro*, 1471-1481, pintura al temple sobre madera, 175 x 130 cm, iglesia parroquial, San Wolfgang

115. **Andrea del Verrocchio**, c. 1435-1488, principios del Renacimiento, escuela florentina, italiano, *El Bautismo de Cristo*, c. 1470, óleo sobre panel, 177 x 151 cm, Galleria degli Uffizi, Florencia

116. **Hugo van der Goes**, c. 1440-1482, Renacimiento del norte, flamenco, *Díptico: La caída del hombre y la lamentación* (panel izquierdo), c. 1470-1475, pintura al temple sobre madera, 32.3 x 21.9 cm, museo Kunsthistorisches, Viena

Contemporáneo de Piero della Francesca, van der Goes estaba decidido a representar la realidad usando colores refinados. Su pintura es más y más ilusionista en esta obra y traiciona el gusto del pintor por los detalles y la representación de la luz.

117. **Sandro Botticelli (Alessandro di Mariano Filipepi)**, 1445-1510, principios del Renacimiento, escuela florentina, italiano, *Adoración de los reyes*, c. 1470-1475, pintura al temple sobre álamo, tondo, diam. 130.8 cm, Galería Nacional, Londres

Esta pintura, en la que el artista se incluyó, muestra a los Reyes Magos, pero en realidad se trata de la familia Médici, sus mecenas y gobernantes de Florencia. El Rey Mago que se arrodilla frente al niño Jesús representa a Cosimo el Viejo, el fundador de la dinastía. El hijo de Cosimo, Piero, puede verse de espaldas, en rojo, en el centro, y Lorenzo el Magnífico, el hijo más joven, está a la derecha, usando un manto negro y rojo.

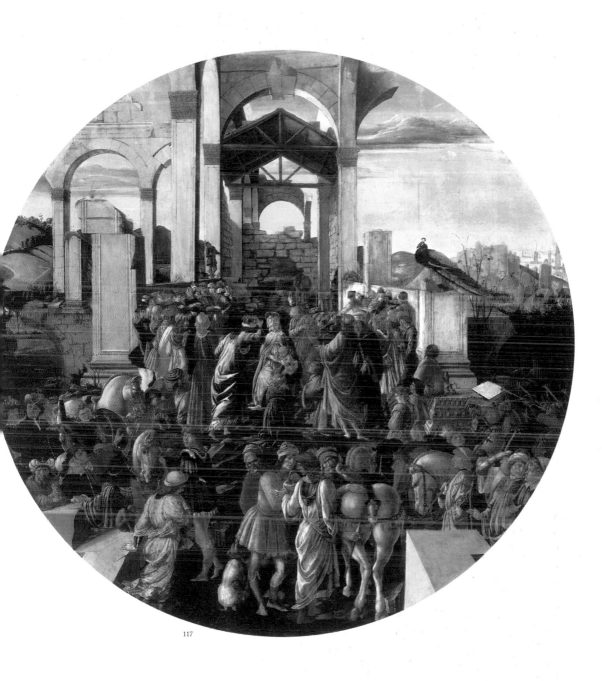

117

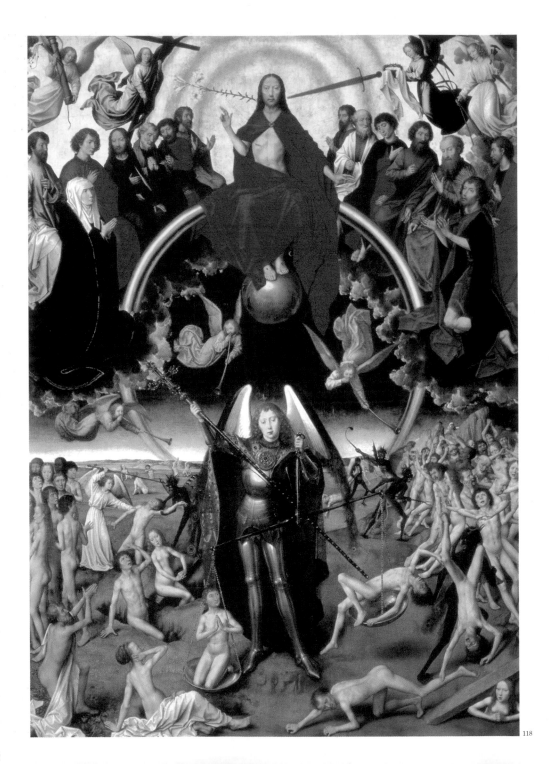

118

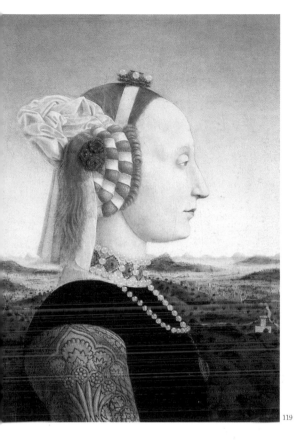

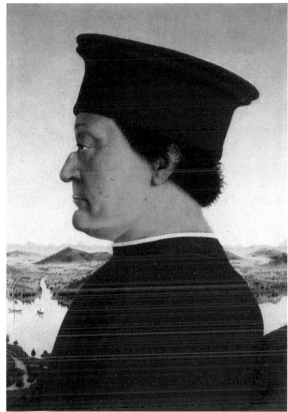

119

120

118. **Hans Memling**, 1433-1494, Renacimiento del norte, flamenco.
 Tríptico del juicio final, 1467-1471, óleo sobre panel de roble,
 222 x 160 cm, Muzeum Pomorskie, Danzig

 *Este tríptico está inspirado en el retablo Beaune de van der Wayden. Una línea
 semi-circular de cuerpos corre a través de los tres paneles, que de un lado
 muestran "La recepción de los justos en el cielo", mientras que en el lado
 opuesto se ve "El lanzamiento de los condenados a los infiernos".*

119. **Piero della Francesca**, c. 1416-1492, principios del Renacimiento, italiano.
 *Díptico, Retrato del duque Federico da Montefeltro y Battista Sforza
 (panel izquierdo)*, c. 1465, óleo y pintura al temple sobre panel, 47 x 33 cm,
 Galleria degli Uffizi, Florencia

120. **Piero della Francesca**, c. 1416-1492, principios del Renacimiento, italiano.
 *Díptico: Retrato del duque Federico da Montefeltro y Battista Sforza
 (panel derecho)*, c. 1465, óleo y pintura al temple sobre panel, 47 x 33 cm,
 Galleria degli Uffizi, Florencia

 *Dado que se pintó a partir de la máscara funeraria del jefe guerrero
 Montefeltro, el rostro del modelo permanece jerárquico. El perfil está inspirado
 en las antiguas medallas y testifica un cierto deseo de conservar los aspectos
 convencionales: Federico es ciego de un ojo y esta representación permite
 evitar ofenderlo. Sin embargo, el retrato es muy realista y muestra la nariz
 ganchuda y una verruga. La elegancia del retrato conjuga los preceptos de
 Alberti (enunciados en De Pictura). El por aquel entonces reciente
 descubrimiento de la pintura al óleo permite un mayor realismo y sutileza, en
 especial en el ilusionismo que se nota en el paisaje del fondo.*

HANS MEMLING
(1433 Seligenstadt, Alemania – 1494 Brujas)

Se sabe poco de la vida de Memling. Se conjetura que su familia era
alemana, pero de cierto sólo se sabe que pintaba en Brujas y que
compartía con los hermanos Van Eyck, que también trabajaban en
esa ciudad, el honor de ser los principales artistas de la llamada
"Escuela de Brujas". Continuó con el método de pintura de los
hermanos, pero le añadió un delicado sentimiento. En su caso, al
igual que en el de los Van Eyck, el arte flamenco, enraizado
fuertemente en las condiciones de esa tierra y que representa
ideales puramente locales, alcanzó su máxima expresión.

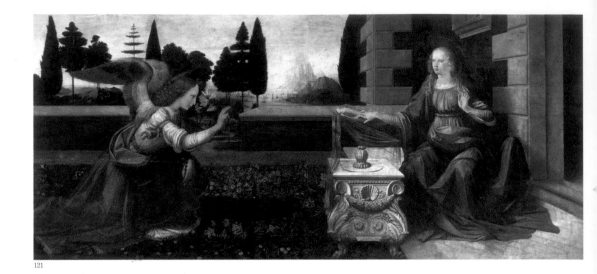

121

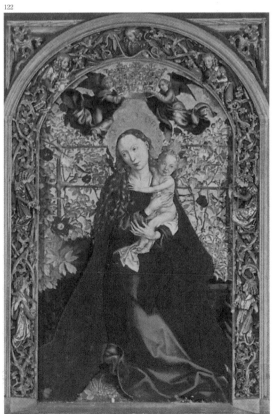

122

121. Leonardo da Vinci, 1452-1519, principios del Renacimiento, escuela florentina, italiano, *La Anunciación*, c. 1472, óleo y pintura al temple sobre panel, 98 x 217 cm, Galleria degli Uffizi, Florencia

La anunciación, de Leonardo da Vinci es una de las versiones más populares de este tema. El ángel, que lleva lirios blancos, se arrodilla frente a la Madona, que está sentada al lado de un edificio y tiene levantada la mano izquierda, en actitud de sorpresa. Ambos representan la belleza ideal y la exhuberancia de la juventud. La mano derecha de la Vírgen reposa en la página de un libro, símbolo de su conocimiento como María-Sofía, la personificación tanto de la sabiduría y del conocimiento, como del mundo de Dios. Bajo su mano, el adorno marino del mueble representa la conexión entre María y la diosa del amor de la antigua Roma, Venus.

122. Martin Schongauer, 1450-1491, Renacimiento del norte, alemán, *Madona en el rosal*, 1473, óleo sobre panel, 200 x 115 cm, Iglesia de Saint-Martin, Colmar

Schongauer, pintor de Alsacia, está relacionado con el círculo de pintores con influencias de los artistas de Holanda y Borgoña. Esta pintura fue realizada para la iglesia de San Martín en Colmar y muestra una de las más hermosas ilustraciones de la Vírgen en el arte alemán.

123. Antonello da Messina, 1430-1479, principios del Renacimiento, escuela italiana del sur, italiano, *Anunciación de la Vírgen*, 1475, óleo sobre panel, 45 x 35 cm, Museo Nacional, Palermo

La representación de medio cuerpo de María y la ausencia del arcángel Gabriel hacen de esta pintura de la Anunciación una iconografía excepcional.

124. Antonello da Messina, 1430-1479, principios del Renacimiento, escuela italiana del sur, italiano, *Retrato de un hombre (Le Condottiere)*, 1475, óleo sobre panel, 36 x 30 cm, Museo del Louvre, París

Este retrato de tres cuartos de perfil contra un fondo negro se aleja de los perfiles de principios del Renacimiento. El rostro del hombre está profundamente individualizado y traiciona la influencia de pintores flamencos como van Eyck o Campin.

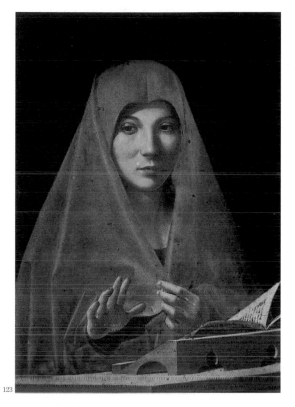

123

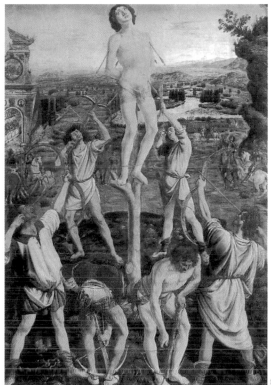

125

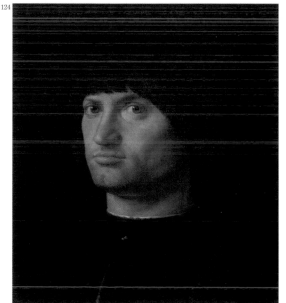

124

125. **Antonio del Pollaiuolo**, 1432-1498, Renacimiento, escuela florentina, italiano, *El martirio de San Sebastián*, 1475, óleo sobre álamo, 291.5 x 202.6 cm, Galería Nacional, Londres

La composición piramidal y la atención a la calidad del dibujo son características de la corriente florentina de la época.

Antonello da Messina
(1430 – 1479 Messina)

Aunque se sabe poco de su vida, el nombre de Antonello da Messina corresponde a la aparición en el arte italiano de una nueva técnica pictórica: el óleo. La usó especialmente en sus retratos, que fueron muy populares en su época, como por ejemplo, en el *Retrato de un hombre* (1475).

Aunque se sabe poco al respecto, lo que sí se puede decir con certeza es que su obra influyó en los pintores de Venecia. Su trabajo era una combinación de técnica flamenca y realismo con el modelado de formas típico del estilo italiano y la claridad del arreglo espacial. Además, su técnica de construir la forma con el color en lugar de con líneas y sombras tuvo una gran influencia en el desarrollo posterior de la pintura veneciana.

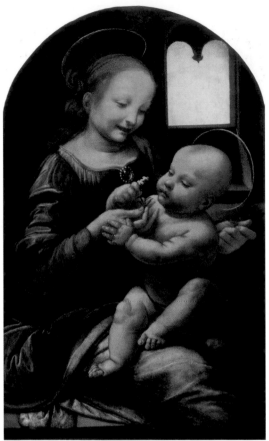

126

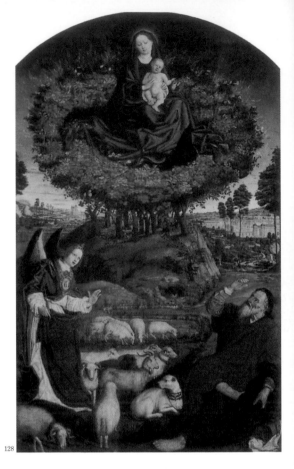

128

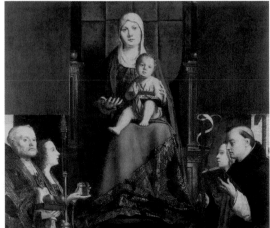

127

126. Leonardo da Vinci, 1452-1519, principios del Renacimiento, escuela florentina, italiano, *Madona con una flor (Madona Benois)*, 1478, óleo sobre tela, 49.5 x 33 cm, Museo del Hermitage, San Petersburgo

127. Antonello da Messina, 1430-1479, principios del Renacimiento, escuela italiana del sur, italiano, *Altar de San Cassiano*, 1475-1476, óleo sobre panel, 115 x 65 cm (panel central); 56 x 35 cm (panel izquierdo); 56.8 x 35.6 cm (panel derecho), Kunsthistorisches Museum, Viena

Esta pintura fue un modelo para artistas como Bellini, en su retablo de San Giobbe, o Giorgione, el pintor del altar de Castelfranco.

128. Nicolas Froment, 1430-1485, principios del Renacimiento, francés, *La zarza ardiente*, c. 1475, pintura al temple sobre panel, 410 x 305 cm, catedral St Sauveur, Aix-en-Provence

Panel central del tríptico de Froment, comisionado por el rey René de Provenza; se trata de uno de los trabajos más importantes del artista provenzal. Las figuras arrodilladas a un lado son el mecenas y su esposa.

129. Martin Schongauer, 1450-1491, Renacimiento del norte, alemán, *La Sagrada Familia*, 1475-1480, óleo sobre panel, 26 x 17 cm, Kunsthistorisches Museum, Viena

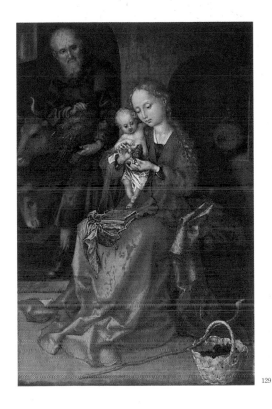

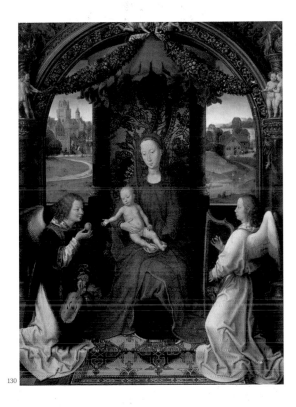

129 130

130. Hans Memling, 1433-1494, Renacimiento del norte, flamenco, *Madona entronizada con Niño y dos ángeles*, finales del siglo XV, óleo sobre panel, 57 x 42 cm, Galleria degli Uffizi, Florencia

Hans Memling pintó su Madona entronizada con Niño y dos ángeles *durante la segunda mitad del siglo XV. La Virgen y el Niño están sentados en un trono en una habitación espléndida. Rayos dorados emanan de la cabeza de la Reina del cielo y dos ángeles músicos están ansiosos por entretener a su hijo. Sobre sus cabezas, un arco adornado con querubines que llevan hermosas guirnaldas de fruta y flores hacen alusión a la abundancia de la naturaleza, un don que María, según creencia popular, como las deidades femeninas del pasado derramaba sobre sus seguidores.*

131. Hugo van der Goes, c. 1440-1482, Renacimiento del norte, flamenco, *Adoración de los pastores*. (Panel central del altar de Portinari), 1476-1478, óleo sobre madera, 250 x 310 cm, Galleria degli Uffizi, Florencia

Este enorme tríptico, comisionado por el mercader florentino Tommaso Portinari para la iglesia de San Egidio en Florencia, es la obra maestra de van der Goes. Muestra una gran intensidad emocional, que rara vez han alcanzado otros artistas. El niño está aislado, en el centro de un círculo de adoración, mientras que la Virgen medita sobre su destino. La repentina irrupción de los pastores contrasta con la solemnidad de los otros personajes.

131

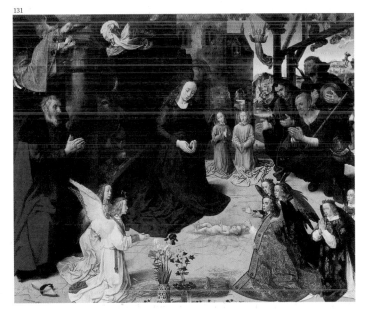

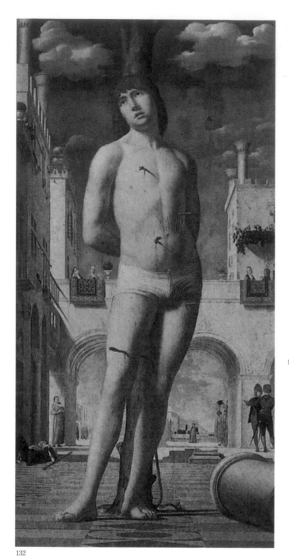

132

133. **Hans Memling**, 1433-1494, Renacimiento del norte, flamenco,
Retrato de un hombre rezando ante un paisaje, c. 1480, óleo sobre panel,
30 x 22 cm, Mauritshuis, La Haya

Los retratos de Memling muestran mucha atención a la posición de la cabeza
y las manos. La devoción del hombre es evidente en la representación de sus
manos en oración y la iglesia en la distancia. La composición muy cerrada da
una fuerte sensación de intimidad a este retrato.

134. **Sandro Botticelli (Alessandro di Mariano Filipepi)**, 1445-1510,
principios del Renacimiento, escuela florentina, italiano, *Primavera*, c. 1478,
pintura al temple sobre panel, 203 x 314 cm, Galleria degli Uffizi, Florencia

Esta pintura, a la que en ocasiones se le llama Primavera, y que también se
conoce como El reino de Venus, es la más celebrada obra maestra de Botticelli.
Este trabajo es uno en una serie de pinturas con escenas de mitos paganos y
leyendas en forma de dioses antiguos y héroes. Con el mismo convencimiento,
ingenuidad y entusiasmo, Botticelli hace de la belleza del cuerpo humano
desnudo su tarea. En la Primavera realmente describe un tema antiguo,
estipulado por sus clientes y consejeros, pero visto desde la perspectiva
penetrante de su mente, su imaginación y su sentido artístico. La composición
está construida a través de nueve casi de tamaño real, en primer plano de un
huerto de naranjos. Las figuras individuales fueron tomadas de un poema de
Poliziano sobre el gran torneo en la primavera de 1475, la Giostra, en la que
Giuliano fue declarado vencedor. La aparición artística de la Primavera que,
haciendo a un lado la vieja y opaca capa de barniz, está muy bien conservada,
es una desviación del tipo de trabajo que hasta entonces había realizado
Botticelli, ya que los colores locales son más bien secundarios. Así fue como
el artista trató de resaltar la belleza de los cuerpos de los modelos. que, además
de Venus y Primavera, están más o menos desnudos. Hace más notorio este
hecho con el verde profundo del fondo, cubierto de flores y frutos. En las partes
donde utiliza los colores locales en mayor medida, como por ejemplo, en la
corta túnica roja de Mercurio, la coloración azul claro del dios del viento o el
vestido azul y la túnica roja de Venus en el centro, los colores se han mezclado
fuertemente con adornos de oro y glaseado.

133

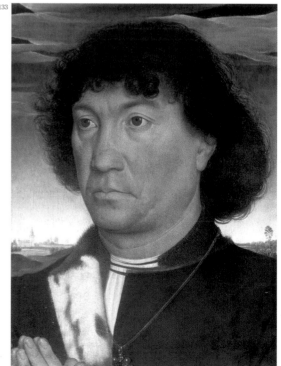

132. **Antonello da Messina**, 1430-1479, principios del Renacimiento, escuela
italiana del sur, italiano, *San Sebastián*, c. 1476, panel transpuesto sobre lienzo,
171 x 85 cm, Gemäldegalerie, Alte Meister, Dresde

Antonello da Messina tuvo una influencia fundamental en la pintura veneciana
(en especial en Bellini) por su conocimiento de la pintura al óleo, que obtuvo
de los artistas flamencos. También aplicó gran parte de sus conocimientos a sus
retratos. Esta pintura es un cuadro para San Cristóbal. La perspectiva tiene un
punto de fuga muy bajo y el marco es tan minúsculo que el santo da la
impresión de ser monumental.

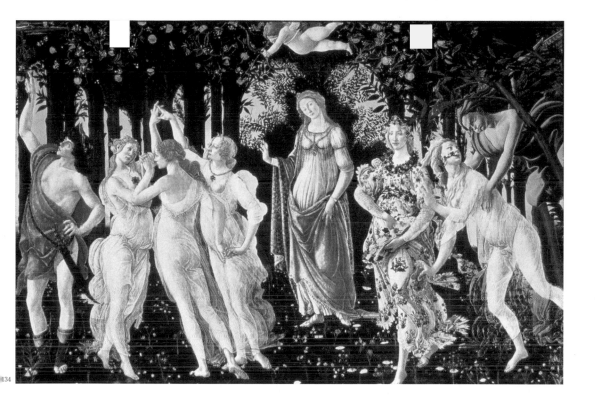

134

Sandro Botticelli (Alessandro di Mariano Filipepi)
(1445 – 1510 Florencia)

Hijo de una familia acomodada, fue, según nos dice Vasari, "instruido en todo aquello en que se educa a los niños antes de que encuentren su verdadera vocación". Sin embargo, se negó a dedicar su atención a la escritura, a la lectura y a las matemáticas, prosigue Vasari, así que su padre, convencido de que jamás sería un erudito, lo envió de aprendiz con el orfebre Botticello: de ahí el nombre por el que el mundo lo recordaría. Sin embargo, Sandro, un joven de rasgos testarudos, ojos grandes de mirar sereno e inquisitivo y una sorprendente mata de cabellos rubios (nos dejó un autorretrato en la parte derecha de su cuadro *La adoración de los Magos*), también se convertiría en pintor y, para ello, se le envió a estudiar con el monje carmelita Fray Filippo Lippi. Empero, Botticelli era un realista, como muchos de los artistas de su época, y estaba satisfecho con la alegría y la habilidad de pintar y con el estudio de la belleza y el carácter del ser humano, en oposición a los temas religiosos. Botticelli hizo rápidos progresos, quiso mucho a su maestro y más tarde extendió ese afecto al hijo de este, Filippino Lippi, y le enseñó a pintar, pero el realismo del maestro prácticamente se perdió en Lippi, porque Botticelli era un soñador y un poeta.

Botticelli no es un pintor de hechos, sino de ideas, y sus pinturas no son una mera representación de objetos, sino un patrón de formas. Además, los colores que utiliza no son ricos ni intentan copiar la vida real, sino que están subordinados a la forma, y con frecuencia son más un tono que realmente un color. De hecho, le interesaban las posibilidades abstractas de su arte más que las concretas. Por ejemplo, sus composiciones, como acabamos de mencionar, son patrones de formas; sus figuras en realidad no ocupan un sitio bien definido en un área bien demarcada en el espacio; no nos atraen con una sugerencia de tridimensionalidad, sino como siluetas de forma, que sugieren más un patrón decorativo plano. Por ello, las líneas que encierran a las siluetas se escogen con la intención principal de ser decorativas.

Se ha dicho que Botticelli, "aunque era uno de los peores anatomistas, fue uno de los más grandes dibujantes del Renacimiento". Como ejemplo de una falsa anatomía en los cuadros de Botticelli podemos mencionar la manera imposible en la que la cabeza de la Madona está sujeta al cuello; también pueden encontrarse en su obra problemas en las articulaciones de sus personajes y formas incorrectas de las extremidades. Con todo, se le reconoce como uno de los más grandes dibujantes: le dio a la "línea" no sólo una belleza intrínseca, sino también significado. En lenguaje matemático, podríamos decir que resumió el movimiento de la figura en sus factores, sus formas más simples de expresión, y luego las combinó en un patrón que gracias a sus líneas rítmicas y armoniosas produce un efecto sobre nuestra imaginación, que corresponde a los sentimientos de poesía solemne y tierna que invadían al artista. Este poder de hacer que cada línea cuente tanto en significado como en belleza distingue a un gran maestro del dibujo del común de los artistas que usan la línea sobre todo como un medio necesario para la representación de objetos concretos.

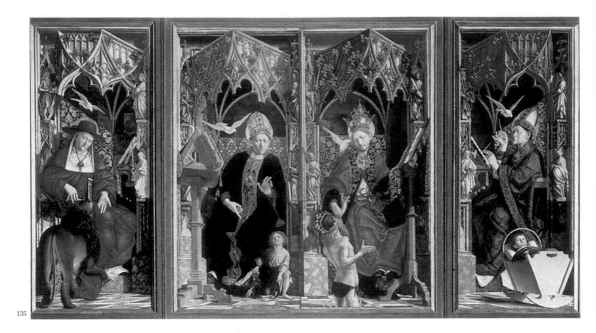

135

136

135. Michael Pacher, c. 1430-1498, Renacimiento del norte, austriaco, *Retablo de la Primera iglesia de los padres*, c. 1480, óleo sobre panel, 216 x 380 cm, Alte Pinakothek, Munich

Con sus doseles góticos, las poses de los personajes y las manos en posiciones peculiares, el altar del pintor austriaco tiene una fuerte influencia del arte italiano en el uso de la perspectiva, un punto de fuga bajo y las figuras cerca del plano de la pintura, como en las obras de Mantegna.

136. Ercole de'Roberti, 1450-1496, principios del Renacimiento, escuela de Ferrara, italiano, *Madona con Niño y Santos*, 1480, óleo sobre panel, 323 x 240 cm, Pinacoteca di Brera, Milán

Ercole de'Roberti heredó la tradición de Tura y Cossa con sus líneas precisas y colores metálicos contra una ornamentación elaborada y extravagante. Sin embargo, desarrolló un estilo muy personal y expresivo en sus obras. En este retablo, que es su primera obra documentada, su estilo es independiente, aunque muestra la influencia de sus antecedentes ferrarenses. El retablo revela cierta familiaridad con el arte veneciano y con la obra de Giovanni Bellini y Antonello da Messina en particular.

137. Leonardo da Vinci, 1452-1519, principios del Renacimiento, escuela florentina, italiano, *Adoración de los magos*, c. 1481, pintura al temple, óleo, barniz y plomo blanco sobre panel, 246 x 243 cm, Galleria degli Uffizi, Florencia

La adoración de los magos es una obra incomparable trabajada exclusivamente en tonos marrón. El dibujo es menos importante que su especial organización. Los personajes centrales, la Vírgen y los magos, forman una figura piramidal. Este tipo de figura une la composición y tendrá influencia sobre la obra de Rafael. Inspirado en la representación tradicional de los reyes magos, Leonardo propone una nueva iconografía: todos los personajes se representan en acción; cada uno de ellos está individualizado por un movimiento o expresión facial particular. La posición central de la Vírgen y el Niño se ve realzada por el movimiento giratorio que los rodea.

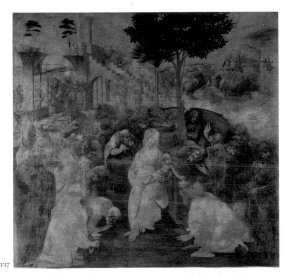

137

138 **Pietro Perugino**, 1450-1523, Cinquecento, escuela florentina, italiano,
Cristo entregándole las llaves a San Pedro, 1481-1482, óleo sobre madera,
Museo del Vaticano, Roma

*El fresco es del ciclo de la vida de Cristo en la capilla Sixtina. El grupo
principal, que muestra a Cristo entregando las llaves a un San Pedro
arrodillado, está rodeado por los otros apóstoles. Cristo entregándole las llaves
a San Pedro apunta a la búsqueda de un ritmo clásico. El artista comienza a
liberarse de las enseñanzas de Piero della Francesca al realizar un friso con
personajes colocados en diferentes lugares.*

PIETRO PERUGINO
(1450 Città della Pieve – 1523 Perugia)

El arte de Perugino, como el de Fray Angelico, tuvo sus raíces
en la antigua tradición de la pintura bizantina. El de este último
se había alejado cada vez más de cualquier representación de la
figura humana, hasta que se convirtió en un mero símbolo de
las ideas religiosas. Perugino, que trabajó bajo la influencia de
su época, le devolvió el cuerpo y la sustancia a las figuras,
aunque continuó haciendo de ellas, como antaño, sobre todo
símbolos de un ideal. No fue sino hasta el siglo XVII que los
artistas comenzaron a pintar paisajes por una cuestión
meramente estética.

Sin embargo, la unión del paisaje y sus personajes era muy
importante para Perugino, porque uno de los secretos de la
composición es el equilibrio de lo que los artistas llaman los
espacios llenos y los espacios vacíos. Una composición llena de
figuras producirá una sensación de fatiga y opresión, mientras que
la combinación de unas cuantas figuras con amplios espacios
abiertos provoca una sensación de euforia y reposo. En la medida
en que un artista estimula la imaginación a través de nuestras
experiencias físicas, atrapa y mantiene nuestro interés. Cuando
Perugino dejó Perugia para completar su educación en Florencia,
fue condiscípulo de Leonardo da Vinci en la *bottegha* del escultor.
Si algo adoptó de la serenidad de la escultura del maestro,
ciertamente no sucedió lo mismo con su fuerza. Sobresalió como
pintor del sentimiento, aunque esta hermosa cualidad se limita
sobre todo a sus primeras obras. Debido a su popularidad, se
volvió codicioso y se dedicó a repetir sus temas favoritos, hasta que
el sentimiento se tornó cada vez más afectado.

138

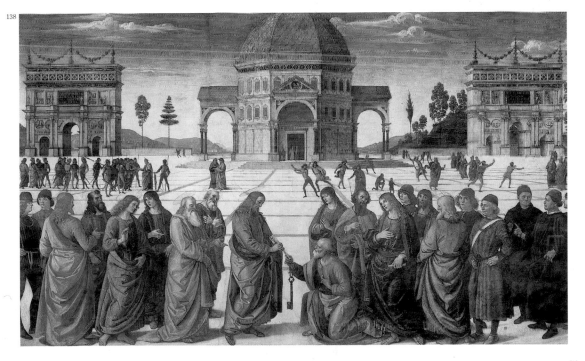

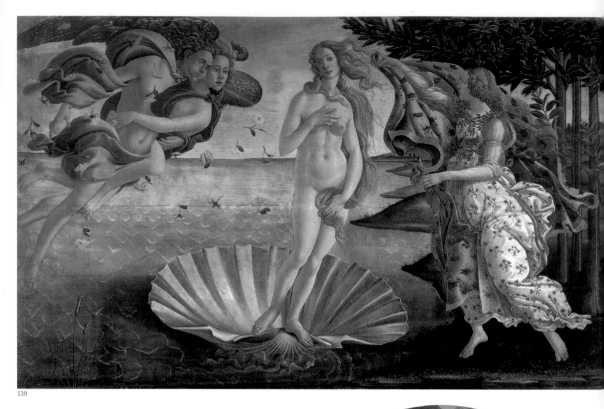

139

139. Sandro Botticelli (Alessandro di Mariano Filipepi), 1445-1510,
principios del Renacimiento, escuela florentina, italiano,
El nacimiento de Venus, c. 1482, pintura al temple sobre tela,
173 x 279 cm, Galleria degli Uffizi, Florencia

El título anuncia ya la influencia de los clásicos romanos, dado que selecciona
el nombre romano, en lugar del griego para la diosa del amor, Afrodita. El
centro geométrico de la obra es el gesto de modestia de la mano izquierda de
Venus, la figura central, aunque el arreglo triangular del trabajo general dirige
a nuestro ojo y nos hace creer que la parte superior del torso está al centro. Su
larga cabellera y las prendas flotantes en el cuadro hacen que la composición
geométrica general sea suave y dinámica. Los lados de un triángulo equilátero
se forman con los cuerpos de las figuras a los lados de Venus; la base del
triángulo se extiende más allá de los lados de la obra, haciendo que la pintura
parezca ser más larga de lo que es (Piet Mondrian utilizará en su favor esta
técnica de una forma minimalista, varios siglos después). La diosa, ya adulta,
acaba de nacer del mar, y el Céfiro, que es el viento del oeste, y la ninfa Cloris,
a la que el viento se robo, la llevan hasta la orilla. Las olas estilizadas del mar
llevan la natural embarcación de la diosa hacia adelante, en sentido contrario
a las manecillas del reloj, hacia La Hora que la espera en la orilla. El mar le ha
proporcionado, de algún modo, una cinta para el pelo. Su expresión
introspectiva es típica de las figuras centrales en la obra del pintor (Véase
Retrato de un hombre (1417)). La hora, que simboliza la primavera y el
Renacimiento, comienza a vestir a la diosa desnuda y recién nacida en una
túnica elegante y a la moda, cubierta de flores, similar a su propia vestimenta,
en la que pueden verse flores de aciano. La escena está salpicada con flores
primaverales: flores de naranjo en la parte superior; mirto siempre verde
alrededor del cuello y la cintura de La Hora; una anémona azul entre los pies
de La Hora; más de dos docenas de rosas rosadas acompañan al Céfiro y a
Cloris. Las eneas en la parte inferior izquierda equilibran las fuertes verticales
de los naranjos. Cada una de las figuras está delineada finamente en negro,
una característica del artista. Algunas veces, el artista no sigue este delineado,
pero tampoco lo oculta, como podemos ver a lo largo del brazo derecho de
Venus, con los años, esta línea ha quedado a la vista.

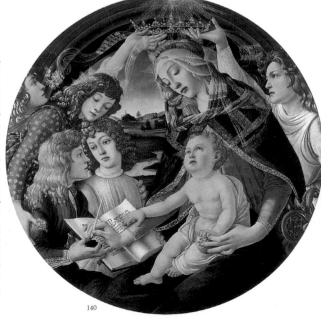

140

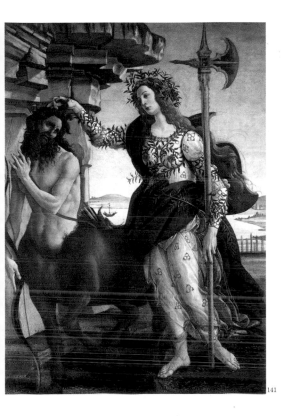

141

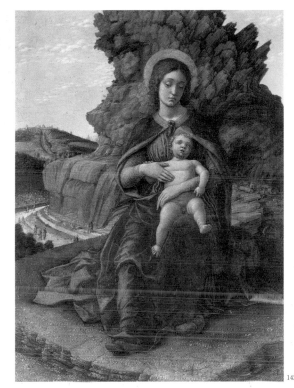

142

140. Sandro Botticelli (Alessandro di Mariano Filipepi), 1445-1510,
principios del Renacimiento, escuela florentina, italiano, *Madona del
Magnificat*, c. 1483, pintura al temple sobre madera, tondo, diam. 110 cm,
Galleria degli Uffizi, Florencia

*Las pinturas de la Virgen realizadas por Botticelli que datan de entre 1481 y
1485 podrían representar la más pura esencia del ideal físico, en relación con
la Madona y el Niño Jesús, desarrollado durante el Renacimiento. Al mismo
tiempo, un profundo sentido de espiritualidad invade la escena, Madona y
Niño con Ángeles, también conocido como Madona del Magníficat. María
aparece sentada, con el Niño en su regazo. Los ángeles sostienen sobre su
cabeza una elaborada corona, recordando al espectador que se trata de la
Reina del cielo, mientras que madre e hijo se miran arrobados el uno al otro.
El Niño tiene en la mano una página de un libro y está señalando la palabra
"Magníficat", una referencia a la aceptación de María de ser su madre, y su
declaración al arcángel durante la anunciación: "magnifica mi alma al
Señor" (en Latín, "Magníficat anima mea Dominum").*

141. Sandro Botticelli (Alessandro di Mariano Filipepi), 1445-1510, principios
del Renacimiento, escuela florentina, italiano, *Palas y el centauro*, c. 1482,
pintura al temple sobre tela, 205 x 147.5 cm, Galleria degli Uffizi, Florencia

142. Andrea Mantegna, 1431-1506, principios del Renacimiento, escuela
florentina, italiano, *Madona y Niño (Madona de las cuevas)*, 1485,
óleo sobre panel, 29 x 21.5 cm, Galleria degli Uffizi, Florencia

143. Francesco Botticini, c. 1446-1498, principios del Renacimiento,
escuela florentina, italiano, *Adoración de Cristo niño*, c. 1485,
pintura al temple sobre panel, tondo, diam. 123 cm, Galleria degli Uffizi,
Florencia

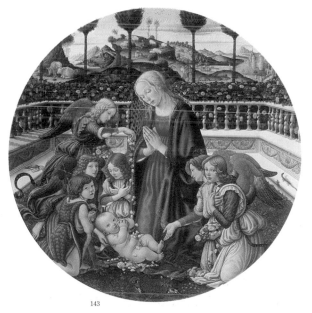

143

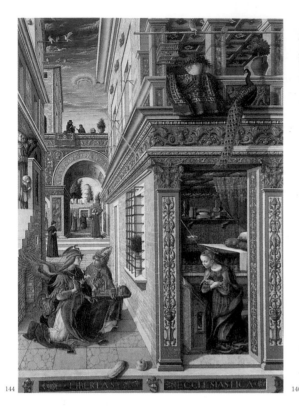

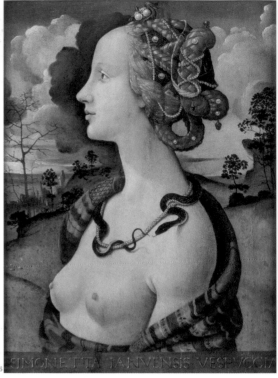

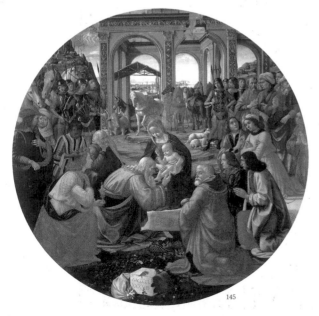

144. **Carlo Crivelli**, 1430-1495, principios del Renacimiento, escuela veneciana, italiano, *Anunciación con San Emidio*, 1486, óleo sobre tela transferido a madera, 207 x 147 cm, Galería Nacional, Londres

145. **Domenico Ghirlandaio**, 1449-1494, principios del Renacimiento, escuela florentina, italiano, *Adoración de los Magos*, 1488, pintura al temple sobre panel, tondo, díam. 171 cm, Galleria degli Uffizi, Florencia

Esta composición piramidal con María en la parte superior está influenciada por la obra incompleta de Leonardo Adoración de los magos *(1481, Uffizi)*

146. **Piero di Cosimo**, 1462-1521, principios del Renacimiento, escuela florentina, italiano, *Retrato de Simonetta Vespucci*, c. 1485, óleo sobre panel, 57 x 42 cm, Museo Condé, Chantilly

Se trata de uno de los mejores retratos realizados por el artista. Simonetta Vespucci está representada como Cleopatra, con el áspid en torno al cuello. La serpiente también es un símbolo de inmortalidad y refuerza la peculiar atmósfera de este trabajo.

147. **Fray Filippo Lippi**, c. 1406-1469, principios del Renacimiento, escuela florentina, italiano, *Madonna y el Niño entronizados con San Juan Bautista, Víctor, Bernard y Zenobius (retablo de Otto di Pratica)*, 1486, pintura al temple sobre panel, 355 x 255 cm, Galleria degli Uffizi, Florencia

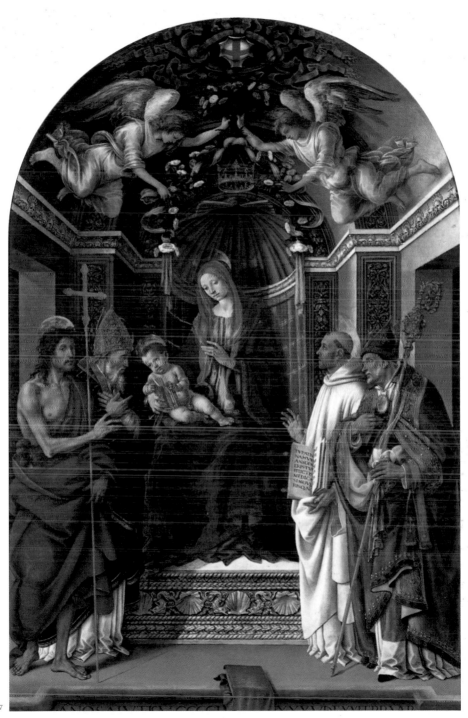

147

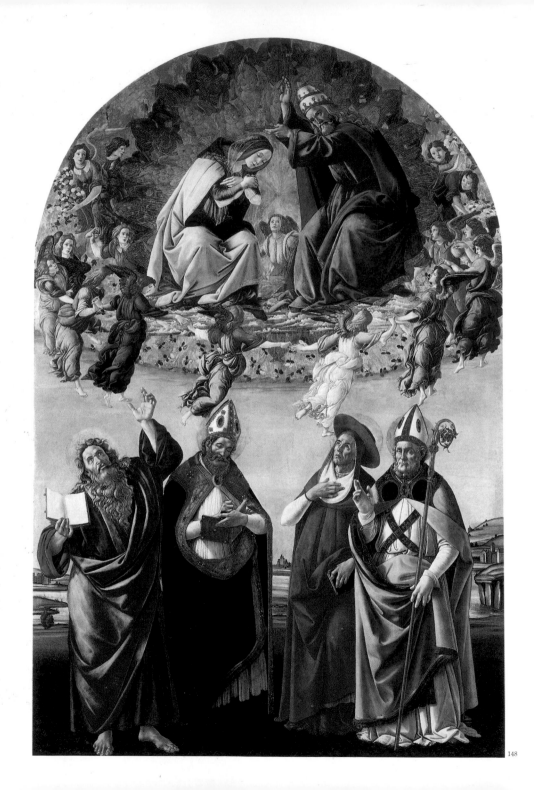

148

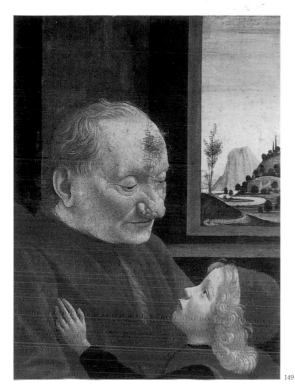

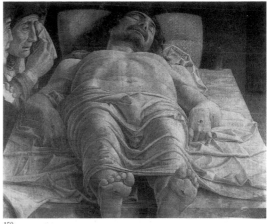

150

149

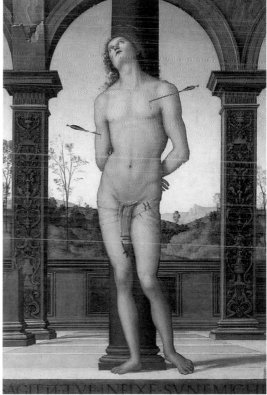

151

148. Sandro Botticelli (Alessandro di Mariano Filipepi), 1445-1510, principios del Renacimiento, escuela florentina, italiano, *La coronación de la Virgen*, c. 1490, pintura al temple sobre panel, 378 x 258 cm, Galleria degli Uffizi, Florencia

149. Domenico Ghirlandaio, 1449-1494, principios del Renacimiento, escuela florentina, italiano, *Anciano con su nieto*, 1488, pintura al temple sobre panel, 62 x 46 cm, Museo del Louvre, París

Es la primera vez que un personaje se representa con tanto realismo, mostrando claramente detalles poco atractivos. Este retrato trasmite el afecto entre el hombre y el niño. El motivo de la ventana abierta a un paisaje en el fondo es un préstamo del Renacimiento flamenco, que llegó a Italia a mediados del siglo XV con artistas como Filippo Lippi.

150. Andrea Mantegna, 1431-1506, principios del Renacimiento, escuela florentina, italiano, *La lamentación sobre Cristo muerto*, c. 1490, pintura al temple sobre tela, 68 x 81 cm, Pinacoteca di Brera, Milán

Cuando Mantegna murió, en su colección se encontraba una imagen casi monocromática de Jesús, llorado por tres figuras; este Cristo muerto incluye a San Juan, María y a María Magdalena. En su inventario de 1506 se menciona un trabajo que encaja con esta descripción, muy probablemente este mismo cuadro, que terminó formando parte de la colección Gonzaga algunos años más tarde. Se trata de una aguda imagen de Cristo tendido en su losa funeraria, una visión intensa del sufrimiento y la muerte de Jesús. Las heridas en las manos son como papel desgarrado, al igual que la herida de lanza en el costado. Mantegna juega aquí con las reglas de la perspectiva, haciendo que la cabeza sea más grande; debería ser mucho más pequeña que los pies, porque la figura está sumamente escorzada. Sin embargo, dibujar el rostro de Cristo al tamaño que exige una correcta perspectiva habría hecho que fuera demasiado pequeño para despertar una gran empatía en el espectador. Los tonos monocromáticos en marrón dorado ayudan a llevar esta representación un poco más allá en el terreno de la pasión y el fervor religioso. Los espectadores simpatizarán con la pena de María, Juan y María Magdalena, que aparece a medias en el lado izquierdo, expresando su pena abiertamente.

151. Pietro Perugino, 1450-1523, cinquecento, escuela florentina, italiano, *San Sebastián*, c. 1490-1500, óleo sobre madera, 176 x 116 cm, Museo del Louvre, París

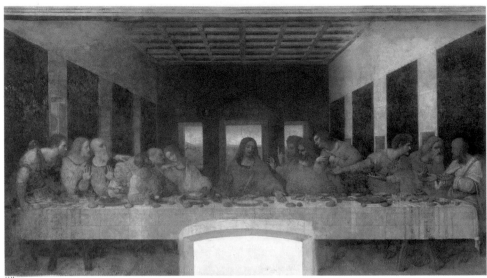

152

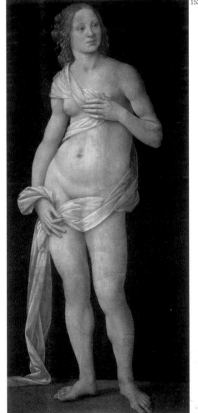

153

152. Leonardo da Vinci, 1452-1519, Renacimiento, escuela florentina, italiano, *La última cena*,
1495-1498, óleo y pintura al temple sobre piedra, 460 x 880 cm,
Convento de Santa María de la Gracia, refectorio, Milán

*La perfección del conjunto logrado en La última cena sería, en sí misma, suficiente para marcar
una época en los anales de la pintura. Su facilidad y ritmo son sublimes. Las figuras, colocadas en
dos planos de perspectiva, están además dispuestas en grupos de tres, con excepción de Cristo,
que está aislado en el centro y domina la acción. Si consideramos la expresión y el gesto, debemos
otra vez rendir homenaje a la extraordinaria percepción del maestro en cuanto a efecto dramático.
El Salvador acaba de emitir las fatídicas palabras con sublime resignación: "Uno de ustedes me
traicionará". En un momento, como tocados por una corriente eléctrica, los rostros de los
discípulos reflejan las más diversas emociones, de acuerdo con la personalidad de cada uno. Por
desgracia, Leonardo pintó en óleo y pintura al temple sobre un muro seco, un proceso tan poco
efectivo que para mediados del siglo XVI casi tres cuartos del trabajo habían sido destruidos. La
habilidad y el conocimiento necesario para no destruir el equilibrio, para variar las líneas sin
menoscabo de su armonía y finalmente conectar los diversos grupos eran tales, que ni los
razonamientos ni los cálculos pudieron resolver un problema tan intrincado; sin alguna especie
de inspiración divina, hasta los artistas más dotados habrían fallado.*

153. Lorenzo di Credi, c. 1458-1537, cinquecento, escuela florentina, italiano, *Venus*, c. 1493,
óleo sobre tela, 151 x 69 cm, Galleria degli Uffizi, Florencia

154. Sandro Botticelli (Alessandro di Mariano Filipepi), 1445-1510, principios del Renacimiento,
escuela florentina, italiano, *Lamentación sobre Cristo muerto con Santos*, c. 1490,
pintura al temple sobre panel, 140 x 207 cm, Alte Pinakothek, Munich

155. Giovanni Bellini, c. 1430-1516, principios del Renacimiento, escuela veneciana, italiano,
Sagrada alegoría, c. 1490, óleo sobre panel, 73 x 119 cm, Galleria degli Uffizi, Florencia

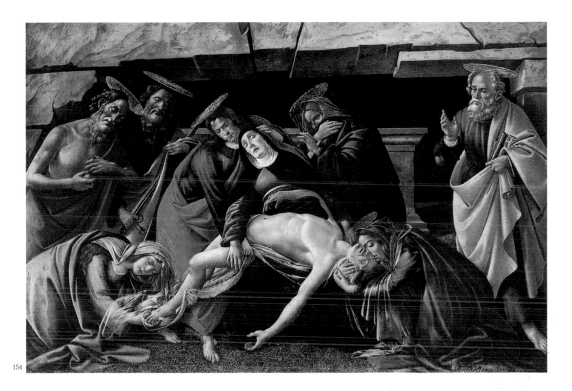

154

155

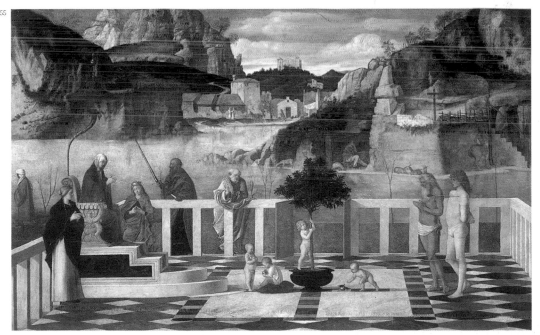

Vittore Carpaccio
(c. 1465 Venecia – c. 1525 Capodistria)

Carpaccio fue un pintor veneciano que recibió una gran influencia de Gentile Bellini. Las características distintivas de su obra son su gusto por la fantasía y la anécdota y su ojo para los detalles de multitudes observadas minuciosamente. Después de completar los ciclos de escenas de las vidas de Santa Úrsula, San Jorge y San Jerónimo, su carrera declinó y permaneció en el olvido hasta el siglo XIX. Actualmente es considerado como uno de los pintores venecianos más sobresalientes de su generación.

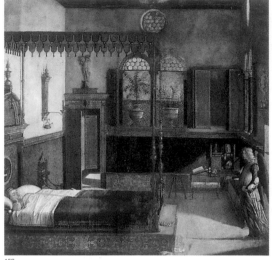

157

156

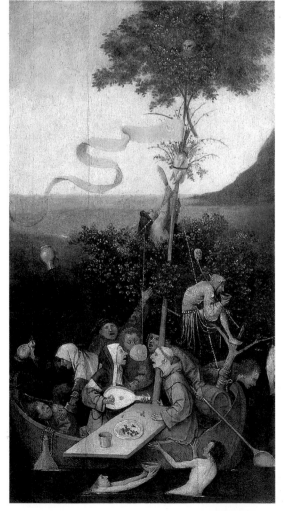

Hieronymus Bosch, El Bosco
(c. 1450 – 1516, Hertogenbosch)

Nacido a mediados del siglo, experimentó en toda su fuerza el drama del Renacimiento y de su guerra con la religión. Las tradiciones y valores medievales se estaban desintegrando para dar lugar al ingreso de la humanidad en un nuevo universo donde la fe pierde parte de su poder y mucho de su magia. Sus alegorías favoritas fueron el cielo, el infierno y la lujuria. El Bosco creía que cada quien tenía que elegir entre dos opciones: el cielo o el infierno, y explotó con genialidad el simbolismo de un amplio rango de frutas y plantas para dar matices sexuales a sus pinturas.

156. Hieronymus Bosch, El Bosco, c.1450-1516, Renacimiento del norte, holandés, *La nave de los locos*, después de 1491, óleo sobre panel, 58 x 33 cm, Museo del Louvre, París

157. Vittore Carpaccio, c.1465-c.1525, cinquecento, escuela veneciana, italiano, *El sueño de Santa Úrsula*, 1495, pintura al temple sobre tela, 274 x 267 cm, Galería de la Academia, Venecia

158. Hieronymus Bosch, El Bosco, c.1450-1516, Renacimiento del norte, holandés, *Cristo coronado de espinas*, 1490-1500, óleo sobre panel de roble, 73.8 x 59 cm, Galería Nacional, Londres

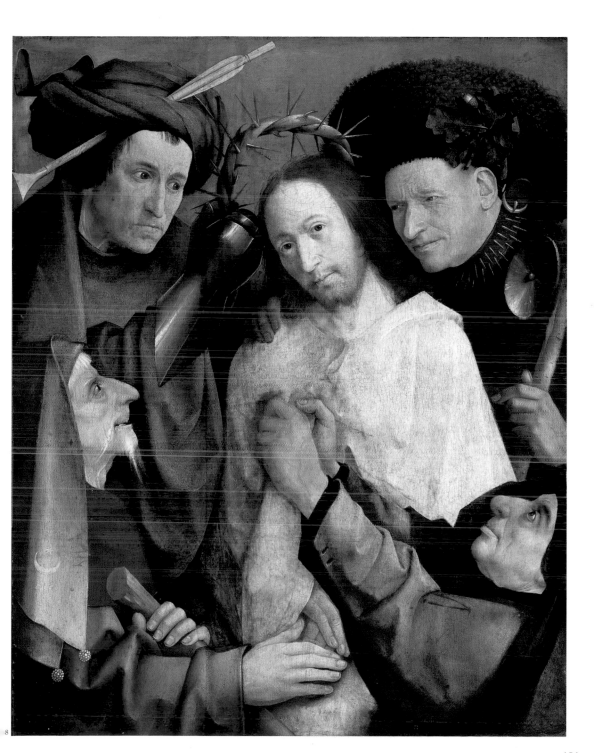

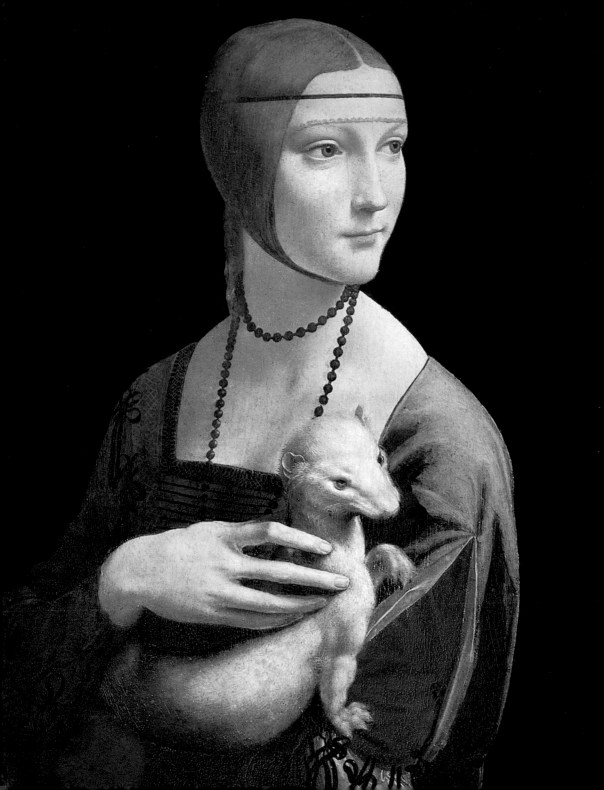

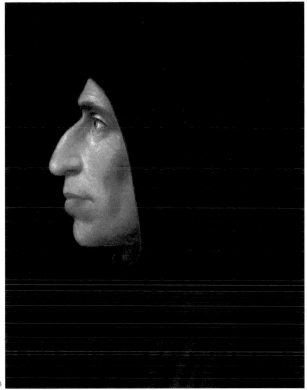

159 Leonardo da Vinci, 1452-1519, Renacimiento, escuela florentina, italiano, *Dama con armiño (Retrato de Cecilia Gallerani)*, 1483-1490, óleo sobre panel, 54 x 39 cm, Museo Czartoryski, Cracovia

Este retrato, favorito del duque de Milán, la Dama con armiño es parte de una serie de retratos animados que realizó Leonardo en Milán: el dinamismo lo da el hecho de que el cuerpo está hacia la izquierda del panel y la cabeza está vuelta a la derecha.

160. Fray Bartolomeo, 1473-1517, cinquecento, escuela florentina, italiano, *Retrato de Girolamo Savonarola*, c. 1498, óleo sobre panel, 47 x 31 cm, museo de San Marcos, Florencia

160

Leonardo da Vinci
(1452 Vinci – 1519 Le Clos Lucé)

Leonardo pasó los primeros años de su vida en Florencia, su madurez en Milán y los últimos tres años de su existencia en Francia. El maestro de Leonardo fue Verrocchio. Primero fue orfebre, luego pintor y escultor: como pintor, fue representante de la escuela científica del dibujo; más famoso como escultor con la estatua Colleoni en Venecia, Leonardo fue además un hombre de gran atractivo físico, encantador en sus modales y conversación y poseedor un intelecto superior. Era versado en las ciencias y las matemáticas de su época, además de ser un músico de grandes dotes. Su habilidad como dibujante era extraordinaria y puede verse en sus numerosos dibujos, así como en sus comparativamente escasas pinturas. Su habilidad manual estuvo al servicio de la más minuciosa observación e investigación analítica del carácter y la estructura de las formas.

Leonardo fue el primero de los grandes hombres que tuvieron el deseo de captar en una pintura un cierto tipo de comunión mística creada por la fusión de la materia y el espíritu. Ya terminados los experimentos de los Primitivos, realizados de forma incesante durante dos siglos, y con el dominio de los métodos de pintura, fue capaz de pronunciar las palabras que sirvieron de contraseña a todos artistas posteriores dignos de tal nombre: la pintura es una cuestión espiritual, *cosa mentale*.

Completó el dibujo florentino con el modelado por luz y sombras, un sutil recurso que sus predecesores sólo habían usado para dar una mayor precisión a sus contornos. Usó ese maravilloso talento en el dibujo, así como su manera de modelar la figura y el claroscuro, no sólo para pintar la apariencia exterior del cuerpo, sino para hacer algo que nunca se había logrado con tal maestría: plasmar en sus obras un reflejo del misterio de la vida interior. En la *Mona Lisa* y sus otras obras maestras llegó a utilizar el paisaje como algo más que una mera decoración pintoresca, convirtiéndolo en una especie de eco de esa vida interior y en un elemento de la armonía perfecta.

A través de las todavía muy recientes leyes de la perspectiva, este docto erudito, que además fue un iniciador del pensamiento moderno, substituyó la manera discursiva de los Primitivos por el principio de concentración, que es la base del arte clásico. La pintura ya no se presenta al espectador como un conjunto casi fortuito de detalles y episodios. Se convierte en un organismo en el que todos los elementos, las líneas y colores, las sombras y la luz componen una trama sutil que converge en un centro a la vez sensual y espiritual. La preocupación de Leonardo no era la importancia externa de los objetos, sino su trascendencia interna y espiritual.

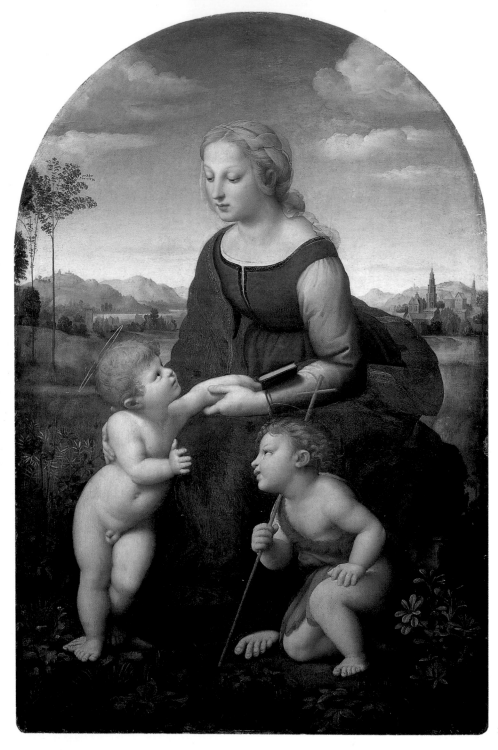

161

EL SIGLO XVI

El siglo XVI da inicio con la Reforma, en 1517, cuando Martín Lutero (1483-1546) emitió sus *Noventa y cinco tesis* y Juan Calvino (1509-64) trató formalmente de reformar la iglesia católica. Estos movimientos llevaron al establecimiento del protestantismo, que subrayó la fe personal, en lugar de las doctrinas de la iglesia. La invención de los tipos móviles de Gutenberg el siglo anterior ayudó a hacer que la Biblia fuera más accesible, y la enseñanza de la lectura fue una característica importante de la Reforma. Sin embargo, la iglesia católica reaccionó con su propia Contrarreforma, estableciendo el concilio de Trento de 1545 a 1563. Los participantes más prominentes en la Contrarreforma fueron los jesuitas, una orden católica fundada por Ignacio de Loyola (1491-1556). Los jesuitas también participaron en la Edad de la exploración como misioneros, estableciéndose en varias partes de Asia, África y América. La iglesia católica respondió también con una medida extrema para la vigilancia de la fe, a través de los Santos Oficios de la Inquisición. Finalmente, el rey Enrique VIII (1491-1547) inició la Reforma inglesa al divorciarse de su esposa Catalina de Aragón (1485-1536), debido a que no le había dado un hijo varón. Fundó entonces la iglesia anglicana, una nueva iglesia nacida tras el cisma de la iglesia católica. Galileo Galilei (1564-1642) comenzó sus experimentos al inventar el péndulo y el termómetro en el siglo XVI. Galileo también estaba interesado en la astronomía, pero fue Nicolás Copérnico (1473-1543) quien desarrolló el modelo heliocéntrico, o con el sol en el centro, una teoría en la que se exponía la idea de que era la Tierra la que daba vueltas alrededor del Sol.

El arte de este siglo recibió la influencia, sobre todo, del surgimiento del protestantismo y la Contrarreforma, dado que la necesidad de claridad en las obras de arte puso fin al manierismo.

El norte de Europa abrazó el protestantismo, lo que modificó el sistema de mecenas del arte.

La riqueza del cada vez más importante comercio mundial dio lugar a una nueva clase social de comerciantes en el norte de Europa, que comisionaba más obras de arte seculares tanto para la iglesia como para sus hogares. Los paisajes y naturalezas muertas se volvieron muy populares. Además, la formación de gremios y milicias ciudadanas creó nuevos mercados para el arte del retrato. En Italia, la iglesia católica era el principal mecenas del arte, mientras que en el norte, el financiamiento de los artistas provenía de mecenas privados, con lo que se creó una fuerza de mercado que determinó los temas de las pinturas.

Los artistas ya no dependían de las grandes comisiones de obras religiosas que daba la iglesia, como había sucedido antes de la reforma. Sin embargo, gran parte del arte italiano y español se creó a través de este apoyo de la iglesia. El rey Francisco I de Francia (1494-1547) era considerado como un monarca que personificaba el Renacimiento. El estilo de su corte y el amor por el conocimiento humanista eran prueba de ello. El mismo Leonardo da Vinci (1452-1519) terminó formando parte de su corte en Francia, donde recibió un generoso apoyo financiero para sus estudios científicos y experimentos, y vivió el resto de sus días cerca de Amboise, con el apoyo de Francisco I.

161. **Rafael (Raffaello Sanzio)**, 1483-1520, cinquecento, escuela florentina, italiano, *La Virgen y el Niño con el pequeño San Juan Bautista (La bella jardinera)*, 1507-08, óleo sobre madera, 122 x 80 cm, Museo del Louvre, París

La bella jardinera, o La Virgen y el Niño con el pequeño San Juan Bautista, terminada en 1507, muestra al trío rodeado de un agradable entorno rural. La similitud entre la Madona del jilguero y esta representación de la Madona es más que una coincidencia: representa el ideal de la belleza femenina según la concepción de Rafael. Tal vez utilizó al mismo modelo para ambos cuadros.

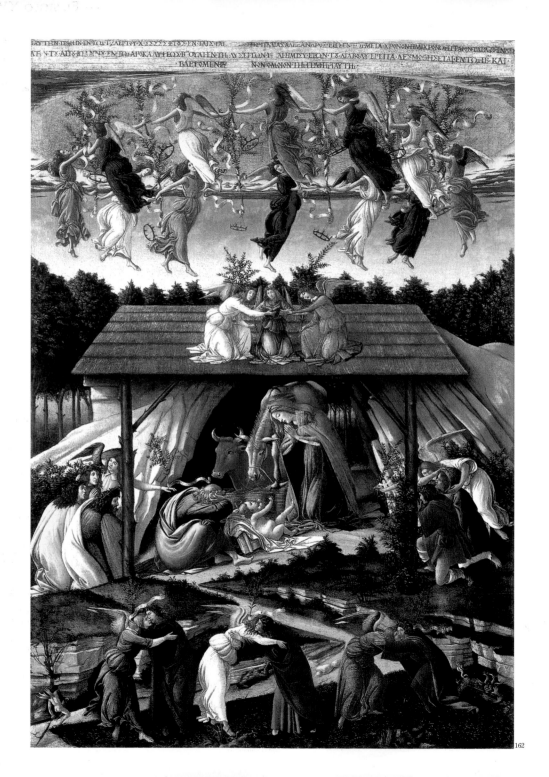

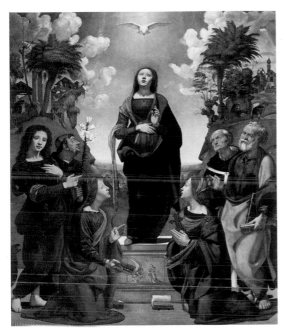

163

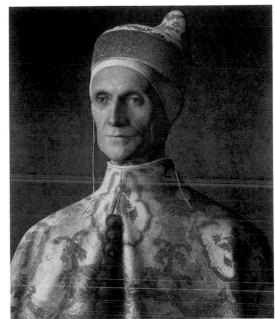

165

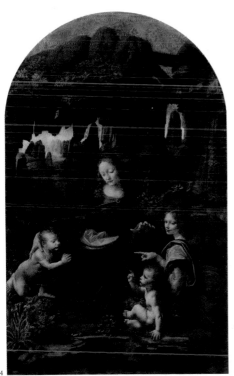

164

162. Sandro Botticelli (Alessandro di Mariano Filipepi), 1445-1510, principios del Renacimiento, escuela florentina, italiano, *Natividad mística*, c. 1500, óleo sobre tela, 108.6 x 74.9 cm, Galería Nacional, Londres

Escrito en griego, en la parte superior: "Esta pintura, a finales del año 1500, en la atribulada Italia, yo Alessandro, en el medio tiempo después del tiempo, pinté, de acuerdo con el [capítulo] décimo primero de San Juan, en la segunda aflicción del Apocalipsis, durante la liberación del demonio por tres años y medio; luego se le atara en el [capítulo] décimo segundo y lo veremos [enterrado] como en esta pintura". Esta pintura de Botticelli ha sido llamada Natividad mística debido a su misterioso simbolismo.

163. Piero di Cosimo, 1462-1521, cinquecento, escuela florentina, italiano, *Inmaculada concepción y seis santos*, c. 1505, óleo sobre panel, 206 x 173 cm, Galleria degli Uffizi, Florencia

164. Leonardo da Vinci, 1452-1519, cinquecento, escuela florentina, italiano, *La Virgen de las rocas (La Virgen con el niño San Juan adorando a Cristo niño, acompañados por un ángel)*, 1483-86, óleo sobre panel, 199 x 122 cm, Museo del Louvre, París

La Virgen de las rocas, también de Leonardo da Vinci, es tal vez la pintura mejor conocida en el mundo occidental de la Virgen y el Niño. Esta obra, que actualmente se encuentra en el Louvre, es uno de los mejores ejemplos del uso de la perspectiva atmosférica y de la manera correcta de escorzar la figura humana. La caverna y el grupo de figuras se ven todas como a través de un velo de sombras místicas. Leonardo creía que su destino era recrear la belleza de la naturaleza en sus lienzos. La figura de la Madona ocupa el punto más alto de la pirámide en la que está basada la composición de la imagen, el sitio más importante, debido a su alto rango dentro de las creencias cristianas de la época. Está acompañada por el Niño Jesús, San Juan y un ángel. Los cuatro reflejan el ideal de la forma humana del Renacimiento. Leonardo eliminó por completo el uso del halo, lo que humaniza aún más al grupo. La Virgen está representada como la mujer perfecta, aunque también proyecta la delicadeza de la Madre Tierra, reminiscente de aquella que se observa en las antiguas representaciones de la diosa Isis.

165. Giovanni Bellini, c. 1426-1516, principios del Renacimiento, escuela veneciana, italiano, *El Dux Leonardo Loredan*, c. 1501-05, óleo sobre álamo, 61 x 45 cm, Galería Nacional, Londres

Bellini fue un exquisito pintor de retratos. Su Dux Leonardo Loredan, el gobernante electo de Venecia, está pintado de una manera completamente revolucionaria y tiene algunos bellos efectos. En lugar de usar hojas de oro para mostrar la riqueza del material de la túnica del Dux, pintó la superficie de una manera áspera, con lo que refleja la luz y logra un aspecto metálico.

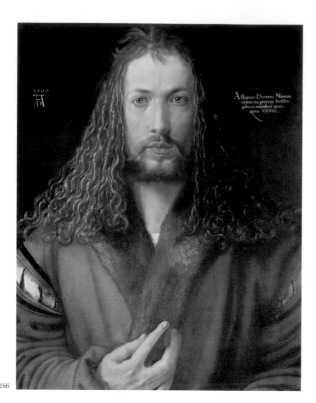

166

166. Albrecht Durero, 1471-1528, Renacimiento del norte, alemán, *Autorretrato con una túnica de cuello de piel,* 1500, óleo sobre panel de madera de limero, 67.1 x 48.9 cm, Alte Pinakothek, Munich

Este retrato halagador, con rasgos similares a los de Cristo, es innovador dado que el artista se representa a sí mismo de frente. La pintura lleva la inscripción: "Así yo, Albrecht Durero de Nuremberg, me pinté a mí mismo con colores indelebles a la edad de 28 años".

167. Leonardo da Vinci, 1452-1519, Renacimiento, escuela florentina, italiano, *Mona Lisa (La Gioconda),* c. 1503-06, óleo sobre panel de álamo, 77 x 53 cm, Museo del Louvre, París

Todos conocen este retrato: el rostro ovalado, con la frente ancha y alta, la mirada soñadora con párpados caídos, una sonrisa dulce y un poco triste, con un toque de conciente superioridad. Esta pequeña pintura, del sólo treinta trabajos existentes de Leonardo, terminó en la colección del rey francés, Francisco I, y se exhibió en el castillo de Fontainebleau hasta el reinado de Luis XIV. Es uno de los retratos más famosos, una de las primeras pinturas de caballete, el que con más frecuencia se ha copiado y satirizado, y una de las obras que más influyeron en el Renacimiento italiano, si no es que en todo el arte europeo. La modelo fue probablemente la esposa del Marqués Francesco del Giocondo, un mercader florentino. En este trabajo se nota la perfección de Leonardo en su pionera técnica del "sfumato", en la creación de un escenario para darle atmósfera al cuadro, o en las capas de glaseado que hacen que un color se mezcle a la perfección con otro. La obra también demuestra su dominio de la anatomía, la perspectiva, el paisajismo y el retratismo. La disposición de la modelo, tres cuartos de perfil, y el fondo de un paisaje en el fondo son característicos de la pintura florentina de la época. Sin embargo, esta pintura ya no se presenta al espectador como un conjunto casi fortuito de detalles y episodios. Se convierte en un organismo en el que todos los elementos, las líneas y colores, las sombras y la luz componen una trama sutil que converge en un centro a la vez sensual y espiritual. En este pequeño panel, Leonardo representó el epítome del universo, la creación y lo creado: la mujer, el eterno enigma, el eterno ideal del hombre y el símbolo de la belleza perfecta a la que aspira, evocados por un mago en todo su misterio y su poder. La Mona Lisa representa una gran revelación del eterno femenino.

ALBRECHT DURERO
(1471 – 1528 NUREMBERG)

Durero fue el más grande de los artistas alemanes y el más representativo de la mentalidad teutona. Al igual que Leonardo, fue un hombre de sorprendente atractivo físico, gran encanto en sus modales y conversación y una inteligencia muy desarrollada, con conocimientos de las ciencias y las matemáticas de la época. Su habilidad como dibujante era extraordinaria; Durero logró incluso un mayor reconocimiento por sus grabados en madera y cobre que por sus pinturas. En ambos, su habilidad manual estuvo al servicio de la más minuciosa observación e investigación analítica del carácter y la estructura de las formas. Sin embargo, Durero no perseguía la belleza abstracta y ni el mismo ideal de gracia que Leonardo; en vez de ello, sentía un ferviente interés por la humanidad, y una de sus más dramáticas invenciones. Durero era un gran admirador de Lutero, y en su propia obra tiene el equivalente de lo que era la fuerza en el reformador. Es muy seria y sincera; muy humana y dirigida a los corazones y a la comprensión de las masas. Nuremberg, su pueblo natal, se había convertido en un gran centro de impresión y en el principal distribuidor de libros de Europa. En consecuencia, se daba mucho apoyo al arte del grabado sobre madera y cobre, que puede considerarse como la rama pictórica de la impresión. Durero aprovechó al máximo esa ventaja. El Renacimiento en Alemania fue un movimiento más moral e intelectual que artístico, en parte debido a las condiciones del norte. La percepción del ideal de gracia y belleza se logra a través del estudio de la forma humana, mismo que floreció sobre todo en la parte sur de Europa. Sin embargo, Albrecht Durero tenía un genio demasiado poderoso para ser conquistado. Se mostró decididamente germánico en su tormentosa inclinación por el drama, al igual que su contemporáneo Mathias Grünewald, un fantástico visionario y rebelde en contra de todas las seducciones italianas. A pesar de toda su tensa energía, Durero dominó sus pasiones conflictivas a través de una inteligencia especulativa e independiente comparable a la de Leonardo. Él también se encontró al borde de dos mundos: la era gótica y la era moderna, así como en la frontera entre dos artes, ya que era grabador y dibujante, más que pintor.

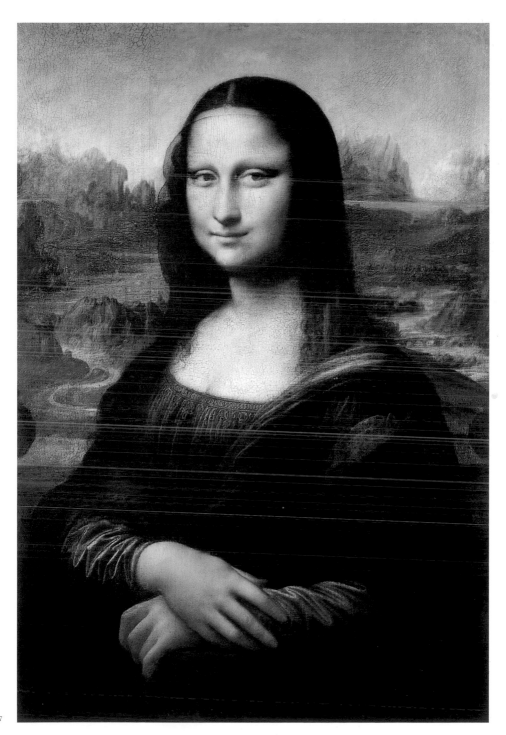

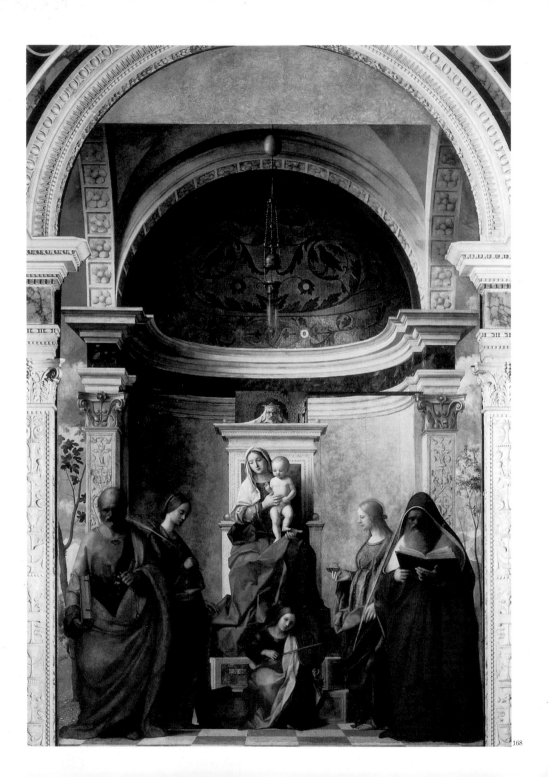

168

Giovanni Bellini
(1430 – 1516 Venecia)

Giovanni Bellini fue el hijo de Jacopo Bellini, pintor veneciano que vivía en Padua en la época en que Giovanni y su hermano mayor, Gentile, eran estudiantes. Ahí recibieron la influencia de Mantegna, quien además emparentó con ellos al casarse con su hermana. Gran parte del conocimiento de arquitectura clásica y perspectiva de Bellini, así como su tratamiento amplio y escultural de los cortinajes, se lo debe a su cuñado. La escultura y el amor por la antigüedad desempeñaron un papel importante en las primeras impresiones de Giovanni, y dejaron huella en la majestuosa dignidad de su estilo posterior, que se desarrolló lentamente a lo largo de su vida. Bellini murió a la avanzada edad de ochenta y ocho años, y fue enterrado cerca de su hermano Gentile, en la iglesia de los Santos Giovanni y Paulo. En el exterior, bajo la espaciosa bóveda celeste, se levanta el Bartolommeo Colleoni, la estatua monumental de Verrocchio que se había contado entre las mayores influencias de la vida y el arte de Bellini. Después de hacer sentir su influencia en todo el norte de Italia, preparó el camino para los grandes pintores de la escuela veneciana, Giorgione, Tiziano y Veronese.

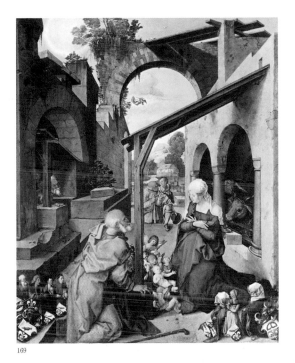

169

168. Giovanni Bellini, c. 1430-1516, principios del Renacimiento, escuela veneciana, italiano, *Retablo de San Zacarías*, 1505, óleo sobre madera, transferido a lienzo, 402 x 273 cm, iglesia de San Zacarías, Venecia

Este retablo con frecuencia se considera como la pintura más perfecta de la sacra conversazione. Bellini da vida a la figura tradicional de la Virgen y los santos. Aquí, la composición de la pintura (un ábside que rodea a la Madona y a los santos) se convierte en la continuación del altar.

169. Albrecht Durero, 1471-1528, Renacimiento del norte, alemán, *Altar de Paumgartner (panel central)*, 1502-04, óleo sobre panel de limero, 155 x 126 cm, Alte Pinakothek, Munich

El panel central está concebido en el estilo gótico tradicional, pero Durero utiliza la perspectiva con sumo rigor. Representa la Natividad en las ruinas arquitectónicas de un edificio palaciego.

170. Piero di Cosimo, 1462-1521, cinquecento, escuela florentina, italiano, *Venus, Marte y Cupido*, c. 1500, óleo sobre panel, 72 x 182 cm, Stiftung Staatliche Museen, Gemäldegalerie, Berlín

170

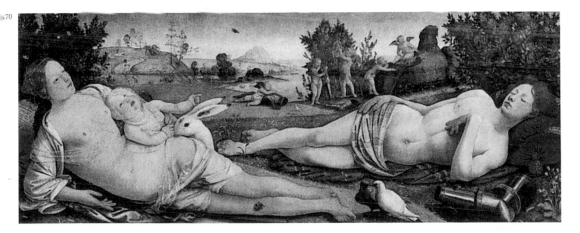

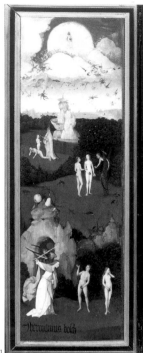
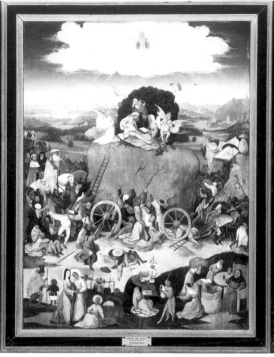
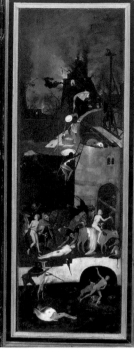

171

172

171. Hieronymus Bosch, El Bosco c. 1450-1516, Renacimiento del norte, holandés, *El carro del heno (tríptico)*, c. 1500, óleo sobre panel, 135 x 100 cm, Museo Nacional del Prado, Madrid

La pintura central supuestamente ilustra un proverbio flamenco, "el mundo es un henar; todos toman de él lo que pueden alcanzar"; la ilustración está dominada por una gigantesca carreta de heno que, según Jacques Combe, "evoca al mismo tiempo el motivo del gótico tardío de la procesión festiva, y el triunfo del Renacimiento... tirado por monstruos mitad humanos, mitad animales, que va derecho al infierno, seguido por una cabalgata de dignatarios eclesiásticos y seculares. A los lados del carro, los hombres se atropellan para tirar del heno del gigantesco montón. Sólo prestan atención a sus compañeros para quitarlos del camino o para levantar las manos en su contra. Uno de ellos le corta el cuello con un cuchillo a un infortunado competidor a quien ha logrado derribar".

Muchos de los que se encuentran entre la codiciosa multitud visten ropas eclesiásticas, lo que indica la actitud del Bosco de que tanto lo santo como lo profano estaban envueltos en esta lucha. Un monje gordo está sentado en una silla y perezosamente toma una bebida mientras varias monjas le sirven, empacando montones de heno en una bolsa que tiene a los pies. Una de las monjas se deja seducir por la atracción sexual, simbolizada por el bufón que toca la gaita, a quien ofrece un puño de heno con la esperanza de ganar sus favores.

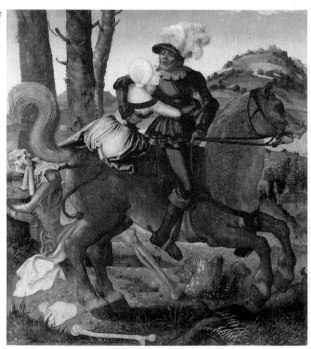

172. Hans Baldung Grien, c. 1484-1545, Renacimiento del norte, alemán, *El caballero, la joven y la muerte*, c. 1505, óleo sobre panel, 355 x 296 cm, Museo del Louvre, París

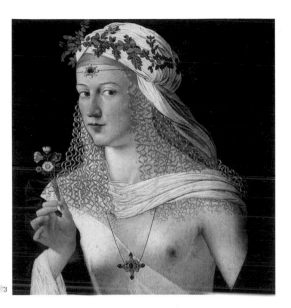

Luca Signorelli
(c. 1445 – 1523 Cortona)

Signorelli fue un pintor de Cortona, pero trabajó en diversas ciudades del centro de Italia, como Florencia, Orvieto y Roma. Probablemente haya sido alumno de Piero della Francesca; dio a sus figuras mayor solidez y aplicó un uso de la luz único, además de interesarse por la representación de acciones, como los artistas contemporáneos, los hermanos Pollaiuolo. En 1483, se le llamó para completar el ciclo de frescos en la Capilla Sixtina, en Roma, lo que significa que para entonces debe haber contado ya con una sólida reputación. Pintó una magnífica serie de seis frescos que ilustraban el fin del mundo y *El juicio final*, para la catedral de Orvieto. Ahí pueden verse una gran variedad de desnudos, en diversas poses, que en aquel entonces sólo fueron superados por Miguel Ángel, que sabía de ellos. En sus años finales, contaba con un gran taller en Cortona, donde produjo pinturas conservadoras, entre ellas numerosos retablos.

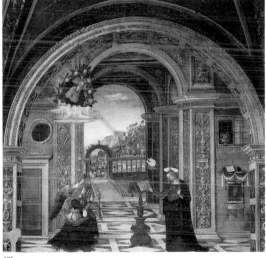

175

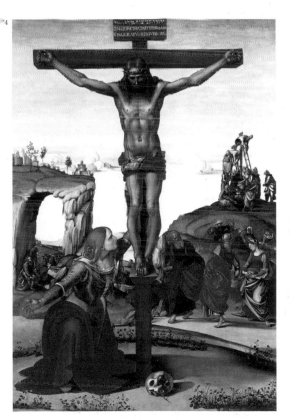

173. Bartolomeo Veneto, c. 1502-55, cinquecento, escuela veneciana, italiano, *Retrato de una mujer*, óleo sobre panel, 43.5 x 34.3 cm, Städelsches Kunstinstitut, Francfort

174. Luca Signorelli, c. 1445-1523, cinquecento, escuela toscana, italiano, *Crucifixión*, c. 1500, óleo sobre tela, 247 x 117.5 cm, Galleria degli Uffizi, Florencia

175. Bernardino Pinturicchio, 1454-1513, principios del Renacimiento, italiano, *Anunciación*, 1501, fresco, Santa María Maggiore, Spello

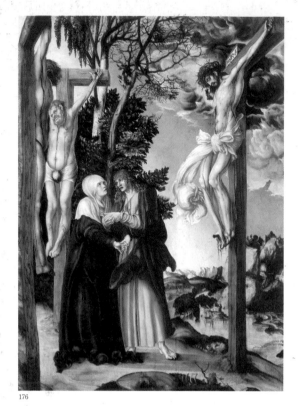

176

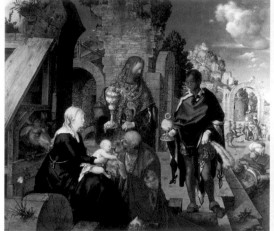

178

177

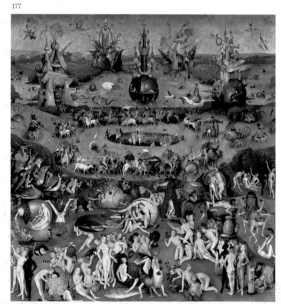

176. Lucas Cranach el Viejo, 1472-1553, Renacimiento del norte, alemán, *La Crucifixión,* 1503, óleo sobre panel de pino, 138 x 99 cm, Alte Pinakothek, Munich

La Crucifixión es un tema derivado de un incidente descrito sólo por San Juan. Cuando Cristo estaba en la cruz, vio a Juan y a María que estaban cerca, "y le dijo a su madre: ¡Mujer, he ahí a tu hijo! Luego le dijo a su discípulo: ¡Hijo, he ahí a tu madre!" (Juan 19: 26). El esquema de la composición de la crucifixión, que se estableció 500 años antes de Cranach, era simétrico: Cristo en la cruz, al centro, con María a su derecha y Juan a la izquierda, ambos vueltos hacia el espectador. Esta disposición comenzó a parecerle a los contemporáneos de Cranach como demasiado estilizada. Cranach movió la cruz del centro y la presentó de lado, y colocó a los otros dos mirando a Cristo, de tal manera que es posible discernir los rostros de todos los participantes. El primer intento vacilante de este tipo lo realizó Albrecht Durero en una Crucifixión pintada en Nuremberg en 1496 para la capilla del castillo de Wittenberg. Se cree que Cranach adoptó este punto de vista inspirado por ese trabajo.

177. Hieronymus Bosch, El Bosco c. 1450-1516, Renacimiento del norte, holandés, *El jardín de las delicias (panel central del tríptico),* c. 1504, óleo sobre panel, 220 x 195 cm, Museo Nacional del Prado, Madrid

178. Albrecht Durero, 1471-1528, Renacimiento del norte, alemán, *Adoración de los magos,* 1504, óleo sobre panel, 98 x 112 cm, Galleria degli Uffizi, Florencia

179. Lucas Cranach el Viejo, 1472-1553, Renacimiento del norte, alemán, *Descanso durante la huída a Egipto,* 1504, pintura al temple sobre panel, 69 x 51 cm, Stiftung Staatliche Museen, Gemäldegalerie, Berlín

La encantadora escena está inscrita en un círculo, en el centro del cual se encuentra el ofrecimiento de la fresa. Sin embargo, el pequeño círculo no es el centro de la pintura. Arriba, a la izquierda y en la parte inferior, los rodea la naturaleza silvestre y la naturaleza, a su manera, está envuelta en las preocupaciones de la Sagrada Familia. El cielo claro los saluda con la sonrisa de un nuevo día. El sol naciente imparte un tono plateado a los cúmulos de musgo gris en las ramas de un enorme abeto que extiende sus ramas, protectoras, hacia un melancólico abedul que ondea sus ligeras ramas. Las colinas que se repiten atraen la mirada a la soleada distancia, como diciéndole a José: "Para allá queda Egipto". La tierra está feliz de ofrecer a María una alfombra mullida de pasto salpicado de flores. La clara corriente que serpentea por el prado es una frontera que protege a los fugitivos de sus perseguidores. Nadie antes de Cranach había pintado la naturaleza de un modo tan directo, como si copiara una escena real. Nadie antes que él había sido capaz de formar un vínculo tan íntimo entre la naturaleza y los personajes de las escrituras. Tampoco nadie pudo animar cada pequeño detalle para lograr que todos se expresaran al unísono. No se trató de una racionalización panteísta expresada aquí en sí misma, sino de un instinto primitivo que despierta en el espíritu de Lucas a través del contacto con su tierra nativa.

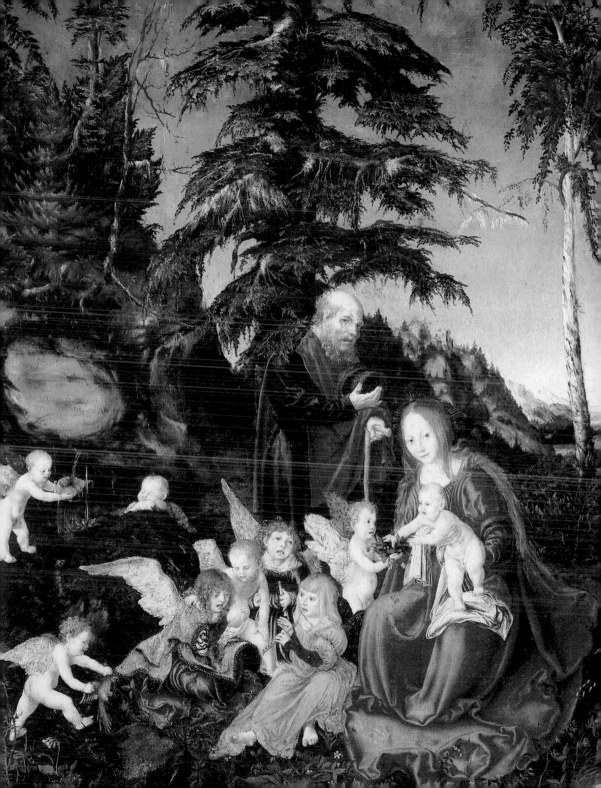

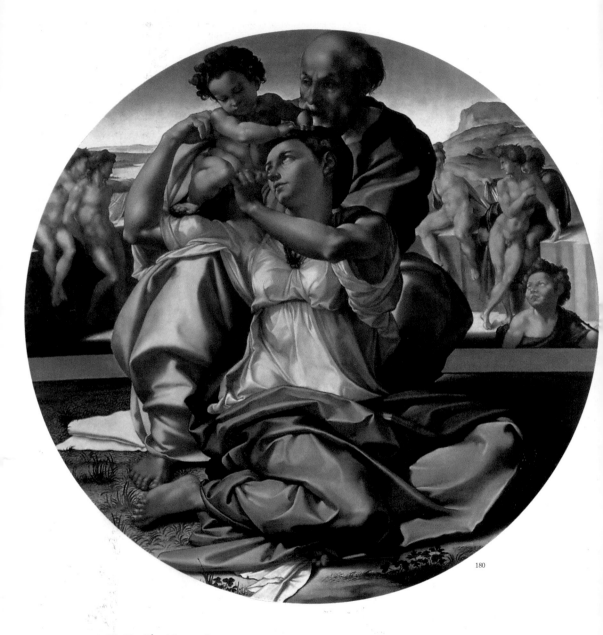

180

180. Miguel Ángel Buonarroti, 1475-1564, cinquecento, Florencia, italiano, *La Sagrada Familia con el joven San Juan Bautista (El tondo Doni),* c. 1506, óleo sobre panel, diam. 120 cm, Galleria degli Uffizi, Florencia

La Sagrada Familia con el joven San Juan Bautista, *también llamado el* tondo Doni, *es una obra de Miguel Ángel encargada para celebrar el matrimonio de Agnolo Doni y Maddalena Strozzi. El hecho de que este trabajo no fuera creado para la iglesia podría explicar la aparente libertad que se toma Miguel Ángel al colocar a varios jóvenes desnudos en el fondo, detrás de la figura del pequeño San Juan. La figura joven, fuerte y elegante de María que sostiene al Niño en su hombro, contrasta con la figura de José, que se representa como un anciano, algo que era de rigor durante la Edad Media para restarle importancia como padre. El Niño, como la madre, es activo y lleno de vida. Ésta es otra obra en la que Jesús y María parecen ser completamente humanos.*

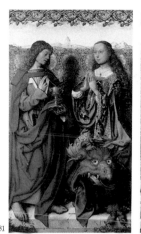

81

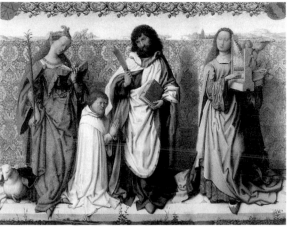

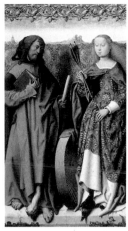

181. Maestro del altar de San Bartolomé, activo c. 1475-1510, Renacimiento del norte, alemán, *Retablo de San Bartolomé*, 1505, óleo sobre panel, 129 x 161 cm (panel central), 129 x 74 cm (paneles laterales), Alte Pinakothek, Munich

182. Rafael (Raffaello Sanzio), 1483-1520, cinquecento, escuela florentina, italiano, *La Madona del jilguero*, 1506, óleo sobre panel, 107 x 77.2 cm, Galleria degli Uffizi, Florencia

El hombre que encargó la creación de La Madona del jilguero fue Lorenzo Nasi, un comerciante adinerado que quería la pintura para conmemorar su casamiento con Sandra Canigiani. Rafael pintó la figura de la Madona en el centro, usando un diseño piramidal estándar para la composición. En la mano izquierda, María sostiene un libro, mientras que con el brazo derecho abraza al Niño Jesús, cuyas diminutas manos sostienen al jilguero. El pequeño San Juan intenta acariciar al ave. Las figuras están idealizadas y tanto María como Jesús tienen halos apenas visibles sobre la cabeza, dibujados en perspectiva para no perturbar el realismo del estilo empleado. Un paisaje panorámico se abre al fondo, con considerable profundidad.

183. Fray Bartolomeo, 1473-1517, cinquecento, escuela florentina, italiano, *La visión de San Bernardo*, c. 1505, óleo sobre panel, 220 x 213 cm, Galleria dell' Accademia, Florencia

Figura clave del cinquecento, Bartolomeo resume en sus obras las contradicciones que existían en Florencia entre el estilo de Rafael y los primeros asomos del manierismo.

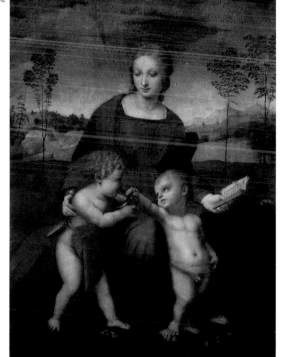

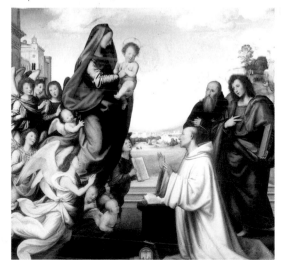

183

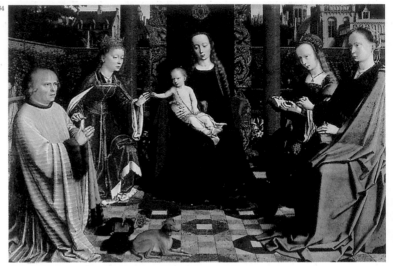

184

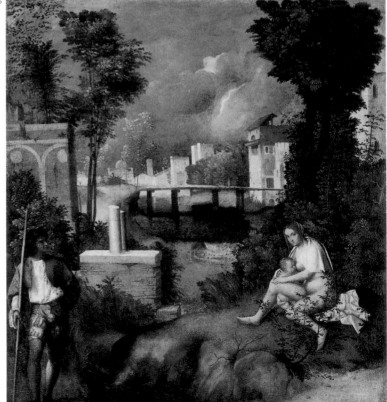

185

184. Gérard David, 1460-1523,
Renacimiento del norte, flamenco,
*La Virgen y el Niño con Santos y
donante,* 1505-10, óleo sobre panel
de roble, 105.8 X 144.4 cm, Galería
Nacional, Londres

*Gérard David fue alumno de Vien,
quien lo consideró como el reformador
de la escuela francesa. En esta pintura,
la Virgen está rodeada por Santa
Bárbara, María Magdalena y Santa
Catalina. La figura arrodillada es
Richard de Visch van der Capelle, la
persona que ordenó la pintura.*

**185. Giorgione (Giorgio Barbarelli da
Castelfranco),** 1477-1510, principios
del Renacimiento, escuela veneciana,
italiano, *La tempestad,* c. 1507, óleo
sobre tela, 82 x 73 cm, Galería de la
Academia, Venecia

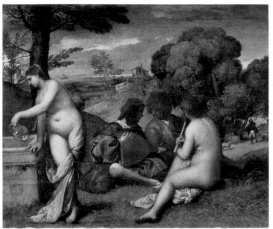

186

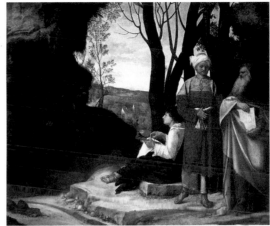

188

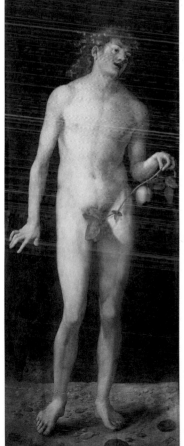

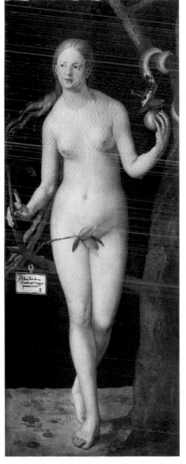

87

186. Giorgione (Giorgio Barbarelli da
Castelfranco), 1477-1510, principios del
Renacimiento, escuela veneciana, italiano,
El concierto pastoral, c. 1508, óleo sobre
tela, 109 x 137 cm, Museo del Louvre, París

187. Albrecht Durero, 1471-1528, Renacimiento
del norte, alemán, *Adán y Eva*, 1507, óleo
sobre panel, 209 x 81 cm y 209 x 83 cm,
Museo Nacional del Prado, Madrid

*Las reglas de la proporción en cuanto al cuerpo
humano fueron un tema recurrente en la obra
de Durero. Sus primeros esfuerzos produjeron
posturas rígidas, pero descubrió la manera de
mantener una apariencia general hermosa y
grácil. En esta obra colgó de un árbol una placa
con una inscripción y su logo único con su
firma, muy parecido a cuando formó un muro
en su Autorretrato de 1498. La disposición de
Eva parece ser coqueta, lo que sería apropiado
para la interpretación tradicional de la historia
del Génesis. La expresión de Adán podría
reflejar un confuso interés.*

188. Giorgione (Giorgio Barbarelli da
Castelfranco), 1477-1510, principios del
Renacimiento, escuela veneciana, italiano,
Los tres filósofos, 1508-09, óleo sobre tela,
123.5 x 144.5 cm, Museo Kunsthistorisches,
Viena

*Característico del estilo de Giorgione es su uso
de la luz para crear un ambiente. Los tres
filósofos ilustran el tipo de pintura con la "figura
en el paisaje" iniciado por el artista.*

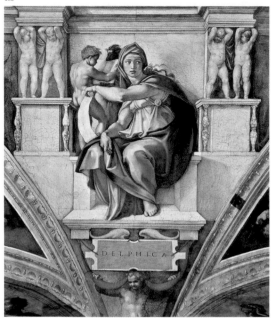

189. Miguel Ángel Buonarroti, 1475-1564, cinquecento, Florencia, italiano, *Sibila Délfica,* 1508-12, fresco, 350 x 380 cm, museo del Vaticano, capilla Sixtina, el Vaticano

El historiador de arte Germain Bazin comparó el rostro de la Sibila Délfica (1511) de Miguel Ángel con el rostro de la Madona della Candeletta (1488), de Carlo Crivelli y con la Madona del Granduca (1505) de Rafael. Demostró la gran importancia que tenía esta detallada figura del techo de la capilla Sixtina. Mientras que los tres trabajos tienen alrededor de dos décadas de distancia entre sí, tal como señala Bazin, "El trazo claro del dibujo del siglo XV busca la precisión de la estructura, mientras que el pintor del siglo XVI suaviza todos los bordes de su modelo con sutiles transiciones. Rafael sacrifica la expresión en favor de la armonía, mientras que Miguel Ángel logra una síntesis de elementos en conflicto". (Germain Bazin, History of Art from Prehistoric Times to the Present, Houghton Mifflin, 1959, p. 243).

Miguel Ángel (Michelangelo) Buonarroti
(1475 Caprese – 1564 Roma)

Miguel Ángel, al igual que Leonardo, fue un hombre de muchos talentos: escultor, arquitecto, pintor y poeta; logró expresar la apoteosis del movimiento muscular, que para él era la manifestación física de la pasión. Llevó el arte del dibujo a los límites extremos de sus posibilidades, estirándolo, moldeándolo y hasta retorciéndolo. En las pinturas de Miguel Ángel no hay paisajes de ningún tipo. Todas las emociones, todas las pasiones, todos los pensamientos de la humanidad están personificados, para él, en los cuerpos desnudos de hombres y mujeres. Rara vez concibió formas humanas en poses de inmovilidad o reposo.

Miguel Ángel se convirtió en pintor para poder expresar en un medio más maleable lo que su alma de titán sentía, lo que su imaginación de escultor veía, pero que la escultura le negaba. Así, este admirable escultor se convirtió en el creador de la decoración más lírica y épica jamás contemplada: la Capilla Sixtina en el Vaticano. La vastedad de su ingenio está plasmada sobre esta vasta superficie de más de 900 metros cuadrados. Cuenta con 343 figuras principales con una prodigiosa variedad de expresiones, muchas de ellas en tamaño colosal, y además un gran número de personajes secundarios que se introdujeron como efecto decorativo. El creador de este gigantesco diseño tenía sólo treinta y cuatro años cuando comenzó su trabajo.

Miguel Ángel nos obliga a ampliar nuestro concepto de lo que es la belleza. Para los griegos se trataba de la perfección física, pero a Miguel Ángel poco le importaba la belleza física, salvo en ciertas ocasiones, como en el caso de su pintura de Adán en la capilla Sixtina y de sus esculturas de la Pietà. Aunque era maestro en anatomía y en las leyes de la composición, se atrevió a hacer caso omiso de ambas cuando le era necesario para expresar sus ideas: exageraba los músculos en sus figuras y hasta las colocaba en posiciones que el cuerpo humano no puede asumir naturalmente. En una de sus últimas pintura, El juicio final en el muro del fondo de la Capilla Sixtina, dejó fluir su alma como en un torrente.

Miguel Ángel fue el primero en hacer que la figura humana expresara una amplia variedad de emociones. En sus manos, la emoción se convertía en un instrumento que podía tocar para extraer temas y armonías de infinita diversidad. Sus figuras llevan nuestra imaginación mucho más allá del significado personal de los nombres que poseen.

190. Rafael (Raffaello Sanzio), 1483-1520, cinquecento, escuela florentina, italiano, *La escuela de Atenas,* 1509-10, fresco, 770 cm de ancho en la base, Stanza della Segnatura, el Vaticano

Se dice que Rafael fue alumno de Perugino, y que trabajó en Florencia desde 1504 a 1508, hasta que Julio II lo llamó a Roma. El Papa se rodeó de artistas y quería hacer de Roma la capital de la cristiandad: Bramante construyó una basílica, Miguel Ángel trabajaba en la capilla Sixtina y Rafael se encargó de la decoración de las habitaciones del Vaticano hasta su muerte en 1520.

En La escuela de Atenas, Rafael usó arquitectura pintada para separar los grupos de personajes en el espacio y distribuir la luz. Utilizó motivos de la construcción de finales del imperio romano que también inspiraron a Bramante en la construcción de la Basílica de San Pedro. En la iconografía, incluyó la idea del "Templo de la filosofía" propuesta por el humanista toscano, Marsile Ficin. La luz se presenta de una manera muy realista, los colores son brillantes y el blanco lo domina todo: en La escuela de Atenas se trata de la luz que lleva el conocimiento. La composición está creada en torno a dos personajes centrales: Platón, que sostiene el Tiempo en una mano y señala al cielo con la otra, y Aristóteles, que sujeta a la Ética y vuelve una mano hacia la tierra. Rafael da una gran importancia a los grupos de personajes, cada uno es un pretexto para representar las actitudes expresivas y teatrales características de la obra de Rafael.

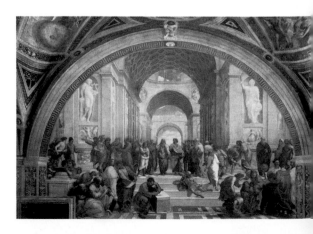

191

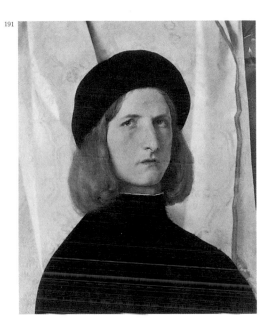

191. Lorenzo Lotto, 1480-1556, cinquecento, escuela veneciana, italiano, *Retrato de un joven contra una cortina blanca*, c. 1508, óleo sobre panel, 42.3 x 35.5 cm, museo Kunsthistorisches, Viena

Una de las primeras obras de Lotto, muestra todavía influencia del maestro del artista, Giovanni Bellini, en especial en el uso de la luz. Lotto pintó este retrato con gran realismo y logró reflejar el carácter individual del modelo.

Rafael (Raffaello Sanzio)
(1483 Urbino – 1520 Roma)

Rafael fue el artista más parecido al gran escultor Pheidias. Los griegos decían que este último no había inventado nada, pero fue capaz de llevar cada tipo de arte inventado por sus predecesores a tal cúspide, que logró alcanzar la armonía pura y perfecta. Estas palabras, "armonía pura y perfecta", expresan, de hecho, mejor que cualquier otro, lo que Rafael llevó al arte italiano. De Perugino tomó toda la delicada gracia y sutileza de la escuela de Umbria, adquirió la fuerza y la certidumbre en Florencia, y creó un estilo basado en la fusión de las lecciones de Leonardo y de Miguel Ángel a la luz de su propio espíritu noble.

Sus composiciones sobre el tema tradicional de la Virgen y el Niño les parecieron a sus contemporáneos intensamente novedosas, y sólo su gloria consagrada evita que percibamos en la actualidad su carácter original. Logró un trabajo aún más sorprendente en la composición y la realización de los frescos con los que, desde 1509, adornó las Stanze y la Loggia en el Vaticano. La cualidad de lo sublime, que Miguel Ángel alcanzó a través de su fervor y su pasión, Rafael la logró mediante un dominio del equilibrio entre la inteligencia y la sensibilidad. Una de sus obras maestras, *La escuela de Atenas*, fue decididamente hija de su genio: los diversos detalles, las cabezas, la suavidad del gesto, la facilidad de la composición, la vida que circula por todas las partes iluminadas son sus rasgos más característicos y admirables.

Lorenzo Lotto
(1480 Venecia – 1556 Loreto)

Lotto aprendió en el estudio de Giovanni Bellini, con Giorgione y Tiziano. Trabajó en muchas ciudades además de Venecia, y terminó su vida ciego, en un monasterio. Conocido por sus retratos, en realidad trabajaba sobre todo como pintor religioso. Su obra, sumamente errática, muestra una gran variedad de influencias de Italia, así como del norte de Europa, pero también un agudo sentido de la observación y una frescura que no es característica de la tradición central veneciana.

192. Lucas Cranach el Viejo, 1472-1553, Renacimiento del norte, alemán, *Venus y Cupido*, 1509, óleo sobre tela transferido de madera, 213 x 102 cm, Museo del Hermitage, San Petersburgo

Es la representación más antigua de Venus en el norte de Europa y la primera obra de Cranach sobre un tema tomado de la mitología clásica.

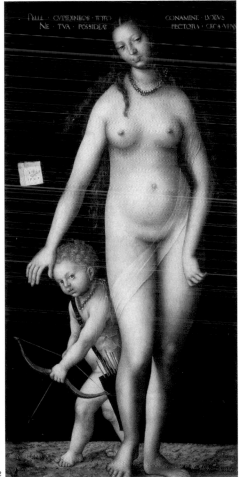

192

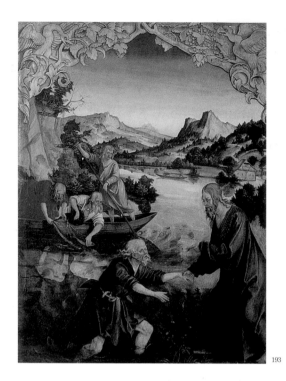

193

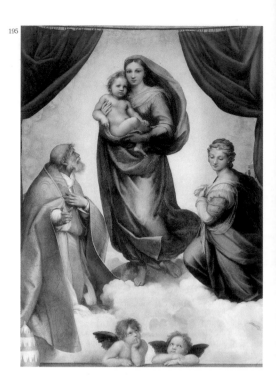

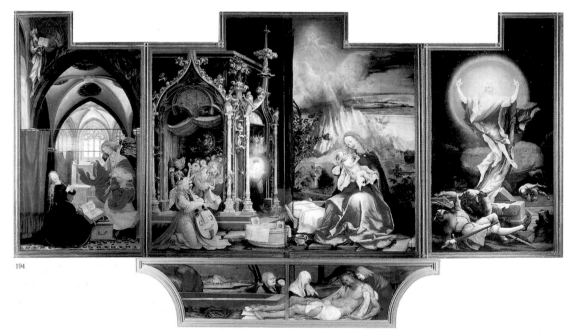

194

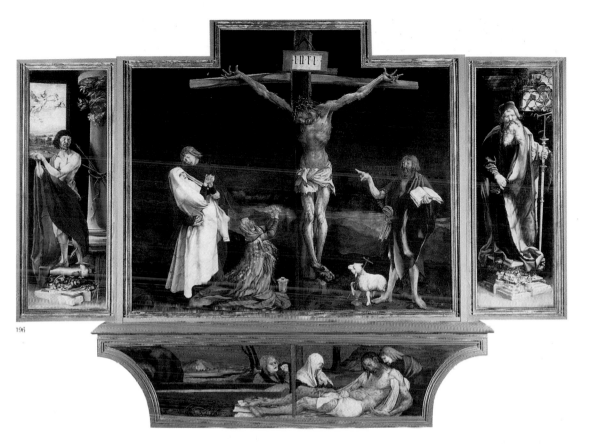

196

193. **Hans Süss von Kulmbach,** 1480-1522, Renacimiento del norte, alemán, *La llamada de San Pedro,* c. 1514-16, óleo sobre panel, 130 x 100 cm, Galleria degli Uffizi, Florencia

194. **Matthias Grünewald,** c. 1475-1528, Renacimiento del norte, alemán, *Retablo de Isenheim, abierto: Concierto de los ángeles y la Natividad,* 1515, óleo sobre madera, 265 x 304 cm, Museo d'Unterlinden, Colmar

195. **Rafael (Raffaello Sanzio),** 1483-1520, cinquecento, escuela florentina, italiano, *Madona Sixtina,* 1512-13, óleo sobre tela, 269 x 201 cm, Gemäldegalerie Alte Meister, Dresde

196. **Matthias Grünewald,** c. 1475-1528, Renacimiento del norte, alemán, *Retablo de Isenheim, cerrado: Crucifixión,* 1515, óleo sobre madera, 269 x 307 cm, Museo d'Unterlinden, Colmar

Matthias Grünewald
(c. 1475 Würzburg – 1528 Halle an der Saale)

Grünewald y Durero fueron los artistas más destacados de su época. Pintor, dibujante, ingeniero hidráulico y arquitecto, se le consideró como el más grande iluminador del Renacimiento alemán. Sin embargo, a diferencia de Durero, no realizó grabados y sus obras no fueron muchas: alrededor de diez pinturas (algunas de las cuales constan de varios paneles) y aproximadamente treinta y cinco dibujos. Su obra maestra es el *Retablo de Isenheim,* que se comisionó en 1515.

Su trabajo muestra una dedicación a los principios medievales, a los cuales llevó expresiones de emoción que no eran típicas de sus contemporáneos.

El realismo se expresa en el cuerpo mutilado de Jesús, pero el trabajo es simbólico, expresado temáticamente en las palabras de San Juan Bautista que se muestran al lado de su figura: "Él crecerá; yo disminuiré". Como en muchos iconos bizantinos, el tamaño de cada persona está relacionado con su importancia, a partir de Jesús, el más grande, hasta María Magdalena, la más pequeña que se arrodilla en la base de la cruz. Las manos expresivas de cada uno de los sujetos apuntan hacia el realismo. Sin embargo, el trabajo puede ser el último de los retablos medievales famosos que conserva elementos góticos. En primer plano, *Agnus Dei* escancia su sangre en el cáliz de la salvación.

Las expresiones dramáticas de los personajes, así como los colores (negro y rojo) despiertan la devoción y son influencia de Masaccio y Gossaert. María se muestra como co-redentora: parece tan vívida como su hijo y lleva, al igual que él, ropajes blancos.

San Antonio, atacado por un monstruo, y San Sebastián, atravesado por las flechas, se encuentran a cada lado de la Crucifixión.

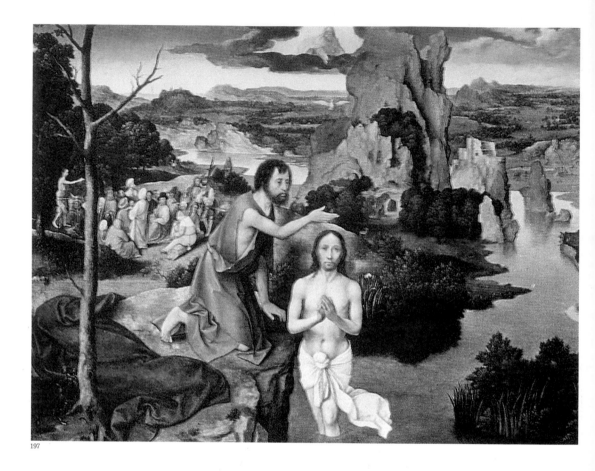

197

198

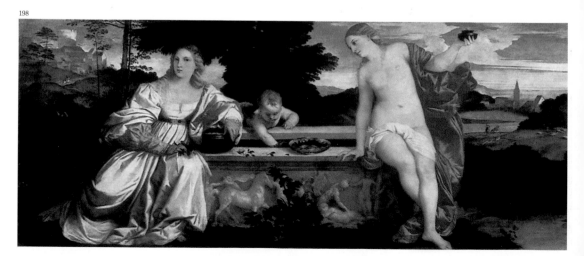

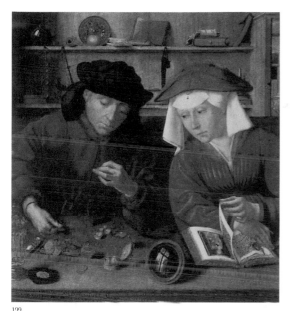

197. Joachim Patinir, c. 1480-1524, Renacimiento del norte, flamenco, *El bautismo de Cristo*, c. 1515, óleo sobre roble, 59.7 x 76.3 cm, Kunsthistorisches Museum, Viena

Patinir es uno de los más grandes maestros del paisajismo. Coloca la escena en un paisaje imaginario. Aquí se representan dos escenas: al frente, el bautizo, y en el fondo, el Bautista predica en un bosque ante una gran congregación.

198. Tiziano (Vecellio Tiziano), 1490-1576, cinquecento, escuela veneciana, italiano, *Amor sacro y profano*, c. 1514, óleo sobre tela, 118 x 279 cm, Galleria Borghese, Roma

Originalmente esta pintura pretendía representar los amores terrenal y celestial. El título, que da un significado moralista a las figuras, es el resultado de una interpretación del siglo XVIII. La belleza y la serenidad que emanan de esta obra son características de los nuevos caminos que buscaban los pintores de esta época. La figura con la vasija de joyas simboliza la felicidad efímera de la tierra, mientras que la que sostiene la flama ardiente simboliza el amor de Dios y el gozo perpetuo en el paraíso.

199

200

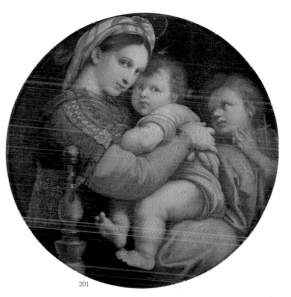

201

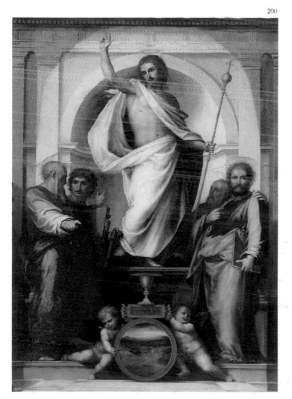

199. Quentin Massys, 1465-1530, Renacimiento del norte, flamenco, *El prestamista y su esposa*, 1514, óleo sobre panel, 71 x 68 cm, Museo del Louvre, París

El prestamista y su esposa anuncia el desarrollo de la pintura de género en Flandes durante el siglo XVI. La influencia de van Eyck es notable en la representación del pintor mismo en el espejo convexo que está en primer plano.

200. Fray Bartolomeo, 1473-1517, cinquecento, escuela florentina, italiano, *Cristo con los cuatro evangelistas*, 1516, óleo sobre panel, 282 x 204 cm, Palazzo Pitti, Florencia

201. Rafael (Raffaello Sanzio), 1483-1520, cinquecento, escuela florentina, italiano, *Madona della Seggiola (Madona de la silla)*, 1514-15, óleo sobre panel, tondo, diam. 71 cm, Palazzo Pitti, Florencia

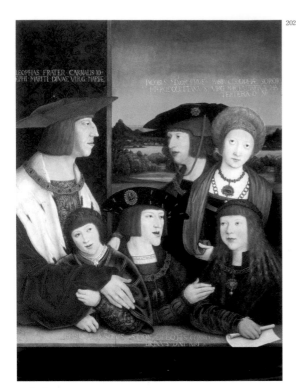

202. Bernhard Strigel, c. 1460-1528, Renacimiento del norte, alemán, *Emperador Maximiliano I con su familia*, 1516, óleo sobre panel, 72.8 x 60.4 cm, museo Kunsthistorisches, Viena

203

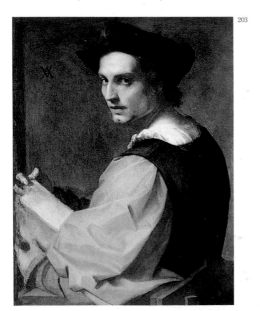

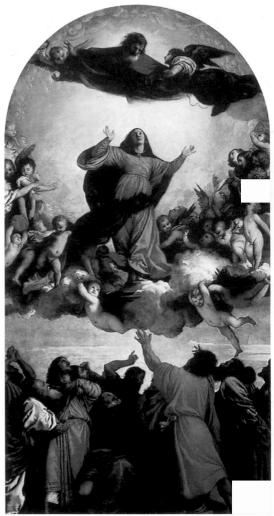

203. Andrea del Sarto, 1486-1530, cinquecento, escuela florentina, italiano, *Retrato de un joven*, c. 1517, óleo sobre lino, 72.4 x 57.2 cm, Galería Nacional, Londres

Uno de los principales artistas del clasicismo florentino, en los retratos de del Sarto pueden verse ya los primeros componentes del manierismo.

204. Tiziano (Vecellio Tiziano), 1490-1576, cinquecento, escuela veneciana, italiano, *Ascensión de la Vírgen*, 1516-18, óleo sobre panel, 690 x 360 cm, Santa María Gloriosa dei Frari, Venecia

Clasicismo y naturalismo se dan la mano en esta obra y las emociones se reflejan con dramática intensidad en un rompimiento con la pintura veneciana que revela la influencia de Miguel Ángel y Rafael. La pintura está compuesta de tres órdenes: los apóstoles (que personifican a la humanidad), la Vírgen (al centro) y sobre ellos, el Padre Eterno.

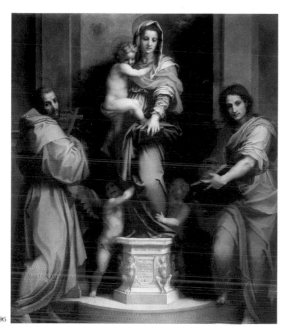

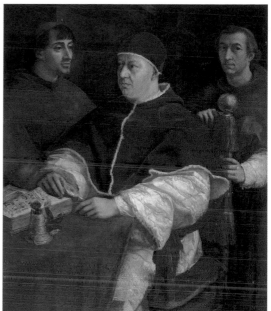

206

205. Andrea del Sarto, 1486-1530, cinquecento, escuela florentina, italiano, *Madona de las arpías*, 1517, óleo sobre panel, 208 x 178 cm, Galleria degli Uffizi, Florencia

Esta obra, curiosamente, no recibe su nombre por la Virgen ni por el Niño Jesús. Ni siquiera por San Francisco que, con su hábito monástico aparece a la derecha, o San Juan Evangelista, que sostiene un libro. Se ha nombrado por las imágenes de criaturas semejantes a pájaros que representan a los demonios y que están en el pedestal sobre el que está parada María, como símbolo del poder que sobre el mal tienen tanto ella como su hijo. A estos demonios femeninos que aparecen con forma de aves se les conoce como arpías. De acuerdo con la interpretación más reciente, esta poco común representación de la Virgen está inspirada en el Libro de las revelaciones. La Madona de las arpías es testimonio de la forma elegante y solemne en que trabajaban los pintores de principios del siglo XVI.

207. Bernaert van Orley, 1491/92-1542, Renacimiento del norte, flamenco, *Joris van Zelle*, 1519, óleo sobre roble, 39 x 32 cm, Museos Reales de las Bellas Artes, Bruselas

206. Rafael (Raffaello Sanzio), 1483-1520, cinquecento, escuela florentina, italiano, *Retrato del Papa León X con los cardenales Guilio de Médici y Luigi de Rossi*, 1518-19, óleo sobre panel, 155.2 x 118.6 cm, Galleria degli Uffizi, Florencia

Al Papa Julio II le sucedió León X, quien congregó a su alrededor a muchos de los mejores escritores, filósofos y artistas de Roma. Este retrato muestra el virtuosismo del pintor al plasmar la textura en matices de colores armoniosos.

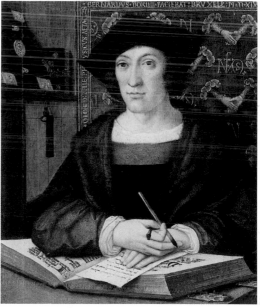

207

Andrea del Sarto
(1486 – 1530 Florencia)

El epíteto "del sarto" (del sastre) proviene de la profesión de su padre. Salvo por una visita a Fontainebleau en 1518-19 para trabajar para Francisco I, Andrea trabajó en Florencia toda su vida. Fue pionero del manierismo y uno de los principales pintores de frescos en el apogeo del Rea en el Chiostro dello Scalzo (1511-26) y su *Madonna de las arpías* (1517).

La fama que Andrea pudo haber alcanzado se opacó al ser contemporáneo de gigantes como Miguel Ángel y Rafael, pero sin duda es uno de los más grandes maestros de su época.

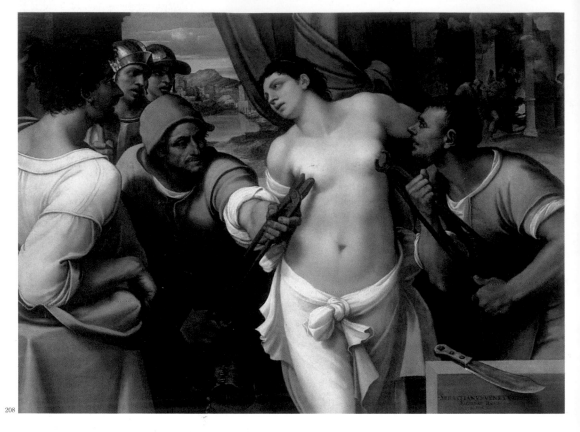

208

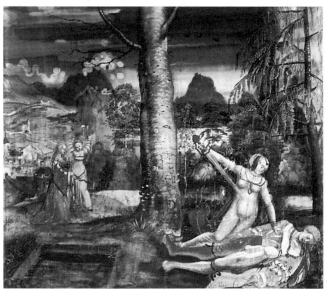

209

208. **Sebastiano del Piombo,** 1485-1547, cinquecento, escuela veneciana, italiano, *El martirio de Santa Ágata,* 1520, óleo sobre panel, 127 x 178 cm, Palazzo Pitti, Florencia

La influencia de Miguel Ángel es notoria en las figuras musculosas de Sebastiano del Piombo, así como en las formas masculinas de sus personajes femeninos.

209. **Niklaus Deutsch,** 1484-1530, Renacimiento del norte, alemán, *Píramo y Tisbe,* c. 1520, pintura al temple sobre tela, 152 x 161 cm, Kunstmuseum, Basilea

Las pinturas de Deutsch están relacionadas con las de Baldung Grien y Grünewald. Esta pintura es una de sus últimas obras.

210. **Correggio (Antonio Allegri),** 1489-1534, cinquecento, escuela de Parma, italiano, *Visión de San Juan Evangelista en Patmos,* 1520, fresco, San Giovanni Evangelista, Parma

Contemporáneo de Rafael y Tiziano, Correggio recibió su mayor influencia de Mantegna, en sus murales. Se negó a conformar esta composición a las normas arquitectónicas ya existentes y creó su propia y extraordinaria arquitectura ilusionista. La composición general está concebida en torno a un arreglo de círculos concéntricos, lo que le da dinamismo. Correggio se inspira en Miguel Ángel para la representación de desnudos, sobre todo en cuanto a su estructura muscular, pero el delineado sigue siendo poco definido e integra variaciones de luz y sombra inspiradas en la obra de Leonardo. El uso innovador de las sombras de color es especialmente notable.

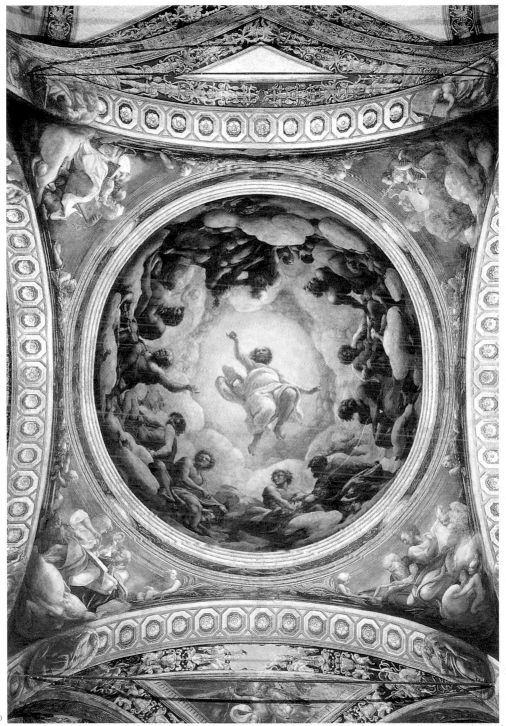

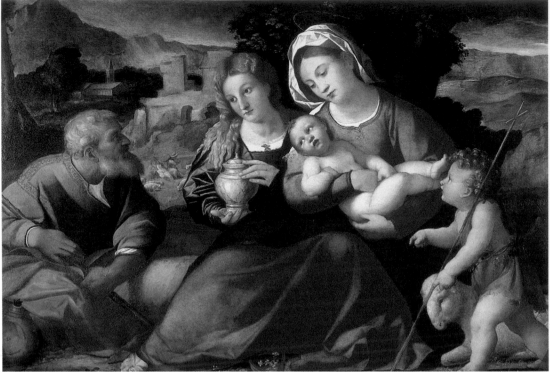

211

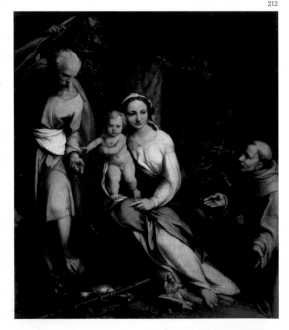

212

Correggio (Antonio Allegri)
(c. 1489 – 1534 Correggio)

Correggio fundó la escuela renacentista en Parma, pero se sabe muy poco de su vida. Nació en el pequeño pueblo de Correggio, cerca de Parma. Ahí se educó, pero cuando tenía diecisiete años, un brote de plaga llevó a su familia a Mantua, donde el joven pintor tuvo la oportunidad de estudiar las obras de Mantegna y la colección de obras de arte acumulada originalmente por la familia Gonzaga, y posteriormente por Isabella d'Este. En 1514 volvió a Parma, donde su talento fue ampliamente reconocido; durante algunos años, la historia de su vida es la crónica de su trabajo, que culmina con su maravillosa recreación de luz y sombra.

Sin embargo, no se trata de la crónica de una vida serena y sin problemas, ya que el domo que decoró para la catedral fue severamente criticado. Eligió para ese trabajo el tema de la resurrección, y proyectó sobre el cielo raso un gran número de figuras en ascenso, que, vistas desde abajo, necesariamente mostraban la panorámica de una gran cantidad de piernas, por lo que a su pintura se le dio la acertada descripción de "fricasé de ancas de rana". Pudo haber sido el problema que tuvo más tarde con el capítulo de la catedral, o la depresión causada por la muerte de su joven esposa, pero a la edad de treinta y seis años, indiferente a fama y fortuna, se retiró a la comparativa oscuridad de su pueblo natal, donde durante cuatro años se dedicó a pintar temas mitológicos: escenas de seres fabulosos, alejadas del mundo real y sumergidas en una dorada Arcadia de sueños. Su obra es precursora del manierismo y del estilo barroco.

213

214

215

211. **Palma Vecchio,** 1480-1528, cinquecento, escuela veneciana, italiano, *La Sagrada Familia con María Magdalena y San Juan niño,* c. 1520, óleo sobre madera, 87 x 117 cm, Galleria degli Uffizi, Florencia

212. **Correggio (Antonio Allegri),** 1489-1534, cinquecento, escuela de Parma, italiano, *Descanso en la huida a Egipto con San Francisco,* c. 1517, óleo sobre tela, 123.5 x 106.5 cm, Galleria degli Uffizi, Florencia

213. **Hans Baldung Grien,** c. 1484-1545, Renacimiento del norte, alemán, *Natividad,* 1520, óleo sobre panel, 105.5 x 70.4 cm, Alte Pinakothek, Munich

 Hans Baldung firmaba sus obras con el monograma "G", ya que lo apodaban "Grien". Probablemente le dieron este sobrenombre porque le gustaba mucho el color verde.

214. **Tiziano (Vecellio Tiziano),** 1490-1576, cinquecento, escuela veneciana, italiano, *Hombre con un guante,* c. 1525, óleo sobre tela, 100 x 89 cm, Museo del Louvre, París

 Tiziano inventó un tipo de retrato expresivo y natural con un fondo negro oscuro que se inspiró en los pintores pre-románticos de finales del siglo XVIII.

215. **Giovanni Francesco Caroto,** 1480-1555, cinquecento, La escuela veronesa, italiano, *Muchacho pelirrojo que sostiene un dibujo,* óleo sobre tela, 37 x 29 cm, Museo di Castelvecchio, Verona

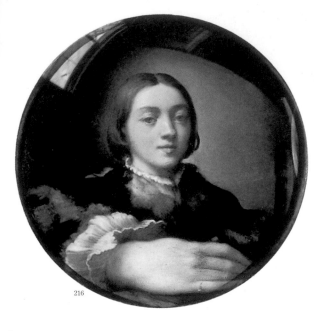

216

216. **Parmigianino (Girolamo Francesco Mazzola),** 1503-40, manierismo, escuela de Parma, italiano, *Autorretrato en un espejo convexo,* c. 1523-24, óleo sobre madera, tondo, diam. 24.4 cm, museo Kunsthistorisches, Viena

Vasari, en Vite de' più eccellenti architetti, pittori, et scultori italiani *alabó los efectos especiales tan poco comunes de Parmigianino: "Un día, experimentando en las sutilezas del arte, comenzó a dibujarse tal como se veía en el espejo convexo de un barbero. Mandó hacer una bola de madera con un tornero y pidió que la dividieran por la mitad, y ahí se colocó para pintar todo lo que veía en el espejo. Y como el espejo agrandaba todo lo que estaba cerca y reducía lo que quedaba distante, pintó la mano un poco grande".*

217. **Hans Holbein el Joven,** 1497-1543, Renacimiento del norte, alemán, *Retrato de Erasmo of Rótterdam escribiendo,* c. 1523, óleo sobre madera, 36.8 x 30.5 cm, Kunstmuseum, Öffentliche Kunstsammlung, Basilea

Se conocen tres retratos de Erasmo realizados por Holbein. El pintor conoció al humanista en Basilea. Cuando Holbein fue a Londres, lo recibió allá un amigo de Erasmo, Thomas Moore, quien más tarde escribiría acerca del pintor: "De acuerdo con Erasmo, se trata de un hombre que desde hace siglos el sol no ha visto a nadie tan leal y sincero, devoto y sabio".

218. **Rosso Fiorentino,** 1494-1540, manierismo, escuela florentina, italiano, *Moisés defendiendo a las hijas de Jethro,* 1523, óleo sobre tela, 160 x 117 cm, Galleria degli Uffizi, Florencia

Ésta es la más abstracta de las composiciones de Rosso. El artista se inspiró en la Batalla de Cascina, de Miguel Ángel, *que nunca pasó de ser un boceto.*

219. **Jacopo Pontormo,** 1494-1557, manierismo, escuela florentina, italiano, *Descenso,* 1525-28, óleo sobre panel, 313 x 192 cm, Cappella Capponi, Santa Felicità, Florencia

217

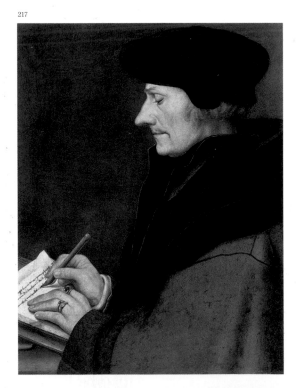

218

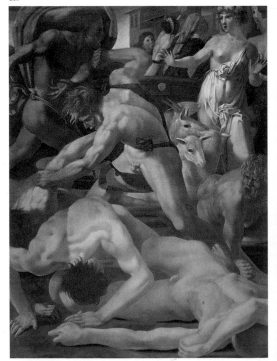

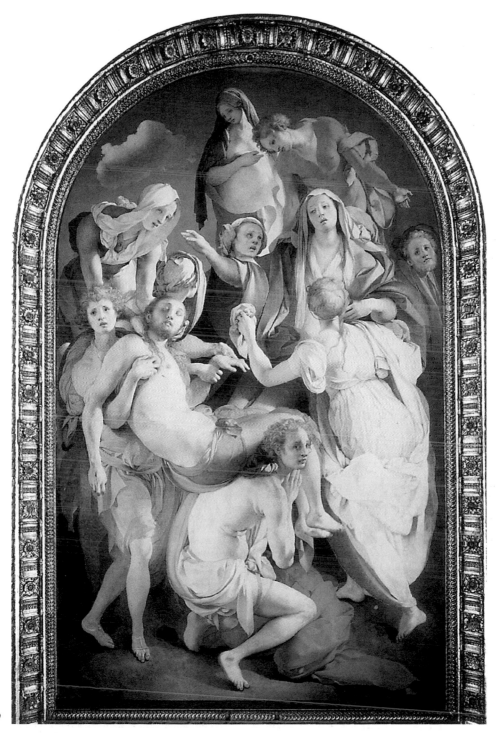

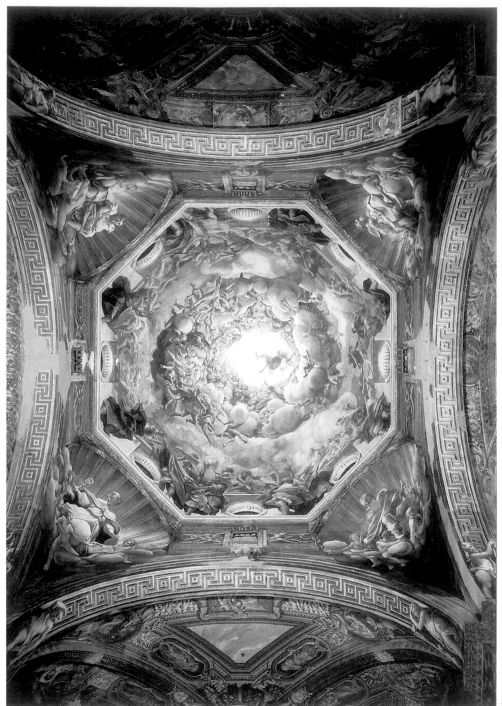

220

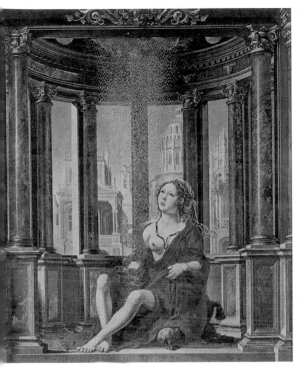

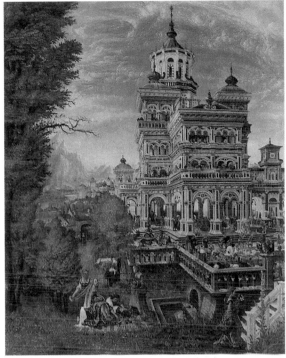

222

220. **Correggio (Antonio Allegri),** 1489-1534, cinquecento, escuela de Parma, italiano, *Asunción de la Virgen*, 1526-30, fresco, 1093 x 1195 cm, Duomo, Parma

 Al artista se le indicó que pintara frescos para la catedral de Parma, en 1520. Los domos indican la habilidad del pintor en cuanto a la representación anatómica y la perspectiva.

221. **Jan Gossaert (Mabuse),** 1478-1532, Renacimiento del norte, flamenco, *Danaë*, 1527, óleo sobre panel, 114.2 x 95.4 cm, Alte Pinakothek, Munich

 Danaë es uno de los últimos trabajos de Gossaert y es testimonio de la meticulosidad del artista en el final de su carrera.

222. **Albrecht Altdorfer,** 1480-1538, Renacimiento del norte, alemán, *Suzanna en el baño, 1526,* óleo sobre panel, 74.8 x 61.2 cm, Alte Pinakothek, Munich

223. **Alejo Fernández,** 1475-1545, cinquecento, español, *La Virgen de los navegantes,* 1530-40, óleo sobre panel, Alcázar, Sevilla

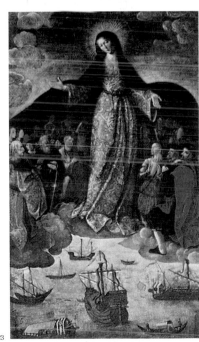

223

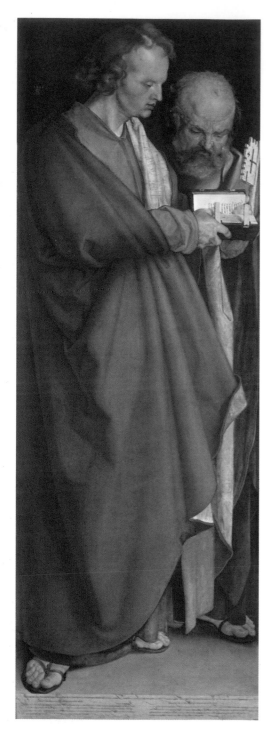

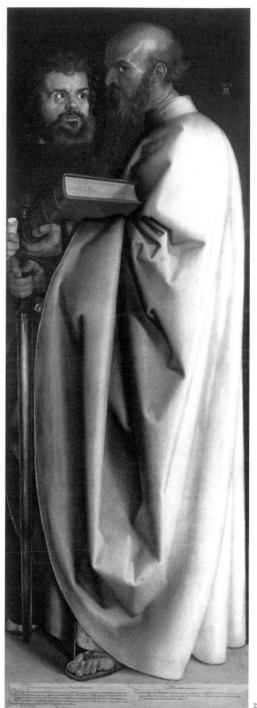

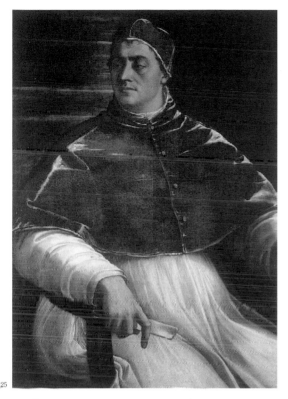

225

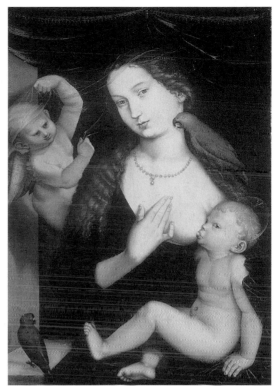

226

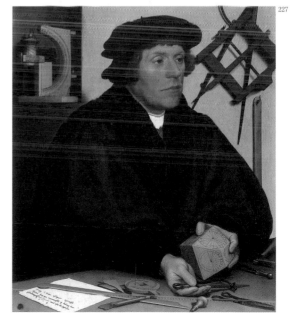

227

224 **Albrecht Durero**, 1471-1528, Renacimiento del norte, alemán, *Los cuatro santos*, 1526, óleo sobre paneles de madera de tilo, 215 x 76 cm, Alte Pinakothek, Munich

El artista regaló esta obra maestra, pintada en los últimos años de su vida, a su pueblo natal, Nuremberg. En la obra no se ve claramente cómo imagina el artista el físico de los cuatro apóstoles, pero sí los rasgos de carácter que quiere presentar. San Juan y San Pedro están representados a la izquierda, mientras que San Marcos y San Pablo están a la derecha. San Pedro sostiene una enorme llave, como recordatorio de que Jesús le entregó las "llaves del reino". San Pedro y sus proverbiales llaves aparecen también en la obra del Greco titulada El entierro del Conde Orgaz (1586). San Juan evangelista parece estar señalando algo de las escrituras a la primera cabeza de la Iglesia, como si los libros existieran en ese formato en la época de aquellos hombres del siglo primero. San Pablo sostiene un formidable volumen, tal vez una de sus muchas epístolas, que contrasta con el pequeño rollo que sostiene San Marcos, el autor del más corto de los evangelios. Cada pareja parece encontrarse en un momento informal. El uso de los colores es juicioso; los contrastes entre colores complementarios (rojo, verde, azul, amarillo) resaltan la plasticidad de los personajes.

225. **Sebastiano del Piombo**, 1485-1547, cinquecento, escuela veneciana, italiano, *Retrato del Papa Clemente VII*, 1526, óleo sobre panel, Museo Nacional de Capodimonte, Nápoles

En 1531, el Papa Clemente VII le otorgó a Sebastiano el cargo de "Piombo" (plomo, en italiano), guardián de los sellos papales que estaban hechos de plomo.

226. **Hans Baldung Grien**, c. 1484-1545, Renacimiento del norte, alemán, *La Virgen y el Niño con pericos*, c. 1527, óleo sobre panel, 91 x 63.2 cm, Germanisches Nationalmuseum, Nuremberg

227. **Hans Holbein el Joven**, 1497-1543, Renacimiento del norte, alemán, *Retrato de Nicolás Kratzer, astrónomo*, 1528, pintura al temple sobre roble, 83 x 67 cm, Museo del Louvre, París

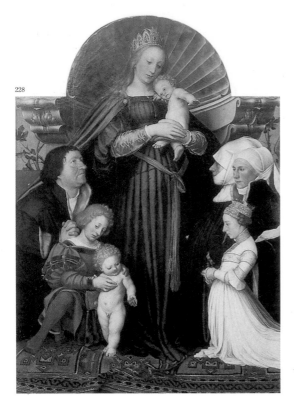

228

Albrecht Altdorfer
(1480 – 1538 Regensburg)

Poco se sabe sobre el periodo formativo de Altdorfer, pero sus primeras obras reflejan una influencia de Cranach y Durero. Se le conoce como el artista principal de la escuela del Danubio, un grupo que siguió los principios artísticos de las escuelas italiana y austriaca, así como de Durero. Es uno de los primeros artistas europeos que consideró el paisaje como un motivo aislado en sus pinturas.

La fama de Altdorfer no sólo se basa en sus pinturas, sino también en sus grabados, planchas en madera y dibujos. En sus grabados de escenas clásicas y mitológicas parece haber dado preferencia a modelos que le proporcionaban la oportunidad de representar la forma humana desnuda. El tema de la Pasión de Cristo es recurrente en sus escenas religiosas y es a través de ellas que se aprecian sus dotes para el dramatismo y el poder para interpretar el patetismo y la tragedia.

231. **Albrecht Altdorfer,** 1480-1538, Renacimiento del norte, alemán, *La batalla de Issus (Victoria de Alejandro),* 1529, óleo sobre panel, 158.4 x 120.3 cm, Alte Pinakothek, Munich

Aunque la mayoría de sus trabajos están basados en temas religiosos, Altdorfer fue uno de los primeros artistas de su época en pintar paisajes como género independiente. La batalla de Issus es un ejemplo increíble del uso del color en la obra del artista. El paisaje, visto desde arriba, recuerda las obras de Patinir, mientras que las formas de las montañas tienen influencias de Leonardo.

230. **Lorenzo Lotto,** 1480-1556, cinquecento, escuela veneciana, italiano, *Lucrecia,* 1530-32, óleo sobre tela, 96.5 x 110.6 cm, Galería Nacional, Londres

El retrato proclama las virtudes del sujeto con la inscripción en latín en el papel en la mesa, tomada de la historia romana, Livio: "Siguiendo el ejemplo de Lucrecia, no permitan que viva ninguna mujer violada".

228. **Hans Holbein el Joven,** 1497-1543, Renacimiento del norte, alemán, *Madona de Darmstadt,* c. 1528, óleo sobre madera de tilo, 146 x 102 cm, Grossherzogliches Schloss, Damstad

229. **Lucas van Leyden,** 1494-1533, Renacimiento del norte, holandés, *El compromiso,* 1527, óleo sobre panel, 30 x 32 cm, Koninklijk Museum voor Schone Kunsten, Amberes

229

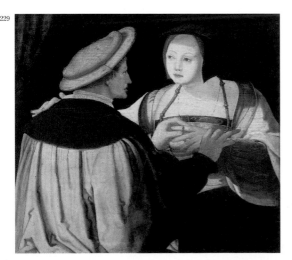

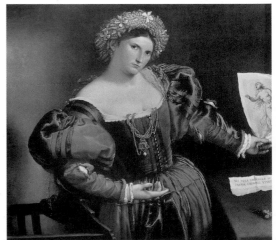

2

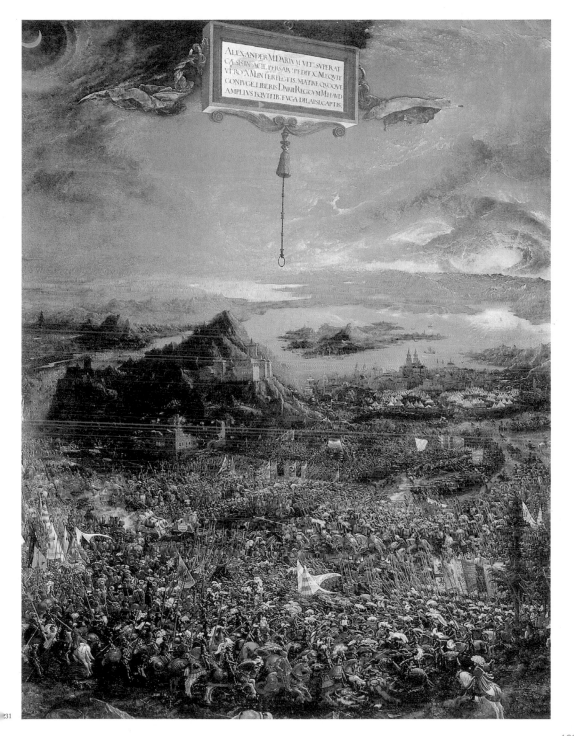

ALEXANDER M DARIVM VLT:SVPERAT
CASIS IN ACIE PERSAR:PEDIT X M EQVIT
VERO X M IN PERFECTIS,MATRE QVOQVE
CONIVGE,LIBERIS DARII REGIS VM M HAVD
AMPLIVS EQVITIB: FVGA DILAPSI CAPTIS.

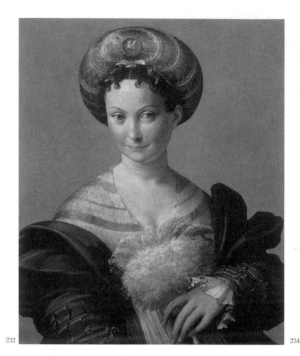

232

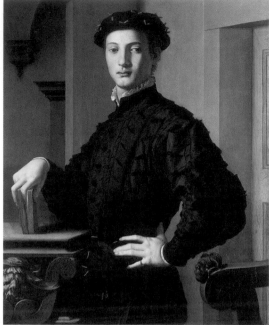

234

233

232. **Parmigianino (Girolamo Francesco Mazzola),** 1503-40, manierismo, escuela de Parma, italiano, *Esclava turca,* 1530-31, óleo sobre madera, 67 x 53 cm, Galería Nacional, Parma

233. **Jean Clouet,** c. 1485-1541, manierismo, francés, *Francisco I, rey de Francia,* c. 1530, óleo sobre panel, 96 x 74 cm, Museo del Louvre, París

Este retrato, atribuido a Jean Clouet, revela la influencia de la escuela de Fontainebleau y del realismo de la escuela flamenca. El pintor puso especial atención a la representación de la vestimenta y la cadena de oro del modelo, ataviado suntuosamente, a la usanza italiana.

234. **Agnolo Bronzino,** 1503-72, manierismo, escuela florentina, italiano, *Retrato de un joven,* c. 1530, óleo sobre madera, 95.6 x 74.9 cm, Museo Metropolitano de Arte, Nueva York

Bronzino se dedicó a realizar retratos de la corte. Aquí introduce sus ingeniosos motivos, como la grotesca cabeza en la mesa, muy apreciados en los círculos literarios.

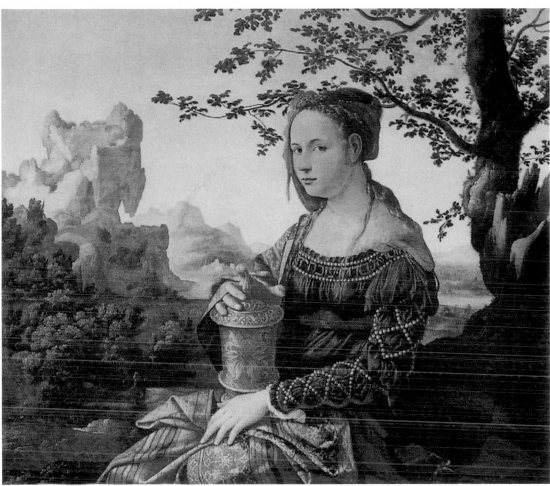

235

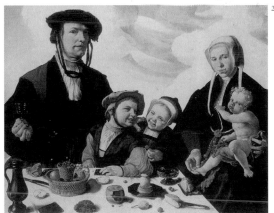

236

235. Jan van Scorel, 1495-1562, Renacimiento del norte, holandés, *María Magdalena*, c. 1530, óleo sobre panel, 67 x 76.5 cm, Rijksmuseum, Ámsterdam

Con influencia de Rafael y de su viaje por Italia, van Scorel realiza su composición dinámica colocando a la modelo ligeramente a la derecha del punto medio, con el hombro vuelto hacia la dirección contraria a la de la cabeza.

236. Maerten Jacobsz van Heemskerck, 1498-1574, Renacimiento del norte, holandés, *Retrato de familia*, 1532, óleo sobre panel, 118 x 140 cm, Museo Staatliche, Kassel

Esta pintura representa muy bien la combinación de la pintura holandesa temprana con la pintura italiana: la composición y plasticidad dadas a los personajes se derivan de la experiencia italiana, mientras que la abundancia de detalles en el primer plano es característica de la pintura de los Países Bajos.

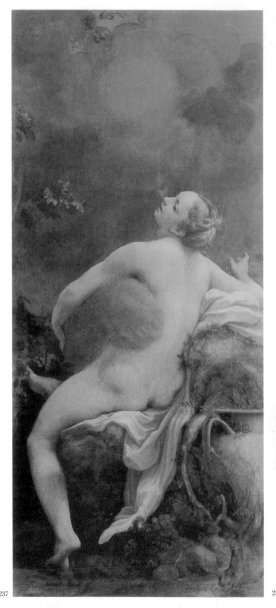

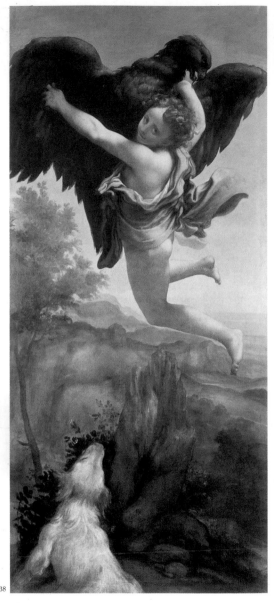

237

238

237. Correggio (Antonio Allegri), c. 1490-1534, cinquecento, escuela de
Parma, italiano, *Júpiter e Io*, 1531, óleo sobre tela, 163.5 x 70 cm, museo
Kuntshistorisches, Viena

Éste es uno de cuatro trabajos inspirados en la Metamorfosis de Ovidio. Estas
obras fueron comisionadas por Ludovico de Gonzaga, que deseaba ofrecérselas
a Carlos V en su consagración, pero finalmente las conservó para su studiolo. La
elección del tema es simplemente un pretexto para la representación de la
desnudez. La sensualidad y voluptuosidad de los cuerpos característica del estilo
de Correggio se lleva aquí hasta el extremo. Al mismo tiempo, Tiziano pintó la
Venus de Urbino. Por lo tanto, la pintura mitológica evoluciona hacia una
representación más erótica y monumental de la figura humana.

238. Correggio (Antonio Allegri), c. 1489-1534, cinquecento, escuela de
Parma, italiano, *El rapto de Ganímedes*, 1531, óleo sobre tela, 163 x 71 cm,
Museo Kunsthistorisches, Viena

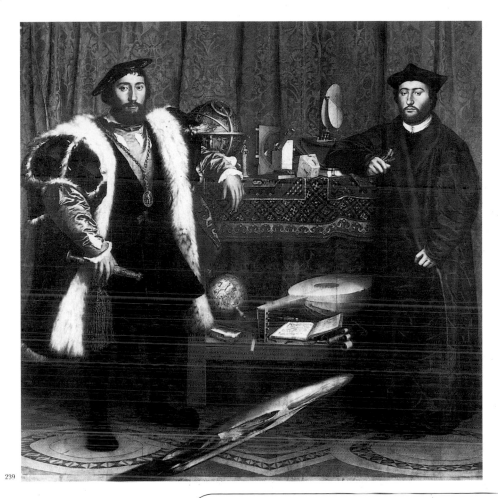

239

9 Hans Holbein el Joven, 1497-1543, Renacimiento del norte, alemán, *Los embajadores (Jean de Dinteville y Georges de Selve)*, 1533, óleo sobre roble, 207 x 209.5 cm, Galería Nacional, Londres

La perspectiva en Los embajadores *presenta tres puntos de vista diferentes y permite pasar sin ningún problema de un punto de vista distante, a un acercamiento y a una apreciación en diagonal. La realidad pictórica es lo único que hace posible que estas perspectivas, mutuamente excluyentes, coexistan. El efecto general de la pintura está dominado por la imponente apariencia de tamaño real de los dos hombres, cuya postura y mirada los enfrenta al espectador en* face. *Los suntuosos detalles de los elementos de la naturaleza muerta y el crucifijo sobre Jean de Dinteville, en el extremo superior izquierdo son dignos de una revisión más cercana. La anamorfosis, por otra parte, se resuelve cuando el espectador se acerca a mirar la imagen de la pintura en ángulo, a la derecha de Georges de Selve, con la cabeza al nivel del crucifijo. De este modo, el espectador se convierte, en cierta forma, en el tercer protagonista de la escena. El punto desde el cual el espectador puede ver la calavera es una extensión en el eje diagonal, generada por la anamorfosis, a la derecha del cuadro.*

HANS HOLBEIN EL JOVEN
(1497 Augsburgo – 1543 Londres)

El genio de Holbein se manifestó desde temprana edad. Su nativa ciudad de Augsburgo se encontraba en el apogeo de su grandeza; en la ruta entre Italia y el norte, era la ciudad comercial más rica de Alemania, y el sitio donde con frecuencia se detenía el Emperador Maximiliano. Su padre, Hans Holbein el Viejo, fue también un pintor exitoso y maestro de su propio hijo en su estudio. En 1515, cuando tenía dieciocho años, se mudó a Basilea, famosa como centro de aprendizaje; se decía que en cada casa vivía al menos una persona educada. Alrededor de 1526 se marchó a Londres con una carta de presentación para Sir Thomas Moore, el canciller del rey, "Master Haunce", como lo llamaban los ingleses. Holbein fue recibido con los brazos abiertos y durante esta primera visita a Inglaterra estableció ahí un hogar. Pintó retratos de muchos de los notables de la época e hizo dibujos para una pintura de la familia de su mecenas. Pronto se convirtió en uno de los más famosos pintores retratistas del movimiento renacentista del Norte. En sus obras suelen encontrarse sorprendentes detalles como reflejos naturales a través de cristales o el intrincado tejido de elegantes tapicerías. En 1537, la fama de Holbein llegó a oídos de Enrique VIII, quien lo nombró pintor de la corte, puesto que conservó hasta su muerte.

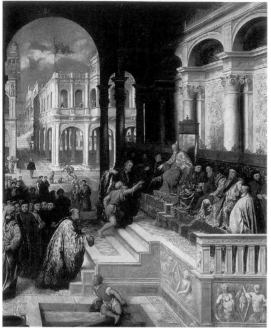

240

Paris Bordone
(1500 Treviso – 1571 Venecia)

Bordone nació en Treviso, pero se fue a vivir a Venecia, donde se convirtió en alumno de Tiziano y recibió una fuerte influencia no sólo suya, sino también de Giorgione.

Su obra fue apreciada por las clases acomodadas de toda Europa gracias a sus bellas representaciones femeninas, sus escenas pastorales y mitológicas al estilo de Giorgione y las composiciones de arquitectura monumental, en las que sobresalía notablemente. Aunque su arte quedó eclipsado posteriormente por el de otros pintores venecianos, como Tiziano, Veronese o Tintoretto, a Bordone se le consideraba en su época como un excelente artista.

240. Paris Bordone, 1500-71, cinquecento, escuela veneciana, italiano, *El pescador presentando el anillo al Dux Gradenigo,* 1534, óleo sobre tela, 370 x 300 cm, Galería de la Academia, Venecia

241. Giulio Romano, c. 1499-1546, manierismo, *La caída de los gigantes* (detalle), 1526-34, fresco, Palazzo del Tè, Mantua

Los frescos de Romano en el Palazzo del Te son testimonios de su aprendizaje de los clásicos; más tarde tendría un gran impacto en los pintores manieristas.

242. Miguel Ángel Buonarroti, 1475-1564, cinquecento, Florencia, italiano, *El juicio final,* 1536-41, fresco, 12.2 x 13.7 m, Museo del Vaticano Capilla Sixtina, el Vaticano

Iniciado antes de la muerte de Clemente VII, El juicio final *no se completó sino hasta 1541, ocho años más tarde. En general,* El juicio final *está formado por doce grupos principales. En las dos lunetas superiores, los ángeles de un lado llevan una columna, mientras que los del otro traen un crucifijo desde el otro extremo. Rodeado por ángeles y profetas que darán testimonio más adelante, Cristo preside la escena. Luego sigue el grupo de los elegidos. Más abajo vemos cómo los elegidos se elevan al cielo, con un grupo de ángeles que soplan sus trompetas en el medio, mientras los condenados, a la derecha, son arrojados al infierno. En la parte inferior, los muertos se levantan de sus tumbas mientras que el arca de Caronte se encuentra a la derecha del centro.*

La inspiración religiosa parece más deseosa en la representación de los ángeles sin alas que sostienen los instrumentos de la Pasión. Como Correggio en algunas de sus obras, Miguel Ángel recurrió al escorzo a gran escala: las figuras parecen dispuestas sin dar una impresión de profundidad, con escorzos generalizados y excesivamente confiados, que los hacen ver bidimensionales y recortados, como clonados uno tras otro, sin ningún intento de individualización.

Elevándose con furia por encima de las nubes, con el brazo derecho extendido como para lanzar una maldición, Cristo se ve totalmente agitado, muy lejos del esplendor y la majestad que Miguel Ángel destina a Jehová en los frescos del techo. Al lado de Cristo, la Virgen se hace a un lado, volviendo la cabeza. En torno a ellos, los justos y los elegidos se ven preocupados y temerosos de que la divina furia despiadada alcance a ellos también. San Pedro también parece inseguro al entrar en escena, con una expresión de ansiedad y titubeo cuando saca las llaves, que de pronto se han convertido en un símbolo inútil de su autoridad. Con un marco colgándole al hombro, un aterrorizado San Lorenzo mira furtivo a Cristo. Con la piel desollada en la mano, un San Bartolomé, ejecutado a las mil maravillas, sostiene el cuchillo de desollar a la vista de Cristo. En toda la obra sólo hay angustia y terror, sin un ápice de serenidad.

El realismo, que Miguel Ángel apreciara tanto en su momento y que reemplazó la amplia doctrina espiritual en El juicio final, *transpira sobre todo en la escena inferior izquierda, en la que se muestra la resurrección de los muertos. Los muertos, de aspecto fuerte y saludable, salvo por algunos esqueletos, se levantan con más o menos dificultad; algunos arquean la espalda para quitarse la tierra, otros cruzan el umbral entre la vida y la muerte paso a paso, y otros más se apoyan en las manos para ponerse en pie. El episodio más impresionante y famoso es el arca de Caronte, a la que se llega a través de la pequeña y enigmática escena central inferior. Ahí podemos ver una caverna digna de los cíclopes, llena de demonios que miran a los condenados mientras su bestial apariencia aumenta los horrores del infierno, un tema poco adecuado para la pintura.*

A la derecha, el río Styx despliega sus aguas lodosas mientras un esquife desbordado lleva a los condenados hasta su destino final, en la otra orilla. De pie, en un extremo de la embarcación, un Caronte cornudo y con garras, al que Dante describe como "el demonio de los ojos furiosos que golpea con su remo a quienes titubean", levanta un remo para impulsar a las desdichadas masas hacia adelante.

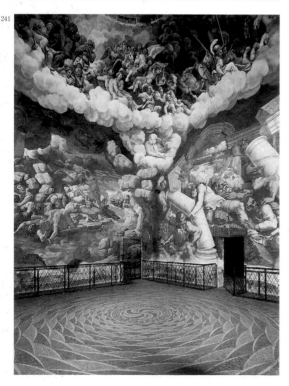

241

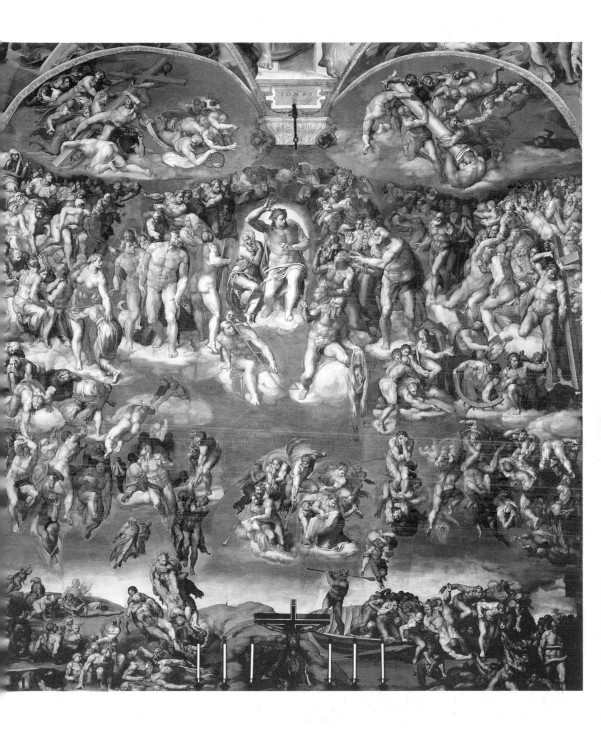

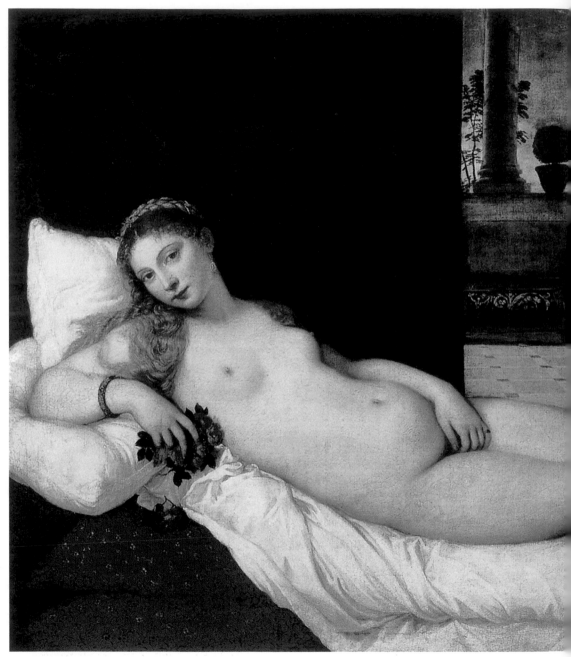

243

244

243. **Tiziano (Vecellio Tiziano)**, 1490-1576, cinquecento, escuela veneciana, italiano, *Venus de Urbino*, 1538, óleo sobre tela, 119 x 165 cm, Galleria degli Uffizi, Florencia

244. **Parmigianino (Girolamo Francesco Mazzola)**, 1503-40, manierismo, escuela de Parma, italiano, *Madona con cuello largo*, c. 1535, óleo sobre madera, 216 x 132 cm, Galleria degli Uffizi, Florencia

El manierista Parmigianino creó una imagen un tanto misteriosa de la Madona y su hijo. La obra muestra una figura de la Virgen grande, ubicada en el centro. Su cuerpo alargado y sentado sostiene al Niño Jesús, desnudo, en su regazo. Un grupo de ángeles la acompaña, mientras que el espectador puede observar una columna aislada, rodeada de una profundidad considerable de espacio vacío. Una figura masculina, desproporcionada en su pequeñez, está al lado de la columna. La Madona tiene el aspecto de una dama aristocrática de la nobleza, o de una reina, pero su divinidad está ensombrecida por su humanidad.

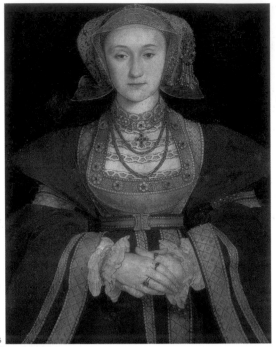

245

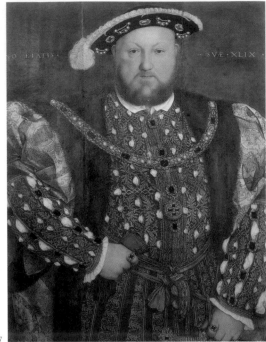

247

246

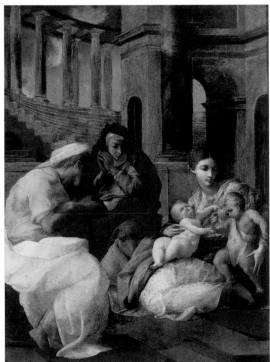

Francesco Primaticcio
(1504 Bolonia – 1570 París)

El maestro de Primaticcio fue Guilio Romano, el más famoso heredero de Rafael. Comenzó a trabajar con él en 1526 en Mantua y en 1532, su maestro lo envió a trabajar a la corte francesa, en el castillo de Fontainebleau, para Francisco I. Ahí conoció a otro pintor italiano, Rosso Fiorentino, que había llegado en 1530. A estos dos italianos se les conoce como los pintores que llevaron a Francia el arte del cinquecento, o Alto Renacimiento, y a su obra se le suele denominar la Escuela de Fontainebleau. Cuando Rosso murió en 1540, Primaticcio se convirtió en el maestro de los diversos artistas que trabajaban en la decoración del castillo.

Además de pintor del rey, también fue arquitecto y escultor. Tenía su taller organizado como sus viejos maestros Romano y Rafael: se encargaba de los dibujos y de concebir la composición, pero le dejaba el trabajo a sus asistentes más talentosos. Sus obras más famosas en el castillo son la galería de Francisco I y el cielo raso del salón de baile.

Primaticcio fue un artista virtuoso y ambicioso que desarrolló un arte académico mezclado con toques sensuales y heroísmo épico. Fue creador de un mundo de dioses y héroes. Su fórmula de gracia y seducción, creativa y poética sin precedentes, creó un estilo propio que se extendió por toda Europa.

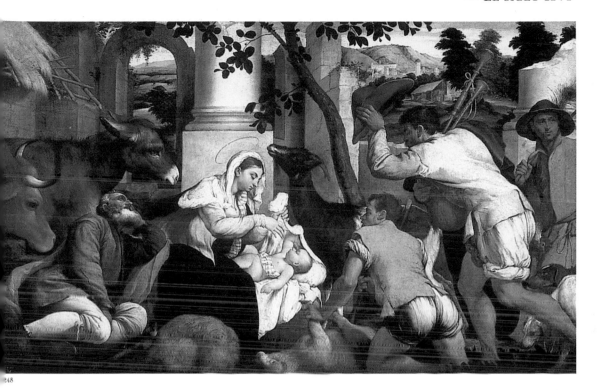

248

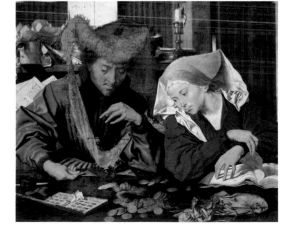

249

245. **Hans Holbein el Joven,** 1497-1543, Renacimiento del norte, alemán, *Retrato de Ana de Cleves, reina de Inglaterra,* 1539, pintura al temple sobre papel, montado en un lienzo, 65 x 48 cm, Museo del Louvre, París

246. **Francesco Primaticcio,** 1504-70, manierismo, escuela de Fontainebleau, italiano, *La Sagrada Familia con Santa Isabel y San Juan Bautista,* 1541-43, óleo sobre pizarra, 43.5 x 31 cm, Museo del Hermitage, San Petersburgo

247. **Hans Holbein el Joven,** 1497-1543, Renacimiento del norte, alemán, *Retrato de Enrique VIII,* c. 1539, pintura al temple sobre panel, 89 x 75 cm, Galleria Nazionale d'Arte Antica, Roma

248. **Jacopo Bassano,** c. 1510-92, cinquecento, escuela veneciana, italiano, *La adoración de los pastores,* 1544-45, óleo sobre tela, 140 x 219 cm, Galería Nacional de Escocia, Edimburgo

Hijo de Francesco Bassano el Viejo, Jacopo adoptó en parte el estilo de su padre en la creación de sus pinturas religiosas.

249. **Marinus Claesz van Reymerswaele,** 1493-1567, Renacimiento del norte, flamenco, *El banquero y su esposa,* 1539, óleo sobre panel, 83 x 97 cm, Museo Nacional del Prado, Madrid

Esta pintura está muy relacionada con la pintura de Quentin Massys del mismo tema.

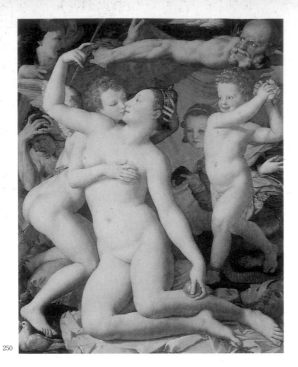

250

250. **Agnolo Bronzino**, 1503-72, manierismo, escuela florentina, italiano, *Alegoría de Venus y Cupido*, 1540-50, óleo sobre madera, 146.5 x 116.8 cm, Galería Nacional, Londres

Esta pintura se envió al rey de Francia en 1568; su carácter erótico y erudito fueron del gusto del gobernante. La obra muestra erotismo bajo el pretexto de una alegoría moralista.

251. **Miguel Ángel Buonarroti,** 1475-1564, cinquecento, Florencia, italiano, *El martirio de San Pedro*, 1546-50, fresco, 625 x 662 cm, Capilla Paulina, Palacio Pontificio, el Vaticano

252. **Miguel Ángel Buonarroti,** 1475-1564, cinquecento, Florencia, italiano, *La conversión de San Pablo*, 1542-45, fresco, 625 x 661 cm, Capilla Paolina, Palacio Pontificio, el Vaticano

253. **Agnolo Bronzino**, 1503-72, manierismo, escuela florentina, italiano, *Retrato de Eleonora de Toledo con su hijo Giovanni de Médici*, 1545, óleo sobre panel, 115 x 96 cm, Galleria degli Uffizi, Florencia

251

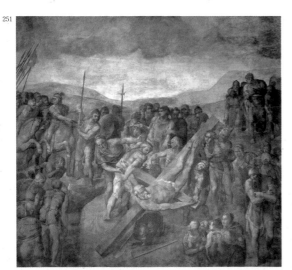

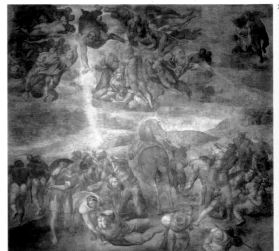

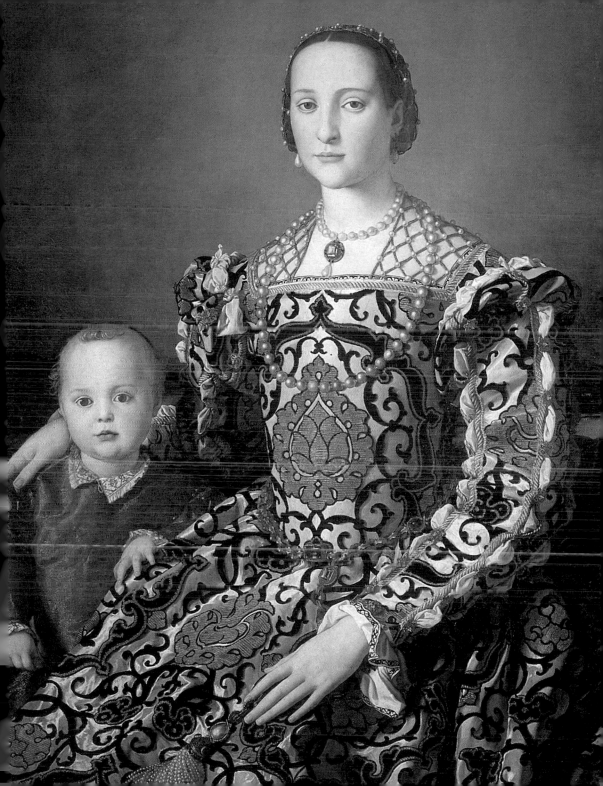

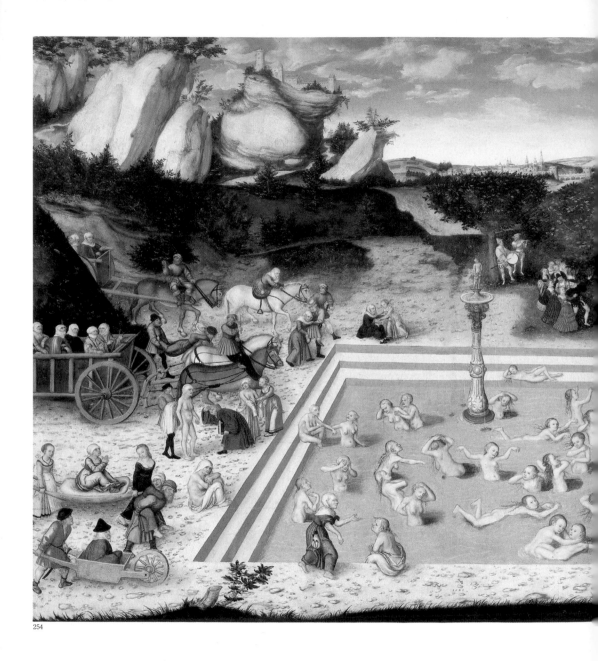

254

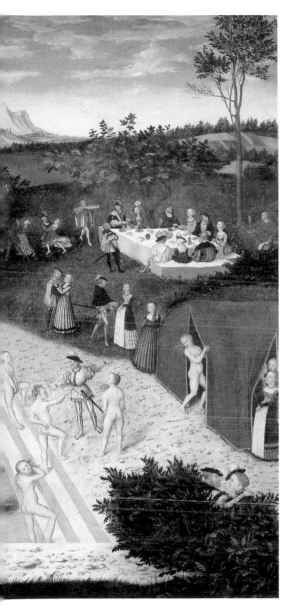

255

LUCAS CRANACH EL VIEJO
(1472 KRONACH – 1553 WEIMAR)

Lucas Cranach fue uno de los más grandes artistas del Renacimiento, tal como lo demuestra la diversidad de sus intereses artísticos, así como su consciencia de los eventos políticos y sociales de la época. Desarrolló diversas técnicas de pintura que posteriormente usarían varias generaciones de artistas. Su estilo ligeramente afectado y su espléndida paleta se reconocen fácilmente en numerosos retratos de monarcas, cardenales, nobles de la corte y sus esposas, reformadores religiosos, humanistas y filósofos. Pintó también retablos, escenas mitológicas y alegorías, y es bien conocido por sus escenas de cacería. Como dibujante dotado, realizó gran cantidad de grabados de temas tanto religiosos como seculares, y como pintor de la corte, participó en torneos y bailes de máscaras. El resultado fue que realizó una gran cantidad de diseños de trajes, armaduras, mobiliario y armamentos para desfiles. En sus logros se refleja el punto culminante del Renacimiento alemán.

254. **Lucas Cranach el viejo,** 1472-1553, Renacimiento del norte, alemán, *La fuente de la juventud,* 1546, óleo en panel de limero, 122.5 x 186.5 cm, Museo Staatliche, Berlín

La fuente, rematada con una estatua de Venus y Cupido, es una especie de "fuente del amor" accesible tan sólo a las mujeres. No basta con decir que sus aguas restauran la juventud perdida: causan una resurrección, porque el mágico baño transforma a las mujeres viejas, cuya energía vital ya está exhausta. El arrollo de Venus es la frontera entre la vida y la muerte. Las mujeres entran en las orillas de la vida, como al otro mundo, como felices cautivas de la diosa del amor. Realmente se trata de otro mundo: el jardín del amor a la derecha y la fea aglomeración de rocas a la izquierda forman un contraste tan agudo como el que se ve entre jóvenes y viejas.

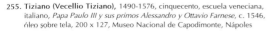

255. **Tiziano (Vecellio Tiziano),** 1490-1576, cinquecento, escuela veneciana, italiano, *Papa Paulo III y sus primos Alessandro y Ottavio Farnese,* c. 1546, óleo sobre tela, 200 x 127, Museo Nacional de Capodimonte, Nápoles

Este triple retrato oculta la naturaleza de los modelos. Los movimientos libres de los personajes y el rostro contenido y enflaquecido de Paulo III contribuyen a las extraordinarias cualidades de este conjunto.

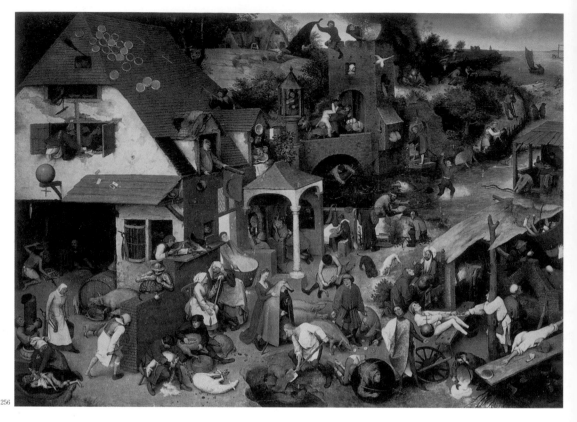

256

257. Tintoretto (Jacopo Robusti), 1518-94, manierismo, escuela veneciana, italiano, *El baño de Susana,* 1560-62, óleo sobre tela, 146.6 x 193.6 cm, Museo Kunsthistorisches, Viena

Tintoretto logró preservar los colores y la luz de la tradición veneciana e incluso declaró que aspiraba a combinar los colores de Tiziano con los dibujos de Miguel Ángel. La pintura describe la escena del viejo testamento en la que Susana es sorprendida en el baño por dos intrusos.

257

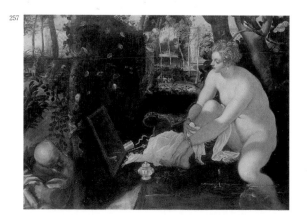

256. Pieter Brueghel el Viejo, c. 1525-69, Renacimiento del norte, flamenco, *Proverbios holandeses,* 1559, óleo sobre panel de roble, 117 x 163 cm, Stiftung Staatliche Museen, Gemäldegalerie, Berlín

258. Tiziano (Vecellio Tiziano), 1490-1576, cinquecento, escuela veneciana, italiano, *Emperador Carlos V en Mühlberg,* 1548, óleo sobre tela, 332 x 279 cm, Museo Nacional del Prado, Madrid

El talentoso retratista Tiziano se convirtió en pintor acreditado de Carlos V, quien lo consideraba como el pintor más prestigioso de la época. Posteriormente tendría gran influencia sobre Rubens en esta área. La originalidad de sus pinturas radica en los escenarios. Carlos V está representado de cuerpo entero y en acción, en una actitud noble y triunfante, que celebra su victoria sobre los protestantes en 1547. Tiziano crea, con este tema, un retrato realista en el que capta el rostro marchito del rey en su ancianidad.

259. Cecchino del Salviati (Francesco de' Rossi), 1510-63, manierismo, escuela florentina, italiano, *Caridad,* c. 1556, óleo sobre panel, 156 x 122 cm, Galleria degli Uffizi, Florencia

260. Maestro de la escuela de Fontainebleau, 1525-75, segunda escuela de Fontainebleau, francés, *Diana cazadora,* c. 1555, óleo sobre tela, 191 x 132 cm, Museo del Louvre, París

Las proporciones del modelo recuerdan el manierismo de la primera escuela de Fontainebleau fundada por Rosso Fiorentino y Primaticcio. Sin embargo, el paisaje en el fondo es característico de la segunda escuela de Fontainebleau, precursora del paisajismo francés del siglo XVII. Este trabajo anónimo es, sin embargo, muy característico de la segunda escuela de Fontainebleau en lo referente tanto al arte flamenco como al italiano.

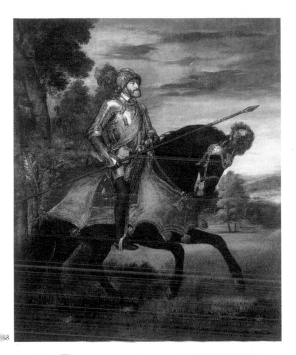

58

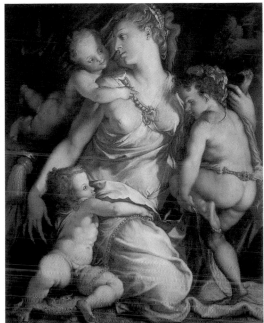

259

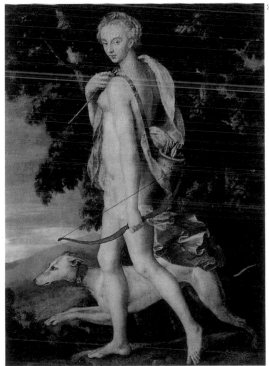

260

Tiziano (Vecellio Tiziano)
(1490 Pieve di Cadore – 1576 Venecia)

Tiziano fue a la vez genio e hijo predilecto de la fortuna; avanzó por su larga vida de pompa y esplendor con serenidad e independencia. No se conocen bien los detalles de su juventud, pero se sabe que perteneció a una familia de abolengo, que nació en Pieve, en el distrito montañoso de Cadore. Cuando cumplió once años, se le envió a Venecia, donde se convirtió en alumno de Gentile Bellini en un principio, y posteriormente del hermano de Gentile, Giovanni. Más tarde trabajó con el gran artista Giorgione. Trabajó en frescos importantes en Venecia y Padua, así como en obras en Francia, encomendadas por Francisco I (1494-1547) y en España, para Carlos V (1500-58). Su retrato ecuestre de Carlos V (1549) simboliza una victoria militar sobre los príncipes protestantes en 1547. Tiziano fue a Roma para realizar un trabajo para el Papa Paulo III (1534-49), y luego se marchó a España para trabajar en exclusiva para Felipe II (1527-98).

Su vida, a diferencia de la de otros artistas, fue siempre magnífica en todos sentidos, y esto también se refleja en el carácter de su obra. Destacó en el arte del retrato, en el paisajismo y en la pinturas religiosas y de temas mitológicos. En todos estos tipos de pintura hubo otros que rivalizaron con él, pero su mayor gloria fue haber logrado la excelencia en todos ellos; era un artista de dotes universales, un genio completo; estable, sereno, majestuoso. Las hermosas mujeres reclinadas de Tiziano, ya sea que se llamaran Venus o de cualquier otra forma, están entre las creaciones más originales de los grandes maestros de la escuela veneciana, a la que tanto él como Giorgione pertenecían. Sus obras difieren en mucho de los desnudos florentinos, que generalmente se realizaban de pie; en ocasiones parecían el trabajo de un cuidadoso orfebre o de un gran escultor del mármol, debido a la fina precisión de sus contornos.

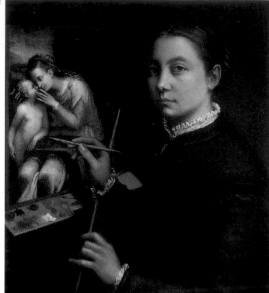

262. Sofonisba Anguissola, c. 1532-1625, manierismo, italiano, *Autorretrato en el caballete,* 1556, óleo sobre panel, 66 x 57 cm, Museo Zamek, Lancut (Polonia)

Anguissola (que también puede escribirse como Anguisciola), se inspiró en la leyenda de San Lucas como artista y se presentó a sí misma de pie frente a su caballete y pintando a la Madona y al Niño. Su rostro redondo está vuelto hacia la invisible María y hacia el espectador. La pintura en el caballete (algunos historiadores de arte asumen que la pintura dentro de la pintura realmente existió) muestra una Madona sentada e inclinada sobre su hijo, que está de pie a su lado. La Vírgen besa tiernamente a su querido hijo. Anguissola estaba usando el popular tema del beso de la Madona para trasmitir su mensaje del amor supremo y profundo que la Madre de la iglesia siente por su hijo y, por inferencia, por todos sus hijos humanos.

263. Pieter Aertsen, 1508-75, Renacimiento del norte, holandés, *Campesinos junto a la chimenea,* 1556, óleo sobre panel, 142.3 x 198 cm, Museo Mayer Van den Bergh, Amberes

Al igual que Brueghel, Aersten estaba interesado en un realismo nacional y rústico.

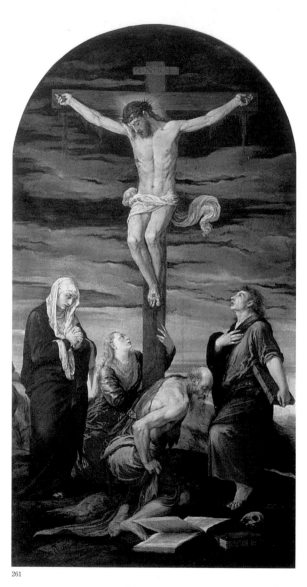

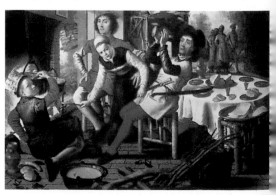

261. Jacopo Bassano, c. 1510-92, manierismo, escuela veneciana, italiano, *La crucifixión,* 1562, óleo sobre panel, 315 x 177 cm, Museo Cívico, Treviso

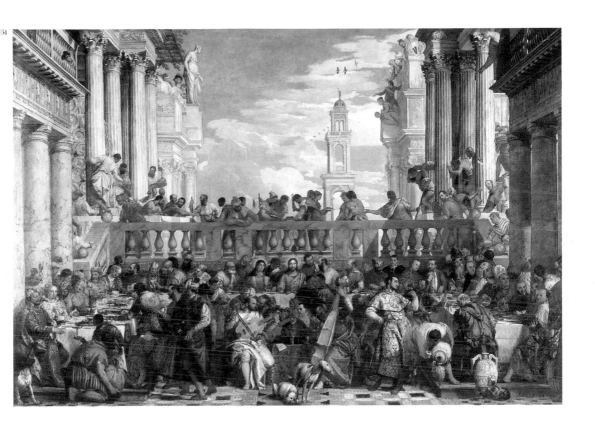

264. Veronese (Caliari Paolo), 1528-88, manierismo, escuela veneciana, italiano, *Las bodas de Caná*, c. 1562-63, óleo sobre tela, 677 x 994 cm, Museo del Louvre, París

Nacido en Verona, una ciudad abierta al desarrollo del manierismo, Veronese mantiene, sin embargo, su estilo independiente. En contraste con Tiziano y sus pinturas dramáticas y realistas, las obras de Veronese representan la gozosa contemplación de la belleza. Con influencia de Mantegna, toma también su inspiración de la gama de colores del periodo gótico. Su viaje a Mantua lo llevó a descubrir a Miguel Ángel y a Rafael, así como a Correggio. Las bodas de Caná fue encargada como parte de la reconstrucción del convento Benedictino de San Giorgio Maggiore en Venecia, donde decoró el refectorio. Para entonces, Veronese ya se había hecho de una reputación en la ciudad, porque ya había realizado los decorados de la iglesia de San Sebastiano y del palacio del Dux. La escena representa el primer milagro de Cristo, pero trasladada aquí a un festín veneciano. Veronese se inspira en las construcciones contemporáneas de Palladio para lograr una arquitectura dramática, a la vez que multiplica los puntos de fuga. Las columnas muestran tres estilos arquitectónicos: Dórico, corintio y compuesto. El pintor utiliza pigmentos preciosos, importados del Oriente. La riqueza de los colores es un punto importante de la pintura veneciana. Este trabajo, restaurado entre 1990 y 1992, ha recuperado sus colores originales.

VERONESE (PAOLO CALIARI)
(1528 Verona – 1588 Venecia)

Paolo Veronese fue uno de los grandes maestros de finales del Renacimiento en Venecia, junto con Tiziano y Tintoretto; se les consideraba como un triunvirato. Su verdadero nombre era Paolo Caliari; se le conocía como Veronese (veronés) por ser natural de Verona. Es famoso por sus obras de supremo colorido y por sus decoraciones ilusionistas tanto en frescos como en pintura al óleo. Especialmente célebres son sus grandes pinturas de festines bíblicos, que realizó para refectorios de monasterios en Venecia y en Verona (como *Las bodas de Caná*). Pintó también muchos retratos, retablos y escenas históricas y mitológicas. Dirigió un taller familiar que permaneció abierto aun después de su muerte. Aunque tuvo un gran éxito, su influencia inmediata fue limitada. Sin embargo, para el maestro flamenco del barroco Pedro Pablo Rubens y para los pintores venecianos del siglo XVIII, en especial Giovanni Battista Tiepolo, el manejo del color y de la perspectiva de Veronese les proporcionó un punto de partida indispensable.

La calidad de sus pinturas refleja una sobria circunspección. Veronese es sencillamente lo que fue: un pintor. El propósito de sus pinturas es evidente de inmediato. Algunas personas dirán que esta obviedad es el objetivo primordial de la pintura; que "el arte por el arte mismo" debería ser el único fin del pintor; que la representación de cualquier cosa que no sea lo que está frente a los ojos es salirse del ámbito de ese arte, y que la preferencia que tanta gente siente por una pintura que es atractiva no sólo para los ojos, sino para el intelecto o para el sentido dramático y poético es sólo prueba de un gusto vulgar que confunde la pintura con la ilustración. La mejor respuesta a esto es que no sólo los profanos en la materia, sino también los artistas de todas las épocas, artistas de una talla tal que no es posible descartarlos, han tratado de reforzar la grandeza de las simples apariencias con algo que sea atractivo para el espíritu y la mente de los hombres.

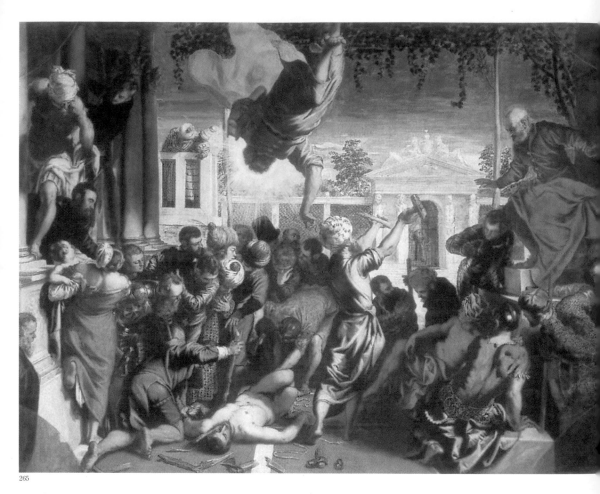

265

266

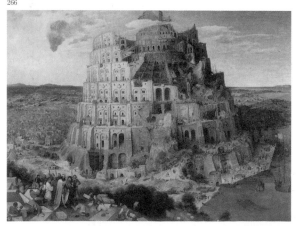

267

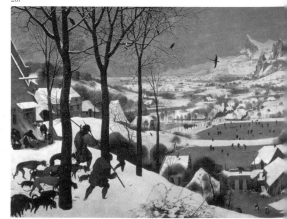

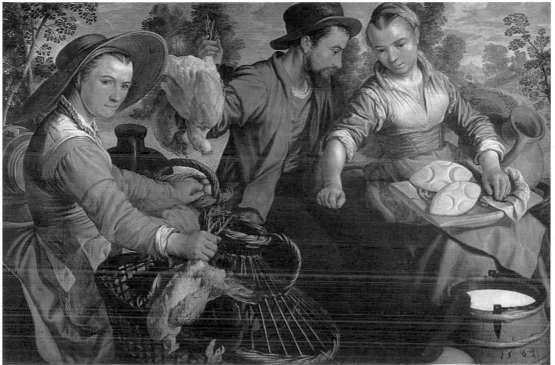

268

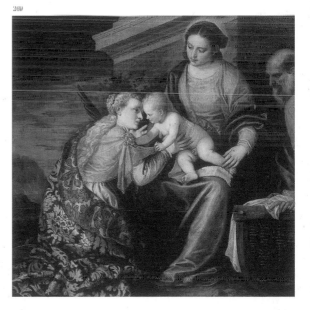

269

265. **Jacopo Robusti Tintoretto**, 1518-94, manierismo, escuela veneciana, italiano, flamenco, *El milagro del esclavo*, c. 1565, óleo sobre tela, 415 x 541 cm, Galería de la Academia, Venecia

266. **Pieter Brueghel el Viejo**, c. 1525-69, Renacimiento del norte, flamenco, *La torre de Babel*, 1563, óleo sobre panel de roble, 114 x 155 cm, Museo Kunsthistorisches, Viena

267. **Pieter Brueghel el Viejo**, c. 1525-69, Renacimiento del norte, flamenco, *Cazadores en la nieve*, 1565, óleo sobre panel, 117 x 162 cm, Museo Kunsthistorisches, Viena

268. **Joachim Beuckelaer**, c. 1530-73, manierismo, flamenco, *En el mercado*, 1564, óleo sobre panel, 128 x 166 cm, Museo Pushkin, Moscú

269. **Veronese (Paolo Caliari)**, 1528-88, manierismo, escuela veneciana, italiano, *El matrimonio místico de Santa Catalina de Alejandría*, 1562, óleo sobre tela, 130.5 x 130 cm, Musée Fabre, Montpellier

Esta pintura ilustra bien la pintura veneciana. En ella, Veronese trabaja tanto en los colores como en la calidad del dibujo.

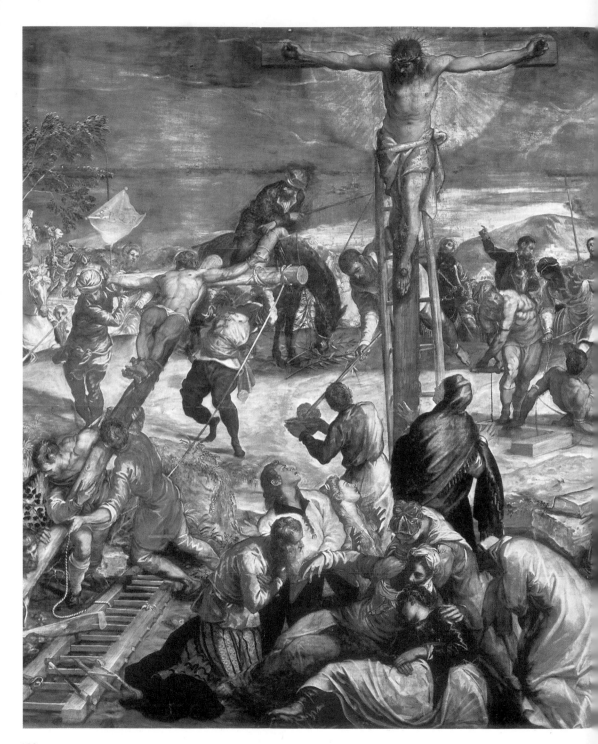

Jacopo Robusti Tintoretto
(1518 – 1594 Venecia)

Como el oficio de su padre era teñir sedas ("tintore" en italiano), Tintoretto recibió su apodo desde que era muy joven: "el pequeño tintorero", "Il Tintoretto".

Tintoretto se convirtió en el más importante pintor manierista italiano de la escuela veneciana. San Marcos, el santo patrono de Venecia, es el tema de dos de sus obras más importantes. La mayoría de sus obras más conocidas tienen que ver con temas religiosos. Sobre su vida profesional, una historia nos cuenta que los hermanos de la Confraternidad de San Rocco dieron a Tintoretto una comisión para realizar dos pinturas en su iglesia y luego lo invitaron a participar en una competencia con Veronese y otros pintores para la decoración del cielo raso del vestíbulo de su escuela. Cuando llegó el día, los demás pintores presentaron sus bocetos, pero cuando le pidieron los suyos a Tintoretto, este quitó una cubierta del cielo raso y les mostró el trabajo ya pintado. "Queríamos bocetos", le dijeron. "Así hago yo mis bocetos", replicó él. Como seguían poniendo reparos, les regaló la pintura y, debido a las reglas de la orden, no pudieron rehusarse a aceptar el obsequio. Al final le ofrecieron que realizara todas las pinturas que necesitaban, y durante su vida cubrió sus muros con sesenta grandes composiciones.

Las características particulares de Tintoretto son su fenomenal energía y el ímpetu de sus obras, lo que le ganó el sobrenombre, entre sus contemporáneos, de "Il Furioso". Creó una gran cantidad de pinturas, en una escala tan vasta que en algunas pueden notarse rastros de extravagancia y exceso de prisa, ello dio lugar al famoso comentario de Annibale Carracci que dijo que "aunque Tintoretto era de la misma talla que Tiziano, con frecuencia era inferior a Tintoretto". El principal motivo de su obra es su amor por el escorzo y se dice que para ayudarse a realizar las poses complejas que tanto le gustaban, Tintoretto solía elaborar pequeños modelos de cera que disponía en un escenario, y experimentaba con distintas fuentes luminosas para dar efectos de composición, luz y sombras. Este método de composición explica la repetición en sus obras de las mismas figuras vistas desde diferentes ángulos.

270. **Tintoretto (Jacopo Robusti)**, 1518-94, manierismo, escuela veneciana, italiano, *Crucifixión* (detalle), 1565, óleo sobre tela, 536 x 1224 cm, escuela de San Rocco, Venecia

Tintoretto propone aquí una nueva representación de la crucifixión: aunque Cristo está en la cruz, la vida no parece detenerse. María se desmaya mientras los discípulos lloran la pérdida del maestro, pero las demás personas se ocupan de sus propios asuntos.

Pieter Brueghel el Viejo
(1525 cerca de Breda – 1569 Bruselas)

Pieter Brueghel fue el primer miembro importante de una familia de artistas que estuvieron activos durante cuatro generaciones. Primero fue dibujante y posteriormente se convirtió en pintor; realizó obras de temas religiosos, como la Torre de Babel, con colores muy brillantes. Su trabajo refleja la influencia de Hieronymus Bosch, El Bosco, en cuanto a la elección de escenas complejas y grandes de la vida campirana, así como de alegorías espirituales o de las escrituras, en las que con frecuencia se representa una multitud de modelos realizando diversas actividades; con todo, esas escenas poseen una integridad informal y no carente de ingenio. En su obra logró plasmar un nuevo espíritu humanístico. Amigo de los humanistas, Brueghel creó verdaderos paisajes filosóficos cuyo núcleo es el hombre que acepta pasivamente su destino, atrapado en el paso del tiempo.

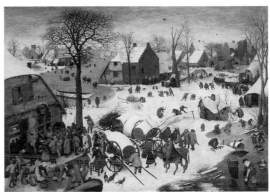

271

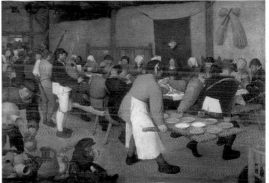

272

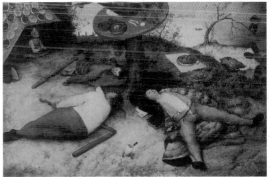

273

271. **Pieter Brueghel el Viejo**, c. 1525-69, Renacimiento del norte, flamenco, *El censo de Belén*, 1566, óleo sobre panel de roble, 115.5 x 163.5 cm, Museos Reales de las Bellas Artes, Bruselas

272. **Pieter Brueghel el Viejo**, c. 1525-69, Renacimiento del norte, flamenco, *Boda campesina*, 1568, óleo sobre panel, 114 x 164 cm, Kunsthistorisches Museum, Viena

273. **Pieter Brueghel el Viejo**, c. 1525-69, Renacimiento del norte, flamenco, *La tierra de Cockayne*, 1567, óleo sobre panel, 52 x 78 cm, Alte Pinakothek, Munich

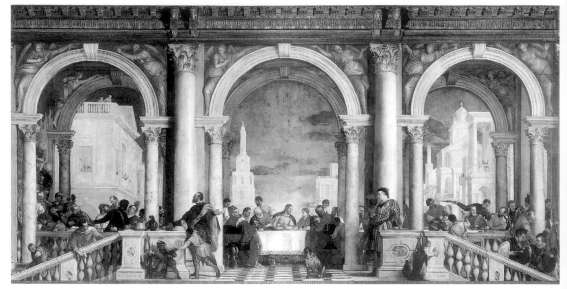

274

275

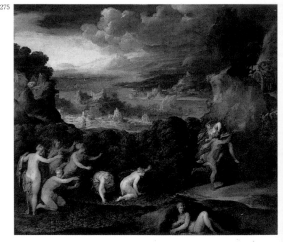

Giuseppe Arcimboldo
(c. 1530 – 1593 Milán)

Cuando Arcimboldo comenzó a darse a conocer, sus contemporáneos no habrían podido imaginar lo que lo haría famoso. Las obras de su juventud están en su mayor parte en catedrales de Milán o Monza, pero a partir de 1562, cuando fue llamado a la corte imperial de Praga, su estilo y sus temas cambiaron. Para la corte imaginó fantasías originales y grotescas creadas a partir de flores, frutas, animales y objetos dispuestos para formar un retrato humano. Algunas de sus obras fueron retratos satíricos, mientras que otras fueron personificaciones alegóricas. Si bien en la actualidad su trabajo se considera como una curiosidad del siglo XVI, de hecho tiene sus raíces en el contexto de finales del Renacimiento. En aquella época, los coleccionistas y científicos comenzaban a prestar mayor atención a la naturaleza, en busca de curiosidades naturales que pudieran exhibir en sus vitrinas.

278. Giuseppe Arcimboldo, 1530-93, manierismo, italiano, *Primavera,* 1573, óleo sobre tela, 76 x 64 cm, Museo del Louvre, París

Arcimboldo produjo su primera serie de las Estaciones gracias al respaldo de Maximiliano II, en la corte de Habsburgo, en Viena, y creó retratos hechos de frutas, flores, peces y otros objetos inanimados.

279. François Clouet, c.1505-1572, manierismo, francés, *Una dama en su baño,* c. 1571, óleo sobre panel, 92.1 x 81.3 cm, La Galería Nacional de las Artes, Washington, D.C.

Una nodriza alimenta a un bebé, mientras la dama desnuda parece reflexionar sobre lo que escribirá con el instrumento que tiene en la mano derecha. Un niño travieso está a punto de tomar una fruta del frutero que está en la tabla colocada sobre la bañera de la dama. Pueden verse actividades domésticas por todas partes, cuando las cortinas se separan para permitirnos un vistazo íntimo a un momento en la vida de la dama. El trabajo incluye varios símbolos de esperanza para el futuro; la ventana abierta, el niño lactando, las flores primaverales y la alegre nodriza. El equilibrio y juego de los muchos círculos y óvalos a través de la obra se logra con algunos fuertes trazos horizontales.

274. Veronese (Paolo Caliari), 1528-88, manierismo, escuela veneciana, italiano, *Festejo en la casa de Levi,* 1573, óleo sobre tela, 555 x 1280 cm, Galería de la Academia, Venecia

Pintado para el refectorio del convento, este trabajo se llamó inicialmente La última cena *y fue renombrado más tarde como* Festejo en la casa de Levi *después de que la Inquisición objetó la versión festiva de Veronese.*

275. Niccolò dell' Abbate, 1510-71, manierismo, italiano, *El rapto de Proserpina,* 1552-70, óleo sobre tela, 196 x 216 cm, Museo del Louvre, París

276. Giuseppe Arcimboldo, 1530-93, manierismo, italiano, *Verano,* 1573, óleo sobre tela, 76 x 64 cm, Museo del Louvre, París

277. Alonzo Sánchez Coello, 1531-1588, manierismo, español, *La Infanta Isabela Clara Eugenia,* después de 1570, óleo sobre tela, 116 x 102 cm, Museo Nacional del Prado, Madrid

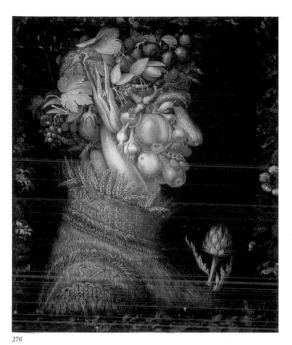

276

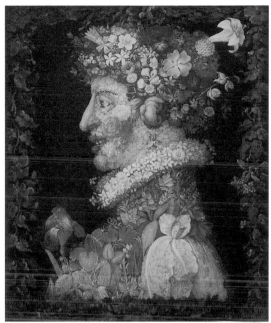

278

277

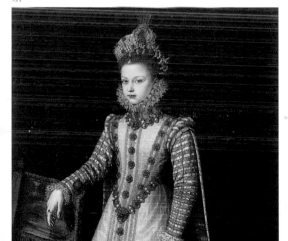

279

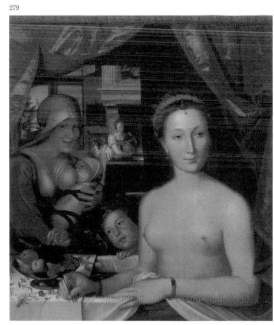

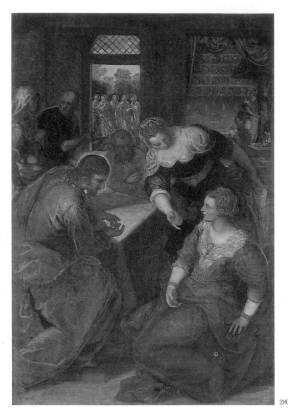

280

280. **Tintoretto (Jacopo Robusti),** 1518-94, manierismo, escuela veneciana, italiano, *Cristo en la casa de María y Marta,* c. 1580, óleo sobre tela, 197.5 x 131 cm, Alte Pinakothek, Munich

281. **El Greco (Domenikos Theotokópoulos),** 1541-1614, manierismo, nacido en Creta, pero considerado pintor español, *La resurrección,* c. 1590, óleo sobre tela, 275 x 127 cm, Museo Nacional del Prado, Madrid

Esta gran interpretación del tema fue pintada para el Colegio de Doña María en Madrid y probablemente hacía pareja con una pintura del Pentecostés del mismo tamaño.

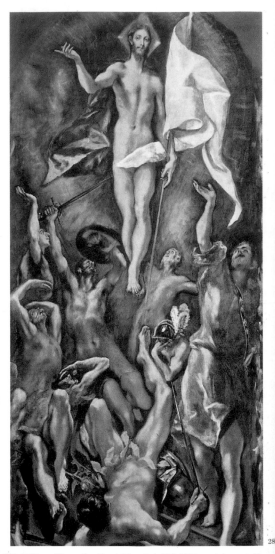

28

El Greco
(Domenikos Heotokópoulos)
(1541 Creta – 1614 Toledo)

"El Greco" fue un pintor de iconos que emigró inicialmente a Venecia. Ahí comenzó su mezcla de influencia bizantina con la de los maestros del cinquecento italiano. Estudió con Tiziano y lo influenció la obra de Tintoretto. Después, vivió en Roma un par de años, desde donde se trasladó a Madrid y posteriormente estableció su residencia en Toledo, donde permanecería hasta el final de sus días. En España se concentró principalmente en temas católicos. Los cuerpos alargados y los arreglos de color poco comunes se convirtieron en su marca distintiva.

282. **El Greco (Domenikos Theotokópoulos),** 1541-1614, manierismo, nacido en Creta, pero considerado pintor español, *El entierro del Conde Orgaz,* 1586-88, óleo sobre tela, 480 x 360 cm, Iglesia de Santo Tomé, Toledo

En el centro geométrico de la pintura, el ángel guardián del benefactor escolta al alma del conde hacia María, mientras Juan el Bautista ruega en favor del conde ante Jesús resucitado. Observando la escena está San Pedro, con las llaves del cielo, pero sin tocarlas, lo que es una indicación de que se trata de meros símbolos. En alguna parte entre la multitud celestial de santos (esquina superior derecha), probablemente fácil de ubicar para los hombres de esa época, se encuentra el rey Felipe II de España. Abajo, el cuerpo del conde está en brazos de San Agustín, que viste ropajes de obispo y al que asiste San Esteban, el primer mártir. Esteban lleva, apropiadamente, las ropas de un diácono en el que se ve representada una escena de su propia lapidación fatal. En el extremo inferior izquierdo aparece el hijo del artista, con una antorcha. Su fecha de nacimiento se ve en el pañuelo que lleva en el bolsillo. El artista se pinta a sí mismo (directamente sobre San Esteban) como la única cara que mira directamente al espectador. En general, la mitad de la obra dedicada al cielo es dinámica, pero sombría; la mitad terrenal es estática e introspectiva.

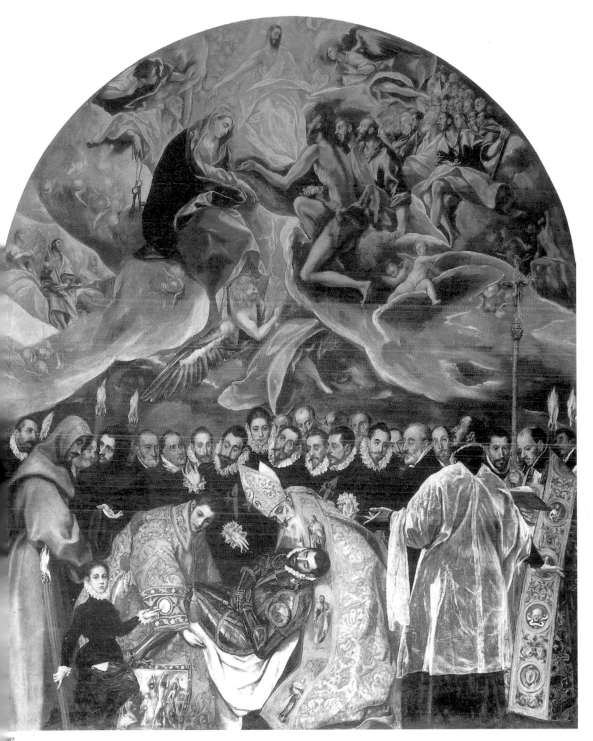

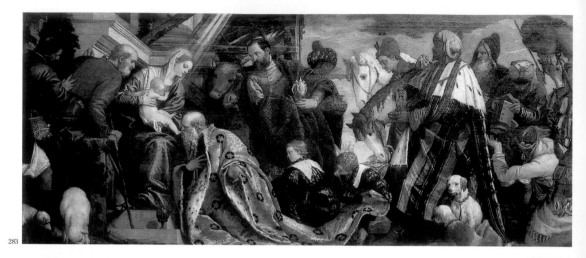

283

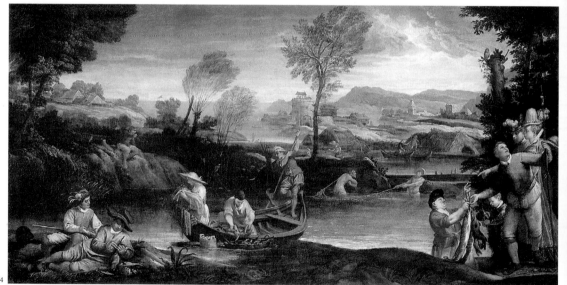

284

285

283. **Veronese (Paolo Caliari),** 1528-88, manierismo, escuela veneciana, italiano, *La adoración de los magos,* después de 1571, óleo sobre tela, 206 x 455 cm, Gemäldegalerie, Alte Meister, Dresde

284. **Annibale Carracci,** 1560-1609, barroco, italiano, *La pesca* c. 1585-88, óleo sobre tela, 136 x 255 cm, Museo del Louvre, París

285. **Federico Barocci(o),** 1526-1612, manierismo, italiano, *La huída de Eneas de Troya (2da versión),* 1598, óleo sobre tela, 184 x 258 cm, Galleria Borghese, Roma

El más grande pintor entre Correggio y Caravaggio fue Barocci quien recibió también la influencia de Rafael. La huída de Troya es su único tema clásico conocido.

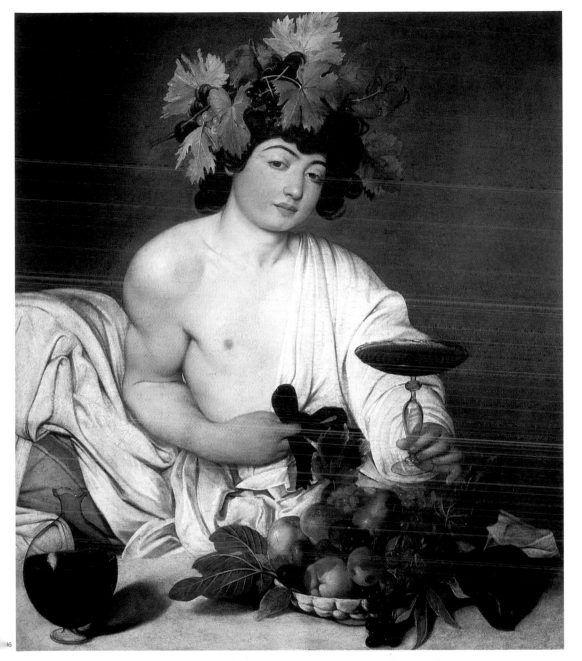

286. Michelangelo Merisi da Caravaggio, 1571-1610, barroco, italiano,
Baco, c. 1596, óleo sobre tela, 95 x 85 cm, Galleria degli Uffizi, Florencia

Se trata de la primera vez en la historia de la pintura que el tema de Baco se usa como pretexto para reunir objetos como frutas o un vaso de vino. Se trata de uno de los primeros trabajos de Caravaggio pero ya muestra los elementos del estilo del artista, tales como el aspecto tenebroso del fondo oscuro, el rostro andrógino del músico que toca el laúd o la naturaleza muerta en primer plano.

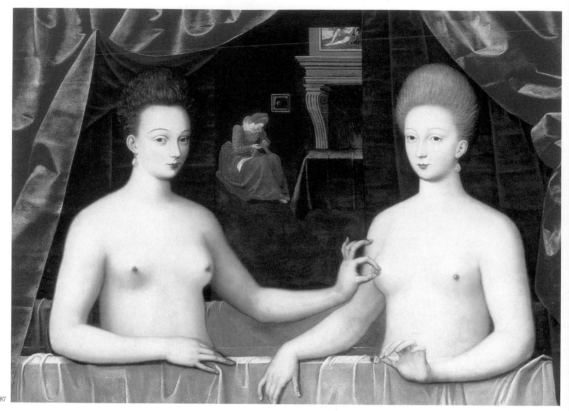

287

287. Maestro de la escuela de Fontainebleau, 1525-1575, segunda escuela de Fontainebleau, francés, *Gabrielle d'Estrée y la duquesa de Villars,* 1594, óleo sobre panel, 96 x 125 cm, Museo del Louvre, París

Se piensa que el gesto ostentoso insinúa la maternidad de Gabrielle d'Estrée, que dio a luz al bastardo de Enrique IV, César de Vendôme, en 1594. Lleva un anillo, símbolo de su amor por el rey y del matrimonio que le prometió.

288. Abraham Bloemaert, 1566-1651, barroco, holandés, *Judith con la cabeza de Holofernes,* 1593, óleo sobre panel, 44 x 34 cm, museo Kunsthistorisches, Viena

Bloemaert formó parte del movimiento manierista y estuvo particularmente influenciado por el pintor holandés Frans Floris. El efecto dramático en esta pintura muestra también la influencia del claroscuro de Caravaggio.

289. Michelangelo Merisi da Caravaggio, 1571-1610, barroco, italiano, *La cena en Emaús,* 1601, óleo y pintura la temple a base de huevo sobre tela, 141 x 196.2 cm, Galería Nacional, Londres

288

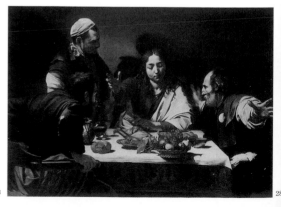

28

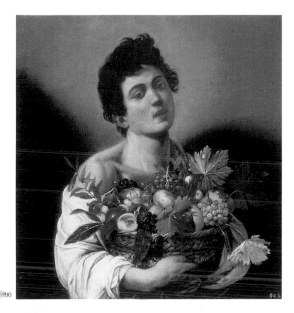

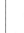

Michelangelo Merisi da Caravaggio
(1571 Caravaggio – 1610 Port'Ercole)

Después de residir en Milán durante su época de aprendiz, Michelangelo da Caravaggio llegó a Roma en 1592. Ahí comenzó a pintar y en su obra se refleja el realismo y un análisis psicológico de sus modelos. Caravaggio fue tan temperamental en sus pinturas como en su alocada vida. Dado que también aceptaba comisiones de prestigio de la Iglesia, su estilo dramático y su realismo se consideraron inaceptables. El claroscuro había existido mucho antes de Caravaggio, pero fue él quien lo convirtió en una técnica definitiva, haciendo las sombras aún más oscuras y clavando a sus modelos en un cegador rayo de luz. Su influencia fue inmensa, en un principio sobre aquellos que fueron sus discípulos más o menos directos. Famoso durante su vida, Caravaggio tuvo un gran impacto en el arte barroco. Las escuelas genovesa y napolitana aprendieron mucho de él, y el gran movimiento de la pintura española del siglo XVII estuvo relacionado con estas escuelas. En las generaciones posteriores, los pintores mejor dotados oscilaron entre las lecciones de Caravaggio y las de Carracci.

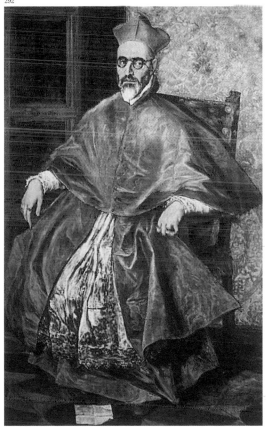

290. Michelangelo Merisi da Caravaggio, 1571-1610, barroco, italiano, *Niño con canasta de frutas,* c. 1595, óleo sobre tela, 70 x 67 cm, Galería Borghese, Roma

El tema de la pintura es definitivamente la canasta de frutas. El modelo y la canasta de frutas reciben la luz diagonal del sótano característica del estilo del artista.

291. Michelangelo Merisi da Caravaggio, 1571-1610, barroco, italiano, *La adivina,* c. 1594, óleo sobre tela, 99 x 131 cm, Museo del Louvre, París

En el primer periodo de su carrera, Caravaggio pintó con frecuencia personajes humildes, anti heroicos, en pinturas que no estaban relacionadas con la historia. El artista se concentró en la sensualidad de los personajes en esta nueva representación del tema.

292. El Greco (Domenikos Theotokópoulos), 1541-1614, manierismo, nacido en Creta, pero considerado pintor español, *Retrato de un cardenal, probablemente el cardenal Don Fernando Niño de Guevara,* 1600, óleo sobre tela, 170.8 x 108 cm, Museo Metropolitano de Arte, Nueva York

Los retratos del Greco conservan la perspicacia psicológica del modelo. Esta pintura es uno de los retratos más sorprendentes de un miembro del clero.

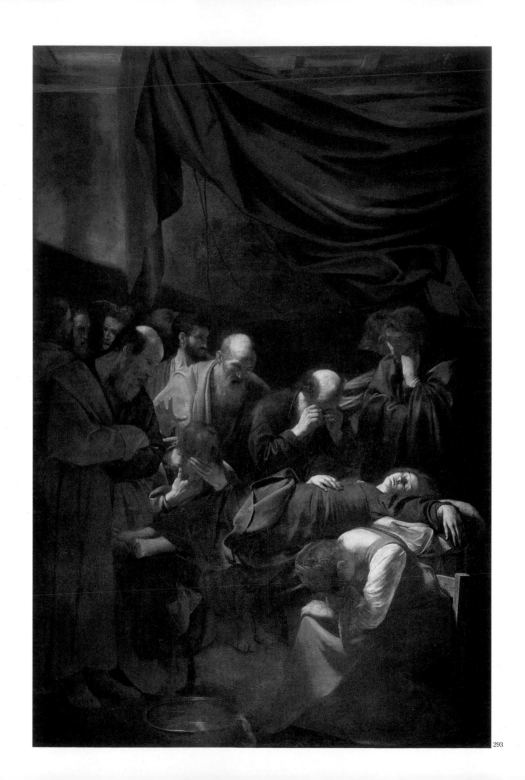

293

El siglo XVII

El inicio del siglo XVII en Europa está marcado por la Guerra de los Treinta años (1618-48). El Sacro Imperio Romano y el Imperio Otomano, así como Francia, España, Suecia, Dinamarca, Holanda, Alemania, Austria y Polonia se vieron envueltos en el conflicto. Aunque existieron muchas razones locales para esa guerra, la principal fue el desacuerdo entre los católicos y los protestantes. La guerra terminó con el tratado de Westfalia en 1648, que esencialmente otorgó libertad de elección religiosa a gran parte de Europa, además de dar lugar al nacimiento de nuevas naciones. Para el siglo XVII, se había terminado ya con la mayor parte de la exploración geográfica y el mercantilismo en expansión dio lugar a refinamientos en las prácticas comerciales, así como a la creación de cuentas bancarias, instituidas por el Banco de Ámsterdam en 1609. La cartografía, la construcción de barcos y la expansión del comercio de esclavos incrementaron la prosperidad en los mercados europeos, aumentaron los ingresos de una nueva clase adinerada que patrocinaba las artes y buscaba artículos de lujo para su propio consumo.

El siglo XVII es conocido ampliamente por el surgimiento del barroco, aunque durante este periodo hubo peculiaridades locales y nacionales en cuanto al barroco en el arte. El barroco italiano, por ejemplo, seguía siendo fuertemente apoyado por la iglesia católica, al igual que el barroco flamenco y español. En cambio, en el norte, el barroco se inclinó hacia las nuevas clases adineradas protestantes que favorecían las escenas seculares y los retratos en grupo basados en la pertenencia a los gremios o en la participación en las compañías de las milicias ciudadanas que protegían el norte del dominio español durante el periodo de la revuelta separatista en Holanda.

En Italia, el periodo barroco estuvo caracterizado por el movimiento de Contrarreforma de la iglesia católica y los edictos del concilio de Trento (1545-63) en los que la iglesia insistía en el uso de imágenes para la enseñanza religiosa. La orden de los jesuitas tuvo una gran influencia en el arte barroco, debido a la canonización de San Ignacio de Loyola en 1622 y a la popularidad de su importante texto, *Ejercicios espirituales*. En el arte barroco cristiano imperan los principios de la teatralidad, el predominio de los sentidos, la fe apasionada, el movimiento y un impacto dramático. La iglesia había perdido mucho poder durante la Reforma y deseaba ardientemente recuperar a las masas, dando la bienvenida a los fieles con campañas diseñadas para ampliar la base de la iglesia, con frecuencia, agrandando literalmente las naves de los edificios para acomodar a más personas, como en la iglesia de San Pedro en Roma y en la iglesia principal de los jesuitas, *Il Jesu*.

La República Holandesa, establecida después de la creación oficial de las Provincias Unidas de los Países Bajos, posterior al tratado de Westfalia, era predominantemente protestante, por no decir que era mayoritariamente calvinista. Por tanto, mientras Holanda gozaba de un éxito económico increíble, se daba una prohibición puritana en el arte en las iglesias. En consecuencia, las comisiones religiosas fueron pocas, comparadas con las de Francia, Italia o España durante el periodo barroco. Las escenas de género eran mucho más comunes en Holanda.

En Francia, la Era del absolutismo creó un poderoso entorno en el que el clasicismo francés nació bajo el patrocinio de Luis XIV (que reinó de 1661 a 1715). Los jardines y los edificios de Versalles reflejan su preferencia por el racionalismo y el control. El estilo clásico francés se estableció mediante la fundación de la Academia real de pintura y escultura en 1648.

En el aspecto científico, el periodo es importante por la invención del telescopio de Galileo en 1609, que ayudó a Johannes Kepler a establecer las leyes del movimiento de los planetas de 1609 a 1619. Entre tanto, en 1637 se publicó el *Discurso del método* de René Descartes, mientras que Blas Pascal realizaba estudios de probabilidad y estadística. Tras la fundación en Londres de la Real Sociedad, en 1662, Sir Isaac Newton descubrió las leyes del movimiento y de la gravitación universal en 1687.

293. **Michelangelo Merisi da Caravaggio**, 1571-1610, barroco, italiano, *La muerte de la Virgen*, 1601-1605/06, óleo sobre tela, 369 x 245 cm, Museo del Louvre, París

Esta pintura, muy admirada por Rubens, fue rechazada por la persona que la encargó debido a que no seguía las normas tradicionales; se sospechaba que la Madona había sido basada en una prostituta, tenía las piernas expuestas y el cuerpo hinchado era demasiado realista.

294

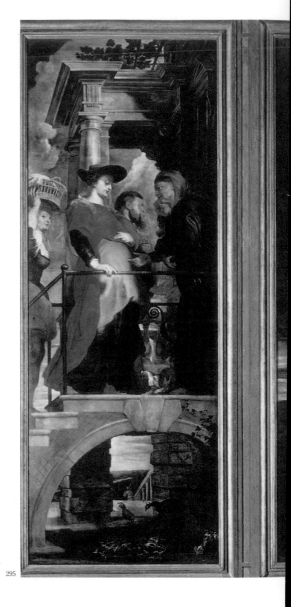

295

Pedro Pablo Rubens
(1577 Siegen – 1640 Amberes)

El arte ecléctico con el que soñaba la familia Carracci quedó finalmente
plasmado en la obra de Rubens, con toda la facilidad del genio. Sin
embargo, el problema era mucho más complicado para un hombre del
norte, que deseaba añadir una fusión de los espíritus flamenco y latino,
algo cuya dificultad se había reflejado en los intentos más bien
pedantes del romanismo. Lo logró sin perder nada de su desbordante
personalidad, su inquieta imaginación y los descubrimientos llenos de
encanto del pintor con el mejor manejo del color que haya existido.

Rubens, el gran maestro de la exuberancia de la pintura barroca,
tomó del Renacimiento italiano lo que le fue útil, y sobre ello construyó
un estilo propio. Se le distingue por un maravilloso dominio de la
forma humana y una riqueza sorprendente en sus colores
espléndidamente iluminados. Fue un hombre de gran aplomo
intelectual y estaba acostumbrado a la vida mundana, dado que viajaba
de una corte a otra con gran pompa, como un enviado de confianza.

Rubens fue uno de esos raros mortales que realmente son una honra
para la humanidad. Era atractivo, bueno y generoso, y amaba la virtud. El
trabajo era su vida, con cada cosa en su lugar. El creador de tantos
magníficos festines paganos iba cada mañana a misa antes de dirigirse a
su estudio. Fue la personificación más ilustre de la felicidad perfectamente
equilibrada con el genio, y combinaba en su persona la pasión y la ciencia,
el fervor y la reflexión. Rubens sabía expresar el drama al igual que la
alegría, ya que nada humano le era ajeno y podía recrear a voluntad todo
el patetismo y la expresión del color cuando lo necesitaba para sus obras
maestras de temas religiosos. Podría decirse que fue tan prolífico en la
representación de la alegría y la exuberancia de la vida como Miguel
Ángel en la representación de emociones apasionadas.

294. Guido Reni, 1575-1642, clasicismo, italiano,
David con la cabeza de Goliat, c. 1605,
óleo sobre tela, 237 x 137 cm, Museo del Louvre, París

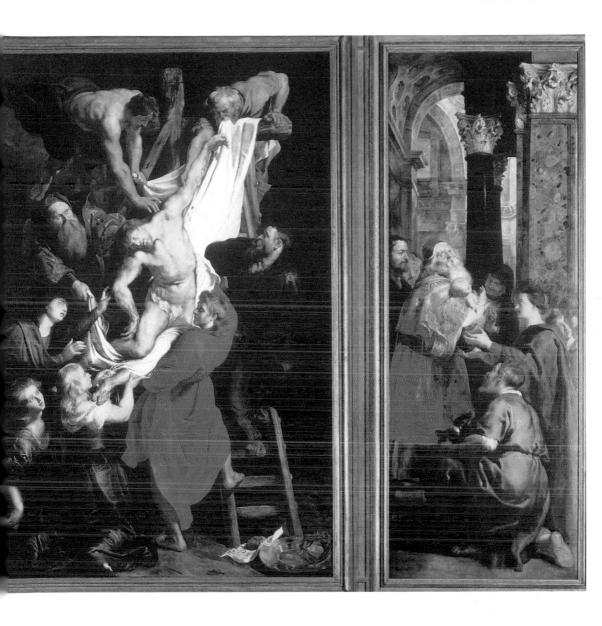

295. Pedro Pablo Rubens, 1577-1640, barroco, flamenco,
Descenso de la cruz, 1612-14, óleo sobre panel, 421 x 311 cm (panel
central), 460 x 150 cm (laterales), O.-L. Vrouwekathedraal, Amberes

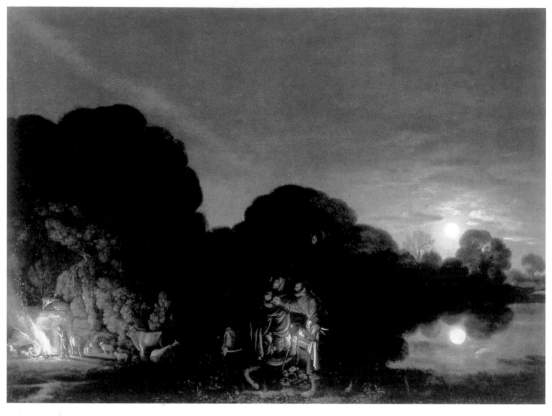

296

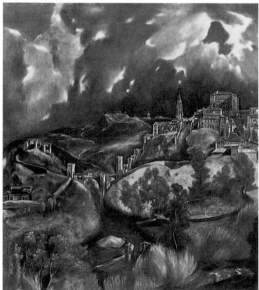

297

296. Adam Elsheimer, 1578-1610, manierismo/barroco, alemán, *Huida a Egipto*, 1609, óleo sobre cobre, 31 x 41 cm, Alte Pinakothek, Munich

Famoso por sus escenas nocturnas, Elsheimer posee una gran sensibilidad a los efectos de la luz. Esta pintura en miniatura muestra un nuevo tipo de paisaje, romántico y que envuelve a los personajes en el efecto de claroscuro.

297. El Greco (Domenikos Theotokópoulos), 1541-1614, manierismo, nacido en Creta, pero considerado pintor español, *Vista de Toledo*, c. 1610, óleo sobre tela, 121.3 x 108.6 cm, Museo Metropolitano de Arte, Nueva York

298. Frans Pourbus el Joven, 1569-1622, barroco, holandés, *Luis XIII cuando niño*, 1611, óleo sobre tela, 165 x 100 cm, Galleria degli Uffizi, Florencia

299. Cristofano Allori, 1577-1621, cinquecento, escuela florentina, italiano, *Judith con la cabeza de Holofernes*, c. 1613, óleo sobre tela, 120.4 x 100.3 cm, Palazzo Pitti, Florencia

Una de las pinturas más famosas del siglo XVIII y XIX en Italia fue Judith con la cabeza de Holofernes; su efecto dramático se ve aumentado a través de los contrastes intensificados entre el rostro oscuro de Holofernes y la representación de Judith con colores cálidos y luminosos.

300. Diego Velázquez, 1599-1660, barroco, español, *Cristo en la casa de María y Marta*, 1618, óleo sobre tela, 60 x 103.5 cm, Galería Nacional, Londres

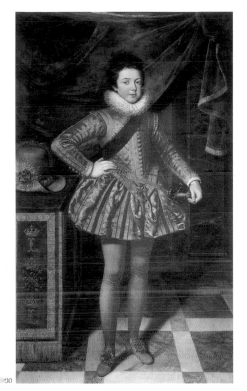

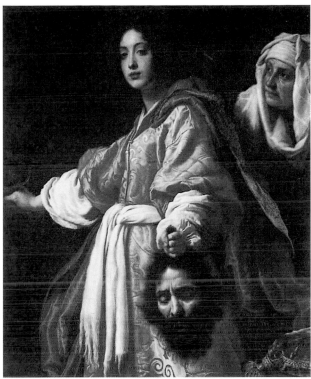

299

300

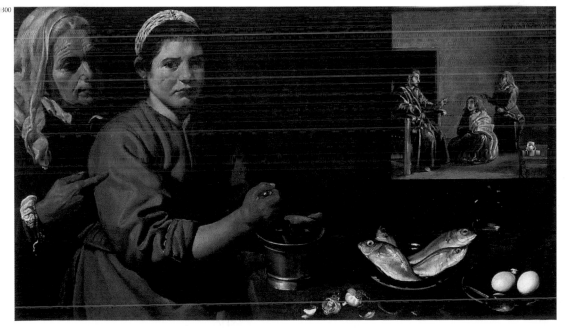

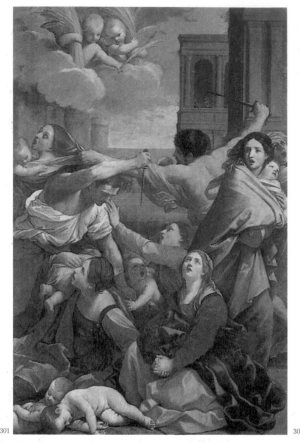

301

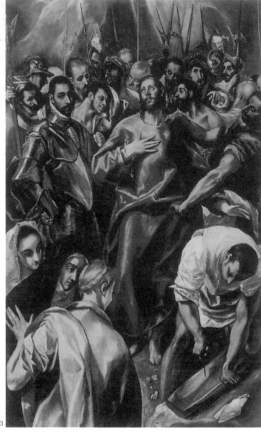

303

302

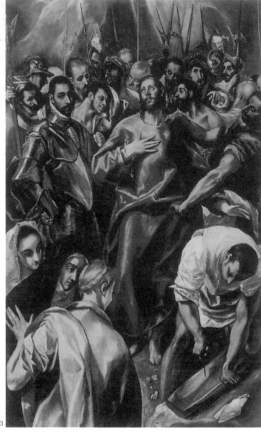

Guido Reni
(1575 – 1642 Bolonia)

Guido Reni fue pintor, dibujante y grabador. Se unió a la escuela naturalista de Carracci cuando cumplió veinte años, después de haber estudiado con Denis Calvaert. Con profunda influencia del arte greco-romano y de Rafael, a quien admiraba mucho, de Parmigianino y Veronese, su trabajo recibió elogios por la gracia de su composición y de sus figuras. Logró plasmar la luz, la perfección del cuerpo y la brillantez de los colores. Fue muy conocido y distinguido durante el pontificado de Paulo V.

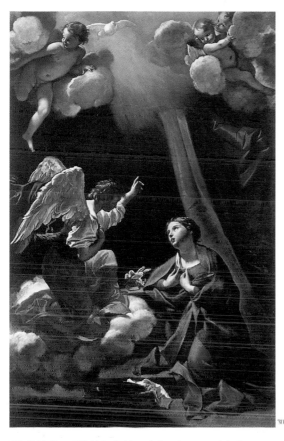

304

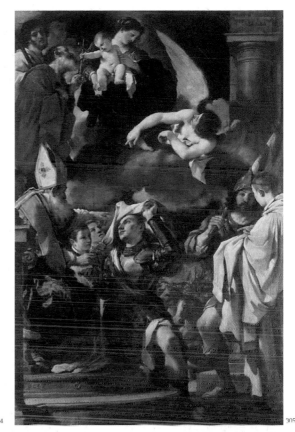

305

301. **Guido Reni,** 1575-1642, clasicismo, italiano, *La masacre de los inocentes,* c. 1611, óleo sobre tela, 268 x 170 cm, Pinacoteca Nacional, Boloña

Las primeras obras de Guido Reni revelan la influencia del estilo de Caravaggio y de la pintura barroca, pero Rafael y la antigüedad fueron siempre la principal fuente de inspiración para su estilo clásico.

302. **Bernardo Strozzi,** 1581-1644, barroco, italiano, *La cocinera,* c. 1620, óleo sobre tela, 177 x 241 cm, Galleria di Palazzo, Génova

303. **El Greco (Domenikos Theotokópoulos),** 1541-1614, manierismo, nacido en Creta, pero considerado pintor español, *El Espolio (Cristo despojado de sus ropas),* c. 1608, óleo sobre tela, 285 x 173 cm, sacristía de la catedral de Toledo, Toledo

El potente efecto de la pintura se debe a su tamaño, más grande que el tamaño natural, en una composición estrictamente centralizada, así como también al fuerte uso del color, que recuerda a la pintura veneciana y, en particular, a la obra de Tiziano.

304. **Giovanni Lanfranco,** 1582-1647, barroco, italiano, *Anunciación,* c. 1616, óleo sobre tela, 296 x 183 cm, San Carlo Catinari, Roma

305. **Giovanni Francesco Barbieri Guercino,** 1591-1666, barroco, escuela boloñesa, italiano, *Guillermo de Aquitaine recibe la corona del santo obispo Félix,* 1620, óleo sobre tela, 315 x 231 cm, Pinacoteca Nacional, Boloña

306. **Pedro Pablo Rubens,** 1577-1640, barroco, flamenco, *El rapto de las hijas de Leucipo,* 1617-18, óleo sobre tela, 222 x 209 cm, Alte Pinakothek, Munich

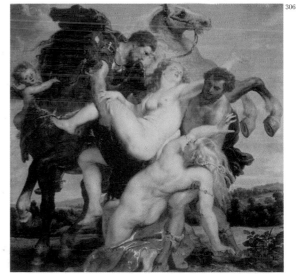

306

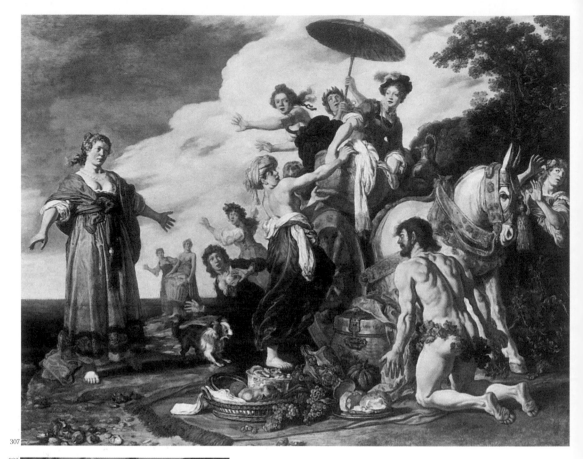

307

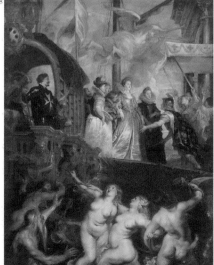

308

307. Pieter Lastman, 1583 1633, barroco, holandés, *Odiseo y Nausicaa*, 1619,
óleo sobre panel, 91.5 x 117.2 cm, Alte Pinakothek, Munich

308. Pedro Pablo Rubens, 1577-1640, barroco, flamenco, *Llegada de María de Médici a
Marsella*, c. 1623, óleo sobre tela, 394 x 295 cm, Museo del Louvre, París

*Esta enorme pintura pertenece a una serie de dieciséis sobre la vida de la reina María de
Médici (1573-1642). La serie, la más importante en su prolífica vida, la completó en cuatro
años, para ser expuesta en el palacio de Luxemburgo en París. El evento histórico que se
representa de manera dramática en realidad sucedió un mes, poco más o menos, después de
la boda, en octubre, de María con Enrique IV. En la escena, el barco de la reina está en la
bahía de Marsella, poco después de su matrimonio. Tanto el cielo como la tierra le dan la
bienvenida. La ciudad la recibe en la persona de figuras alegóricas de la historia legendaria
de la ciudad. La diosa Fama sobrevuela la escena y con su doble clarín anuncia la llegada
de la reina. En representación de la tierra, el dios Neptuno y tres sirenas y tritones con figuras
típicas de Rubens suman su belleza y festividad al evento. En 1610, diez años después de la
llegada de la reina, se haría cargo de París, justo un día antes de la muerte del rey.*

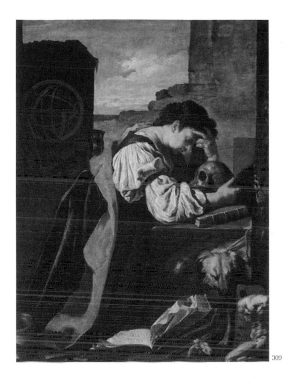

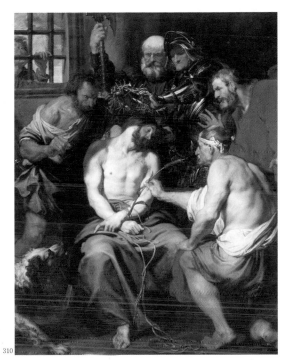

309 310

311

309. Domenico Fetti, 1589-1623, barroco, escuela veneciana, italiano,
Melancolía, c. 1620, óleo sobre tela, 171 x 128 cm, Museo del Louvre, París

310. Anthonis van Dyck, 1599-1641, barroco, flamenco, *Corona de espinas,*
c. 1620, óleo sobre tela, 223 x 196 cm, Museo Nacional del Prado, Madrid

*La composición, basada en la obra de Tiziano, también muestra la influencia
de Rubens y del estilo barroco.*

311. Anthonis van Dyck, 1599-1641, barroco, flamenco, *Autorretrato,* c. 1622,
óleo sobre tela, 117 x 94 cm, Museo del Hermitage, San Petersburgo

*El arte maduro de Van Dyck alcanzó su apogeo en el Autorretrato de la Ermita,
pintado posiblemente en Roma, en 1622 ó 1623, y es el autorretrato más delicado
de los que haya realizado el artista. En él, Van Dyck se pinta en el esplendor de
la juventud, como un muchacho delgado, galante, vestido con elegancia y
reclinado con desenfado sobre un pedestal formado por una columna rota y que
mira al espectador con una expresión soñadora y levemente enigmática.*

*La grácil postura, su delgadez aristocrática, los dedos largos y manos finas,
así como la magnificencia de su traje negro de seda nos dan la misma vívida
impresión que Van Dyck dejó en Roma, donde sus compañeros artistas lo
apodaron 'il pittore cavalieresco' (el pintor caballero) debido a su gusto por el
estilo de vida de la alta sociedad.*

*La idea de la nobleza innata de un hombre y de su supremacía espiritual e
intelectual en el mundo está expresada en el Autorretrato de la Ermita y
encuentra su más cercana analogía en el arte del Renacimiento italiano. Los
investigadores han sugerido que la postura del artista en el retrato, su porte
orgulloso, la posición de tres cuartos de la figura y lo complicado de la silueta
de su traje, con las lujosas mangas esponjadas, se inspiró en el Retrato de un
hombre joven, de Rafael, del que Van Dyck hizo un boceto en una página de
su Cuaderno de dibujo italiano. El estilo del retrato, una figura de tres cuartos
apoyada contra el pedestal de una columna, sigue el prototipo veneciano, más
específicamente, el de Tiziano. Varias páginas del Cuaderno de dibujo italiano
están dedicadas a copias de los retratos de Tiziano.*

*En sus retratos de artistas, estudiosos, mecenas y coleccionistas, Van Dyck
siempre se esforzó en poner de manifiesto la inspiración espiritual y elitista de
una naturaleza humana cercana a su ideal de belleza individual (Lucas van
Uffelen, Museo Metropolitano de Arte, Nueva York).*

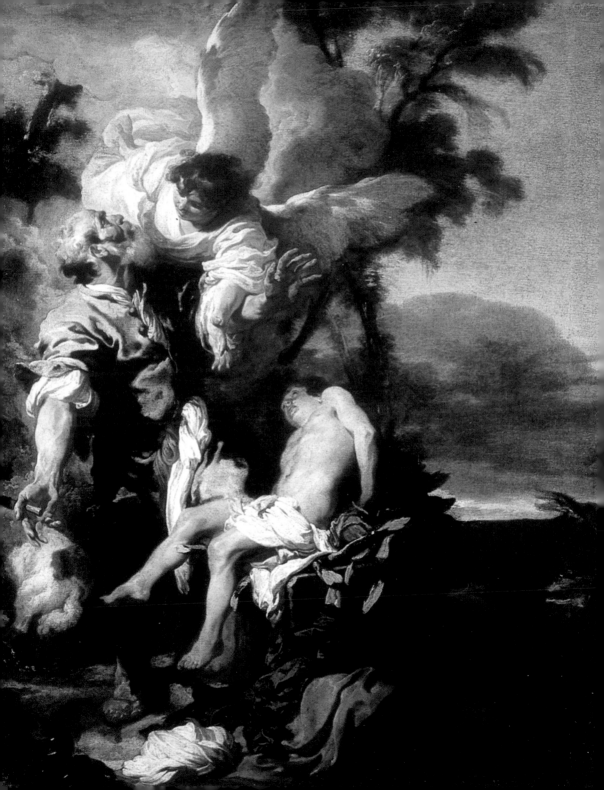

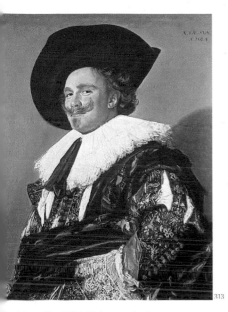

313

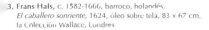

2. **Johann Liss,** 1597-1631, barroco, alemán,
El sacrificio de Abraham, c. 1624, óleo sobre tela,
88 x 70 cm, Galleria degli Uffizi, Florencia

3. **Frans Hals,** c. 1582-1666, barroco, holandés,
El caballero sonriente, 1624, óleo sobre tela, 83 x 67 cm,
la Colección Wallace, Londres

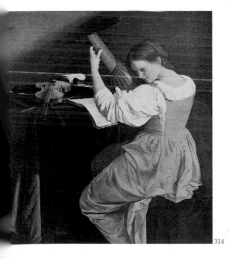

314

Orazio Gentileschi, 1563-1639, barroco, italiano,
Tañedora de Laúd, c. 1626, óleo sobre tela, 144 x 130 cm,
La Galería Nacional de las Artes, Washington, D.C.

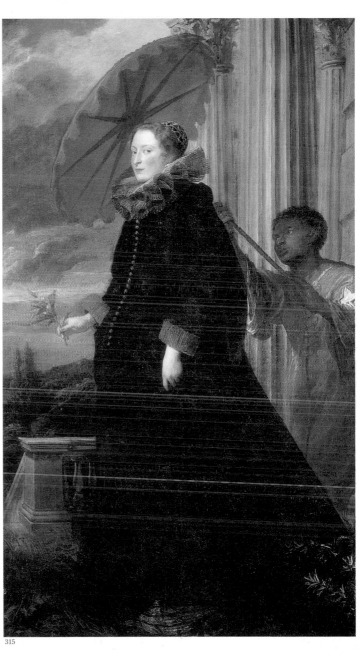

315

315 **Anthonis van Dyck,** 1599-1641, barroco, flamenco, *Marquesa Elena Grimaldi,
esposa del Marqués Nicola Cattaneo,* c. 1623, óleo sobre tela,
242.9 x 138.5 cm, La Galería Nacional de las Artes, Washington, D.C.

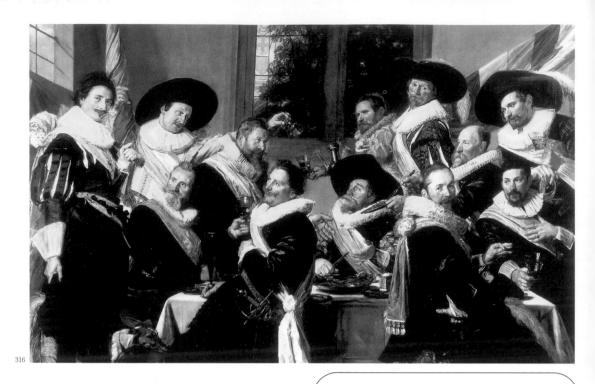

316

316. **Frans Hals,** c. 1582-1666, barroco, holandés, *Banquete de los oficiales de la Guardia Civil de San Adrián (los Cluveniers),* 1627, óleo sobre tela, 183 x 266.5 cm, Museo Frans-Hals, Haarlem

Este retrato es el primer grupo grande de personas realizado por Hals, y el primero de una serie de pinturas monumentales sobre los guardias civiles en la nueva era de la pintura holandesa. Hals revolucionó este tipo de pintura; en lugar de simplemente representar una hilera de retratos, colocó a los modelos en un contexto específico, al crear la escena de un banquete.

317. **Hercules Seghers,** 1589-1638, barroco, holandés, *Paisaje de un valle ancho con rocas,* c. 1625, óleo sobre tela transferido a panel, 55 x 99 cm, Galleria degli Uffizi, Florencia

317

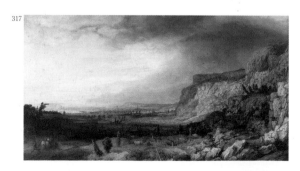

Frans Hals
(c. 1582 Amberes – 1666 Haarlem)

Hals debe haber tenido una mente brillante; no hay otra forma de explicar cómo pudo haber visto las cosas de un modo tan simple y completo que le permitiera plasmarlas con tal fuerza y expresión, a través de un método que él mismo inventó. Su método consistía en situar al modelo bajo una luz clara para trabajar en tonos con poco contraste y obtener los rasgos esenciales del modelo y dibujarlos con rapidez y precisión para que todos pudieran comprenderlos e impresionarse con ellos. Sin embargo, era tan perezoso que en sus últimos años tuvo que depender del gobierno de la ciudad para mantenerse. El hecho de que recibiera esa ayuda y el que sus acreedores hubieran sido tan indulgentes con él parece demostrar que sus contemporáneos reconocían la grandeza que se ocultaba detrás sus excesos y de su falta de previsión; cuando falleció, a la edad de ochenta y dos años, fue enterrado debajo del coro de la iglesia de San Bavon en Haarlem.

Durante mucho tiempo después de su muerte, a Hals no se le consideró un gran pintor, ni siquiera en Holanda, donde los artistas hicieron a un lado las tradiciones de su propia escuela para buscar otros mentores que les permitieran competir con el "gran estilo italiano". No fue sino hasta bien entrado el siglo XIX cuando los artistas que volvieron a los orígenes de la verdad de la naturaleza redescubrieron en Hals a uno de los más grandes "videntes" de la verdad y uno de sus más vigorosos intérpretes. Hoy se le reconoce por todas esas cualidades, y de entre las tan admiradas pinturas holandesas del siglo XVII, las suyas son las más características de Holanda y del arte que las produjo.

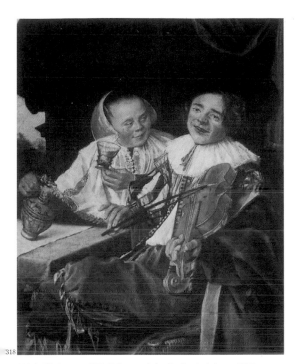

318

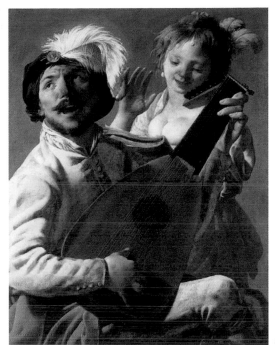

320

318. Judith Leyster, 1609-60, barroco, holandés, *Pareja de juerga,* 1630, óleo sobre panel, 68 x 57 cm, Museo del Louvre, París

Judith Leyster es una de las pocas mujeres que fue aceptada como miembro del gremio de pintores de Haarlem. Aunque un historiador contemporáneo la describió como una luminaria en el arte, fue más o menos desconocida durante largo tiempo y se cree que sus obras se perdieron o se atribuyeron a Frans Hals.

319. Diego Velázquez, 1599-1660, barroco, español,
La fiesta de Baco o *Los borrachos,* 1629, óleo sobre tela, 165 x 227 cm, Museo Nacional del Prado, Madrid

320. Hendrick Jansz ter Brugghen, 1588-1629, barroco, holandés, *Dueto,* 1628, óleo sobre tela, 106 x 82 cm, Museo del Louvre, París

321. Frans Hals, c. 1582-1666, barroco, holandés, *Muchacha gitana,* c. 1626, óleo sobre panel, 58 x 52 cm, Museo del Louvre, París

El título de esta pintura se lo dio la persona que lo encargó, pero no encaja con lo que debería ser considerado como el retrato de una cortesana

321

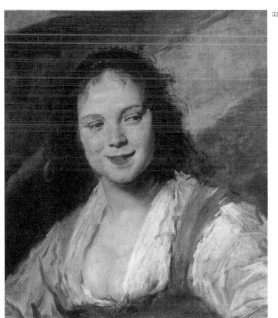

319

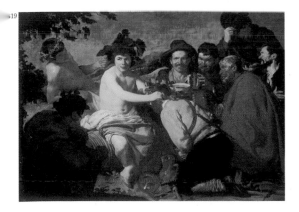

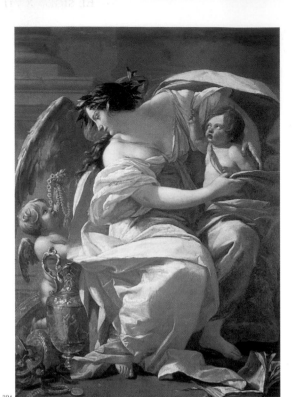

324

322. Francisco de Zurbarán, 1598-1664, barroco, español, *Santa Ágata,*
c. 1634, óleo sobre tela, 129 x 61 cm, Museo Fabre, Montpellier

*Santa Ágata, una virgen que en el siglo XIII fue martirizada por el emperador
romano Decio, fue pintada también más tarde por Tiepolo (1756) y Cassatt
(1891). Santa Ágata es la santa patrona de los fabricantes de campanas y
también se la invoca en contra de los incendios. Este retrato data del inicio de
los años más productivos del artista, durante el inicio de su papel como pintor
de la ciudad de Sevilla. Esta obra maestra demuestra la habilidad del artista
español para capturar la calidez, las expresiones realistas y la intensa
sobriedad ascética, una cualidad que compartía con su contemporáneo y
compatriota, Velázquez. Zurbarán también se concentró en la representación
de volúmenes esculturales, particularmente notorios por sus cortinajes.*

323. Simon Vouet, 1590-1649, barroco, francés, *El tiempo dominado por la
esperanza y la belleza,* 1627, óleo sobre tela, 107 x 142 cm,
Museo Nacional del Prado, Madrid

SIMON VOUET
(1590 – 1649 PARÍS)

Vouet fue sumamente precoz. A los catorce años ya se había
formado una reputación tan sólida como pintor retratista, que fue
invitado a visitar Inglaterra para pintar el retrato de una dama de
alcurnia. Recibió también el reconocimiento de Luis XIII en
Constantinopla, en 1628, y durante veinte años fue la figura más
sobresaliente en el campo del arte. Es evidente que se dejó llevar
un poco por su enorme talento, pero sus colores definidos y su
sentido de la decoración desempeñaron un papel importante en la
evolución de la pintura francesa. Tuvo más influencia que Poussin
sobre Le Sueur, Le Brun y Mignard, y a través de ellos, en la gran
obra del reinado de Luis XIV: la decoración de Versalles. También
tuvo una gran influencia en Boucher y, por ende, en una parte
importante del arte del siglo XVIII.

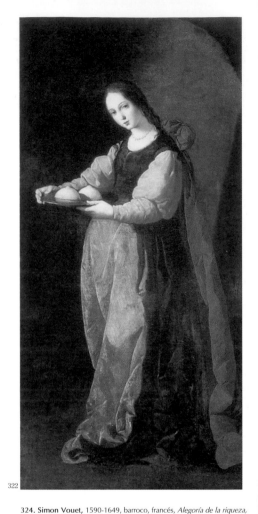

322

324. Simon Vouet, 1590-1649, barroco, francés, *Alegoría de la riqueza,*
1627, óleo sobre tela, 107 x 142 cm, Museo del Louvre, París

323
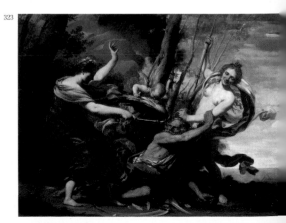

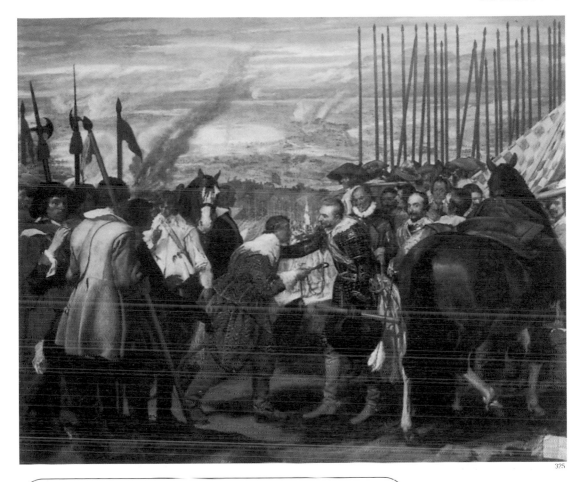

325

DIEGO VELÁZQUEZ
(1599 SEVILLA – 1660 MADRID)

Diego Velázquez fue un artista individualista del periodo barroco contemporáneo. A la edad de veinticuatro años, Velázquez hizo su primer viaje a Madrid con su maestro, Francisco Pacheco. Rápidamente logró la certificación como maestro de pintura. El rey Felipe IV se dio cuenta de su genio y lo nombró pintor de la corte en 1627. Poco después, el artista se hizo amigo de Rubens, en Madrid. Desarrolló un enfoque más realista en el arte religioso, con figuras que son retratos más naturales, en lugar de representar un estilo idealizado. El uso del claroscuro recuerda la obra de Caravaggio. Velázquez hizo al menos dos viajes a Roma para adquirir arte renacentista y neoclásico para el rey. En Roma, se hizo miembro de la Academia de San Lucas en 1650 y lo nombraron caballero de la orden de Santiago en 1658. Una de las mayores obras que se encargaron fue *La rendición de Breda* (c. 1634), donde muestra la derrota de los holandeses a manos de los españoles y glorifica el triunfo militar del reinado de Felipe. El artista pintó al *Papa Inocencio X* (1650) durante su segundo viaje a Roma, probablemente basándose en obras similares de Rafael y Tiziano. Esta pintura está considerada como una de las grandes obras maestras del retrato en la historia del arte, tan realista que el Papa mismo la calificó como "troppo vero". Dominó el arte del retrato porque podía ver más allá de las características externas, para adentrarse en el misterio humano de sus modelos, como lo prueba la magnífica serie de enanos, que estaban presentes en muchas de las cortes reales de la época. Representó su humanidad, en lugar de hacer de ellos una caricatura. Sus obras posteriores fueron más espontáneas, pero no dejaban de ser disciplinadas. La culminación de su trabajo fue su obra maestra *Las Meninas* (1656). Es realmente uno de los ensayos más complejos en retratismo. Velázquez se considera el pintor español más importante de su siglo. Su trabajo tuvo una gran influencia en grandes pintores como Goya y Manet.

325. **Diego Velázquez,** 1599-1660, barroco, español, *La rendición de Breda*, c. 1634, óleo sobre tela, 307 x 367 cm, Museo Nacional del Prado, Madrid

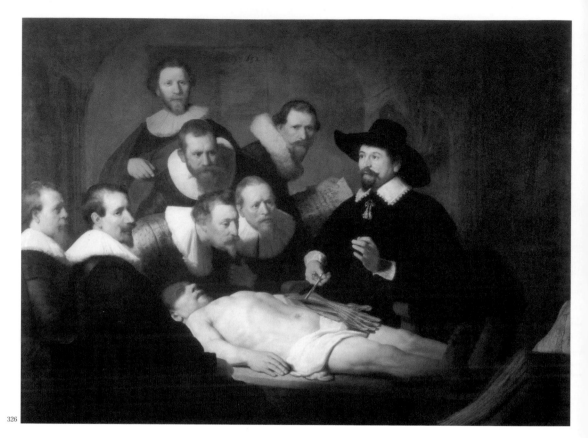

326

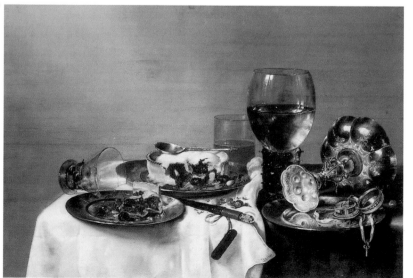

327

326. Harmensz van Rijn Rembrandt,
1606-1669, barroco, holandés,
Lección de anatomía del Dr. Tulp,
1632, óleo sobre tela,
169.5 x 216.5 cm, Gabinete real de
pinturas Mauritshuis, La Haya

327. Willem Claesz Heda, 1594-1680,
barroco, holandés, *La mesa del
desayuno con pay de zarzamoras,*
1631, óleo sobre panel,
54 x 82 cm, Gemäldegalerie,
Alte Meister, Dresde

*Heda es, junto con Pieter Claesz,
el representante más importante de
pinturas de desayunos en los
Países Bajos.*

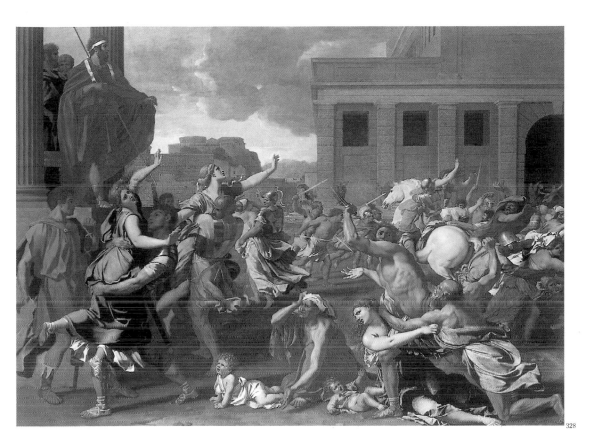

328

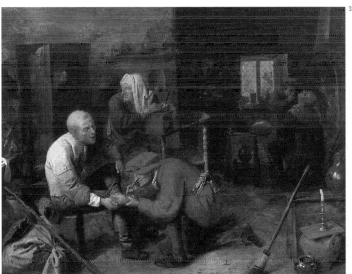

329

328. Nicolás Poussin, 1594-1665, clasicismo, francés,
El rapto de las sabinas, 1633-34, óleo sobre tela,
154.6 x 209.9 cm, Museo Metropolitano de Arte,
Nueva York

*Poussin fue, indudablemente, un maestro muy
importante del género histórico. Dio forma a su
propia estética que, más tarde sería, por desgracia,
considerada como un conjunto inamovible de
reglas (una trampa en la que también cayeron los
seguidores rusos del fundador del clasicismo).
Sabemos que Poussin atribuía la máxima
importancia a la elección del tema a representar,
dando preferencia aquellos que daban pie a ideas
profundas. Reorganizó de un modo creativo el
legado estético de los antiguos e introdujo en la
pintura el concepto del "modus" (el humor de la
representación), que estableció la unidad funcional
de tres componentes: la idea, la estructura de la
representación y la percepción por parte del
observador. La composición pasó a asumir una
importancia predominante en su sistema artístico.*

329. Adriaen Brouwer, 1605-38, barroco, flamenco,
La operación, 1631, óleo sobre panel,
31.4 x 39.6 cm, Alte Pinakothek, Munich

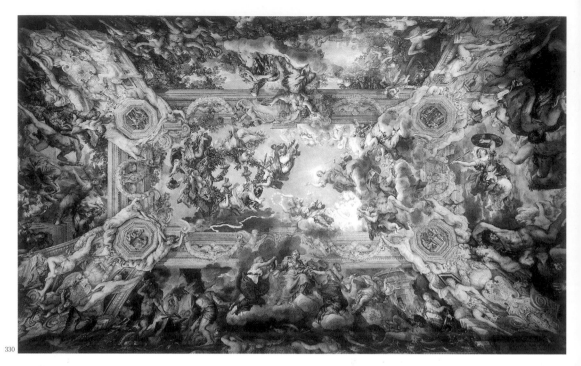

330

330. Pietro da Cortona (Pietro Berrettini), 1596-1669, barroco, italiano,
Alegoría de la Divina Providencia y el poder de los Barberini, 1633-39,
fresco, Palazzo Barberini, Roma

Este fresco es una de las obras más importantes para el desarrollo del estilo
barroco en la pintura. Es el triunfo del ilusionismo: el centro del techo parece
estar abierto al cielo y las figuras vistas desde abajo (sotto insù) parecen entrar
en la habitación así como remontarse para abandonarla.

331. Georges de La Tour, 1593-1652, barroco, francés,
El tramposo con el as de diamantes, 1635, óleo sobre tela, 106 x 146 cm,
Museo del Louvre, París

El taller de Georges de La Tour estaba en Lorena, donde las tropas del rey Luis
XIII causaron una destrucción masiva. Pero Lorena también es la región en la
que se inician numerosos viajes a Italia. Si La Tour fue a Italia o no, todavía es
un misterio, pero tiene cierta influencia del estilo de Caravaggio.

331

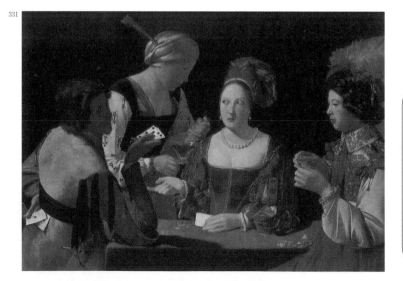

GEORGES de LA TOUR
(1593 Vic sur Ville – 1652 Lunéville)

Georges de La Tour era bien conocido
en su propia época, pero luego fue
relegado al olvido hasta el siglo XX.
Realizó pinturas de género y de temas
religiosos, con frecuencia vistas a la luz
de las velas, como escenas en
interiores. En su obra es evidente la
influencia de Caravaggio, en especial
en el uso del claroscuro. La
simplificación de la forma y el rigor de
la composición en su trabajo subrayó
las ideas de la Contrarreforma.

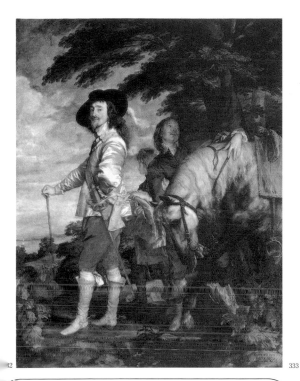

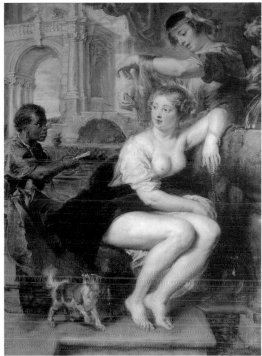

82

333

Antonio van Dyck
(1599 Amberes — 1641 Londres)

Van Dyck se acostumbró pronto al estilo de vida suntuoso de Rubens, y cuando viajó a Italia con unas cartas de presentación de su maestro, vivió en los palacios de sus mecenas, adoptando para sí una ostentación tan elegante que llegó a conocérsele como "el pintor caballero". Después de su regreso a Amberes, sus mecenas fueron personas ricas y de la clase noble, y su propio estilo de vida se moldeó de acuerdo con el de ellos; de este modo, cuando en 1632 recibió la designación de pintor de la corte de Carlos I de Inglaterra, mantuvo un establecimiento casi principesco y su casa en Blackfriars era el lugar de moda. Pasó los ultimos dos años de su vida viajando por el continente con su joven esposa, la hija de Lord Gowry. Su salud se había deteriorado por sus excesos de trabajo y volvió a Londres para morir. Fue inhumado en la catedral de San Pablo.

Van Dyck trató de amalgamar las influencias de Italia (Tiziano, Veronese, Bellini) y Flandes y tuvo éxito en algunas pinturas que tienen una gracia conmovedora, como sus diferentes obras con los mismos titulos como *Madona y la Sagrada Familia*, *Crucifixión* y *Descenso de la cruz*, y también en algunas de sus composiciones mitológicas. En su juventud pintó muchos retablos llenos de sensibilidad religiosa y entusiasmo. Sin embargo, alcanzó una mayor fama como retratista, el más elegante y aristocrático jamás conocido. El gran *Retrato de Carlos I* en el Louvre es un trabajo único por su majestuosa elegancia. En sus retratos inventó un estilo de elegancia y refinamiento que se convirtió en un modelo para los artistas de los siglos XVII y XVIII, ya que correspondía al esmerado lujo de la vida en la corte del periodo. También es considerado como uno de los más grandes artistas del color.

332. **Anthonis van Dyck,** 1599-1641, barroco, flamenco, *Carlos I: Rey de Inglaterra, de cacería*, 1635, óleo sobre tela, 266 x 207 cm, Museo del Louvre, París

333. **Pedro Pablo Rubens,** 1577-1640, barroco, flamenco, *Betsabé en la fuente*, 1635, óleo sobre panel de roble, 175 x 126 cm, Gemäldegalerie, Alte Meister, Dresde

334. **Jan van Goyen,** 1596-1656, barroco, holandés, *Paisaje de río*, 1636, óleo sobre panel, 39.5 x 60 cm, Alte Pinakothek, Munich

334

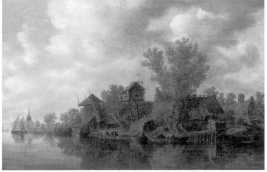

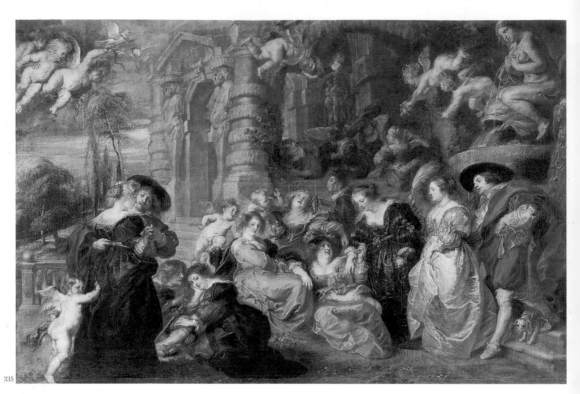

335

335. Pedro Pablo Rubens, 1577-1640, barroco, flamenco, *El jardín del amor,* c. 1633, óleo sobre tela, 198 x 283 cm, Museo Nacional del Prado, Madrid

336. Frans Hals, c. 1582-1666, barroco, holandés, *Compañía del capitán Reinier Reael,* también conocida como la *"magra compañía",* 1637, óleo sobre tela, 209 x 429 cm, Rijksmuseum, Ámsterdam

337. Sébastien Bourdon, 1616-71, aticismo, francés, *La muerte de Dido,* 1637-40, óleo sobre tela, 158.5 x 136.5 cm, Museo del Hermitage, San Petersburgo

Esta pintura es comparable a una del mismo tema creada por Simon Vouet por el estilo lírico en el que ambas se representan. Además, Bourdon aumentó los efectos dramáticos usando arabescos y rechazando el uso de colores fuerte, ya que permaneció bajo la influencia de la pintura veneciana.

336

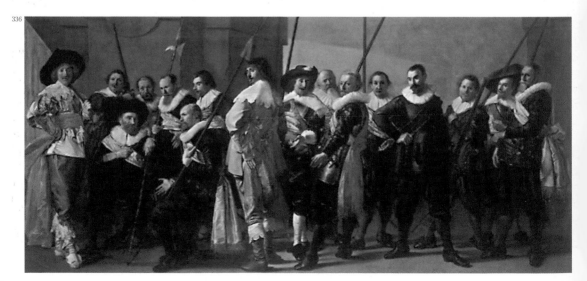

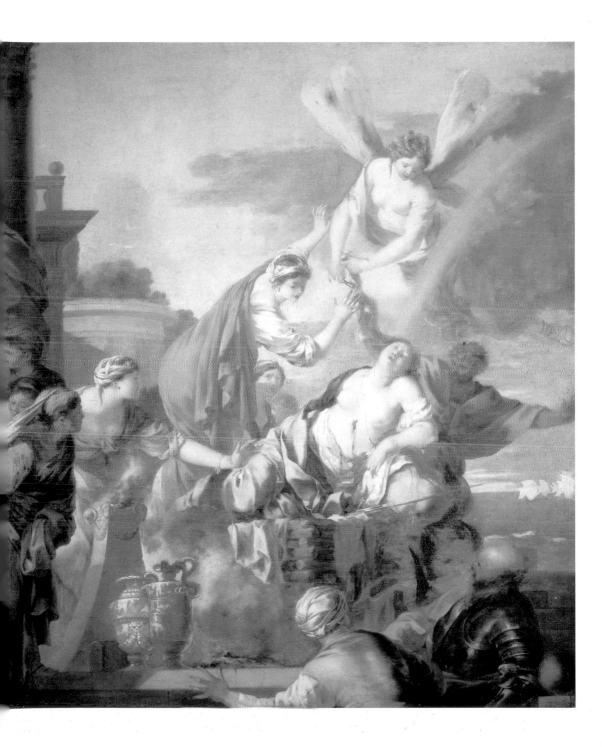

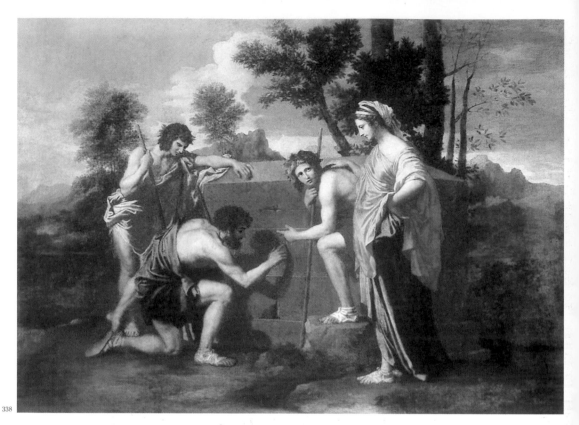

338

338. **Nicolás Poussin,** 1594-1665, clasicismo, francés, *"Et in Arcadia Ego"*, 1638-39, óleo sobre tela, 85 x 121 cm, Museo del Louvre, París

339. **Francesco Albani,** 1578-1660, clasicismo, italiano, *El rapto de Europa*, 1639, óleo sobre tela, 76.3 x 97 cm, Galleria degli Uffizi, Florencia

Nicolás Poussin
(1594 Villers – 1665 Roma)

Aunque Nicolás Poussin era sólo cuatro años menor que Vouet, su influencia se hizo sentir en Francia mucho después. No fue precoz, como Vouet, pero puede contarse entre los grandes hombres que requieren de reflexión y meditación y cuya inspiración sólo los alcanza en la madurez.

No se ha conservado ninguna de sus primeras obras. Su carrera se inicia, históricamente hablando, en 1624, con su llegada a Roma a la edad de treinta años. Fue a Italia en busca de Rafael, cuyo genio había conocido a través de los grabados de Marco Antonio, cuando todavía estaba en París. El maestro de los Farnesine y de las Stanze y la Loggia en el Vaticano no lo decepcionó. Sin embargo, Tiziano fue una gran sorpresa para él, y desde ese momento, su preocupación principal fue reconciliar el espíritu de estos dos grandes hombres. En ocasiones parecía que prefería un método que oscilaba entre estos dos polos magnéticos, y vacilaba entre un elemento lineal derivado de Rafael y la cálida y colorida atmósfera de Tiziano, que tanto admiraba. Este estudio franco y vehemente que Poussin dedicó a Rafael y a Tiziano parece hoy perfectamente natural, pero en 1624, cuando los artistas extranjeros en Roma no tenían ojos más que para el arte académico derivado de los boloñeses o del naturalismo brutal de los discípulos de Caravaggio, era algo poco común. Poussin detestaba por igual estos dos estilos y, con su robusta y filosófica franqueza, los condenaba incansablemente. El aspecto más fino del genio de Poussin es haber puesto en sus obras maestras más reflexión de la que haya podido expresar ningún otro pintor y haber encontrado una interpretación original y plástica para esos pensamientos poéticos y filosóficos.

Poussin es uno de los más grandes maestros del paisajismo. Sus bocetos sólo se comparan con los de Claudio de Lorena y pueden ser incluso más finos, mientras que algunos nos recuerdan las acuarelas más sorprendentes de Turner. Poussin es inferior a Tiziano en su riqueza de colores, así como en la plenitud y pureza de la forma, pero su genio de filósofo poeta agregó una majestuosa espiritualidad y un indefinible toque heroico a la sinfonía del hombre y la naturaleza. Poussin, que desde la edad de treinta años pasó la mayor parte de su vida en Roma, sigue siendo el más francés de los grandes pintores y siempre mantuvo ese sabio y noble equilibrio entre la razón y el sentimiento, que era el ideal de los antiguos, así como de los artistas y escritores franceses.

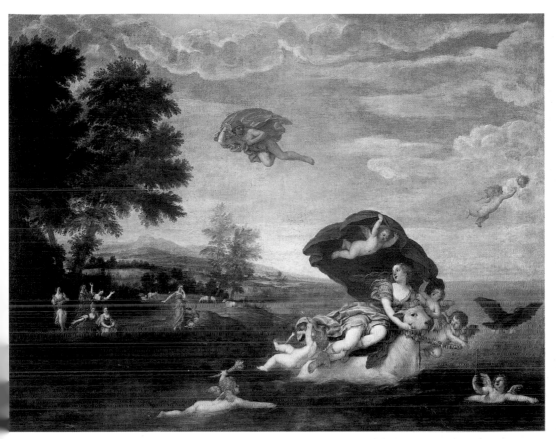

340. José de Ribera, 1591-1652, barroco, español,
 El martirio de San Felipe, 1639, óleo sobre tela,
 234 x 234 cm, Museo Nacional del Prado, Madrid

341. Laurent de La Hyre, 1606-56, atlcismo, francés, *Mercurio se lleva a Baco para que lo críen
 las ninfas,* 1638, óleo sobre tela, 112.5 x 135 cm, Museo del Hermitage, San Petersburgo

 *Aunque La Hyre nunca estuvo en Italia, se inspiró en la obra de Rafael y en la de pintores
 de la escuela de Fontainebleau.*

341

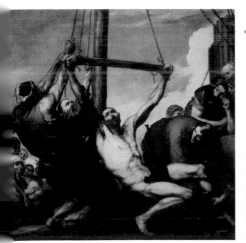

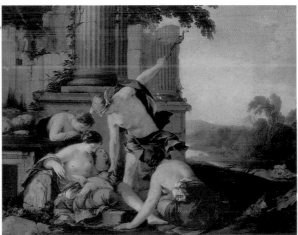

Claudio de Lorena (Claude Gellée)
(1604 Chamagne – 1682 Roma)

Claude Gellée, conocido como Claudio de Lorena, nunca fue un gran hombre, ni un espíritu majestuoso, como Poussin. Sin embargo, su genio no puede negarse, y fue, al igual que Poussin, un innovador profundamente original dentro de las limitaciones del ideal clásico. También él pasó la mayor parte de su vida en Roma, aunque el arte que creó no fue italiano, sino francés. Durante los siguientes dos siglos, cualquiera en Francia que se sintiera impulsado a representar la belleza de la naturaleza pensaba en Claudio de Lorena y estudiaba sus obras, así se tratara de Joseph Vernet en el siglo XVIII o de Corot en el XIX. Fuera de Francia sucedía lo mismo; no hubo un sitio en el que de Lorena fuera más admirado que en Inglaterra. Existe un elemento de misterio en la vocación de este campesino humilde y casi analfabeta cuyo conocimiento del francés y del italiano era igualmente pobre y que solía anotar sus dibujos en una extraña mezcla de estos dos idiomas. Este misterio es, en cierta forma, simbólico de lo que imbuía en sus pinturas, *le mystère dans la lumière* (el misterio de la luz). Este admirable paisajista dibujó, desde lo profundo de su alma, la mayor cantidad de extraordinarias pinturas, en las que todo era belleza, poesía y verdad. En ocasiones hizo dibujos de la naturaleza tan hermosos que varios de ellos se han atribuido a Poussin, pero en sus pinturas domina la imaginación, de forma cada vez más prominente conforme perfeccionaba su genio. Comprendió, escuchando a Poussin y viéndolo pintar, que un cierto tipo de trasfondo intelectual sería una adición invaluable a su propia imaginación, visiones, sueños y ensoñaciones.

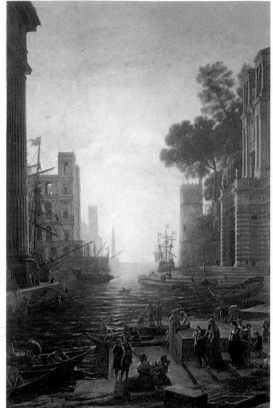

343

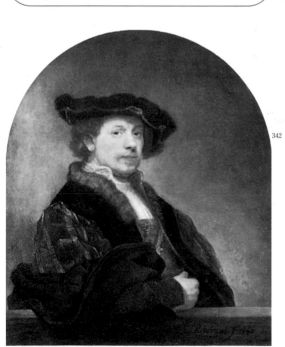

342

342. **Harmensz van Rijn Rembrandt,** 1606-69, barroco, holandés, *Autorretrato a la edad de treinta y cuatro años,* 1639-40, óleo sobre tela, 102 x 80 cm, Galería Nacional, Londres

Inspirado en el Retrato de Castiglione *de Rafael (1514-16), Rembrandt instituyó un diálogo con los grandes maestros italianos. El artista, abrumado por las comisiones, no había viajado a Italia, pero conocía estas obras a través de otros artistas que importaban piezas a las provincias holandesas. Ámsterdam, gran centro de intercambio, recibió el* Retrato de Castiglione *de Rafael en una venta en la tienda de Alfonso Álvarez, un corredor de obras de arte que trabajó para el cardenal Richelieu. Rembrandt también se inspiró en los autorretratos de Durero en el detalle del riel y el brazo que está reclinado en primer plano. Esta obra sigue siendo original por el traje anacrónico (que no pertenecía a ese periodo) que evita que sepamos su rango social.*

343. **Claudio de Lorena (Claude Gellée),** c. 1604-82, clasicismo, francés, *El embarco en Ostia de Santa Paula Romana,* 1639, óleo sobre tela, 211 x 145 cm, Museo Nacional del Prado, Madrid

Francisco de Zurbarán
(1598 Fuente de Cantos – 1664 Madrid)

Contemporáneo y amigo de Velázquez, Zurbarán se distinguió en la pintura de imágenes religiosas. Sus obras poseen gran fuerza y misticismo. Este artista, emblemático de la Contrarreforma, recibió la influencia de Caravaggio y adquirió un estilo austero y oscuro antes de acercarse a los manieristas italianos. Posteriormente, sus composiciones se alejaron del realismo de Velázquez y se hicieron más ligeras. Recibió el encargo de monjes franciscanos y cartujos para varias obras religiosas, entre ellas varias versiones del tema de la Inmaculada Concepción de María. Pintó también muchas naturalezas muertas y temas mitológicos.

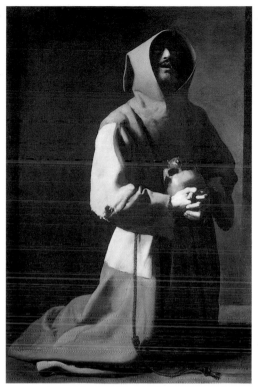

344. **Antoine Le Nain,** c. 1600-1648, barroco, francés, *Herrero en su fragua,* c. 1610, óleo sobre tela, 69 x 57 cm, Museo del Louvre, París

Ninguno de los tres hermanos Le Nain, Louis, Antoine y Mathieu, firmó sus trabajos con su primer nombre. Los tres fueron miembros fundadores de la Academia Real, pero sólo Antoine obtuvo la certificación y por lo tanto, exhibía por sus hermanos.

345. **Francisco de Zurbarán,** 1598-1664, barroco, español, *San Francisco en meditación,* 1639, óleo sobre tela, 152 x 99 cm, Galería Nacional, Londres

346. **Jan Verspronck,** 1606-62, barroco, holandés, *Retrato de una muchacha vestida de azul,* 1641, óleo sobre tela, 82 x 66.5 cm, Rijksmuseum, Ámsterdam

Verspronck fue uno de los mejores exponentes del retratismo de la escuela de Haarlem.

345

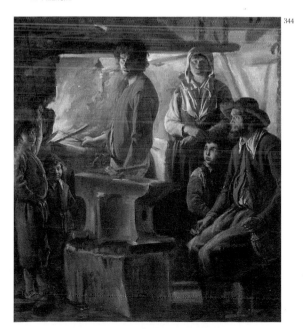

344

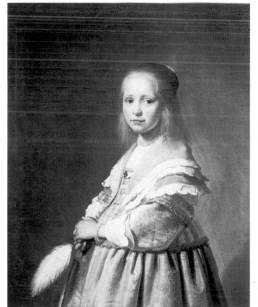

346

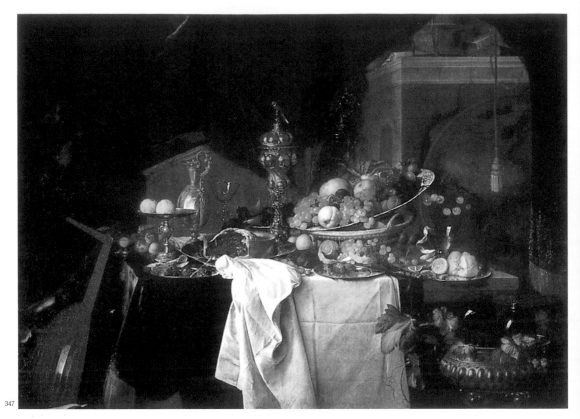

347

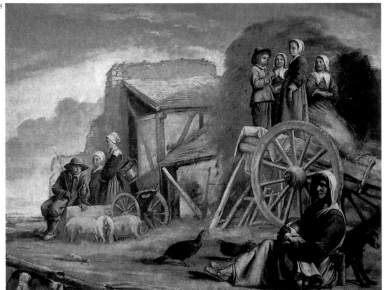

348

347. Jan Davidsz de Heem,
1606-84, barroco, holandés,
Naturaleza muerta con postre, c. 1640,
óleo sobre tela, 149 x 203 cm,
Museo del Louvre, París

348. Louis Le Nain,
c. 1598-1648, barroco, francés,
La carreta o Regreso de la siega, 1641,
óleo sobre madera,
56 x 72 cm, Museo del Louvre, París

*Por lo general, esta obra se atribuye a
Louis Le Nain, aunque la asignación de
la pintura a alguno de los tres hermanos
es todavía incierta. La representación de
la vida sencilla con delicados matices de
color es característica de su estilo.*

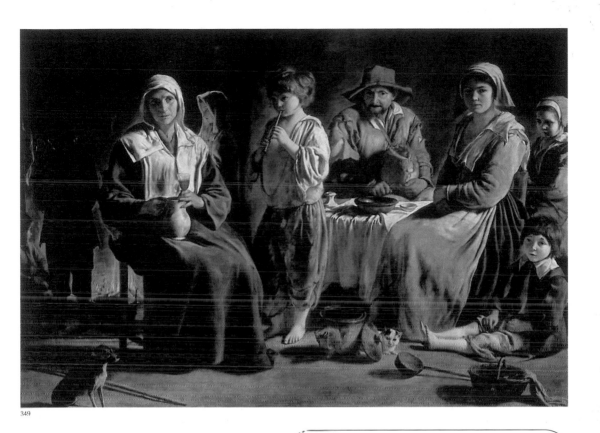

349

349. Louis Le Nain, c. 1598-1648, barroco, francés, *Familia campesina*, 1640, óleo sobre tela, 113 x 159 cm, Museo del Louvre, París

El tono marrón dorado de la obra ayuda a crear un momento simple y tranquilo, salvo por el crepitar del fuego en el fondo y por la figura central que toca un instrumento musical. El artista revela la cercanía de la familia al atraer al espectador a su círculo íntimo. El tazón circular en la mesa redonda y le círculo de personas en torno a ellos hace eco de la cadena de seis o más círculos desde la esquina inferior derecha, desde la canasta, su sombra, el cazo, su sombra y la tapa, más sombras y la cacerola. En la parte inferior derecha, otro cazo, las piernas del niño y las piernas de la mujer sentada a la derecha llaman nuestra atención hacia el grupo. Lo mismo sucede con las piernas de la otra mujer sentada, a la izquierda. La mirada del perro de la familia también llama nuestra atención en la pintura. Se encuentra en la parte inferior izquierda, sitio en el que con frecuencia se colocan las mascotas en retratos de grupo. El pintor conserva la dignidad de los campesinos, a pesar de que se trata de una obra realista. Este aspecto se enfatiza a través del hecho de que esta escena de género tiene el tamaño de una pintura histórica.

LOS HERMANOS LE NAIN
(ANTOINE C. 1600-1648, LOUIS C. 1598-1648 Y MATHIEU C. 1607-1677 (NACIERON EN LAON, MURIERON EN PARÍS))

Durante mucho tiempo pareció imposible distinguir entre las obras de los tres hermanos Le Nain que llegaron hasta nuestros días con su firma en común. Antoine Le Nain, que estudió en Laon con un "pintor extranjero" (probablemente de Flandes), utilizaba colores y una técnica más o menos derivada de los métodos flamencos; pequeños paneles con personas reunidas en modestos interiores, pero en escenarios citadinos en vez de rurales. Su estilo era todavía ligeramente arcaico, pero es posible discernir en él el amor por la verdad humilde. De su estilo se derivó la inspiración para las obras más originales con la firma de los hermanos, las de Louis, hombre de genio y explorador de nuevos derroteros. Fue él quien creó la reunión de campesinos, pintados con gran libertad e imbuidos de dignidad, sobriedad y humanidad, en contraste con el trato muy distinto que temas similares recibieron de los seguidores españoles e italianos de Caravaggio, por un lado, y de los flamencos y holandeses por el otro. Mathieu, el hermano más joven, sobrevivió a los otros por casi treinta años. Sus obras por lo general poseen menos profundidad, pero pintaba reuniones familiares en las que da muestra de poseer tan buen juicio sobre la fisonomía y la expresión humanas como su hermano Louis.

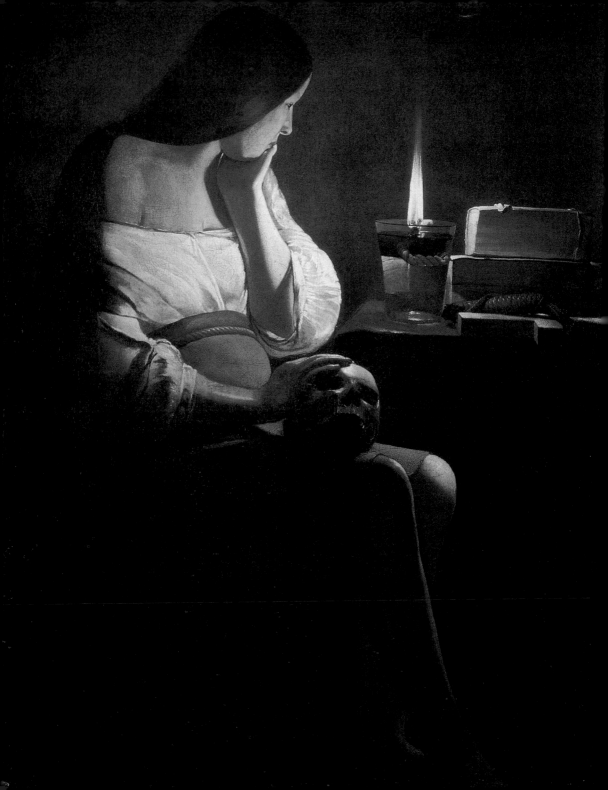

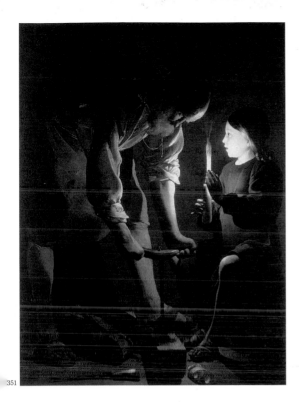

351

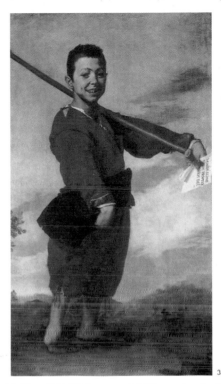

352

352. José de Ribera, 1591-1652, barroco, español, *Niño con pie equino,* 1642, óleo sobre tela, 164 x 94 cm, Museo del Louvre, París

Este retrato se conoce también como *Pie equino.* La sonrisa del chico es encantadora y hace que su petición de una limosna, que lleva en el papel que sostiene, escrita en latín, sea más conmovedora. El artista también apela a la sensibilidad del observador, como en su cuadro anterior, *El martirio de San Bartolomeo* (1639-40). Influenciado por Caravaggio, José de Ribera utilizó la técnica del claroscuro de forma agresiva. La técnica era apropiada, ya que buscaba sus modelos entre los indigentes desafortunados o lisiados. En su época, alguna vez se le criticó por explotar a esta pobre gente.

350. Georges de La Tour, 1593-1652, barroco, francés, *Magdalena a la luz nocturna,* 1642-44, óleo sobre tela, 128 x 94 cm, Museo del Louvre, París

Varias de las obras maestras del artista muestran su fascinación por la luz de las velas y las sombras, o lo que posteriormente se conocería como pinturas "nocturnas". Georges de La Tour ha representado tres veces este tema la pintura del Louvre tiene la estructura más rigurosa. En ella podemos admirar su habilidad como pintor de naturalezas muertas y retratos. El artista mostró un gran virtuosismo en la reproducción de la luz y los objetos: obsérvese el efecto amplificador que el vidrio produce a través del aceite en la lámpara. El observador aporta a la escena lo que sabe y cree acerca de María Magdalena. Se la retrata en actitud de introspección. Con frecuencia, en el arte medieval, el cráneo humano es símbolo de muerte y del destino inevitable del ser humano. Aquí, ese poderoso símbolo está aunado con la cruz como recordatorio de que el Dios hecho hombre eligió no escapar a la muerte.

353

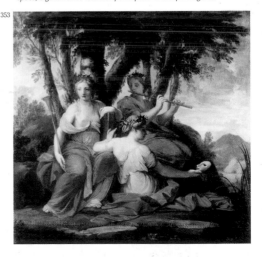

351. Georges de La Tour, 1593-1652, barroco, francés, *Cristo joven con San José en el taller de carpintería,* c. 1642, óleo sobre tela, 137 x 101 cm, Museo del Louvre, París

353. Eustache Le Sueur, 1616-55, aticismo, francés, *Las musas: Clío, Euterpe y Talía,* c. 1643, óleo sobre madera, 130 x 130 cm, Museo del Louvre, París

Pintor aticista (un movimiento que reunía a Le Sueur, La Hyre y Bourdon y que era una reacción en contra de la estética de Vouet y Vignon), Le Sueur trabajó en la precisión de su dibujo. Sus obras reflejan la influencia de Poussin, Rafael y Carracci. En este trabajo, el artista rinde homenaje al pintor italiano manierista. Elaborado con colores ricos y elegantes, decoró la Habitación de las musas (Clío, la musa de la historia, Euterpe, musa de la música y Talía, musa de la comedia) en la Mansión de Lambert de Thorigny, construida por Le Vau.

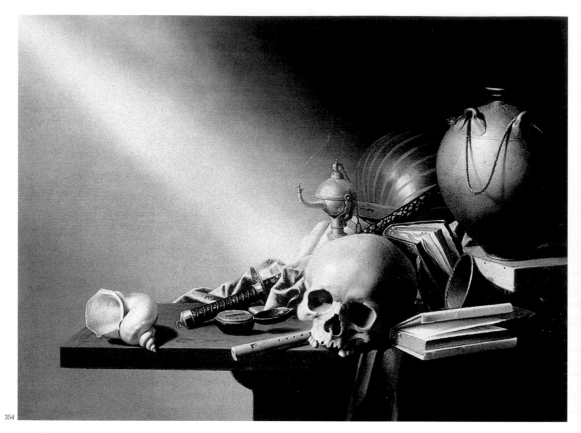

354

354. Harmen Steenwyck, 1612- después de 1656, barroco, holandés, *Una alegoría de las vanidades de la vida humana,* 1645, óleo sobre roble, 39.2 x 50.7 cm, Galería Nacional, Londres

Las pinturas alegóricas de Steenwyck son simples e íntimas. Los tonos dorados y grises predominan y acercan esta obra a la de Claesz y Heda en los años de 1620 a 1630. Son típicos del estilo refinado existente en Leyde.

355. Nicolás Poussin, 1594-1665, clasicismo, francés, *Paisaje con el funeral de Foción,* 1648, óleo sobre tela, 114 x 115 cm, Museo Nacional de Gales, Cardiff

356. Harmensz van Rijn Rembrandt, 1606-69, barroco, holandés, *La compañía de Frans Banning Cocq y Willem van Ruytenburch,* también conocida como *"La guardia nocturna",* 1642, óleo sobre tela, 363 x 437 cm, Rijksmuseum, Ámsterdam

El tema es el de la defensa de la ciudad por parte de la milicia burguesa. La pintura data del periodo de madurez del artista. Rembrandt eligió representar el momento más intenso de la escena, con lo que proporciona drama y acción a la obra. Representó la salida del capitán hacia las puertas de la ciudad. Cada grupo está en movimiento y la luz se extiende para unificar el espacio.

355

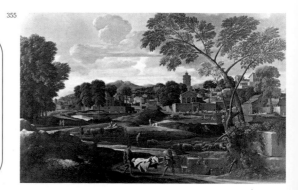

ARMEN STEENWYCK
(1612 Delft – 1655 Leiden)

Harmen Steenwyck fue el experto principal de los ¨pintores de vanitas de Leiden¨. Sus arreglos pictóricos de libros, materiales de escritura, objetos raros y preciosos, instrumentos musicales, caramillos y, sobre todo, un cráneo, se interpretan fácilmente como símbolos de la fugacidad y vanidad de todos los empeños terrenales. Se conocen como ¨naturalezas muertas vanitas¨. Uno de sus pocos trabajos existentes es la obra maestra *Las vanidades de la vida humana* (1645), un sermón visual sobre la interpretación calvinista de algunos pasajes del Eclesiastés.

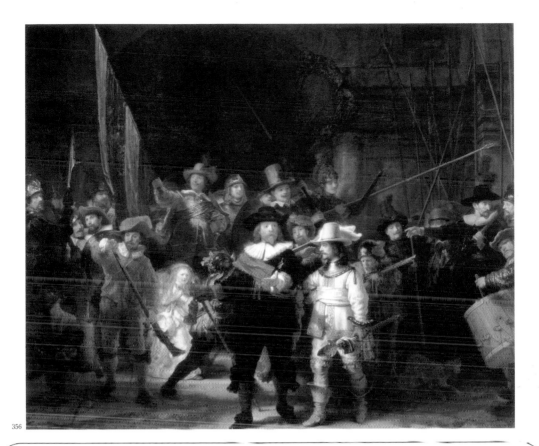

356

Rembrandt (Rembrandt Harmensz van Rijn)
(1606 Leiden – 1669 Ámsterdam)

El espíritu, el carácter, la vida, la obra y el método de pintar de Rembrandt son un completo misterio. Lo que podemos adivinar de su naturaleza esencial proviene de sus pinturas y de incidentes triviales o trágicos de su infortunada existencia; su inclinación por la vida ostentosa lo obligó a declararse en bancarrota. Sus desgracias no son del todo comprensibles y su obra refleja ideas perturbadoras e impulsos contradictorios que emergen de las profundidades de su ser, como la luz y las sombras en sus cuadros. A pesar de todo, tal vez nada en la historia del arte causa una impresión más profunda de unidad que sus pinturas, compuestas de elementos tan distintos y llenos de significados complejos. El espectador siente que el intelecto de Rembrandt, esa mente genial, grandiosa, osada y libre de toda servidumbre que lo guiaba a través de las más elevadas reflexiones y los más sublimes ensueños, se deriva de la misma fuente que sus emociones. De ahí el trágico elemento que plasmó en todo lo que pintaba, sin importar el tema; en su obra coexiste la desigualdad con lo sublime, algo que puede parecer la consecuencia inevitable de una existencia tan tumultuosa.

Pareciera como si aquella personalidad singular, extraña, atractiva y casi enigmática hubiera sido lenta para desarrollarse, o al menos para alcanzar su completa expansión. Rembrandt demostró talento y una visión original del mundo a muy temprana edad, como lo prueban sus grabados de la juventud y sus primeros autorretratos realizados alrededor de 1630. Sin embargo, en la pintura no encontró de inmediato el método necesario para expresar las cosas, todavía incomprensibles, que deseaba expresar; le faltaba ese método audaz, completo y personal que admiramos en las obras maestras de su madurez y ancianidad. A pesar de su sutileza, en su época se le juzgó brutal, lo que ciertamente contribuyó a alejar a su público.

A pesar de ello, desde sus inicios y una vez logrado el éxito, la iluminación fue parte importante de su concepción de la pintura y la convirtió en el principal instrumento de sus investigaciones de los misterios de la vida interior. Ya le había revelado la poesía de la fisonomía humana cuando pintó *El filósofo meditando* o *La Sagrada Familia*, tan maravillosamente absorta en su modesta intimidad, o, por ejemplo, en *El ángel Rafael dejando a Tobías*. Muy pronto aquello no fue suficiente. *La guardia nocturna* marca de inmediato la apoteosis de su reputación. Tenía una curiosidad universal y vivía, meditaba, soñaba y pintaba replegado en sí mismo. De los grandes venecianos tomó prestados sus temas, convirtiéndolos en un arte que brotaba de una vida interior de emociones profundas. Los temas mitológicos y religiosos los trató de la misma manera que sus retratos. Todo lo que tomaba de la realidad y hasta de las obras de otros lo transmutaba al instante en parte de su propia sustancia.

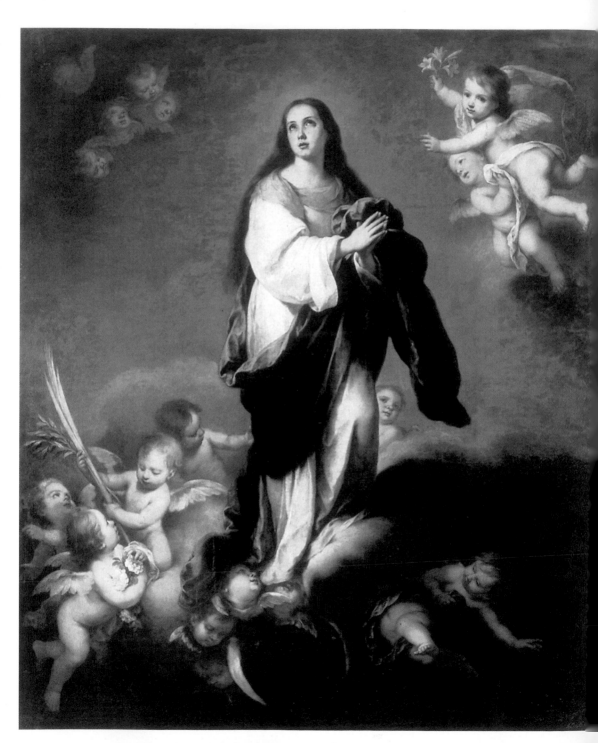

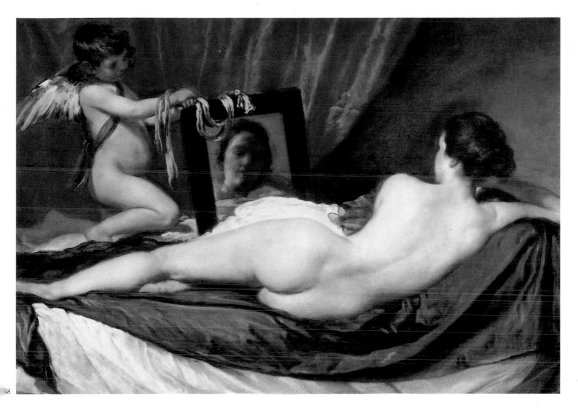

58

357. Bartolomé Esteban Pérez Murillo, 1618-82, barroco, español, *Nuestra Señora de la Inmaculada Concepción,* c. 1645-50, óleo sobre tela, 235 x 196 cm, Museo del Hermitage, San Petersburgo

358. Diego Velázquez, 1599-1660, barroco, español, *La Venus del espejo,* 1647-51, óleo sobre tela, 122.5 x 177 cm, Galería Nacional, Londres

359. Jacob Jordaens, 1593-1678, barroco, holandés, *Jesús echando a los mercaderes del templo,* 1645-50, óleo sobre tela, 288 x 436 cm, Museo del Louvre, París

Esta escena, excepcionalmente animada, es testimonio del dominio del artista del arte barroco. Aunque la escena está llena de personajes y animales, sigue una composición estricta con la arquitectura en el fondo y la luz que presta dinamismo al primer plano.

Jacob Jordaens
(1593 – 1678 Amberes)

Jordaens fue estudiante y yerno de Adam van Noort. Debido a que con frecuencia ayudaba a Rubens, su enorme influencia es patente. Jordaens también utilizó colores cálidos y fue fiel a la naturaleza, además de dominar el claroscuro, pero es inferior en cuanto a su elección de forma. Su obra se caracteriza por una gran versatilidad estilística. También empleó el lápiz en la representación de temas bíblicos, mitológicos, históricos y alegóricos, y fue un conocido pintor de retratos. Fue además diseñador de tapicerías y grabador.

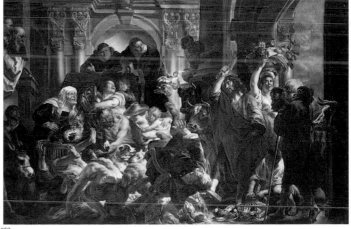

359

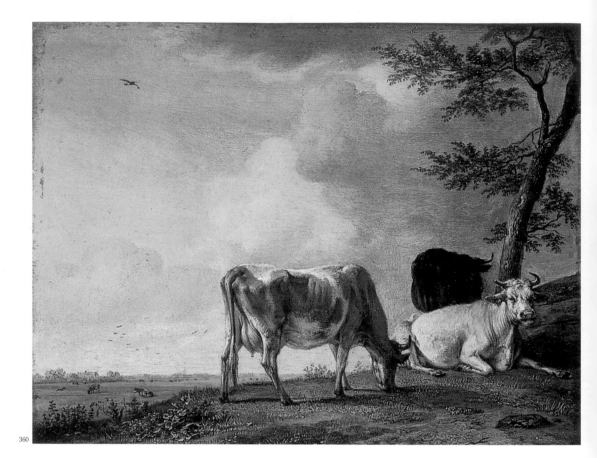

360

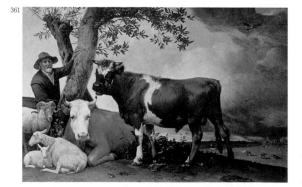

361

360. **Paulus Potter,** 1625-54, barroco, holandés, *Tres vacas pastando,* 1648, óleo sobre tela, 23.2 x 29.5 cm, Museo Fabre, Montpellier

Esta pintura, que perteneció a Talleyrand, es una de las obras maestras de Potter que ilustra tanto las influencias italianas como holandesas.

361. **Paulus Potter,** 1625-54, barroco, holandés, *Toro joven,* 1647, óleo sobre tela, 236 x 339 cm, Mauritshuis, La Haya

362. **Frans Snyders,** 1579-1657, barroco, flamenco, *La cacería del jabalí,* 1649, óleo sobre tela, 214 x 311, Galleria degli Uffizi, Florencia

363. **Evaristo Baschenis,** 1617-77, barroco, italiano, *Naturaleza muerta con instrumentos musicales,* c. 1650, óleo sobre tela, 115 x 160 cm, Accademia Carrara, Bergamo

La mayor parte de las obras de Baschenis representan arreglos de instrumentos musicales, lo que refleja la reverencia europea de los creadores de instrumentos de cuerda en el siglo XVI y XVII.

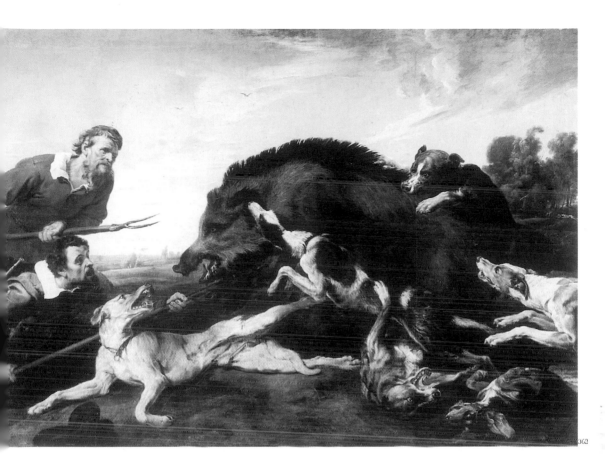

Paulus Potter
(1625 Enkhuizen – 1654 Ámsterdam)

Pintor y grabador holandés, Paulus eclipsó a su padre, Pieter Potter, que firmaba sus obras como "P. Potter", mientras que Paulus por lo general estampaba su nombre completo. Con influencias de Claes Moeyaert, pintó temas históricos como *Abraham volviendo de Canán* (1642). Sin embargo, se le conoce sobre todo por sus detalladas imágenes de ganado, caballos y otros animales de granja en paisajes que presentaban una visión naturalista de las escenas rurales holandesas. Siempre buscó la manera de integrar sus figuras al paisaje, sugiriendo el espacio por la posición de las figuras. Los animales aparecen sobre todo en grupos pequeños, recortados contra el cielo, o en mayor cantidad con figuras de campesinos y edificios rústicos.

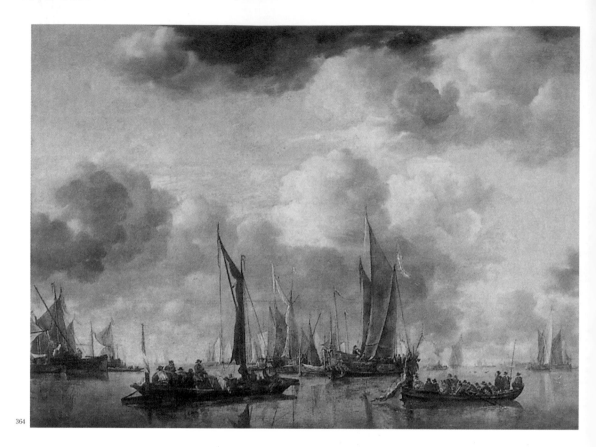

364

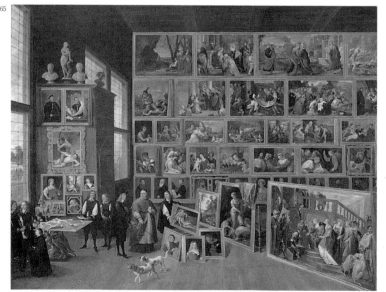

365

364. Jan van de Cappelle, 1626-79, barroco, holandés, *Una escena marítima con un yate holandés,* 1650, óleo sobre panel de roble, 85 x 115 cm, Galería Nacional, Londres

Van de Cappelle pintaba con frecuencia paisajes marinos, inventando patrones en las nubes y dando dinamismo y drama a la composición.

365. David Teniers el Joven, 1610-90, barroco, holandés, *El archiduque Leopoldo Guillermo en su Galería en Bruselas,* c. 1651, óleo sobre tela, 123 x 163 cm, Kunsthistorisches Museum, Viena

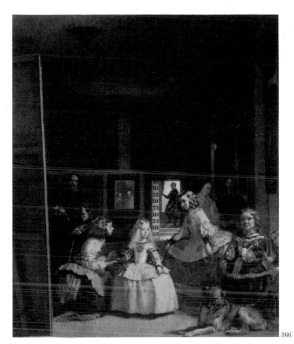

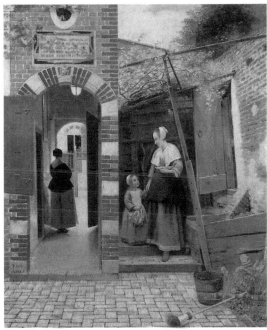

366

367

368

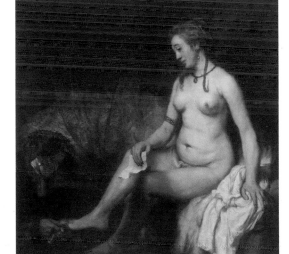

366. Diego Velázquez, 1599-1660, barroco, español, *Las Meninas,* 1656, óleo sobre tela, 318 x 276 cm, Museo Nacional del Prado, Madrid

A veces se le titula, La familia de Felipe IV, *o* Las damas de honor. *Mientras que la Infanta Margarita, de cinco años y encantadoramente vestida, es la figura central de la obra, el pintor (en un autorretrato) estudia a la pareja que se localiza fuera de la pintura, en el lugar del espectador, pero que se refleja en el espejo en el fondo del estudio. Velázquez fue nombrado pintor de la corte del rey. En la época en que realizó este trabajo, ya había sido Lord Chamberlin durante cuatro años. Los miembros del personal de la casa real parecen estar ahí para atender a la Infanta, más que a la pareja real. También está presente un enano, uno de los temas favoritos del pintor, como lo atestigua su obra* Retrato de un enano en la corte *(c. 1644). En el espejo se puede ver el reflejo del rey Felipe IV y la reina Mariana de Austria. Además hay una monja, un hombre (tal vez un monje o sacerdote), y otro hombre que espera fuera del estudio, como si estuviera ansioso por que el rey volviera a ocuparse de asuntos más importantes.*

367. Pieter de Hooch, 1629-84, barroco, holandés, *El patio de una casa en Delft,* 1658, óleo sobre tela, 74 x 60 cm, Galería Nacional, Londres

El patio de una casa en Delft *muestra toda la originalidad del artista y el significado oculto que con frecuencia aparece en la pintura de género holandesa. La placa de piedra sobre el arco, que originalmente estaba sobre la entrada del Hieronymusdale Cloister en Delft, dice: "Esto es en el valle de San Jerónimo, si desean reparar en la paciencia y la mansedumbre. Porque antes debemos ser humildes si deseamos ser exaltados".*

368. Harmensz van Rijn Rembrandt, 1606-69, barroco, holandés, *Betsabé bañándose con la carta del rey David,* 1654, óleo sobre tela, 142 x 142 cm, Museo del Louvre, París

A través de Betsabé, Rembrandt establece un diálogo con los venecianos y, en especial, con Veronese, dado el canon femenino, la paz y el equilibrio de la composición. Además, esta obra fue realizada con una técnica libre, con influencias de Tiziano, evitando las restricciones de un dibujo preciso. El color, dorado y ocre, aplicado con pinceladas gruesas, es característico de los últimos trabajos de Rembrandt. El pintor interpreta el tema de un modo especial, poniendo de manifiesto la internalización de los sentimientos, más que el aspecto anecdótico de la historia.

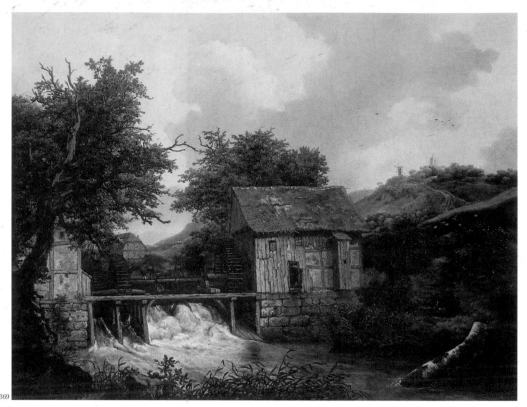

369

369. Jacob van Ruisdael, 1628-1682, barroco, holandés, *Dos molinos y una represa abierta cerca de Singraven,* c. 1650-52, óleo sobre tela, 87.3 x 111.5 cm, Galería Nacional, Londres

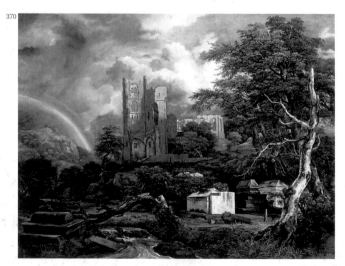

370

370. Jacob van Ruisdael, 1628-1682, barroco, holandés, *El cementerio judío de Ouderkerk,* 1653-1655, óleo sobre tela, 84 x 95 cm, Gemäldegalerie, Alte Meister, Dresde

Jacob van Ruisdael
(1628 Haarlem – 1682 Ámsterdam)

Ruisdael recibió sus primeras lecciones de su padre, el pintor y enmarcador de cuadros Isaack van Ruisdael y de su tío Salomon van Ruysdael. Se mudó a Ámsterdam alrededor de 1656, donde vivió el resto de su vida como uno de los pintores más importantes del paisajismo holandés de su época. Los árboles se convirtieron en el tema principal de sus pinturas y los imbuía de personalidad. Su manera de dibujar es meticulosa y el impasto añade profundidad y carácter al follaje y a los troncos. Aunque muchas de sus escenas muestran nubarrones negros, su meditación más sombría acerca de la mortalidad es *El cementerio judío en Ouderkerk* (1670). Sus pinturas inspiraron a muchos artistas como Gainsborough, Constable y la escuela de Barbizon. También produjo excelentes grabados.

371. Jacob van Ruisdael, 1628-1682, barroco, holandés, *Paisaje tormentoso,* 1649, óleo sobre tela, 25.5 x 21.5 cm, Museo Fabre, Montpellier

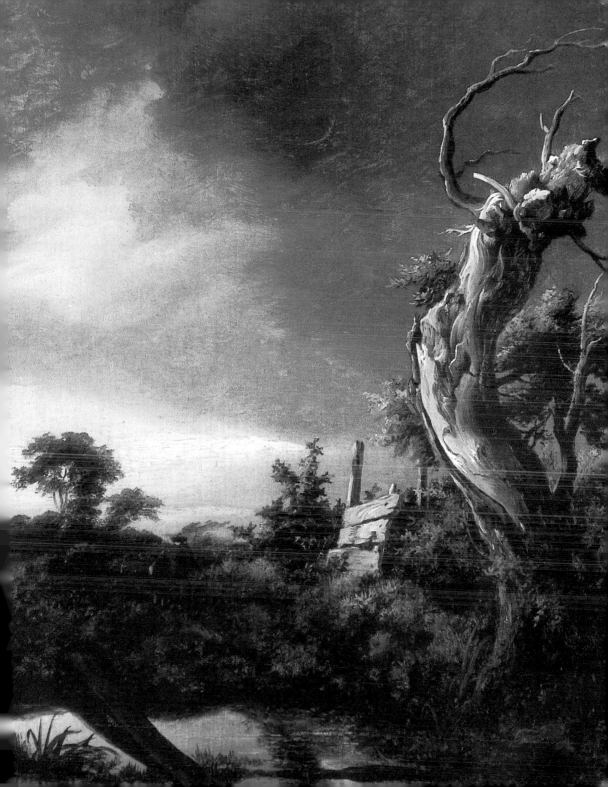

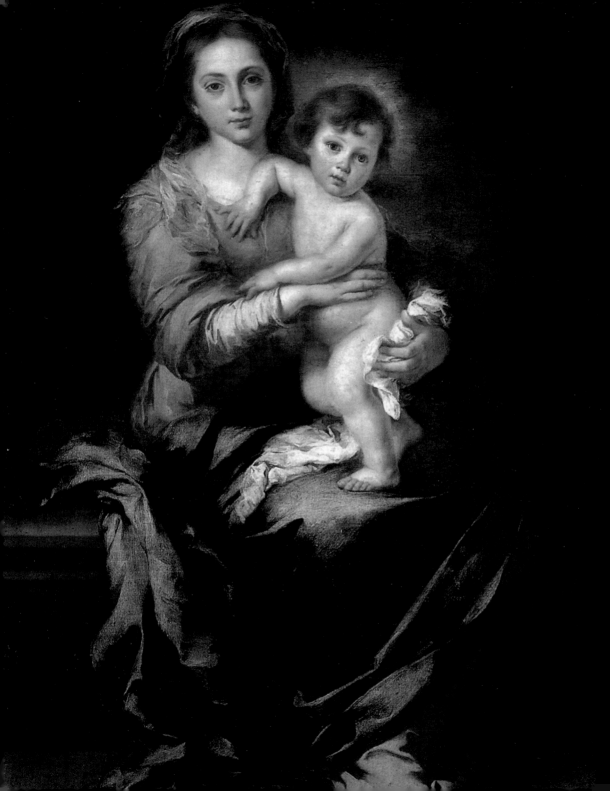

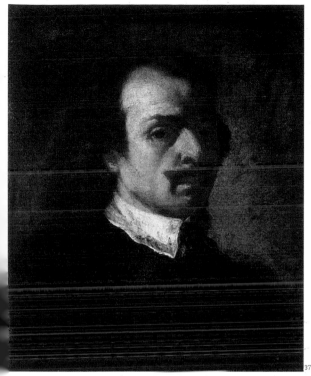

373

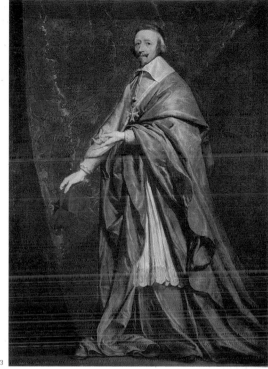

374

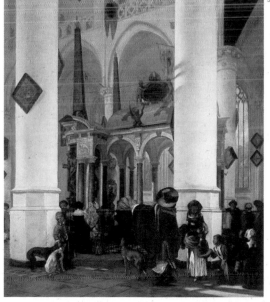

375

372. Bartolomé Esteban Pérez Murillo, 1618-82, barroco, español,
Madona y el Niño, c. 1655, óleo sobre tela, 155 x 105 cm,
Palazzo Pitti, Florencia

373. Pier Francesco Mola, 1612-66, barroco, italiano, *Autorretrato*, 1650-66,
Pastel sobre papel, 34.7 x 24.9 cm, Galleria degli Uffizi, Florencia

*Figura dominante en el estilo neoveneciano en Roma, Mola combina la
estética de la escuela boloñesa con los colores de los pintores venecianos.*

374. Philippe de Champaigne, 1602-74, clasicismo, francés, *Cardinal Richelieu*,
1650, óleo sobre tela, 222 x 155 cm, Museo del Louvre, París

*En este retrato, más grande que el tamaño natural, Philippe de Champaigne
muestra su voluntad de lograr apegarse lo más posible a la realidad física del
modelo.*

375. Emmanuel de Witte, 1616-91, barroco, holandés, *Interior de la Nieuwe
Kerk (Nueva iglesia), Delft con la tumba de Guillermo I de Orange, apodado
Guillermo el Silencioso*, 1656, óleo sobre tela, 97 x 85 cm, Museo de las
Bellas Artes, Lille

*Una vez que se asentó en Ámsterdam, de Witte se concentró en pinturas
arquitectónicas, sobre todo los interiores de iglesias, tanto reales como imaginarias.*

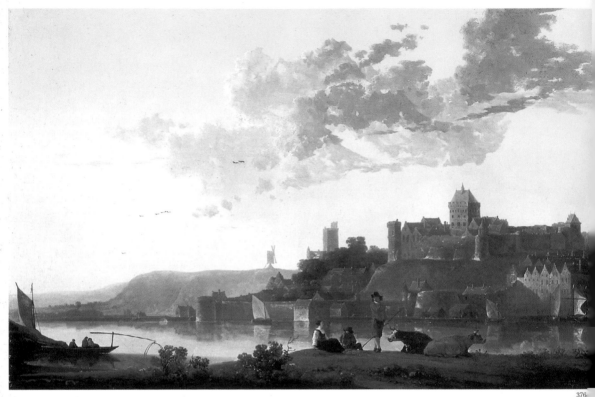

376

376. **Aelbert Cuyp**, 1620-91, barroco, holandés,
Vista del Valkhof en Nijmegen, c. 1655-65, óleo sobre panel,
48.9 x 73.7 cm, Museo de Arte de Indianápolis, Indianápolis

377. **Bartolomé Esteban Pérez Murillo**, 1618-82, barroco, español,
Niño con perro, 1655-60, óleo sobre tela, 70 x 60 cm,
Museo del Hermitage, San Petersburgo

Brown notó que las pinturas de género de Murillo tenían un significado oculto (J. Brown, "Murillo, pintor de temas eróticos. Una faceta inadvertida de su obra", Goya, 1982, Nos. 169-171, p. 35-43). Las comparó con las pinturas de género bambocciata realizadas por artistas italianos, holandeses y flamencos que vivieron en Roma a mediados del siglo XVII; estos temas fueron muy populares ente las mismas alegorías de sus trabajos. Aunque Brown no menciona Niño con perro ni Muchacha con fruta y flores, gracias a su análisis se descubre fácilmente un simbolismo oculto; la chica que sonríe tímidamente sostiene una canasta con fruta, símbolo de madurez, mientras que el niño sonriente muestra al perro una canasta que contiene una vasija, un objeto asociado con las mujeres en la iconografía del arte del siglo XVII.

Bartolomé Esteban Pérez Murillo
(1618 – 1682 Sevilla)

Pintor y dibujante, Murillo comenzó sus estudios de arte bajo la tutela de Juan del Castillo, con cierta influencia de Zurbarán. Pintó en Sevilla, en especial temas religiosos como la Inmaculada Concepción, que ilustraba las doctrinas de la Contrarreforma. Fue también uno de los más grandes pintores retratistas de su época. Sin embargo, su fama proviene sobre todo de escenas de género de niños mendigos. Fundó la Academia de Sevilla con Valdés Leal y Francisco Herrera el Joven, y se convirtió en su primer presidente. Sobresalió en la pintura de nubes, flores, agua y cortinajes, y en el uso del color. Sus pinturas sirvieron como ejemplo a artistas tales como Gainsborough, Reynolds y Greuze.

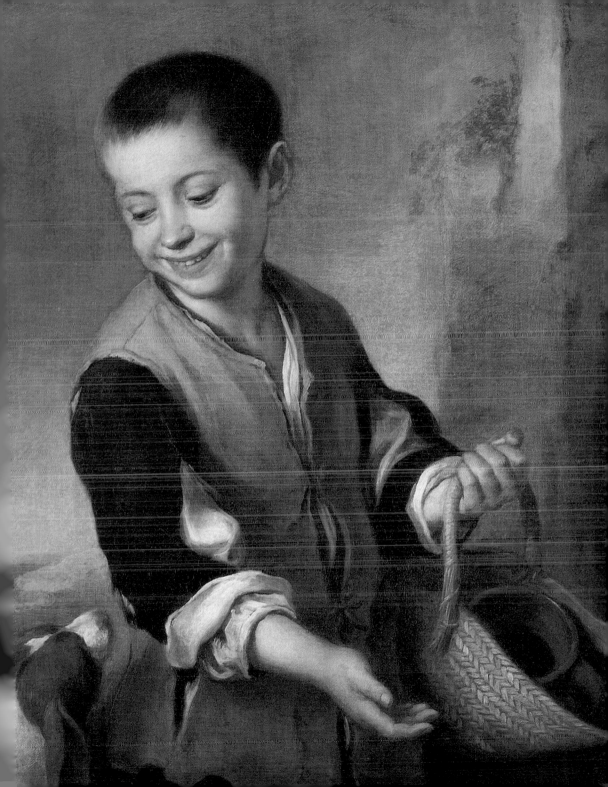

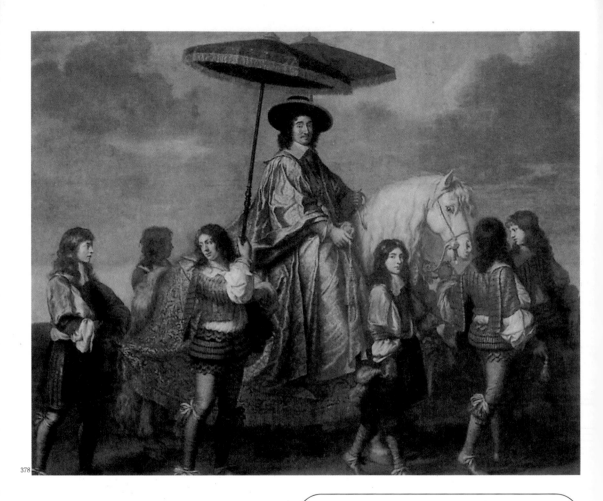

378

378. Charles Le Brun, 1619-90, clasicismo, francés,
Chancellor Séguier durante la llegada de Louis XIV a París en 1660,
1655-61, óleo sobre tela, 295 x 357 cm, Museo del Louvre, París

*Pierre Séguier, canciller francés, fue el primer mecenas importante de Le
Brun. Le Brun realizó este retrato monumental cuando volvió de un viaje
a Italia. Este retrato oficial muestra la pompa y dignidad del canciller, con
todo el talento de Le Brun para representar la escena.*

Charles Le Brun
(1619 – 1690 París)

Hijo de un escultor, Le Brun fue protegido, en su juventud, del
canciller Séguier. Estudió con los grandes maestros como Simon
Vouet (1590-1649) y se convirtió en el pintor de la corte de Luis XIII.
Posteriormente estudió con el afamado Nicolas Poussin y ambos
tuvieron un éxito temprano. Pasó cuatro años en Italia, con Poussin,
cuya influencia clásica lo alejó del estilo barroco de Vouet. De vuelta
en Francia, Vouet llegó a convertirse en el pintor favorito del rey y fue
pionero del neoclasicismo francés, que prácticamente había fundado
Poussin. En 1648, Le Brun y Colbert fundaron la Academia de
pintura y escultura y la Academia de Francia en Roma. Trabajó varios
años en la decoración del *Castillo de Versalles*, en especial en las
Escaleras de los embajadores (1674-1678), la *Galería de los espejos* y
en los *Salones de la guerra y la paz* (1684-1687). También estuvo a
cargo del taller *Manufacture des Gobelins*, en el que se producía
tapicería, así como de las colecciones reales. En los últimos años de
su vida se dedicó a pintar sobre todo temas religiosos.

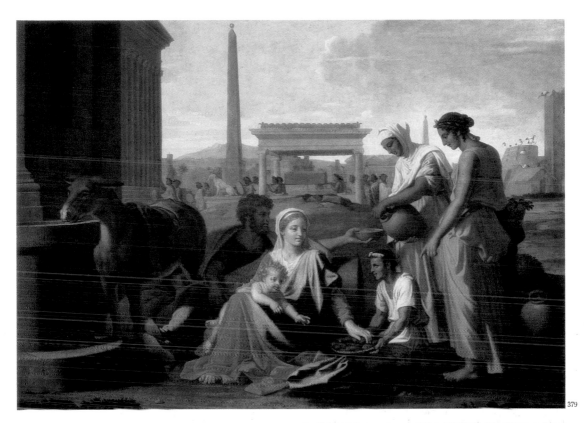

379

379. Nicolás Poussin, 1594-1665, clasicismo, francés,
La Sagrada Familia en Egipto, 1655-57, óleo sobre tela, 105 x 145 cm,
Museo del Hermitage, San Petersburgo

Esta obra maestra tardía, *La Sagrada Familia en Egipto, con frecuencia es
subestimada, sobre todo porque su estructura rítmica está reducida a una
combinación un tanto abstracta de colores locales. Sin embargo, se trata de
una genuina obra maestra de la integridad y la unidad de la composición, y el
gusto pictórico puro puede darse el lujo de hacer sacrificios en aras de un valor
visual del más alto orden. Calma y majestuosidad, ésa es la atmósfera general
de la escena que representó Poussin. María y José se han refugiado a la sombra
de un templo para aplacar su hambre y sed. Sus movimientos poseen una
suave lentitud, misma que se observa en los gestos de las mujeres que están de
pie, junto a ellos y del muchacho arrodillado. Las siluetas de estas figuras
parecen haber salido de algún antiguo fresco. La importancia de la Sagrada
Familia está indicada por su colocación en el centro del grupo, y también por
el elemento vertical dominante, el templo que se ve a lo lejos y el obelisco,
que combinan con la procesión que se extiende horizontalmente (en el mismo
plano lejano) para producir algo como un sistema de ejes geométricos. No
existe una sola línea en al obra que esté fuera de lugar en relación con las
demás. Su ritmo está completamente dedicado a la armonía. El mensaje
filosófico de la "Vírgen egipcia" (la expresión es del mismo Poussin) está
indicado con una claridad tal que vuelve superfluo cualquier comentario
detallado. En esencia, lo que ha plasmado es uno de los momentos clave en el
desarrollo espiritual de la humanidad: las antiguas supersticiones mueren en
las profundidades del tiempo, mientras que los héroes cristianos, destinados a
cambiar el mundo, avanzan al frente en la historia.*

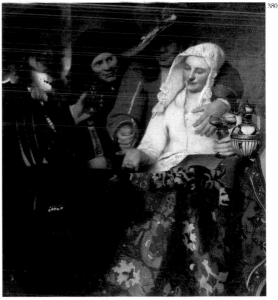

380

380. Johannes Vermeer van Delft, 1632-75, barroco, holandés, *La proxeneta,*
1656, óleo sobre tela, 143 x 130 cm, Gemäldegalerie, Alte Meister, Dresde

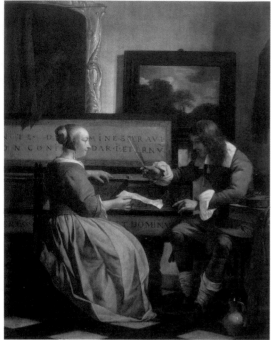

381

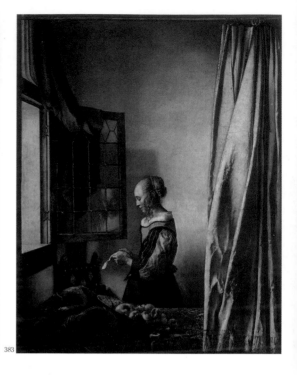

383

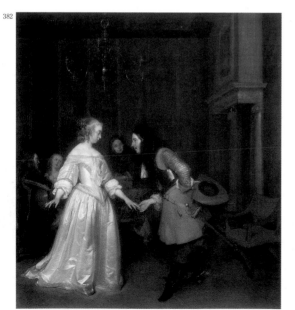

382

381. Gabriel Metsu, 1629-67, barroco, holandés, *Un hombre y una mujer sentados junto a un virginal*, c. 1665, óleo sobre tela, 38.4 x 32.2 cm, Galería Nacional, Londres

382. Gerard ter Borch el Joven, 1617-81, barroco, holandés, *Pareja bailando*, 1660, óleo sobre tela, 76 x 68 cm, Polesden Lacey, Dorking

383. Johannes Vermeer van Delft, 1632-75, barroco, holandés, *Muchacha leyendo una carta frente a una ventana abierta*, c. 1658, óleo sobre tela, 83 x 65 cm, Gemäldegalerie, Alte Meister, Dresde

Esta pintura muestra la gama de colores del pintor, que tiende a aclararse en este punto de su carrera, y el fondo blanco que ocupa cada vez más espacio. Los materiales representados están tratados con mucha sutiliza, en un estilo ilusionista (nótese la textura preciosa de la suntuosa alfombra en el primer plano). Una cortina da profundidad y cierra la composición, como si se tratara de un joyero. La ventana, la fuente de luz, y el reflejo de la modelo en el cristal nos recuerdan que la época estuvo marcada por la investigación científica relacionada con resplandores ópticos.

384. Johannes Vermeer van Delft, 1632-75, barroco, holandés, *La lechera*, c. 1659, óleo sobre tela, 46 x 41 cm, Rijksmuseum, Ámsterdam

Vermeer otorga una realidad plástica a cada objeto representado y lo amplifica al engrosarlo. Las pinceladas atrapan la luz, que se introduce de manera natural gracias a la ventana abierta, un tema recurrente en las obras del pintor. La composición es mínima y estable, realizada en torno a líneas horizontales y verticales y el ángulo de la habitación la mantiene firme. La modelo, concentrada en su tarea, le confiere nobleza a sus acciones. La geometría del personaje, sus gestos lentos y las sutiles variaciones de colores caracterizan la obra del pintor.

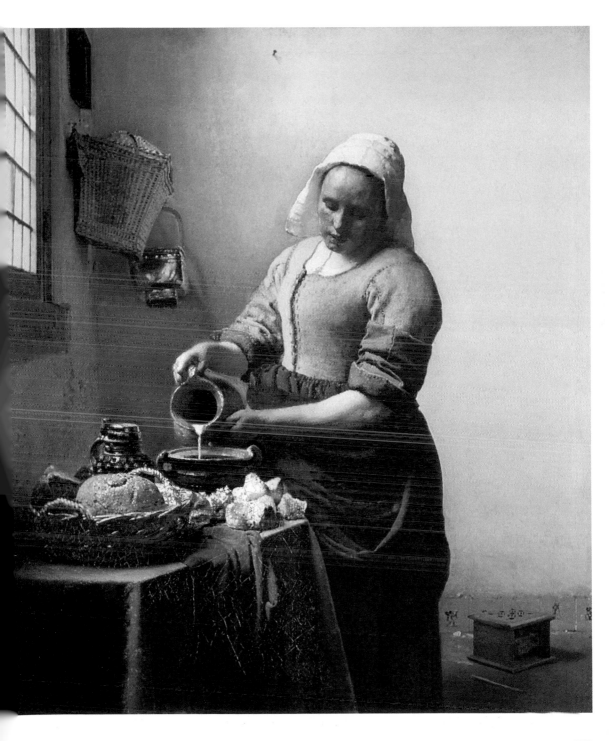

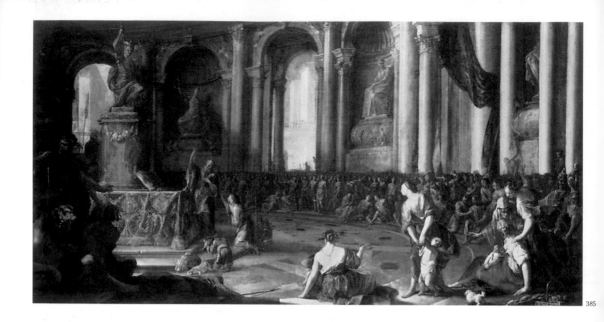

385

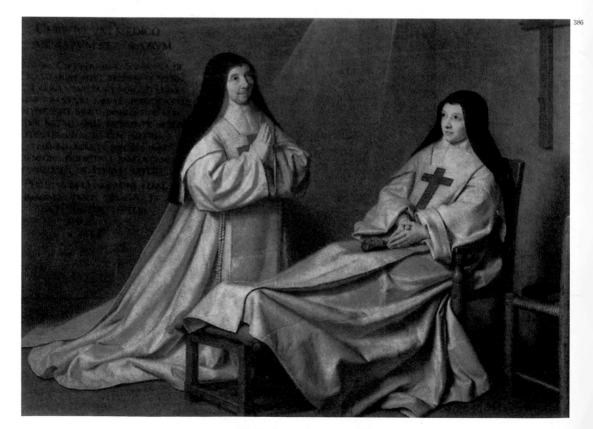

386

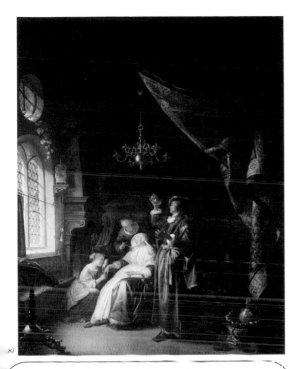

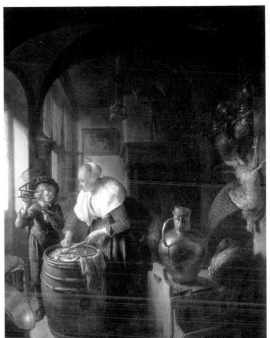

389. **Willem Kalf**, 1619-1693, barroco, holandés, *Naturaleza muerta con vasija de porcelana china*, 1662, óleo sobre tela, 64 x 53 cm, Gemäldegalerie, Alte Meister, Berlín

Philippe de Champaigne
(1602 Bruselas – 1674 París)

El vínculo de Philippe con Rubens fue a través de su maestro, Jacques Fouquières, que fue asistente de ese importante pintor flamenco del barroco. En sus inicios, Philippe pintaba paisajes; en 1621 fue a París, donde conoció a Poussin. Su trabajo en la decoración de iglesias llamó la atención del rey Luis XIII (1601-43), así como del Cardinal Richelieu (1595-1642), el poderoso hombre de estado que hizo de Francia una gran potencia. El retrato que hizo el artista del cardenal (1635) se cuenta entre sus obras maestras y muestra la influencia de van Dyck en el estilo del retrato de cuerpo entero. Philippe introdujo a su vez las formas flamencas al arte francés. Después de varias dificultades personales y de que su hija, que era monja, se recuperara de una grave enfermedad, pintó su obra más devota, *Ex Voto 1662* o *La abadesa Catalina - Agnès Arnauld y la hermana Catalina de Santa Susana*.

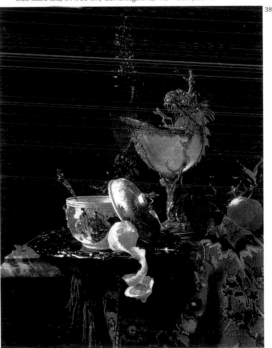

385. **Johann Heinrich Schönfeld**, 1609-84, barroco, alemán, *El juramento de Aníbal*, c. 1660, óleo sobre tela, 98 x 184.5 cm, Germanisches National-Museum, Nuremberg

386. **Philippe de Champaigne**, 1602-74, clasicismo, francés, *Ex-voto 1662*, óleo sobre tela, 165 x 229 cm, Museo del Louvre, París

La inscripción en el fondo cuenta la historia en la que se inspiró esta pintura: la hija más joven del pintor sufría de parálisis, pero milagrosamente se recuperó después de nueve días de plegarias.

387 **Gerrit Dou**, 1613-75, barroco, holandés, *La dama con hidropesía*, c. 1663, óleo sobre panel, 87 x 67 cm, Museo del Louvre, París

388. **Gerrit Dou**, 1613-75, barroco, holandés, *La ratonera*, 1645-50, óleo sobre panel, 47 x 36 cm, Museo Fabre, Montpellier

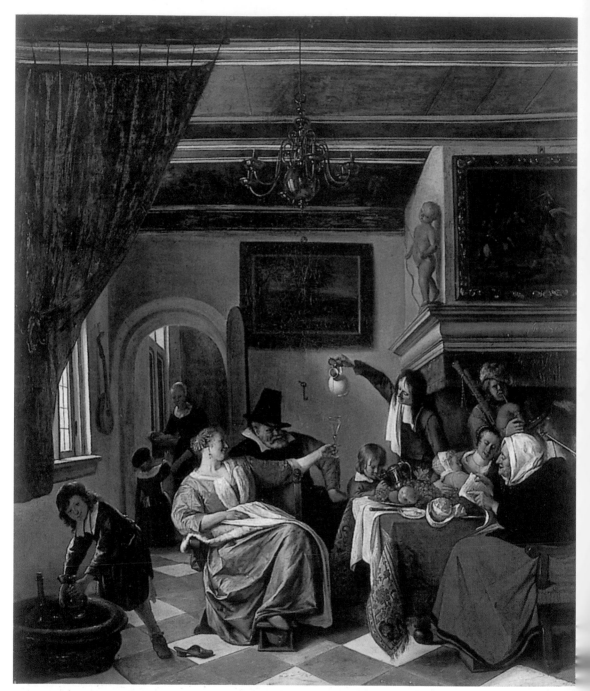

390

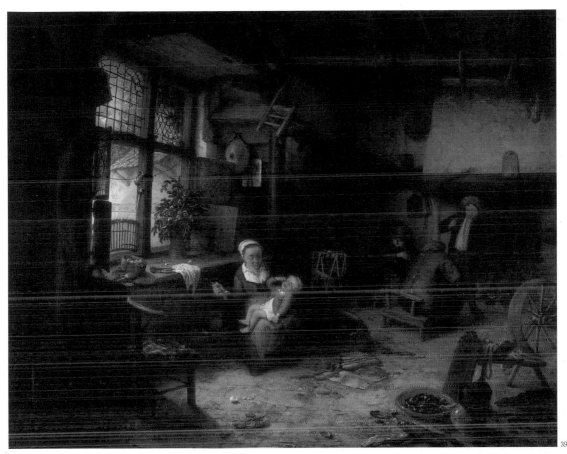

391

392

390. Jan Steen, 1626-79, barroco, holandés,
Como el viejo canta, así gorjea el joven, 1663-65,
óleo sobre tela, 94.5 x 81 cm, Museo Fabre,
Montpellier.

Steen es un pintor de escenas populares, vívidas y cómicas. Su ilustración de los proverbios, como en el caso de esta pintura, recuerda la tradición de Brueghel.

391. Adriaen van Ostade, 1610-85, barroco, holandés,
Interior con campesinos, 1663, óleo sobre panel,
34 x 40 cm, Colección Wallace, Londres

392. Jan Steen, 1626-79, barroco, holandés, *Cuidado con el lujo*, 1663, óleo sobre tela, 105 x 145 cm,
Museo Kunsthistorisches, Viena

Jan Steen representó sus escenas históricas en los terrenos de la pintura de género. En la Holanda del siglo XVII, las escenas de burdeles eran comunes y con frecuencia se presentaban sin ambigüedad o juicio moral.

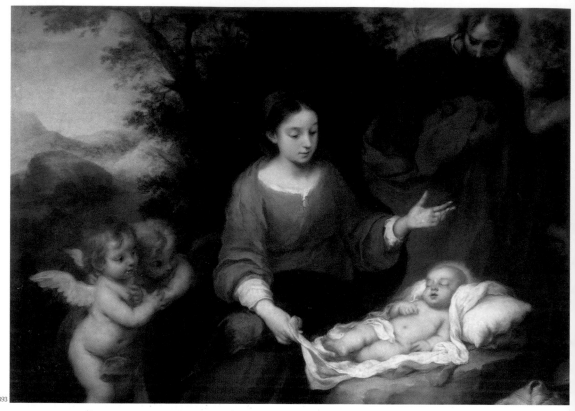

393

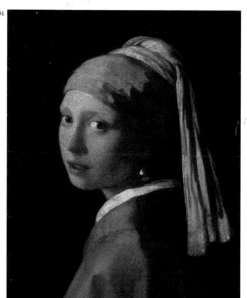

394

393. Bartolomé Esteban Pérez Murillo, 1618-1882, barroco, español,
Descanso en la huída a Egipto, c. 1665, óleo sobre tela, 136.5 x 179.5 cm,
Museo del Hermitage, San Petersburgo

El tema de Descanso en la huída a Egipto *está relacionado con la* Huída a Egipto, *la fuente literaria primaria del nuevo testamento (Mateo 2: 13-51). Los evangelios, sin embargo, sólo hablan acerca de la huída de la Sagrada Familia. Las escenas del resto de la huída están basadas en literatura apócrifa. Los pintores de Sevilla que trataron este tema se guiaron por el libro de Francisco Pacheco,* El Arte de la pintura, *en el que cuenta en detalle cómo la Vírgen y José tuvieron que apresurarse y no pudieron llevar consigo suficiente comida ni ropas, y cómo fue su difícil viaje.*

394. Johannes Vermeer van Delft, 1632-75, barroco, holandés,
Muchacha con arete de perla, c. 1665-66, óleo sobre tela, 44.5 x 39 cm,
Gabinete real de pinturas Mauritshuis, La Haya

395. Johannes Vermeer van Delft, 1632-75, barroco, holandés, *El estudio del artista,*
c. 1665, óleo sobre tela, 120 x 100 cm, Museo Kunsthistorisches, Viena

La máscara de yeso de la muerte que está en la mesa, a la izquierda del artista en la pintura, parece ser un signo ominoso del futuro de la pintura. Entre el observador y la máscara está una silla que invita a pasar y a participar en la escena. También invita al espectador a ver la obra desde cada ángulo. La línea animada de los mosaicos en el suelo dirige al ojo hacia la modelo, mientras que la presencia de varias líneas horizontales (de las vigas del techo a los bordes inferiores del caballete y el banco) crean un ambiente seguro, de tranquilidad. Este trabajo es representativo del interés de Vermeer en escenas interiores y atmósferas calladas. Da la impresión de que el observador hizo a un lado los cortinajes que están a la izquierda, para mirar trabajar al artista. La firma de Vermeer está en la esquina inferior izquierda del tapiz con el mapa, como si formara una línea entre el artista y la modelo, tal vez implicando una relación personal entre ellos. El mapa en la pared es una pintura dentro de la pintura, y que también tiene imágenes que le dan al cuadro profundidad de sentido, así como en la perspectiva visual. El tocado de la modelo, el libro y el clarín apuntan a que está representando a Clío, la musa de la historia. En una continuación de la pintura holandesa del siglo XV, la profundidad se crea a través de una leve inclinación de la luz que entra por la venta de la izquierda.

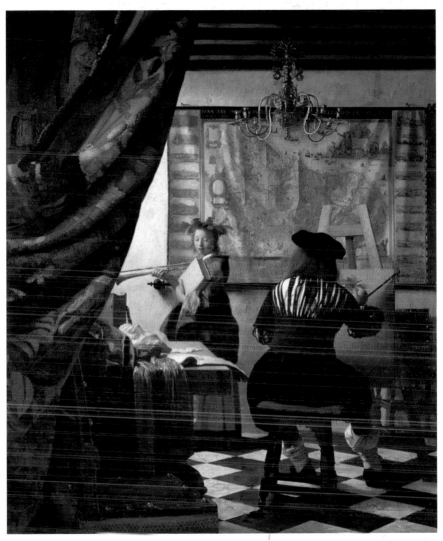

395

JOHANNES VERMEER VAN DELFT
(1632 – 1675 Delft)

Vermeer posee una placidez prácticamente heroica, porque en ninguna de sus obras existe el menor asomo de desasosiego. Da la impresión de que cada pincelada la daba lenta y deliberadamente, con impecable certeza, y de que ponía el mismo interés en el reflejo de una botella o en el trazo de un cortinaje, la apariencia de una alfombra o un vestido, que en los rostros de los hombres y mujeres que pintaba. Sin aparente virtuosismo, sin grandes proezas técnicas ni banalidades, Vermeer logró la perfección y el máximo efecto de la expresión a través de la mera precisión. La exactitud de sus composiciones, de sus dibujos y del color, con una preferencia por los tonos claros y fríos bajo una luz plateada, dan lugar a una creación extraña y original. A diferencia de sus predecesores, utilizó la cámara obscura para ayudarse a lograr una perspectiva perfecta. Revolucionó la forma en que se hacía y se utilizaba la pintura. Su técnica para aplicar la pintura se anticipó a algunos de los métodos de los impresionistas en más de doscientos años.

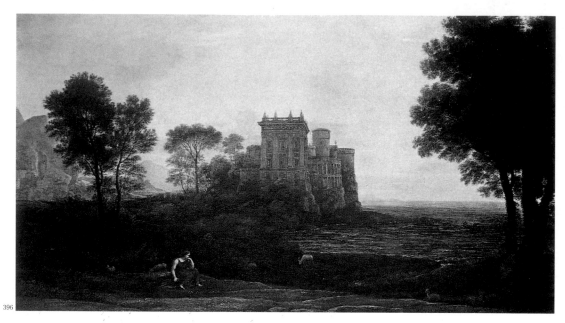

396

396. Claudio de Lorena (Claude Gellée), c. 1604-82, clasicismo, francés,
Paisaje con Psiqué frente al palacio de Cupido ("El palacio encantado"),
1664, óleo sobre tela, 87.1 x 151.3 cm, Galería Nacional, Londres

397

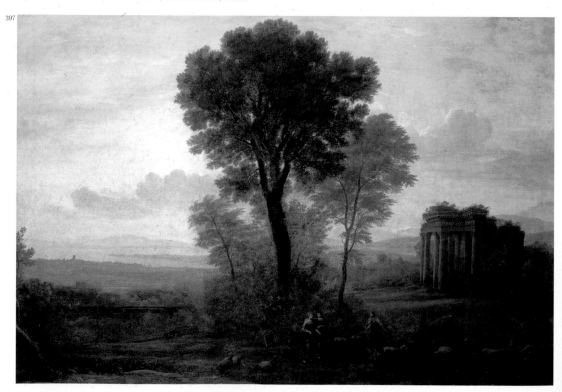

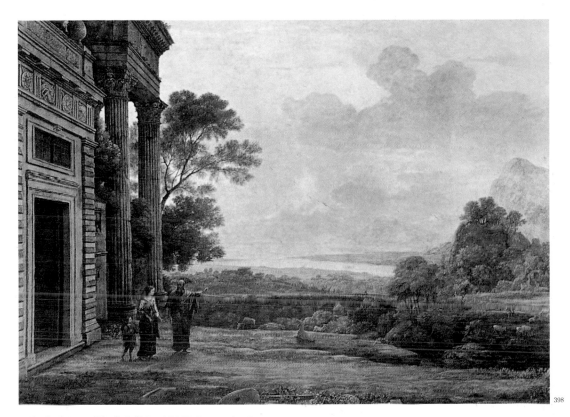

398

397. Claudio de Lorena (Claude Gellée), c. 1604-82, clasicismo, francés,
Paisaje con Jacobo, Raquel y Lía en el pozo (por la mañana), 1666,
óleo sobre tela, 113 x 157 cm, Museo del Hermitage, San Petersburgo

Paisaje con Jacobo, Raquel y Lía en el pozo (por la mañana) *es una de las obras líricas más fascinantes del artista. Recreó la belleza del día al despuntar con la misma emoción del amor, el mismo fervor de sentimientos que invadió el corazón de su héroe al ver a la joven Raquel. En el grupo de personas, sin embargo, apenas se apunta a este sentimiento; toda su fuerza procede del impacto emocional del paisaje como un todo. El ambiente lírico que prevalece se debe a la total identificación del artista con el tema y el objeto del proceso de creación artística. La naturaleza es algo vivo y está dotada de un espíritu capaz de experimentar los más sutiles matices del sentimiento. El uso de su recurso favorito, el* contre jour, *sugiere un flujo luminoso en dirección al espectador y esto da la impresión de que amanece. Las copas de los árboles apenas delineadas, envueltas en la bruma matutina, hacen eco de las formas de las nubes, ligeramente doradas por el sol naciente. La estructura pictórica de la pintura está basada en los delicados matices de los colores, entre los que imperan los tonos dorados. La coloración, clara y suave, armoniza con las emociones que despierta la pintura.*

398. Claudio de Lorena (Claude Gellée), c. 1604-82, clasicismo, francés, *La expulsión de Hagar*, 1668, óleo sobre tela, 106.4 x 140 cm, Alte Pinakothek, Munich

En su madurez, el artista pintó con un estilo más monumental, una composición más severa y temas que con frecuencia están tomados del Viejo Testamento.

399. Willem van de Velde el Joven, 1633-1707, barroco, holandés, *El cañonazo*, c. 1670, óleo sobre tela, 78.5 x 67 cm, Rijksmuseum, Ámsterdam

Pintor de Haarlem, una de las dos más prestigiosas escuelas de pintura holandesa, van de Velde, pertenecía a una familia de grabadores, una actividad importante para los pintores, ya que les permitía publicitar y promover sus obras. Pintó muchas vistas panorámicas en las que plasmó la vida sencilla de Haarlem. Sus obras contrastan con las de Seghers, quien pretendía lograr una representación más dramática en sus paisajes.

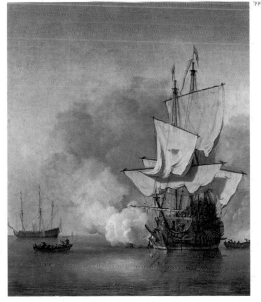

399

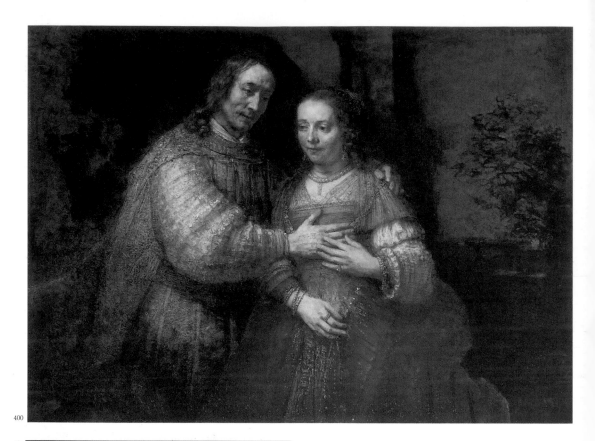

400

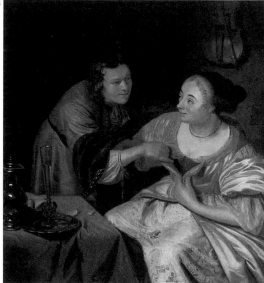

401

400. Harmensz van Rijn Rembrandt, 1606-1669, barroco, holandés,
Retrato de dos figuras del Viejo Testamento,
también conocido como *"La novia judía"*, 1667,
óleo sobre tela, 121.5 x 166.5 cm, Rijksmuseum, Ámsterdam

401. Frans van Mieris, 1635-1681, barroco, holandés, *Pareja de juerga,*
sin fecha, óleo sobre panel, colección privada

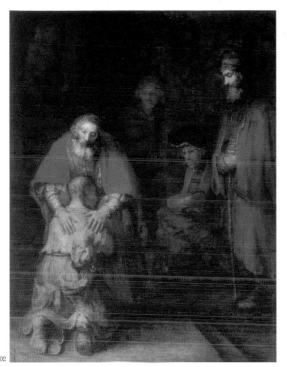

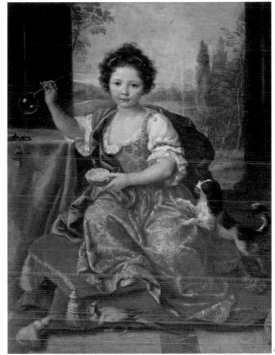

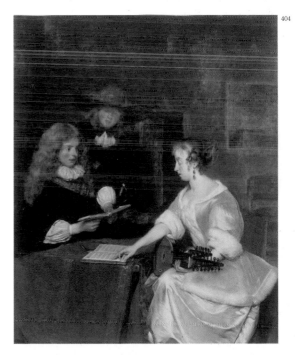

402. Harmensz van Rijn Rembrandt, 1606-1669, barroco, holandés,
El regreso del hijo pródigo, 1668, óleo sobre tela, 262 x 205 cm,
Museo del Hermitage, San Petersburgo

*La historia del hijo pródigo se narra aquí de una manera expresiva y lacónica,
aproximadamente seis años antes de la muerte del pintor. las estrictas líneas
verticales de las figuras solemnes y majestuosas se convierten en el aspecto
dominante en la pintura. Las ropas del padre y la línea de su rostro encuentran
una prolongación en el rostro del hijo, lo que pone de manifiesto la unión
entre los dos hombres y le otorga una cierta monumentalidad al conjunto. Las
figuras parecen salir de las sombras hasta alcanzar una explosión de color. El
estilo es característico de las obras tardías de Rembrandt.*

403. Pierre Mignard, 1612-1695, clasicismo, francés, *Niña haciendo burbujas
de jabón,* 1674, óleo sobre tela, 130 x 96 cm, castillo de Versalles

*Pierre Mignard estudió con Vouet después de haber aprendido con Boucher.
Esta composición clásica muestra una figura alegórica de homo bulla, que
ilustra lo efímero de la vida, en la que la existencia humana se compara con
una burbuja de jabón.*

404. Gerard ter Borch el Joven, 1617-1681, barroco, holandés,
Un concierto, c. 1675, óleo sobre panel, 58.1 x 47.3 cm,
Museo de arte de Cincinnati, Cincinnati

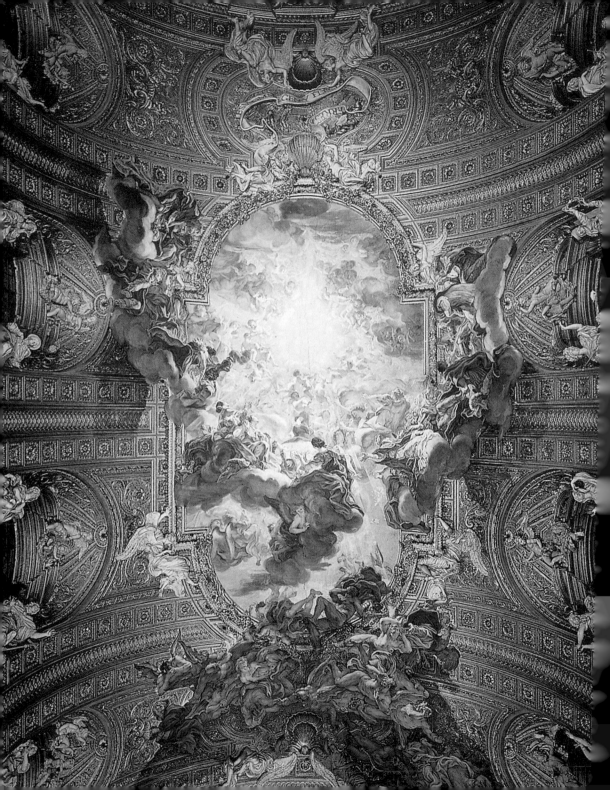

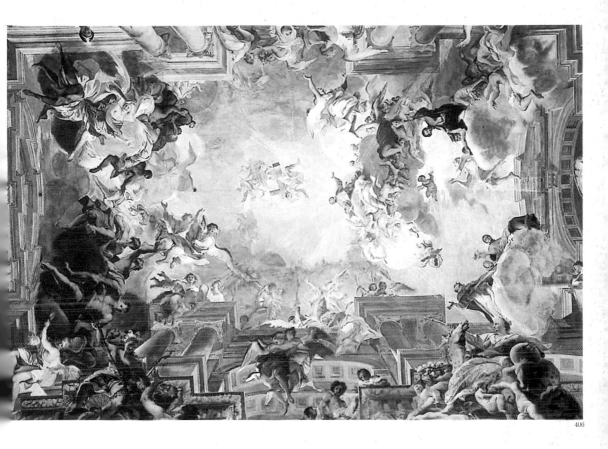

400

407

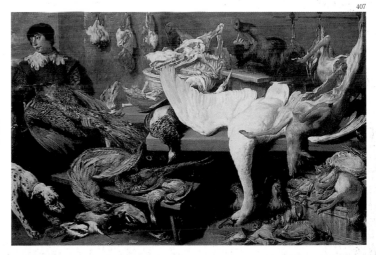

405. Baciccio (Giovanni Battista Gaulli), 1639-1709,
alto barroco, italiano, *Adoración del nombre de Jesús,*
1674-79, fresco, San Ignacio, Roma

Obra maestra del ilusionismo del alto barroco, este
fresco teatral es el resultado de un prestigioso encargo
para decorar el interior de la iglesia jesuita de Il Gesù,
en Roma.

406. Andrea Pozzo, 1642-1709, barroco superior,
italiano, *Alegoría del trabajo misionero de los jesuitas,*
1685-94, fresco, San Ignacio, Roma

407. Frans Snyders, 1579-1657, barroco, flamenco,
El puesto de piezas de caza, c. 1675,
óleo sobre tela, 177 x 274 cm,
Galería de arte de la ciudad de York, York

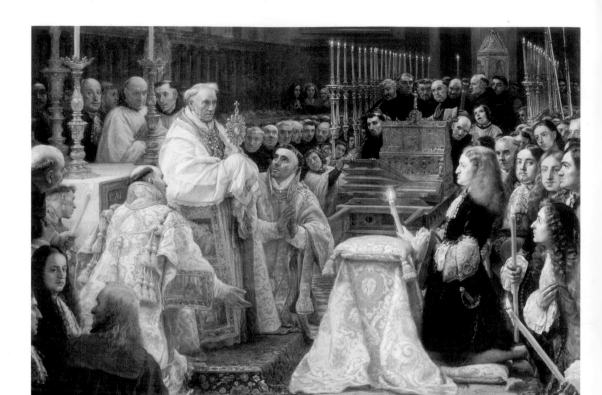

408

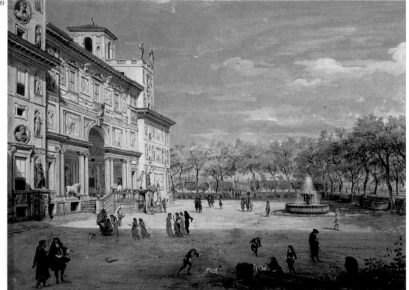

409

408. Claudio Coello, 1642-93,
barroco, español,
*Carlos II adorando el santo
sacramento,* 1685-90,
óleo sobre tela,
El Escorial (sacristía), Madrid

*El último de los maestros
importantes de la escuela de
Madrid del siglo XVII, Coello,
pintó aquí su obra maestra. El
pintor está influenciado por las
composiciones dinámicas del
barroco y por los colores refinados
de los venecianos.*

409. Gaspar van Wittel, c. 1653-1736,
barroco, holandés, *La villa Médici
en Roma,* 1685, pintura al temple
sobre pergamino, 29 x 41 cm,
palacio Pitti, Florencia

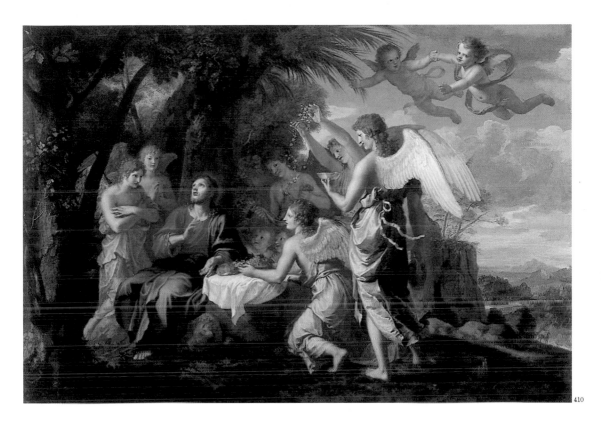

410

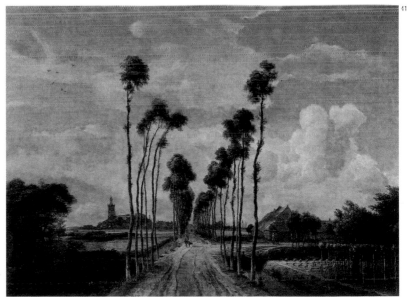

411

410. Jacques Stella, 1596-1657,
barroco, francés, *Cristo atendido por
angeles,* antes de 1693,
óleo sobre tela, 111 x 158 cm,
Galleria degli Uffizi, Florencia

411. Meindert Hobbema, 1638-1709,
barroco, holandés, *La avenida en
Middleharnis,* 1689, óleo sobre tela,
103.5 x 141 cm, Galería Nacional,
Londres

Éste es uno de los últimos Vedute
*(una pintura que muestra un paisaje
panorámico) que pintó Hobbema.
Discípulo de Ruisdael, sus paisajes
recibieron la influencia del estilo del
maestro, pero tienden a ser más
simples porque elimina todos los
detalles adicionales y resalta la
amplia extensión del cielo.*

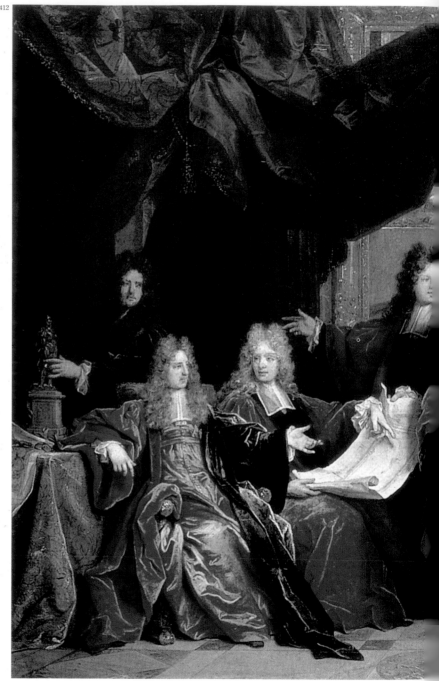

412. Nicolas de Largillière,
1656-1746, rococó, francés,
El alcalde y los magistrados
municipales de París hablando de
la celebración de la cena de Luis
XIV en el Hotel de Ville después de
su recuperación en 1687, 1689,
óleo sobre tela, 68 x 101 cm,
Museo del Hermitage,
San Petersburgo

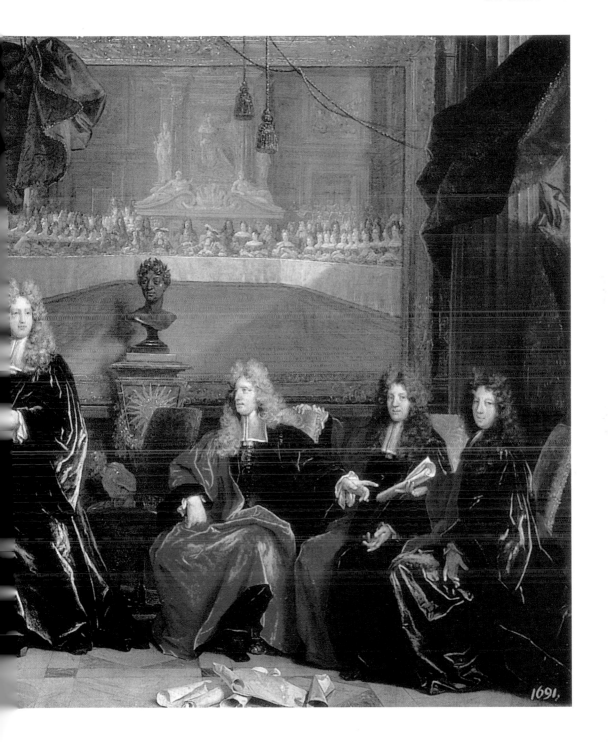

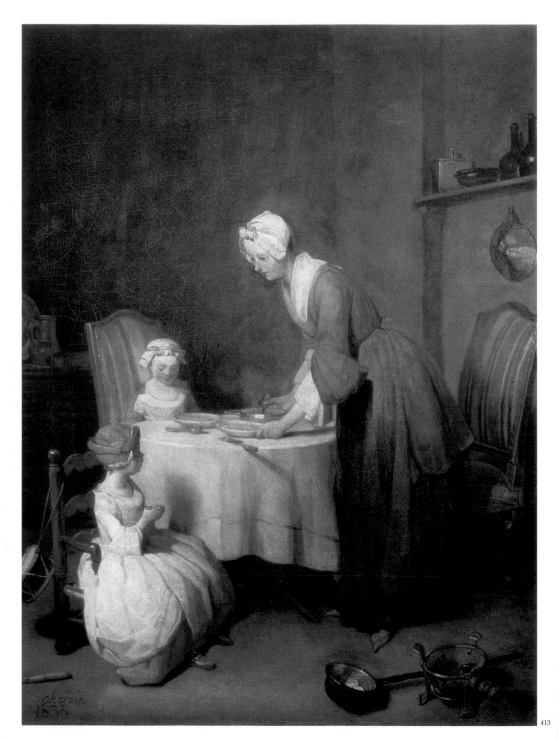

413

El siglo XVIII

La "Edad de las luces" o Ilustración marca al siglo XVIII como un periodo en el que surgieron muchas ideas. La cultura de salón se desarrolló a través del gusto y la iniciativa social de las mujeres, durante el periodo rococó en las cortes de Francia, Austria y Alemania. Estas mujeres eran conocidas como *femmes savantes*, o mujeres intelectuales. Además del arte, los salones propagaron las ideas racionales que rechazaban la superstición y favorecían las teorías basadas en métodos científicos, que podían comprobarse. Floreció el empirismo, como consecuencia de los logros del siglo XVII en las ciencias, sobre todo los de los británicos Sir Isaac Newton (1642-1727) y John Locke (1632-1704). Su insistencia en la necesidad de contar con datos tangibles y pruebas empíricas cambió el curso de las ideas. En Francia, los filósofos ayudaron a extender las ideas racionales basadas en la razón, en áreas como la iglesia y el estado. Consideraban que a través del progreso de las ideas existía una posibilidad de perfección para el ser humano. La recopilación y clasificación del conocimiento fue parte del proyecto de la Ilustración. En consecuencia, Denis Diderot (1713-1784) editó la primera enciclopedia (treinta y cinco volúmenes, 1751-1780) en un intento por registrar sistemáticamente todo el conocimiento existente. Diderot fue también el primer crítico de arte que publicó sus comentarios sobre las exposiciones oficiales del Salón Francés de la Real Academia de Pintura y Escultura. Voltaire (1674-1778) escribió acerca del despotismo de los reyes y de la hegemonía de la iglesia. Más tarde, los pensadores revolucionarios considerarían sus ideas como seminales. La historia natural y la zoología deben mucho al Conde de Buffon (1707-1778), mientras que en Suecia, Carlos Lineo (1707-1778) creó una clasificación completa de las plantas.

En todo el mundo, el siglo XVIII marcó el inicio del periodo "moderno" en el que se dio una conciencia propia del presente en relación con el pasado, lo que dio lugar a una preocupación por lo nuevo, por el hecho de estar al corriente. En las colonias inglesas en América también se dio el compromiso con estas ideas de la Ilustración, siendo sus principales representantes Benjamín Franklin y Thomas Jefferson. Los inventos científicos florecieron tanto como las invenciones sociales, y la revolución industrial dio inicio en Inglaterra en la década de 1740. Estos avances se vieron impulsados por las investigaciones sobre la fuerza del vapor, la electricidad, el descubrimiento del oxígeno y los avances mecánicos en tecnología, incluyendo el primer uso del hierro en la construcción de un puente, en 1776.

El renovado interés por la antigüedad clásica se derivó del descubrimiento y la excavación de Herculano (1738) y Pompeya (1748), así como de las crecientes tendencias aristocráticas de hacer el "Grand Tour", un viaje por Europa, pero en particular, por Italia.

Las revoluciones de Estados Unidos (1775-1783) y Francia (1789-1792) también ayudaron a dar cierto atractivo al nuevo estilo: el neoclasicismo. El estilo neoclásico se caracteriza por el contenido moral, composiciones claras y fuertes y, con frecuencia, llamados a las virtudes patrióticas. Napoleón Bonaparte (1769-1821) llenó el vacío de poder que dejó el caos revolucionario al ascender al poder y coronarse él mismo emperador de Francia en 1804. También él fue partidario del estilo neoclásico, ya que creaba un sistema simbólico que reafirmaba su autoridad; favorecía particularmente las conexiones que establecía con el imperio romano, durante su fase expansionista de conquistas militares.

413. **Jean-Baptiste Chardin,** 1699-1779, rococó, francés, *La bendición* *(Le Benedicité),* 1744, óleo sobre tela, 49.5 x 38.4 cm, Museo del Hermitage, San Petersburgo

Chardin selecciona aquí un tema que con frecuencia representaron los maestros holandeses del siglo XVII. En contraste con la gruesa capa de pintura que utiliza en sus anteriores trabajos, Chardin emplea aquí un toque más suave.

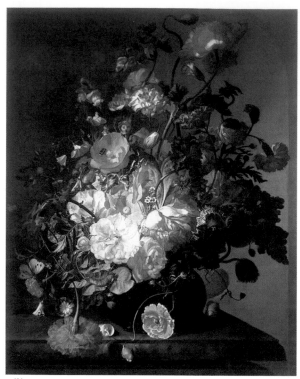

414

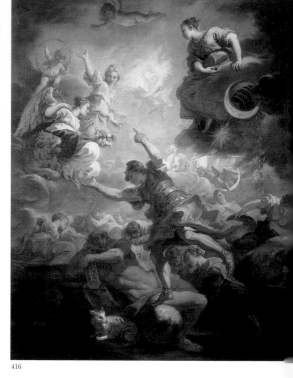

416

414. Rachel Ruysch, 1664-1750, barroco, holandés, *Naturaleza muerta con flores,* después de 1700, óleo sobre tela, 75.5 x 60.7 cm, Museo de arte de Toledo, Toledo

415. Jean Raoux, 1677-1734, rococó, francés, *El gusto (de la serie, los cinco sentidos),* c. 1715-34, óleo sobre tela, 56.5 x 72 cm, Museo de las Bellas Artes Pushkin, Moscú

416. Sebastiano Ricci, 1659-1734, rococó, italiano, *Alegoría de Toscana,* 1706, óleo sobre tela, 90 x 70.5 cm, Galleria degli Uffizi, Florencia

417. Antoine Watteau, 1684-1721, rococó, francés, *Una propuesta indecorosa,* c. 1716, óleo sobre tela, 65 x 85 cm, Museo del Hermitage, San Petersburgo

415

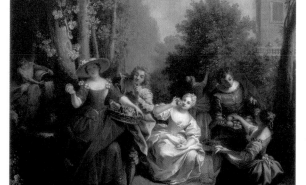

417

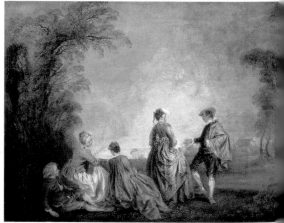

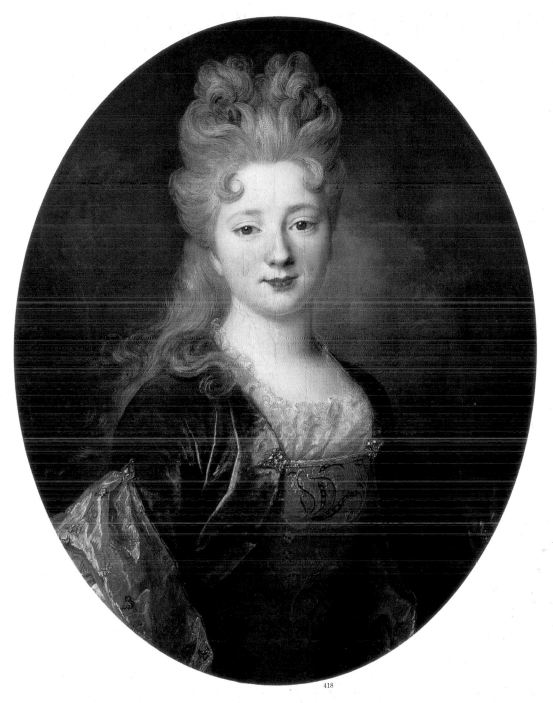

418

418. Nicolas de Largillière, 1656-1746, rococó, francés, *Retrato de una dama,* c. 1710,
óleo sobre tela, 80 x 64 cm, Museo de las Bellas Artes Pushkin, Moscú

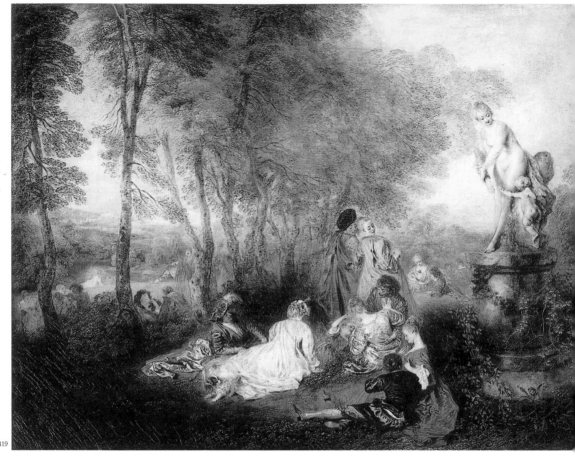

419

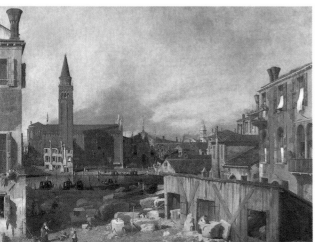

420

419. **Antoine Watteau,** 1684-1721, rococó, francés, *Festival del amor,* 1717, óleo sobre tela, 61 x 75 cm, Gemäldegalerie, Alte Meister, Dresde

420. **Canaletto (Giovanni Antonio Canal),** 1697-1768, rococó, italiano, *Venecia: Campo S. Vidal y Santa Maria della Carità (El patio del picapedrero),* 1727-28, óleo sobre panel, 123.8 x 162.9 cm, Galería Nacional, Londres

La atrevida composición, la pintura aplicada en capas densas y cuidadosa ejecución las figuras son características de la obra Canaletto de mediados de la década de 1720. Esta vista po común a través del Gran Canal muestra el campanile (campanar de Santa María della Carita que se derrumbó después de realiza la pintura y jamás fue reconstruido.

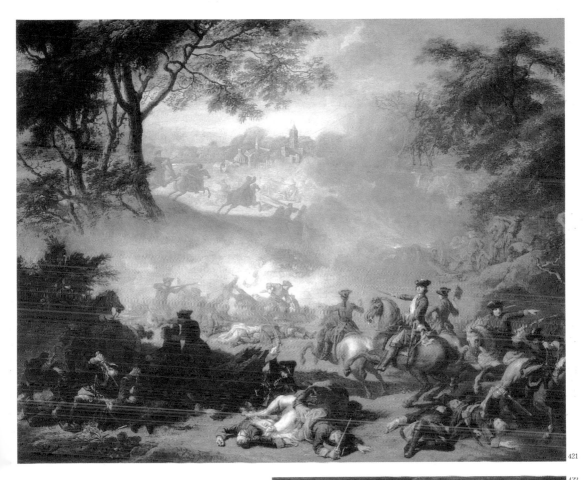

421

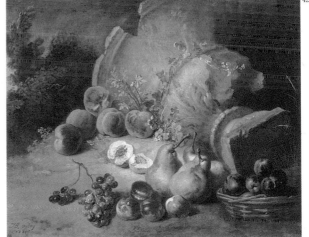

422

421. **Jean-Marc Nattier,** 1685-1766, rococó, francés, *La batalla de Lesnaya,* 1717, óleo sobre tela, 90 x 112 cm, Museo de las Bellas Artes Pushkin, Moscú

422. **Jean-Baptiste Oudry,** 1686-1755, barroco, francés, *Naturaleza muerta con fruta,* 1721, óleo sobre tela, 74 x 92 cm, Museo del Hermitage, San Petersburgo

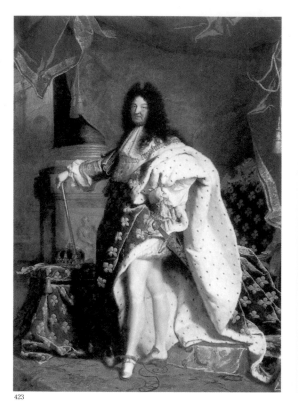

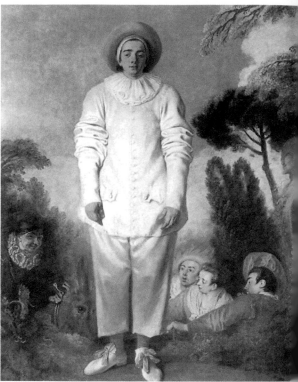

423

4.

Antoine Watteau
(1684 Valenciennes – 1721 Nogent-sur-Marne)

Watteau encarna toda la gracia, la inteligencia y la poesía del siglo XVIII, cuando los gustos franceses prevalecían triunfalmente en toda Europa. Es bien conocido como uno de los artistas clave del arte rococó. Llegó a París alrededor de 1702, donde trabajó con Gillot, del que adquirió el interés por las escenas de la vida cotidiana y los ropajes teatrales. También tuvo acceso a la galería del palacio de Luxemburgo que había pintado Rubens, que tuvo una gran influencia en él sobre todo en la elección de temas y en la idea de las *fêtes galantes*. Las pinturas de Watteau eran de un tipo tan novedoso que en 1717 la Academia le otorgó un nuevo título, creado expresamente para él: *peintre de fêtes galantes*, el pintor de las fiestas galantes. Lo sorprendente es que, de no haber existido, las cosas seguramente no habrían sido distintas en el arte de la pintura. Habríamos visto, sin duda, el desarrollo del mismo gusto decorativo, la misma brillantez, pinturas luminosas con desnudos amorosos y temas mitológicos atractivos.

Su mundo es por completo artificial, pero refleja la melancolía debajo de una aparente frivolidad, un profundo sentido del amor oculto bajo los placeres carnales, la atmósfera enigmática que flota sobre sus paisajes de árboles altos en parques, claros con fuentes de mármol y estatuas, y la mirada desfalleciente de los ojos de los amantes. Sólo él poseía ese genio para el color que transmite una sensación de suavidad y misterio incluso bajo una luz brillante, una sensación de música por todas partes; el vigor de sus dibujos lo proclama como igual de los grandes; la poesía natural que surge de los sueños.

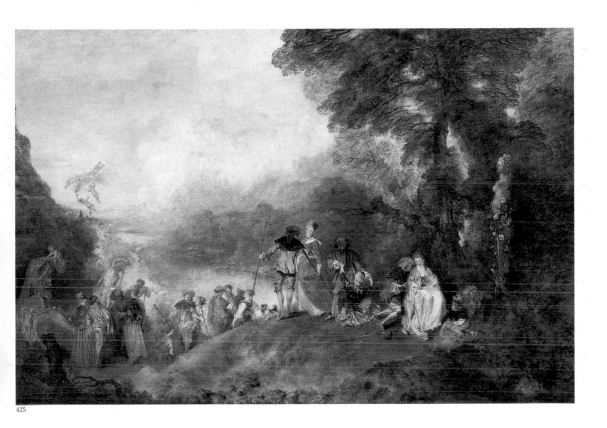

425

423. Hyacinthe Rigaud, 1659-1743, rococó, francés, *Luis XIV,* 1701, óleo sobre tela, 277 x 194 cm, Museo del Louvre, París

Encargado para regalarse al rey de España, este retrato tuvo tanto éxito en la corte francesa, que jamás abandonó el país. Representa "el poder, la pompa y circunstancia" del gobernante absoluto.

424. Antoine Watteau, 1684-1721, rococó, francés, *Gilles,* 1717-19, óleo sobre tela, 185 x 150 cm, Museo del Louvre, París

Esta pintura, conocida como Gilles o Pierrot tiene un tema indefinido. El modelo que ocupa el primer plano es excepcionalmente monumental para un trabajo de Watteau. En el fondo hay cuatro personajes tradicionales de la Commedia dell'arte, que acompañan a Pierrot pero que contrastan en sus actitudes.

425. Antoine Watteau, 1684-1721, rococó, francés, *Peregrinación a la isla de Citera,* 1718, óleo sobre tela, 129 x 194 cm, Schloss Charlottenburg, Berlín

Esta pintura hizo que a Watteau le fuera otorgado el título oficial de peintre de fêtes galantes. La escena está ambientada en la Isla de Citera, la isla del amor mismo; una estatua de Afrodita está de pie a la orilla del bosque y los cupidos acompañan a sus nuevos conocidos, revoloteando sobre los caballeros y sus acompañantes femeninas. No existe un crescendo emocional a pesar de lo que presupone la elección del tema del artista. La historia de La peregrinación a la Isla de Citera de Watteau también es digna de mención. Las minutas de la Academia real de pintura y escultura del 30 de junio de 1712 establecen que el director de la Academia le daría al pintor un tema. Luego se tacharon estas palabras y fueron reemplazadas por la siguiente declaración: "El tema para el trabajo de aceptación ha sido dejado a su discreción". La elección del tema realizada por Watteau indudablemente estuvo determinada por sus propias ideas y por su oposición no sólo a la jerarquía oficial de los géneros, sino también por la práctica de la época en la que los mecenas distinguidos imponían su elección del tema de las obras de los pintores. La Peregrinación a la isla de Citera, de Watteau, fue probablemente otro ejemplo de su propio "teatro" imaginario. En este tipo de pinturas, el paisaje está bañado en suaves matices dorados, reminiscentes de la pintura veneciana. El cambio gradual en este tono, que se vuelve cada vez más luminoso y translúcido a la distancia, trasmite con brillantez la atmósfera y demuestra la variedad de tonos cálidos y dorados que el artista usó cuando estuvo en su mejor edad.

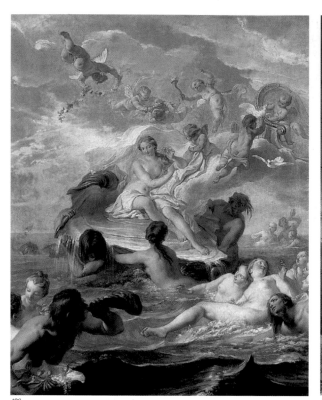

426

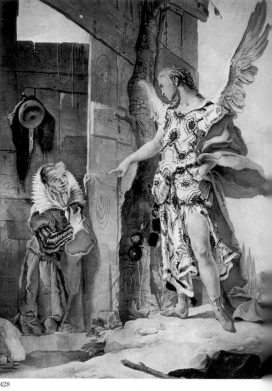

428

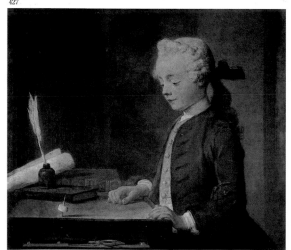

427

426. Noël Nicolas Coypel, 1690-1734, rococó, francés, *El nacimiento de Venus,* 1732, óleo sobre tela, 81 x 65 cm, Museo del Hermitage, San Petersburgo

427. Jean-Baptiste Chardin, 1699-1779, rococó, francés, *Niño con trompo,* c. 1738, óleo sobre tela, 68 x 76 cm, Museo del Louvre, París

428. Giovanni-Battista Tiepolo, 1696-1770, rococó, italiano, *Sara y el arcángel,* 1726-28, fresco, altura c. 400 cm, palacio Arcivescovile, Udine

429. Jean-Baptiste Chardin, 1699-1779, rococó, francés, *El rayo,* 1725-26, óleo sobre tela, 114 x 146 cm, Museo del Louvre, París

Casi todas las obras del artista son pequeñas, de treinta centímetros cuadrados o menos. Fueron realizadas para ser accesibles a los clientes o mecenas de la clase media. Esta obra fue la naturaleza muerta con la que Chardin fue aceptado en la Academia real de pintura y escultura. El artista seleccionó objetos comunes para personas comunes. Chardin pintó escenas ordinarias con respeto tanto por la clase media trabajadora como por sus objetos. Las escenas de cocina fueron sus favoritas; ésta está dominada por una raya, un pez plano y sin huesos, notorio por sus anchas aletas pectorales, que semejan alas.

430. Giovanni-Battista Tiepolo, 1696-1770, rococó, italiano, *Hallazgo de Moisés,* 1730, óleo sobre tela, 202 x 342 cm, Galería Nacional de Escocia, Edimburgo

El impacto dramático de la pintura está puesto de relieve por su impresionante tamaño (originalmente, la obra era todavía más grande, pero, probablemente en el siglo XIX, se le cortó una sección), su colorido y su carácter teatral.

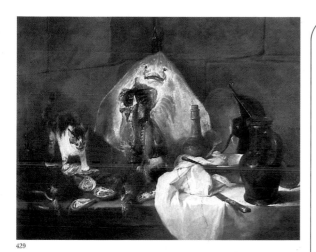

429

JEAN-BAPTISTE SIMÉON CHARDIN
(1699 – 1779 PARÍS)

En 1728, Chardin logró ser aceptado en la Academia con dos grandes lienzos que eran sencillamente naturalezas muertas: La raya y El buffet. Su mérito técnico es sorprendente. En estas piezas, realizadas con un tacto y u na facilidad extraordinarios, se encuentra toda la riqueza y sutileza de la pintura al óleo, pero también puede verse, desde esta temprana etapa, la sensación de intimidad y de poesía que vive en las cosas sencillas y que distingue a Chardin incluso de los mejores pintores de naturalezas muertas y de género. Chardin es netamente francés; estaba más próximo al sentimiento de callada meditación que animaba las escenas rústicas de Louis Le Nain un siglo antes, que al espíritu ligero, brillante y superficial que lo rodeaba incluso en el así llamado realismo de su época.

A diferencia de sus predecesores, no buscó sus modelos entre los campesinos; pintó a la burguesía de París. Sin embargo, los modales se habían suavizado; los pequeños burgueses de París estaban muy lejos de los austeros campesinos de Le Nain. Las amas de casa de Chardin están vestidas con sencillez, pero se ven bien arregladas y la misma limpieza se observa en las casas en las que habitan.

Por todas partes se nota una cierto tipo de refinamiento y camaradería que es parte del encanto de estas pequeñas escenas de la vida doméstica, únicas en su propio estilo y muy superiores, tanto en el sentimiento como en los temas, a las obras maestras de algunos de los grandes pintores holandeses.

430

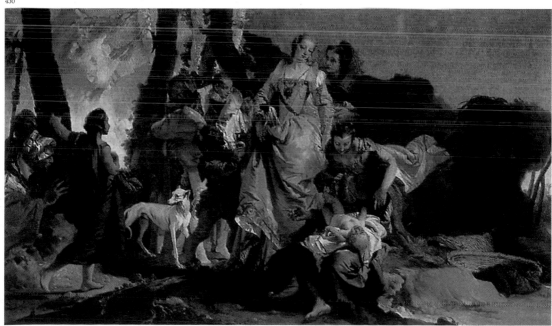

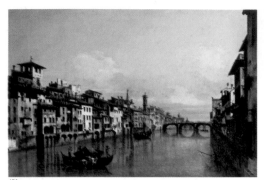

431

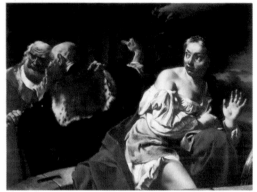

432

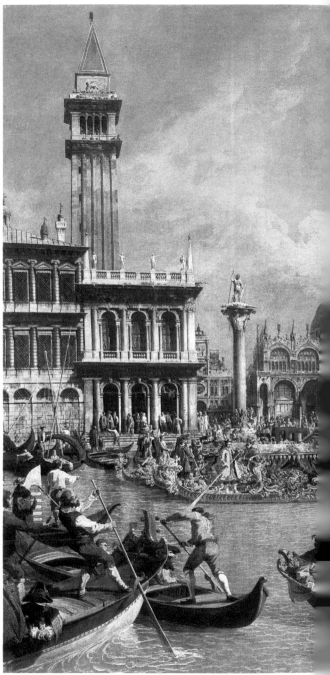

433

431. Giovanni Paolo Pannini, 1691-1765, rococó, italiano, *El río Arno con el puente de Santa Trinidad*, 1742, óleo sobre tela, 62 x 90 cm, Museo Szépművészeti, Budapest

432. Giovanni Battista Piazzetta, 1683-1754, rococó, italiano, *Susana y los ancianos*, 1740, óleo sobre tela, 100 x 135 cm, Galleria degli Uffizi, Florencia

433. Canaletto (Giovanni Antonio Canal), 1697-1768, rococó, italiano, *El bucintoro en el Molo el día de la Asunción*, 1732, óleo sobre tela, 182 x 259 cm, Colección Aldo Crespi, Milán

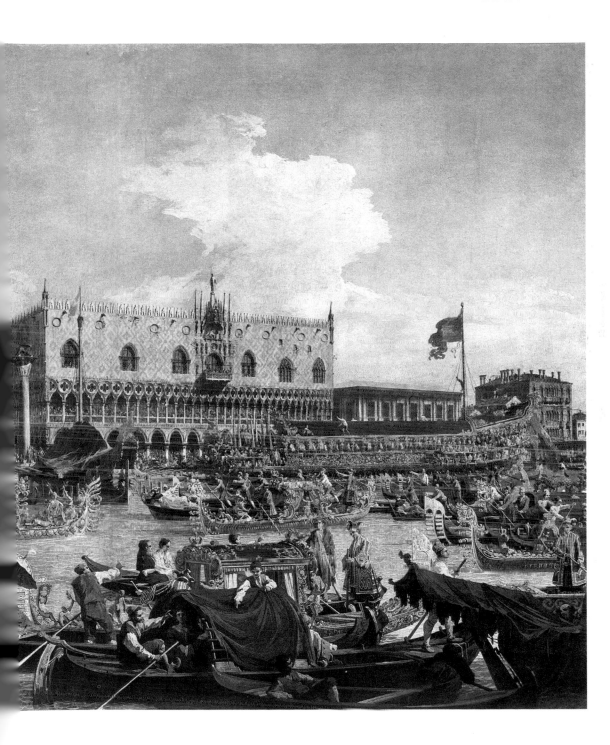

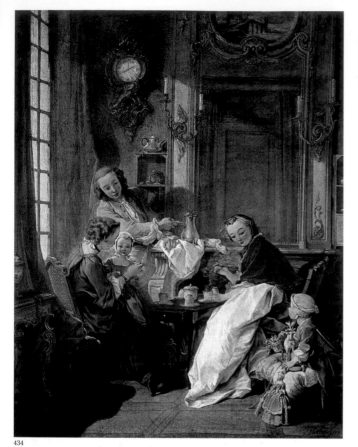

434

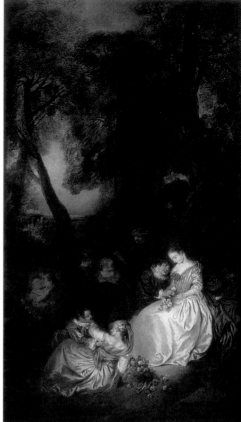

436

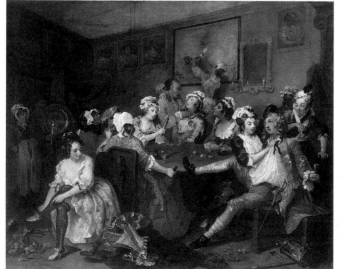

435

434. François Boucher, 1703-70, rococó, francés, *Una comida vespertina*, 1739, óleo sobre tela, 81 x 65 cm, Museo del Louvre, París

435. William Hogarth, 1697-1764, rococó, inglés, *El progreso de un vividor, Escena de taberna*, c. 1735, óleo sobre tela, 62.2 x 75 cm cortesía del fideicomiso del museo de Sir John Soane, Londres

A esta obra también se le llama La orgía. Es la escena III de una ser dedicada a los excesos de un hombre vividor, desenfrenado corrupto. La ubicación de la escena es un burdel que era popular el Londres de la época. Los novelistas que describen el periodo h descrito cómo las descaradas jóvenes, sin medias, bailaban mientr usaban un espejo (el disco de plata a la izquierda en la pintura) y u vela para exhibirse provocativamente. Pero ésa no es sino una de varias referencias visuales en la escena de la historia que esta ob ilustra. Los espectadores pueden ver el grabado de Hogarth de e trabajo, en el Museo Metropolitano de Arte in Nueva York.

436. Jean-Baptiste Pater, 1695-1736, rococó, francés, *Escena en el parque*, primera mitad del siglo XVIII, óleo sobre tela, 149 x 84 c Museo del Hermitage, San Petersburgo

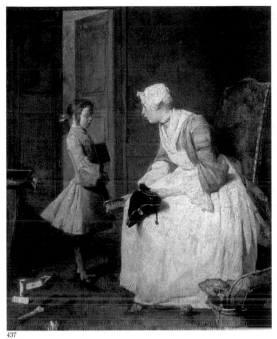

437

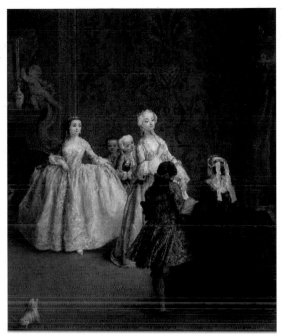

438

437. **Jean-Baptiste Chardin,** 1699-1779, rococó, francés, *La institutriz,* 1739, óleo sobre tela, 46.7 x 37.5 cm, Galería Nacional de Canadá, Ottawa

438. **Pietro Longhi,** 1702-85, rococó, italiano, *La introducción,* 1740, óleo sobre tela, 66 x 55 cm, Museo del Louvre, París

439. **Jean-Marc Nattier,** 1685-1766, rococó, francés, *La duquesa de Orleáns, como Hebe,* 1744, óleo sobre tela, 144 x 110 cm, Museo del Louvre, París

Favorecido por Luis XIV, Nattier se especializó en retratos de la corte y realizó una serie de retratos alegóricos caracterizados por la suavidad de la estructura de los rostros.

William Hogarth
(1697 – 1764 Londres)

El caso de Hogarth es extraño. La famosa serie de pinturas *The Harlot's Progress, The Rake's Progress* y *Marriage à la Mode* representa imágenes con una ética que parece por completo fuera del ámbito del arte, ya que para Hogarth las consideraciones morales eran infinitamente más importantes que las del arte y la belleza. Se sabe que alguna vez comentó que creaba "comedia pintada" y la consideraba como una obra "de utilidad pública". Su moralidad estaba fundada en verdades prácticas, buenas y sólidas y no se desviaba con toques de heroísmo, sino que la imbuía de gran fuerza, con tanta vitalidad, que presentó y puso en movimiento tal galería de tipos y personajes cuya ostensible sinceridad prácticamente nos toma por asalto, que cualquier crítica se acalla y las reservas de los más fastidiosos se desvanecen.

Este personaje autodidacta, desdeñoso de toda cultura, este inglés que no deseaba ser nada más, tuvo cierta influencia sobre los más cultos, refinados, inteligentes, estudiosos y cosmopolitas pintores ingleses; fue instigador y primer presidente de la Academia Real, gran aficionado y coleccionista y un perfecto caballero, autor de importantes escritos sobre arte.

439

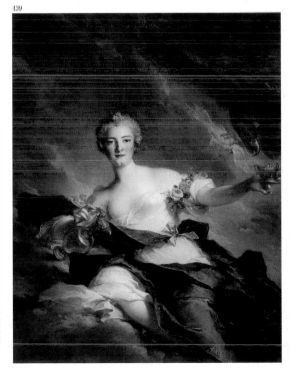

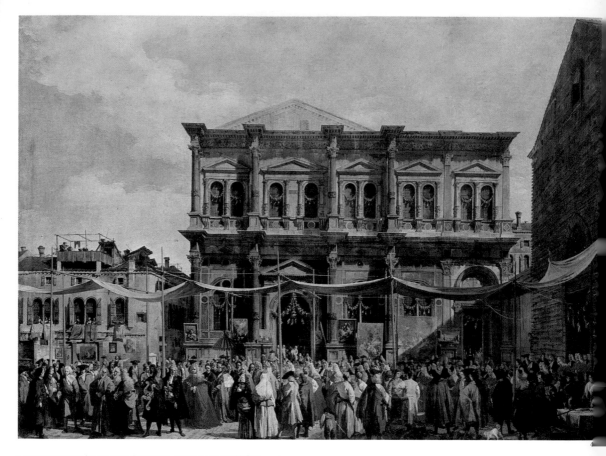

441

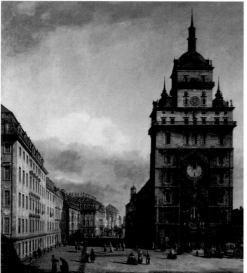

Canaletto
(Giovanni Antonio Canal)
(1697 – 1768 Venecia)

Canaletto comenzó su carrera siguiendo los pasos de su padre, como pintor de escenarios de teatro en la tradición barroca. Recibió la influencia de Giovanni Panini y se especializó en vedute (vistas) de Venecia, su lugar de nacimiento. El rasgo más característico de su obra es el fuerte contraste de luz y sombras. Además, si algunas de estas vistas son puramente topográficas, otras incluyen festivales o temas ceremoniales.

También publicó, gracias a John Smith, su agente, una serie de grabados al aguafuerte de Cappricci. Sus principales compradores pertenecían a la aristocracia británica porque sus vistas les recordaban su Grand Tour. En sus pinturas, la perspectiva geométrica y los colores crean la estructura. Canaletto pasó diez años en Inglaterra. John Smith vendió obras de Canaletto a Jorge III, que dieron lugar a la mayor parte de la Colección Real de Canaletto. Sus obras maestras influyeron en el paisajismo del siglo XIX.

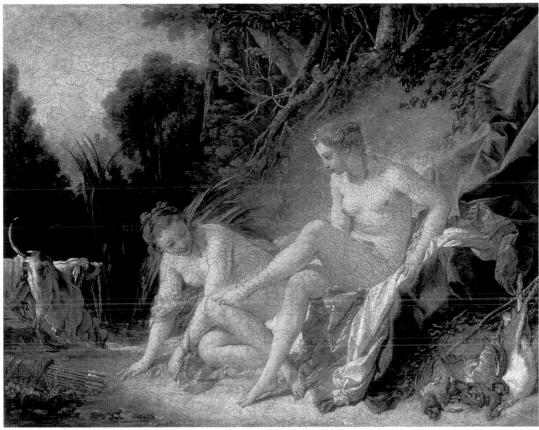

442

440. **Canaletto (Giovanni Antonio Canal)**, 1697-1768, rococó, italiano, *Venecia: El día de la fiesta de San Roque*, c. 1735, óleo sobre tela, 147 x 199 cm, Galería Nacional, Londres

441. **Bernardo Bellotto**, 1720-80, rococó, italiano, *Plaza con la iglesia de la Cruz en Dresde*, 1751, óleo sobre tela, 197 x 187 cm, Museo del Hermitage, San Petersburgo

442. **François Boucher**, 1703-70, rococó, francés, *Diana descansando después de su baño*, 1742, óleo sobre tela, 57 x 73 cm, Museo del Louvre, París

Esta pintura muestra el interés que Boucher tenía en la representación de las mujeres en la naturaleza. En ambas utiliza una sutil combinación de colores. La sensualidad de las mujeres se ve realzada por la luz proveniente de la izquierda de la pintura y que modela sus cuerpos. Aquí, Diana está acompañada por sus símbolos tradicionales, el cuarto creciente, el arco y el carcaj.

François Boucher
(1703 – 1770 París)

Boucher es el artista típico cuyas ambiciones están claramente definidas y en proporción exacta a su capacidad: deseaba complacer a sus contemporáneos, decorar sus paredes y techos y, en sus mejores momentos, se daba cuenta cabal de lo que pretendía hacer. Es por ello que representa fielmente el gusto de la época. Desempeñó, *mutatis mutandis*, un papel similar al que tuvo Le Brun, con todas las diferencias que implican los nombres mismos de los dos soberanos, Luis XIV, el rey sol, y Luis XV, el bien amado. Tenía un talento especial para la decoración y un don para la composición; su obra era simple, elegante y siempre en perfecto equilibrio. Soportó el peso de una producción inmensa que lo llevó a trabajar en la ilustración de un libro o el acabado final del un abanico, con la misma destreza que aplicaba a los pliegues de la ropa de complacientes diosas, o con la que poblaba mar y cielo con hermosos desnudos dorados. Como decorador tenía dotes a la altura de los de su fascinante contemporáneo Tiepolo; además era capaz de pintar excelentes retratos o crear escenas íntimas con brillantez y habilidad.

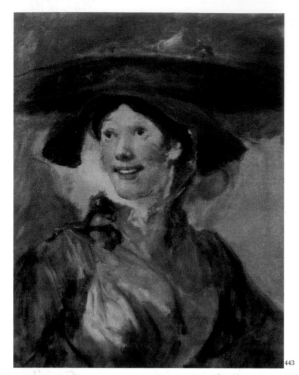

443

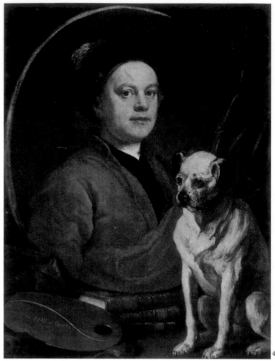

445

444

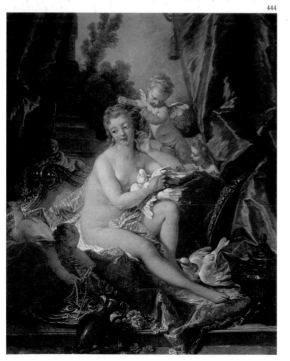

443. William Hogarth, 1697-1764, rococó, inglés, *La muchacha del camarón,* 1740-50, óleo sobre tela, 64 x 53 cm, Galería Nacional, Londres

444. François Boucher, 1703-70, rococó, francés, *El aseo de Venus,* 1751, óleo sobre tela, 108.3 x 85.1 cm, Museo Metropolitano de Arte, Nueva York

Esta obra, encargada por Mme de Pompadour, amante de Luis XV, para su Château de Bellevue, muestra la contribución de Boucher al rococó y al repertorio mitológico.

445. William Hogarth, 1697-1764, rococó, inglés, *El pintor y su pug,* 1745, óleo sobre tela, 90 x 70 cm, Galería Tate, Londres

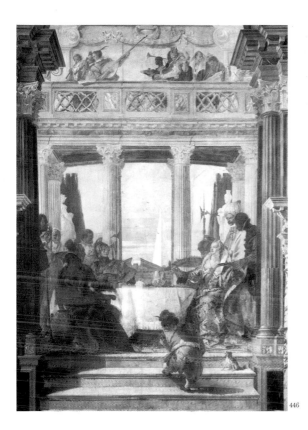

446

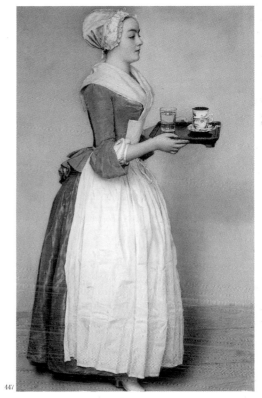

447

448

446. **Giovanni-Battista Tiepolo,** 1696-1770, rococó, italiano, *El banquete de Cleopatra,* 1746, fresco, 650 x 300 cm, el palacio de Labia, Venecia

447. **Jean-Etienne Liotard,** 1702-89, barroco, suizo, *La muchacha que lleva el chocolate,* 1744-45, Pastel sobre papel, 82.5 x 52.5 cm, Gemäldegalerie, Alte Meister, Dresde

448. **Pietro Longhi,** 1701-85, rococó, italiano, *El rinoceronte,* 1751, óleo sobre tela, 62 x 50 cm, Ca' Rezzonico, Venecia

El rinoceronte, proveniente de tierras exóticas, se exhibía en espectáculos populares. Longhi plasma aquí una escena con una multitud veneciana durante el periodo del carnaval y presta mucha atención a la representación de los personajes y a la atmósfera festiva.

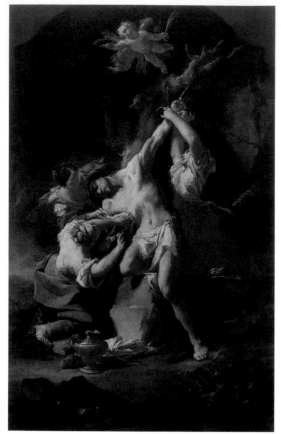

449

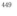

450

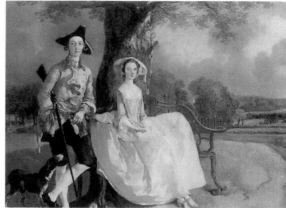

451

Thomas Gainsborough
(1727 Sudbury, Suffolk – 1788 Londres)

Thomas Gainsborough, cuatro años más joven que Reynolds, rivalizó con él en fama. No tenía dotes de teórico ni de profesor o líder de una escuela y jamás se le ocurrió combinar con habilidad en su arte detalles prestados de grandes artistas de las diversas escuelas extranjeras. A diferencia de Reynolds, jamás salió de Inglaterra y, después de varios años como aprendiz en Londres, pasó la mayor parte de su vida en Sudbury, Ipswich y Bath, sucesivamente. Gainsborough no fue un dibujante impecable, sus composiciones no poseen el habilidoso equilibrio de Reynolds y sus figuras con frecuencia parecen dispuestas al azar sobre el lienzo, pero su obra poseía encanto. Era un poeta, un poeta instintivo que desbordaba sensibilidad, capricho y fantasía, pero siempre era natural. Aunque pintó algunos buenos retratos masculinos, fue sobre todo pintor de mujeres y niños. Aunque era un profundo admirador de Van Dyck, a quien tomó por modelo, su admiración no le restó originalidad a su trabajo, que poseía una calidad única de seducción. Compuso variaciones completamente nuevas de temas de Van Dyck, como el del niño ataviado en elegantes ropajes de satín o el rostro de una mujer, alargado y delicado con toda su gracia aristocrática.

449. **Paul Troger,** 1698-1762, rococó, austriaco, *San Sebastián y las mujeres,* 1746, óleo sobre tela, 60 x 37 cm, Österreichische Galerie, Viena

450. **Gaspare Traversi,** c. 1722-70, rococó, italiano, *La lección de música,* c. 1750, óleo sobre tela, 152 X 204.6 cm, Nelson-Atkins Museo del Arte, Kansas City

451. **Thomas Gainsborough,** 1727-88, rococó, inglés, *El Sr. y la Sra. Andrews,* c. 1750, óleo sobre tela, 70 x 119 cm, Galería Nacional, Londres

Este retrato es la obra maestra de los primeros años de Gainsborough. El paisaje, el arma y el perro evocan el estado de Robert Andrews y sugieren la idea de un terrateniente importante. Su esposa está sentada en un elaborado banco de madera; la parte correspondiente a su regazo está, de hecho, sin terminar. La escena exterior y las poses informales de la pareja siguen las convenciones de moda de una pieza de conversación.

452. **Canaletto (Giovanni Antonio Canal),** 1697-1768, rococó, italiano, *Dresde, vista desde la ribera derecha del Elba,* 1747, óleo sobre tela, 133 x 237 cm, Gemäldegalerie, Alte Meister, Dresde

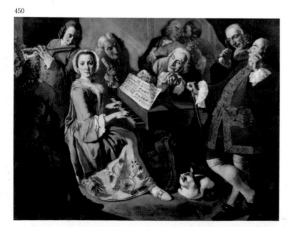

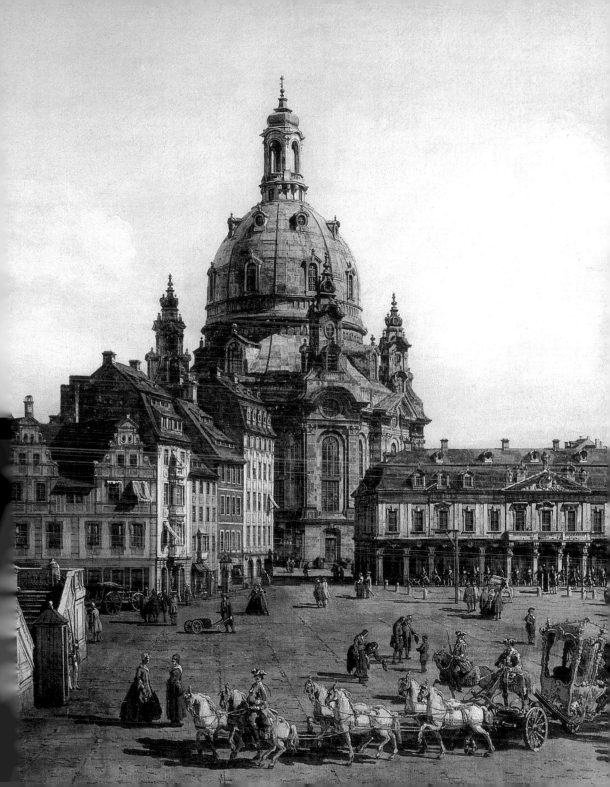

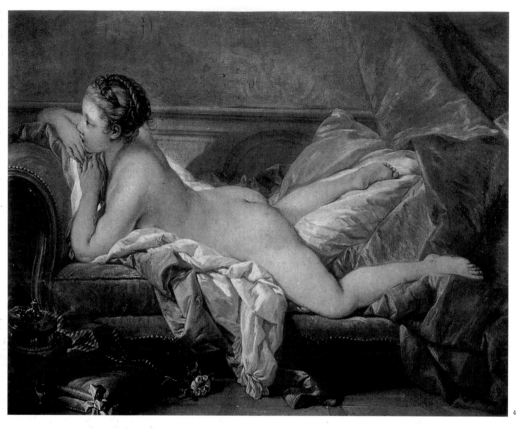

453

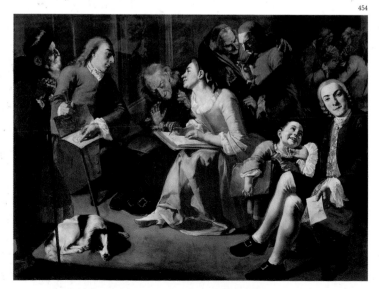

454

453. François Boucher, 1703-70, rococó, francés,
Muchacha reclinada, 1752, óleo sobre tela,
59 x 73 cm, Alte Pinakothek, Munich

En el apogeo de la influencia de Madame de Pompadour sobre los artistas a quienes contrataba, y como amante de Luis XV, llamó a Boucher para que pintara algunas obras para sus habitaciones personales. Al igual que los coquetos desnudos pintados para ella, esta joven mujer trae a la mente sedas perfumadas, caricias sensuales y otros placeres carnales. Se nota distante, tal vez pensando en su propia vida, sin hacer caso, pero también sin resistir, la mirada de aquel que la observa. La ropa de cama en el extremo superior derecho ayuda a empujar la pared hacia el fondo, lo mismo que los tonos marrón de la pared y de la cama. El rosa y blanco de las sábanas prolonga los suaves tonos de piel de la relajada pero pensativa muchacha. Cada curva del trabajo es suave y floreciente, con líneas apenas insinuadas. Del quemador de incienso, en el extremo inferior izquierdo, se eleva el humo que flota en dirección del soñar despierto de la joven. La obra más clásica y conocida del artista es El aseo de Venus *(1751).*

454. Gaspare Traversi, c. 1722-70, rococó, italiano,
La lección de dibujo, c. 1750, óleo sobre tela,
161.7 x 204 cm, Museo de arte de Nelson-Atkins,
Kansas City

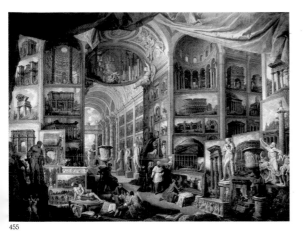

455

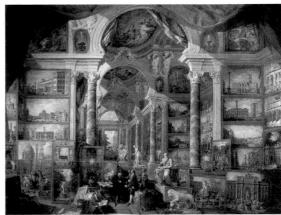

456

455. Giovanni Paolo Pannini, 1691-1765, barroco, italiano, *Roma Antigua*, 1758, óleo sobre tela, 231 x 303 cm, Museo del Louvre, París

456. Giovanni Paolo Pannini, 1691-1765, barroco, italiano, *Galería de arte con vistas la Roma moderna*, 1759, óleo sobre tela, 231 x 303 cm, Museo del Louvre, París

457. Giovanni Battista Tiepolo, 1696-1770, rococó, italiano, *El techo de Kaisersaal: El matrimonio del emperador Federico Barbarossa y Beatriz de Borgoña*, 1750-53, fresco, 400 x 500 cm, residencia del príncipe obispo de Würzburg, Kaisersaal, Schloss Würzburg

A Tiepolo se le pidió un trabajo que llenara el espacio donde se había eliminado una ventana y el artista produjo una dramática remembranza del matrimonio de Beatriz de Borgoña y Frederick Barbarossa. Aunque el suceso tuvo lugar quinientos años antes, el artista lo situó en un escenario contemporáneo. Un ángel labrado retira unos cortinajes de estuco dorado. Los escalones de la plataforma del obispo parecen salir del diseño arquitectónico de la pared. Como reconocimiento del contexto histórico del evento y para darle la dignidad que la situación demandaba, se incluyeron, de manera atípica, elementos de períodos clásicos, como los detalles arquitectónicos del fondo. Después de lograr en estas obras el punto culminante del dominio de su técnica, Tiepolo fue invitado a Madrid, donde experimentó con el final de la influencia del rococó, en sí mismo. También se vio envuelto en la energía del neoclásico, tal como lo seguía el pintor alemán Anton Raphael Mengs (1728-79).

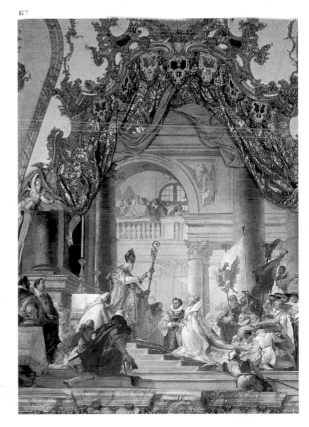

457

Giovanni Battista Tiepolo
(1696 Venecia – 1770 Madrid)

Giovanni Battista (Giambattista) Tiepolo fue el último de los grandes decoradores venecianos y el maestro más puro del rococó italiano. Fue un prodigio, alumno de Gregorio Lazzarini; a los veintiún años ya se había establecido como pintor en Venecia. Fue un pintor italiano de frescos a gran escala, como los que creó, cuando tenía más de cincuenta años, en la Residencia de Würzburgo y en el Palacio Real de Madrid; en ambos trabajos contó con la ayuda de sus hijos, Giovanni Domenico y Lorenzo. En 1755, después de volver de Würzburgo, fue electo primer presidente de la Academia Veneciana, antes de partir para España, donde falleció.

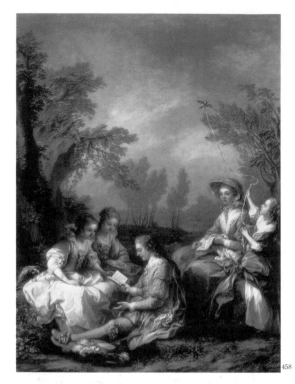

458

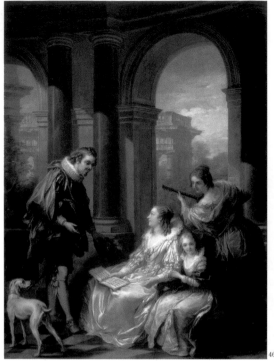

460

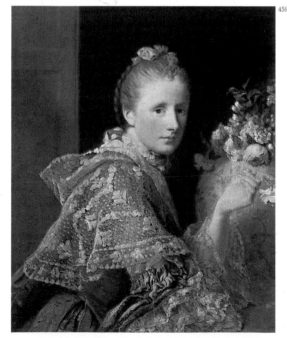

459

458. **Carle Vanloo,** 1705-65, neoclasicismo, francés, *Lectura de un libro español,* 1754, óleo sobre tela, 164 x 128 cm, Museo del Hermitage, San Petersburgo

459. **Allan Ramsey,** 1713-84, rococó, escocés, *La esposa del artista: Margaret Lindsay de Evelick,* 1758, óleo sobre tela, 74.3 x 61.9 cm, Galería Nacional de Escocia, Edimburgo

460. **Carle Vanloo,** 1705-65, neoclasicismo, francés, *El concierto,* 1754, óleo sobre tela, 164 x 129 cm, Museo del Hermitage, San Petersburgo

461. **Joseph Vernet,** 1714-89, neoclasicismo, francés, *La ciudad y la bahía de Toulon,* 1756, óleo sobre tela, 165 x 263 cm, Museo del Louvre, París

Influenciado por la luz y la atmósfera de los trabajos de Claudio de Lorena, Vernet, junto con Hubert Robert, se convirtió en uno de los principales expertos de un tipo de paisaje idealizado y sentimental. Este cuadro es parte de una serie que le encargó Luis XV y en la que se muestran las bahías francesas más importantes y estratégicas.

462. **Joseph Vernet,** 1714-89, neoclasicismo, francés, *La mañana,* 1760, óleo sobre tela, 65.5 x 98.5 cm, Instituto de arte de Chicago, Chicago

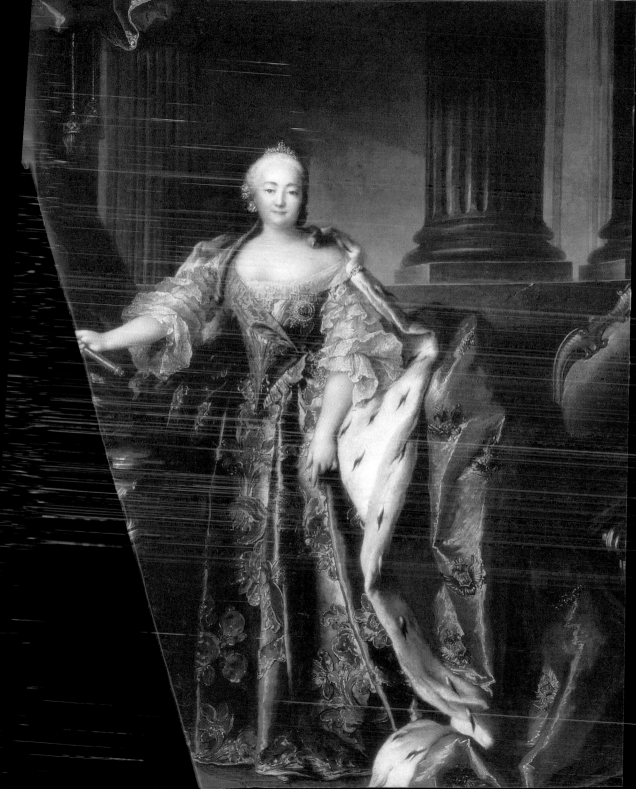

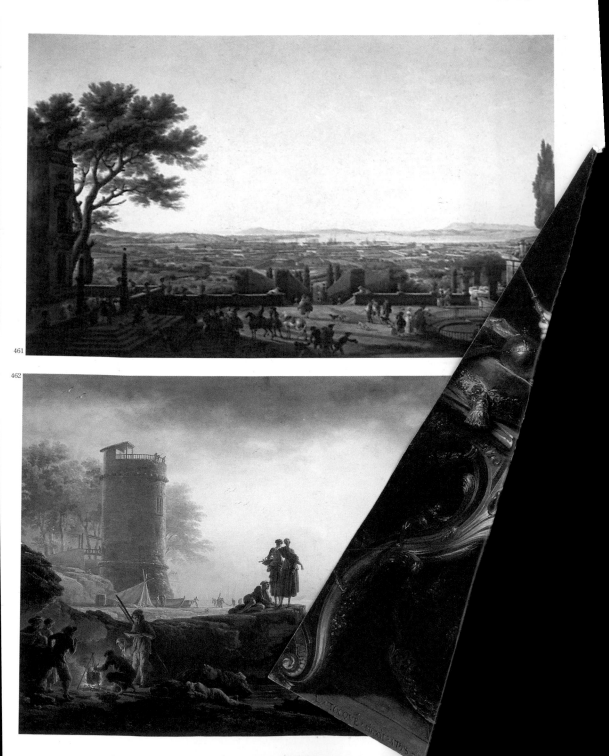

461

462

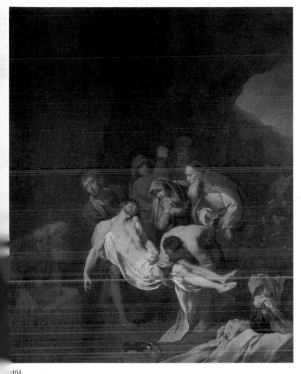

464

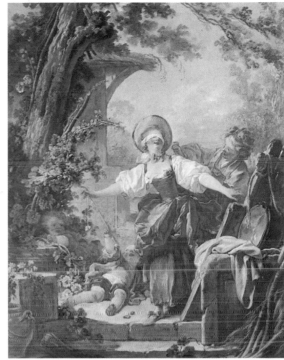

465

466

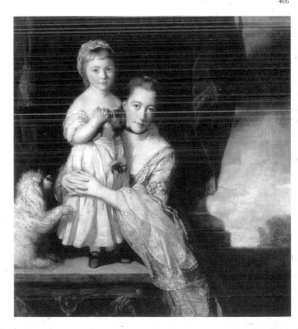

3. **Louis Tocque,** 1696-1772, rococó, francés, *Retrato de la emperatriz Elizabeth Petrovna,* 1758, óleo sobre tela, 262 x 204 cm, Museo del Hermitage, San Petersburgo

4. **Christian Wilhelm Ernst Dietrich,** 1712-74, rococó, alemán, *La sepultura,* 1759, óleo sobre panel, 35 x 28 cm, Museo del Hermitage, San Petersburgo

5. **Jean-Honoré Fragonard,** 1732-1806, rococó, francés, *El engaño del hombre ciego,* c. 1760, óleo sobre tela, 114 x 90 cm, Museo de arte de Toledo, Toledo

6. **Joshua Reynolds,** 1723-92, rococó, inglés, *La condesa Spencer con su hija Georgiana,* 1760, óleo sobre tela, 122 x 115 cm, Colección del conde Spencer, Althorp

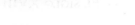

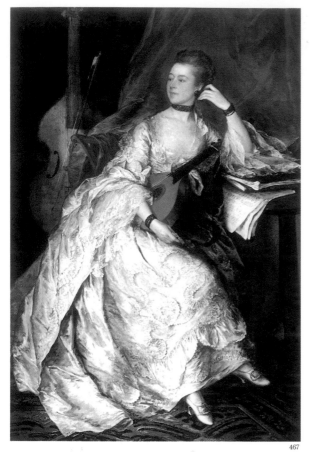

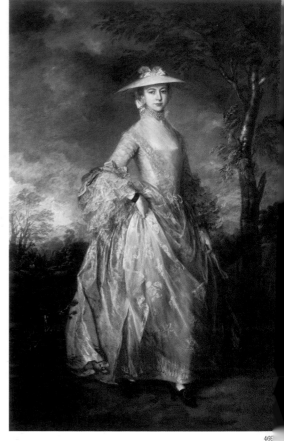

467

468

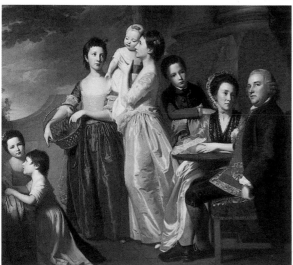

467. **Thomas Gainsborough,** 1727-88, rococó, inglés, *Miss Ann Ford,* 1760, óleo sobre tela, 192 x 135 cm, Museo de Arte de Cincinnati, Cincinnati

468. **George Romney,** 1734-1802, rococó, inglés, *La familia Leigh,* 1767-69, óleo sobre tela, 185.5 x 202 cm, Galería Nacional de Victoria, Melbourne

469. **Thomas Gainsborough,** 1727-88, rococó, inglés, *María, condesa Howe,* 1760, óleo sobre tela, 244 x 152.4 cm, Casa Kenwood, Londres

470. **Johann Conrad Seekatz,** 1719-68, rococó, alemán, *El repudio de Hagar,* 1760-65, óleo sobre tela, 37.5 x 50.5 cm, Museo del Hermitage, San Petersburgo

471. **Joseph Marie Vien,** 1716-1809, neoclasicismo, francés, *Vendedora de amores,* 1763, óleo sobre tela, 98 x 122 cm, Museo Nacional del castillo, Fontainebleau

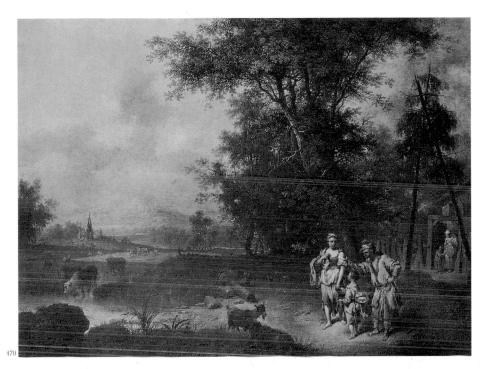

470

471

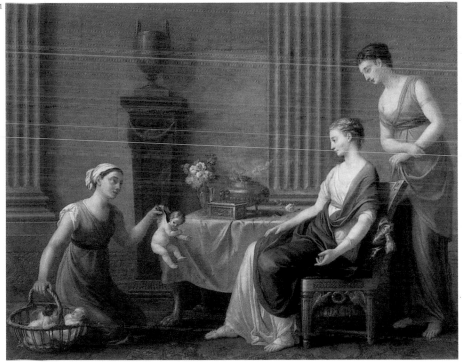

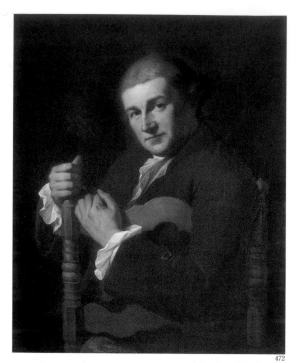

472

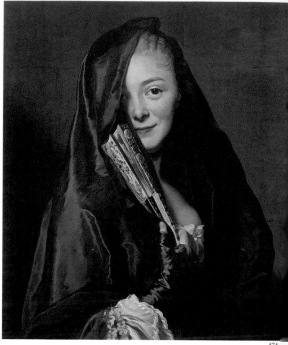

474

473

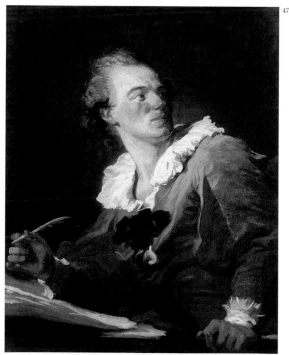

472. Angélica Kauffmann, 1741-1807, Neoclasicismo, suizo, *David Garrick,*
1764, óleo sobre tela, 84 x 69 cm, Burghley House, Lincolnshire

473. Jean-Honoré Fragonard, 1732-1806, rococó, francés, *Inspiración,*
c. 1769, óleo sobre tela, 80 x 64 cm, Museo del Louvre, París

474. Alexander Roslin, 1718-98, rococó, sueco, *Mujer con velo:*
Marie Suzanne Roslín, 1768, óleo sobre tela, 65 x 54 cm,
Museo Nacional, Estocolmo

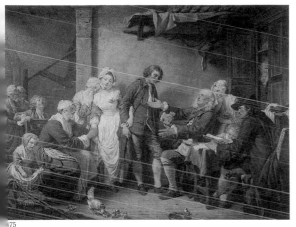

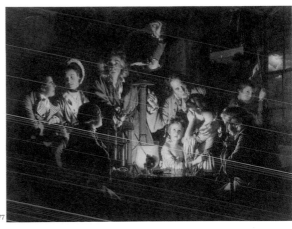

475

477

475. Jean-Baptiste Greuze, 1725-1805, rococó, francés, *L'Accordée de village*, 1761, óleo sobre tela, 92 x 117 cm, Museo del Louvre, París

L'Accordée de village muestra una escena en la que un padre habla con su futuro yerno, atestiguado por un notario, la madre llorosa y los hermanos de la futura novia.

476. Jean-Baptiste Greuze, 1725-1805, rococó, francés, *Retrato de la condesa Ekaterina Shuvalova*, c. 1770, óleo sobre tela, 60 x 50 cm, Museo del Hermitage, San Petersburgo

477. Joseph Wright, 1734-97, romanticismo, inglés, *Experimento con un ave en la bomba de aire*, 1768, óleo sobre tela, 183 x 244 cm, Galería Nacional, Londres

Con la influencia del realismo y el misterio de la luz de Caravaggio, Wright se interesó en el contraste entre la luz las sombras, al igual que su contemporáneo Anton Raphael Mengs. Wright estaba particularmente fascinado por los efectos de la luz de las velas, tal como se ve en la obra del Greco, Muchacho encendiendo una vela (1573). En este trabajo, la vela se ve como una imagen fantasmal desde el otro lado de un vaso de precipitados en el que hay un cráneo y un líquido turbio. A Wright también le interesaba llamar la atención hacia los nuevos descubrimientos y avances en la ciencia. En esta obra maestra del realismo clásico se está demostrado el fenómeno del vacío, que en la actualidad damos por sentado. Cada testigo del experimento tiene una reacción distinta, que se refleja sobre todo en sus expresiones faciales. Desafortunadamente, la cacatúa se sofocará si el cruel experimento saca demasiado aire del contenedor de cristal. La luna es una referencia a la Sociedad Lunar, un grupo de personas interesadas en hablar sobre ciencia. La obra puede estar mostrando a la familia de un miembro de ese grupo, ya que la luna está llena.

476

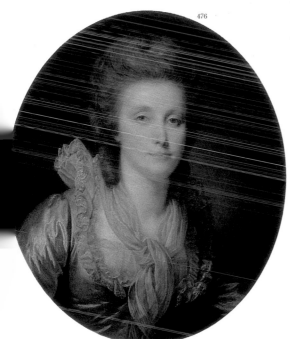

JEAN-BAPTISTE GREUZE
(1725 TOURNUS – 1805 PARÍS)

Greuze es, sin duda alguna, uno de los pintores más importantes de la escuela francesa del siglo XVIII. Poseía un atractivo único: creó su propio estilo al dar vida a escenas de género sentimentales y melodramáticas. Desde sus primeros trabajos, Greuze recibió alabanzas de críticos como Diderot, que hablaba de "moralidad en la pintura". Aunque *L'Accordée de village*, donde cada detalle es como un actor que representa una parte en una obra teatral, parece tomado de alguna *comédie-larmoyante* o de algún melodrama contemporáneo, gran parte de la obra posterior de Greuze consistió en imágenes excitantes de jovencitas, con apenas veladas alusiones sexuales bajo una apariencia superficial de empalagosa inocencia. El fin de siglo fue testigo del final de su carrera; en 1769, la academia rechazó su pieza de recepción, y por ese entonces surgió un estilo nuevo y glorificado cuya estafeta llevaba Jacques-Louis David: el neoclasicismo.

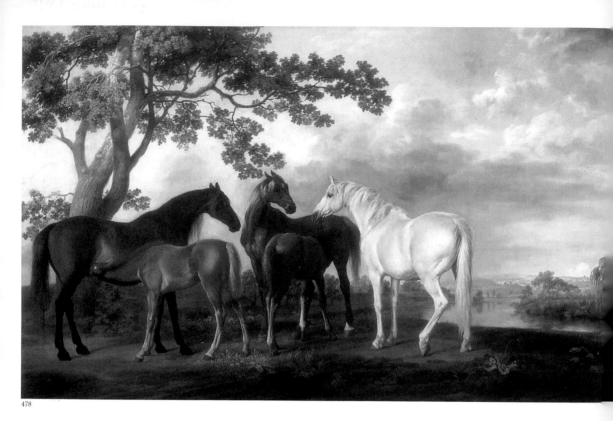

478

479

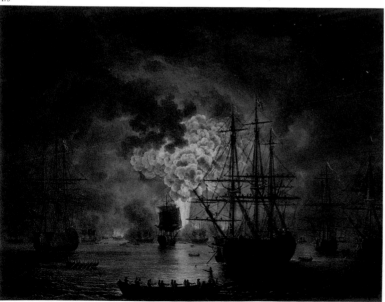

478. George Stubbs, 1724-1806, romanticismo, inglés, *Yeguas y potros a orillas de un río,* 1763-68, óleo sobre tela, 99 x 159 cm, Galería Tate, Londres

479. Jacob Philipp Hackert, 1737-1807, Neoclasicism alemán, *La destrucción de la flota turca en la bahí de Chesme,* 1771, óleo sobre panel, 162 x 220 cm Museo del Hermitage, San Petersburgo

480. Benjamin West, 1738-1820, neoclasicismo, estadounidense, *La muerte del general Wolfe,* 177 óleo sobre tela, 152 x 214 cm, Galería Nacional d Canadá, Ottawa

En 1771, West conmocionó al mundo del arte po colocó a figuras contemporáneas en una compos clásica. Su obra en general fue criticada y se consi como derivativa, pero realizó un avance que llevó a a un mayor realismo. Mostró la muerte del victo general del ejército británico, James Wolfe, en el ca de batalla, después de la captura de Quebec, Car por parte de los franceses, en 1759. Lo rodean apesadumbrados oficiales y los indios norteamerica Su victoria condujo a la supremacía británica en Car Ésta fue la pintura que le ganó a West la designa como pintor del rey. Como tal, aplicó especialmen habilidad autodidacta para la pintura de retratos.

481. Francesco Guardi, 1712-93, rococó, italiano, *Un capricho arquitectónico,* c. 1770, óleo sobre 54 x 36 cm, Galería Nacional, Londres

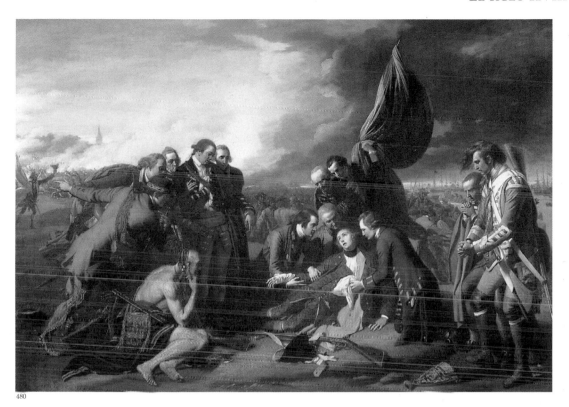

480

481

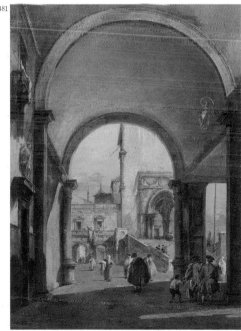

Benjamín West
(1738 Springfield, Pennsylvania – 1820 Londres)

En 1760, West fue el primer estadounidense en estudiar arte en
Italia. Durante los años que pasó ahí recibió la influencia de
Tiziano y Rafael, así como del arte contemporáneo al que estuvo
expuesto durante el nacimiento del movimiento neoclásico. Logró
captar la atención y alabanzas de Jorge III, quien lo designó miembro
colegiado de la Academia Real. Se convirtió en presidente de la
Academia Real en 1792. Restauró y dio nueva forma al neoclasicismo
en pinturas históricas en Francia durante más de una década antes de
David. Además se le dio el título de "Padre de la pintura
estadounidense", no por sus pinturas, sino porque enseñó a pintores
estadounidenses de gran influencia, como John Singleton Copley,
Charles Peale, Gilbert Stuart y John Trumbull, así como a hombres
talentosos que no se conocen por sus obras en la pintura, como
Robert Fulton y Samuel F.B. Morse. Aunque nunca volvió a Estados
Unidos, permaneció fiel a su herencia al rechazar el ofrecimiento de
ser nombrado caballero. Fue inhumado en la catedral de San Pablo.

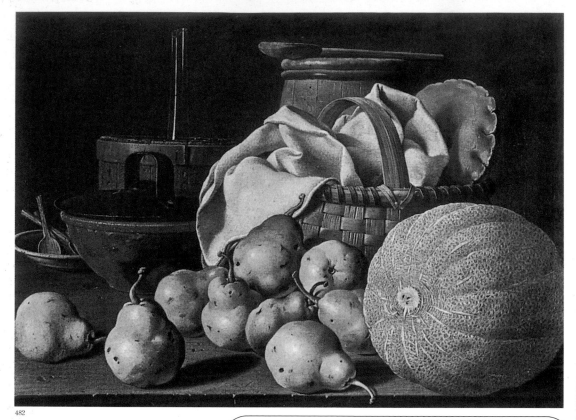

482

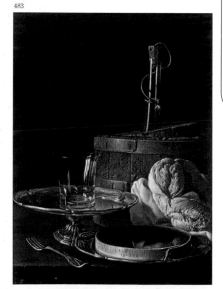

483

JEAN HONORÉ FRAGONARD
(1732 GRASSE – 1806 PARÍS)

Fragonard cierra, con bombo y platillo, el periodo del siglo XVIII que iniciara Watteau con sus mitológicos poemas de amor y melancolía. Watteau fue etéreo y profundo; Fragonard sencillamente fue ligero. Nos divierte al entretenerse a sí mismo; jamás se muestra conmovido. Pintó sobre todo fiestas galantes en estilo rococó. Alumno de François Boucher, Fragonard estudió también bajo la tutela de Chardin. Siempre fiel al consejo de Boucher, pintó jardines románticos con fuentes, grutas, templos y terrazas en los que también es posible reconocer la influencia de Tiepolo. Con Luis XV como mecenas, dedicó su atención a la representación de una corte licenciosa y amante del placer, con escenas de amor y voluptuosidad.

482. Luis Eugenio Meléndez, 1716-80, rococó, español, *Bodegón con melón y peras,* c. 1770, óleo sobre tela, 64 x 85 cm, Museo de Bellas Artes, Boston

483. Luis Eugenio Meléndez, 1716-80, rococó, español, *Bodegón con caja de dulces y palitos de pan,* c. 1770, óleo sobre tela, 49 x 37 cm, Museo Nacional del Prado, Madrid

484. Jean-Honoré Fragonard, 1732-1806, rococó, francés, *El columpio,* 1767, óleo sobre tela, 81 x 64.2 cm, Colección Wallace, Londres

El neoclasicismo de los revolucionarios no impresionó a este pintor de género. En vez de ello, produjo fêtes-galantes (este término aparece con Watteau) para sus mecenas, como las series rococó de cuatro escenas que representan el Progreso del amor (1770) que adornarían el boudoir del Pabellón de Louveciennes de Madame du Barry, y de las cuales El columpio es la más popular. Tanto el voyerismo del hombre como el exhibicionismo de la dama se justifican a través de una situación aparentemente inocente. El hombre "por casualidad" cae en la base de la estatua de cupido. O sea que "por casualidad" se encuentra colocado de manera conveniente para "accidentalmente", ver las enaguas de la joven. El delicado zapato izquierdo de la dama sale volando por el aire, otra vez por accidente, claro está. Entre las sombras, un sirviente sigue tirando de las cuerdas para columpiar a la coqueta dama, mientras un juguetón angelito los mira con aprobación. Las pinceladas libres de Fragonard y su paleta de colores claros son muy adecuadas para estos temas galantes y veleidosos.

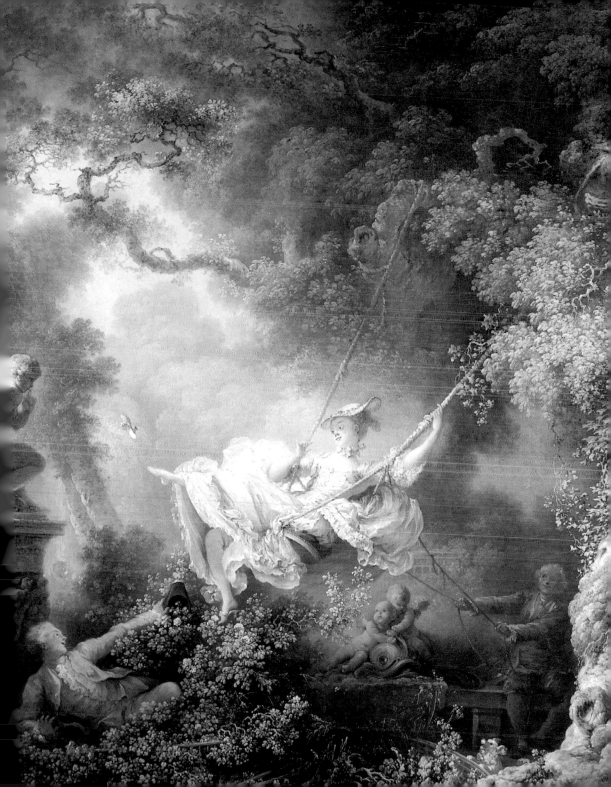

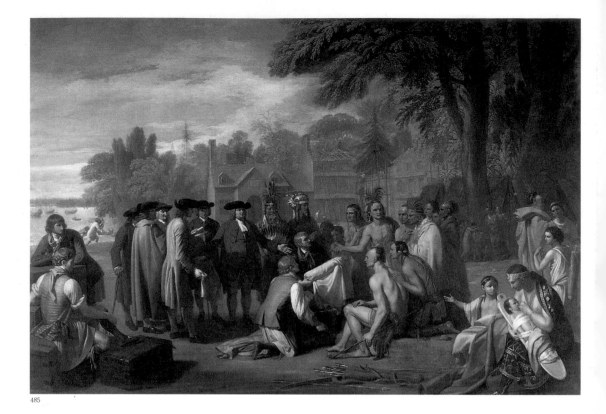

485

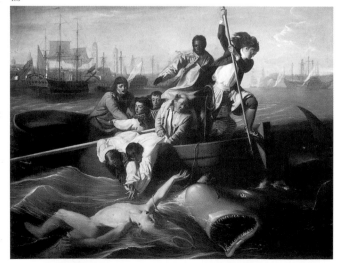

486

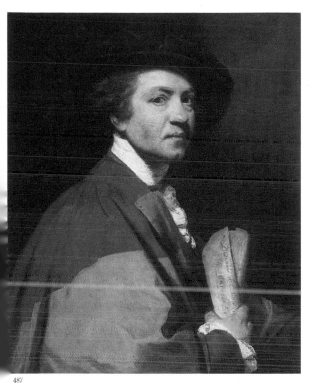

487

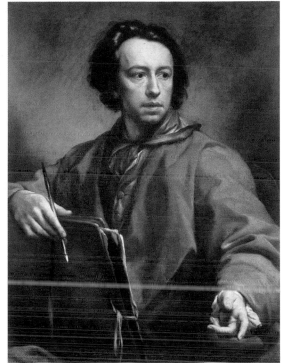

488

489

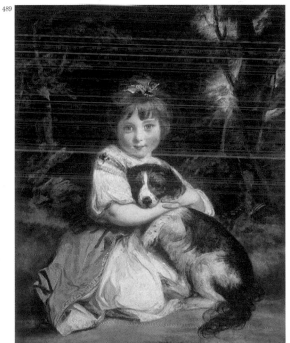

485. **Benjamin West**, 1738-1820, rococó, estadounidense, *Tratado de Pennsylvania con los indios*, 1771-72, óleo sobre tela, 191.8 x 273.7 cm, Academia de Pennsylvania de las Bellas Artes, Filadelfia

486. **John Singleton Copley,** 1738-1815, realismo, estadounidense, *Watson y el tiburón*, 1778, óleo sobre tela, 182.1 x 229.7 cm, La Galería Nacional de las Artes, Washington, D.C.

487. **Joshua Reynolds**, 1723-92, rococó, inglés, *Autorretrato*, 1775, óleo sobre tela, 71.5 x 58 cm, Galleria degli Uffizi, Florencia

488. **Anton Raphael Mengs**, 1728-79, neoclasicismo, alemán, *Autorretrato*, c. 1775, óleo sobre panel, 97 x 72.6 cm, Galleria degli Uffizi, Florencia

489. **Joshua Reynolds,** 1723-92, rococó, inglés, *Miss Bowles (y su perro)*, 1775, óleo sobre tela, 91 x 71 cm, Colección Wallace, Londres

La niña de mejillas sonrosadas abraza a su perro como si la hubieran interrumpido mientras jugaban. Existe un mutuo afecto y confianza entre la niña y su levemente renuente mascota, pero la formalidad de la pose se retiene tal como era común en los trabajos de la época realizados por encargo. Esta obra se considera como un ejemplo claro de cómo Reynolds, y su rival contemporáneo Gainsborough, seguían las filosofías formales de sus compatriotas, el escritor de guiones teatrales Samuel Johnson y el filósofo David Hume. Los artistas acataban especialmente la indicación de Hume de que la pintura debía respetar los principios de la naturaleza, así como los del arte. Sus obras ennoblecían a sus mecenas y capturaban el tono sofisticado de la aristocracia inglesa. Reynolds tuvo mucho éxito en conservar la elegancia del Viejo Mundo al mismo tiempo que lograba captar momentos encantadores, como sucede en este caso.

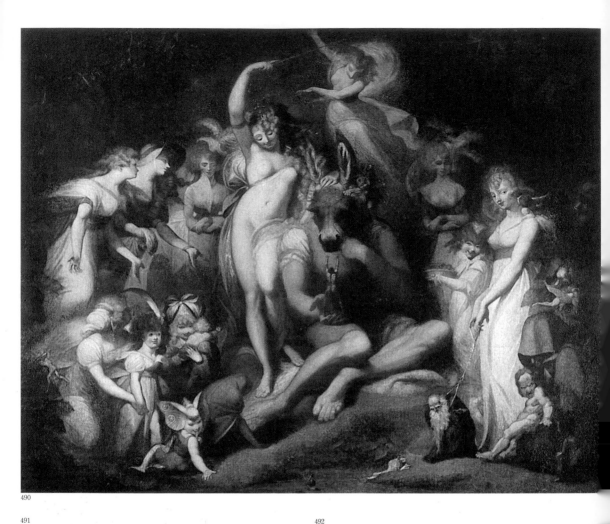

490

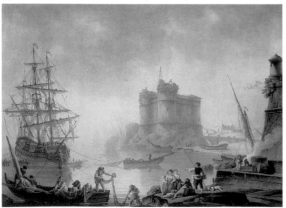

491

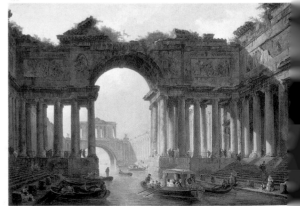

492

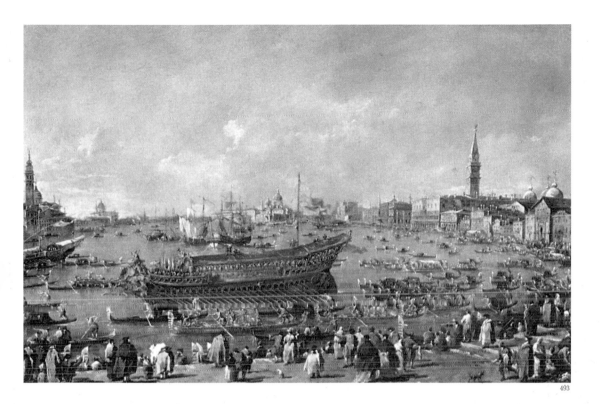

493

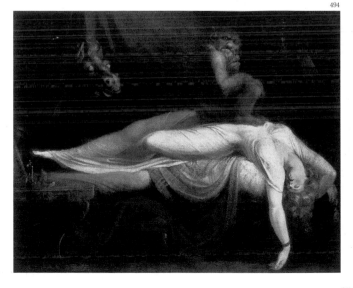

494

490. Johann Heinrich Fuseli, 1741-1825, romanticismo, suizo, *Titania y Bottom*, 1780-90, óleo sobre tela, 217 x 275 cm, Galería Tate, Londres

491. Charles-François de La Croix, 1700-82, romanticismo, francés, *Bahía con fortaleza*, 1781, óleo sobre tela, 73 x 98 cm, Museo del Hermitage, San Petersburgo

492. Hubert Robert, 1733-1808, romanticismo, francés, *Paisaje arquitectónico con un canal*, 1783, óleo sobre tela, 129 x 182.5 cm, Museo del Hermitage, San Petersburgo

493. Francesco Guardi, 1712-93, rococó, italiano, *Partida de Bucentauro hacia el Lido de Venecia, el día de la ascensión*, 1775-1780, óleo sobre tela, 66 x 101 cm, Museo del Louvre, París

Alrededor de 1770, Francesco Guardi pintó una serie de doce "vistas" de eventos históricos relacionados con la coronación del Dux Alvise Mocenigo. Todas estas obras fueron un pretexto para la descripción poco común de algunos de los monumentos de Venecia, con un gran sentido del espacio y la distribución de la luz y los detalles coloridos.

494. Johann Heinrich Fuseli, 1741-1825, romanticismo, suizo, *La pesadilla*, 1781, óleo sobre tela, 101.6 x 127 cm, Instituto de Artes de Detroit, Detroit

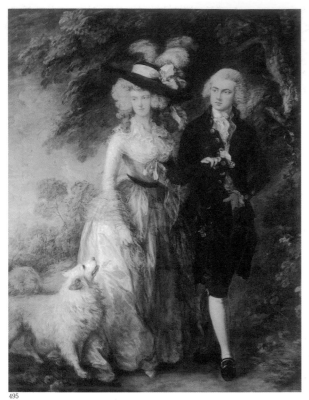

495

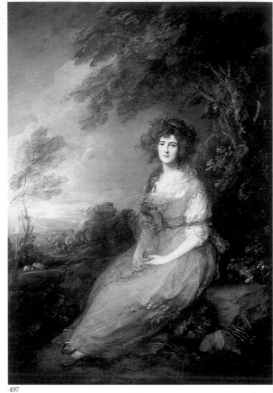

497

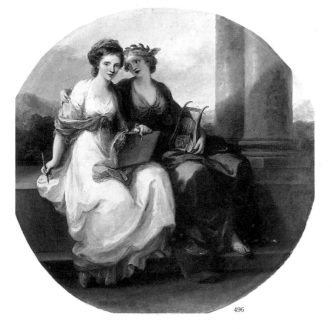

496

Angélica Kauffmann
(1741 Chur – 1807 Roma)

Angélica Kauffmann fue una pintora suiza, aunque también destacó en la música. Sus primeros trabajos tuvieron influencia del rococó francés, mientras que sus obras posteriores se inclinaron más hacia el neoclasicismo, en especial cuando visitó Italia. Fue una pintora prolífica de retratos, y sus mejores obras son, de hecho, sus retratos de modelos femeninos.

495. Thomas Gainsborough, 1727-88, rococó, inglés, *El Sr. y la Sra. William Hallett ("El paseo matutino"),* 1785, óleo sobre tela, 236 x 179 cm, Galería Nacional, Londres

496. Angélica Kauffmann, 1741-1807, neoclasicismo, suiza, *Alegoría de la poesía y la pintura,* 1782, óleo sobre tela, tondo, diam. 61 cm, Colección privada, Londres

497. Thomas Gainsborough, 1727-88, rococó, inglés, *Sra. Richard Brinsley Sheridan,* 1785, óleo sobre tela, 220 x 154 cm, La Galería Nacional de las Artes, Washington, D.C.

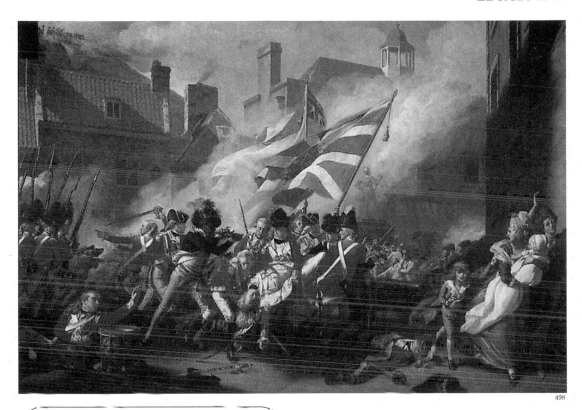

498

498. John Singleton Copley, 1738-1815, realismo, estadounidense, *La muerte
del Mayor Peirson, 6 de enero de 1781*, 1783, óleo sobre tela, 251.5 x 365.8
cm, Galería Tate, Londres

*Después de haber sido invadido por los franceses, en 1781 el gobernador de
Saint Helier (la capital de Jersey) se rindió. Sin embargo, el mayor Peirson, de
veinticuatro años, se negó a rendirse. En vez de ello, el mayor dirigió un
exitoso contraataque, pero murió poco antes de la batalla. En aras del
dramatismo, Copley combinó el momento de la victoria británica con el de la
muerte del joven comandante, como si hubiera ocurrido durante la batalla. En
la pintura, puede verse a Peirson bajo la bandera de la Unión. Varios retratos
de oficiales se encuentran en la pintura, así como la imagen del sirviente negro
de Peirson. El sirviente se ve vengando la muerte de su amo. Peirson se
convirtió en un héroe nacional, probablemente debido en buena medida a la
popularidad de esta pintura y a la conveniente manipulación de la historia que
realizó el artista. Copley contribuyó a crear el género de la pintura histórica en
Inglaterra y la fuerza del arte para influenciar la percepción de la historia
queda aquí demostrada con claridad.*

499. Angélica Kauffmann, 1741-1807, neoclasicismo, suiza, *Autorretrato*,
1780-85, óleo sobre tela, 76.5 x 63 cm, Museo del Hermitage, San Petersburgo

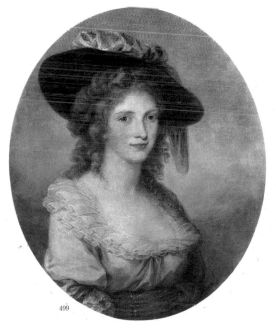

499

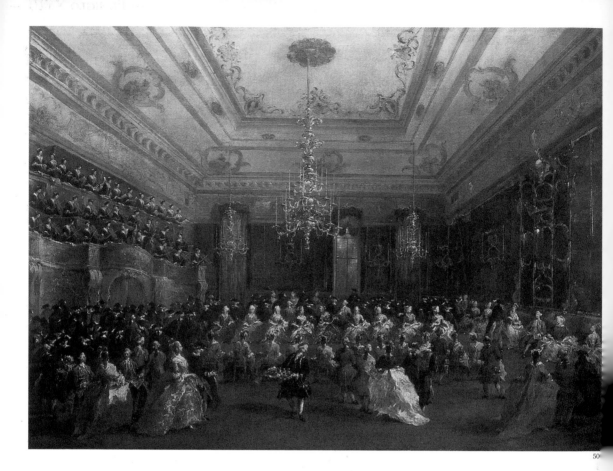

50

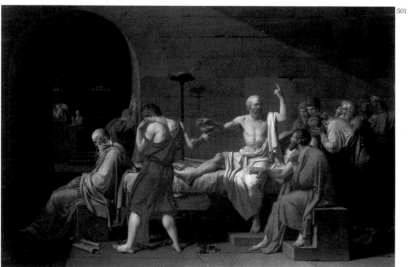

501

500. Francesco Guardi, 1712-93, rococó, italiano, *Concierto para damas en la sala d la Filarmónica,* c. 1782, óleo sobre tela, 67.7 x 90.5 cm, Alte Pinakothek, Munich

501. Jacques-Louis David, 1748-1825, neoclasicismo, francés, *La muerte de Sócrates,* 1787, óleo sobre tela, 129.5 x 196.2 cm, Museo Metropolitano de Arte, Nueva York

La muerte de Sócrates exalta las virtud morales, uniéndose en este aspecto con rectitud del estilo y la composición de pintura. El impresor y publicista John Boyd escribió a Sir Joshua Reynolds que aquel obra era "el más grande esfuerzo del a desde la capilla Sixtina y la Stanza de Rafa […]. Esta obra habría hecho honor a Ater en la época de Pericles".

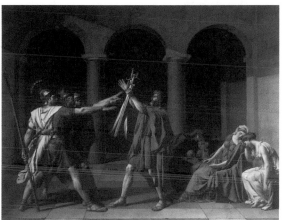

503

503. Jacques-Louis David, 1748-1825, neoclasicismo, francés, *El juramento de los Horatii*, 1704, óleo sobre tela, 330 x 425 cm, Museo del Louvre, París

David recrea un importante evento en la historia romana, en el que el destino de la ciudad de Alba Longa quedó determinado por una batalla entre dos familias rivales: los Horatii de Roma y los Curiatii de Alba. Una de las hermanas de los Curiatii estaba casada con uno de los Horatii y una de las hermanas Horatii estaba comprometida con uno de los Curiatii. Conforme las familias se resignan a la inevitable violencia, los hermanos Horatii se abrazan y realizan un juramento formal, colocándose en una plaza pública y jurando lealtad a Roma. Ansiosos por tomar la espada, los hermanos apuntan sus lanzas hacia la batalla que se aproxima y hacia la fuente de luz y esperanza. David pone especial atención a la representación de las pasiones humanas, del vigor y el heroísmo de los hermanos Horatii y la pena de las mujeres. Sin embargo, al subrayar los valores cívicos a través de temas antiguos, El juramento de los Horatii cae dentro del ámbito del arte neoclásico, que defiende la prioridad de la razón sobre la emoción. La pintura de David es teatral y resalta un momento preciso en la cúspide del drama.

JACQUES-LOUIS DAVID
(1748 PARÍS – 1825 BRUSELAS)

Conocido en la actualidad como el pintor imperial de la corte, David comenzó como aprendiz de Boucher y luego con Joseph-Marie Vien, famoso pintor conocido por su estilo antiguo. En 1774, David ganó el premio de Roma en el que confirmaba su pasión por el arte antiguo. De vuelta en París en 1784, pintó *El juramento de los Horatii*, un ejemplo perfecto de su estilo neoclásico: una vuelta a la pintura clásica en todos los aspectos, pero con algo más de rigidez en la elección de los temas, con influencia del comportamiento romano, el amor por la patria y el heroísmo individual. Ello le llevó a convertirse en el pintor oficial de la revolución francesa y de sus ideales romanos. Su *Muerte de Marat* en la que muestra a Marat como un Cristo secular es una denuncia de los crímenes de la contrarrevolución. Sin embargo, David siguió siendo el pintor oficial del imperio y ejecutó la obra monumental titulada *Coronación de Napoleón* después de 1804, la mejor pintura oficial del mundo, llena de vitalidad, en una gigantesca composición ceremonial en la que se olvida de griegos y romanos para pintar las hazañas de sus contemporáneos.

Tras la caída del imperio, abandonó Francia y se mudó a Bélgica durante la restauración y fue allí que terminó su carrera, todavía inspirado por la antigüedad, pero de una manera menos didáctica.

Fue maestro de toda una generación de pintores académicos como Gros, Ingres y Girodet, por lo que tuvo una gran influencia en la pintura académica de la primera mitad del siglo XIX.

502. Christian-Bernard Rode, 1725-97, *Alegoría de la primavera*, 1785, óleo sobre tela, 218 x 109 cm, Museo del Hermitage, San Petersburgo

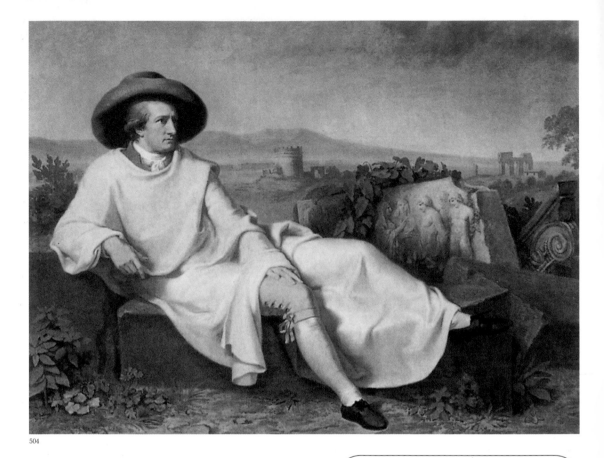

504

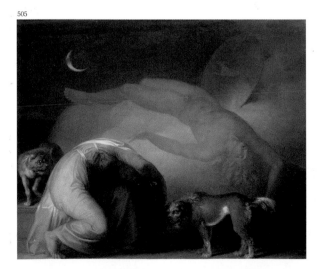

505

Elisabeth Vigée-Lebrun
(Marie-Louise Elisabeth Vigée-Le Brun)
(1755 – 1842 París)

Elisabeth Vigée-Lebrun fue alumna de su padre, pero también se benefició de los consejos de Gabriel Francois Doyen, Jean-Baptiste Greuze y Joseph Vernet. En 1776, se casó con el famoso pintor y comerciante de obras de arte Jean-Baptiste-Pierre Le Brun. Antes de ser miembro de la Academia Real de Pintura y Escritura en 1783, fue pintora oficial de la corte de la reina María Antonieta, en 1779. Hizo más de veinticinco retratos de la reina. Cuando comenzó la revolución francesa, abandonó Francia y vivió en Austria y en Italia, donde formó parte de la Academia di San Luca, y en Rusia, donde se le aceptó en la Academia de Bellas Artes de San Petersburgo. Viajó también a Holanda, Inglaterra y Suiza antes de volver a París. Sus memorias nos muestran una visión muy interesante, íntima y animada de su época como mujer artista que trabajaba en un periodo dominado por las academias reales. Se le considera como una de las retratistas más desenvueltas de su época y como una de las artistas femeninas de más éxito de todos los tiempos.

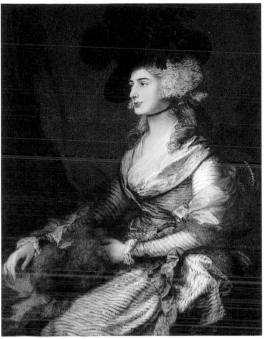

506

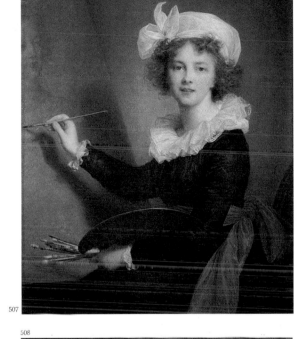

507

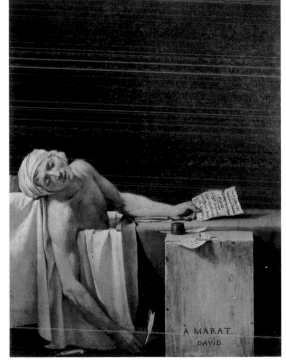

508

504. Johann Heinrich Wilhelm Tischbein, 1751-1829, romanticismo, alemán, *Goethe en la campiña romana*, 1786, óleo sobre tela, 164 x 206 cm, Städelsches Kunstinstitut, Francfort

505. Nicolai Abildgaard, 1743-1809, romanticismo, danes, *El espíritu de Culmin aparece a su madre*, c. 1794, óleo sobre tela, 62 x 78 cm, Museo Nacional, Estocolmo

506. Thomas Gainsborough, 1727-88, rococó, inglés, *Sra. Sara Siddons*, 1785, óleo sobre tela, 126 x 99.5 cm, Galería Nacional, Londres

507. Elisabeth Vigée-Lebrun, 1755-1842, neoclasicismo, francesa, *Autorretrato*, 1790, óleo sobre tela, 100 x 81 cm, Galleria degli Uffizi, Florencia

Elisabeth Vigée-Lebrun fue famosa en toda Europa por el estilo halagador y suave de sus retratos.

508. Jacques-Louis David, 1748-1825, neoclasicismo, francés, *La muerte de Marat*, 1793, óleo sobre tela, 162 x 128 cm, Museos Reales de las Bellas Artes, Bruselas

David fue el más grande exponente del neoclasicismo en Francia, durante la era napoleónica. Como miembro de la Convención Nacional (1792) apoyó la revolución y la ejecución de Luis XVI. La más famosa de sus grandes pinturas históricas contemporáneas fue la que creó el año siguiente, el mismo en que ocurrió el asesinato de su amigo Jean Paul Marat (1744-93), por parte de la joven realista Charlotte Corday. El hombre pertenecía a La Convención y era un ardiente vocero de los "sans-culotte". Tratando de mostrar a la víctima como un mártir político de la revolución, el artista coloca a la víctima de modo tal que nos recuerda las representaciones de Jesús crucificado, como en el Descenso de la cruz (1549) de Bronzino. La luz proveniente de la izquierda, que saca al cuerpo de la oscuridad del fondo, logra una intensidad dramática, similar al estilo de Caravaggio, y una densidad religiosa. El arma se ve en el suelo y contrasta con las plumas cercanas, que solían ser el arma de Marat para luchar por la revolución. Su cuerpo todavía sujeta tanto la pluma como su carta final, como para demostrar que ni siquiera la muerte puede alejarlo de su causa.

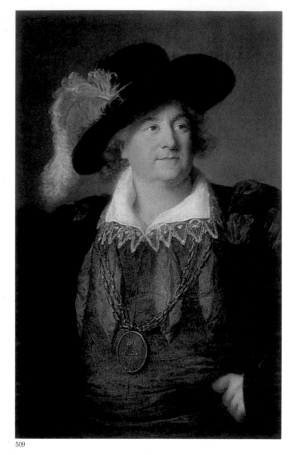

509

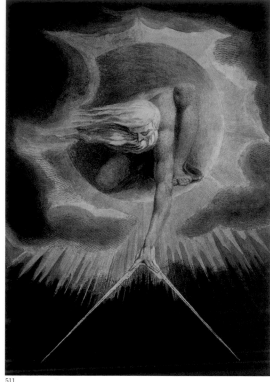

511

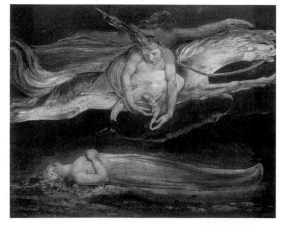

510

William Blake
(1757 – 1827 Londres)

Poeta, dibujante, grabador y pintor, la obra de William Blake está integrada por diversos elementos: el arte gótico, la ensoñación alemana, la Biblia, Milton y Shakespeare, a los que se añadieron Dante y un cierto gusto por los diseños lineales, similares a diagramas geométricos, que lo relacionan con el gran movimiento clásico inspirado por Winckelmann y propagado por David. Aunque furtivo e indirecto, este es su único punto de contacto discernible entre el clasicismo de David y el arte inglés. Blake es el más místico de los pintores ingleses, tal vez el único verdadero místico. Fue ingenioso desde lo profundo de su imaginación, y sus interpretaciones de los poetas antiguos y modernos revelan un espíritu tan franco y abierto como el título de su primera obra, unos poemas que compuso, ilustró y a los que puso música: *Cantos de inocencia* y *Cantos de experiencia*. Posteriormente alcanzó la grandeza, el poder y la profundidad, en especial en algunas pinturas al temple. Al igual que otros, Blake fue considerado como un excéntrico por la mayor parte de sus contemporáneos hasta que se reconoció su genio durante la segunda mitad del siglo XIX.

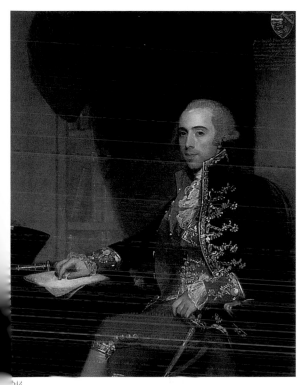

512

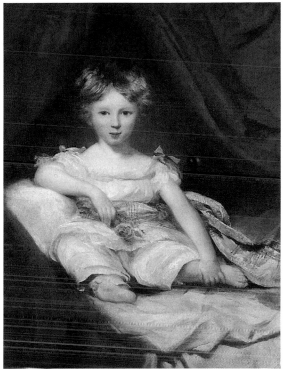

513

514

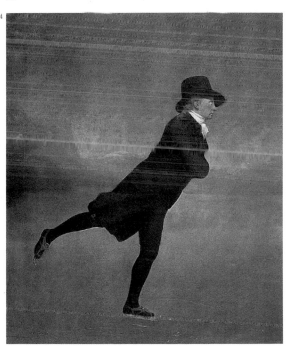

509. **Elisabeth Vigée-Lebrun**, 1755-1842, Neoclasicismo, francesa, *Retrato de Stanislas Auguste Poniatowski*, c. 1789-96, óleo sobre tela, 101.5 x 86.5 cm, Museo de Kiev de Arte del Oeste, Kiev

510. **William Blake**, 1757-1827, romanticismo, inglés, *Piedad*, 1795, acuarela resaltada con tinta sobre papel, 42 y 54 cm, Galería Tate, Londres

511. **William Blake**, 1757-1827, romanticismo, inglés, *Los días de la antigüedad*, 1794, grabado en relieve con acuarela, 23.3 x 16.0 cm, Museo Británico, Londres

512. **Gilbert Stuart**, 1755-1828, rococó, estadounidense, *Josef de Jaudenes y Nebot*, 1794, óleo sobre tela, 128 x 101 cm, Museo Metropolitano de Arte, Nueva York

513. **Thomas Lawrence**, 1769-1830, rococó, inglés, *Retrato del Maestro Ainslie*, 1794, óleo sobre tela, 91.5 x 71.4 cm, Fundación Lázaro Galdiano, Madrid

514. **Henry Raeburn**, 1756-1823, romanticismo, escocés, *Reverendo Robert Walker patinando en Duddingston Loch*, 1795, óleo sobre tela, 76.2 x 63.5 cm, Galería Nacional de Escocia, Edimburgo

Se cree que este sereno patinador era el reverendo Robert Walker, ministro de Canongate Kirk y miembro de la sociedad de patinadores de Edimburgo. Esta pequeña pintura muestra una figura en acción y es muy distinta de otros retratos conocidos de Raeburn.

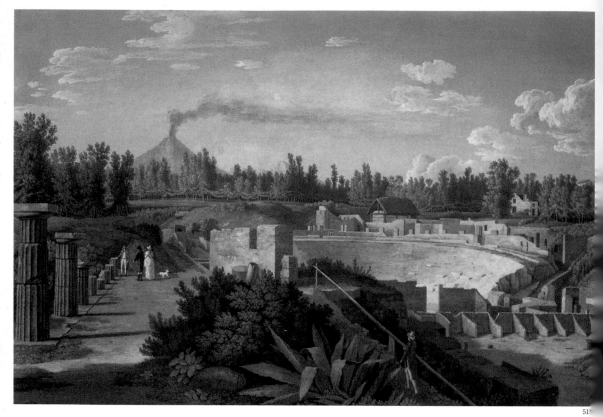

515

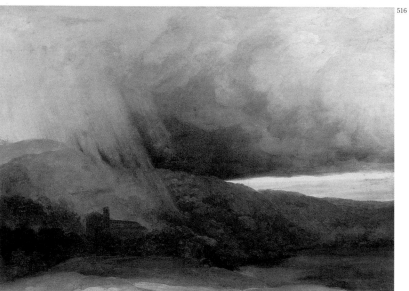

516

515. **Jacob Philipp Hackert**, 1737-1807, rococó, alemán, *Vista de las ruinas del teatro antiguo de Pompeya*, 1793, Gouache sobre cartón, 58.7 x 85 cm, Museo Nacional Goethe, Weimar

516. **Pierre Henri Valenciennes**, 1750-1819, neoclasicismo, francés, *Tormenta a las orillas de un lago*, finales del siglo XVIII, óleo sobre tela, 39.8 x 52 cm, Museo del Louvre, París

517. **Francisco de Goya y Lucientes**, 1746-1828, romanticismo, español, *El Aquelarre*, 1797-98, óleo sobre tela, 44 x 31 cm, Fundación Lázaro Galdiano, Madrid

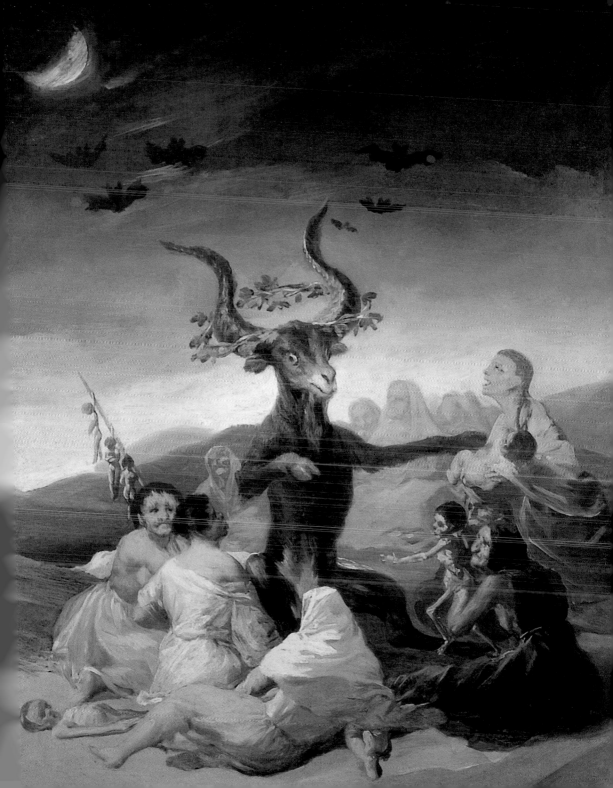

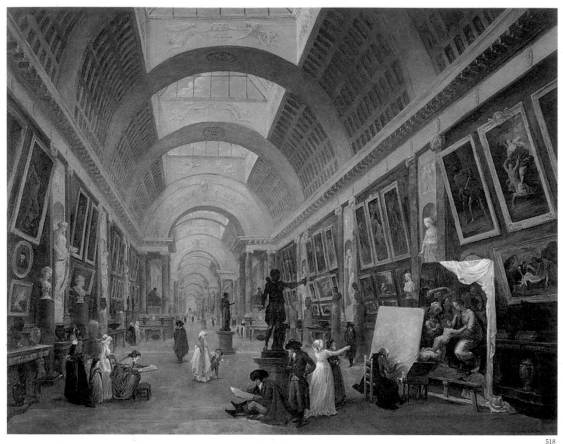

518

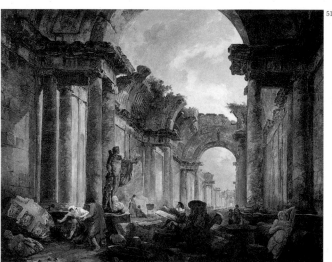

519

518. **Hubert Robert**, 1733-1808, rococó, francés, *Diseño para la Gran Galería del Louvre*, 1796, óleo sobre tela, 115 x 145 cm, Museo del Louvre, París

519. **Hubert Robert**, 1733-1808, rococó, francés, *Vista imaginaria de la Gran Galería del Louvre en ruinas*, 1796, óleo sobre tela, 115 x 145 cm, Museo del Louvre, París

520. **Anne-Louis Girodet**, 1767-1824, neoclasicismo, francés, *Mademoiselle Lange como Danaë*, 1799, óleo sobre tela, 60.3 x 48.6 cm, Minneapolis Instituto de Artes, Minneapolis

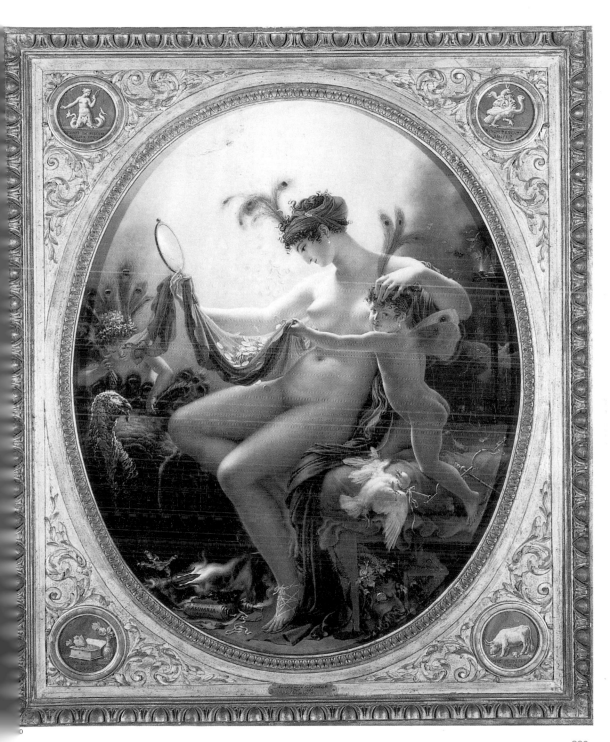

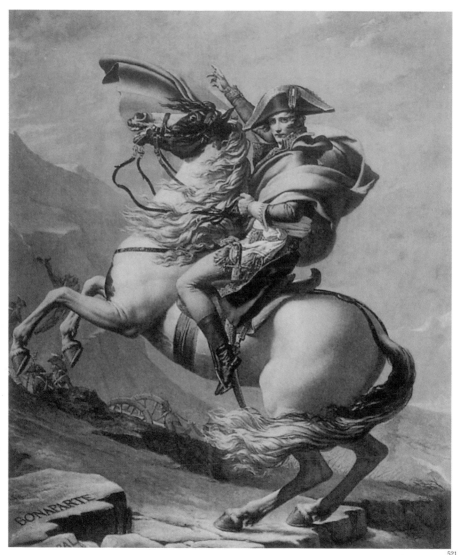

521

El siglo XIX

El romanticismo dominó el inicio del siglo XIX. Aunque como movimiento en sí, los estudiosos de diversas disciplinas sitúan al romanticismo en el periodo que va de 1750 a 1850, en la historia del arte el movimiento romántico se define a partir de 1800 y hasta 1840 y resulta ser un puente entre el neoclasicismo y el realismo. El romanticismo es un estilo muy heterogéneo, basado en ideas, más que en características formales. Su preocupación primaria es con el individuo y promueve la emoción y el sentimiento, más que el racionalismo. El romanticismo revivió ideas medievales e introdujo lo sublime en el paisaje.

Lo sublime fue articulado por Edmund Burke (1729-1797) en 1757 en su texto filosófico *Una indagación filosófica de los orígenes de nuestras ideas sobre lo sublime y lo hermoso*. Los sentimientos de sobrecogimiento que invocan los paisajes, o de terror, que se asocia con el poder de la naturaleza sobre el hombre son temas prominentes. Las obras románticas tienden hacia lo macabro, lo fantástico o el mundo onírico de las pesadillas, que con frecuencia se evoca a través del color o la acción dramática, para despertar emociones fuertes. El paisajismo floreció en esta época, ya que invocaba estados de ánimo compatibles con los sentimientos que prevalecían en aquella época.

El revivir estilos anteriores, sobre todo los de la Edad Media, contribuyó al pluralismo del estilo romántico, en especial en la arquitectura. Esto se debió, en su mayor parte, a un renovado interés en la herencia cultural, que en Francia se dio como resultado del vandalismo a sus monumentos, poco después de la revolución. De igual manera, los vastos imperios europeos recibían estilos exóticos de sus colonias lejanas. Los pintores y arquitectos orientalistas modelaron sus edificios y pinturas basados en fantasías del Medio Oriente y del Norte de África. La tecnología del hierro colado condujo a construcciones cada vez más modulares, con grandes paneles de vidrio para dejar pasar la luz en algunos de los edificios diseñados más industrialmente.

La fotografía se inventó en 1839 con el surgimiento de dos procesos diferentes. Uno en Francia, patentado por Luis J.M. Daguerre (1789-1851) y otro en Inglaterra, creado por Henry Fox Talbot (1800-1877). El proceso de Daguerre fue innovador en el aspecto químico, pero creaba sólo un trabajo único cada vez. Por su parte, el proceso de Fox Talbot permitía obtener un negativo, del cual podían obtenerse varias copias de la misma imagen. La fotografía fue un desafío importante para la pintura, dado su realismo, y dio lugar a grandes debates acerca de los méritos artísticos de la fotografía, debido a su condición de desarrollo tecnológico. Significativamente, hacia el final del siglo, la pintura comenzó a mirar hacia la visión misma, en los movimientos conocidos como impresionismo y post-impresionismo. El acto de ver y percibir con el ojo humano se convirtió en el tema de la pintura, mientras que la fotografía usurpó la tradición del retrato. Libres de tener que copiar a la naturaleza, los pintores comenzaron a observar los fenómenos de la luz y, más tarde, el uso del color de manera expresiva, en lugar de naturalista. Se habían plantado las semillas de la abstracción.

Karl Marx (1818-1883) escribió el *Manifiesto comunista* mientras vivía en Londres, en 1848; en esta obra en la que delineó una nueva teoría y una nueva definición de la clase obrera y de los mercados de trabajo en relación con la sociedad. Teorizó acerca de que el advenimiento de una nueva clase media, más rica, con todos los bienes y servicios que proporcionaba el exceso de capital y de tiempo libre de la Revolución Industrial alienaría a las clases obreras más pobres, que no podrían consumir los productos que producían. Advirtió que esto provocaría disturbios sociales y, de hecho, en 1848, los obreros franceses se rebelaron. Muchos pintores del estilo realista apoyaban a la clase trabajadora de formas poco realistas, debido a que muy pocos pintores nuevos pertenecían a este estrato social. Mientras que el realismo se preocupaba por un paisaje rural idealizado, el impresionismo que le siguió se ocupó de temas urbanos y de plasmar en sus obras la vida diaria de la ciudad y los suburbios.

521. **Jacques-Louis David,** 1748-1825, neoclasicismo, francés,
Napoleón atravesando los Alpes, 1800, óleo sobre tela, 271 x 232 cm,
Schloss Charlottenburg, Berlín

Después de conocer a Napoleón en una recepción organizada por el Directorio, David desarrolló un real entusiasmo por el emperador. En su trabajo, muestra a Bonaparte, más joven de lo que era, y en grandes dimensiones que dominan al pequeño ejército.

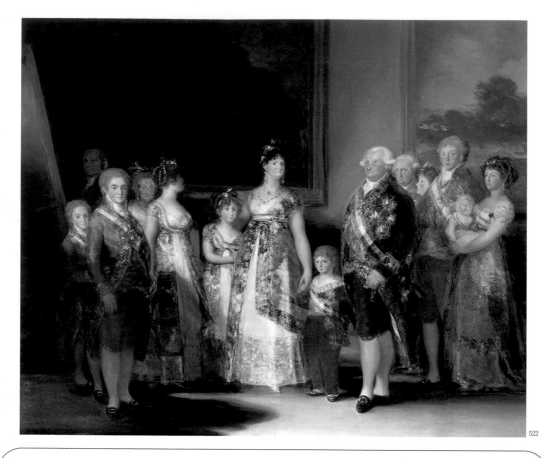

522

Francisco de Goya y Lucientes
(1746 Fuendetodos – 1828 Bordeaux)

Goya es tal vez el pintor más accesible. Su arte, al igual que su vida, es un libro abierto. Nada ocultó a sus contemporáneos y les ofreció su obra con la misma franqueza. La puerta a su mundo no está oculta detrás de grandes dificultades técnicas. Fue la prueba de que si un hombre tiene la capacidad de vivir y multiplicar sus experiencias, de luchar y trabajar, puede producir grandes obras de arte sin el decoro clásico y la respetabilidad tradicional. Nació en 1746 en Fuendetodos, un pequeño pueblo montañés de un centenar de habitantes. De niño trabajó en los campos con sus dos hermanos y su hermana, hasta que su talento para el dibujo puso fin a su miseria. A los catorce años recibió el apoyo de un mecenas adinerado y se marchó a Zaragoza a estudiar con un pintor de la corte y, posteriormente, cuando cumplió diecinueve años, se fue a Madrid.

Hasta los treinta y siete años, sin contar algunos diseños de tapicería de modesta calidad decorativa y cinco pequeñas pinturas, Goya no pintó nada de gran importancia, pero una vez que dominó su temperamento, produjo obras maestras con la misma velocidad que Rubens. Tras su nombramiento en la corte siguió una década de actividad incesante, años de pinturas y escándalos, con intervalos de salud deteriorada.

Los grabados de Goya demuestran su gran pericia como dibujante. En la pintura, al igual que Velázquez, depende en mayor o menor medida del modelo, pero no de la manera objetiva del experto en naturalezas muertas. Si una mujer era fea, la convertía en un horror despreciable; si era atractiva, dramatizaba su encanto. Prefería terminar sus retratos en una sola sesión y era un tirano con sus modelos. Al igual que Velázquez, se concentraba en los rostros, pero dibujaba las cabezas con pericia, construyéndolas con varios tonos de grises transparentes. Su mundo en blanco y negro está habitado por formas monstruosas: se trata de las producciones en las que demuestra una reflexión más profunda. Sus figuras fantásticas, como solía llamarlas, nos llenan de una sensación de gozo vulgar, acentúan nuestros instintos diabólicos y nos deleitan con el nada caritativo éxtasis de la destrucción. Su genio alcanzó el punto culminante en sus grabados de los horrores de la guerra. Al compararlas con la obra de Goya, otras pinturas sobre este tema palidecen hasta convertirse en estudios sentimentales de la crueldad. Evitó la acción esparcida por el campo de batalla y se confinó a escenas aisladas de matanzas. En ninguna otra obra demostró tanto dominio de la forma y el movimiento, tantos gestos dramáticos y efectos sorprendentes de luz y sombra. En todos estos aspectos, Goya fue un renovador e innovador.

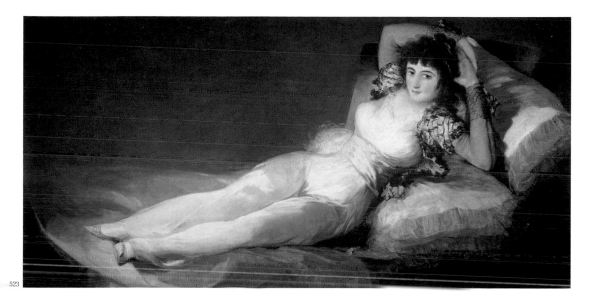

523

522. Francisco de Goya y Lucientes, 1746-1828, romanticismo, español,
Familia de Carlos IV, 1800-1801, óleo sobre tela, 280 x 336 cm,
Museo Nacional del Prado, Madrid

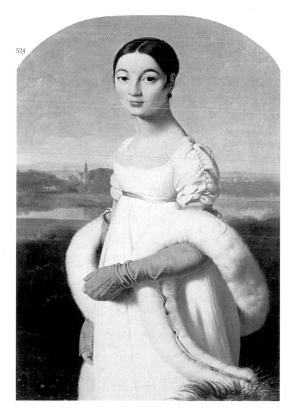

524

*Como pintor principal de Carlos IV, la tarea de Goya era proporcionar
numerosos retratos del rey y su familia. La enorme pintura de Goya de la
familia de Carlos IV de 1800, nos muestra a los miembros de la familia, de
tamaño real, en un despliegue ostentoso de trajes y joyas. La reina María Luisa
se encuentra en el centro de la escena, con sus dos hijas más jóvenes. Lleva
un vestido sin mangas para mostrar los brazos, de los que estaba tan orgullosa
que llegó a prohibir que se usaran guantes en la corte. Aunque los vestidos
resplandecen, las expresiones del rey y la reina son tan sosas que hicieron que
el novelista francés Théophile Gautier los comparara con "el panadero de la
esquina y su esposa después de ganarse la lotería". A la izquierda de la pintura,
en azul, se encuentra el heredero al trono, el futuro déspota Ferdinando VII. A
su lado están su hermano, el Infante Don Carlos María Isidro, y una mujer que
se vuelve hacia la reina y que podría ser la futura esposa de Ferdinando. Se
cree que no se incluyó su rostro porque, al momento de realizar la pintura, el
compromiso no era todavía oficial. Avanzando detrás de la pareja está Doña
María Josefa, la hermana del rey, quien murió poco después de terminada la
obra. A la derecha del rey se encuentran otros parientes cercanos: su hermano,
el Infante Antonio Pascal, su hija mayor, la Infanta Doña Carlota Joaquina; y,
sosteniendo a un niño, otra hija, la Infanta Doña María Luisa Josefina y su
esposo, Don Luis de Borbón. Una vez más, Goya se incluye en la pintura, en
la sombra, a la izquierda, trabajando en un lienzo. Sin expresión, mira hacia
afuera de la pintura, como si examinara al grupo en un espejo. La familia real
está representada sin hacer intento alguno por mejorar sus rasgos, con su
decadencia y pretensiones a la vista de todos, por lo que es, en cierta forma,
sorprendente que no objetaran el cuadro.*

523. Francisco de Goya y Lucientes, 1746-1828, romanticismo, español,
La maja vestida, 1800-03, óleo sobre tela, 95 x 190 cm,
Museo Nacional del Prado, Madrid

524. Jean-Auguste-Dominique Ingres, 1780-1867, neoclasicismo, francés,
Mademoiselle Caroline Rivière, 1806, óleo sobre tela, 100 x 70 cm,
Museo del Louvre, París

*Esta composición está organizada a base de curvas. La actitud de la modelo
revela una influencia de Rafael, mientras que Ingres imitó a Parmiganino
para la representación de la piel.*

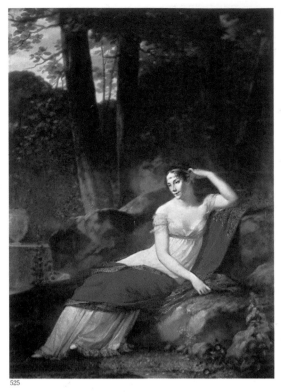

525

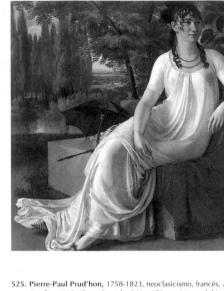

527

525. Pierre-Paul Prud'hon, 1758-1823, neoclasicismo, francés, *La emperatriz Josefina,* 1805, óleo sobre tela, 244 x 179 cm, Museo del Louvre, París

Le apodaban el "Correggio francés". Prud'hon representa a Josefina de Beauharnais en un paisaje poético que emula los admirados retratos ingleses "plein-air".

526. Elisabeth Vigée-Lebrun, 1755-1842, neoclasicismo, francés, *Mme de Stael como Corinne,* 1808, óleo sobre tela, 140 x 118 cm, Museo de Arte e Historia, Ginebra

527. Gottlieb Schick, 1776-1812, neoclasicismo, alemán, *Wilhelmine von Cotta,* 1802, óleo sobre tela, 133 x 140.5 cm, Staatsgalerie, Stuttgart

528. Jacques-Louis David, 1748-1825, neoclasicismo, francés, *Madame Récamier,* 1800, óleo sobre tela, 174 x 244 cm, Museo del Louvre, París

529. François Gérard, 1770-1837, neoclasicismo, francés, *Retrato de Katarzyna Starzenska,* c. 1803, óleo sobre tela, 215 x 130.5 cm, Galería Picture, Lvov

526

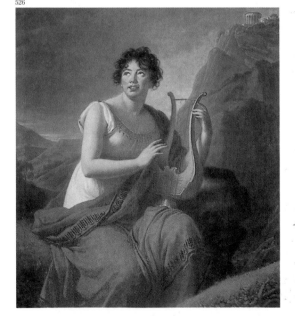

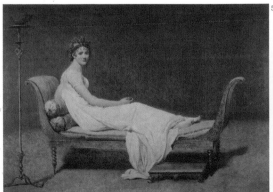

52

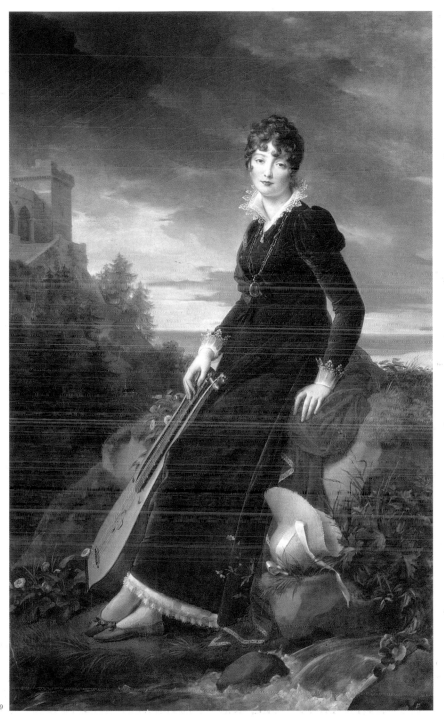

529

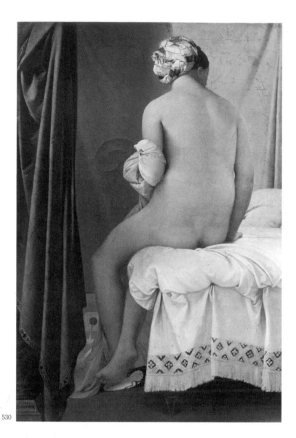

530

530. Jean-Auguste-Dominique Ingres, 1780-1867, neoclasicismo, francés,
Valpinçon Bather, 1808, óleo sobre tela, 146 x 97 cm, Museo del Louvre, París

*El descubrimiento del arte exótico y oriental que realizaron los artistas del siglo
XIX tuvo un impacto en la representación que realizó Ingres de las mujeres. El
desnudo femenino aparece a lo largo de la obra del artista. Su fascinación con las
espaldas largas e inmaculadas de mujeres jóvenes puede verse en varios de sus
trabajos más populares, incluyendo ésta, que es una de sus primeras obras, y su
Gran Odalisca (1814). Mucho más adelante en su vida, retomó este tema
nuevamente, en su obra El baño turco (1863) en la que hay veinte mujeres, pero
la figura dominante en primer plano muestra su hermosa espalda. Ingres aseguró
que estaba tomando a Poussin como ejemplo, ya que el maestro con frecuencia
reproducía los mismos temas varias veces, hasta que alcanzaba la perfección. Sin
embargo, Ingres tuvo también influencias de los manieristas toscanos como
Bronzino, y de Rafael. En estos tres trabajos, una dama lleva puesto un turbante
y nada más. Aquí, los cortinajes se hacen a un lado para permitir que el
espectador tenga una vista libre de obstáculos, pero a una distancia respetuosa.*

531. Anne-Louis Girodet, 1767-1824, romanticismo, francés, *El entierro de
Atala,* 1808, óleo sobre tela, 207 x 267 cm, Museo del Louvre, París

*Alumno de David, Girodet se inspiró en el libro de Chateaubriand publicado
en 1801. En él, Atala, que está enamorada de Chactas, miembro de una tribu
enemiga, recuerda su juramento de virginidad. Para no sucumbir a la
tentación, se suicida. La escena está representada en la tradición del "entierro
de Cristo", pero aquí, la pasión, el amor y la muerte se mezclan. La cueva se
abre hacia un paisaje romántico y silvestre. La cruz en el fondo hace eco de la
cruz formada por la pala y el azadón en el primer plano, y recuerda la razón
del sacrificio de Atala. Esta obra, expuesta en el Salón en 1808, en París,
despertó una gran atención e incluso Josefina solicitó una réplica.*

Jean–Auguste–Dominique Ingres
(1780 Montauban – 1867 París)

Al principio, Ingres parecía destinado a continuar con el brillante
trabajo de su maestro David tanto en la pintura de retratos como
en la pintura histórica. En 1801 ganó el *Premio de Roma.* Ingres,
sin embargo, se emancipó rápidamente. Tenía apenas veinticinco
años cuando pintó los retratos de Rivière. En estas obras
demostró un gran talento original y un gusto por la composición
con cierto toque de manierismo, pero el manierismo está lleno de
encanto y el refinamiento de las líneas ondulantes se aleja por
completo del realismo puro y simple que es lo que fuerza a los
retratos de David. No obstante, no engañó a sus rivales, quienes
atacaron su gusto "arcaico" y "singular" y lo tildaron de "gótico"
y "chinesco". Cuando volvió de Italia, durante el Salón de 1824,
Ingres fue ascendido a líder del estilo académico, en oposición al
nuevo romanticismo que encabezaba Delacroix.

En 1834 fue nombrado director de la Escuela francesa en
Roma, donde permaneció durante siete años. A su regreso fue
nuevamente aclamado como maestro de los valores tradicionales
y vivió hasta el final de sus días en su hogar del sur de Francia.
La mayor contradicción de la vida de Ingres es su título de
Guardián de las reglas y preceptos clásicos, aunque todavía es
posible percibir la excentricidad en algunos de sus más
hermosos trabajos. Alguien pretencioso que viera la parte de
atrás de *La gran odalisca* y las diversas exageraciones de las
formas en *El baño turco* señalaría las fallas de este incomparable
dibujante. Sin embargo, ¿no son estos los medios a través de los
cuales un artista de gran sensibilidad expresa su pasión por la
belleza de la forma femenina? Cuando agrupaba una gran
cantidad de personas en una obra monumental, como en el caso
de *La apoteosis de Homero,* Ingres jamás logró la facilidad, la
flexibilidad, la vitalidad o la unidad que admiramos en los
magníficos decorados de Delacroix. Tenía, empero, una
seguridad impecable, un gusto original y una inventiva fértil y
apropiada en las composiciones con dos o tres figuras, e incluso
más en aquellas en las que ilustraba una sola silueta femenina
de pie o reclinada, el tipo de obra que fue el encanto y el dulce
tormento de toda su vida.

531

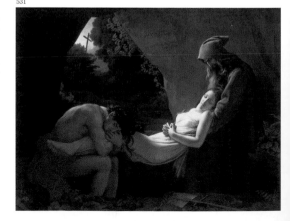

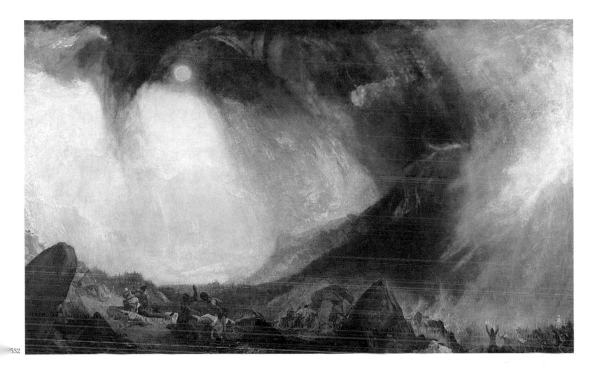

532

532. Joseph Mallord Turner, 1775-1851, romanticismo, inglés, *Tormenta de nieve: Aníbal y su ejército atravesando los Alpes,* c. 1811, óleo sobre tela, 146 x 237.5 cm, Galería Tate, Londres

Esta pintura es un ejemplo de cómo Turner utilizó el efecto artístico de lo "Sublime" (teoría del arte planteada por Edmund Burke en los siguientes términos: lo que sea que de alguna manera sea terrible o conocedor de objetos terribles o que opere de cualquier forma análoga al terror, es fuente de lo Sublime). Este efecto busca producir una fuerte emoción y es un elemento importante del romanticismo.

533. Caspar David Friedrich, 1774-1840, romanticismo, alemán, *Monje junto al mar,* c. 1808, óleo sobre tela, 110 x 172 cm, Alte Nationalgalerie, Berlín

Friedrich pintó sus obras maestras después de una carrera como pintor de escenarios teatrales. El artista no representaba la naturaleza de manera realista, sino que se concentraba en la fabulosa calidad de la naturaleza y la influencia sobrecogedora que el esplendor de la naturaleza tiene sobre nuestra vida interior. Especialmente le gustaban las costas, donde podía ser testigo de las mayores fuerzas de la naturaleza en acción. Los sujetos humanos en sus obras son siempre diminutos, en relación con la magnificencia y enormidad de la naturaleza. En esta obra, la figura del monje ocupa apenas 1/800 del área de trabajo. Plasma la vastedad del mar y el cielo. El espectador descubre muy poco acerca del carácter del monje, que es la única línea vertical en la composición.

Caspar David Friedrich
(1774 Geifswald – 1840 Dresde)

Al igual que Gainsborough, Friedrich es mejor conocido por sus paisajes. Sus representaciones de árboles, colinas y brumosas mañanas se basaban en su rígida observación de la naturaleza. Las montañas simbolizan una fe inamovible, mientras que los árboles son una alegoría de la esperanza. Por tanto, sus paisajes reflejaban su relación espiritual con la naturaleza y sus aspiraciones religiosas. Su *Monje junto al mar* expresa el tema recurrente en él de la insignificancia del individuo en su relación con la vastedad de la naturaleza. Tanto como pintor como dibujante o impresor, fue uno de los grandes del romanticismo alemán.

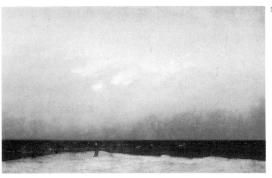

533

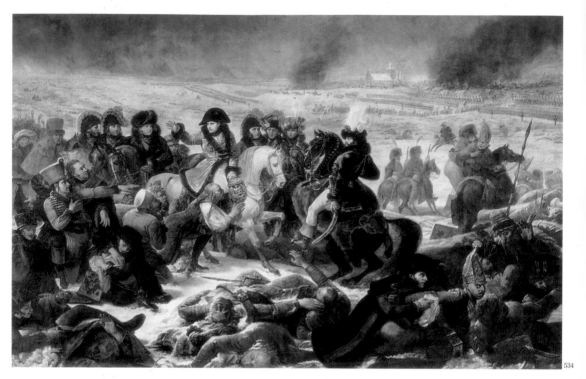

534

535

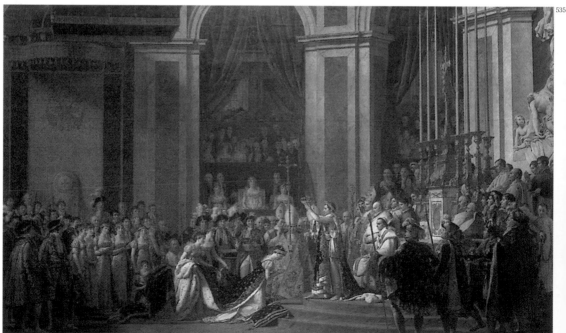

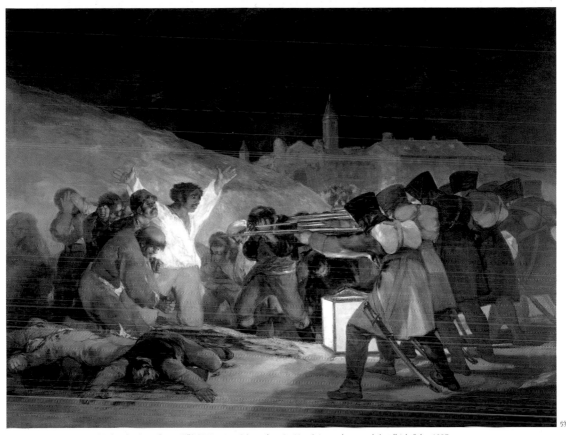

536

534. Antoine-Jean Gros, 1771-1835, romanticismo, francés, *Napoleón en el campo de batalla de Eylau,* 1807, óleo sobre tela, 521 x 784 cm, Museo del Louvre, París

Gros respetó las instrucciones que se le dieron para la representación de Napoleón después del baño de sangre de la batalla de Eylau, pero representó la escena con un realismo excepcional, nuevo en el género de la pintura histórica.

535. Jacques Louis David, 1748-1825, neoclasicismo, francés, *Consagración del emperador Napoleón I y coronación de la emperatriz Josefina,* 1806-1807, óleo sobre tela, 621 x 979 cm, Museo del Louvre, París

Se suponía que David realizaría otras tres pinturas en una serie que mostraría los acontecimientos importantes en la vida de Napoleón (1769-1821), quien lo consideraba como el "primer artista" del país. Sin embargo, el artista no pudo producir las otras obras. Las majestuosas columnas verticales y las velas, excepcionalmente altas de la gran catedral de Notre Dame en París, redecoradas al estilo neoclásico para la ocasión, dan el contrafuerte al esplendor de la coronación. Al levantar la corona tan alto como le era posible, Napoleón estaba retando a la autoridad, incluso de la iglesia, simbolizada por el crucifijo de la procesión que mantenía en alto el Papa Pío VII. Los cardenales y obispos son testigos del suceso en silenciosa resignación. Toda la corte imperial está representada: cada personaje puede identificarse. Gracias al tamaño de la obra, David pretendía dar a este hecho contemporáneo una importancia histórica. Una *pietà* muy visible, el altar y hasta el tabernáculo se dejan de lado para que primero Napoleón y luego la coronación, sean el centro de atención. El problema de presentar a la multitud en varios niveles, como se ve a menudo en las obras bizantinas y góticas, se resuelve en parte aquí con el uso de los balcones. Existe una inesperada objetividad del artista, como leal seguidor del Emperador, por su manera casi periodística y poco emotiva de presentar el suceso, en combinación con la atención neo-barroca a los elaborados detalles. Se trata de una de las obras más grandes del artista, si no es que la mayor, dado que es casi dos veces más grande que El rapto de las Sabinas (1799), que también se exhibe en el Museo del Louvre, en París.

536. Francisco de Goya y Lucientes, 1746-1828, romanticismo, español, *Tres de mayo de 1808,* 1814, óleo sobre tela, 266 x 345 cm, Museo Nacional del Prado, Madrid

El tres de mayo de 1808 recuerda las ejecuciones de más de cuarenta hombres y mujeres, en la colina del Príncipe Pío. El punto focal de la pintura es un hombre que jadea y extiende los brazos en expresión de horror ante su destino. Su gesto sugiere que enfrenta a la muerte tanto con desafío como con desesperación. Aislado de las figuras oscuras a su alrededor, la severa luz de la linterna en el suelo, ante sus verdugos, hace resaltar su camisa blanca y los pantalones amarillos. Su inocencia está implicada por la brillantez de sus ropas, mientras que su postura y la palma derecha herida nos recuerdan al Cristo crucificado. A su lado, sus compañeros reaccionan de diferentes maneras ante su desesperada situación: un sacerdote franciscano baja la cabeza en oración mientras que otra víctima cierra los puños en inútil resistencia. A la izquierda, un hombre se cubre los ojos para no ver la carnicería y la gran cantidad de muertos. La cabeza de la figura en el frente está cubierta de heridas de bala; con los brazos abiertos abraza la tierra, en una postura similar a la de la figura central, mientras que su sangre baña la tierra desnuda. La escena está fija en el tiempo, pero el resultado es claro. En cuestión de segundos, el grupo habrá caído y será remplazado por otro que va subiendo la colina para enfrentarse al pelotón de fusilamiento. Los despiadados soldados permanecen anónimos, sus espaldas forman un muro impenetrable mientras se preparan a disparar al unísono, con los pies bien plantados para resistir el recular de los rifles.

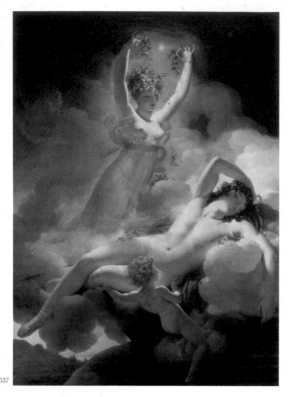

537

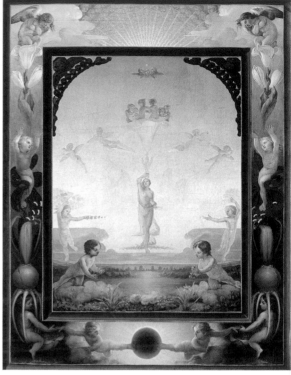

538

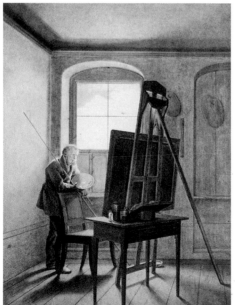

537. **Pierre-Narcisse Guérin,** 1774-1833, neoclasicismo, francés, *Aurora y Céfalo*, 1811-1814, óleo sobre tela, 257 x 178 cm, Museo de las Bellas Artes Pushkin, Moscú

538. **Georg Friedrich Kersting,** 1785-1847, romanticismo, alemán, *Caspar David Friedrich en su estudio*, 1811, óleo sobre tela, 51 x 40 cm, Alte Nationalegalerie, Berlín

539. **Philipp Otto Runge,** 1777-1810, neoclasicismo, alemán, *La mañana (primera versión)*, 1808-09, óleo sobre tela, 109 x 85.5 cm, Kunsthalle, Hamburgo

540. **Théodore Géricault,** 1791-1824, romanticismo, francés, *Oficial de la guardia de caballería imperial al ataque*, 1812, óleo sobre tela, 349 x 266 cm, Museo del Louvre, París

En 1812, el imperio francés se tambaleaba. Géricault refleja el hecho en este muy realista retrato que, en lugar de exaltar las virtudes de la guerra, las critica. Géricault rechazó la linealidad clásica y contravino el canon neoclásico al pintar con gruesos toques. Sólo muestra a un personaje. Géricault fue en busca de lo esencial e hizo a un lado lo superfluo con cada elemento anecdótico que añadió. El modelo, se que vuelve hacia el público, contraviene la representación académica de los caballeros, que siempre se concentran en la acción.

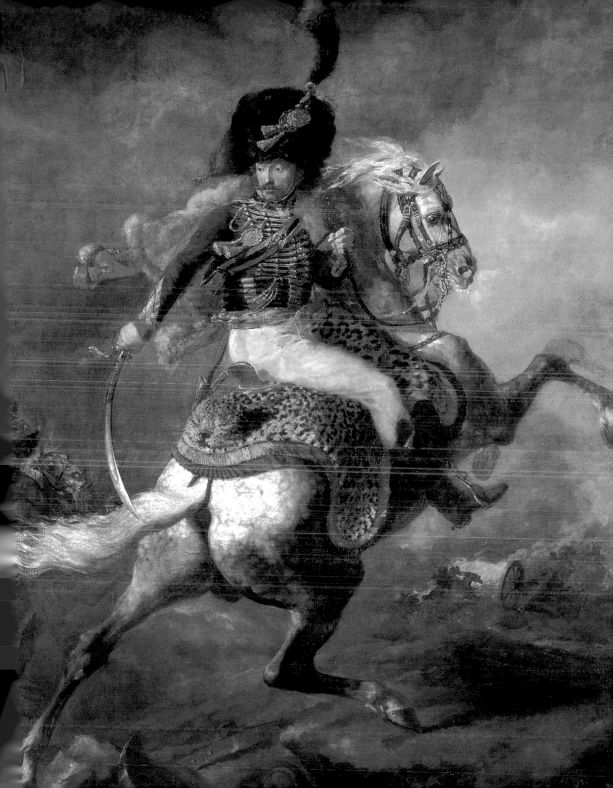

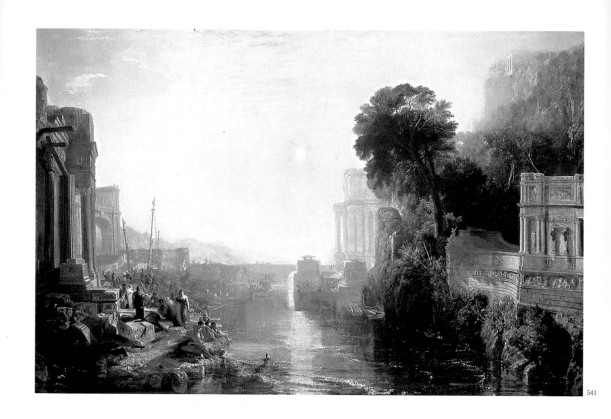

541

Joseph Mallord William Turner
(1775 – 1851 Londres)

A los quince años Turner ya había expuesto *Vista de Lambeth*. Se hizo rápidamente de una reputación por manejar con gran inteligencia la acuarela. Fue discípulo de Girtin y Cozens y demostró una pintoresca imaginación en la elección y presentación de sus temas, lo que pareció indicar que tendría una brillante carrera como ilustrador. Viajó primero por su tierra natal y luego, en varias ocasiones, por Francia, el valle del Rin, Suiza e Italia. No tardó mucho en ir más allá de la ilustración. Sin embargo, incluso en los trabajos en los que estamos tentados a ver únicamente su gran imaginación existe un ideal dominante y rector del paisaje lírico. Su elección de un solo maestro del pasado es testigo elocuente, con su estudio profundo de todas las obras de Claude que pudo encontrar en Inglaterra, que copió e imitó con un maravilloso grado de perfección. Su culto por el gran pintor jamás mermó. Su ferviente deseo fue que su *Sol levantándose a través de la bruma* y su *Dido en la construcción de Cartago* se colocaran en la Galería Nacional lado a lado junto a las obras maestras de Claude. Y ahí podemos verlas todavía y juzgar la legitimidad de este orgulloso y espléndido homenaje.

No fue sino hasta 1819 que Turner fue a Italia, donde volvería en 1829 y 1840. Turner ciertamente experimentó emociones y encontró temas de ensueño que más tarde tradujo en términos de su propio genio en sinfonías de luz y color. Su ardor se ve templado por la melancolía, así como las sombras resaltan con la luz. La melancolía, incluso de la manera en que aparece en la creación enigmática y profunda de Albrecht Durero, no tiene cabida en el mundo mitológico de Turner... ¿Qué sitio podría ocupar en un sueño cósmico? La humanidad tampoco aparece, salvo tal vez, como mero decorado que difícilmente amerita un segundo vistazo. Las imágenes de Turner nos fascinan aunque no nos hacen pensar en nada preciso, nada humano, sólo colores y fantasmas inolvidables que se apoderan de nuestra imaginación. La humanidad realmente sólo lo inspira cuando va ligada a la idea de la muerte, una muerte extraña que es más una disolución lírica, como el final de una ópera.

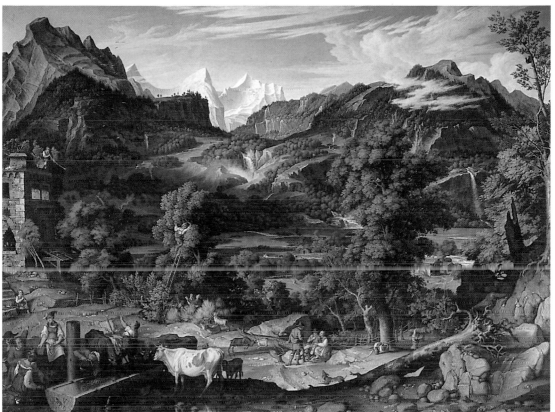

542

541. **Joseph Mallord Turner,**
1775-1851, romanticismo, inglés,
Dido construyendo Cartago,
o *El ascenso del imperio
cartaginés,* 1815, óleo sobre
tela, 155.5 x 232 cm,
Galería Nacional, Londres

542. **Joseph-Anton Koch,** 1868-1939,
neoclasicismo, austriaco, *Paisaje
suizo (Berner Oberland),* 1817,
óleo sobre tela, 101 x 134 cm,
Tiroler Landesmuseum
Ferdinandeum, Innsbruck

543. **Jean-Auguste-Dominique Ingres,**
1780-1867, neoclasicismo,
francés, *La gran odalisca,* 1814,
óleo sobre tela, 91 x 162 cm,
Museo del Louvre, París

*El decorado oriental es un pretexto
para que Ingres muestre su
virtuosismo en la representación
de materiales como nácar y sedas.
Las proporciones de la modelo
están mal, el cuerpo está alargado
y el rostro aplanado. Ingres obtuvo
su inspiración del manierismo
italiano y, para los arabescos, de la
escuela de Fontainebleau.*

543

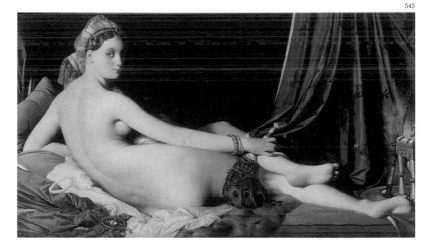

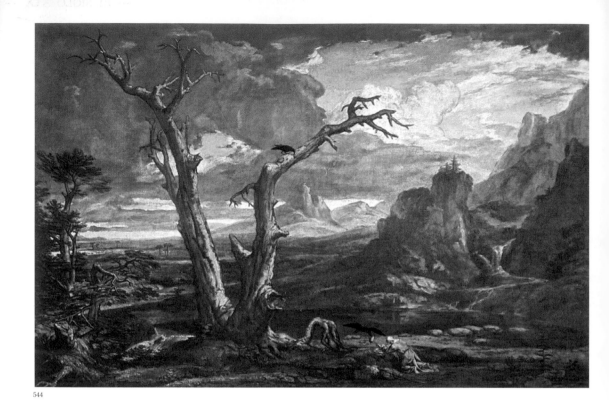

544

545

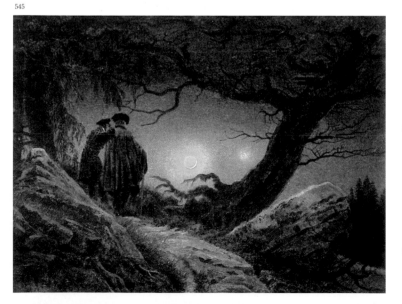

544. Washington Allston, 1779-1843,
romanticismo, estadounidense,
Elías en el desierto, 1818, óleo sobre tela,
125.1 x 184.8 cm, Museo de Bellas
Artes, Boston

*Samuel Taylor Coleridge dijo a propósito del
artista: "Washington Allston es un hombre de
raro genio montañés, ya sea que lo vea yo
como poeta, pintor o analista filosófico". A
Allston se le conoce como el "Tiziano
estadounidense".*

545. Caspar David Friedrich, 1774-1840,
romanticismo, alemán, *Dos hombres
mirando la luna,* 1819, óleo sobre tela,
35 x 44 cm, Gemäldegalerie
Neue Meister, Dresde

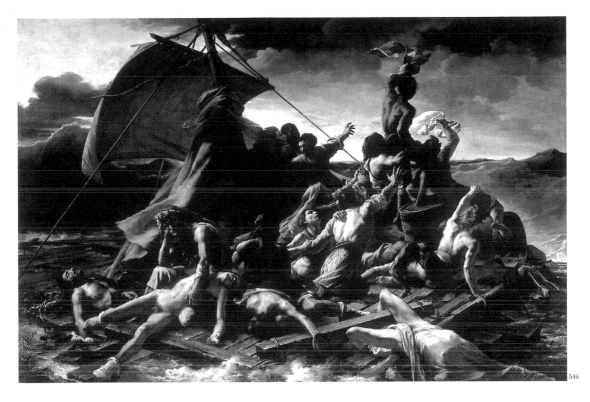

546

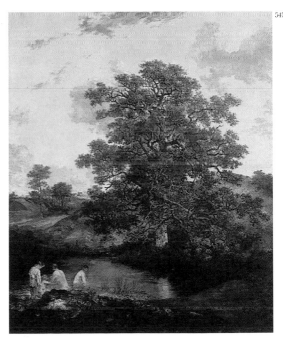

547

546. Théodore Géricault, 1791-1824, romanticismo, francés, *La balsa de la medusa,* c. 1818, óleo sobre tela, 491 x 716 cm, Museo del Louvre, París

Esta obra es significativa en la historia del arte porque representa un claro ejemplo de controversia y protesta política. La balsa improvisada simboliza el tema realista del catastrófico naufragio. El centro geométrico de esta pintura de enormes dimensiones es el área oscura que aparece sobre el mástil, donde se encuentran los sobrevivientes más desesperados. En esta parte Géricault supo aplicar sus meticulosos estudios sobre anatomía humana. Los muertos y los resignados se amontonan en el tercio inferior de la obra. En la mitad derecha del lienzo, una pila de cuerpos se alza en la cúspide de la esperanza, ondeando sus camisas como si el pequeño barco a la distancia divisara su llamado. El barco distante representa al Argus, navío que rescató a los supervivientes. Los cuerpos desnudos y en harapos debilitan ligeramente el aspecto anecdótico de la historia para imprimirle un valor atemporal y a la vez romántico. La influencia de la obra escultórica de Miguel Ángel es manifiesta en Géricault, como también lo es el efecto dramático del claroscuro.

547. John Crome, 1768-1821, romanticismo, inglés, *El cedro de Poringland,* c. 1818-20, óleo sobre tela, 125 x 100 cm, Galería Tate, Londres

"El cedro" está en el pináculo del retratismo de árboles de los artistas británicos. El árbol se asociaba con el carácter robusto de su gente y su madera se utilizaba para la construcción de los barcos que protegían su libertad. El óleo de Crome se exhibió en 1824 bajo el título Estudio de la naturaleza.

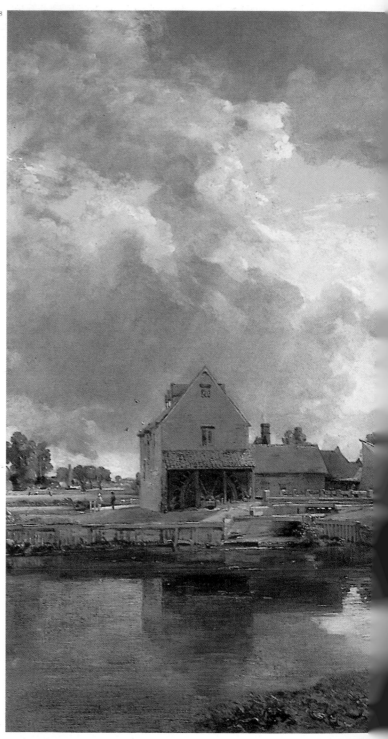

548. John Constable, 1776-1837, romanticismo,
inglés, *Dedham Mill,* 1820, óleo sobre tela,
70 x 90.5 cm, Colección David Thomson, Londres

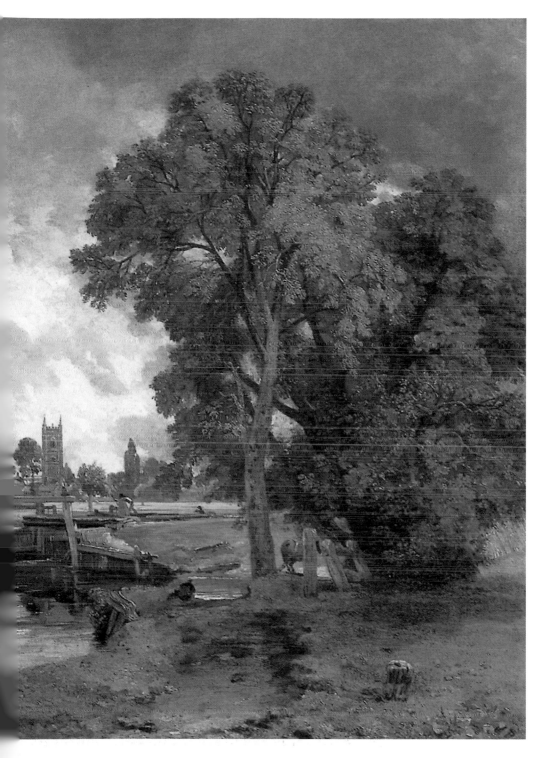

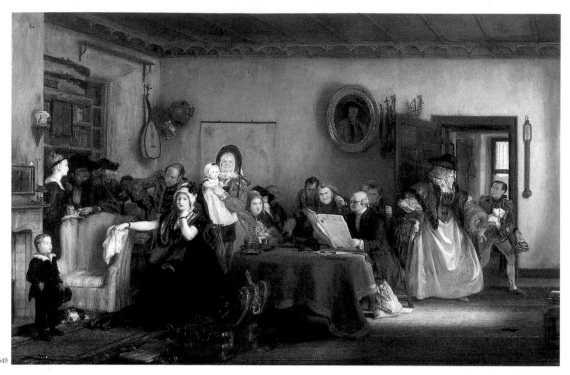

549

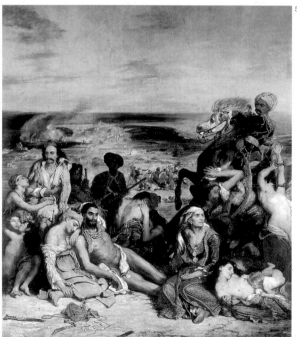

550

551

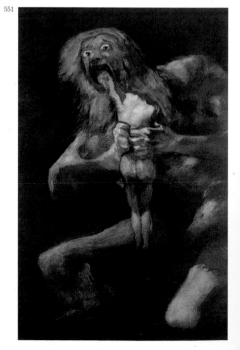

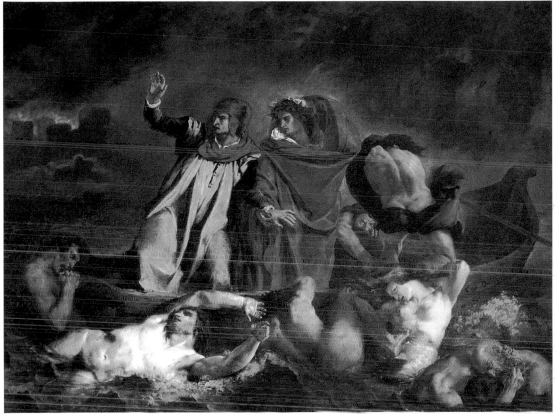

552

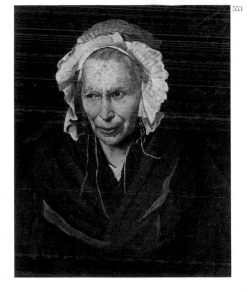

553

549. David Wilkie, 1785-1841, pintor de género, escocés, *Lectura del testamento,* 1820, óleo sobre tela, 76 x 115 cm, Neue Pinakothek, Munich

550. Ferdinand Victor Eugène Delacroix, 1798-1863, romanticismo, francés, *Escenas de la masacre de Chios,* 1824, óleo sobre tela, 419 x 354 cm, Museo del Louvre, París

El cielo no-finito y los efectos de luz de Escenas de la masacre de Chios fueron recurso característicos de las obras de Delacroix. La escena está inspirada en las atrocidades cometidas por los turcos en la guerra de independencia de Grecia. Las figuras sin vida que se encuentran al frente del lienzo fueron inspiradas por la obra de Géricault.

551. Francisco de Goya y Lucientes, 1746-1828, romanticismo, español, *Saturno devorando a uno de sus hijos ("Pintura negra"),* 1820-1823, óleo sobre tela, 143.5 x 81.4 cm, Museo Nacional del Prado, Madrid

552. Ferdinand Victor Eugène Delacroix, 1798-1863, romanticismo, francés, *La barca de Dante,* 1822, óleo sobre tela, 189 x 241 cm, Museo del Louvre, París

Esta pintura es la primera representación del tema de la barca de Dante. La composición oscura y dramática, así como las referencias a Rubens y Miguel Ángel, contribuyen a enmarcar la obra dentro de la nueva tendencia del Romanticismo.

553. Théodore Géricault, 1791-1824, romanticismo, francés, *La loca, o La obsesión de la envidia,* c. 1822, óleo sobre tela, 72 x 58 cm, Museo de las Bellas Artes, Lyon

Esta obra forma parte de una serie de cinco pinturas comisionadas por Esquiro, reformador de un asilo, que abogaba en favor de la aceptación de los monomaníacos como personas normales. Géricault alcanza la profunda psicología de su modelo, a la que viste con ropas convencionales como una forma de reclamo de su aceptación social.

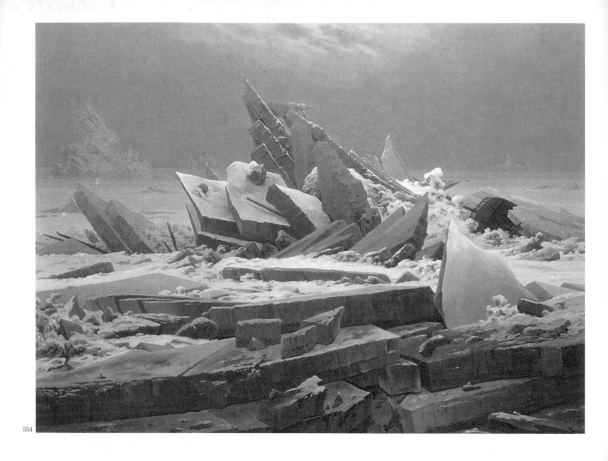

554

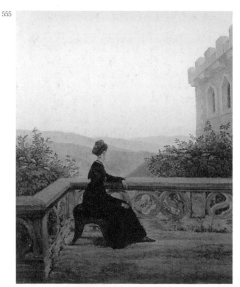

555

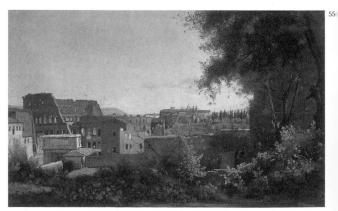

55

554. Caspar David Friedrich, 1774-1840, romanticismo, alemán, *El mar de hielo,* 1823-1824, óleo sobre tela, 96.7 x 126.9 cm, Kunsthalle, Hamburgo

Numerosos bocetos de 1821 demuestran que Friedrich estudió los cúmulos de hielo del río Elba. En esta obra retrata la superficie congelada con extraordinaria precisión, haciendo referencia tanto a la expedición al Polo Norte emprendida alrededor de 1820 por el explorador inglés Edward William Parry, como al gélido clima político que imperaba en Alemania en esa misma época.

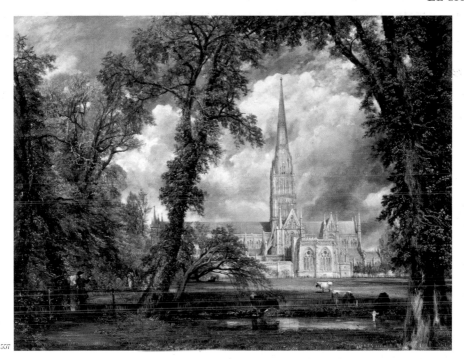

557.

555. **Carl Gustav Carus,** 1789-1869, romanticismo, alemán, *Mujer en un balcón,* 1824, óleo sobre tela, 42 x 33 cm, Gemäldegalerie Neue Meister, Dresde.

556. **Jean-Baptiste Camille Corot,** 1796-1875, realismo, escuela de Barbizon, francés, *El coliseo: Vista desde los jardines Farnese,* 1826, óleo sobre papel montado en lienzo, 30 x 49 cm, Museo del Louvre, París.

Corot viajó a Italia en 1825, donde, además de tomar baños de luz en el Mediterráneo, pintó paisajes muy refinados inspirados en el arte clásico y el arte realista.

557. **John Constable,** 1776-1837, romanticismo, inglés, *Catedral de Salisbury desde los terrenos del obispo,* 1823, óleo sobre tela, 88 x 112 cm, Museo de Victoria y Albert, Londres.

En 1811, Constable fue invitado a radicar en Salisbury, donde conoció al sobrino del obispo, el reverendo John Fisher, quien posteriormente ocuparía el puesto de arcediano de la catedral. Juntos disfrutaron una amistad para vida y, en consecuencia, Salisbury y su catedral se convirtieron en uno de los temas más importantes del artista. Esta versión de una vista sudoeste de la catedral fue comisionada por el tío de Fisher para su casa de Londres. El obispo y su esposa aparecen retratados a la izquierda, en aparente contemplación de la iglesia. El encargo resultó muy problemático para Constable pues, aunque había realizado bocetos y dibujos de la catedral con anterioridad, lo hizo en un tiempo en el que no estaba obligado a satisfacer a un patrono; pero ahora no podía pasar por alto el tipo de detalles arquitectónicos que el obispo podría tener en mente. Como él mismo confesó a John Fisher: "Ha sido la pieza más difícil que he tenido sobre mi caballete. No he parpadeado siquiera en el trabajo, ante sus ventanas, sus contrafuertes, etc., etc., pero, como siempre, me he salvado gracias a la evanescencia del claroscuro". Desafortunadamente, el obispo no quedó tan satisfecho con el claroscuro como el artista; le disgustó en especial la "nube negra" del cuadro, diciendo, según palabras de su sobrino: "¡Si Constable tan sólo pudiera omitir sus negros nubarrones! Las nubes negras sólo llegan anunciando lluvia y, cuando el clima es bueno, el cielo es azul". Inicialmente, Constable accedió a retocar el cuadro, pero al final optó por pintar una nueva versión más aceptable con la ayuda de Johnny Dunthorne.

John Constable
(1776 East Bergholt – 1837 Hampstead)

John Constable fue el primer pintor paisajista inglés que no tomó lecciones de los holandeses. Le debe ciertamente algo a los paisajes de Rubens, pero su verdadero modelo fue Gainsborough, cuyos paisajes con grandes árboles plantados en masas bien equilibradas sobre pendientes que se elevan hacia el marco, tienen un ritmo que se ve con frecuencia en Rubens. La originalidad de Constable no radica en su elección de temas, que con frecuencia repiten aquellos que más gustaban a Gainsborough.

Sin embargo, Constable parece pertenecer a un nuevo siglo; su obra marcó el comienzo de una nueva era. La diferencia en el enfoque es resultado tanto de su técnica como de sus sentimientos. Salvo por los franceses, Constable fue el primer paisajista que consideró que el boceto tomado directamente de la naturaleza y durante una sola sesión era parte básica y esencial del trabajo, esta idea contiene la esencia del destino del paisajismo moderno, y tal vez la mayor parte de la pintura moderna. Es esa impresión momentánea de todas las cosas la que será el alma de su obra futura. Durante su trabajo sobre un gran lienzo, el objetivo del artista es enriquecer y completar el boceto al mismo tiempo que mantiene su frescura prístina. A esos dos procesos dedicó su vida Constable y ellos le permitieron descubrir la exuberante abundancia de la vida en los más sencillos y rústicos lugares. Contaba con la paleta de un pintor creativo y una técnica de vívidos sombreados finos que anunciaban lo que sería el impresionismo francés. Con audacia y franqueza introdujo el verde en la pintura, el verde de las espesas praderas, el verde del follaje del verano, todos los tonos de verde que, hasta entonces, los pintores se habían negado a ver salvo con el filtro de tonos azulados, amarillentos y con más frecuencia marrones.

De los grandes paisajistas que ocuparon un lugar destacado en el arte del siglo XIX, Corot fue probablemente el único que escapó a la influencia de Constable. Todos los otros fueron descendientes más o menos directos del maestro de East Bergholt.

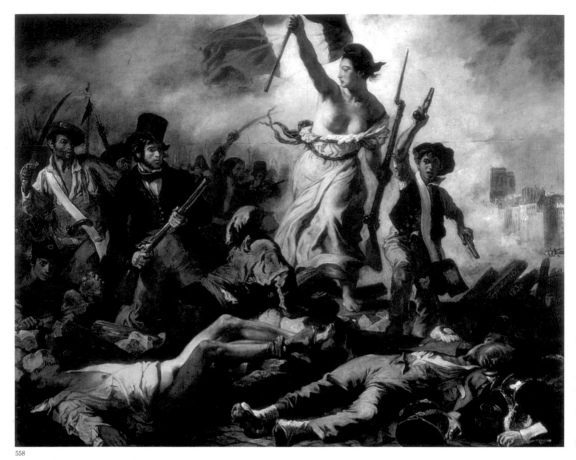

558

559

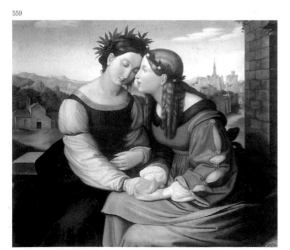

558. Ferdinand Victor Eugène Delacroix, 1798-1863, romanticismo, francés,
Libertad guiando al pueblo (28 de julio de 1830), 1830, óleo sobre tela,
260 x 325 cm, Museo del Louvre, París

559. Friedrich Overbeck, 1789-1869, nazareno, alemán, *Italia y Alemania,*
1828, óleo sobre tela, 95 x 105 cm, Gemäldegalerie, Neue Meister, Dresde

*Friedrich Overbeck fue uno de los fundadores de la Lukasbund (la hermandad
de San Luque), de la cual surgirían los nazarenos. En 1810, Overbeck viajó a
Roma para instalarse en el antiguo claustro de San Isidoro, siguiendo sus
preceptos y viviendo prácticamente en completa reclusión monástica. Otros
artistas, como Peter Cornelius y Wilhelm Schadow, pronto se le unieron. Su
motivación era relacionar el arte con la Iglesia y el estado, y fincaban su interés
en el efecto que tiene el arte en el espectador.*

560. Ferdinand Victor Eugène Delacroix, 1798-1863, romanticismo, francés,
La muerte de Sardanápalo, 1827, óleo sobre tela, 392 x 496 cm,
Museo del Louvre, París

*Esta pintura está inspirada en la obra literaria Sardanápalo de Byron. Su
composición dinámica y colorida, sus arabescos y su ferocidad, combinadas
con la sensualidad, llevó a los pintores a considerarla una obra subversiva.*

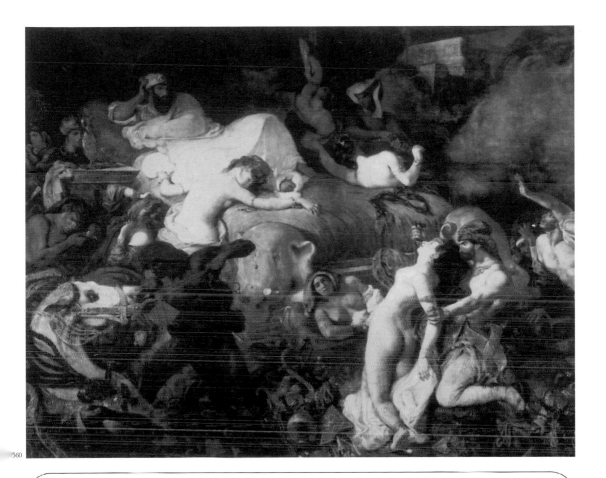

560

Ferdinand Victor Eugène Delacroix
(1798 Charenton–Saint–Maurice – 1863 París)

Delacroix fue uno de los más grandes pintores del siglo XIX, en el sentido de aquel que siente y se expresa a sí mismo a través de los colores, que ve con el ojo de su mente una composición antes de comenzar a armar el todo desde sus partes, y a dilucidar los distintos detalles de la forma.

Estudió las obras de los pintores del Louvre, en especial de Rubens. Indirectamente se derivó del corazón del movimiento romántico que se extendió por Europa. Delacroix se inspiró en escritores como Goethe, Scott, Byron y Victor Hugo. Su propia naturaleza romántica prendió al contacto con la de estos autores; se sintió poseído por sus espíritus y se convirtió en el primero de los pintores románticos. Tomó muchos de sus temas de sus poetas preferidos, no para traducirlos en una mera ilustración literal, sino para hacerlos expresar, en su propio lenguaje de color, las más agitadas emociones del corazón humano.

Por otra parte, Delacroix encuentra la expresión natural y sorprendente de sus ideas sobre todo en la relación de varias figuras, es decir, en el drama. Su obra es un poema inmenso y multiforme, al mismo tiempo lírico y dramático, desbordante de pasiones, como la pasión violenta y asesina que fascina, domina y desgarra a la humanidad. En la elaboración y ejecución de las páginas de este poema, Delacroix no se basa en sus facultades como hombre y como artista de gran inteligencia, en el nivel de los pensamientos de los grandes de la historia, la leyenda y la poesía. En vez de ello, hace uso de una enfebrecida imaginación, siempre bajo el control de un lúcido razonamiento y una fría fuerza de voluntad. Sus dibujos, llenos de expresiva vitalidad, fuerza y sutileza del color, que en ocasiones componen una amarga armonía y otras se ven opacados por esa nota "sulfurosa" ya observada por sus contemporáneos, producen una atmósfera de tormenta, súplica y angustia. Y no debe suponerse que la pasión, el movimiento y el drama engendran desorden. Con Delacroix, al igual que con Rubens, sobre las representaciones más tristes, los tumultos, los horrores y masacres flota una especie de serenidad que es el toque del arte mismo y la marca de la mente de un maestro.

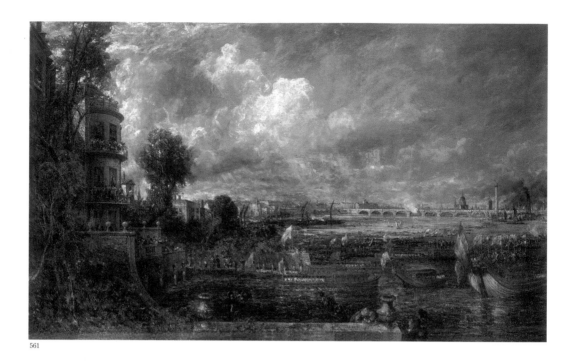

561

562

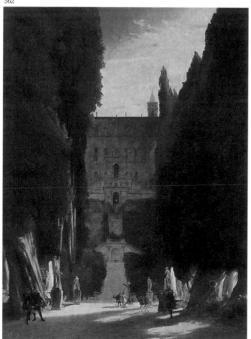

561. John Constable, 1776-1837, romanticismo, inglés, *El puente de Waterloo desde las escaleras del Whitehall, 18 de junio de 1817),* 1832, óleo sobre tela, 130.8 x 218 cm, Galería Tate, Londres

El puente de Waterloo es una pintura única en la producción de Constable, tanto por el tiempo que empleó en completarla, como por el tratamiento de un tema urbano en dimensiones tan grandes como su Valle del Stour (una de sus inmensas "obras de un metro ochenta"). Las ansiedades de Constable quedaron de manifiesto en un famoso incidente ocurrido en los "días de barnizado" de la Real Academia, periodo asignado para cualquier modificación a los cuadros antes de inaugurar la exposición. El puente de Waterloo fue colgado a un lado del cuadro Helvoetsluys de Turner, una marina de tonos callados que se veía eclipsada por la fuerza de los rojos de la obra de Constable. Según Leslie, la reacción de Turner fue "pintar en su mar grisáceo un redondo manchón color rojo plomizo, algo mayor que un chelín", provocando que los colores de El puente de Waterloo se vieran pálidos en comparación.

562. Carl Blechen, 1798-1840, romanticismo, suizo, *Los jardines de la Villa d'Este,* 1830, óleo sobre tela, 126 x 93 cm, Alte Nationalgalerie, Berlín

563. Adrian Ludwig Richter, 1803-1884, romanticismo, alemán, *Ave María,* 1834, óleo sobre tela, 85 x 104 cm, Museum der bildenden Künste, Leipzig

564. Ferdinand Victor Eugène Delacroix, 1798-1863, romanticismo, francés, *Mujeres argelinas en su habitación,* 1834, óleo sobre tela, 180 x 229 cm, Museo del Louvre, París

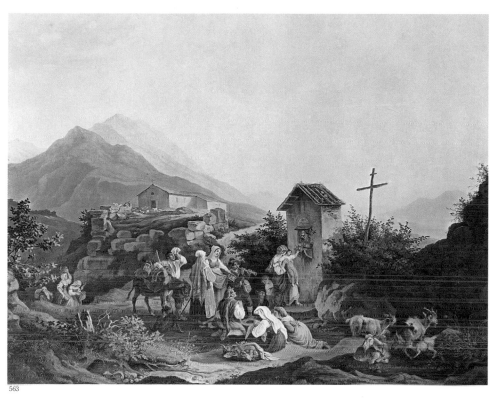

563

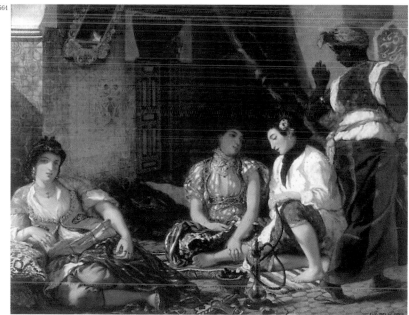

564

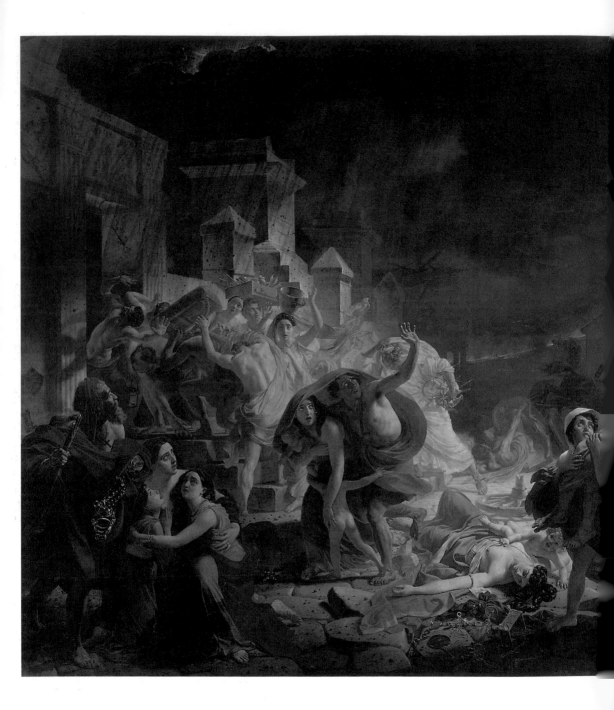

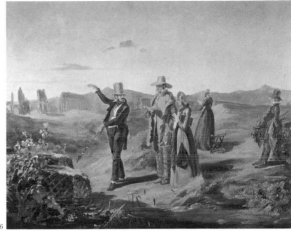

566

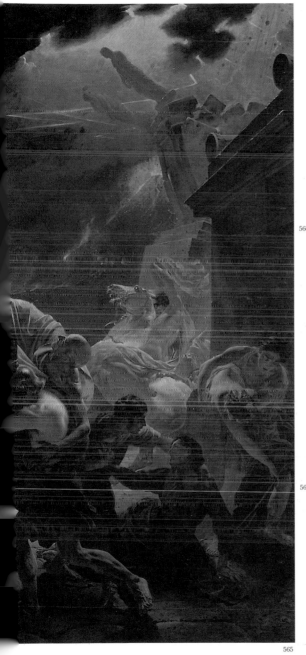

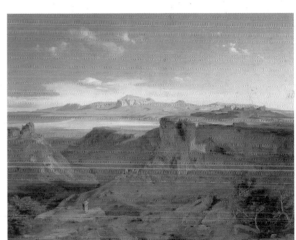

567

565

565. Karl Briullov, 1799-1852, romanticismo, ruso, *El último día de Pompeya,* 1830-1833, óleo sobre tela, 436 x 651 cm, Museo del Hermitage, San Petersburgo

La mayor manifestación de encaprichamiento por los temas clásicos fue la obra maestra de Karl Briullov, El último día de Pompeya. Pintada entre 1830 y 1833, durante su estancia en Italia, causó revuelo en toda Europa. Gogol la describió como "una fiesta para la vista". La obra fue elogiada también por el conde Edward George Bulwer-Lytton, quien visitara Italia en 1833 y cuyo libro, prácticamente con el mismo título, se publicara en 1834. La pintura le mereció a Briullov toda suerte de honores, como el prestigiado Gran Prix del Salón de París, y contribuyó a establecer su reputación como el pintor ruso más importante de su época.

566. Carl Spitzweg, 1808-1885, romanticismo, alemán, *Turistas ingleses en la campiña romana,* 1835, óleo sobre tela, 40 x 50 cm, Alte Nationalgalerie, Berlín

567. Carl Anton Joseph Rottmann, 1797-1850, romanticismo, alemán, *Sición y Corinto,* c. 1836-1838, óleo sobre tela, 85.2 x 102 cm, Neue Pinakothek, Munich

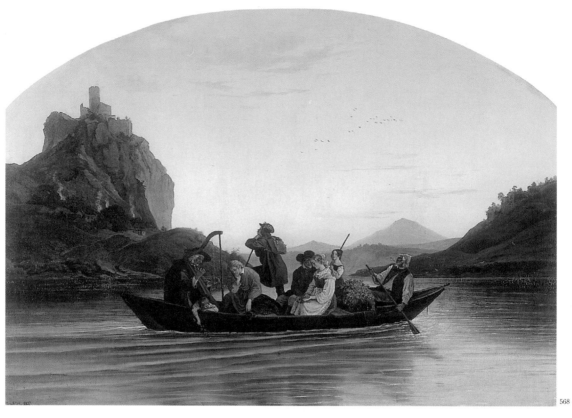

568

568. Adrian Ludwig Richter, 1803-1884, romanticismo, alemán, *Cruzando el Elba en Aussig,* 1837, óleo sobre tela, 116.5 x 156.5 cm, Gemäldegalerie, Neue Meister, Dresde

569. Théodore Rousseau, 1812-1867, realismo, escuela de Barbizon, francés, *La avenida de los castaños,* 1841, óleo sobre tela, 79 x 144 cm, Museo del Louvre, París

569

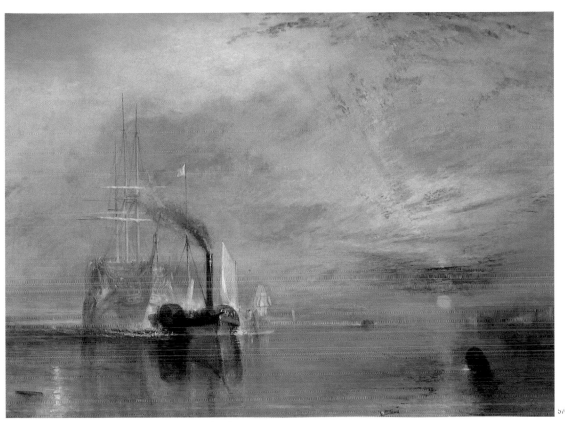

570

570 Joseph Mallord Turner, 1775-1851, romanticismo, inglés, *El "Temeraire" camino del desguace*, 1839, óleo sobre tela, 91 x 122 cm, Galería Nacional, Londres

571. Joseph Mallord Turner, 1775-1851, romanticismo, inglés, *El incendio de las cámaras de los lores y los comunes, 16 de octubre de 1834*, c. 1835, óleo sobre tela, 91 x 122 cm, Museo de Arte, Filadelfia

La Marina Británica tenía órdenes estrictas de retirar cualquier parte útil y salvable de un barco antes de moverlo de su sitio habitual de anclaje para su desguace. Por lo mismo, cuando en 1838 el "Temeraire" fue transportado río arriba, no le quedaba ninguno de sus mástiles. Si Turner hubiera podido presenciar el remolque del buque de guerra, solamente habría visto el casco desnudo de la nave desplazándose. Al pintar todos sus mástiles y velas, el pintor le devolvía su gloria de antaño, tal y como había en sus días de esplendor unos treinta años atrás. Los tonos comparativamente ligeros utilizados por el artista, lo hicieron parecer no terrenal, como buque fantasma. Esa delicadeza etérea se intensifica notablemente con los contrastantes tonos oscuros del remolcador. Además, para dar al "Temeraire" una presencia más majestuosa, Turner lo pintó en alto, con la quilla apenas oculta bajo la superficie del agua, como elevándose por encima del mundo terrenal. En consecuencia, parece deslizarse por encima y no dentro de las aguas del Támesis. Cuando esta pintura se exhibió en la Academia de Bellas Artes británica en 1839, se criticó a Turner por cambiar en el remolcador la posición del mástil delantero y la chimenea, pues en lugar de colocar el tiro entre las ruedas propulsoras y por lo tanto justo encima de la máquina, la pintó en la proa, ubicando el mástil en el lugar que correspondía a ésta, sobre el motor. No es difícil comprender el motivo de este cambio. La chimenea en la proa coloca al remolcador a la vanguardia de todos los buques de vela retratados en el cuadro, claro simbolismo de "una visión profética del hierro, el humo, el hollín y el vapor como máximo adelanto de tecnología naval", según las palabras de uno de sus contemporáneos más sagaces. Turner supo aprovechar el momento dramático de la hora del día; así, conforme el "Temeraire" se aproxima a su fin, también lo hace el día, con la luna en el horizonte anunciando la llegada de la noche. Para el buque de guerra sentenciado, sin duda será una noche muy larga.

571

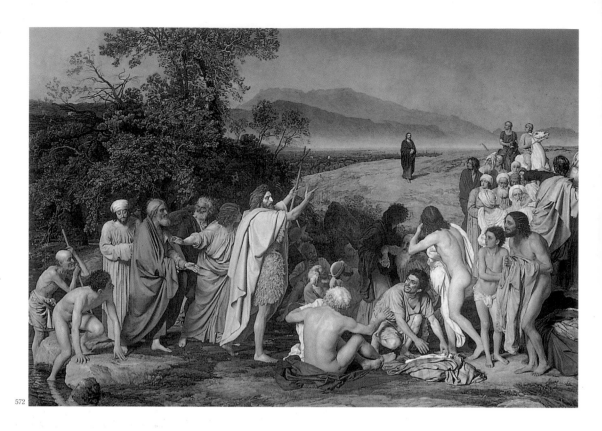

572

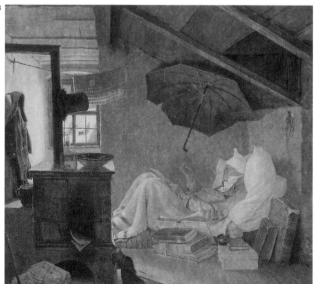

573

572. Alexander Ivanov, 1806-1858, neoclasicismo, ruso, *Primera aparición de Cristo ante el pueblo,* 1837-1857, óleo sobre tela, 540 x 750 cm, Galería Tretyakov del Estado, Moscú

Contemporáneo de Briullov, Alexander Ivanov fue indiscutiblemente el pintor religioso de mayor influencia en su tiempo. Habiéndose distinguido con cuadros como Apolo, Jacinto y Céfiro y La aparición de Cristo ante María Magdalena (1836), se entregó a la labor de pintar La aparición de Cristo ante el pueblo, un enorme lienzo que ocuparía gran parte de su energía creativa durante sus siguientes veinte años de vida, desde 1837 hasta un año antes de su muerte. A pesar de tantos años de esfuerzo, Ivanov jamás quedó satisfecho con su pintura y no la consideró como una obra acabada. De hecho, es innegable el arduo trabajo de caballete, pero muchos de sus estudios preliminares, paisajes, estudios naturales, desnudos y retratos, entre los que destaca la cabeza de Juan el Bautista, una verdadera obra maestra en sí misma, tienen una vitalidad que no alcanza a reflejarse en el cuadro.

573. Carl Spitzweg, 1808-1885, romanticismo, alemán, *El poeta pobre,* 1839, óleo sobre tela, 36.2 x 44.6 cm, Neue Pinakothek, Munich

Spitzweg solía caricaturizar a la sociedad contemporánea con algunos efectos realistas tomados de la pintura holandesa del siglo XVII.

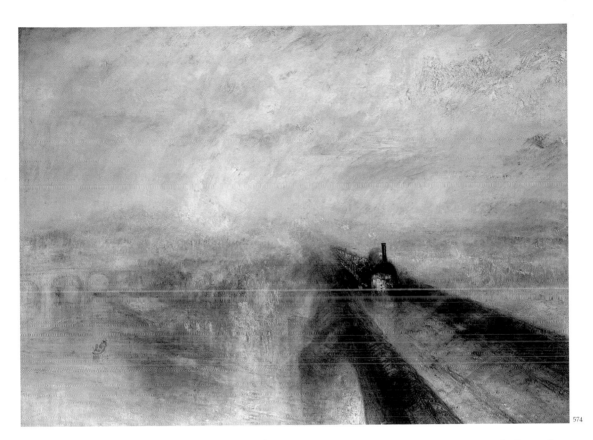

574

574. Joseph Mallord Turner, 1775-1851, romanticismo, inglés, *Lluvia, vapor y velocidad,* antes de 1844, óleo sobre tela, 91 x 121.8 cm, Galería Nacional, Londres

575. Joseph Mallord Turner, 1775-1851, romanticismo, inglés, *Tormenta de nieve – Barco de vapor en la entrada de la bahía,* 1842, óleo sobre tela, 91.4 x 121.9 cm, Galería Tate, Londres

En este cuadro, Turner rinde homenaje al advenimiento de la máquina de vapor y al triunfo tecnológico británico sobre el mar. En la primera exhibición de este lienzo en la Academia de Bellas Artes británica en 1844, el crítico anónimo de la revista Fraser invitó a sus lectores a visitar la pintura lo antes posible, pues en cualquier momento "la locomotora podría escapar del cuadro y atravesar la pared hasta llegar a Charing Cross". La advertencia es consistente con la velocidad de la máquina sugerida en la pintura. El efecto de velocidad se acentúa con la pronunciada diagonal del tren en perspectiva y el puente que se adivina tras una cortina de lluvia a la distancia. Sin embargo, cuando el cuadro estaba recién pintado, la sensación de velocidad aumentaba gracias a tres blancas bocanadas de vapor que emanan de la locomotora y "son dejadas atrás por la máquina". Lamentablemente, el tiempo las ha ido desvaneciendo. Turner bromea sobre la velocidad, colocando al frente del tren una liebre sorprendida por el paso de la máquina. La proximidad de la liebre a un campesino en sus labores bajo el puente, denota el evidente contrapunto entre la veloz liebre y el lento arado, como haciendo alusión a la conocida canción popular que dice "apura el arado", sin duda conocida por el artista. Sumado a la palabra "velocidad" en el título y la "lluvia" que abarca toda la composición, es posible percatarnos del "vapor", pues Turner ha ocultado el frente de la locomotora para sugerir el esfuerzo del caldero de vapor. No podría haber otra explicación para la masa incandescente al frente de la máquina, demasiado informe para provenir de una fuente de luz externa. Esta imagen bien podría estar inspirada en los diagramas truncos que con frecuencia aparecían en la prensa victoriana de la época. Con este recurso se pone de manifiesto otro intento de Turner por expresar las "causas" subyacentes de las cosas.

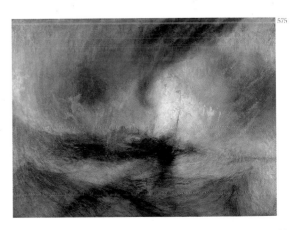

575

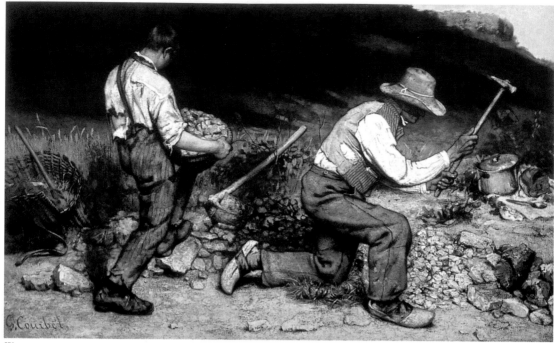
576

577

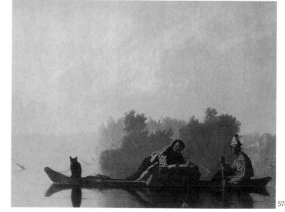
578

576. Gustave Courbet, 1819-1877, realismo, escuela de Barbizon, francés, *Los picapedreros,* 1849, óleo sobre tela, 165 x 257 cm, antes Gemäldegalerie en Dresde. Se cree que fue destruido durante la Segunda Guerra Mundial, Dresde

577. Thomas Cole, 1801-1848, escuela del Río Hudson, estadounidense, *El último de los mohicanos,* 1848, óleo sobre tela, 64.5 x 89 cm, Wadsworth Atheneum, Hartford

Cole es considerado como el pintor más destacado de la escuela Hudson River. Los pintores de este grupo trabajaron esencialmente en los alrededores de las montañas Catskill de Nueva York y en las montañas Blancas de New Hapshire, donde escasos europeos habían estado.

578. George Caleb Bingham, 1811-1879, realismo, estadounidense, *Tramperos descendiendo el Missouri,* 1845, óleo sobre tela, 73.7 x 92.7 cm, Museo Metropolitano de Arte, Nueva York.

Bingham comenzó como retratista, pero esta pintura posterior es sin duda una obra maestra de la pintura de género.

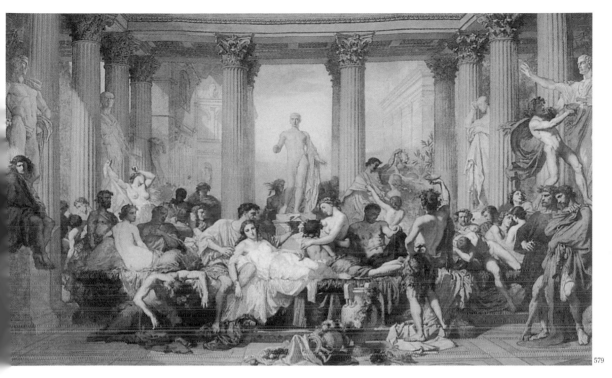

579

579. Thomas Couture, 1815-1879, neoclasicismo, francés, *Los romanos de la decadencia*, 1847, óleo sobre tela, 466 x 775 cm, Museo d'Orsay, París

580. Rosa Bonheur, 1822-1899, realismo, francés, *Arando en el Nivernais*, 1848-49, óleo sobre tela, 134 x 260 cm, Museo d'Orsay, París

580

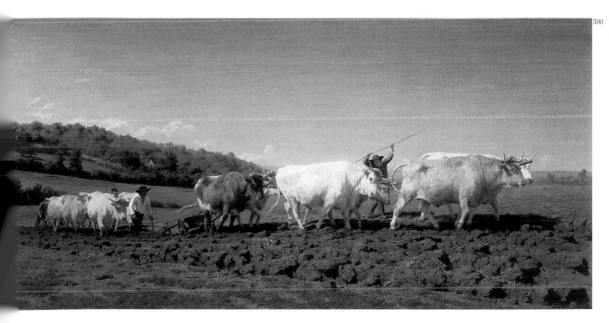

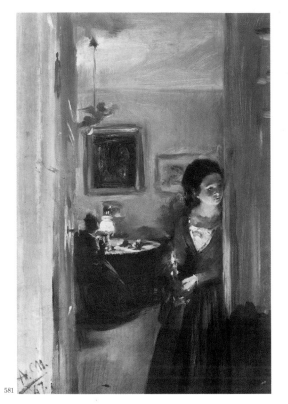

581

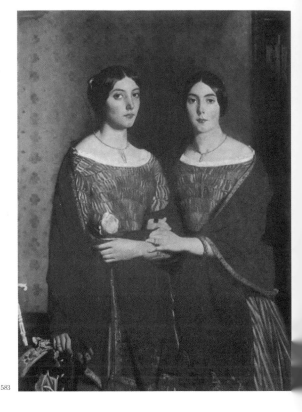

583

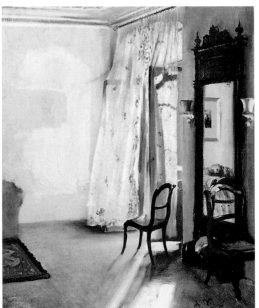

582

581. Adolf Friedrich Erdmann Menzel, 1815-1905, realismo, alemán,
La hermana de Menzel en una sala, 1847, óleo sobre cartón, 46 x 32 cm,
Bayerische Staatsgemäldesammlungen, Munich

582. Adolf Friedrich Erdmann Menzel, 1815-1905, realismo, alemán,
El cuarto de los balcones, 1845, óleo sobre cartón, 58 x 47 cm,
Alte Nationalgalerie, Berlín

583. Théodore Chassériau, 1819-1856, neoclasicismo, francés, *Las dos
hermanas,* 1843, óleo sobre tela, 180 x 135 cm, Museo del Louvre, París

*Chassériau fue uno de los discípulos de Ingres. La influencia de su maestro es
evidente en el refinado uso del color y la elegancia de los vestidos y los chales.*

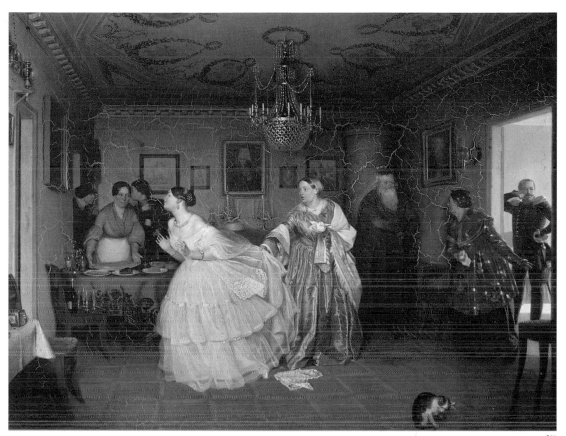

584

584. Pavel Fedotov, 1815-1852, realismo, ruso, *El cortejo del mayor*, 1848, óleo sobre tela, 58.3 x 75.3 cm, Galería Tretyakov del Estado, Moscú

A mediados del siglo XIX, escritores y pintores rusos comenzaron a interesarse en sectores de la sociedad que hasta entonces habían figurado en muy raras ocasiones en el arte. Terratenientes, servidores públicos, militares y religiosos, fueron todos temas al alcance de la expresión artística. Como una reacción en contra del régimen represivo y burocrático de Nicolás I, el comportamiento de la clase gobernante fue retratado frecuentemente en tono satírico. Pavel Fedotov fue sin duda uno de los comentaristas sociales más sagaces de su tiempo. Sus contemporáneos habrían sabido reconocer de inmediato el nivel social de los dramatis personae de su cuadro mejor conocido, El cortejo del mayor, pintado en 1848. A las jóvenes doncellas casaderas, como la de mano lánguida que el mayor intenta cortejar, se las podía ver paseando en el Prospecto Nevsky de San Petersburgo y en los parques de la ciudad. Todas las figuras, incluso las sirvientas en el fondo, están retratadas con lujo de detalle. El arte de Fedotov ridiculiza los vicios sociales (en este caso el trato a las mujeres como bienes de consumo) por lo general con humor y ocasionalmente con amargura. En 1844, a los veintinueve años de edad, Fedotov abandonó su carrera militar para abrazar la pintura. Ocho años más tarde, murió en una institución para enfermos mentales, derrotado por la pobreza y la frustración.

585. Jean-Léon Gérôme, 1824-1904, academismo, francés, *La pelea de gallos*, 1846, óleo sobre tela, 143 x 204 cm, Museo d'Orsay, París

585

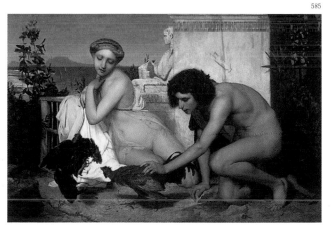

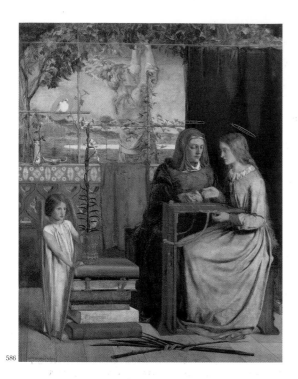

586

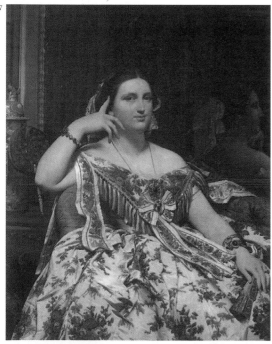

587

Dante Gabriel Rossetti
(1828 Londres – 1882 Birchington)

El padre de Rossetti, un patriota italiano que buscó refugio en Londres, donde trabajó como profesor de italiano en el King's College, fue un distinguido estudioso de Dante. Dante Gabriel fue poeta además de pintor.

Rossetti fue sumamente precoz y cuando aún era muy joven conoció a Scott y a Shakespeare, pero la principal influencia en su niñez fue Dante; conocía sus poemas de memoria. No pudo encontrar la ayuda que necesitaba en los métodos sistemáticos de la Academia Real y se mostró impaciente por pintar las imágenes que invadían su cerebro. En consecuencia, jamás adquirió un dominio completo del dibujo. Tal vez no se le animó a que buscara la perfección debido a su amor por temas inspirados en Dante y por su instintiva idea de que tales imágenes debían representarse con una simplicidad de sentimientos casi infantil.

A la edad de veintiún años, Rossetti fundó junto con Hunt, John Millais, tres jóvenes escultores y su hermano menor una sociedad con el nombre de la Hermandad de los pre-rafaelitas, quienes solían añadir a sus firmas las letras, P. R. B. (por sus siglas en inglés). El objetivo de la hermandad era rebelarse en contra de las condiciones y consideraciones existentes del arte; su intención original no fue muy distinta de la de la revuelta de Courbet: un clamor en favor del realismo. Ridiculizaba el seco formalismo de los clasicistas.

Además, aunque perseveró en la pintura, continuamente experimentaba con la poesía. En 1850 conoció a Elizabeth Siddal, a quien le presentaron como modelo. Ella satisfizo de inmediato su concepción de un cuerpo y un alma en perfecto equilibrio, de la belleza del alma reflejada en la belleza de la forma, lo que era su ideal femenino. También la convirtió en su ideal de Beatriz, y como tal la pintó muchas veces. La amaba, pero por alguna razón, el matrimonio se pospuso durante diez años y después de sólo dos años de casados, ella falleció. Sin embargo, su recuerdo acompañó a Rossetti, y en casi todas sus pinturas posteriores hubo una representación suya en un personaje u otro.

La pérdida de su esposa y el verse aquejado por el insomnio lo hicieron presa de la más morbosa sensibilidad. Sólo en ocasiones, con el apoyo de sus amigos, que no lo abandonaron, lograba trabajar. Pasó el último año de su vida como recluso inválido y murió en 1882.

586. **Dante Gabriel Rossetti**, 1828-1882, pre-rafaelita, británico, *Niñez de la Vírgen María*, 1849, óleo sobre tela, 86 x 66 cm, Galería Tate, Londres

Esta escena de la infancia de María forma parte de las variaciones sobre el tema pintadas en 1849 por Dante Gabriel Rossetti. Inspirado en los artistas del Renacimiento, este artista miembro de la hermandad pre-rafaelita retrata a María dedicada a sus labores de costura junto a su madre santa Ana, en actitud de adoración. Un ángel, azucenas, una pila de libros y una gaviota forman parte de los símbolos tradicionales utilizados por el artista como alusión a la pureza absoluta y la santa sabiduría de María.

587. **Jean-Auguste-Dominique Ingres**, 1780-1867, neoclasicismo, francés, *Mme Moitessier*, 1856, óleo sobre tela, 120 x 92 cm, Galería Nacional, Londres

Doce años tomó a Ingres terminar este retrato. En el espejo se refleja el perfil de la modelo. Esta asociación del rostro y el perfil en una misma pintura serviría de inspiración a Picasso.

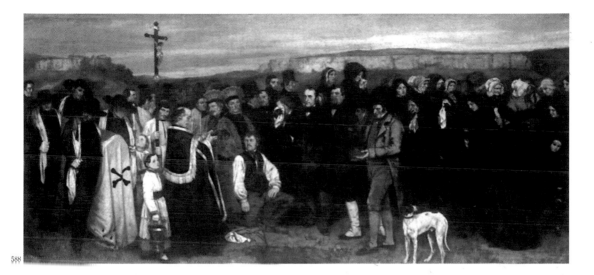

588. **Gustave Courbet**, 1819-1877, realismo, escuela de
Barbizon, francés, *Entierro en Ornans,* 1850, óleo sobre tela,
311.5 x 668 cm, Museo d'Orsay, París

*La dedicación del artista a la pintura de escenas realistas queda
de manifiesto en esta escena poco emotiva de un funeral en su
pueblo natal. Las figuras de tamaño natural imprimen a la obra
un realismo muy veraz. Al parecer, Coubert convocó a todos los
habitantes de Ornans para posar en su taller. La diversidad de
expresiones refleja pesar y, a la vez, cada una de ellas guarda sus
propios rasgos individuales. Algunas mujeres miran a otra parte,
demasiado tristes para ver el tributo final rendido al ser querido.
La cruz procesional parece alinearse con el Jesús crucificado,
como una forma de hacer presente la tragedia del pasado en el
sufrimiento de los pobladores. El desolado paisaje se mimetiza
con el pesar de los asistentes. El motivo principal del escándalo
que provocó este lienzo se debió a que retrata un funeral común
de gente de campo y lo eleva a la categoría de las pinturas de
temas históricos en lienzos de grandes dimensiones. Courbet
otorga a la gente simple la dimensión e importancia dignas de
cualquier héroe de la historia. La crítica se manifestó en contra.
Después de que el jurado no hazara la exhibición del lienzo en
el Salón de París, Courbet abrió un lugar denominado "Pavillon
du Réalisme", en el que presentó una exhibición de cuarenta
obras, en cuyo catálogo incluyó un manifiesto del realismo.*

589. **John Martin**, 1789-1854, romanticismo, inglés, *El gran día
de Su ira,* 1851, óleo sobre tela, 196 x 303 cm, Galería
Tate, Londres

GUSTAVE COURBET
(1819 Ornans 1877 La Tour de Peilz)

Ornans, lugar de nacimiento de Courbet, se encuentra cerca del hermoso valle
del río Doubs, y fue ahí donde, de niño y posteriormente, en la edad adulta, el
artista absorbió el amor por el paisaje. Era, por naturaleza, un revolucionario,
un hombre nacido para oponerse al orden existente y para afirmar su
independencia; tenía esa bravuconería y brutalidad que hace que este espíritu
revolucionario triunfe en el arte tanto como en la política. Y en ambas
direcciones manifestó su espíritu de rebeldía.

Fue a París a estudiar arte, pero no se ató a ninguno de los estudios de los
grandes maestros. En su tierra natal había recibido cierta instrucción en pintura
y prefirió estudiar las obras maestras del Louvre. En un principio sus pinturas no
fueron lo bastante distintivas como para crear oposición, y se admitieron en el
Salón. Luego pintó *Funeral en Ornans,* obra que fue vituperada violentamente
por los críticos: "Un funeral carnavalesco de seis metros de largo, que causa más
risa que llanto". En realidad, la verdadera ofensa de las pinturas de Courbet era
que representaban escenas de la vida real. Mostraban hombres y mujeres tal
como eran, desempeñando sus ocupaciones con toda naturalidad. Sus figuras no
eran hombres ni mujeres privados de personalidad e idealizados en un tipo, ni
estaban dispuestas en posturas decorativas sobre el lienzo. Él abogaba por la
pintura de los objetos tal como eran y afirmaba que el objetivo del artista debía
ser lograr *la vérité vraie,* la verdadera verdad. Durante la Exposición Universal de
1855 retiró sus pinturas de los terrenos de la exhibición y las colocó en una
cabina de madera, justo al lado de la entrada. Sobre la cabina puso un cartel con
letras grandes. En él decía simplemente: "Courbet - Realista".

Como todo buen revolucionario, era extremista. Hizo caso omiso del hecho
de que para cada artista la verdad de la naturaleza aparece bajo un tinte distinto,
de acuerdo con su manera de verla y experimentarla. En vez de ello, se apegó a
la noción de que el arte es sólo una copia de la naturaleza y no una cuestión de
selección y arreglo.

En su desprecio por lo que consideraba bello, Courbet con frecuencia elegía
modelos que bien podrían calificarse de feos. Sin embargo, en sus paisajes puede
verse que también poseía un sentido de la belleza. Ese sentido, mezclado con su
capacidad de sentir emociones profundas, aparece en sus marinas, sus pinturas
más impresionantes. Lo que es más, en todos sus trabajos, ya fueran atractivos
o no para el observador, demostró ser un pintor potente, con gran libertad y un
fino instinto para el uso del color, y supo usar los pigmentos con tal firmeza que
todas sus representaciones son reales y conmovedoras en grado sumo.

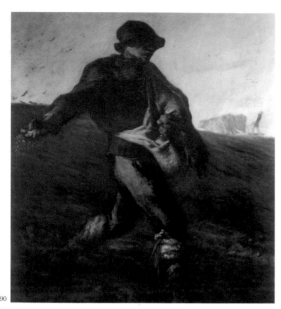

590

590. Jean-François Millet, 1814-1875, realismo, escuela de Barbizon, francés, *El sembrador*, 1850, óleo sobre tela, 101.6 x 82.6 cm, Museo de Bellas Artes, Boston

591. John Everett Millais, 1829-1896, pre-rafaelita, británico, *Mariana*, 1851, óleo sobre tela, 59.7 x 49.5 cm, Colección Makins

592. Ford Madox Brown, 1821-1893, pre-rafaelita, inglés, *Lo último de Inglaterra*, 1852-1855, óleo sobre tela, 82 x 74 cm, Museo y galería de Arte de Birmingham, Birmingham

Jean–François Millet
(1814 Gruchy – 1875 Barbizon)

Fue hijo de un granjero, lo que explica el hecho de que cuando pintaba la vida rural no lo hacía como si se tratara de un caballero de la ciudad visitando el campo, sino como si perteneciera a él.

Pasó su niñez muy cerca de la naturaleza. Creció con el aire de las montañas y del mar, lo que suele dar fuerza de carácter y desarrollar la imaginación, si es que la persona la posee. No sabía nada del arte ni de los artistas, pero tenía el deseo de representar lo que veía y, entre los periodos de intenso trabajo en la granja, copiaba los grabados de la Biblia de la familia o tomaba un trozo de carbón para dibujar sobre los muros blancos.

Un tío suyo que era sacerdote había sido su maestro, así que de adulto leyó a Shakespeare y a Virgilio en sus textos originales. Por tanto, aunque era de extracción humilde, no era una persona ignorante y ello dio a la interpretación de sus más obras más íntimas un punto de vista más amplio y una empatía profunda que hizo de sus pinturas mucho más que meros estudios de campesinos. La determinación del granjero en *El sembrador* sugiere que no se trata de un hombre con el que uno pueda meterse. Es posible imaginarlo, después de la siembra, guiando a miles de campesinos a París; tal vez fue por esta fuerza que da a los campesinos la mano diestra de artista de Millet que esta pintura se confiscó antes de la revolución.

Millet, sin ninguna pretensión directa de ser poético (o político), buscaba tan sólo retratar la verdad tal como la veía y sentía. Mostraba escenas familiares y comunes con una perspicacia tal en cuanto a la relación que tenían con las vidas de las personas que las realizaban, que logró crear una atmósfera de imaginación en torno a los hechos.

591

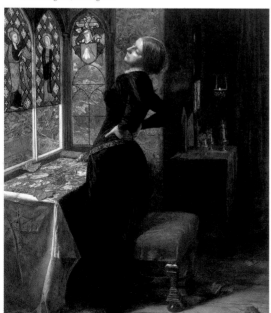

592

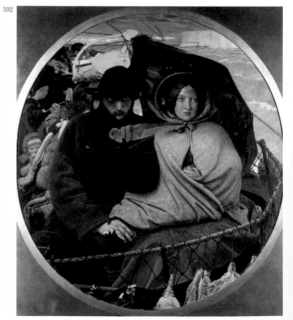

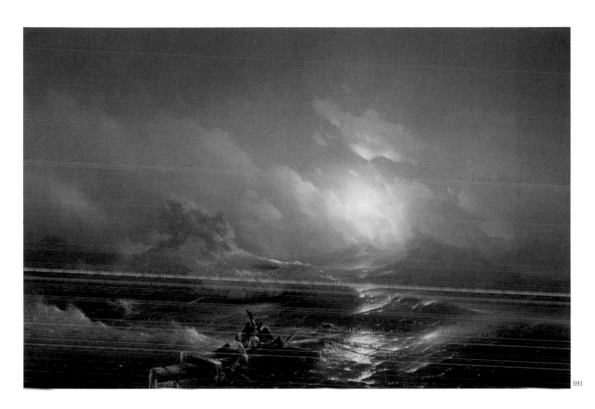

593

593. Ivan Aivazovsky, 1817-1900, romanticismo, ruso,
La novena ola, 1850, óleo sobre tela, 221 x 332 cm,
Museo del Estado, San Petersburgo

*Una de las obras más famosas de Aivazovsky, La
novena ola, debe su título a la creencia supersticiosa
entre los navegantes rusos de que en toda secuencia
de olas, la novena es la más violenta. Igual que en
muchas de sus pinturas, ésta guarda el sello del
Romanticismo. El mar y el cielo transmiten la fuerza y
grandiosidad de la naturaleza, mientras que en el
fondo, los supervivientes de un naufragio representan
las esperanzas y temores de los humanos. Si bien el
mar es un tema recurrente en la mayor parte de las seis
mil pinturas producidas por Aivazovsky, pintó también
vistas de la costa y la campiña, tanto de Rusia
(en particular Ucrania y Crimea) como de otros países.*

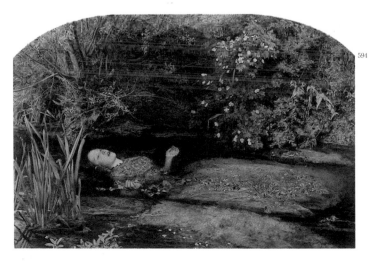

594

594. John Everett Millais, 1829-1896, pre-rafaelita,
británico, *Ofelia*, 1851, óleo sobre tela, 76 x 112cm,
Galería Tate, Londres

*La bella Ofelia del Hamlet de Shakespeare flota entre
la niebla con la vista puesta en el cielo y las manos
abiertas en signo de resignación por su trágica inestabilidad
mental. Su gesto recuerda la postura del clérigo católico ante
el altar del sacrificio. Pétalos de flores se han posado
delicadamente en ella, a manera de bienvenida de la
naturaleza a su eterno ciclo de la vida y de la muerte. Nos
recuerda también las palabras de Hamlet, "dulces para la
dulzura: ¡Adiós!". Difuminando sus rústicas texturas en trazos
líquidos, su vestido anticipa la unión de la mujer con la
naturaleza: "Deja que llegue a la tierra, y de sus blancas e
inmaculadas carnes, florecerán violetas".*

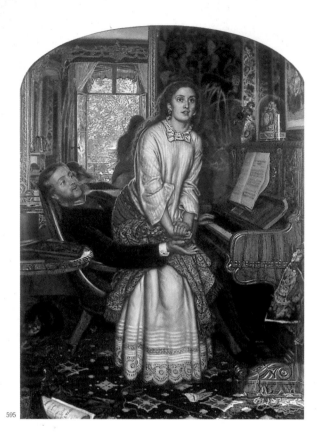

595

595. William Holman Hunt, 1827-1910, pre-rafaelita, británico, *El despertar de la conciencia,* 1853, óleo sobre tela, 76 x 55 cm, Galería Tate, Londres

La hermandad pre-rafaelita albergó a varios artistas británicos, pero su existencia se limitó a solamente cinco años entre 1880 y 1900. Sólo Hunt, miembro fundador, siguió entregado a la causa por el resto de su vida. Continuó con su actitud crítica sobre lo que la hermandad consideraba como actividades sexuales inmorales. En esta obra, inspirada en el David Copperfield de Charles Dickens, el artista ha pintado la figura de un hombre junto a una mujer que podría ser su amante. El hombre toca el piano y canta una canción para seducirla, pero la partitura, al parecer elección de ella, es "A menudo en la noche silenciosa", una canción alusiva a la inocencia de la infancia. La mujer está a punto de erguirse, como si el recuerdo de las palabras de la canción despertara su conciencia. Igual que la partitura colocada en el atril del piano, las páginas musicales que aparecen en la parte inferior izquierda de la composición hablan también de la inocencia perdida, adaptación de un poema de Tennyson (1809-92) muy conocido en la cultura popular de la época. En el espejo, en la pared lejana, vemos la mirada de ella apuntando a la distancia, como vislumbrando el futuro, donde unas rosas blancas simbolizan la pureza que aguarda el retorno del amante. El gato, igual que el hombre, juega con su presa; pero el pájaro, igual que la mujer, parece tener la esperanza de escapar.

596. Adolf Friedrich Erdmann Menzel, 1815-1905, realismo, alemán, *El concierto de flauta de Federico II en Sanssouci,* c. 1851, óleo sobre tela, 142 x 205 cm, Alte Nationalgalerie, Berlin

597. Gustave Courbet, 1819-1877, realismo, escuela de Barbizon, francés, *Cribadoras de trigo,* c. 1854, óleo sobre tela, 131 x 167 cm, Museo de las Bellas Artes, Nantes

598. Gustave Courbet, 1819-1877, realismo, escuela de Barbizon, francés, *¡Buenos días, Monsieur Courbet! (detalle),* 1854, óleo sobre tela, 129 x 149 cm, Museo Fabre, Montpellier

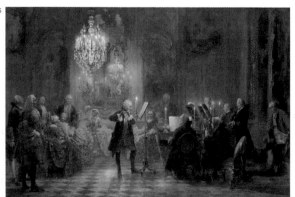

596

597

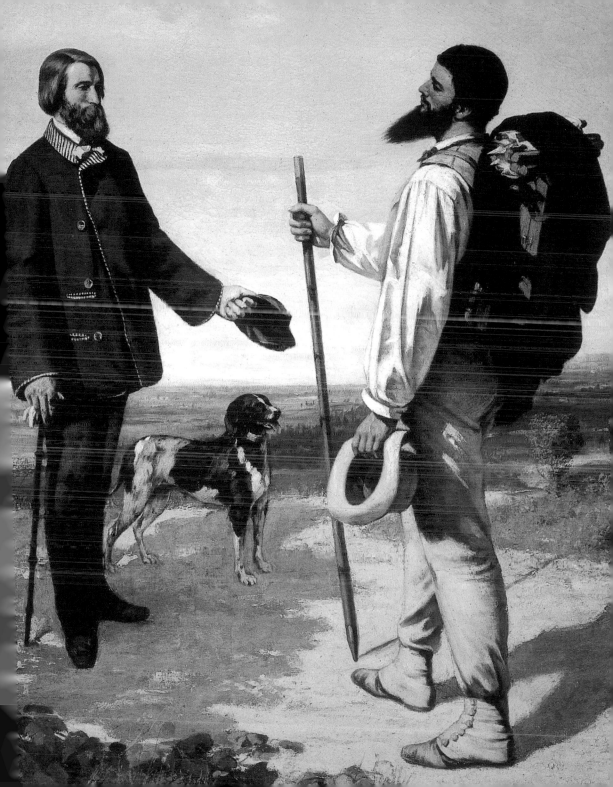

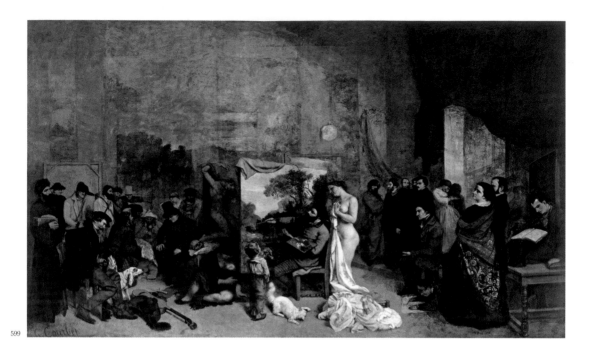

599

599. Gustave Courbet, 1819-1877, realismo, escuela de Barbizon, francés, *El estudio del artista,* 1855, óleo sobre tela, 361 x 598 cm, Museo d'Orsay, París

Courbet escribió: "La pintura es un arte esencialmente concreto y sólo puede consistir de la representación de objetos reales y existentes". Cuando se le sugirió incluir ángeles en una pintura destinada a una iglesia, respondió: "Muéstrenme un ángel y lo pintaré". En la parte izquierda del lienzo, Courbet representó a Baudelaire y al pintor Prud'hon.

600. William Powell Frith, 1819-1909, arte victoriano, inglés, *Día del Derby,* 1856-1858, óleo sobre tela, 101 x 223 cm, Galería Tate, Londres

De extraordinaria popularidad en su tiempo, el arte de Frith, como el arte victoriano en general, fue revalorado después de la Segunda Guerra Mundial. Esta obra presenta un panorama satírico de la vida victoriana moderna. Se exhibió por primera ven en la Academia de Bellas Artes británica en 1858.

600

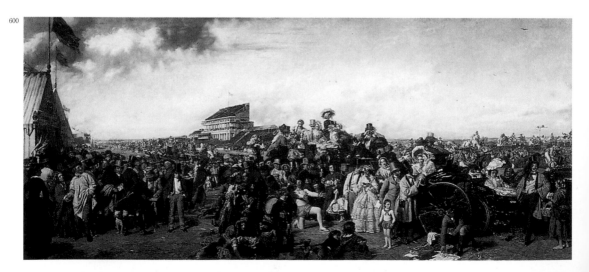

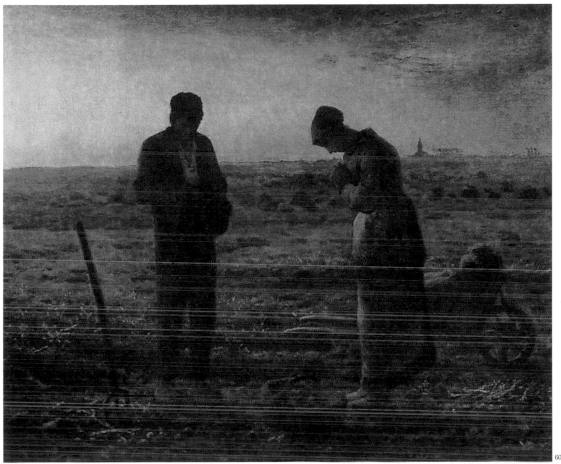

601

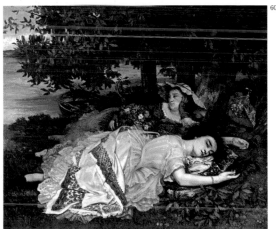

602

601. **Jean-François Millet,** 1814-1875, realismo, escuela de Barbizon, francés, *El Ángelus*, c. 1858, óleo sobre tela, 55.5 x 66 cm, Museo d'Orsay, París

En esta vista de campesinos orando ante la cosecha, Millet imprime un tono religioso, o cuando menos de emotividad sincera. Esta pintura, la más conocida de su temática sobre la vida sencilla del campo, muestra a dos campesinos orando en actitud de agradecimiento por la cosecha. El título sugiere al observador que su oración es el Ángelus (palabra latina que significa "ángel"), oración católica tradicional para la Virgen María que se reza a las seis de la mañana, al mediodía y nuevamente a las seis de la tarde. Ángelus se refiere al arcángel Gabriel, aparecido a la Virgen en la Anunciación para comunicarle que sería la madre de Jesús (Lucas 1:26). En Las espigadoras, obra anterior y prácticamente tan famosa como ésta, Millet ofrece también una imagen simple y digna de la vida campesina. Mientras que artistas como Brueghel el Viejo solían retratar al campesino como una caracterización común del destino humano, Millet dignificó su imagen.

602. **Gustave Courbet,** 1819-1877, realismo, escuela de Barbizon, francés, *Señoritas al borde del Sena*, 1856, óleo sobre tela, 174 x 206 cm, Museo du Petit Palais, París

A partir de 1855, Courbet redujo su paleta y simplificó sus composiciones, retratando a sus modelos con gran realismo y sin idealización. Fustigada por la crítica, esta obra fue acusada de retratar mujeres vulgares y desvergonzadas.

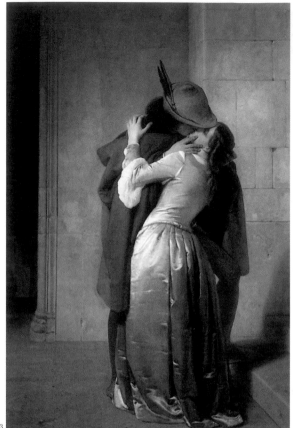

603

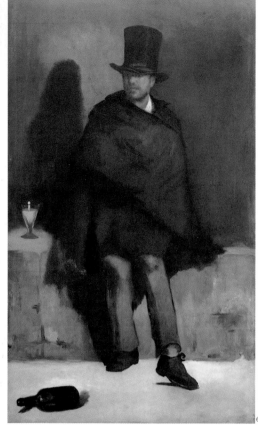

605

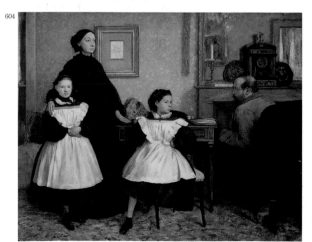

604

603. Francesco Hayez, 1791-1882, romanticismo, italiano, *El beso,* 1859, óleo sobre tela, 112 x 88 cm, Pinacoteca di Brera, Milán

Emblemática del romanticismo italiano, esta pintura también es una alegoría política de la unión entre Italia y Francia.

604. Germain Hilaire Edgar Degas, 1834-1917, impresionismo, francés, *La familia Bellelli,* 1858-1867, óleo sobre tela, 200 x 250 cm, Museo d'Orsay, París

605. Edouard Manet, 1832-1883, impresionismo, francés, *El bebedor de absenta,* 1858-59, óleo sobre tela, 180.5 x 105.6 cm, Ny Carlsberg Glyptotek, Copenhague

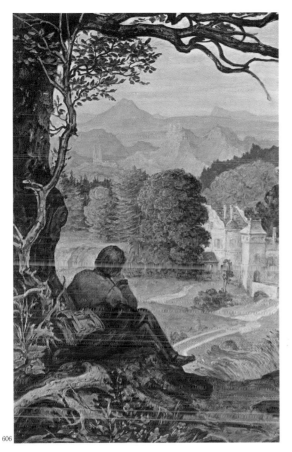

606

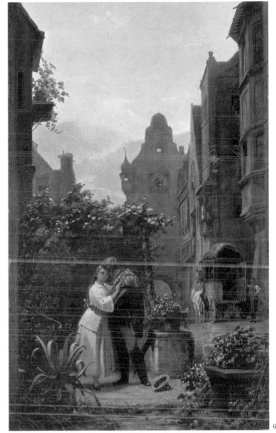

607

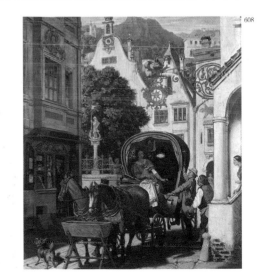

608

606. **Moritz von Schwind,** 1804-1871, romanticismo, austriaco, *En los viajes,*
c. 1860, óleo sobre tela, 22 x 37 cm, Schack-Galerie, Munich

607. **Carl Spitzweg,** 1808-1885, romanticismo, alemán,
El adiós, 1855, óleo sobre tela, 54 x 32 cm,
Schack-Galerie, Munich

608. **Moritz von Schwind,** 1804-1871, romanticismo, austriaco,
Luna de miel de 1867, óleo sobre madera, 52 x 41 cm,
Schack-Galerie, Munich

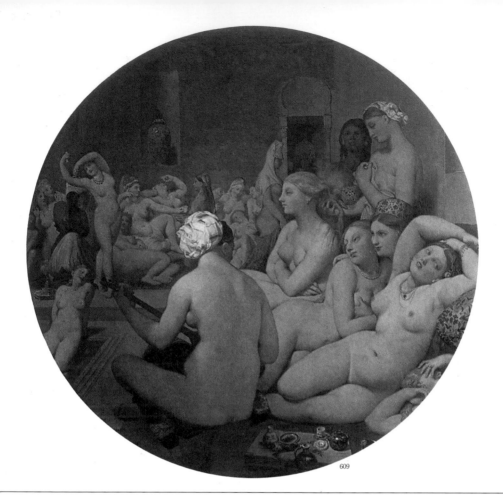

609

James Abbott McNeill Whistler
(1834 Lowell – 1903 Londres)

Whistler saltó repentinamente a la fama, como una estrella errante en un momento crucial en la historia del arte, un campo en el que fue pionero. Como los impresionistas a los que admiraba, deseaba imponer sus propias ideas. La obra de Whistler puede dividirse en cuatro periodos. El primero puede llamarse periodo de investigación, en el cual recibió la influencia del realismo de Gustave Courbet y del arte japonés.

Después, Whistler descubrió su propia originalidad en la serie de Nocturnos y de los Jardines de Cremorne, con las que entró en conflicto con los academicistas, que querían que un trabajo artístico contara una historia. Cuando pintó el retrato de su madre, Whistler lo tituló *Composición en gris y negro* y fue una obra simbólica de sus teorías estéticas. Cuando pintó *Los jardines del placer de Cremorne* no lo hizo para representar figuras identificables, como hizo Renoir cuando tocó temas similares, sino para capturar la atmósfera. Adoraba la bruma que flotaba sobre las orillas del Támesis, la luz pálida y las chimeneas de las fábricas que por las noches se convertían en mágicos minaretes. La noche redibujaba el paisaje, borrando los detalles. Este fue el periodo en el que se convirtió en un aventurero del arte; su obra, que rayaba en la abstracción, escandalizó a sus contemporáneos. El tercer periodo está dominado por los retratos de cuerpo completo, que le dieron fama. Era capaz de imbuir una profunda originalidad a este género tradicional. Trató de capturar una parte del alma de sus modelos y colocó a sus personajes en su entorno natural. Esto daba a sus modelos una extraña presencia, de modo que parecen a punto de levantarse y salirse del cuadro para enfrentar al observador. Al extraer la esencia poética de las personas, creó retratos que sus contemporáneos describían como "medios", y que fueron la inspiración para que Oscar Wilde escribiera *El retrato de Dorian Gray*.

Hacia el final de su vida, el artista comenzó a pintar paisajes y retratos en la tradición clásica, con una fuerte influencia de Velázquez. Whistler demostró ser sumamente riguroso en cuanto a que sus pinturas coincidieran con sus teorías. Jamás titubeó en batirse con los más famosos teóricos del arte de su día. Su personalidad, sus arrebatos y su elegancia fueron el foco perfecto para la curiosidad y la admiración. Fue amigo cercano de Stéphane Mallarmé y fue admirado por Marcel Proust, quien le rindió homenaje en su libro *En busca del tiempo perdido*. También fue un caballero provocativo, una figura quisquillosa de sociedad, artista exigente y osado innovador.

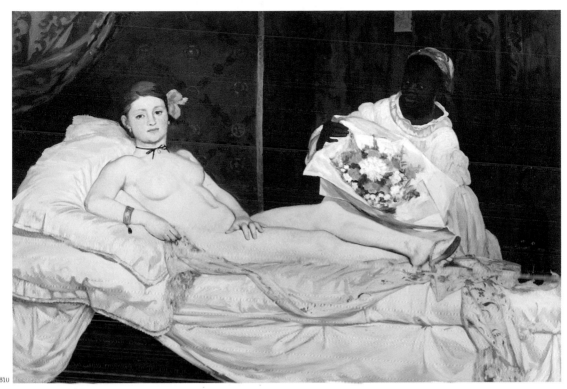

610

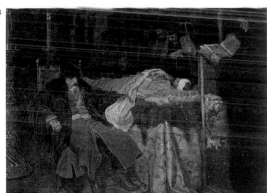

611

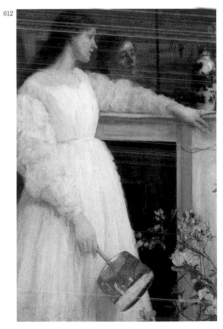

612

609. **Jean-Auguste-Dominique Ingres,** 1780-1867, neoclasicismo, francés, *El baño turco,* 1862, óleo sobre tela, tondo, diam. 108 cm, Museo del Louvre, París

610. **Édouard Manet,** 1832-1883, impresionismo, francés, *Olimpia,* 1863, óleo sobre tela, 130 x 190 cm, Museo d'Orsay, París

611. **Wjatscheslaw Grigorjewitsch Schwarz,** 1838-1869, realismo, ruso, *Iván el Terrible meditando en el lecho de muerte de su hijo Iván,* 1861, óleo sobre tela, 71 x 89 cm, Galería Tretyakov del Estado, Moscú

612. **James Abbot McNeill Whistler,** 1834-1903, post-impresionismo, estadounidense, *Sinfonía en blanco, No. 2: La niñita de blanco,* 1864, óleo sobre tela, 76.5 x 51.1 cm, Galería Tate, Londres

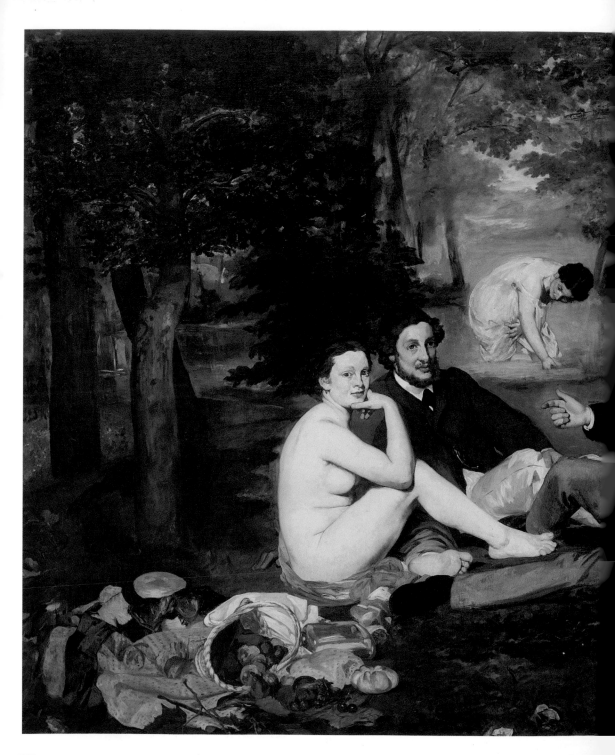

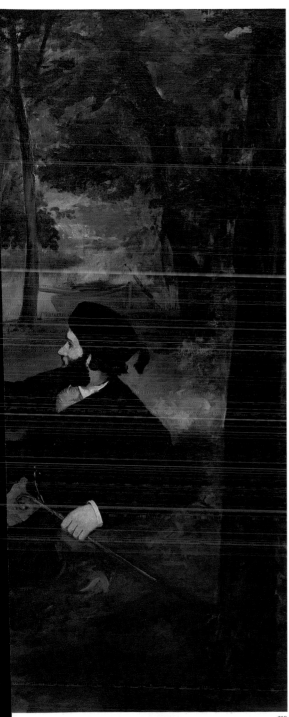

Édouard Manet
(1832 – 1883 París)

Manet es uno de los artistas más famosos de la segunda mitad del siglo XIX, ligado por lo general a los impresionistas, aunque en realidad no era uno de ellos. Tuvo gran influencia en la pintura francesa, en parte por la elección de sus temas, que sacaba de la vida cotidiana, pero también por el uso de los colores puros y por su técnica rápida y libre. En su propia obra se materializó la transición entre el realismo de Courbet y los impresionistas.

Nació en la alta burguesía, decidió convertirse en pintor después de no haber podido ingresar en la Academia Naval. Estudió con Thomas Couture, un pintor de la Academia, pero fue gracias a los numerosos viajes que realizó por Europa desde 1852 que comenzó a establecer lo que se convertiría en su propio estilo. Sus primeras pinturas fueron sobre todo retratos y escenas de género, inspiradas por su amor por los maestros españoles como Velázquez y Goya. En 1863 presentó su obra maestra *Desayuno en la hierba* en el Salon des Refusés. Su obra comenzó una lucha entre los defensores del arte académico y los jóvenes artistas "refusés" (rechazados). Manet se convirtió en líder de esta nueva generación de artistas.

Desde 1864, el Salón oficial aceptó sus pinturas, que todavía causaban fuertes protestas por obras como *Olimpia* en 1865. En 1866, el escritor Zolá publicó un artículo en el que defendía la obra de Manet. Por aquel entonces, Manet era amigo de todos los futuros maestros del impresionismo: Edgar Degas, Claude Monet, Auguste Renoir, Alfred Sisley, Camille Pissarro y Paul Cézanne; influyó en el trabajo de todos, aunque no se le puede considerar estrictamente como uno de ellos. De hecho, en 1874 se negó a presentar sus pinturas en la primera exhibición impresionista. Su última aparición en el Salón oficial fue en 1882, con *La barra del Folies-Bergère*, una de sus pinturas más famosas. Aquejado de gangrena en 1883, pintó naturalezas muertas con flores hasta que estuvo demasiado débil para trabajar. Murió dejando un legado de gran cantidad de dibujos y pinturas.

613. **Édouard Manet**, 1832-1883, impresionismo, francés, *Desayuno en la hierba*, 1863, óleo sobre tela, 208 x 264 cm, Museo d'Orsay, París

En 1863, Manet causó conmoción en el Salón de los Rechazados de París con su enorme lienzo Desayuno en la hierba, que retrata estudiantes vestidos junto a mujeres desnudas. Originalmente tuvo la intención de pintar una obra similar al Concierto campestre de Tiziano (1508). En sus pinturas anteriores, las modelos desnudas no dirigían su mirada al espectador. En esta obra, la expresión de la joven es natural, relajada y sin pudor. Manet comentó que la luz constituye un elemento fundamental en la composición. El cesto con frutas sobre el vestido azul al frente adquiere tanta importancia como los personajes y demuestra la capacidad de Manet para pintar naturalezas muertas. En los últimos ciento cincuenta años han aparecido infinidad de reproducciones y parodias de esta inmortal obra, pero tan sólo dos décadas después de presentada al público, Manet no tenía ya la necesidad de llamar la atención; baste apreciar su obra maestra La barra del Folies-Bergère. Louise Gardner comentó: "Manet levanta los velos de la alusión y el ensueño y confronta al espectador directamente con la realidad, demostrando, de manera fortuita, la incompatibilidad del mito con el realismo".

613

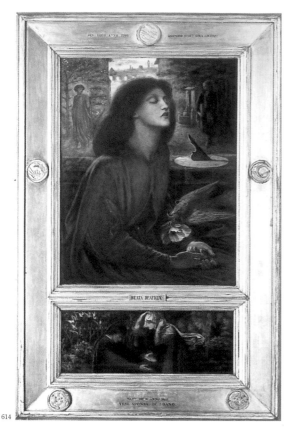

614

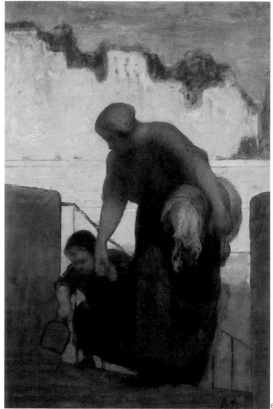

615

HONORÉ DAUMIER
(1808 Marsella – 1879 Valmondois)

Daumir fue aprendiz de Alexandre Lenoir y compartió la admiración de su maestro por las antigüedades y la obra de Tiziano y Rubens. Desarrolló desde muy joven una gran aptitud para el dibujo de caricatura, retratando las debilidades de la burguesía, la corrupción de la ley y la incompetencia del gobierno. Gomo pintor fue uno de los pioneros del naturalismo. Trabajó una amplia variedad de temas, como escenas callejeras, literarias y mitológicas, usando diversas técnicas. Sus pinceladas son espesas o fluidas y dejó una buena cantidad de obras sin terminar. No logró el éxito sino hasta un año antes de su muerte, en 1878, cuando Durand-Ruel comenzó a coleccionar su trabajo para exhibirlo en su galería.

614. **Dante Gabriel Rossetti**, 1828-1882, pre-rafaelita, británico, *Beata Beatrix*, c. 1864-70, óleo sobre tela, 86.4 x 66 cm, Galería Tate, Londres

Rossetti fue uno de los fundadores del movimiento pre-rafaelita, que se manifestaba en contra de los artistas victorianos y propugnaba un retorno a la simplicidad pictórica anterior a Rafael. Esta pintura, inspirada en la Vita Nuova de Dante, despliega técnicas prerrafaelitas características, como amplios espacios iluminados y la meticulosa atención prestada a los detalles simbólicos.

615. **Honoré Daumier**, 1808-1879, realismo, francés, *La lavandera*, c. 1860-63, óleo sobre panel, 49 x 33.5 cm, Museo d'Orsay, París

616. **Camille Pissarro**, 1830-1903, impresionismo, francés, *El Marne en Chennevières*, 1864, óleo sobre tela, 91.5 x 145.5 cm, Galería Nacional de Escocia, Edimburgo

617. **Alexandre Cabanel**, 1825-1905, academismo, francés, *El nacimiento de Venus*, c. 1863, óleo sobre tela, 130 x 225 cm, Museo d'Orsay, París

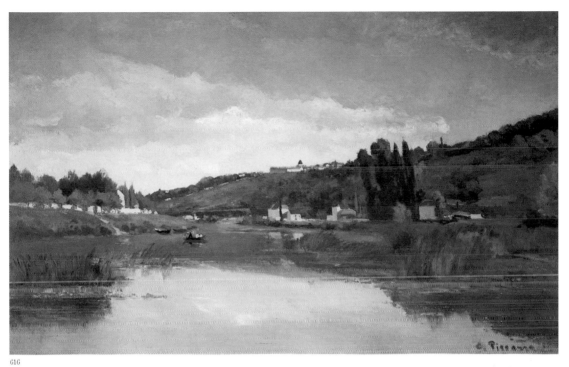

G1G

017

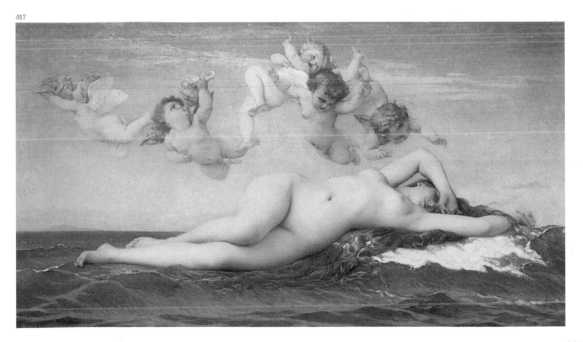

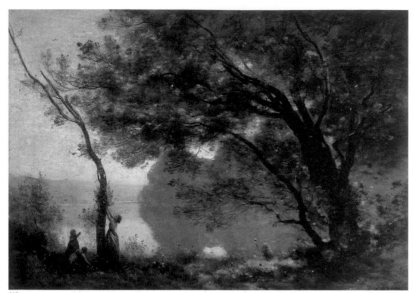

618

620

619

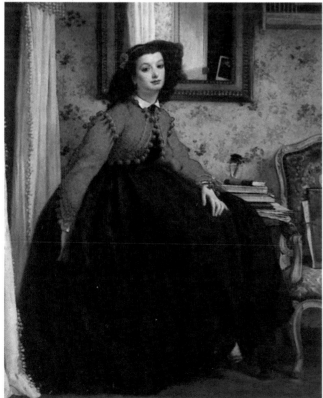

618. Charles-François Daubigny, 1817-1878, realismo, escuela de
Barbizon, francés, *En la ribera de Oise,* c. 1860-65, óleo sobre tela,
32.5 x 60 cm, Colección privada

619. James Tissot, 1836-1902, arte victoriano, francés, *Retrato de Mlle L.L.*
conocido como *Mujer con saco rojo,* c. 1864, óleo sobre tela,
124 x 99.5 cm, Museo d'Orasay, París

620. Carl Spitzweg, 1808-1885, romanticismo, alemán, *Un hipocondríac*
c. 1865, óleo sobre tela, 53 x 31 cm,
Shack-Galerie, Munich

621. Germain Hilaire Edgar Degas, 1834-1917, impresionismo, francés,
Carrera de caballos frente a los puestos, c.1866, esencia sobre papel
montado sobre lienzo, 46 x 61 cm, Museo d'Orsay, París

622. Jean-Baptiste Camille Corot, 1796-1875, realismo, escuela de
Barbizon, francés, *Recuerdo de Mortefontaine,* c. 1864, óleo sobre te
65 x 89 cm, Museo del Louvre, París

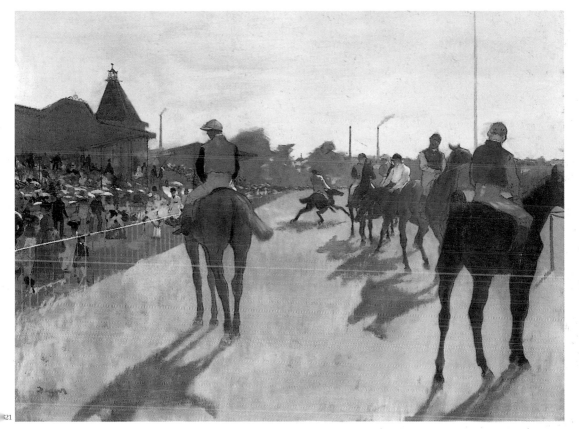

321

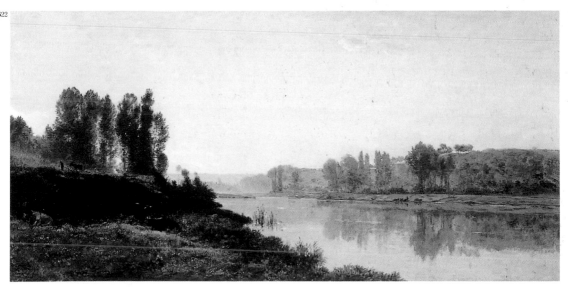

322

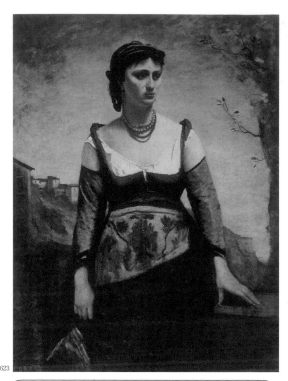

623

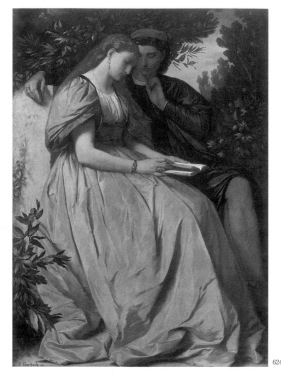

624

Jean–Baptiste Camille Corot
(1796 – 1875 París)

Los padres de Corot trabajaban en la elaboración de la ropa de la corte en la época del primer Napoleón. Vivían cómodamente y a su hijo jamás le faltó el dinero. Su padre lo envió a trabajar de aprendiz a un taller de paños de lino, pero después de ocho años aceptó que su hijo se convirtiera en pintor.

Cuando Corot realizó su primera visita a Italia, se sintió tan atraído por la animada vida en las calles de Roma y Nápoles que la transfirió a su cuaderno de bocetos. Dado que sus modelos no permanecían quietos el tiempo suficiente para tratarlos de manera metódica, aprendió a dibujar, con unos cuantos trazos el efecto general de una imagen en movimiento, con tal éxito que, después de un tiempo, pudo sugerir rápidamente esta misma cualidad en escenas tan intrincadas como una representación de ballet. Esta habilidad que adquirió le sería muy útil cuando trataba de representar el follaje que se estremecía con la brisa matutina o vespertina. También le enseñó, hasta cierto punto, el valor de la generalización, es decir, de no representar cada detalle, sino descubrir las cualidades principales de los objetos y unirlas en un todo que los sugiera, en lugar de describirlos de manera contundente. La primera inspiración de su obra fue Italia y el paisaje italiano; posteriormente, el paisaje francés comenzó a atrapar su imaginación. En su pequeña casa en Ville d'Avray, cerca de París, pasaba el tiempo llenándose el alma con visiones de la naturaleza que luego, al volver a París, transmitía al lienzo. Corot interpretó su estado de ánimo en cuanto a la naturaleza, en lugar de representarla estrictamente. No fue un poeta épico de grandes dotes descriptivas, en contacto con las fuerzas todopoderosas subyacentes en la vastedad de su temática, sino un cantor lírico y dulce de algunos momentos especiales.

623. **Jean-Baptiste Camille Corot**, 1796-1875, realismo, escuela de Barbizon, francés, *Agostina*, 1866, óleo sobre tela, 132.4 x 97.6 cm, La Galería Nacional de las Artes, Washington, D.C.

Degas comentó respecto a la generosidad y el noble carácter de Corot: "Es un ángel que fuma en pipa".

624. **Anselm Feuerbach**, 1829-1880, neoclasicismo, alemán, *Paolo y Francesca*, 1864, óleo sobre tela, 136.5 x 99.5 cm, Shack-Galerie, Munich

625. **Peter Cornelius**, 1783-1867, realismo, escuela de Barbizon, alemán, *José reconocido por sus hermanos*, 1866, fresco, 236 x 290 cm, Alte Nationalgalerie, Berlín

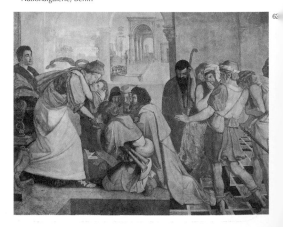

62

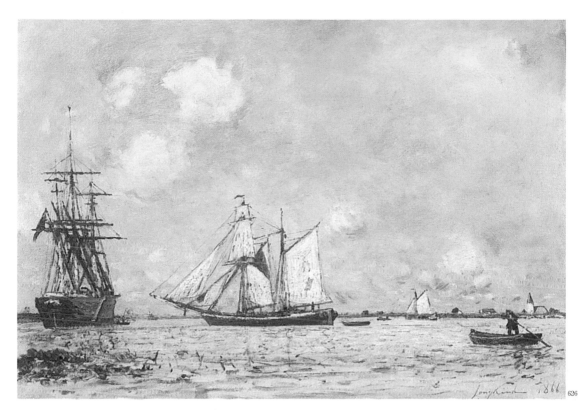

626

626. **Johan Barthold Jongkind**, 1819-1891, impresionismo, holandés, *La misa en Maassluis*, 1866, óleo sobre tela, 33 x 47 cm, Museo de las Bellas Artes, Le Havre

627. **Henri Fantin-Latour**, 1836-1904, realismo, francés, *Naturaleza muerta con flores y fruta*, 1866, óleo sobre tela, 73 x 60 cm, Museo Metropolitano de Arte, Nueva York

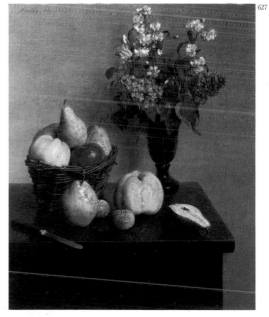

627

Henri Fantin-Latour
(1836 Grenoble — 1904 Buré)

Para Henri Fantin-Latour, la pintura de naturalezas muertas fue casi una maldición. Continuamente lo buscaban coleccionistas que no querían nada más de su inmenso talento. En consecuencia, se le conoce casi exclusivamente por sus delicadas naturalezas muertas, en las que destacó sin duda, aunque sus extraordinarias obras con figuras y retratos de grupo también han sobrevivido la prueba del tiempo.

Muchos de los mejores ejemplos de las pinturas florales y naturalezas muertas de Fantin-Latour pueden encontrarse en galerías de arte y museos ingleses. Al examinarlas de cerca, revelan detalles y objetos que dejan una impresión sumamente realista. Combinan el dibujo con intrincadas pinceladas y amorosas armonías del color. De este modo, las naturalezas muertas adquieren casi la condición de retratos y poseen gran realismo y profundidad pictórica.

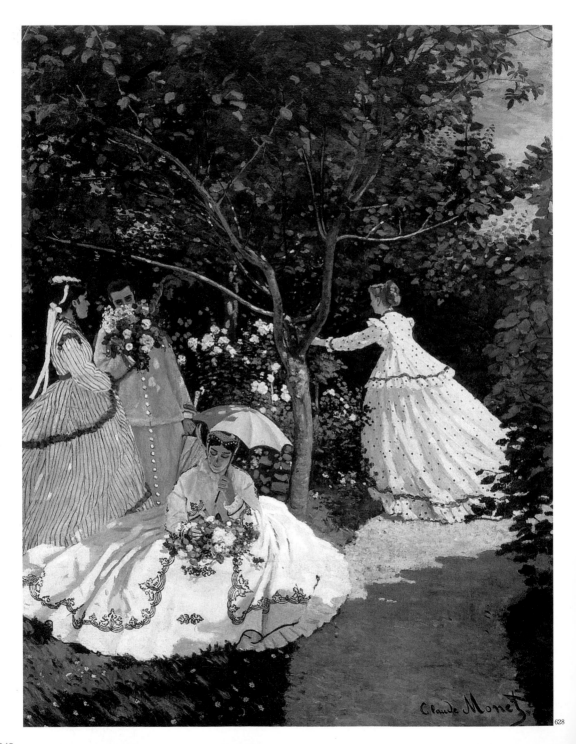

Claude Monet

628

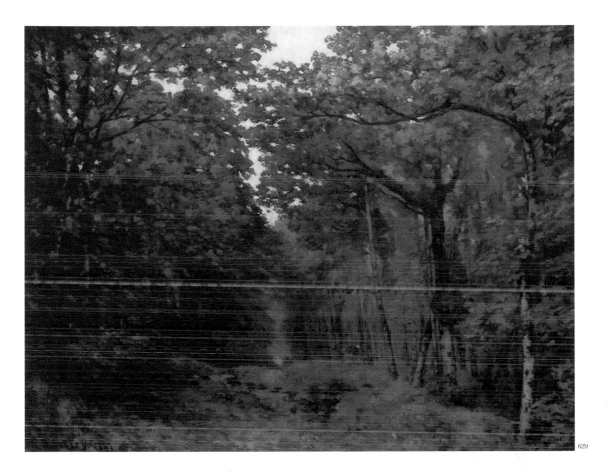

629

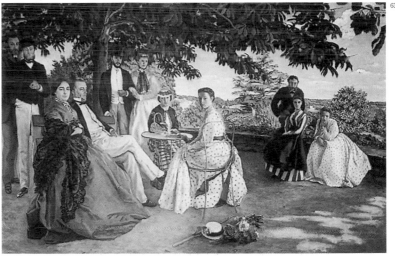

630

628. Claude Monet, 1840-1926, impresionismo, francés, *Mujeres en el jardín*, c. 1867, óleo sobre tela, 255 x 205 cm, Museo d'Orsay, París

629 Alfred Sisley, 1839-1899, impresionismo, francés, Avenida de los castaños en La Celle-Saint-Cloud, c. 1867, óleo sobre tela, 95.5 x 122.2 cm, Galería de *Arte de la ciudad de Southampton*, Southampton

La primera influencia en el estilo impresionista de Sisley fue Camille Corot. Posteriormente entabló amistad con Monet, Renoir y Bazille. Desarrolló su propio estilo distintivo de paisajes deslumbrantes, con gruesas capas de pintura y pequeñas salpicaduras de color muy cercanas entre sí. A lo largo de más de veinte años productivos prácticamente no varió su estilo, excepto por la incorporación gradual de pinceladas más libres y colores más audaces. Todas las pinturas de Sisley son pequeños paisajes, en su mayor parte escenas campestres cercanas a su casa y pintadas al exterior, práctica poco común entre los pintores de la época.

630. Frédéric Bazille, 1841-1870, impresionismo, francés, *Reunión familiar*, 1867, óleo sobre tela, 152 x 230 cm, Museo d'Orsay, París

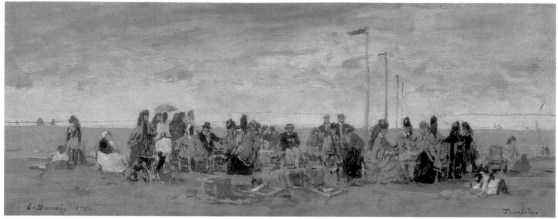

631

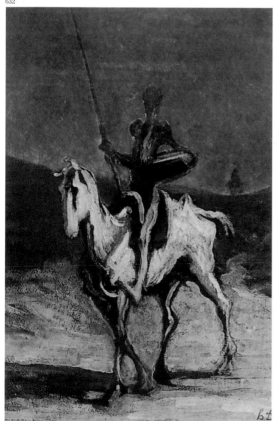

632

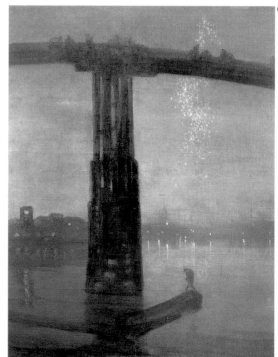

633

631. Eugène Boudin, 1824-1898, impresionismo, francés, *La playa de Trouville*, 1871, óleo sobre tela, 19 x 46 cm, Museo de las Bellas Artes Pushkin, Moscú

632. Honoré Daumier, 1808-1879, realismo, francés, *Don Quijote y Sancho Panza*, c. 1868, óleo sobre tela, 52 x 32 cm, Neue Pinakothek, Munich

633. James Abbot McNeill Whistler, 1834-1903, post-impresionismo, estadounidense, *Nocturno: Azul y oro – El viejo puente Battersea*, 1872-75, óleo sobre tela, 68.3 x 51.2 cm, Galería Tate, Londres

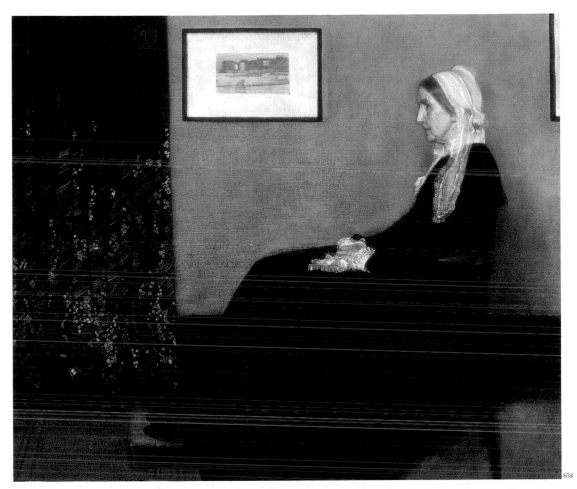

634

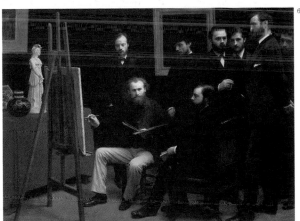

635

634 James Abbot McNeill Whistler, 1834-1903, post-impresionismo, estadounidense, *Composición en gris y negro Núm. I. Retrato de la madre del artista*, 1871, óleo sobre tela, 144.3 x 162.5 cm, Museo d'Orsay, París

La obra más conocida de Whistler se conoce normalmente con el nombre incorrecto de Retrato de la madre de Whistler. El artista insistía en que la pintura se debía enfocar principalmente en la composición de las formas y los colores. La intensidad de las formas se ve suavizada con dos elementos integrantes de expresividad íntima: las manos y el rostro. El peso dominante, deliberadamente calculado, y el énfasis en la ternura, contribuyen en gran medida a despertar la imaginación del espectador. La expresión del rostro es centro y clímax de la expresividad imperante en todo el lienzo, resultado de un perfecto equilibrio entre los espacios llenos y vacíos y el contraste cromático de tonos negros y grises. Whistler redujo el contenido a las formas expresivas esenciales, desplegando por completo sus temas contra un fondo neutro que recuerda la obra de John Singer Sargent.

635. Henri Fantin-Latour, 1836-1904, realismo, francés, *Estudio en el barrio de Batignolles*, 1870, óleo sobre tela, 204 x 273.5 cm, Museo d'Orsay, París

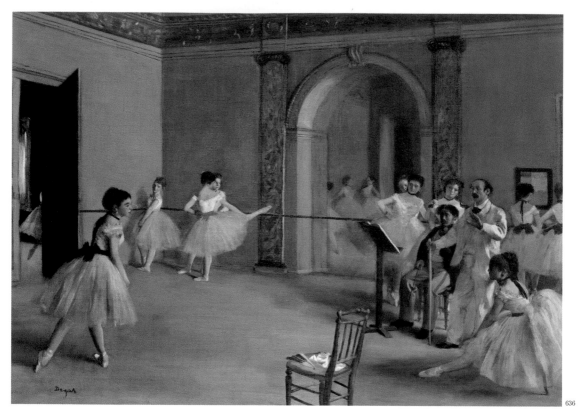

636

636. **Germain Hilaire Edgar Degas,** 1834-1917, impresionismo, francés, *Clase de danza en la Ópera,* 1872, óleo sobre tela, 32 x 46 cm, Museo d'Orsay, París

637. **Alfred Sisley,** 1839-1899, impresionismo, francés, *El puente en Villeneuve-la-Garenne,* 1872, óleo sobre tela, 49.5 x 65.5 cm, Museo Metropolitano de Arte, Nueva York

Germain Hilaire Edgar Degas
(1834 – 1917 París)

Degas estuvo más cerca de Renoir en el círculo de los impresionistas, ya que ambos favorecían la animada vida parisina de su época como motivo en sus pinturas. Degas no asistió al estudio de Gleyre; es probable que conociera a los futuros impresionistas en el Café Guerbois.

Comenzó su época de aprendizaje en 1853, en el estudio de Louis-Ernest Barrias y, a principios de 1854, estudió con Louis Lamothe, quien reverenciaba a Ingres por sobre los demás y que le transmitió esta adoración a Edgar Degas. A partir de 1854 Degas viajó con frecuencia a Italia: primero a Nápoles, donde conoció a sus numerosos primos, y luego a Roma y a Florencia, conde copió incansable a los viejos maestros. Sus dibujos y bocetos ya revelaban claras preferencias: Rafael, Leonardo da Vinci, Miguel Ángel y Mantegna, además de Benozzo Gozzoli, Ghirlandaio, Tiziano, Fray Angelico, Uccello y Botticelli. Durante las décadas de 1860 y 1870 se convirtió en pintor de carreras de caballos, tanto de monturas como de jockeys. Su fabulosa memoria podía captar las particularidades del movimiento de los caballos donde quiera que los veía. Después de sus primeras y más bien complicadas composiciones con el tema de los hipódromos, Degas aprendió el arte de trasladar la nobleza y la elegancia de los caballos, sus movimientos nerviosos y la belleza formal de su musculatura.

A mediado de la década de 1860, Degas hizo otro descubrimiento. En 1866 pintó su primera composición sobre ballet, *Mademoiselle Fiocre dans le ballet de la Source* (*Mademoiselle Fiocre en el ballet 'La Source'*) (Nueva York, Museo de Brooklyn). A Degas siempre le interesó el teatro, pero a partir de aquel momento se convertiría cada vez más en el centro de su arte. La primera pintura que Degas dedicó exclusivamente al ballet fue *Le Foyer de la danse à l'Opéra* de la rue Le Peletier (*La antesala de baile en la Ópera de la calle Le Peletier*) (París, Museo d'Orsay). En una composición construida con mucho cuidado, con grupos de figuras que se equilibraban mutuamente a izquierda y derecha, cada bailarina está envuelta en su propia actividad, cada una se mueve de manera independiente de las otras. Para ejecutar semejante tarea se requirió de una minuciosa observación y de una gran cantidad de bocetos. Por ello, Degas se mudó del teatro a las salas de práctica, donde las bailarinas practicaban y tomaban clases. Así fue como Degas llegó a la segunda esfera de esa vida cotidiana e inmediata que tanto le interesaba. El ballet seguiría siendo su pasión hasta el final de sus días.

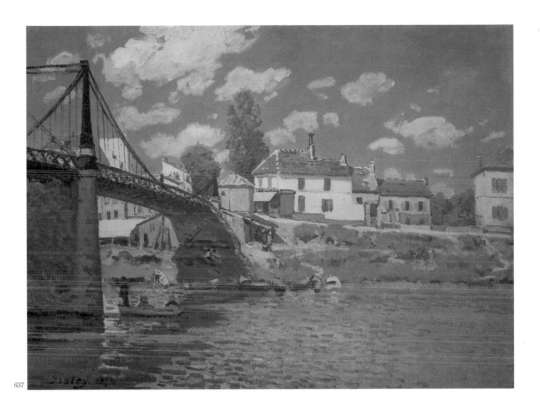

637

Alfred Sisley
(1839 París – 1899 Moret–sur–Loing)

Alfred Sisley nació en París el 30 de octubre de 1839, hijo de padres ingleses. Pasó cinco años en Inglaterra, de 1857 a 1861 y en la tierra de Shakespeare se sintió inglés por vez primera. Estudió literatura inglesa, pero estaba más interesado en los grandes maestros de la pintura de ese país. Es probable que haya sido de aquel modo, a través de la exposición a las pinceladas libres de Turner y a los paisajes de Constable, que parecían estudios preparatorios, que Sisley percibió su vocación para el paisajismo.

En octubre de 1862, el destino lo condujo al estudio libre de Charles Gleyre, donde estaban estudiando Claude Monet, Auguste Renoir y Frédéric Bazille. Fue Sisley quien animó a sus amigos a dejar el estudio de Gleyre y salir a pintar la naturaleza. Se sintió ofendido, mucho más que sus amigos, por la actitud arrogante de Gleyre hacia la pintura de paisajes.

Desde el principio, el paisaje fue para Sisley no sólo un género pictórico esencial, sino el único al que dedicaría su vida. Tras dejar a Gleyre, Sisley pintó con frecuencia con Monet, Renoir y Bazille, en los alrededores de París.

Desde 1870 comenzaron a aparecer en la obra de Sisley las primeras características de lo que más tarde se convertiría en el impresionismo. A partir de aquel momento, el esquema de colores de las pinturas de Sisley da preferencia a los tonos más claros. Esta nueva técnica crea una impresión de agua vibrante, con destellos de brillante colorido en la superficie y una nítida claridad en la atmósfera. La luz nació en las pinturas de Sisley.

En el transcurso de los cuatro años que vivió en Louveciennes, Sisley pintó una gran cantidad de paisajes de las orillas del Sena. Descubrió Argenteuil y el pequeño pueblo de Villeneuve-la-Garenne, que en sus obras se plasmaría para siempre como la imagen misma del silencio y la tranquilidad; un mundo que la civilización y la industrialización todavía no desfiguraban. A diferencia de Pissarro, no buscaba la precisión prosaica. Sus paisajes siempre reflejaron su actitud emocional hacia ellos. Al igual que sucedía en la obra de Monet, los puentes de Sisley aparecen en el paisaje de un modo completamente natural. El sereno cielo azul se refleja en la superficie del río, que apenas proyecta la sensación de movimiento. En armonía con el todo, algunas casas pequeñas, de colores claros y la frescura de las plantas crea la impresión de luz solar.

Después de la primera exhibición impresionista, Sisley pasó varios meses en Inglaterra. A su regreso, se mudó de Louveciennes a Marly-le-Roi. Fue la época en la que Sisley se convirtió realmente en un pintor de agua. Parecía sentirse totalmente cautivado por el tema, que lo forzaba a fijar la atención en la cambiante superficie y a estudiar los detalles del color, como hiciera Monet en las praderas de Giverny.

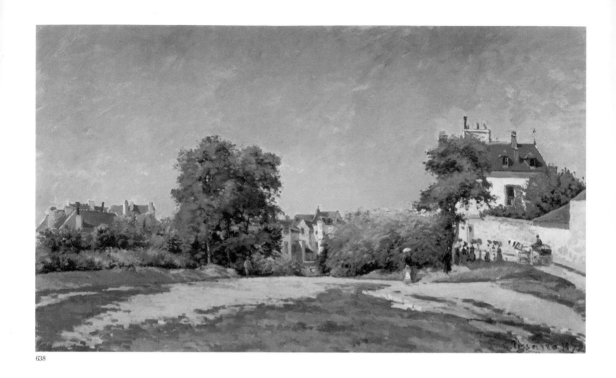

638

639

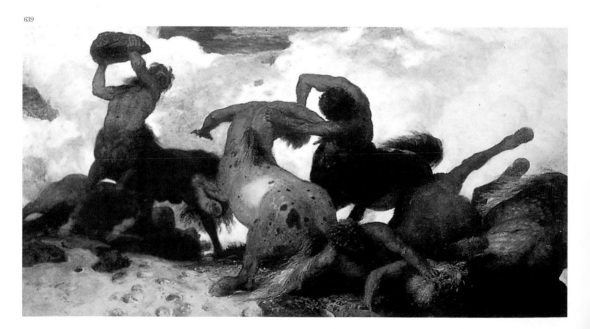

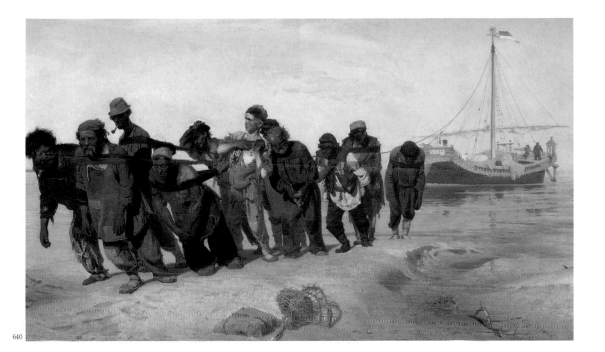

640

638. **Camille Pissarro**, 1830-1903, Impresionismo, francés, *La encrucijada, Pontoise*, 1872, óleo sobre tela, 54.9 x 94 cm, Museo de Arte de Carnegie, Pittsburg

639. **Arnold Böcklin**, 1827-1901, simbolismo, suizo, *La pelea del centauro*, 1873, pintura al temple sobre lienzo, 105 x 195 cm, Kunstmuseum, Basilea

640. **Ilya Repin**, 1844-1930, realismo, ruso, *Los boteros del Volga*, 1872-73, óleo sobre tela, 131.5 x 281 cm, Museo del Estado, San Petersburgo

La reputación de Repin se fincó en su lienzo Los boteros del Volga, *una reflexión del artista sobre la vida en el campo ruso después de las reformas de la década de 1860, como también en la infinidad de campesinos que se vieron obligados a abandonar sus tierras para emprender trabajos de temporada. Sin embargo, este lienzo temprano, a pesar de basarse en trabajos preliminares al exterior, muestra todavía una cierta contradicción entre el deseo del artista de permanecer fiel a la vida y su enfoque racionalista de la composición de la pintura que, por consiguiente, adquirió una categoría espectacular. Durante sus años en Chuguyev y Moscú, el tema campesino, una mera expresión de las inclinaciones sociales del artista, se convirtió en parte integral de su estilo realista.*

Arnold Böcklin
(1827 Basilea –1901 San Domenico)

Hijo de un comerciante suizo, Böcklin nació en Basilea, "una de las ciudades más prosaicas de Europa". A los diecinueve años ingresó en la escuela de arte de Düsseldorf, pero su maestro le aconsejó que se fuera a Bruselas y a París, y más tarde a Roma, donde copió a los viejos maestros. Aprendió el arte de la pintura, que en Alemania se había descuidado durante algún tiempo. Allá, el tema de la pintura revestía mayor importancia que el método con el que se representaba. Aunque durante un tiempo volvió a vivir en Alemania y, después de 1886, vivió en Zurich hasta su muerte, el país que más profundamente afectó la vida de Böcklin y donde pasó el periodo en el que su particular genio alcanzó la plenitud, fue Italia. La inspiración para sus paisajes se deriva de la campiña romana, triste y vasta, en la que Anio se lanza por las cataratas.

Fue griego en su amor por la naturaleza y en su instinto para dar una expresión visible a sus voces, moderno en sus sentimientos por los estados de ánimo de la naturaleza y único en la fusión de ambos. Además, su dominio del color fue grandioso. "Al mismo tiempo", escribe Muther, "que Richard Wagner atrapaba los colores del sonido para la música, con un brillo luminoso que ningún otro maestro había logrado antes, las sinfonías de color de Böcklin surgían como la música de una gran orquesta. Muchas de sus pinturas tienen una brillantez cautivadora que el ojo jamás se cansa de admirar y en cuyo esplendor se regocija. De hecho, las generaciones posteriores lo han reconocido como uno de los más grandes poetas del color del siglo".

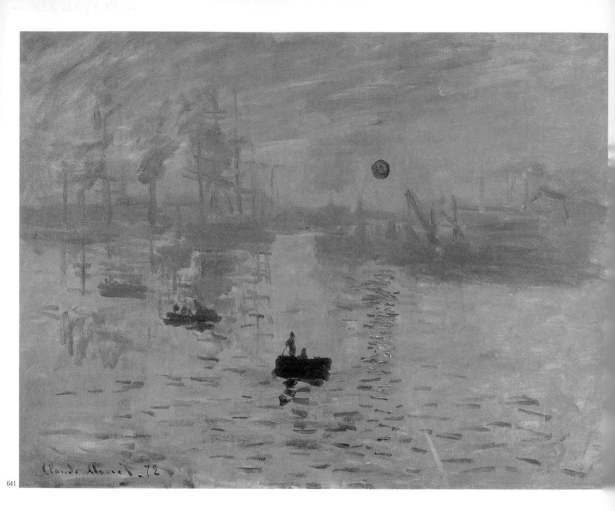

641

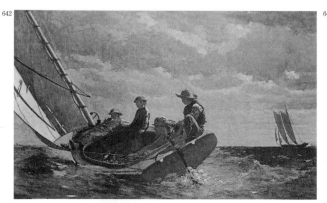

642

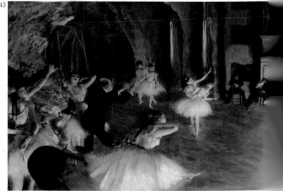

643

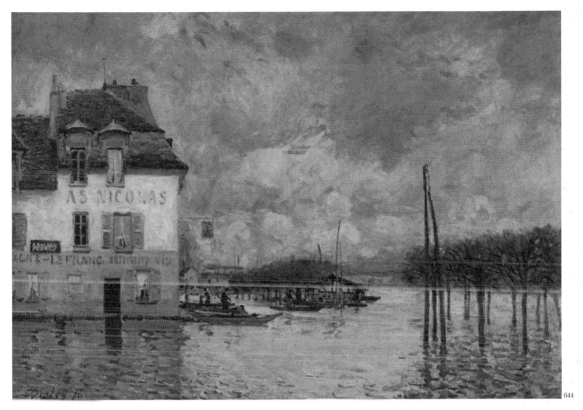

644

641. Claude Monet, 1840-1926, impresionismo, francés, *Impresión: amanecer*, 1873, óleo sobre tela, 48 x 63 cm, Museo Marmottan, París

Si bien no es una de las obras maestras de Monet, esta obra es una de las más importantes debido a su influencia en la evolución del arte. Irónicamente, la crítica de Louis Leroy en la primera exhibición de la obra, se refirió al grupo de artistas como "impresionistas"; sin embargo, en el contexto real, el término pretendía ser peyorativo, una crítica directa a la obra descuidada y "no acabada" del grupo. Como el título mismo indica, no es una representación realista de lo natural, sino una simple "impresión" del artista. Monet rompe con las reglas académicas, rechaza el dibujo preliminar y utiliza pinceladas sueltas que más que definir formas, las sugiere, representando las variaciones de luz sobre cada elemento de la escena. El sol es el único detalle cálido del cuadro, con su luz reflejada en los tonos azul grisáceos del cielo y el mar, inyectando vida a la composición.

642. Winslow Homer, 1836-1910, realismo, estadounidense, *Un buen viento*, 1873-1876, óleo sobre tela, 61 x 97 cm, Galería Nacional de las Artes, Washington, D.C.

643. Germain Hilaire Edgar Degas, 1834-1917, impresionismo, francés, *El ensayo del ballet en escena*, c. 1874, pintura al óleo mezclada libremente con turpentina, con rastros de acuarela y pastel sobre un dibujo a pluma y tinta, en un papel de fibras color crema, colocado sobre un bloc bristol y montado en un lienzo, 54.3 x 73 cm, Museo Metropolitano de Arte, Nueva York.

644. Alfred Sisley, 1839-1899, Impresionismo, francés, *Inundación en Port-Marly*, 1876, óleo sobre tela, 60 x 81 cm, Museo d'Orsay, París

Los paisajes de Sisley sobre la inundación de Port-Marly constituyen un alto logro personal. El juego de espacio y perspectiva del artista alcanzan el máximo resultado posible: la casa rosa permanece congelada en un mundo en el que el cielo se funde con la tierra, donde los reflejos vibran apenas y las nubes se deslizan suavemente. Sisley fue el único de los pintores impresionistas que no se limitó a retratar en sus paisajes la belleza de los cambios de la naturaleza, extendiéndose a otras realidades, en ocasiones oníricas, otras con reflejos filosóficos.

645. Berthe Morisot, 1841-1895, impresionismo, francés, *La cuna*, 1872, óleo sobre tela, 56 x 46 cm, Museo d'Orsay, París

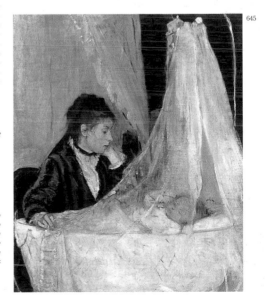

645

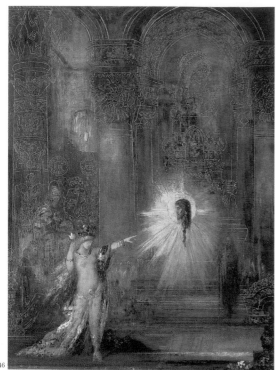

646

647

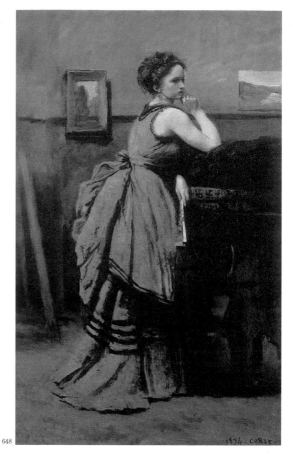

648

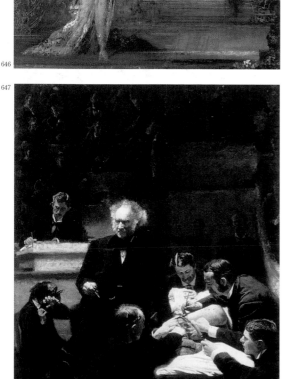

646. Gustave Moreau, 1826-1898, simbolismo, francés, *Aparición (Salomé)*, 1876-98, óleo sobre tela, 142 x 103 cm, Museo Gustave Moreau, París

647. Thomas Eakins, 1844-1916, realismo, estadounidense, *La clínica Gross*, 1875, óleo sobre tela, 244 x 198 cm, Universidad Jefferson, Filadelfia

Precursor de la fotografía de exposición múltiple con una sola cámara, Eakins supo capturar y congelar el momento dramático. Su colaboración con el también fotógrafo precursor Edward Muybridge (1830-1904) en el estudio de la actividad humana, impresionó a los académicos franceses, influyó en Degas y pavimentó el camino de la cinematografía. Matemático y profesor de anatomía humana, Eakins se convirtió en una de las figuras principales de la naciente escuela realista estadounidense. Sus pinturas reflejaron sus conocimientos científicos de fotografía y cirugía. Presenció, y más adelante capturó en el lienzo, las intervenciones quirúrgicas realizadas por los reconocidos médicos Gross y Agnew. Una pintura posterior se tituló La clínica Agnew (1898). Con atuendos formales y objetividad absoluta, los médicos observan al paciente durante la conferencia del doctor Gross. A la izquierda, una mujer, posiblemente enfermera asistente, parece requerir de un momento de reposo. El espectador tiene mayor sensación de cercanía e intimidad que los propios observadores que toman notas en el anfiteatro. La presentación realista de una cirugía fue perturbadora para los contemporáneos de Eakins, quienes consideraron sus obras como "lecciones de anatomía" y no un arte refinado para el público. Algunos historiadores de arte contrastan esta obra con la formalidad poco natural de Lección de anatomía del doctor Tulp (1632) de Rembrandt.

648. Jean-Baptiste Camille Corot, 1796-1875, realismo, escuela de Barbizon, francés, *Mujer en azul,* 1874, óleo sobre tela, 80 x 50.5 cm, Museo del Louvre, París

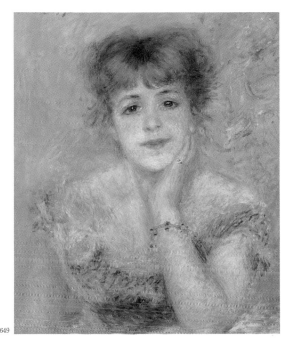

649

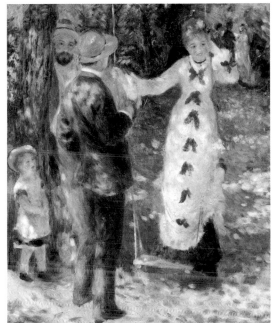

650

651

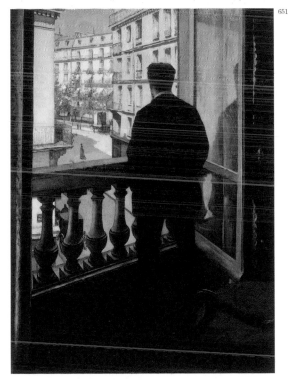

649. Pierre-Auguste Renoir, 1841-1919, impresionismo, francés, *Retrato de la actriz Jeanne Samary*, 1877, óleo sobre tela, 56 x 46 cm, Museo de las Bellas Artes Pushkin, Moscú

"Veo el retrato de Jeanne Samary como si contemplara el rostro de mi hermana muerta", comentó Jean Renoir. Pinceladas de colores azul, café y verde, se esparcen en torno a la cabeza de la joven sin un significado visual, sin la intención de evocar la imagen de cortinas o papel tapiz sobre el muro, un elemento sin el cual no existiría la aureola luminosa que enmarca la cabeza de cabello castaño con tonos dorados. La luz rosada disuelve los contornos, y apenas queda retenida por el azul brillante del vestido. El claroscuro es prácticamente inexistente y, aún así, la redondez de los brazos y los hombros de Jeanne es tangible. La textura desordenada y difusa de la obra propició que Louis Leroy, el crítico que bautizara al movimiento impresionista, comentara que uno podría comerse la pintura a cucharadas.

650. Pierre-Auguste Renoir, 1841-1919, impresionismo, francés, *El columpio*, 1876, óleo sobre tela, 92 x 73 cm, Museo d'Orsay, París

"¿Por qué decir que el arte no debería ser bello?", musitó Renoir, *"cuando la vida tiene en sí suficientes cosas desagradables".*

651. Gustave Caillebotte, 1848-1894, impresionismo, francés, *Joven en su ventana*, 1876, óleo sobre tela, 116.3 x 80.9 cm, Colección privada

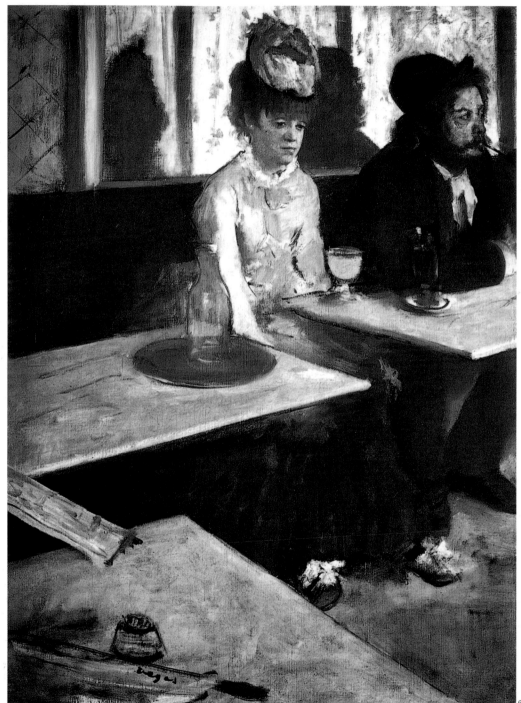

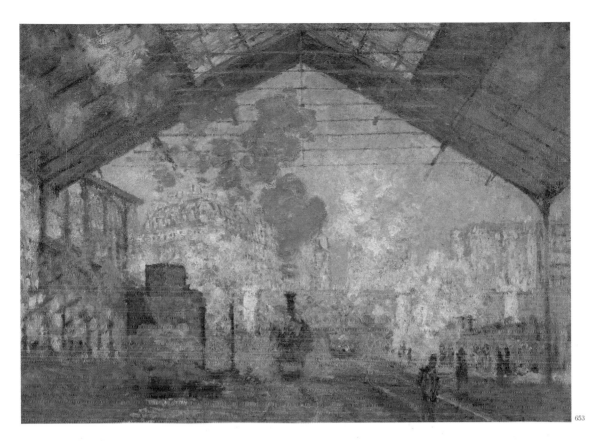

653

652. Germain Hilaire Edgar Degas, 1834-1917, impresionismo, francés, *En un café: la absenta,* 1875-1876, óleo sobre tela, 92 x 68 cm, Museo d'Orsay, París

En 1876 Degas pintó En un café: la absenta. *Para esos años, la mayoría de los artistas habían abandonado el Café Guerbois y se reunían en La Nouvelle Athènes de la Place Pigalle. Degas había radicado en este vecindario durante una gran parte de su vida: en Rue Blanche, Rue Fontaine y Rue Saint-Georges. Ahora se le veía regularmente por las tardes en la terraza de La Nouvelle Athènes, con Edouard Manet, Emile Zolá y otros impresionistas y críticos. Para su nueva pintura, le pidió a su amigo, el grabador Marcellin Desboutin, recién llegado de Florencia, y a la bella actriz Ellen Andrée que posaran para él. Más adelante, Ellen Andrée posaría de nuevo, pero en la terraza de La Nouvelle Athènes para* La ciruela *de Manet y en la isla de Croissy para* Almuerzo de remeros *de Renoir.*

Degas la retrató como una prostituta de las muchas que deambulaban por las calles de París, con la mirada perdida, sentada inmóvil ante una copa de ajenjo, absorta en sus pensamientos. A su lado, con una pipa atrapada entre los dientes y el sombrero echado hacia atrás, casi hasta el cuello, aparece un cliente habitual del café. Su mirada al frente es de indiferencia ante la dama que le acompaña. Arrinconados detrás de las pequeñas mesas vacías, prácticamente rozándose, cada cual está embebido en su propio mundo. Nuevamente, Degas logró capturar en el lienzo algo prácticamente imposible: la amarga soledad del ser humano en una de las ciudades más vivas y alegres del mundo. La notoria ausencia de color resalta contra unas delicadas pinceladas rosáceas y azules que intensifican los tonos grisáceos, detalle que llamó la atención y sorprendió a muchos partidarios de los impresionistas, tan allegados al mundo repleto de colores brillantes. Degas fue, en efecto, un "artista extraño". En muchos aspectos, sus principios artísticos fueron idénticos a los de los impresionistas pero, a la vez, muchos otros lo colocan por separado de sus colegas del pincel.

653. Claude Monet, 1840-1926, impresionismo, francés, *La estación de San Lázaro,* 1877, óleo sobre tela, 75 x 104 cm, Museo d'Orsay, París

654. Pierre-Auguste Renoir, 1841-1919, impresionismo, francés, *El molino de la Galette,* 1876, óleo sobre tela, 131 x 175 cm, Museo d'Orsay, París

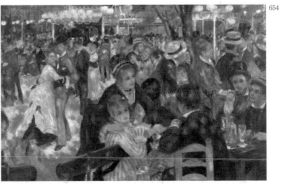

654

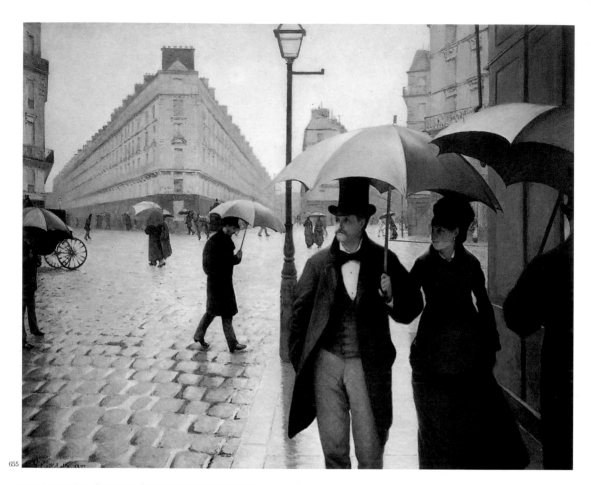

655

656

655. Gustave Caillebotte, 1848-1894, impresionismo, francés, *Calle parisina en un día lluvioso,* 1877, óleo sobre tela, 212.2 x 276.2 cm, Instituto de Arte de Chicago, Chicago

Las más de quinientas obras de la producción pictórica de Caillebotte no recibieron gran atención en vida del pintor. Durante años fue considerado principalmente como un generoso patrono de los impresionistas, pero no como un pintor por derecho propio. Posteriormente, el mundo se percató de que su estilo era mucho más realista que el de Degas, Monet y Renoir. En 1874 colaboró en la organización de la primera exposición de los impresionistas, en la que no incluyó ninguna de sus obras, cosa que sí haría en exposiciones impresionistas posteriores. En esta obra característica captura a la perfección la esencia de un nuevo boulevard parisino en el barrio de Batignolles, en un día lluvioso. El realismo con que Caillebotte retrata la escena fue elogiado posteriormente por el escritor Émile Zola: "Calle parisina en un día lluvioso retrata paseantes y, en particular, a un hombre y una mujer al frente de la composición con un hermoso realismo. Cuando su talento se suavice un poco, Caillebotte sin duda podrá ser el pintor más audaz del grupo".

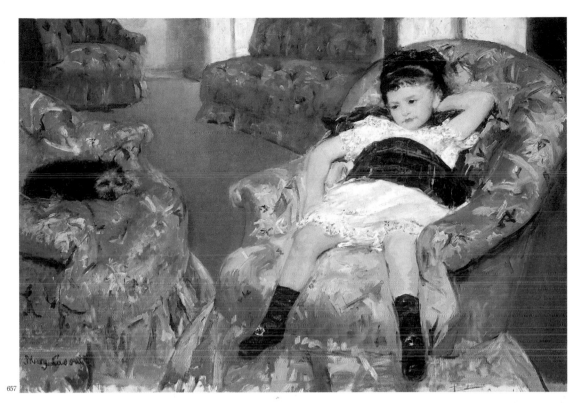

657

656. Paul Cézanne, 1839-1906, post-impresionismo, francés, *Fruta,* 1879-80, óleo sobre tela, 45 x 55.3 cm, Museo del Hermitage, San Petersburgo

Cézanne pintó dos grupos de naturalezas muertas compuestas con los mismos objetos: un tarro de leche, un frasco decantador, un tazón pintado y fruta. El primer grupo está fechado por Venturi entre los años 1873 y 1877, realizado en Pontoise o París. Este lienzo del Museo del Hermitage pertenece al segundo grupo, con los mismos objetos, pero con un papel tapiz con motivos de hojas en el muro del fondo. Venturi fechó este grupo entre los años 1879 y 1882. Alrededor de 1880, dos tendencias se combinaron de manera afortunada en la obra de Cézanne: una por las formas pesadas y barrocas, y otra por un constructivismo ordenado. El artista se enfrascó así en el espectro cromático de su predilección, con cálidos tonos naranja y fríos azules grisáceos; su pincelada se volvió extremadamente flexible, capaz de proyectar desde una pesada densidad hasta una transparencia ingrávida.

657. Mary Cassatt, 1844-1926, impresionismo, estadounidense, *Niñita en un sillón azul,* 1878, óleo sobre tela, 89.5 x 129.8 cm, Galería Nacional de las Artes, Washington, D.C.

Descubierta por Degas, Mary Cassatt fue invitada a unirse a los impresionistas en la década de 1870. Sus obras, inspiradas en la estampa japonesa, muestran escenas domésticas, íntimas, en las que predominan las emociones femeninas.

MARY STEVENSON CASSATT
(1844 Pittsburgh – 1926 Château de Beaufresne)

Mary nació en Pittsburgh. Su padre fue un banquero de ideas educativas liberales y toda la familia parece haberse inclinado hacia la cultura francesa. Mary tenía apenas cinco o seis años la primera vez que vio París, y apenas era una adolescente cuando decidió que quería dedicarse a la pintura. Viajó a Italia, a Amberes y a Roma, para finalmente volver a París, donde, en 1874, se quedó a vivir permanentemente.

En 1872, Cassatt envió su primer trabajo al Salón, y otros le siguieron en los años posteriores, hasta 1875, cuando el retrato de su hermana fue rechazado. Adivinó que el jurado no se había sentido satisfecho con el fondo, así que lo repintó varias veces, hasta que, en la siguiente exposición del Salón, el mismo retrato fue aceptado. Fue entonces que Degas le pidió que expusiera con él y sus amigos, el grupo de los impresionistas, que comenzaba a destacar, y ella aceptó con gusto. Admiraba a Manet, Courbet y Degas, y odiaba el arte convencional.

El biógrafo de Cassatt señala la intelectualidad y el sentimiento patente en su obra, así como la emoción y la distinción con la que pintaba a sus modelos favoritos: madres con bebés. Luego habla de su interés predominante en el dibujo y de sus dotes para los patrones lineales, mismas que se fortalecieron mucho con su estudio del arte japonés y su emulación del estilo en los grabados de color que realizó. Mientras que su estilo puede poseer características de otros pintores, sus dibujos, su composición y la luz de los colores son algo que le es enteramente propio. En su obra hay cualidades de ternura que es posible que sólo una mujer pueda expresar. Estas cualidades que dan a su obra un valor duradero son la marca de un pintor sobresaliente.

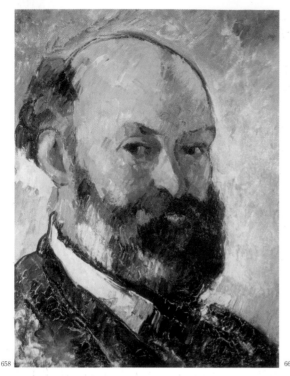

658

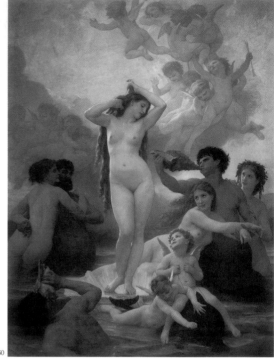

660

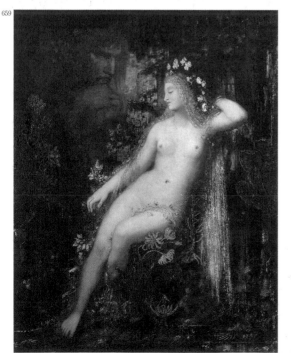

659

658. **Paul Cézanne,** 1839-1906, post-impresionismo, francés, *Autorretrato,*
1879-1885, óleo sobre tela, 45 x 37 cm, Museo de las Bellas Artes Pushkin,
Moscú

*En el Autorretrato de Moscú, el artista demuestra su dominio racional de los
tonos firmes y difuminados. El tratamiento de Cézanne de las formas recuerda
los métodos arquitectónicos para la construcción de cúpulas o bóvedas, pero
con materiales dentro de un amplio rango cromático de colores fríos y cálidos.
Hacia la periferia, la capa de pintura se vuelve más gruesa y los tonos oscuros
y fríos adquieren mayor intensidad; hacia el centro, los cálidos tonos
amarillentos gradualmente se transforman en amarillos, naranjas y rosas
declarados. Estas pinceladas no se alcanzan a percibir como luces de color
reflejadas por la superficie del objeto, sino que se transforman en microplanos
espaciales definidos, con los que Cézanne indica la extensión de la forma
desde la superficie del lienzo hasta las profundidades de la pintura.*

659. **Gustave Moreau,** 1826-1898, simbolismo, francés, *Galatea,* 1880, óleo
sobre panel, 85 x 67 cm, Museo d'Orsay, París

660. **William Bouguereau,** 1825-1905, academismo, francés, *El nacimiento de
Venus,* 1879, óleo sobre tela, 303 x 216 cm, Museo d'Orsay, París

661. **Pierre-Auguste Renoir,** 1841-1919, impresionismo, francés, *Almuerzo de
remeros,* c. 1880, óleo sobre tela, 129.5 x 172.7 cm, Colección Phillips,
Washington, D. C.

662. **Arnold Böcklin,** 1827-1901, simbolismo, suizo, *La isla de los muertos,*
1880, óleo sobre madera, 73.7 x 121.9 cm, Museo Metropolitano de Arte,
Nueva York

*Junto con Hodler, Böcklin es el pintor suizo más importante del siglo XIX. Esta
pintura es la primera de cinco versiones sobre un mismo tema, comisionadas
a raíz del tremendo éxito del cuadro. La composición proyecta un efecto de
solemne grandiosidad y tranquilo aislamiento, reforzados por el contraste entre
la monolítica presencia de la isla y la frágil e insignificante figura del bote.
Solitario, el bote se aproxima a la isla hospitalaria, símbolo de la majestuosa
inmensidad de los elementos de la naturaleza.*

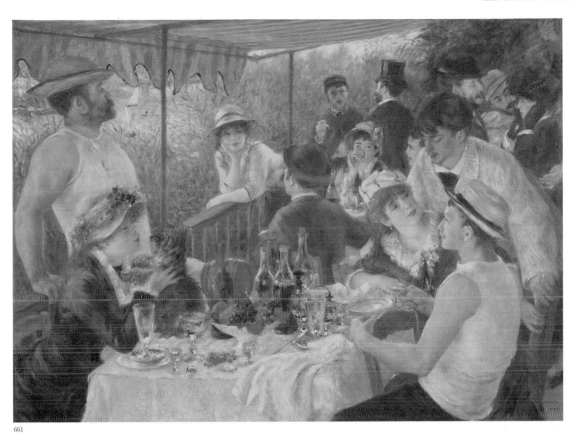

661

662

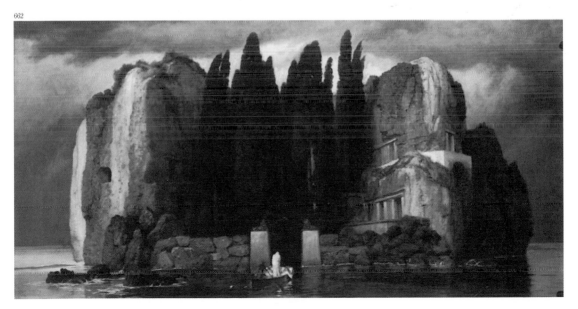

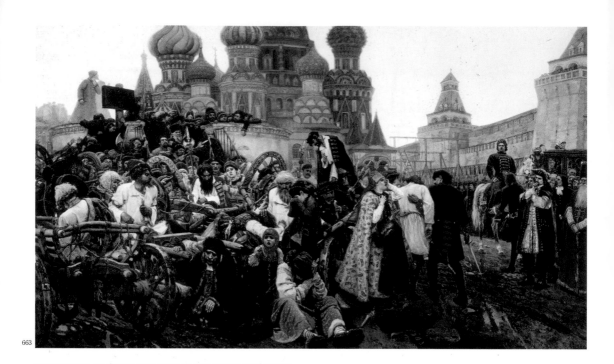

663

664

663. Vasily Surikov, 1848-1916, realismo, ruso, *La mañana de la ejecución de los Streltsy,* 1878-81, óleo sobre tela, 218 x 379 cm, Galería Tretyakov del Estado, Moscú

Interesantes en este contexto resultan los comentarios del biógrafo de Surikov sobre la pintura de la ejecución de los Streltsy, mismos que el artista leyó y aprobó sin cambiar una sola palabra: "La pintura es impactante, aterradora y, por encima de todo, verídica. Al observarla, uno siente en carne propia la espeluznante experiencia de todos los implicados. Sobreviene una profunda compasión por estos cientos de personas condenadas a muerte, pero a la vez, no queda más que comprender a Pedro, sobre la silla de su corcel, aferrado a las riendas y con las mandíbulas tensas, enfrentando valientemente la mirada de los hombres que considera enemigos acérrimos de su gran causa. Como en la historia misma, uno puede tomar cualquier partido, dependiendo de las afinidades y antagonismos personales, pero a la vez, con la consciencia de que en un recuento final de los acontecimientos históricos, ninguna de las partes está en lo correcto y ninguna está errada; solamente queda el horror de enfrentamientos como éste, nunca resueltos sin un espeluznante mar de sangre". En tres lienzos pintados en la década de 1880, La mañana de la ejecución de los Streltsy, Menshikov en Beriozov y La ejecución de la Boyarina Morozova, Surikov retrata la historia del siglo XVII y los albores del XVIII, como un capítulo trágico en la vida del pueblo Ruso.

664. Ilya Repin, 1844-1930, realismo, ruso, *Retrato de Anton Rubinstein,* 1881, óleo sobre tela, 80 x 62 cm, Galería Tretyakov del Estado, Moscú

Inspirado en los retratos de Rembrandt, Repin pintó a muchos de sus destacados compatriotas, como Tolstoy y Mendeleyev. Tolstoy comentó sobre el artista: "Repin retrata nuestra forma de vida nacional mucho mejor que cualquier otro artista".

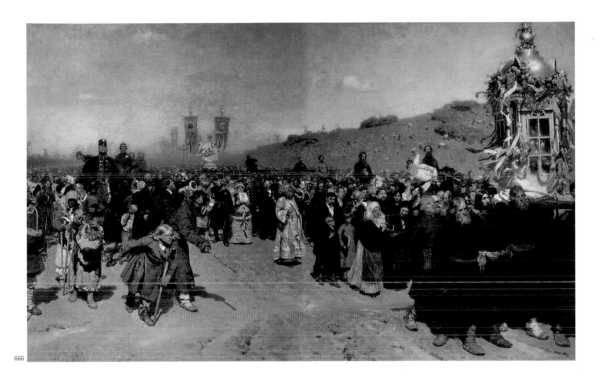

665. Ilya Repin, 1844-1930, realismo, ruso, *Procesión religiosa en la provincia de Kursk*, 1880-83, óleo sobre tela, 175 x 280 cm, Galería Tretyakov del Estado, Moscú

El artista buscaba afanosamente una imagen de su natal Rusia, una nación que vivía a merced de la benevolencia divina. La historia narrada en esta obra corresponde a una época de sequía. Una multitud de personas atraviesa la tierra agrietada con rumbo a una iglesia o monasterio cercano. Cargan consigo un icono milagroso y marchan como queriendo formar una especie de procesión ritual. No es una congregación homogénea y el espectador se percata de inmediato de una gran variedad de personajes y tipos sociales. No sólo es el retrato de un grupo de personas avanzando, sino el flujo de la vida misma, una vida carente de alegría, repleta de contradicciones profundas, de hostilidad y desigualdad social, pero que a la vez no cesa de vivirse a cada instante. Al integrar en una misma escena las toscas vestimentas campesinas con coloridas túnicas festivas junto a un amplio rango de indumentarias de ciudad, Repin pone énfasis en las diferencias de clase entre las personas que conforman la procesión. El comportamiento de los personajes, sus diferentes actitudes ante lo que acontece a su alrededor sugiere otra "jerarquía" igualmente viva entre la multitud, que raya desde la compasión mojigata del pequeño burgués hasta el impetuoso ensimismamiento del jorobado.

Ilya Repin
(1844 Chuguyev – 1930 Kuokkala)

Ilya Repin fue el más dotado del grupo conocido en Rusia como "Los itinerantes". Cuando apenas tenía doce años, se unió al estudio de Ivan Bunakov para aprender el arte de la pintura de iconos. Las representaciones religiosas siempre fueron de gran importancia para él. Desde 1864 hasta 1873 Repin estudió en la Academia de Arte de San Petersburgo, bajo la tutela de Kramskoy.

Repin estudió también en París durante dos años, donde recibió una fuerte influencia de la pintura de exteriores, sin convertirse al impresionismo, estilo que consideraba demasiado distante de la realidad. Se interesó en la cultura pictórica francesa y trabajó para comprender su papel en la evolución del arte contemporáneo. La mayoría de los trabajos más impresionante de Repin tratan de dilemas sociales de la vida en Rusia en el siglo XIX. Estableció su reputación en 1873 con la celebrada pintura *Los boteros del Volga*, símbolo de la opresión del pueblo ruso que tiraba de sus cadenas. Esta lucha en contra de la autocracia inspiró muchas obras. También pintó la historia oficial rusa en obras como *Iván el Terrible meditando en el lecho de muerte de su hijo Iván*. Considerado como uno de los maestros de la pintura realista, se dedicó a retratar las vidas de sus contemporáneos: los escritores, artistas e intelectuales rusos de más renombre, campesinos en las faenas, procesiones de fieles y los revolucionarios en las barricadas. Comprendió a la perfección el dolor de la gente, así como las necesidades y alegrías de la vida cotidiana. Kramskoy dijo al respecto: "Repin tiene un don para mostrar a los campesinos tal como son. Conozco a muchos pintores que trabajan el tema de los *mujik* y lo hacen bien, pero ninguno con tanto talento como Repin". Los trabajos de Repin, que se apartan de las restricciones de la academia que ataban a sus predecesores, son delicados y poderosos. Logró un gran dominio de sus habilidades y encontró nuevos acentos para transcribir las vibraciones brillantes y multicolores que percibía en el mundo que lo rodeaba.

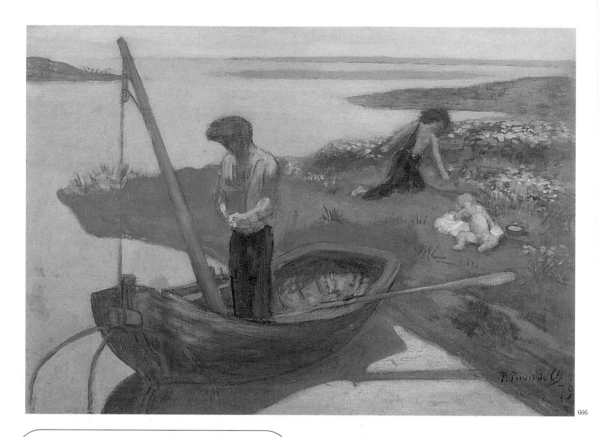

666

Pierre–Cécile Puvis de Chavannes
(1824 Lyon – 1898 París)

Puvis de Chavannes provenía de una familia aristócrata. Su padre fue un ingeniero de puentes y caminos en Lyon y, después de recibir educación en los clásicos y en matemáticas, Puvis de Chavannes ingresó en el Politécnico de París para seguir los pasos de su padre. No fue sino hasta los treinta y cinco años que algunos paneles vacíos en la casa nueva de su hermano atrajeron su atención hacia el muralismo. Hizo una copia agrandada de uno de sus dibujos y lo envió al Salón. Su aceptación lo animó a seguir en la misma dirección y ese fue el inicio de su carrera pública como muralista.

La habilidad de Puvis para el color se manifestó particularmente en las partes dedicadas al paisaje. Seleccionó para el cielo un tono de azul con una mayor luminosidad que los verdes en la tierra y varió los tonos de esta última en matices casi imperceptibles de luz y tonos ligeramente menos brillantes. En esta manera de utilizar los valores y conocimiento de las formas y la construcción es igual al mejor de los pintores de paisajes. Mientras que sus paisajes dan la impresión de espacio y parecen impregnados con el aire que rodea a las figuras, también dan la impresión de estar pegados a la pared hasta que, por un proceso de experimentos de una lógica extrema, logra representar no sólo la forma, sino la esencia y la sugerencia abstracta. El resultado es que sus decoraciones no nos dan la idea de una pintura. Más bien parecen crecer en la pared, en un delicado florecimiento.

666. Pierre-Cécile Puvis de Chavannes, 1824-1898, simbolismo, francés, *El pescador pobre,* 1881, óleo sobre tela, 155.5 x 192.5 cm, Museo d'Orsay, París

667. Édouard Manet, 1832-1883, impresionismo, francés, *La barra del Folies-Bergère,* 1882, óleo sobre tela, 96 x 130 cm, Instituto de Arte Courtauld, Londres

Junto con sus amigos Monet y Renoir, Manet pertenecía al círculo íntimo de los impresionistas. Si bien no emprendió el camino del simbolismo, observó y compartió sus impresiones del mundo que le rodeaba. Igual que otros artistas del momento, Manet era un asiduo cliente del Folies-Bergère. Incorporó en sus pinturas la luz eléctrica que comenzaba a utilizarse para iluminar sitios públicos como éste. Las luces sobre las cabezas parecían eliminar las sombras, símbolo de modernidad y de vida urbana. En el centro geométrico de la composición, situado en el cuerpo de la muchacha tras la barra, llama la atención la simetría casi exacta de sus brazos, como en un gesto de resignación con su trabajo.

A la derecha de la modelo se aprecia lo que parece ser su imagen reflejada en el espejo, sin embargo, la imagen reflejada no corresponde al momento presente, pues su postura no coincide exactamente con la del "reflejo". Su momento meditativo está congelado, como también lo está el trapecista retratado en el extremo superior izquierdo del lienzo. La intensa línea horizontal de la izquierda no está alineada correctamente con la de la derecha, otro indicio de que el reflejo cruza la frontera entre el presente y otro tiempo igual, como si se tratara de una separación de clases sociales.

668. Henri Fantin-Latour, 1836-1904, realismo, francés, *Flores en jarrón de cerámica,* 1883, óleo sobre tela, 22.5 x 29 cm, Museo del Hermitage, San Petersburgo

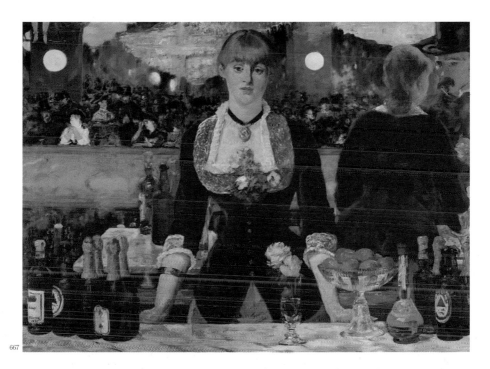

667

668

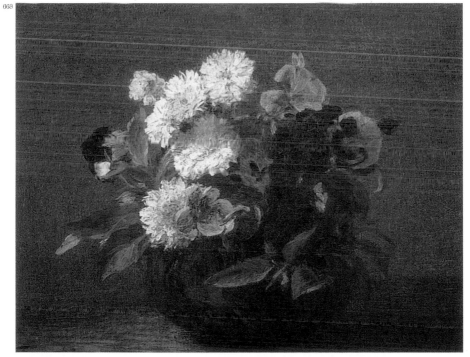

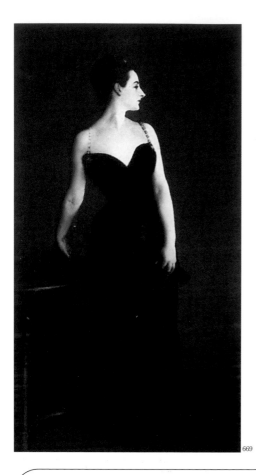

669

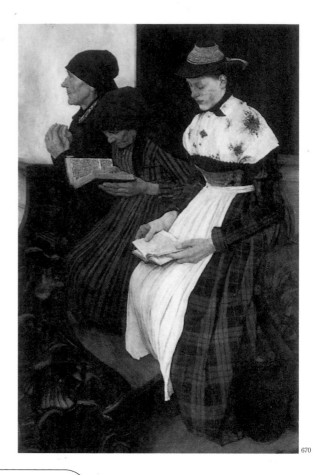

670

John Singer Sargent
(1856 Florencia – 1925 Londres)

Sargent nació en Florencia, en 1856, hijo de padres muy cultos. Cuando Sargent ingresó en la escuela de Carolus-Duran logró mucho más que los alumnos promedio. Su padre fue un caballero retirado de Massachusetts que había practicado la medicina en Filadelfia. La vida hogareña de Sargent estuvo rodeada de refinamiento, y fuera de ella, lo influyó la belleza de Florencia, combinada con el encanto del cielo y las colinas, las maravillas del arte en las galerías y las oportunidades de una sociedad intelectual y artística. Gracias a ello, cuando Sargent llegó a París, no sólo era un hábil dibujante y pintor, resultado de su estudio de los maestros italianos, sino que también tenía un gusto refinado y cultivado, lo que tal vez tuvo una mayor influencia en su carrera. Más tarde, en España, encontró su propio y brillante método gracias, sobre todo, a las lecciones aprendidas de Velázquez.

Sargent era de origen estadounidense, pero otros lo reclaman como ciudadano del mundo, o cosmopolita. Salvo por algunos meses con largos periodos de por medio, Sargent pasó su vida en el extranjero. Las influencias artísticas que más lo afectaron fueron las europeas. Sin embargo, su calidad de estadounidense puede detectarse en su extraordinaria facilidad para absorber impresiones, en la individualidad que evolucionó y en la sutileza y reserva de sus métodos, cualidades que son características de lo mejor del arte estadounidense.

669. **John Singer Sargent**, 1856-1925, post impresionismo, estadounidense, *Madame X (Madame Pierre Gautreau)*, 1883-1884, óleo sobre tela, 208.6 x 109.9 cm, Museo Metropolitano de Arte, Nueva York

El pintor estadounidense John Singer Sargent realizó visitas esporádicas a Estados Unidos durante los treinta años que radicó en París, siempre fiel al amor por su tierra natal heredado de sus padres estadounidenses. El estereotipo estadounidense del gusto por la moda y el glamour es evidente en este retrato que no atrapa un gesto sincero, sino una pose. El artista pinta la apariencia sin profundizar en las emociones. La dama Gautreau lleva un elegante vestido negro, escandalosamente escotado para su época. Por éste y otros retratos poco ortodoxos, Singer fue tachado de indecente. El historiador Germán Bazin se refirió al artista como "pintor de retratos frívolos a la moda, con una técnica superficial y efectista capaz de disfrazar un idealismo insustancial".

670. **Wilhelm Leibl**, 1844-1900, realismo, alemán, *Tres mujeres en la iglesia*, 1882, óleo sobre panel, 113 x 77 cm, Kunsthalle, Hamburgo

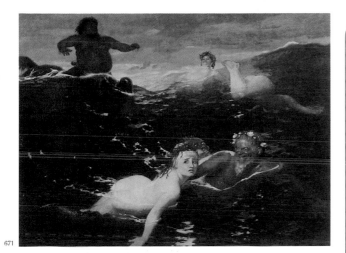

671

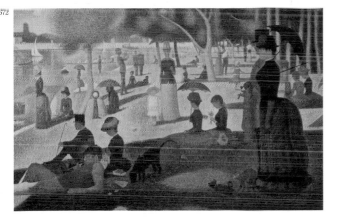

672

671. Arnold Böcklin, 1827-1901, simbolismo, suizo, *Jugando en las olas*, 1883, óleo sobre tela, 180 x 238 cm, Neue Pinakothek, Munich

672. Georges Seurat, 1859-1891, neo-impresionismo, francés, *Domingo a mediodía en la isla de "La Grande Jatte"*, 1884-86, óleo sobre tela, 207.5 x 308 cm, Instituto de Arte de Chicago, Chicago

Al cabo de dos años de trabajo en esta pintura, y después de treinta y ocho óleos preliminares y veintitrés bocetos, el artista de treinta años sorprendió al mundo con la presentación de su obra maestra en la última exhibición impresionista de 1886. Diferentes tipos de personas se entremezclan disfrutando el día en la isla del río Sena. Véase por ejemplo el trío que aparece en el extremo inferior izquierda. Entre el mono capuchino, mascota predilecta de las clases altas de la época, y el perro del obrero reclinado, un perro faldero juguetón. La obra congela en un instante de paz al perro que brinca, a la niña que salta, a los remeros del bote, al humo de una pipa y un puro, a dos barcos que lanzan sus bocanadas de humo en distintas direcciones y a seis mariposas volando. Por las sombras proyectadas, el espectador puede adivinar que el sol se aproxima al mediodía, iluminando la hierba al fondo y dejando una sombra pronunciada al frente de la composición. Además, las figuras cortas proyectan sombras largas y las figuras largas sombras cortas. El alto trombonista prácticamente no proyecta sombra alguna, y la que se aprecia al costado izquierdo de la mujer con parasol rojo no parece provenir de figura alguna. Toda la obra está pintada con la técnica del puntillismo o divisionismo, en la cual el color se separa en la paleta en sus diferentes tonos cromáticos, para después aplicar a la superficie del lienzo pequeños puntos de estos colores elementales que, vistos a la distancia, son integrados por la vista. El perfeccionamiento de esta técnica, y el lienzo en sí, son las contribuciones más importantes de Seurat dentro del estilo neo-impresionista.

673. Georges Seurat, 1859-1891, neo-impresionismo, francés, *Bañistas en Asnières*, 1884, óleo sobre tela, 201 x 300 cm, Galería Nacional, Londres

673

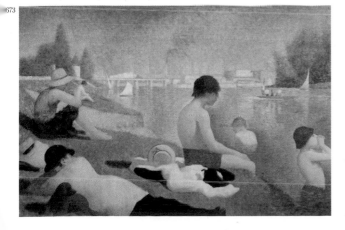

Pierre-Auguste Renoir
(1841 Limoges – 1919 Cagnes-sur-Mer)

Pierre-Auguste Renoir nació en Limoges, el 25 de febrero de 1841. En 1854, sus padres lo sacaron de la escuela y le consiguieron un sitio en el taller de los hermanos Lévy, donde aprendió a pintar porcelana. El hermano menor de Renoir, Edmond, opinó al respecto: "A partir de lo que pintaba al carbón en las paredes concluyeron que tenía habilidad para las artes. Así fue como nuestros padres lo pusieron a aprender el oficio de pintor de porcelana". Uno de los trabajadores de los Lévy, Émile Laporte, pintaba al óleo en su tiempo libre. Él le sugirió a Renoir que usara sus lienzos y pinturas. Este ofrecimiento tuvo como resultado la primera pintura del futuro impresionista. En 1862, Renoir pasó sus exámenes, ingresó en la Escuela de Bellas Artes y, al mismo tiempo, en uno de los estudios independientes donde enseñaba Charles Gleyre, un profesor de la Escuela. El segundo, o tal vez incluso el primero de los grandes sucesos de este periodo en la vida de Renoir fue reunirse, en el estudio de Gleyre, con aquellos que se convertirían en sus mejores amigos durante el resto de su vida y que compartirían sus ideas sobre el arte. Mucho tiempo después, cuando ya era un artista maduro, Renoir tuvo la oportunidad de ver obras de Rembrandt en Holanda, de Velázquez, Goya y El Greco en España y de Rafael en Italia. Sin embargo, Renoir vivió y respiró la idea de un nuevo tipo de arte. Siempre encontró inspiración en el Louvre. "Para mí, en la era de Gleyre, el Louvre era Delacroix", le confesó a su hijo.

Para Renoir, la primera exhibición impresionista fue el momento en que se afirmó su visión del arte y del artista. Este periodo de la vida de Renoir estuvo marcado por otro acontecimiento significativo. En 1873 se mudó a Montmartre, a la casa número 35 de Rue Saint-Georges, donde vivió hasta 1884. Renoir siguió siendo leal a Montmartre durante el resto de su vida. Aquí encontró sus temas "plein-air", sus modelos y hasta su familia. Fue en la década de 1870 cuando Renoir conoció a los amigos que lo acompañarían el resto de su vida. Uno de ellos fue el comerciante de arte Paul Durand-Ruel, que comenzó a comprar sus pinturas en 1872. En verano, Renoir siguió pintando muchas escenas de exteriores, junto con Monet. Viajó a Argenteuil, donde Monet alquiló una casa para su familia. Edouard Manet también trabajaba con ellos algunas veces.

En 1877, en la tercera exhibición impresionista, Renoir presentó un panorama de más de veinte pinturas entre las que se encontraban paisajes creados en París, en el Sena, fuera de la ciudad y en los jardines de Claude Monet; estudios de cabezas femeninas y ramos de flores; retratos de Sisley, de la actriz Jeanne Samary, del escritor Alphonse Daudet y del político Spuller; además de las obras *El columpio* y *El baile en el Moulin de la Galette*. Finalmente, en la década de 1880, Renoir entró en una racha de buena suerte. Unos ricos empresarios, el propietario de Grands Magasins du Louvre y el senador Goujon, le encargaron unos trabajos. Sus pinturas se exhibieron en Londres y Bruselas, así como en la Séptima Exhibición Internacional llevada a cabo en la galería de Georges Petit en París, en 1886. En una carta a Durand-Ruel, que entonces se encontraba en Nueva York, Renoir escribió: "Ya se inauguró la exhibición de Petit y no va tan mal, o al menos eso dicen. Después de todo, es difícil juzgarse a sí mismo. Creo que he logrado dar un paso para ganar el respeto del público. Es un pequeño paso, pero es algo".

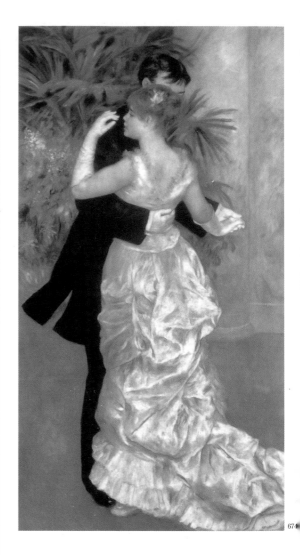

674

674. Pierre-Auguste Renoir, 1841-1919, impresionismo, francés, *Baile en la ciudad*, 1883, óleo sobre tela, 180 x 90 cm, Museo d'Orsay, París

En 1883, Paul Durand-Ruel, amigo de Renoir y corredor de arte, comisionó al artista tres paneles decorativos con el tema de la danza para su colección particular. Ese mismo año, exhibió en su galería dos de las pinturas, en lo que fue la primera exposición individual de Renoir (Baile en la ciudad bajo el título Baile en París), y la tercera, Baile en invierno, en Bruselas en 1886. Como siempre, Renoir recurrió a sus conocidos como modelos. El rostro del hombre no puede verse, pero posiblemente se trate de su amigo Paul Lhote, quien al parecer posó para esta figura. A su lado aparece la figura principal de la obra, y la única definida: una mujer con cuello alargado, rostro orgulloso y encantador perfil de nariz menuda. La modelo se llamaba Marie-Clementine, quien antes de convertirse en acróbata había trabajado como costurera en Montmartre. Una lesión en una pierna la obligó a abandonar la acrobacia y comenzó a posar para artistas. Posteriormente, se dio a conocer como pintora bajo el nombre de Susanne Valadon, y fue madre del paisajista de Montmartre Maurice Utrillo.

Edward Coley Burne-Jones
(1833 Birmingham – 1898 Londres)

La obra de Burne-Jones puede entenderse como un intento de crear en la pintura un mundo de belleza perfecta, lo más alejado posible del Birmingham de su juventud. En aquella época Birmingham personificaba los más funestos efectos del capitalismo desenfrenado: un floreciente conglomerado industrial de inenarrable fealdad y miseria.

Los dos grandes pintores simbolistas franceses, Gustave Moreau y Pierre Puvis de Chavannes, reconocieron de inmediato en Burne-Jones a un compañero en su viaje a través del arte. Sin embargo, es muy poco probable que Burne-Jones hubiera aceptado o incluso entendido la etiqueta de "simbolista". A pesar de todo, parece haber sido una de las figuras más representativas del movimiento simbolista y de aquella atmósfera omnipresente que dio en llamarse "fin-de-siecle".

A Burne-Jones por lo general se le etiqueta como pre-rafaelita, aunque de hecho, jamás fue miembro de la hermandad formada en 1848. El tipo de pre-rafaelismo de Burne-Jones se deriva no sólo de Hunt y Millais, sino también de Dante Gabriel Rossetti.

La obra de Burne-Jones a finales de la década de 1870 se basa, además, en el estilo de Rossetti. Su ideal femenino también está tomado del de Rossetti, con cabello abundante, mentones prominentes, cuellos tipo columna y cuerpos andróginos ocultos tras abundantes ropajes al estilo medieval. Los mentones prominentes son un rasgo llamativo de las representaciones femeninas de los dos artistas. A partir de la década de 1860, sus tipos ideales comienzan a separarse. Conforme las mujeres de Rossetti derivan hacia mayores redondeces corporales, las de Burne-Jones se tornan más virginales y etéreas, hasta el punto en que, en algunas de sus últimas pinturas, las mujeres se ven prácticamente anoréxicas. A principios de la década de 1870, Burne-Jones pintó varias figuras míticas o legendarias en las que parecía tratar de exorcizar los traumas de su famoso romance con Mary Zambaco.

Ningún pintor británico vivo entre Constable y Bacon disfrutó de la aclamación internacional que logró Burne-Jones a principios de la década de 1890. Sin embargo, esta gran reputación fue en descenso en la segunda mitad de la década, y se desplomó del todo después de 1900, con el triunfo del modernismo.

En retrospectiva, podemos apreciar que su monotonía y alejamiento de la narrativa fueron características del inicio del modernismo y los primeros vacilantes pasos hacia la abstracción. No es tan extraño como parece el hecho de que Kandinsky citara a Rossetti y a Burne-Jones como precursores de la abstracción en su libro, "Concerning the Spiritual in Art" (Acerca de la espiritualidad en el arte).

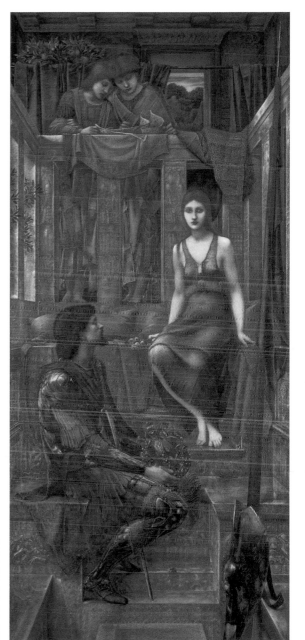

675, **Edward Coley Burne-Jones,** 1833-1898, pre-rafaelita, británico, *El rey Cophetua y la doncella mendigo*, 1884, óleo sobre tela, 293 x 136 cm, Galería Tate, Londres

Cuando el lienzo de tamaño mural de Burne-Jones El rey Cophetua y la doncella mendigo fue exhibido junto con la Torre Eiffel en la Exposición Universal de París en 1889, provocó un impacto poco menos extraordinario que la torre misma. Burne-Jones fue premiado en la exposición no sólo con una medalla de oro, sino también con la medalla de la Légion d'Honneur. El artista no deseaba que la armadura del rey Cophetua hiciera referencia a un periodo histórico determinado, de manera que realizó estudios de armaduras hasta sentir que había comprendido su principio constructivo lo suficientemente bien como para diseñar una propia. El resultado es sorprendente: una armadura ceñida, extraña, orgánica, prototipo de art nouveau, que pareciera estar hecha de plástico o piel y no de metal. Burne-Jones se esforzó también en el diseño elegante de los harapos de la doncella mendigo, con la intención de hacerlos parecer "lo suficientemente harapientos", y a la vez de sorprendente belleza. En una carta de 1883 escribió que tenía la esperanza de haber logrado que "ella se vea como si mereciera que sus ropas fueran de hilo dorado y perlas. Espero que el rey conserve la vieja vestimenta para mirarla de cuando en cuando". La doncella tiene la mirada fija al frente. Su postura y rostro inexpresivo transmiten un vago sentido de intranquilidad y temor. Esta princesa de corazones, una joven sencilla destinada a ser esposa de un rey, podría incluso ser bulímica. Sus ojeras violáceas y palidez enfermiza son el equivalente de la "heroína chic" de fin-de-siècle.

675

676

676. Ivan Shishkin, 1831-1898, realismo, ruso, *El bosque,* 1887, óleo sobre tela, 125 x 193 cm, Museo de Arte ruso, Kiev

677. Hans von Marées, 1837-1887, simbolismo, alemán, *Las hespérides,* panel central del *Tríptico de las hespérides,* 1885-1887, óleo y temple sobre panel de madera, 341 x 482 cm, Neue Pinakothek, Munich

678. Ilya Repin, 1844-1930, realismo, ruso, *Iván el Terrible y su hijo Ivan el 15 de noviembre de 1581,* 1885, óleo sobre tela, 199.5 x 224 cm, Galería Tretyakov del Estado, Moscú

El artista comenzó a trabajar en esta pintura teniendo en mente la ejecución reciente de los miembros del grupo revolucionario denominado "Voluntad del pueblo", responsables del asesinato del zar Alejandro II en 1881. "En ese año, un río de sangre corrió", recordaba Repin después. "En la mente de todos quedaron grabadas escenas espantosas... Era natural buscar una manera de denunciar estos penosos y trágicos acontecimientos históricos. Comencé bajo un súbito impulso y la pintura fue encontrando su cauce. Mis emociones estaban agobiadas con el peso de los horrores de la vida contemporánea".

677

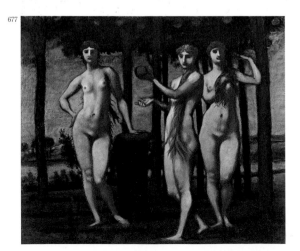

678

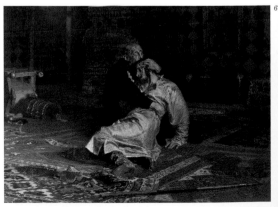

Odilon Redon
(1840 BORDEAUX – 1916 PARÍS)

Redon comenzó a dibujar cuando era un niño pequeño y, a la edad de diez años, recibió un premio por sus dibujos en la escuela. A los quince años comenzó a estudiar dibujo, pero por insistencia de su padre, lo dejó por la arquitectura. Cualquier oportunidad que hubiera podido tener en esa área terminó cuando no aprobó los exámenes de admisión en la Escuela de Bellas Artes de París; finalmente, estudió bajo la tutela de Jean-Léon Gérôme. De vuelta en su hogar, en su nativa Bordeaux, se dedicó a la escultura y Rodolphe Bresdin le enseñó a realizar grabados y litografía. Sin embargo, en 1870 se unió al ejército para servir en la guerra Franco-Prusiana, lo que interrumpió su carrera artística. Al terminar la guerra se mudó a París, donde trabajó casi exclusivamente con carbón y litografías. No fue sino hasta 1878 cuando su trabajo obtuvo cierto reconocimiento con *Espíritu guardián de las aguas* y cuando publicó su primer álbum de litografías titulado *Dans le Rêve*, en 1879. En la década de 1890 comenzó a usar pasteles y óleos, que dominaron su obra durante el resto de su vida. En 1899, exhibió sus trabajos con Nabis en la galería de Durand-Ruel. En 1903 se le otorgó la Legión de Honor. Su popularidad se incrementó cuando André Mellerio publicó un catálogo con sus grabados al aguafuerte y litografías en 1913 y ese mismo año, se le dio el espacio más grande en el Armory Show de Nueva York.

679. **James Ensor,** 1860-1949, simbolismo/expresionismo, belga, *Entrada de Cristo en Bruselas*, 1887-1888, óleo sobre tela, 256 x 378 cm, Museo Getty, Los Ángeles

Jesús, quien aparece ligeramente arriba y a la izquierda de la parte central de la obra, es tan sólo una de muchas interesantes figuras que componen esta escena contemporánea. Solamente algunos rostros parecen llevar máscaras, pues la mayoría de los personajes tienen el gesto "de la maldad interior" de cada persona. Los críticos suelen referirse a esta escena como una "segunda venida" o un "juicio final" contemporáneo, pero tal vez sea más correcto considerarla como la celebración de una salmodia de domingo. Las tres posibilidades tienen relación simbólica y teológica pero, sin importar cuál sea la verdadera, la intención del artista es manifestar su identificación con Jesús (antes de su propio éxito artístico), quien también fue perseguido por sus ideas. Para la interpretación de la escena como una celebración religiosa, podrán tomarse en cuenta la procesión de carnaval, la banda de marcha al centro de la obra y el letrero en el extremo derecho que dice "Viva Jesús".

680. **Odilon Redon,** 1840-1916, simbolismo, francés, *Dama con flores silvestres*, 1890-1900, pastel y carbón en papel, 52 x 37.5 cm, Museo del Hermitage, San Petersburgo

681. **Pierre-Cécile Puvis de Chavannes,** 1824-1898, simbolismo, francés, *Mujer en la playa*, 1887, óleo sobre papel pegado sobre lienzo, 75.3 x 74.5 cm, Museo del Hermitage, San Petersburgo

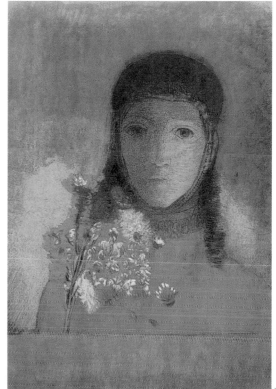

680

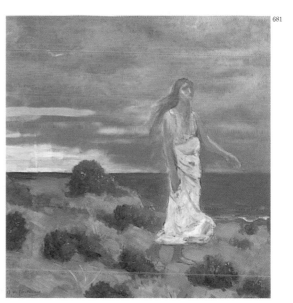

681

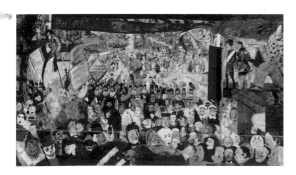

79

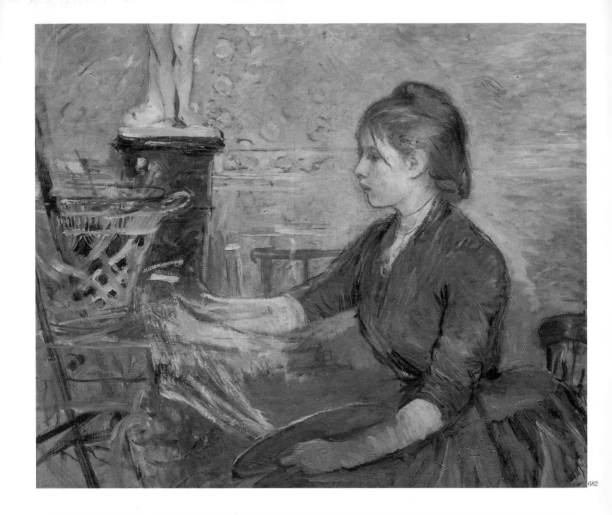

682

Berthe Morisot
(1841 Bourges – 1895 París)

Entre las pintoras de la historia moderna, Berthe Morisot logró una distinción sólo igualada por Mary Cassatt. Sus dotes no recibieron el reconocimiento público de inmediato, pero en años recientes se han apreciado cada vez más. Era una persona interesante. Degas dijo alguna vez que ella pintaba cuadros de la misma manera que hacía sombreros, una sugerencia de la feminidad instintiva y la acción impulsiva de su talento. Sin embargo, buena parte de su fuerza se basaba en la meticulosidad de su entrenamiento. Su padre, oficial en Bourges, vio que los gustos de su hija eran genuinos y facilitó el desarrollo de sus habilidades. La envió junto con su hermana Edma a París para que estudiaran. Edma Morisot abandonó la pintura cuando se casó, pero Berthe siguió trabajando con el pincel y exhibiendo sus obras en el Salón. Estaba trabajando en copias de los viejos maestros en el Louvre la primera vez que vio a Edouard Manet. Más tarde, Berthe establecería una relación íntima con el gran impresionista, lo que modificaría su estilo a la luz de su ejemplo y desarrollaría las amplias y vívidas cualidades por las que sus obras son apreciadas en la actualidad. En 1874 se casó con Eugene Manet. Degas, Renoir, Pissarro y Monet frecuentaban su casa. Siguió pintando y firmaba sus cuadros con el nombre con el que aún se le recuerda en los anales de la historia del arte. Su calidad como pintora se vio opacada por su posición como mujer de mundo.

Lo cierto es que no fue una artista creativa. Incluso puede decirse que no habría podido realizar el progreso que puede apreciarse en sus mejores obras ni habría podido darles un carácter especial, si Manet no hubiera estado ahí para ayudarle a formar su estilo. Sin embargo, sobre la base de lo que logró con su contacto con Manet se desarrollaron sus propias cualidades. En su obra hay una delicada fragancia, una cierta sutileza y encanto femeninos, a través de los cuales demuestra la individualidad de su arte.

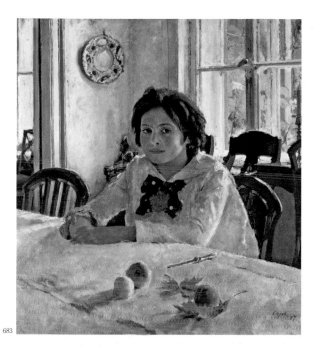

683

Mijail Vrubel
(1856 Omsk – 1910 San Petersburgo)

Mijail Vrubel fue uno de los primeros pintores simbolistas de Rusia y uno de los más fascinantes. Muchas de sus pinturas tienen una calidad surrealista, casi onírica. Algunas de las más importantes, como Bogatyr (1898), Pan (1899) y La princesa cisne (1900) representan figuras mitológicas. Muchas de ellas contienen los patrones elaborados característicos del Art Nouveau o un colorido tipo de mosaico similar al que puede verse en las pinturas de Gustav Klimt.

En 1890 se pidió a Vrubel que ilustrara una edición especial de los trabajos de Mijail Lermontov, para marcar el quincuagésimo aniversario de la muerte del poeta.

En términos de estilo, los retratos de Vrubel, como los de Nesterov, varían enormemente en la década de 1890. Van desde sobrios y convencionales, como el retrato de Konstantin Artsybushev que pintó en 1897, hasta obras con alto valor decorativo, como Muchacha contra un tapete persa, que es, al mismo tiempo, un retrato delicado de una niña y una inspirada exploración de colores y patrones.

Atormentado por una enfermedad mental, Vrubel pasó la mayor parte de los últimos nueve años de su vida en un hospital, donde siguió trabajando hasta que, en 1906, perdió la vista.

684

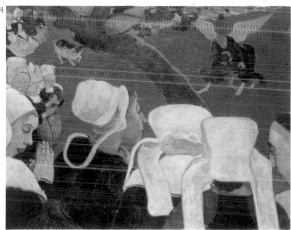

685

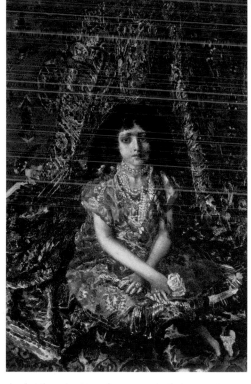

682. **Berthe Morisot,** 1841-1895, impresionismo, francés, *Pintura de Paule Gobillard*, 1886, óleo sobre tela, 85 x 94 cm, Museo Marmottan, París

683. **Valentin Serov,** 1865-1911, grupo Mundo del Arte, ruso, *Muchacha con duraznos (Retrato de Vera Mamontowa)*, 1887, óleo sobre tela, 91 x 85 cm, Galería Tretyakov del Estado, Moscú

684. **Paul Gauguin,** 1848-1903, post-impresionismo, francés, *La visión después del sermón (Jacobo luchando con el ángel)*, 1888, óleo sobre tela, 73 x 92 cm, Galería Nacional de Escocia, Edimburgo

685. **Mijail Vrubel,** 1856-1910, simbolismo, ruso, *Joven contra un tapete persa*, 1886, óleo sobre tela, 104 x 68 cm, Museo de arte ruso, Kiev

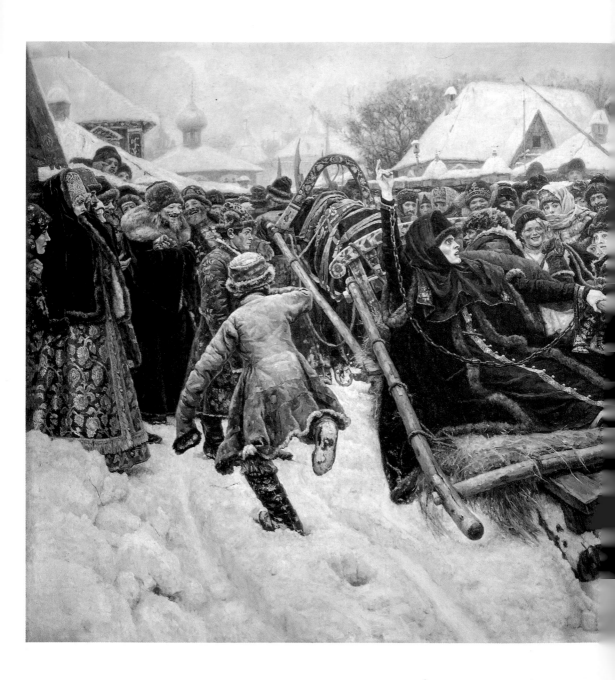

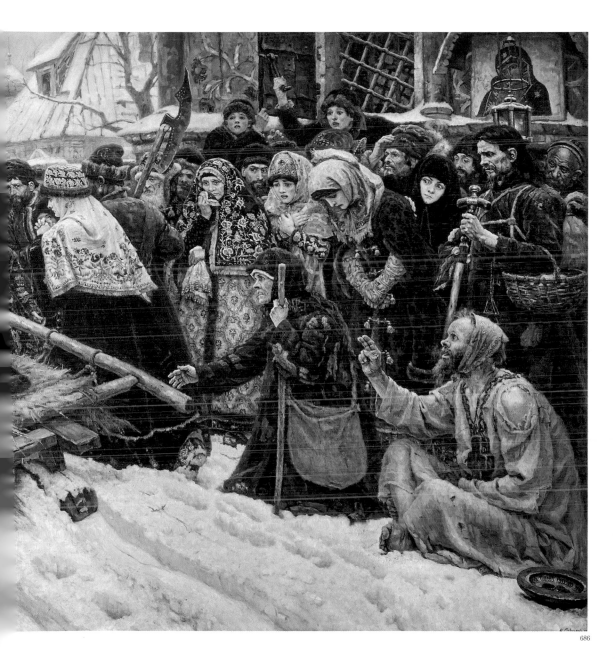

686

686. Vasily Surikov, 1848-1916, realismo, ruso, *Boyarina Morozova,* 1887, óleo sobre
tela, 304 x 587.5 cm, Galería Tretyakov del Estado, Moscú

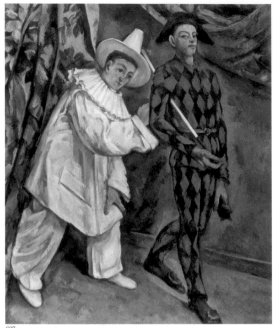

687

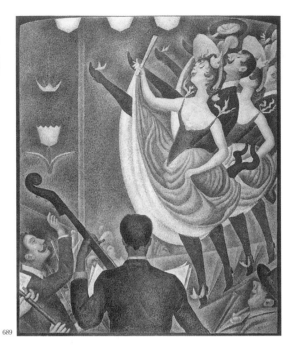

689

688

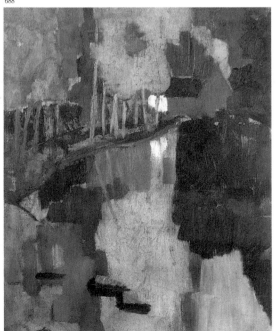

687. Paul Cézanne, 1839-1906, post-impresionismo, francés, *Pierrot y arlequín o Martes de carnaval*, 1888, óleo sobre tela, 102 x 81 cm, Museo de las Bellas Artes Pushkin, Moscú

En esta pintura el artista recurrió a pinceladas densas y contornos claramente delineados. La expresión melancólica en los rostros, las posturas y el acomodo particular de las figuras, imprimen a la pintura un aire inquietante, casi trágico y ajeno al carácter del carnaval. Los contrastes se agudizan con la indumentaria de los jóvenes, el saco suelto del pierrot y el traje ajustado del arlequín, cuya forma y color difieren sensiblemente.

688. Paul Sérusier, 1864-1927, nabismo, francés, *Talismán*, 1888, óleo sobre madera, 27 x 21 cm, Museo d'Orsay, París

Sérusier conoció a Gauguin en Pont-Aven y pintó un paisaje simple bajo su guía, que se convirtió en Talismán. Esta pintura fue el punto de partida del grupo "les Nabis", palabra hebrea que significa "profeta".

689. Georges Seurat, 1859-1891, neo-impresionismo, francés, *Le Chahut (can-can)*, c. 1889, óleo sobre tela, 172 x 140 cm, Rijksmuseum Kröller-Müller, Otterlo

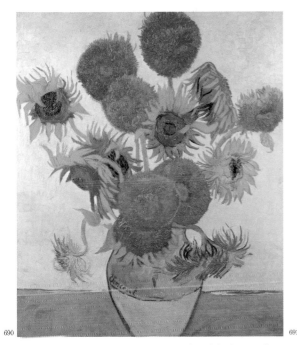

690

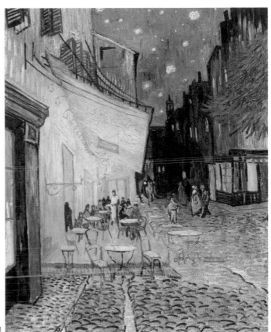

691

690. Vincent van Gogh, 1853-1890, post-Impresionismo, holandés, *Girasoles,* 1888, óleo sobre tela, 92.1 x 73 cm, Galería Nacional, Londres

De las cuatro obras con girasoles pintadas por van Gogh para decorar la habitación de Gauguin en la casa amarilla, el artista solo consideró dos lo suficientemente buenas como para firmarlas. En este lienzo intenta por primera vez el recurso de "color luminoso sobre color luminoso". Mediante variaciones en las pinceladas y gruesas capas de pintura, van Gogh imprime vida a los limitados matices del color. El sombreado del fondo contrasta contra la superficie plana del jarrón. Los colores empastados sobre las flores producen un efecto vibrante.

691. Vincent van Gogh, 1853-1890, post-impresionismo, holandés, *Terraza de café por la noche,* 1888, óleo sobre tela, 81 x 65 cm, Rijksmuseum Kröller-Müller, Otterlo

En una carta del 8 de septiembre de 1888 van Gogh escribe a su hermano Théo: "Finalmente, para placer del casero, del cartero que pinté, de los visitantes, de los paseantes nocturnos y para el mío propio, he permanecido despierto tres noches al hilo, durmiendo durante el día. A veces siento que la noche es mucho más viva y rica en colores que el día".

VINCENT VAN GOGH
(1853 ZUNDERT – 1890 AUVERS-SUR-OISE)

La vida y obra de Vincent van Gogh están tan entremezcladas que es prácticamente imposible observar una sin pensar en la otra. Van Gogh se ha convertido en la encarnación del sufrimiento, en el mártir incomprendido del arte moderno, el emblema del artista como alguien ajeno. En 1890 se publicó un artículo que daba detalles acerca de la enfermedad de van Gogh. Su autor consideraba que el pintor era "un genio demente y terrible, con frecuencia sublime, en ocasiones grotesco, siempre al borde de lo patológico".

Se sabe muy poco de la niñez de Vincent. A la edad de once años, tuvo que abandonar "el nido humano", como lo llamaba él mismo, para ir a vivir a una serie de escuelas con internado. Su primer retrato nos muestra a van Gogh como un joven serio de diecinueve años. Para entonces ya llevaba tres años trabajando en La Haya y posteriormente trabajó también en Londres, en la galería Goupil & Co. En 1874, su amor por Ursula Loyer terminó en desastre y un año después, fue transferido a París en contra de su voluntad. Después de una discusión particularmente acalorada durante las vacaciones navideñas, en 1881, su padre, que era pastor, ordenó a Vincent que se marchara. Con esta ruptura final, decidió dejar de lado su apellido y comenzó a firmar sus lienzos simplemente con "Vincent". Se marchó a París y jamás volvió a Holanda. En París conoció a Paul Gauguin, cuyas pinturas admiraba mucho. De 1886 a 1888, el autorretrato fue el principal tema de la obra de Vincent. En febrero de 1888, Vincent dejó París; se marchó para Arles y trató de convencer a Gauguin de que hiciera lo mismo. Los meses durante los cuales esperó que llegara Gauguin fueron los más productivos de la vida de van Gogh. Quería mostrarle a su amigo tantos cuadros como le fuera posible y decorar la Casa Amarilla. Sin embargo, Gauguin no compartía sus puntos de vista artísticos y finalmente volvió a París.

El 7 de enero de 1889, catorce días después de su famosa auto mutilación, Vincent dejó el hospital donde convalecía. Aunque esperaba recuperarse y olvidar su locura, de hecho volvió al hospital dos veces más ese mismo año. Durante su última estancia en el hospital, Vincent pintó paisajes en los que recreó el mundo de su niñez. Se dice que Vincent van Gogh se disparó en un costado, mientras estaba en el campo, pero decidió volver a la posada y acostarse a dormir. El dueño de la casa le informó al Dr. Gachet y a su hermano Theo, quien describió los últimos momentos de su vida, que se extinguió el 29 de julio de 1890: "Tenía ganas de morir. Mientras estaba sentado a su lado, prometiéndole que trataríamos de curarlo [...], él me respondió, '*La tristesse durera toujours*' (La tristeza durará para siempre)".

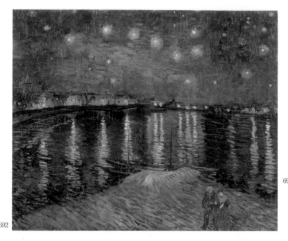

692

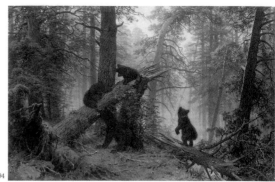

694

692. Vincent van Gogh, 1853-1890, post-impresionismo, holandés, *Noche estrellada*, 1888, óleo sobre tela, 72.5 x 92 cm, Museo d'Orsay, París

Fascinado por los colores del cielo nocturno, Van Gogh pintó otra versión del Cielo estrellado cuando estaba en el hospital de Saint-Rémy en 1889, que ahora se encuentra en el Museo de Arte Moderno en Nueva York.

693. Paul Gauguin, 1848-1903, post-impresionismo, francés, *El caballo blanco*, 1889, óleo sobre tela, 140 x 91.5 cm, Museo d'Orsay, París

694. Ivan Shishkin, 1831-1898, realismo, ruso, *Mañana en el bosque*, 1889, óleo sobre tela, 139 x 213 cm, Galería Tretjakow, Moscú

Mañana en el bosque, *sorprendente por sus osos, y* El bosque de la condesa Mordvinova en Peterhof, *son tan sólo dos entre cientos de pinturas de Shishkin que capturan la magia del bosque y la majestuosa presencia de los árboles. Concretamente,* Mañana en el bosque *describe el despertar del bosque, con la aparición del sol y la niebla disipándose lentamente. Mientras que el plano frontal de la pintura está perfectamente enfocado, los árboles más alejados tienen contornos difusos. La penetrante luz del sol que disipa la niebla poco a poco imprime una poesía particular a esta magnífica obra artística. El lirismo de este despertar del bosque demuestra la consumada madurez alcanzada por Shishkin respecto a las características esenciales de la naturaleza.*

693

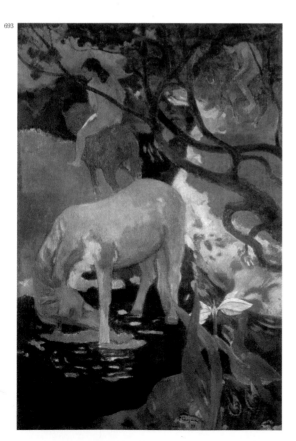

Paul Gauguin
(1848 París – 1903 Atuona, Islas Marquesas)

Paul Gauguin fue primero un marino y luego un exitoso corredor de bolsa en París. En 1874 comenzó a pintar los fines de semana, como pasatiempo. Nueve años después, tras la caída de la bolsa de valores, se sintió lo bastante confiado en su habilidad para ganarse la vida pintando, que renunció a su puesto y se dedicó a la pintura de tiempo completo. Siguiendo el ejemplo de Cézanne, Gauguin pintó naturalezas muertas desde el principio de su vida artística. Incluso poseía una naturaleza muerta de Cézanne, que aparece en el cuadro de Gauguin *Retrato de Marie Lagadu*. El año de 1891 fue crucial para Gauguin. En ese año dejó Francia y se marchó a Tahití, donde permaneció hasta 1893. Su estancia en este país determinó su vida y trayectoria futuras, ya que, en 1895, después de pasar una temporada en Francia, volvió a Tahití para siempre.

En Tahití, Gauguin descubrió el arte primitivo, con sus formas planas y los colores violentos de una naturaleza salvaje. Con sinceridad absoluta, los transfirió a sus lienzos. A partir de ese momento, sus pinturas reflejaron este estilo: una simplificación radical del dibujo, colores brillantes, puros y vivos, una composición de tipo ornamental y una deliberada falta de contraste en los planos. Gauguin bautizó su estilo como "simbolismo sintético".

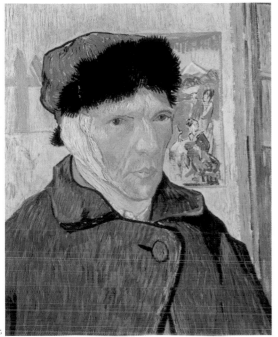

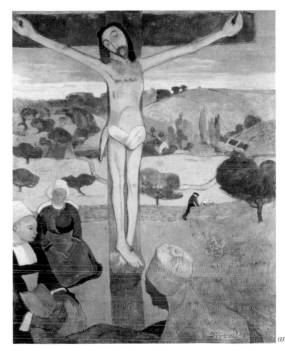

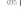

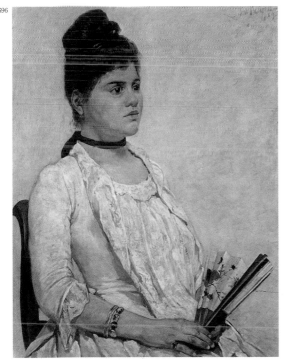

695. Vincent van Gogh, 1853-1890, post-impresionismo, holandés, *Autorretrato con la oreja vendada*, 1889, óleo sobre tela, 60 x 49 cm, Instituto de Arte Courtauld, Londres

Es de notar que en este retrato el vendaje de van Gogh está en su oreja derecha, siendo que el artista se mutiló la izquierda, por lo que el retrato debe haberlo pintado frente a un espejo. En una letra que antecede a este Autorretrato (fechada en enero 1889 a su salida de un manicomio), van Gogh escribió a Théo: "He comprado un buen espejo con el propósito de trabajar en mis autorretratos, a falta de otro modelo, porque si me las ingenio para pintar los colores de mi propio rostro, un reto considerable en sí, podré retratar los de otros hombres y mujeres".

696. Giovanni Fattori, 1825-1908, realismo, Macchiaioli, italiano, *Retrato de una hijastra*, 1889, óleo sobre tela, 70 x 55 cm, Galería de arte moderno, Florencia

697. Paul Gauguin, 1848-1903, post impresionismo, francés, *El Cristo amarillo*, 1889, óleo sobre tela, 92 x 73 cm, Galería de arte Albright-Knox, Buffalo

El color es el medio expresivo de Gauguin. Aplicó los colores puros y en gruesas capas sobre el lienzo, matizados en función de la perspectiva. En este sentido, el artista es considerado como precursor del fovismo.

El fondo de El Cristo amarillo muestra un paisaje de Pont-Aven en Bretaña, donde Gauguin se instaló entre 1886 y 1890. En este lugar virgen, desprovisto de elementos modernos, el artista descubrió las iglesias con sus estatuas arcaicas. Para El Cristo amarillo se inspiró en la talla de un Cristo de madera que halló en una capilla, como también en la iconografía bizantina y medieval. La obra, además, delata elementos de la estampa japonesa (recordemos que a finales del siglo XIX, los artistas japoneses comenzaron a montar exhibiciones en París). En El Cristo, las figuras y su excéntrico acomodo, algunas mostradas de espaldas, rompen con la importancia dada a sus vestimentas, pues las mujeres en torno a Cristo visten ropas tradicionales bretonas. La técnica de pinceladas largas y lisas, junto con la perspectiva aplanada, son elementos tomados de las obras de arte japonesas llevadas a Francia por Utamaro Hokusai.

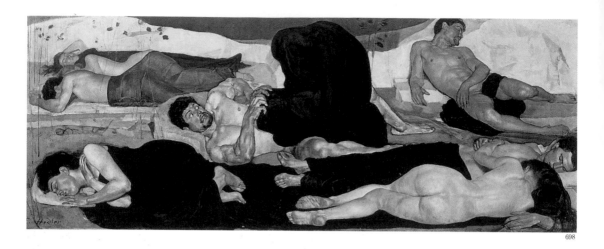

699

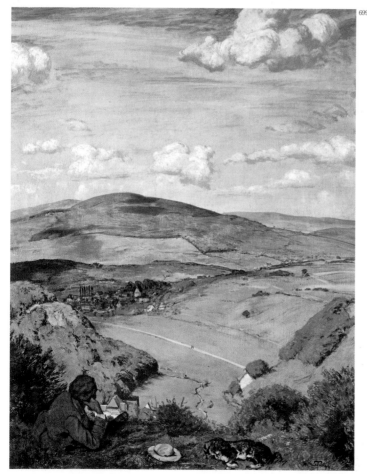

698. Ferdinand Hodler, 1853-1918,
Art Nouveau, suizo, *Noche*, 1889-1890,
óleo sobre tela, 116 x 229 cm,
Kunstmuseum, Berna

699. Hans Thoma, 1839-1924, barroco, alemán,
Paisaje, 1890, óleo sobre tela, 113 x 88.8 cm,
Neue Pinakothek, Munich

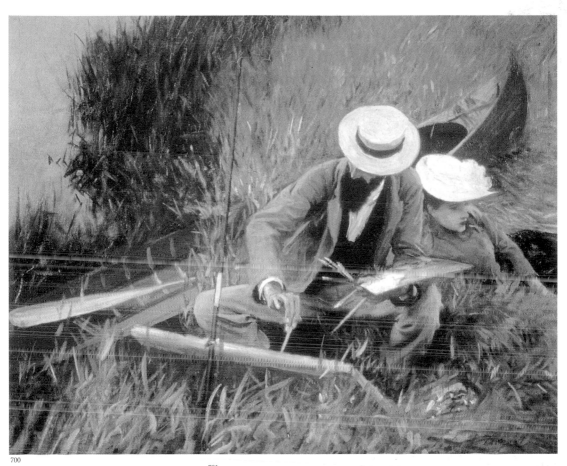

700

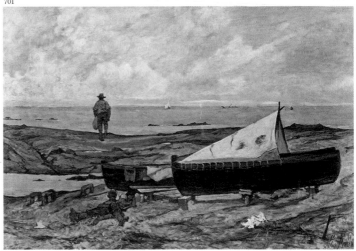

701

700. **John Singer Sargent**, 1856-1925, post-
impresionismo, estadounidense, *Paul Helleu y su
esposa,* 1889, óleo sobre tela, 66 x 81.5 cm,
Museo de Arte de Brooklyn, Nueva York

701. **Giovanni Fattori,** 1825-1908, realista, italiano,
En la playa, 1890, óleo sobre tela, 69 x 100 cm,
Museo Cívico Giovanni Fattori, Livorno

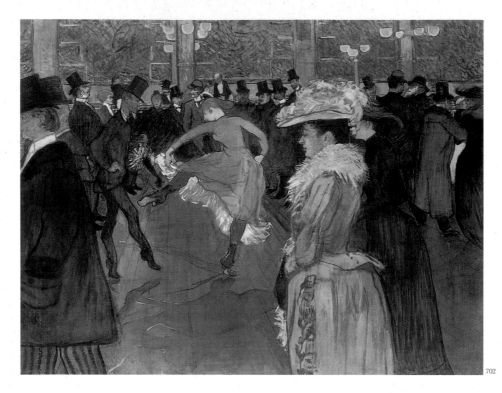

702

702. **Henri de Toulouse-Lautrec,** 1864-1901, post-impresionismo, francés, *En el Moulin Rouge: El baile,* 1890, óleo sobre tela, 115 x 150 cm, Museo de Arte, Filadelfia

703. **Vincent van Gogh,** 1853-1890, post-impresionismo, holandés, *Iglesia en Auvers,* 1890, óleo sobre tela, 94 x 74.5 cm, Museo d'Orsay, París

HENRI DE TOULOUSE–LAUTREC
(1864 Albi – 1901 Château de Malromé)

Lautrec estudió con dos de los más admirados pintores académicos de su época, Léon Bonnat y Fernand Cormon. Durante el tiempo que Lautrec pasó en los estudios de Bonnat y Cormon tuvo la oportunidad de conocer el desnudo como tema. El dibujo de desnudos con modelos vivos era la base de todo el entrenamiento artístico académico en el París del siglo XIX.

Aunque apenas era un estudiante, Lautrec comenzó a explorar la vida nocturna parisina, que le proporcionaría su mayor inspiración y que finalmente terminaría por minar su salud. Lautrec fue un artista capaz de estampar la visión de la era en que vivía en la imaginación de las generaciones futuras. Así como pudo ver la corte inglesa de Carlos I a través de los ojos de van Dyck y el París de Luis Felipe a través de los ojos de Daumier, así nosotros podemos ver el París de la década de 1890 y a sus personalidades más pintorescas a través de los ojos de Lautrec. La primera gran personalidad de la vida parisina nocturna que Lautrec encontró, un hombre que desempeñaría un papel importante en el desarrollo de la visión artística de Lautrec, fue el cantante de cabaret Aristide Bruant. Bruant destacaba como una figura heroica en lo que fue la era dorada del cabaret parisino.

Entre los muchos artistas que inspiraron a Lautrec en la década de 1890 estuvieron las bailarinas de La Goulue y Valentin-le-Desossé (que aparecen en el famoso cartel *Moulin Rouge*), Jane Avril y Loïe Fuller, las cantantes Yvette Guilbert, May Belfort y Marcelle Lender y la actriz Réjane.

Junto con Degas, Lautrec fue uno de los grandes poetas del burdel. Degas exploró el tema a finales de la década de 1870 en una serie de impresiones monotipo que se cuentan entre sus trabajos más impresionantes y personales. Sus representaciones de las prostitutas y sus clientes en posturas un tanto desgarbadas están llenas de calidez humana y un sentido del humor satírico que acerca estas impresiones más al arte de Lautrec que a cualquier otra obra de Degas.

Sin embargo, la sinceridad con la que Lautrec plasmaba estos aspectos de la vida que sus contemporáneos más respetables preferían ocultar debajo de la alfombra, naturalmente resultó ofensiva para algunos. El crítico alemán Gensel probablemente se hizo eco de muchas voces cuando escribió: "Por supuesto que no puede hablarse de admiración cuando alguien es maestro en representar todo lo que es bajo y perverso. La única explicación que encuentro sobre cómo es posible que una porquería, porque no hay un término más suave para describirla, como *Elles* pueda exhibirse públicamente sin despertar una protesta generalizada de indignación es que la mitad del público no comprende en absoluto el significado de este ciclo, y que la otra mitad está avergonzada de admitir que lo comprende".

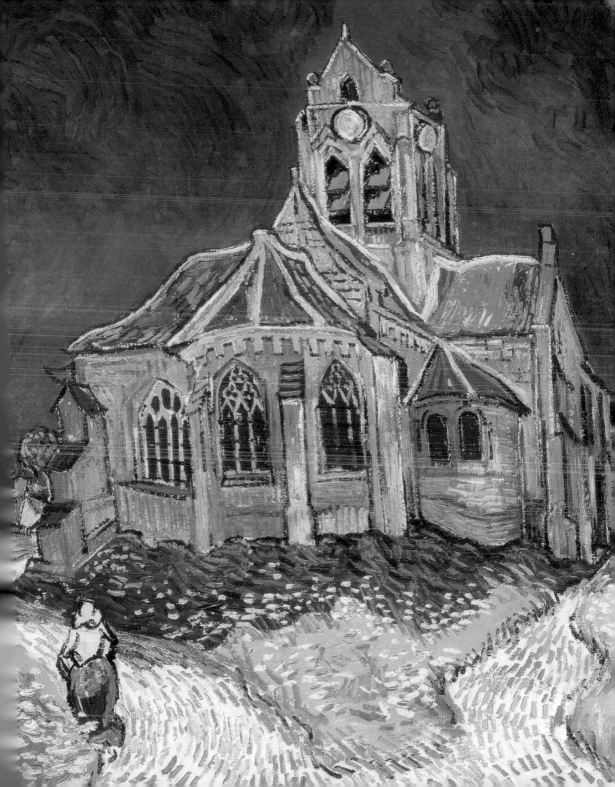

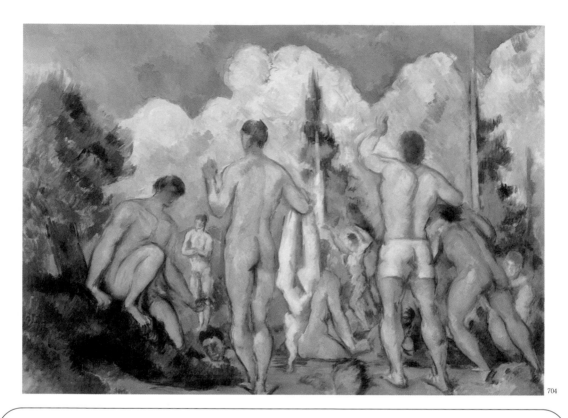

704

Paul Cézanne
(1839 – 1906 Aix–en–Provence)

Desde su muerte, hace 100 años, Cézanne se ha convertido en el pintor más famoso del siglo XIX. Nació en Aix-en-Provence en 1839 y el periodo más feliz de su vida fue su primera juventud en Provenza, en compañía de Emile Zolá. Siguiendo el ejemplo de Zolá, al cumplir los veintiún años, Cézanne se marchó a París.

Durante la guerra franco-prusiana desertó de la milicia, y dividió su tiempo entre pintar al aire libre y estudiar. Al comerciante de arte Vollard le dijo: "Sólo soy un pintor. El ingenio parisino me fastidia. Lo único que quiero es pintar desnudos en las orillas del Arc [un río cercano a Aix]". Animado por Renoir, uno de los primeros en apreciarlo, exhibió con los impresionistas en 1874 y en 1877. Su obra fue recibida con desdén, lo que lo hirió profundamente. La ambición de Cézanne en sus propias palabras, era "hacer del impresionismo algo tan sólido y durable como las pinturas de los museos". Su objetivo era lograr algo monumental en un lenguaje moderno de tonos brillantes y vibrantes. Cézanne quería retener el color natural de un objeto y armonizarlo con las diversas influencias de luz y sombra que intentaban destruirlo; buscaba una escala de tonos que expresara la masa y el carácter de la forma.

A Cézanne le gustaba pintar frutas porque se trataba de modelos pacientes y él trabajaba lentamente. No pretendía sólo copiar una manzana. Mantenía el color dominante y el carácter de la fruta, pero subrayaba el atractivo emocional de la forma con un conjunto de tonos ricos y concordantes. En sus pinturas de naturalezas muertas era un maestro. Sus composiciones de vegetales y frutas son verdaderamente dramáticas; tienen peso, nobleza, el estilo de las formas inmortales. Ningún otro pintor logró darle a una manzana roja una convicción tan cálida, una simpatía tan genuinamente espiritual o una observación tan prolongada. Ningún otro pintor de habilidad comparable reservó sus más fuertes impulsos para las naturalezas muertas. Cézanne devolvió a la pintura la preeminencia del conocimiento, la calidad más esencial de todo esfuerzo creativo.

La muerte de su padre, en 1886, lo convirtió en un hombre rico, pero no por eso cambió su estilo de vida austero. Poco después, Cézanne se retiró de forma permanente a su propiedad en Provenza. Probablemente se trató del más solitario de los pintores de su época. Por momentos le atacaba una peculiar melancolía, una oscura desesperanza. Se volvió irascible y exigente, destruía los lienzos y los arrojaba fuera de su estudio, hacia los árboles, los abandonaba en los campos, se los daba a su hijo para que los cortara e hiciera con ellos rompecabezas o se los regalaba a la gente de Aix. A principios de siglo, cuando Vollard llegó a Provenza con intenciones de adquirir todo lo que pudiera del material de Cézanne, los campesinos, que se enteraron de que un loco de París estaba pagando por aquellos viejos lienzos, sacaron de los graneros una considerable cantidad de naturalezas muertas y paisajes. El viejo maestro de Aix se sintió abrumado por la alegría, pero el reconocimiento le llegó demasiado tarde. Murió en 1906 de una fiebre que contrajo mientras pintaba en la lluvia.

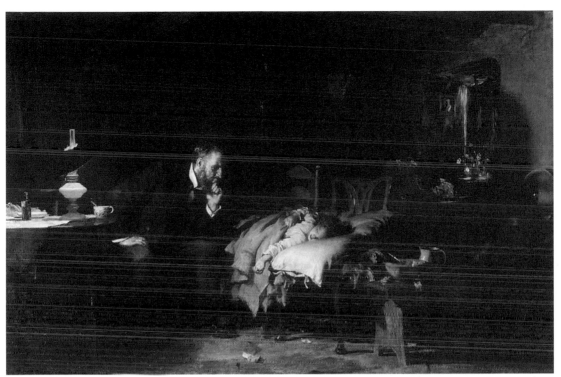

705

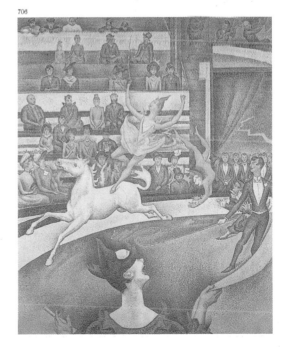

706

704. **Paul Cézanne,** 1839-1906, post-impresionismo, francés, *Bañistas,* 1890-1892, óleo sobre tela, 60 x 82 cm, Museo d'Orsay, París

705. **Luke Fildes,** 1843-1927, realismo, británico, *El doctor,* 1891, óleo sobre tela, 166 4 x 242 cm, Galería Tate, Londres

Esta pintura fue la atracción principal en la inauguración de la galería Tate de Sir Henry Tate, magnate británico del azúcar (inventor del cubo de azúcar) y coleccionista de arte.

706. **Georges Seurat,** 1859-1891, neo-impresionismo, francés, *El circo,* 1891, óleo sobre tela, 185.5 x 152.5 cm, Museo d'Orsay, París

Aunque esta obra está inconclusa, se considera como uno de los máximos exponentes del estilo divisionista del artista. Seurat también utilizó la misma técnica para pintar el marco del cuadro.

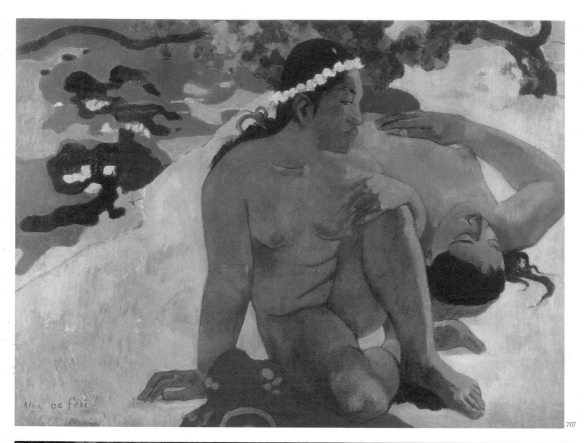

707

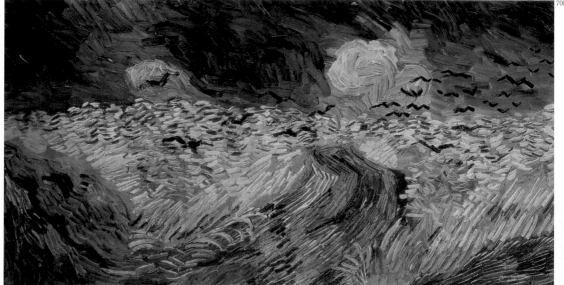

708

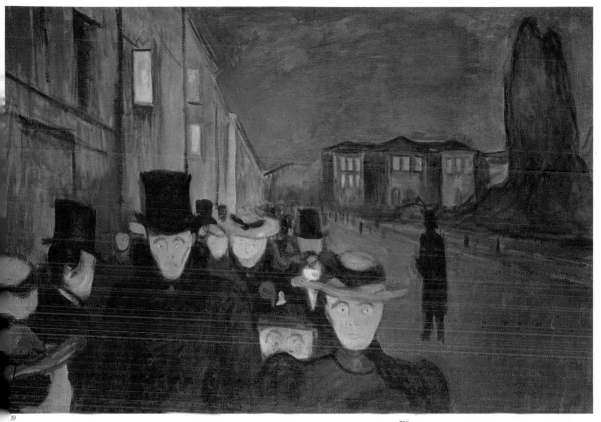

709

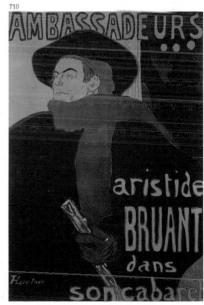

710

707. **Paul Gauguin,** 1848-1903, post-impresionismo, francés, *Aha Oe Feii?* *¡Qué! ¿Estás celosa?,* 1892, óleo sobre tela, 66 x 89 cm, Museo de las Bellas Artes Pushkin, Moscú

Este lienzo, que corresponde al primer periodo tahitiano de Gauguin, es uno de los primeros ejemplos de su arte sintético aplicado al paisaje y las figuras de Tahití. Las mujeres aparecen en la playa, pero la arena y el agua están tratadas esquemáticamente, reducidas a superficies planas con áreas saturadas de color.

Gauguin presenció esta escena en Tahití y posteriormente la describió en *Noa Noa:* "En la playa, dos hermanas descansan después de un baño, con la elegante postura de dos animales en reposo, y hablan del amor de ayer y los romances del futuro. Los recuerdos propician una discusión: ¡Qué! ¿Estás celosa?

708. **Vincent van Gogh,** 1853-1890, post-impresionismo, holandés, *Campo de trigo con cuervos,* 1890, óleo sobre tela, 50.5 x 105 cm, Museo de Van Gogh, Ámsterdam

709. **Edvard Munch,** 1863-1944, simbolismo/expresionismo, noruego, *Tarde de primavera en la calle Karl Johan,* 1892, óleo sobre tela, 84.5 x 121 cm, Colección privada, Bergen

710. **Henri de Toulouse-Lautrec,** 1864-1901, post-impresionismo, francés, *Aristide Bruant en su cabaret,* 1892, litografía en color, 150 x 100 cm, colección privada

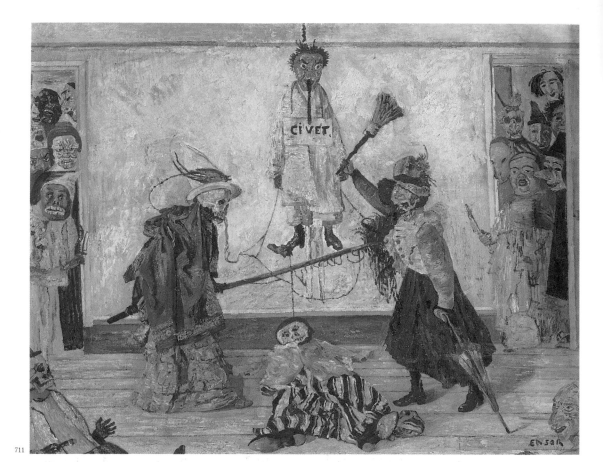

711

712

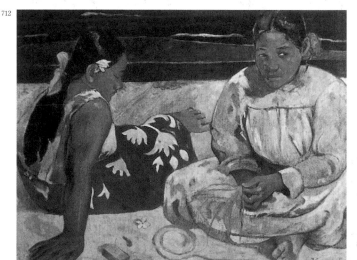

711. **James Ensor,** 1860-1949, simbolismo/expresionismo, belga, *Esqueletos peleando por un hombre ahorcado,* 1891, óleo sobre tela, 59 x 74 cm, Koninklijk Museum voor Schone Kunsten, Amberes

712. **Paul Gauguin,** 1848-1903, post-impresionismo, francés, *Mujeres Tahitianas (En la playa),* 1891, óleo sobre tela, 69 x 91.5 cm, Museo d'Orsay, París

713. **Frederic Remington,** 1861-1909, realismo, estadounidense, *La roca o la firma de la paz,* 1891, óleo sobre tela, Colección privada

714. **Giovanni Segantini,** 1858-1899, simbolismo, italiano, *El castigo de la lujuria,* también conocido como *El castigo del lujo,* 1891, óleo sobre tela, 235 x 129.2 cm, Galería de arte Walker, Liverpool

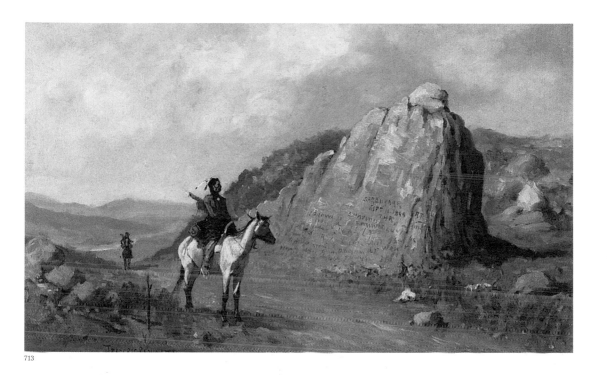

713

714

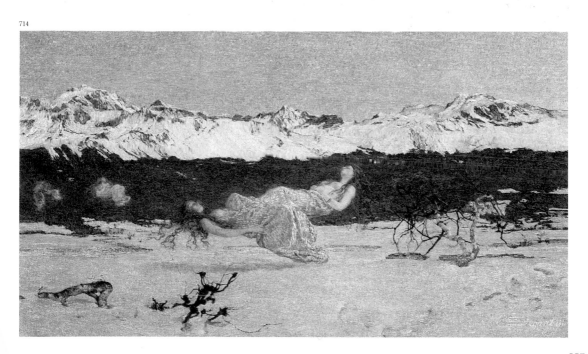

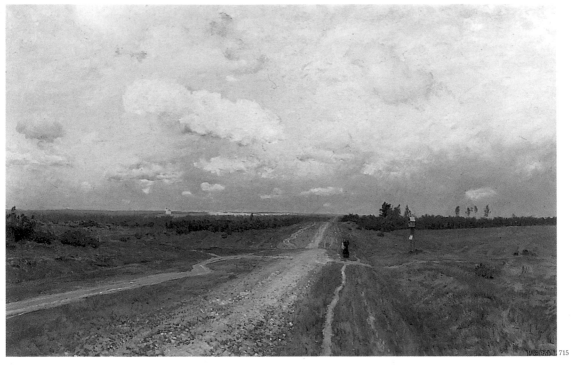

715

716

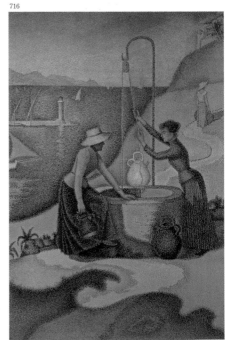

Isaak Levitan
(1860 Kibartai – 1900 Moscú)

Isaak Levitan fue uno de los paisajistas más grandes y mejor conocidos de los Itinerantes; tuvo la ventaja de estudiar tanto con Savrasov como con Polenov. Aunque su arte es tal vez menos épico que el de Shishkin, su estilo y temas son más variados, lo cual es sorprendente, si se considera que su vida no fue muy larga.

Al igual que Shishkin, Levitan era un supremo maestro en el uso del color, la composición, la luz y las sombras. Las estaciones del año, las distintas horas del día y la infinita variedad de la naturaleza figuran en los lienzo de Levitan, pero, a diferencia de Shishkin, quien tenía preferencia por los paisajes del verano, Levitan prefería los colores frescos de la primavera y las apagadas cadencias del otoño. Cuando pintaba escenas veraniegas, como *Monasterio solitario*, prefería trabajar por las tardes, cuando la luz era más suave, e incluso en las horas previas al anochecer.

Levitan se unió a la Sociedad de Exhibiciones Itinerantes. Fue contemporáneo de Nesterov, Korovin, Stepaniv, Bakcheev y Arjipov. Fue amigo de Ostrujov y Serov.

Chejov, amigo de Levitan, resumió de la siguiente manera la obra madura del artista: "Nadie antes que él logró tan sorprendente simplicidad y claridad de propósito... y no sé si habrá alguien después de él que pueda hacer otro tanto".

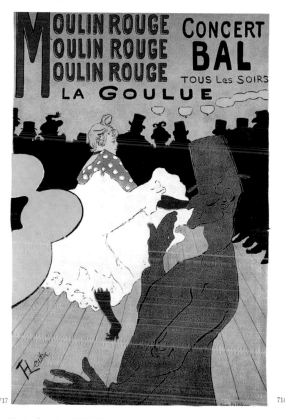

717

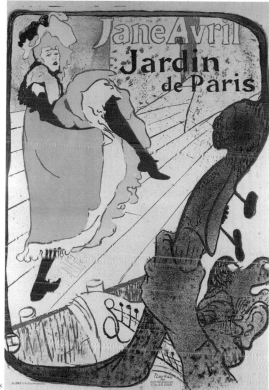

718

715. **Isaak Levitan,** 1860-1900, realismo, ruso, *El camino a Vladimirka,* 1892, óleo sobre tela, 79 x 123 cm, Galería Tretyakov del Estado, Moscú

Las pinturas de Levitan son un verdadero himno a la naturaleza. Día de otoño: Solniki y Tarde de verano, barda son dos obras que expresan la inmensidad y desolación del paisaje ruso. El camino a Vladimirka atraviesa una típica planicie rusa que se extiende en todo el lienzo y desaparece a la distancia. El cielo se ve gris y nublado, como un párpado pesado y lánguido sobre toda la extensión de tierra, atravesada por un camino junto al cual corre el rastro de muchas pisadas. Si la pintura evoca una cierta sensación de tristeza, la desolación de su espacio también emana solemnidad. La silueta en la pintura acentúa aún más la sensación de soledad. El pintor Kouvchinnikova recordaba un comentario de Levitan respecto al tema del camino: "Es el camino a Vladimirka, esa ruta recorrida por incontables almas desamparadas, con los pies encadenados, rumbo a las terribles prisiones de Siberia".

716. **Paul Signac,** 1863-1935, neo-impresionismo, francés, *Mujeres en el pozo,* 1892, óleo sobre tela, 210 x 146 cm, Museo d'Orsay, París

717. **Henri de Toulouse-Lautrec,** 1864-1901, post-impresionismo, francés, *La Goulue, baile en el Moulin Rouge,* 1891, litografía en color, 191 x 117 cm, Colección privada

718. **Henri de Toulouse-Lautrec,** 1864-1901, post-impresionismo, francés, *Jane Avril en el jardín París,* 1893, póster en litografía a color, 130 x 95 cm, Colección privada

719. **Frederic Leighton,** 1830-1896, neoclasicismo, inglés, *Jardín de las Hespérides,* 1892, óleo sobre panel, tondo, diam. 169 cm, Galería de arte Lady Lever, Port Sunlight

En esta obra, el pintor victoriano Leighton nos entrega una muestra del arte clásico académico de finales del siglo XIX.

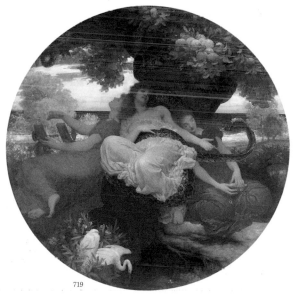

719

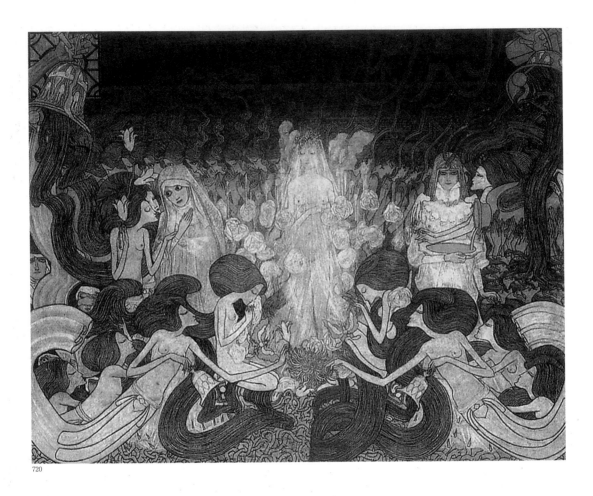

720

721

720. Jan Toorop, 1858-1928, simbolismo, holandés, *Las tres novias,* 1893, óleo sobre tela, 78 x 97.8 cm, Rijksmuseum Kröller-Müller, Otterlo

Toorop, el principal artista del movimiento simbolista, desarrolló un estilo con formas curvilíneas precursor del art nouveau.

721. Pierre Bonnard, 1867-1947, nabismo, francés, *Paseo de niñeras, Friso de carritos,* 1894, temple sobre tela, 147 x 54 cm, Colección privada

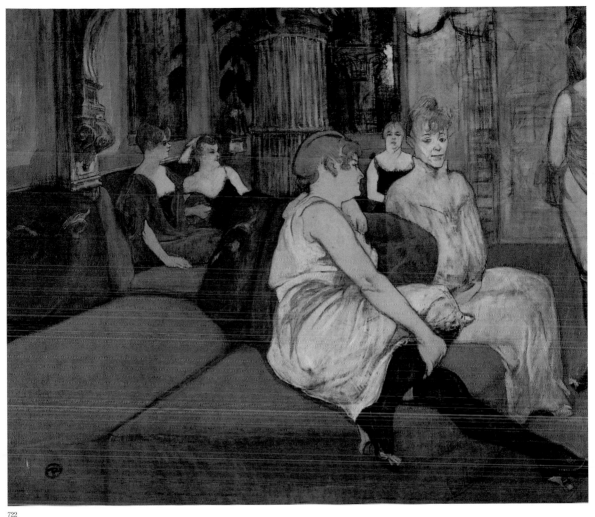

722

722. **Henri de Toulouse-Lautrec,** 1864-1901, post-impresionismo, francés, *En el salón Rue des Moulins,* 1894, tiza negra y óleo sobre tela, 115.5 x 132.5 cm, Museo Toulouse-Lautrec, Albi

En esta monumental y ambiciosa pintura de un burdel, En el salón Rue des Moulins, realizada en 1894, impera una atmósfera solemne y apagada. El término coloquial "filles de joie" ("damas de la vida alegre") parece particularmente inadecuado. Las prostitutas aguardan con aburrimiento en divanes de lujosos tapices, bajo la mirada severa y vigilante de la madama. A la derecha, una prostituta atrae a sus posibles clientes levantando sus faldas en actitud provocativa.

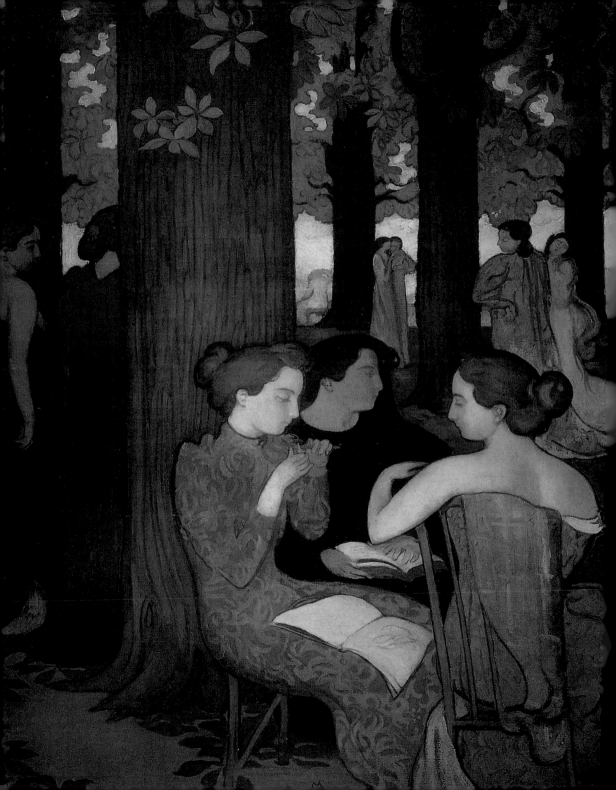

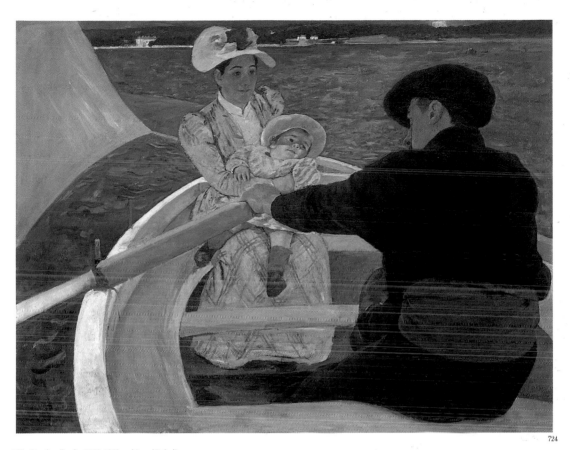

724

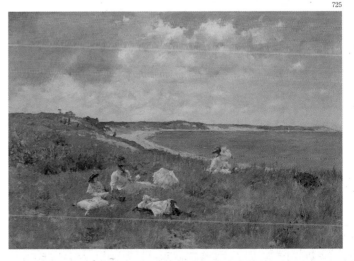

725

723. Maurice Denis, 1870-1943, nabismo/simbolismo, francés, *Las musas,* 1893, óleo sobre tela, 171.5 x 137.5 cm, Museo d'Orsay, París

Miembro del grupo les Nabis, Maurice Denis publicó en 1890 su primera definición de neo-tradicionalismo: "Recordemos que una pintura, antes que un caballo de guerra, una mujer desnuda o una anécdota, es en esencia una superficie plana y cubierta de color, bajo una composición determinada".

En 1888, Paul Sérusier y un grupo de pintores jóvenes iniciaron el movimiento Nabis. Bajo la influencia de Gauguin, los artistas redujeron la esencia del tema a un símbolo, sustituyendo la representación de la realidad con la interpretación del concepto. Maurice Denis, el teórico del grupo, desarrolló una técnica de exaltación del color puro, simplificando el contorno para destacar los rasgos del sujeto. El movimiento fue una reacción en contra de las inclinaciones del impresionismo por la representación de la naturaleza.

724. Mary Cassatt, 1844-1926, impresionismo, estadounidense, *Paseo en bote,* 1893-1894, óleo sobre tela, 90 x 117.3 cm, Galería Nacional de las Artes, Washington, D.C.

725. William Merritt Chase, 1849-1916, impresionismo, estadounidense, *Placer,* 1894, óleo sobre tela, 64.8 x 90.2 cm, Museo Amon Carter, Fort Worth

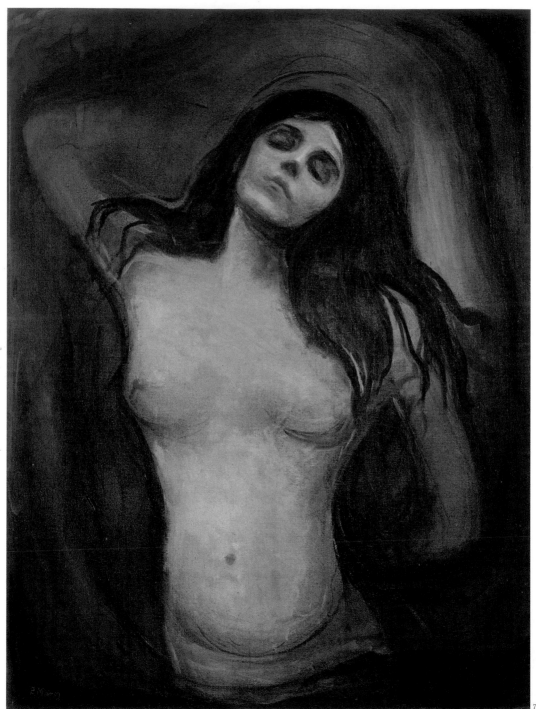

726

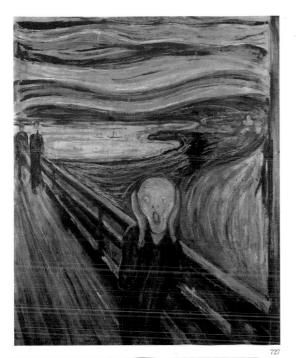

727

Edvard Munch
(1863 Løten – 1944 Ekely)

Edvard Munch, nacido en 1863, fue el artista más popular de Noruega. Sus pinturas de aspecto meditabundo y angustioso están basadas en su propia pena y obsesiones, y fueron piezas clave en el desarrollo del expresionismo. Durante su niñez, la muerte de su madre, su hermano y hermana, así como la enfermedad mental de otra de sus hermanas, tuvieron una fuerte influencia sobre su arte convulso y tortuoso. En sus obras, Munch rondaba con insistencia el recuerdo de la enfermedad, la muerte y la desdicha.

Durante su carrera, Munch cambió de estilo varias veces. Al principio, por influencia del impresionismo y post-impresionismo, produjo un estilo y contenido muy personal, cada vez más preocupado con imágenes de enfermedad y muerte. En los años cercanos a 1892, su estilo derivó hacia el sintetismo, como puede apreciarse en *El grito* (1893), obra que se considera como un icono y el retrato de la angustia existencial y espiritual de la humanidad moderna. De este cuadro pintó diferentes versiones. Durante la década de 1890, Munch favoreció un espacio pictórico ligero y lo empleó en sus retratos, que con frecuencia eran de frente. Sus obras solían incluir representaciones simbolistas de temas como la miseria, la enfermedad y la muerte. Las poses de sus modelos en muchos de los retratos captaban el estado de ánimo y la condición psicológica. Todo esto da también una cualidad monumental y estática a sus pinturas. En 1892, el Sindicato de Artistas de Berlín lo invitó a que exhibiera en su exposición de noviembre. Sus pinturas causaron amarga controversia y después de apenas una semana, la exposición cerró. En las décadas de 1930 y 1940, los nazis etiquetaron su obra como "arte degenerado" y retiraron sus pinturas de los museos alemanes. Esto hirió profundamente a Munch, que era antifascista y que había llegado a considerar Alemania como su patria adoptiva. En 1908 Munch sufrió un ataque de ansiedad aguda y fue hospitalizado. Volvió a Noruega en 1909 y murió en Oslo en 1944.

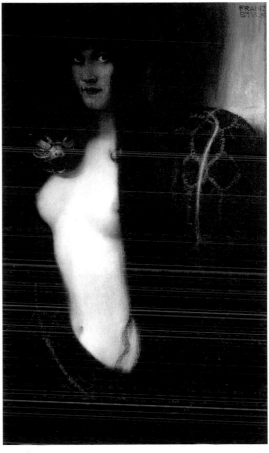

728

726. Edvard Munch, 1863-1944, simbolismo/expresionismo, noruego, *Madona*, 1894, óleo sobre tela, 90 x 68.5 cm, Nasjonalmuseet, Oslo

727. Edvard Munch, 1863-1944, simbolismo/expresionismo, noruego, *El grito*, 1893, pintura al temple sobre madera, 83.5 x 66 cm, Nasjonalmuseet, Oslo (otra versión de esta pintura fue robada del museo Munch-Museet, Oslo, el 22 de agosto de 2004).

Para la mayoría de las personas, el nombre de Edvard Munch está asociado con un cuadro memorable, El grito, imagen sobrecogedora de un rostro esquelético gritando angustiado contra los rojos violentos del último sol de la tarde. Esta imagen iconográfica representa toda la angustia contenida en el arte expresionista de finales del siglo XIX. Con más de ochenta años de vida, su creador, artista de alma noble, entregado a la introspección y al análisis personal, pudo ser testigo de la aceptación universal del movimiento expresionista, del que fuera uno de los iniciadores indiscutibles.

728. Franz von Stuck, 1863-1928, simbolismo/expresionismo, alemán, *El pecado*, 1893, óleo sobre tela, 94.5 x 59.5 cm, Neue Pinakothek, Munich

Claude Monet
(1840 París – 1926 Giverny)

Para Claude Monet, el que se le considerara "impresionista" fue siempre un motivo de orgullo. A pesar de todas las críticas que se han hecho a su trabajo, siguió siendo un verdadero impresionista hasta el final de su muy larga vida. Lo era por convicción profunda y, por el impresionismo, pudo haber sacrificado muchas otras oportunidades que su inmenso talento le ofrecía. Monet no pintaba composiciones clásicas con figuras y nunca fue retratista, aunque su entrenamiento profesional incluía estas habilidades. Eligió un solo género y lo hizo suyo: el paisajismo, y en él logró un grado de perfección que ninguno de sus contemporáneos pudo conseguir.

Sin embargo, cuando era niño, comenzó por dibujar caricaturas. Boudin aconsejó a Monet que dejara de hacer caricaturas y se dedicara a los paisajes. El mar, el cielo, los animales, las personas y los árboles son hermosos en el estado en que la naturaleza los creó, rodeados de aire y luz. De hecho, fue Boudin quien trasmitió a Monet su convicción de la importancia de trabajar al aire libre, que a su vez, Monet transmitiría a sus amigos impresionistas. Monet no quiso asistir a la Escuela de Bellas Artes. Eligió estudiar en una escuela privada, L'Académie Suisse, fundada por un ex-modelo en Quai d'Orfèvres, cerca del puente Saint-Michel. Ahí era posible dibujar y pintar modelos vivos por una tarifa modesta. Ahí conoció también al futuro impresionista Camille Pissarro.

Más tarde, en el estudio de Gleyre, Monet conoció a Auguste Renoir, Alfred Sisley y Frédéric Bazille. Monet consideraba muy importante presentar a Boudin a sus nuevos amigos. También le habló a sus amigos de otro pintor que había encontrado en Normandía. Se trataba del holandés Jongkind.

Sus paisajes estaban saturados de color y su sinceridad, que en ocasiones rayaba en inocencia, combinaba la sutil observación de la naturaleza cambiante de la costa normanda. En aquella época, los paisajes de Monet aún no se caracterizaban por una gran riqueza de color. Más bien recordaban las tonalidades de pinturas de los artistas de la escuela de Barbizon y las marinas de Boudin. Compuso un rango de colores basados en amarillo a marrón o en azul a gris. En la tercera exhibición impresionista en 1877, Monet presentó una serie de pinturas por primera vez: siete vistas de la estación ferroviaria de Saint-Lazare. Las seleccionó entre doce que había pintado en la estación. Este motivo en el trabajo de Monet es coherente no sólo con la obra *Chemin de fer* (*El ferrocarril*) de Manet y con sus propios paisajes en los que aparecían trenes y estaciones en Argenteuil, sino también con una tendencia que surgió tras la aparición de los primeros ferrocarriles.

En 1883, Monet compró una casa en el poblado de Giverny, cerca del pequeño pueblo de Vernon. En Giverny, pintar series se convirtió en una de sus ocupaciones principales. Los prados se convirtieron en su lugar de trabajo permanente. Cuando un periodista que había llegado desde When Vétheuil a entrevistar a Monet le preguntó dónde estaba su estudio, el pintor le respondió. "¡Mi estudio! Nunca he tenido uno y no veo la razón por la que alguien quiera encerrarse en una habitación. Para dibujar, sí, pero para pintar, no". Entonces hizo un gesto amplio para abarcar el Sena, las colinas y la silueta de un pequeño pueblo y declaró: "Este es mi verdadero estudio".

Monet empezó a ir a Londres en la última década del siglo XIX. Comenzó todas sus pinturas de Londres copiando directo de la naturaleza, pero completó muchas de ellas después, en Giverny. La serie formó un todo indivisible y el pintor tuvo que trabajar en cada uno de sus lienzos en algún momento. Un amigo de Monet, el escritor Octave Mirbeau, escribió que había logrado un milagro. Con aquellos colores logró recrear en el lienzo algo casi imposible de capturar: reprodujo la luz del sol, enriqueciéndola con un número infinito de reflejos.

Como ningún otro de los impresionistas, Claude Monet adoptó una perspectiva casi científica de las posibilidades del color y la llevó hasta el límite; es poco probable que alguien más lograra llegar tan lejos como él en esa dirección.

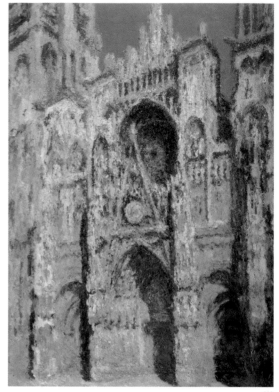

729.

729. **Claude Monet,** 1840-1926, impresionismo, francés, *La catedral de Ruán a pleno sol, puerta de la torre Saint-Romain*, 1894, óleo sobre tela, 107 x 73 cm, Museo d'Orsay, París

La repetición de motivos fue una de las tendencias pictóricas de Monet. De tal manera, entre 1892 y 1895 produjo la renombrada serie de veinte pinturas sobre la catedral de Ruán. La obra más notoria de la serie data de 1894. Monet llegó a Ruán en febrero de 1892 y se hospedó en una casa frente a la catedral. Desde esa perspectiva cercana realizó las principales pinturas de la serie. La vista desde su ventana condicionó el diseño de sus lienzos, de manera que la fachada de la catedral abarca prácticamente todo el lienzo y las torres difuminadas se cortan en la parte superior de la pintura.

En su afán de capturar la plena riqueza y variación de los efectos luminosos a lo largo del día, el artista iba cambiando de lienzo conforme la luz se transformaba con el movimiento del sol. Esta serie de la catedral puede considerarse como la culminación de la técnica impresionista de Monet. La obra completa se exhibió en 1895, año en el que fue terminada; posteriormente fue exhibida tanto en Francia como en el extranjero. En la actualidad, los lienzos que conforman la serie de la catedral de Ruán se conservan en diferentes museos del mundo, cinco de ellos en el Museo d'Orsay de París.

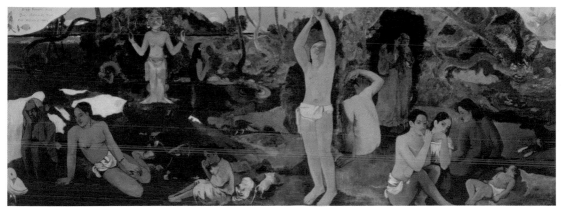

730

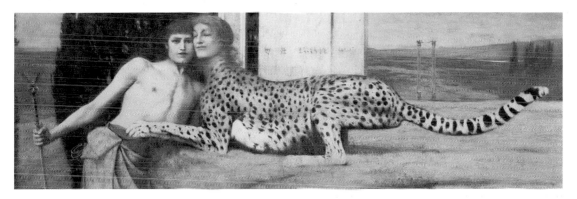

731

732

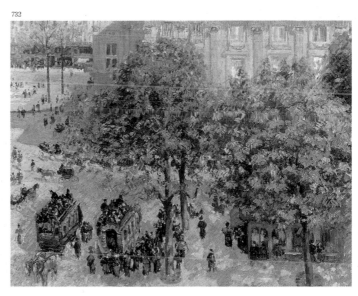

730. **Paul Gauguin,** 1848-1903, post-impresionismo, francés, *¿De dónde venimos? ¿Quiénes somos? ¿A dónde vamos?,* 1897, óleo sobre tela, 139.1 x 374.6 cm, Museo de Bellas Artes, Boston

731. **Fernand Khnopff,** 1858-1921, simbolismo, belga, *Las caricias,* 1896, óleo sobre tela, 50 x 151 cm, Museos Reales de las Bellas Artes, Bruselas

732. **Camille Pissarro,** 1830-1903, impresionismo, francés, *Plaza del Teatro Francés en París,* 1898, óleo sobre tela, 65.5 x 81.5 cm, Museo del Hermitage, San Petersburgo

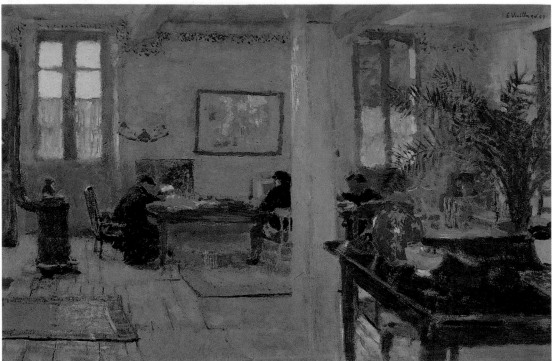

733

Edouard Vuillard
(1868 Cuiseaux – 1940 La Baule)

Cuando tenía diez años, en el Lycée Condorcet, Vuillard hizo amistad con Roussel, quien convenció al joven Edouard de que ingresara en la *Escuela de Bellas Artes*. En casa y en el pequeño taller de costura donde la madre de Vuillard trabajaba desde la muerte de su esposo, el futuro artista creció rodeado de las peculiares combinaciones de colores y patrones de los recortes de tela. Además, el padre, la madre y el hermano de Vuillard fueron todos diseñadores de telas. Como todos en el grupo de Nabis, Vuillard tenía una buena educación. Le gustaban las obras de Baudelaire, Giraudoux y Valéry y era gran aficionado a Mallarmé.

El deseo de los Nabis de pintar "iconos" tomó un giro inesperado en las pequeñas pinturas de Vuillard de 1890-91. Las realizó juntando pequeñas áreas de color que son completamente planas y muy brillantes. Su audacia es precursora del fovismo. Inmediatamente después, Vuillard volvió a colores más tranquilos y abandonó la falta absoluta de volumen sin por ello recurrir a los dispositivos de modelado usados por los viejos maestros. Su pintura se convirtió en patrones ornamentales con un ritmo muy complejo. Las impresiones de grabados japoneses o los antiguos *mille-fleurs* franceses se sugieren como posible fuente de inspiración, pero la más probable fuente de inspiración de Vuillard fueron las telas baratas contemporáneas.

Vuillard dota a la pintura con un significado interior. El artista no tiene que recurrir a un tema exótico ni poco común para lograr un rico efecto decorativo. Tenía su tema siempre a la mano: las vidas de sus seres queridos. Hacia el final de su propia vida, las pinturas de Vuillard se hicieron más secas, más "naturales" y con frecuencia caía en la repetición, especialmente en sus retratos de sociedad.

733. **Edouard Vuillard**, 1868-1940, nabismo, francés, *En una habitación*, 1899, óleo sobre cartón, 52 x 79 cm, Museo del Hermitage, San Petersburgo

734. **Frederic Remington**, 1861-1909, realismo, estadounidense, *La caída del vaquero*, 1895, óleo sobre tela, 63.5 x 89 cm, Museo Amon Carter, Fort Worth

735. **Paul Cézanne**, 1839-1906, post-impresionismo, francés, *Muchacho con chaleco rojo*, 1890-1895, óleo sobre tela, 79.6 x 64 cm, Fundación E.G. Bührle, Zurich

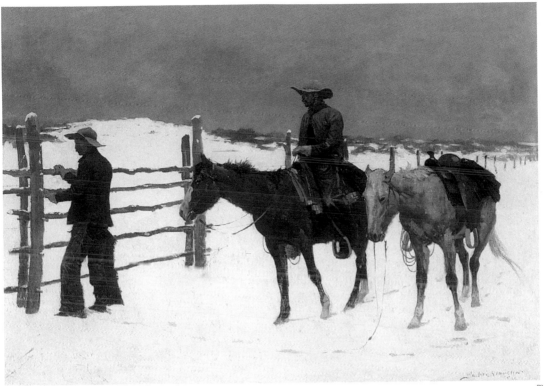

734

735

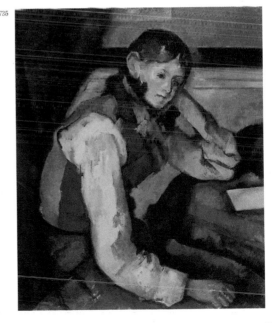

Frederic Remington
(1861 Canton – 1909 Ridgefield)

Es imposible reflexionar sobre el arte de Frederic Remington sin pensar en elementos meramente humanos. Remington se interesó en los indios norteamericanos, probablemente porque le interesaba la vida emocionante y activa en las grandes planicies estadounidenses. Le atraían los indios no de una manera histriónica, no como figuras salidas de las páginas de *Hiawatha*, sino como un tema humano. Remington descubrió esta verdad cuando viajó al Oeste. Lo que encontró ahí fue una majestuosidad que no sólo radicaba en la pintura de guerra y las plumas que usaban los indios.

Remington sabía que la luz de la luna o de las estrellas es difusa y que envuelve con mágica suavidad el paisaje. En sus estudios nocturnos hay una cierta honestidad artística. Nunca trató de ser romántico o melodramático, sino sólo desarrollar su afinidad y cercanía con la naturaleza. Además, la belleza del motivo del pintor se trasmitió a su técnica. Sus tonos grises y verdes que se difuminan en aterciopeladas profundidades cobran transparencia y, en su manejo de la forma, usa un toque con la firmeza precisa. La influencia determinante en su carrera fue la del impulso creador, la urgencia de llevar a cabo la traducción de lo visible en términos pictóricos.

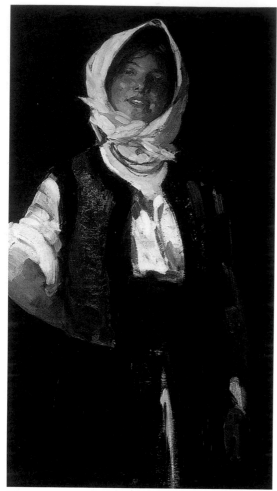

736

Gustav Klimt

(1862 Baumgarten – 1918 Viena)

"No me intereso en mí mismo como tema de una pintura, sino en los demás... en especial en las mujeres..."

Hermosas, sensuales y, sobre todo, eróticas, las pinturas de Gustav Klimt hablan de un mundo de opulencia y placer que parece estar a miles de años luz de distancia del rudo entorno posmoderno en el que vivimos ahora. Los temas que trata, alegorías, retratos, paisajes y figuras eróticas, no contienen prácticamente ninguna referencia a eventos externos, sino que tratan de crear un mundo en el que la belleza predomina sobre todo lo demás. El uso que hace del color y los patrones está profundamente influenciado por el arte japonés, el antiguo Egipto y Bizancio.

Ravenna, la perspectiva plana y bidimensional de sus pinturas y la calidad con frecuencia estilizada de sus imágenes dan forma a una obra imbuida de una profunda sensualidad y en la que la figura femenina es soberana.

Las primeras obras de Klimt le hicieron alcanzar el éxito a una edad muy temprana. Gustav nació en 1862 y consiguió una beca del estado para estudiar en la *Kunstgewerbeschule* (escuela de artes y oficios de Viena) a la edad de catorce años. Su talento como dibujante y pintor quedó de manifiesto muy pronto y en 1879 formó la *Künstlercompagnie* (Compañía de artistas) con su hermano Ernst y otro estudiante, Franz Matsch.

La segunda mitad del siglo XIX fue un periodo de gran actividad en la arquitectura en Viena. En 1857, el emperador Francisco José había ordenado la destrucción de las fortificaciones que solían rodear el centro de la ciudad medieval. El resultado fue la Ringstrasse, un nuevo y floreciente distrito con magníficos edificios y hermosos parque, todo pagado por el erario público. Por lo tanto, el joven Klimt y sus asociados tuvieron muchas oportunidades de mostrar su talento, y recibieron comisiones para las decoraciones de la celebración de las bodas de plata del emperador Francisco José y la emperatriz Elisabeth.

En 1894, Matsch se marchó del estudio comunal y en 1897, Klimt, junto con sus amigos más cercanos, renunciaron a la *Künstlerhausgenossenschaft* (Sociedad cooperativa de artistas austriacos) para formar un nuevo movimiento llamado la Secesión, del cual fue electo presidente de manera inmediata. La Secesión fue un gran éxito y en 1898 presentó no una, sino dos exposiciones. El movimiento logró ganar el suficiente dinero para comisionar su propio edificio, diseñado por el arquitecto Joseph Maria Olbrich. Sobre la entrada estaba escrito su lema: "A cada era su arte; al arte, su libertad".

Más o menos a partir de 1897, Klimt pasó casi todos los veranos en Attersee, con la familia Flöge. Fueron periodos de paz y tranquilidad en los que produjo paisajes que constituyeron casi un cuarto de la totalidad de su obra. Klimt realizó bocetos de prácticamente todo lo que hacía. En ocasiones realizaba más de cien dibujos para una pintura, cada uno con un detalle distinto, un traje, una joya o un simple gesto.

La calidad excepcional de Gustav Klimt se refleja en el hecho de que no tuvo predecesores ni verdaderos seguidores. Admiró a Rodin y a Whistler sin copiarlos servilmente, y a su vez recibió la admiración de los pintores vieneses más jóvenes, como Egon Schiele y Oskar Kokoschka, cuya obra muestra una gran influencia de Klimt.

736. **Nicolae Grigorescu,** 1838-1907, realismo, rumano, *Campesina joven y alegre*, 1894, óleo sobre tela, 134 x 65 cm, Museo Nacional de Rumania, Bucarest

737. **Gustav Klimt,** 1862-1918, art nouveau, austriaco, *Nuda Veritas*, 1899, óleo sobre tela, 252 x 55 cm, Österreichische National Library, Viena

738. **Lawrence Alma-Tadema,** 1836-1912, neoclasicismo, inglés, *Una posición de ventaja*, 1895, óleo sobre tela, 64.2 x 45 cm, Colección privada

739. **Henri Rousseau (Le Douanier Rousseau),** 1844-1910, arte naïve, francés, *La gitana dormida*, 1897, óleo sobre tela, 129.5 x 200.7 cm, Museo de Arte Moderno, Nueva York

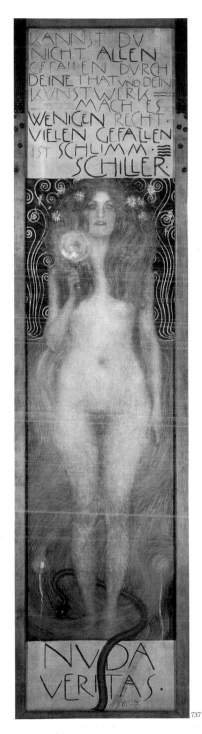

737

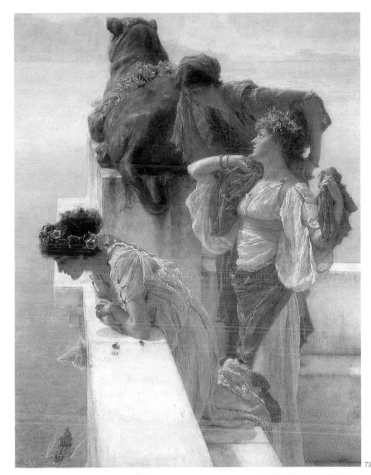

738

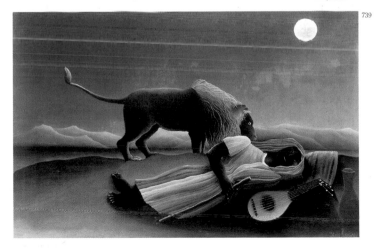

739

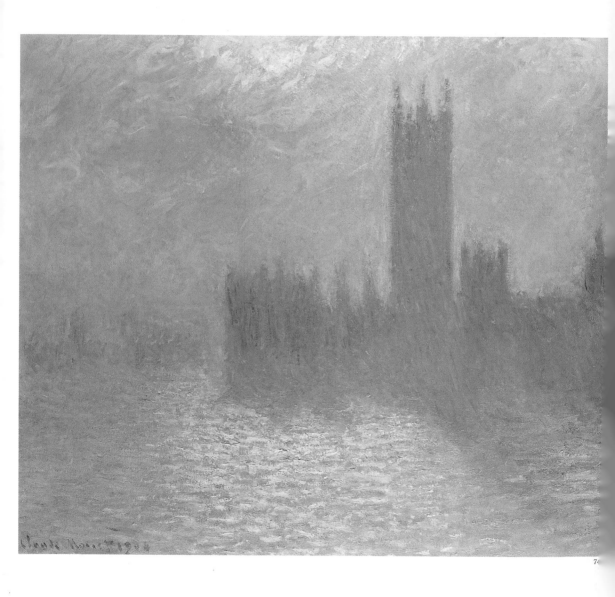

74

El siglo XX

Después de la tremenda industrialización del siglo XIX, el inicio del siglo XX fue testigo del surgimiento del capitalismo internacional e industrial en una escala sin precedentes. La mecanización impactó no sólo a la sociedad, sino a las artes, pero también creó un espíritu de eficacia en la guerra tecnológica que se desconocía en conflictos anteriores. Los bombardeos aéreos, las ametralladoras, la guerra química, el genocidio y las bombas atómicas marcaron las conflagraciones de las dos guerras mundiales.

El ascenso del nacionalismo y el imperialismo del siglo XIX se repitieron en mayor escala, cuando surgieron por todas partes centros contendientes, como por ejemplo, en Rusia, con la revolución bolchevique de 1917, que marcó el inicio del comunismo y la muerte de una monarquía absoluta.

Esta carrera por el poder, combinada con un mal gobierno y grandes rivalidades dio inicio al primer gran evento que marcó este siglo: la Primera Guerra Mundial. Esta primera guerra de participación generalizada, de 1914 a 1918, redistribuyó el poder, aceleró el colapso de varias monarquías y preparó el camino para el surgimiento de nuevos poderes totalitarios en Europa y Rusia.

Con el fin de la Primera Guerra y el rechazo de las propuestas de Wilson, entre las que se encontraban el establecimiento de una Liga de Naciones y la negación de la reconciliación entre Alemania y el resto de Europa, el nacionalismo surgió implacable en España, Italia y Alemania.

El 24 de octubre de 1929, o "Jueves negro", la bolsa de valores de Estados Unidos cayó, lo que provocó el colapso económico internacional y el mundo tuvo que pasar por la Gran Depresión, hasta el inicio de la Segunda Guerra Mundial. En aquellos duros años de la depresión, la difícil situación económica y social hizo que muchos países fueran vulnerables al desarrollo del fascismo. Mientras el Nuevo Trato de Roosevelt proporcionaba trabajos e inyectaba nueva energía al mundo del arte en Estados Unidos, gracias al patrocinio del estado a través del Federal Art Project (Proyecto Federal para las Artes), en la Alemania de Hitler se destruían las obras de arte "degenerado". En la Alemania nazi, así como en otros regímenes totalitarios de la época, el arte se usó como instrumento de propaganda. La Primera Guerra Mundial sería "la guerra para acabar con todas las guerras", pero cuando las tropas alemanas invadieron Polonia en 1939, la humanidad se encontró en medio de la Segunda Guerra Mundial, el más largo y mortal conflicto armado continuo de la historia.

La Segunda Guerra Mundial terminó con la capitulación de Alemania y la bomba atómica arrojada sobre Japón. El trauma de la guerra redistribuyó el poder en el mundo. Después de 1945, la situación sería muy distinta. De hecho, Europa perdió progresivamente todas sus colonias y, con ellas, su presencia a lo largo de océanos y fronteras. En el periodo que siguió a la guerra, el mundo observó el ascenso de dos superpotencias radicalmente opuestas: Por un lado, Estados Unidos y sus aliados, que personificaban el espíritu del capitalismo, y por el otro, la Unión Soviética, el estado comunista y sus aliados. Ambas partes se enfrascaron en una Guerra Fría, que llevó a una escalada en potencia militar, así como a varios conflictos armados, tales como la guerra de Vietnam, el símbolo del antagonismo entre el capitalismo estadounidense y el comunismo soviético. Gradualmente, la Guerra Fría desembocó en la *Détente*, en 1991, cuando la Unión Soviética se colapsó, lo que puso fin al comunismo como modelo global.

Todas estas guerras cambiaron el rostro del mundo y también impusieron una evolución del pensamiento humano moderno. Conforme se enviaban hombres al frente durante la Segunda Guerra Mundial, las mujeres fueron adquiriendo poder a lo largo de los años. Las mujeres lucharon por sus logros, lo que condujo al surgimiento del arte y la literatura feministas. La emancipación de la mujer del orden patriarcal tradicional de la sociedad trajo consigo la liberalización de los comportamientos sociales y sexuales. A mediados del siglo XX se presentó un cambio en todos los niveles de la sociedad. En Estados Unidos, el movimiento de derechos civiles dio nuevos derechos a los negros y gradualmente puso fin a la segregación racial. En todo el mundo, la mentalidad cambió.

La destrucción radical de vidas humanas y estructuras sociales a lo largo del siglo creó un importante periodo de alienación social. La gente comenzó a pensar que la civilización misma estaba en riesgo. Las nociones progresistas acerca de la perfectibilidad del género humano parecían completamente erróneas y muertas ante los horrores de la guerra tecnológica y el genocidio. Los artistas, sin embargo, hicieron suyas estas nociones desestabilizadoras y buscaron acabar con muchos de los ideales clásicos.

740. Claude Monet, 1840-1926, impresionismo, francés, *El parlamento, Londres, cielo tormentoso,* 1904, óleo sobre tela, 81 x 92 cm, Museo de las Bellas Artes de Lille

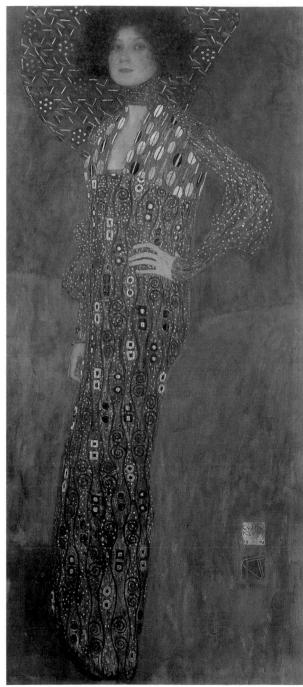

741

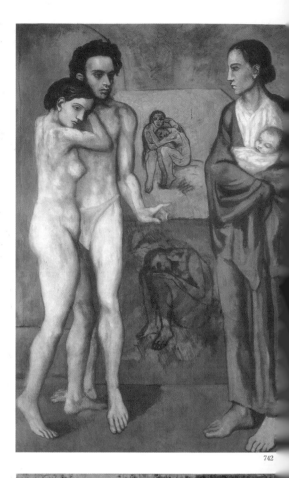

742

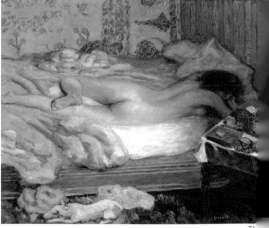

74

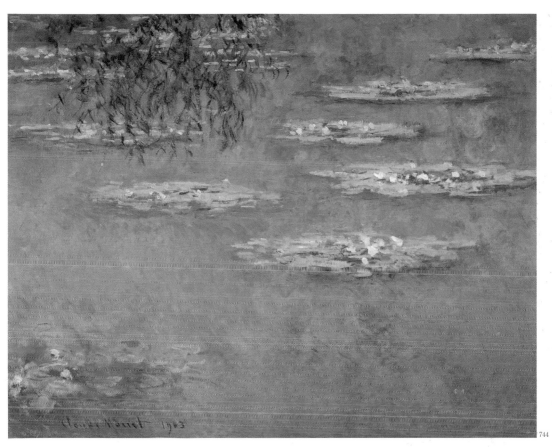

744

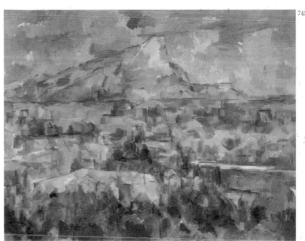

745

741. **Gustav Klimt**, 1862-1918, art nouveau, austriaco, *Retrato de Emilie Flöge*, 1902, óleo sobre tela, 181 x 84 cm, Museo Historisches, Viena

742. **Pablo Picasso**, 1881-1973, cubismo, español, *Vida*, 1903, óleo sobre tela, 196.5 x 128.8 cm, Museo de arte de Cleveland, Cleveland

743. **Pierre Bonnard**, 1867-1947, nabismo, francés, *Siesta, el estudio del artista*, 1900, óleo sobre tela, 109 x 132 cm, Galería Nacional de Victoria, Melbourne

744. **Claude Monet**, 1840-1926, impresionismo, francés, *Lirios acuáticos*, 1903, óleo sobre tela, 81.5 x 101.5 cm, Instituto de arte, Dayton

745. **Paul Cézanne**, 1839-1906, post-impresionismo, francés, *Montaña Sainte-Victoire vista desde Lauves*, 1904, óleo sobre tela, 70 x 92 cm, Museo de arte, Filadelfia

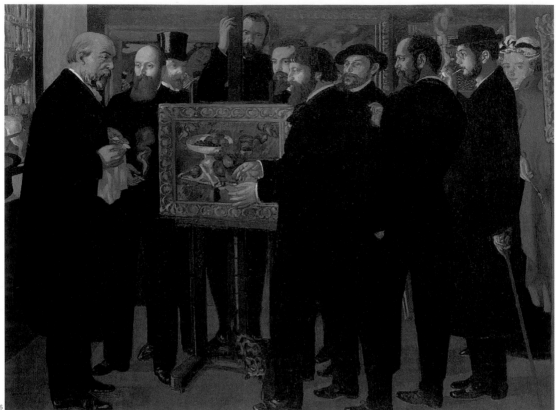

746

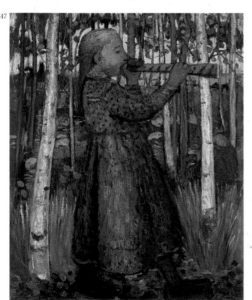

747

746. Maurice Denis, 1870-1943, simbolismo, francés, *Homenaje a Cézanne*, 1900, óleo sobre tela, 180 x 240 cm, Museo d'Orsay, París

En 1901, Denis exhibió un lienzo enorme titulado Homenaje a Cézanne *en el Salón de la Sociedad Nacional de las Bellas Artes francesa, que podría ser considerado como manifiesto de un nuevo estilo artístico. El lienzo es una composición de figuras de cuerpo entero en la que aparecen el propio Denis, Redon, Sérusier, Bonnard, Roussel, Vuillard y Vollard, parados en torno a una naturaleza muerta del aún poco conocido artista. Los Nabis (profetas, en hebreo) fueron entusiastas admiradores de Cézanne, y Denis estuvo entre los principales defensores y exponentes del grupo, a pesar de que su estilo tiene poca influencia de Cézanne. Denis fue mucho más cercano a Gauguin, no sólo a raíz del impacto de su Talismán, sino también en años posteriores. Curiosamente, la naturaleza muerta en el lienzo del* Homenaje a Cézanne *fue tomada de Gauguin, un detalle del que sólo se percataron "los conocedores".*

747. Paula Modersohn-Becker, 1876-1907, expresionismo, alemana, *Niña con trompeta en un bosque de abedules*, 1903, óleo sobre tela, Museo de Paula Modersohn-Becker, Bremen

748. Théo van Rysselberghe, 1862-1926, neo-impresionismo, belga, *La mujer de blanco*, 1904, óleo sobre tela, Museo de arte moderno y de arte contemporáneo, Liège

749. Gustav Klimt, 1862-1918, Art Nouveau, austriaco, *Isla en el lago Attersee*, 1901, óleo sobre tela, 100 x 100 cm, colección privada

750. Franz von Stuck, 1863-1928, simbolismo/expresionismo, alemán, *Pelea por una mujer*, 1905, óleo sobre panel, 90 x 117 cm, Museo del Hermitage, San Petersburgo

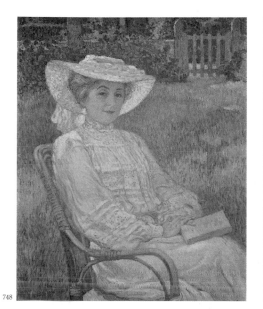

748

749

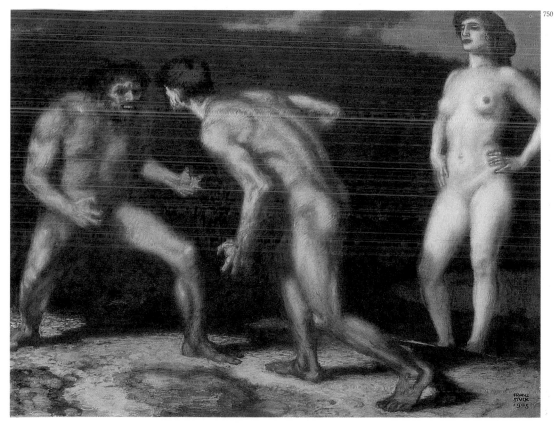

750

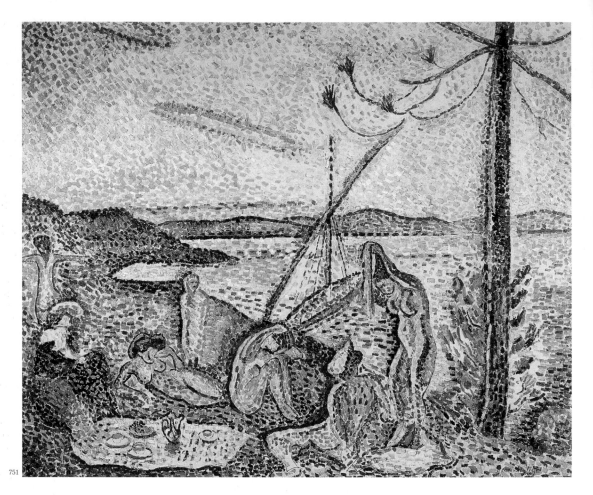

751

752

751. **Henri Matisse**, 1869-1954, fovismo, francés, *Lujo, calma y voluptuosidad*, 1904-05, óleo sobre tela, 98.5 x 118.5 cm, Musée national d'art moderne, Centre Georges Pompidou, Paris

Matisse pintó sus primeras obras fovistas en el sur de Francia. Siendo discípulo de Gustave Moreau en la Escuela de Bellas Artes, Matisse conoció a Dufy y Rouault en el estudio del maestro.
 La armonía predomina en este lienzo. Matisse persiguió la belleza ideal, retratando en esta pintura el paraíso mediterráneo de Saint-Tropez. Desarrolla un concepto tradicional iniciado por Poussin y Puvis de Chavanne, en el que los personajes expresan alegría en un escenario atemporal. Esta pintura denota una técnica neo-impresionista mediante pinceladas cortas inspiradas en Signac.

752. **Maurice de Vlaminck**, 1876-1958, fovismo, francés, *Casas en Chatou*, c. 1905, óleo sobre tela, 81.3 x 101.6 cm, Instituto de Arte de Chicago, Chicago

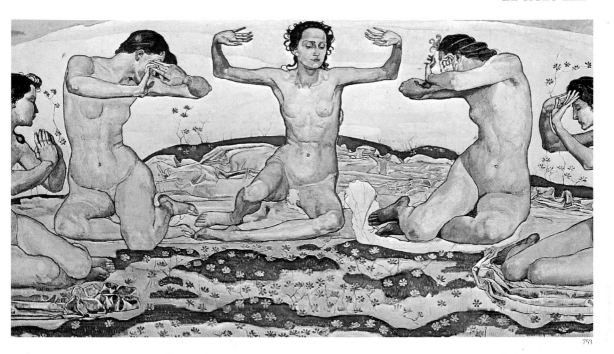

753

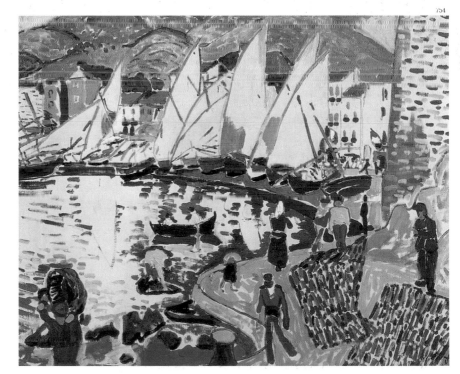

754

753. **Ferdinand Hodler**, 1853-1918, art nouveau, suizo, *Día*, 1904-1906, óleo sobre tela, 163 x 358 cm, Kunsthaus, Zurich

754. **André Derain**, 1880-1954, fovismo, francés, *Botes pesqueros*, 1905, óleo sobre tela, 82 x 101 cm, Museo de las Bellas Artes Pushkin, Moscú

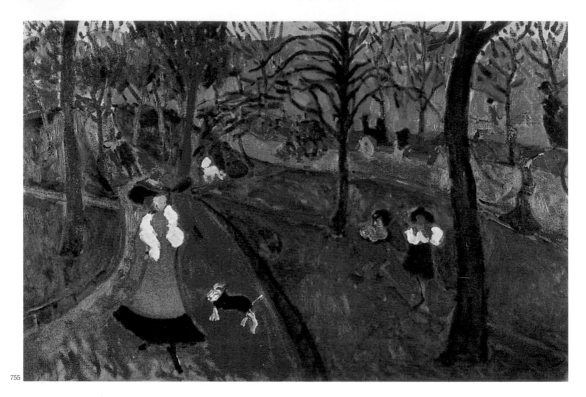

755

756

755. André Derain, 1880-1954, fovismo, francés, *Hyde Park*, c. 1906, óleo sobre tela, 66 x 99 cm, Museo de Arte Moderno, Troyes

756. Albert Marquet, 1875-1947, fovismo, francés, *El 14 de julio en Le Havre*, 1906, óleo sobre tela, 81 x 65 cm, Museo Léon Alègre, Bagnols-sur-Cèze

757. Henri Matisse, 1869-1954, fovismo, francés. *Juego de bolos*, 1908. Óleo sobre tela, 115 x 147 cm. Museo del Hermitage, San Petersburgo

En 1908 Matisse pintó el Juego de bolos, *obra en la que buscó solución a varios problemas: la decoración generalizada, la concentración de los colores, azul, verde y amarillo ocre, así como una composición equilibrada con el triángulo clásico como base estructural. A estos recursos, Matisse sumó líneas curvas, dinámicas y concisas a la vez, resolviendo así el problema del equilibrio en una pintura con formas en movimiento.*

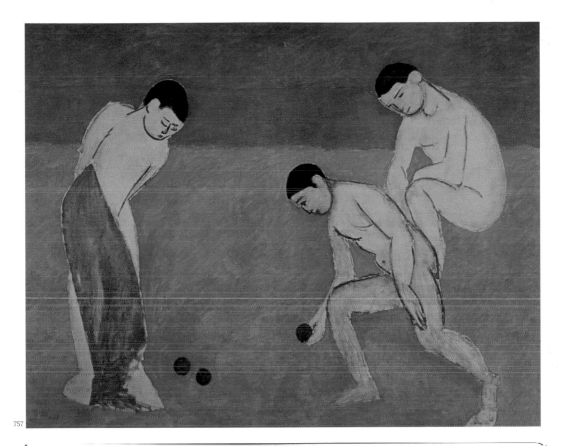

757

HENRI MATISSE
(1869 LE CATEAU-CAMBRÉSIS – 1954 NIZA)

"El fovismo es cuando hay un rojo", explicó Henri Matisse de manera concisa, poniendo en palabras la noción más directa que se tenía del fovismo. Matisse se convirtió de hecho en el líder del fovismo durante años, como resultado de que sus contemporáneos e investigadores se encargaran de perpetuar con persistencia tal idea. En consecuencia, la obra de Matisse se ha examinado en su totalidad en busca del epítome de la pintura fovista. Matisse jamás pretendió ni aspiró a semejante papel, y con respecto a la pregunta de lo que el fovismo representa en teoría y en la práctica, jamás llegó a una conclusión definitiva.

Matisse comenzó a tomar lecciones en la Académie Julian en 1891, trabajando como tutor de derecho para ayudar a pagar sus estudios. En 1892, abandonó las lecciones totalmente carentes de inspiración de Bouguereau y tomó clases con Gustave Moreau en la Escuela de Bellas Artes. Durante las noches, Matisse asistía también a clases de arte aplicado; fue ahí donde conoció a Albert Marquet, quien pronto se convertiría también en discípulo de Moreau. Fue en estas clases en donde surgió un grupo de artistas que se uniría y donde se crearon amistades que soportarían todo tipo de pruebas y tribulaciones. Este grupo estaba integrado por las "tres emes": Matisse, Marquet y Manguin, además de Georges Rouault, Charles Camoin y Louis Valtat. Trabajando en el estudio de Léon Bonnat, apenas al otro lado del corredor, se encontraba otro futuro miembro del grupo: Othon Friesz. Más tarde, se les uniría Raoul Dufy. En 1901, Matisse y sus amigos comenzaron a realizar exhibiciones de su trabajo en el Salon des Indépendants y en la galería de Berthe Weill. En 1903, participaron en la fundación del Salon d'Automne, donde dos años más tarde Vauxcelles vería sus trabajos y los catalogaría como "les fauves" (las fieras). El escándalo del Salon d'Automne por la exhibición de *Mujer con sombrero*, en 1905, dio a Matisse fama y gloria en una época en la que la generación anterior de artistas apenas comenzaba a recibir la suya. Matisse, como heredero natural de la tradición francesa, se mostró a sí mismo más que respetuoso con sus mayores. Renoir, con quien se veía a menudo cuando estuvo en el sur en 1917-18, siempre fue para él la figura del maestro. Las pinturas que Matisse produjo entre 1897 y 1901 demuestran el dominio de las técnicas de sus predecesores, desde los impresionistas hasta Cézanne. Matisse comenzó este proceso alrededor de la época de la muerte de Gustave Moreau. A diferencia de Derain y Vlaminck, jamás le preocupó la "cuestión de los museos", ya que aprendió a apreciar las exposiciones y su influencia, bajo la guía de Moreau. El fovismo dio forma a toda la obra creativa de Matisse y él mismo la definió a la perfección: "El valor de encontrar la pureza de los medios".

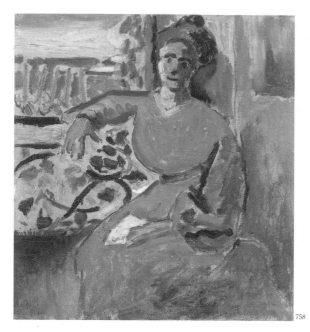

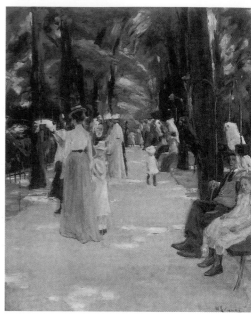

758

759

758. Henri Matisse, 1869-1954, fovismo, francés, *Mujer en la ventana*, 1905. Óleo sobre tela, 32 x 30 cm. Colección privada

759. Max Liebermann, 1847-1935, impresionismo, alemán, *Papageienallee*, 1902, óleo sobre tela, 88.1 x 72.5 cm, Kunsthalle, Bremen

760

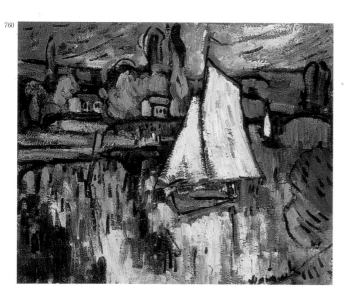

760. Maurice de Vlaminck, 1876-1958, fovismo, francés, *Vista del Sena*, 1905-06, óleo sobre tela, 54.5 x 65.5 cm, Museo del Hermitage, San Petersburgo

Vista del Sena *retrata la orilla del río cercana al puente Chatou (sitio en el que Vlaminck solía pintar antes de mudarse a Bougival). La obra recuerda la pintura* Remeros en Chatou *(1879, Galería Nacional de Washington), pintada por Renoir en ese mismo sitio durante el periodo impresionista. El bote rojo de Renoir, cortando en diagonal la superficie del agua, proyecta una resonancia que podría parecer ajena a la era impresionista. La pintura de Vlaminck, compuesta a partir de líneas paralelas y prácticamente horizontales entre el bote y la orilla, denota una mayor tranquilidad, sin figuras en el fondo que impriman vida a la escena. Sin embargo, en los propios términos planteados por Vlaminck, el color hace de su pintura una "fanfarria" que contrasta con la "música de piano" de Renoir. La curva roja del bote arde en el centro sobre un río de vibrantes trazos en azul, rojo, ocre y blanco. Pinceladas color rojo en la orilla retoman la melodía principal y reflejos rojos sobre las velas blancas hacen eco en diminuendo. El dibujo de los objetos es insinuado: el contorno de los árboles y las casas son muy abstractos y la vela es imprecisa, aunque Vlaminck, experto marino, evidentemente conocía a la perfección el aspecto de las velas. Vlaminck lo subordina todo a la fuerza del color en su deseo de recrear en el lienzo la energía vital de su* joie de vivre. *En su entusiasmo por capturar la percepción inmediata, Vlaminck solía aplicar la pintura directamente del tubo, sin molestarse en mezclarla, con un efecto tan impactante que, incluso al cabo de tantas décadas, la pintura logra evocar los mismos sentimientos de trepidante impaciencia que invadió al artista. El pincel se mueve libre y temperamental, aplicando plastas generosas de ocre en las copas de los álamos y embadurnando pesados trazos de azul cobalto y blanco en el cielo. Dentro de esta aparente irregularidad de manchas de color hay predominancia del rojo, y no es mera coincidencia que se intensifique con el único manchón verde del lienzo, haciendo que el blanco de la vela destaque con intensidad contra una primera capa saturada de color. Bajo la primera capa de pintura se aprecian claramente manchas de líneas horizontales, logradas tal vez raspando la pintura con espátula o, quizá, como el propio artista mencionó, limpiando la pintura fresca del lienzo sobre la hierba, en su prisa por comenzar una nueva pintura en la misma tela.*

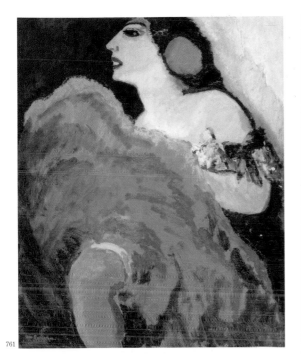

761

762

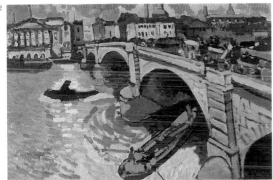

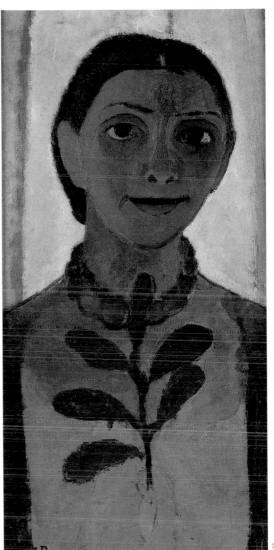

763

761. **Kees van Dongen**, 1877-1968, fovismo, holandés, *La bailarina roja*, 1907, óleo sobre tela, 99.7 x 81 cm, Museo del Hermitage, San Petersburgo

La bailarina roja *fue adquirida en 1909 por el editor Nikolai Riabushinsky en el Salón del Vellón Dorado de Moscú. Un mar de tonos rojos y naranja inunda la mitad del lienzo dividido bruscamente con una sola diagonal. Sobre la base ocre se dispersan abundantes toques toscos de color con diferentes formas y tamaños, siguiendo el movimiento de la falda de la bailarina. Un pequeño detalle, una diminuta partícula de verde puro en el liguero blanco, es prueba bastante de la indiferencia de van Dongen por la teoría del color, un sutil matiz similar a la sombra verde sobre el rostro. El rojo resplandeciente no requiere elementos de apoyo, pues surge de la libertad de la textura pictórica y de la intensidad del color puro tomado directamente del tubo. El color lo decide todo en la composición, determinando el diseño, el movimiento y el espacio de la obra. El ondulante contorno de la falda contrasta con los trazos abstractos y simplificados del rostro, el cuello y el hombro. La línea, en el sentido gráfico, es reemplazada con el desvanecimiento del color contra el fondo, creando una sensación de profundidad sobre la plana superficie del lienzo. Por el carácter de la imagen y el estilo pictórico,* La bailarina roja *es una obra muy cercana al retrato del soprano masculino holandés Modjesc, o en su interpretación de un rol femenino (Museo de Arte Moderno de Nueva York), obra en la que un crítico de 1908 supo apreciar un estilo nuevo.*

762. **André Derain**, 1880-1954, fovismo, francés, *El puente de Londres*, 1906, óleo sobre tela, 66 x 99.1 cm, Museo de Arte Moderno, Nueva York

Bajo la técnica divisionista, Derain supo aplicar una gama sofisticada de colores. El artista realizó un trabajo de colores complementarios como recurso de definición del espacio y la profundidad de la pintura.

763. **Paula Modersohn-Becker**, 1876-1907, expresionismo, alemana, *Autorretrato con collar de ámbar*, 1906, óleo sobre madera, 61.5 x 30.5 cm, Museo Folkwang, Essen

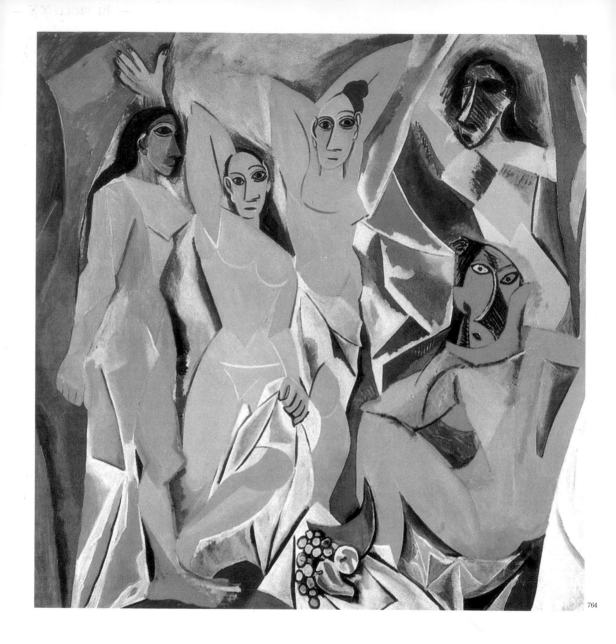

764

764. Pablo Picasso, 1881-1973, cubismo, español, *Las señoritas de Aviñón*, 1906-1907, óleo sobre tela, 243.9 x 233.7 cm, Museo de Arte Moderno, Nueva York

Treinta años antes de pintar su obra maestra Guernica, Picasso se inclinó por el cubismo. En 1907, impresionado con los ojos almendrados y las cabezas alargadas y ovales de las máscaras africanas, retomó un trabajo anterior transformando los rostros de las cinco figuras del cuadro. La combinación de las formas de las máscaras con la intención de reducir la realidad visual a formas abstractas, mostrando simultáneamente ángulos distintos, dieron como resultado una obra de ruptura que llevó al artista a evolucionar de su periodo africano a su periodo cubista más importante. El desarrollo de este nuevo estilo artístico fue un reto que ocupó muchos años de la longeva existencia del artista. Los paisajes y otras obras de Cézanne como Muchacho con chaleco rojo (1893-95), influyeron notablemente en la manera en que Picasso organizó los planos de esta obra para dar movimiento continuo a las figuras. El título "Avignon" hace referencia a la Carrer d'Avinyó, una calle con prostíbulos en el barrio rojo de Barcelona. La pintura acusa la influencia de las Bañistas de Cézanne. Los rostros de las mujeres (en particular las dos al lado derecho) están claramente inspirados en el arte africano. La exhibición de "art nègre", presentada en París en 1906, causó un gran impacto en el artista español. Originalmente, en sus primeros bocetos Picasso tenía proyectado incluir figuras masculinas de marineros y estudiantes; al excluirlas, el espectador puede sentirse parte de la escena.

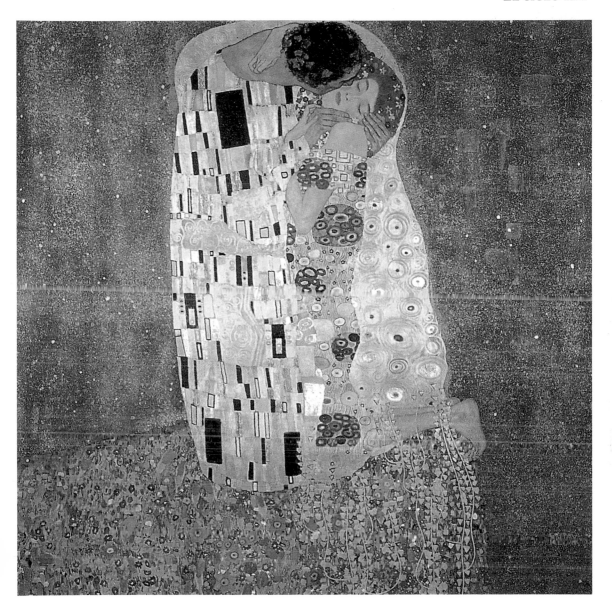

765. **Gustav Klimt**, 1862-1918, art nouveau, austriaco, *El beso*, 1907-08,
óleo sobre tela, 180 x 180 cm, Galería Österreichische, Viena

El beso *de 1908, sin duda la obra más conocida de Klimt, estuvo precedida por otras dos famosas versiones sobre el tema a cargo de Rodin y Munch. Las tres versiones muestran un interés por el erotismo y las relaciones conflictivas entre la mujer y el hombre, tema característico de la cultura occidental en los albores del siglo XX. El beso de Klimt tiene un carácter menos pesimista y misógino que el lodazal de carne macerada de Munch, y menos pretencioso que los desnudos amantes de mármol y aspecto heroico retratados por Rodin.*

De las tres obras, la imagen sexual presentada por Klimt es la más explícita, con una ornamentada carga simbólica y erótica. El abrazo de los amantes sugiere que el momento es posterior al éxtasis. A pesar del tratamiento directo del tema sexual, El beso, de suntuosa calidad decorativa, debe haberse visto sencillamente hermoso junto a las severas obras expresionistas de Schiele y Gerstl en la exposición colectiva de 1908 en el Kunstschau. Por primera vez, una obra de Klimt era recibida con entusiasmo tal, que fue adquirida en la exhibición por el gobierno austriaco.

Félix Vallotton
(1865 Lausana – 1925 París)

El "Nabi extranjero" destacaba entre los miembros del grupo Nabis, no tanto por el hecho de no ser francés, sin por su forma de pintar, que era muy distinta a la de sus compañeros artistas. Por esta razón, algunos críticos han considerado su afiliación con los Nabis como meramente formal.

Vallotton mostró su talento al máximo en cada oportunidad durante su carrera. Cuando era un chico de apenas dieciséis años, sorprendió a sus maestros en Lausana con un estudio de la cabeza de un anciano, ejecutado con mano segura. Poco después, se mudó a París.

Ya desde 1885, cuando Vallotton exhibió sus primeros trabajos en el Salon des Artistes Français, atrajo la atención de los críticos de arte. Sin embargo, tanto entonces como en los años que seguirían, los artistas progresistas que abogaban por la supremacía del efecto pictórico y el uso irrestricto del color consideraron su arte un tanto retrógrado. Signac, que no toleraba la suavidad y retocaba sus superficies con pinceladas divididas, consideró el trabajo que Vallotton realizaba con el pincel como la completa antítesis de su propio estilo y, de hecho, de todo lo que se derivaba del impresionismo. Sin embargo, el joven suizo que había llegado a París cuando los impresionistas aún buscaban el reconocimiento no los conocía, o al menos no tenía deseos de hacerlo. Y no porque estuviera completamente indoctrinado por Jules Lefebvre, Bouguereau y Boulanger, de la Académie Julian; de hecho, prefería ir al Louvre y copiar a Antonello da Messina, Leonardo da Vinci y Albrecht Durero.

El arte de Vallotton es indispensable para cualquier estudioso de la vida de ese periodo: no es necesario cuestionar la precisión de sus detalles; el diseño, el estado de ánimo y, con raras excepciones, la amarga astringencia de su trabajo lo distinguen no sólo entre los de los Nabis, sino entre el resto de sus contemporáneos. Su deliberada objetividad y observación desapasionada y enfática, expresada en sus meticulosos dibujos y la textura inexpresiva lo ligan no sólo con el naturalismo del siglo diecinueve, sino también con las tendencias del siglo veinte. Es natural, por tanto, que el interés público en su obra haya tendido a crecer siempre que se daba un regreso al aspecto concreto y material en las artes, ya fuera en la década de 1920, con su renovado materialismo, o en la de 1970, con su hiperrealismo y otras tendencias seminaturalistas.

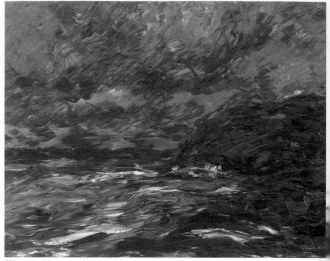

766

767

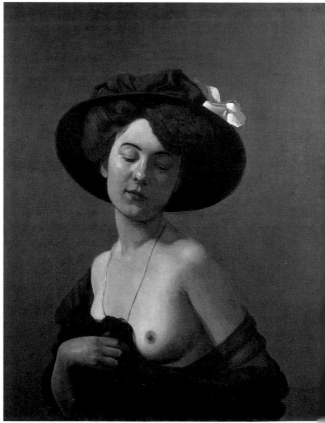

766. **Emil Nolde**, 1867-1956, expresionismo, alemán, *Mar de otoño XI*, 1910, óleo sobre tela, 73 x 88 cm, Kunsthaus Zurich, Zurich

767. **Félix Vallotton**, 1865-1925, nabismo, suizo, *Mujer con sombrero negro*, 1908, óleo sobre tela, 81.3 x 65 cm, Museo del Hermitage, San Petersburgo

Mujer con sombrero negro de Vallotton es sin duda una especie de parodia que combina lo prácticamente incombinable: la impactante figura volteada y semi-desnuda, con rostro llano e indiferente, coronado por un caprichoso sombrero con flores. La interpretación del artista parece a simple vista carente de pasión, y sin embargo revela algo personal en su forma de representar a la mujer. Annette Vaillant menciona que la apariencia calvinista de Vallotton encerraba una extraña sensualidad al estilo de Ingres. El efecto de intimidad del retrato de alguna manera desaparece burlonamente, lo que resulta evidente incluso en la gama cromática utilizada por el pintor. Su paleta es limitada en esta obra, clara imitación de los pintores del Salón.

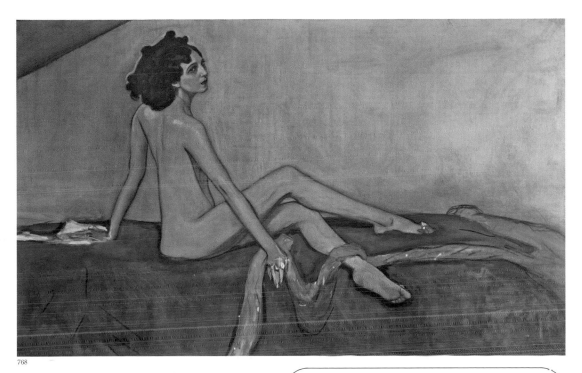

768

768. Valentin Serov, 1865-1911, grupo Mundo del Arte, ruso,
Retrato de Ida Rubinstein, 1910,
pintura al temple y carbón sobre papel,
147 x 233 cm, Museo del Estado, San Petersburgo

Podría decirse que el Retrato de Ida Rubinstein cumple a la perfección con todas las exigencias del nuevo estilo. La afamada bailarina posó al desnudo para Serov, lo cual obligó al artista a buscar la manera de evitar cualquier asociación futura entre la pintura y la realidad. De tal manera que Serov no retrató a Ida Rubinstein, sino más bien creó una imagen con las infinitas posibilidades que ofrecía la modelo. Buscó combinar lo abstracto con lo real, característica del art nouveau, como también de la mayoría de los retratos de Serov. Las líneas curvas de los contornos están trazadas directamente sobre el papel. El esquema de colores sólo presenta tres matices, sin combinar ni degradar: azul, verde y marrón; cada color es local y aparece aislado. No existe un diseño espacial trazado ni a través del color, ni con la composición de elementos o la perspectiva. La modelo no parece estar sentada, sino tendida contra el papel; sus rasgos seductores y extravagantes crean una sensación de debilidad y vulnerabilidad. A pesar de la gran admiración que sentía por Ida Rubinstein, Serov no sacrificó el ideal por la apariencia física. En muchos de sus otros retratos, el tratamiento de las modelos raya incluso en lo grotesco, tendencia que alcanzó su punto culminante en sus últimos años de vida y, principalmente, en el Retrato de Olga Orlova *(1911).*

VALENTÍN SEROV
(1865 San Petersburgo – 1911 Moscú)

Entre los "jóvenes peredvizhniki" que se unieron al grupo Mundo del Arte, el más brillante retratista era Valentín Serov. Como muchos de sus contemporáneos, le gustaba trabajar en exteriores y algunos de sus retratos más atractivos, como *Muchacha con duraznos, Muchacha en el sol* y *En verano* deben su naturalidad al entorno o al juego de la luz del sol con las sombras. De hecho, Serov los consideraba más como "estudios" que como retratos, dados los títulos descriptivos que omitían el nombre de las modelos. La modelo de *Muchacha con duraznos,* que Serov pintó cuando tenía solo veintidós años, era, de hecho, la hija de Mamontov, Vera. La modelo de *En verano* fue la esposa de Serov.

Cuando tenía apenas seis años de edad, Serov comenzó a mostrar indicios de talento artístico. A los nueve, Repin actuó como su maestro y mentor, dándole lecciones en su estudio en París, para luego permitir que Serov trabajara con él en Moscú, casi como un aprendiz. Finalmente, Repin lo envió a estudiar con Pavel Chistiakov, el maestro de muchos de los pintores del Mundo del Arte, incluyendo a Nesterov y Vrubel. Chistiakov se convertiría en un buen amigo suyo. Debido a que la carrera de Serov se extendió durante un largo periodo, su estilo y temas variaron considerablemente, yendo de los retratos de la voluptuosa sociedad (los últimos de los cuales fueron notables por su estilo grandioso y suntuosos ropajes), a estudios de niños realizados con gran sensibilidad. Completamente distinto de cualquiera de estos trabajos fue el famoso estudio de desnudos de la bailarina Ida Rubinstein, realizado en pintura al temple y carboncillo sobre lienzo, que pintó casi al final de su vida. Aunque el estilo de los primeros años de Serov tenía mucho en común con el de los impresionistas franceses, no conoció su trabajo sino hasta después de haber realizado pinturas tales como *Muchacha con duraznos.*

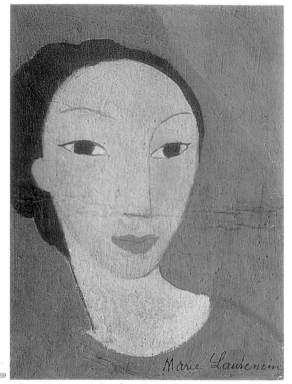

769

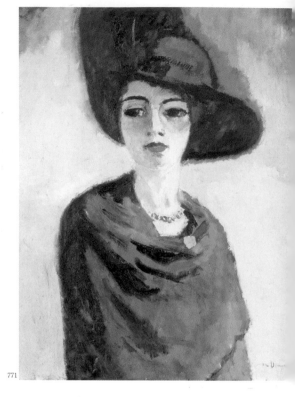

771

770

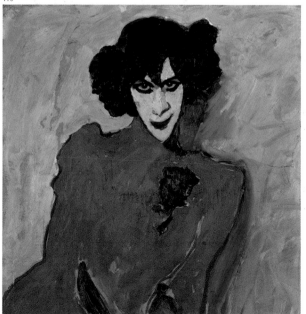

769. Marie Laurencin, 1883-1956, Francés, *Cabeza de mujer*,
óleo sobre tela pegado sobre cartón, 35 x 27 cm,
Museo Estatal de las Bellas Artes Pushkin, Moscú

770. Alexei von Jawlensky, 1864-1941, expresionismo, ruso,
Retrato del bailarín Alexander Sakharov, 1909, óleo sobre tela,
Städtische Galerie im Lenbachhaus, Munich

El bailarín ruso Alexander Sakharov fue capturado en este extraordinario retra·
por su amigo Alexei von Jawlensky. El bailarín visitó al pintor por la tare·
después de una actuación, con vestimenta y maquillaje teatral, lo que produc·
un efecto andrógino muy especial. Con rapidez y de manera espontánea,
parecer en tan sólo media hora, Jawlensky pintó este retrato memorable, libre
pleno de energía.

771. Kees van Dongen, 1877-1968, fovismo, holandés,
Mujer con sombrero negro, 1908, óleo sobre tela, 100 x 81.5 cm,
Museo del Hermitage, San Petersburgo

Mujer con sombrero negro fue continuación de las reflexiones de Van Dongen so·
la belleza. Este retrato es más bien un aspecto de esas reflexiones. Extraordina·
imagen que, en palabras del propio Van Dongen, no es una fotografía de la v·
sino más bien pertenece al reino de la ensoñación. El sombrero de ala ancha ·
gabardina verde dan a la modelo un carácter intemporal que saca al espectador
la esfera de lo visible. El fondo es ligeramente vibrante y luminoso; los contor·
suavizados. El manchón verde, igual que el negro del sombrero, se hacen prese·
en el lienzo para resaltar ligeramente los cálidos tonos rosados del rostro con ·
inmensos ojos negros. Precisamente en esta pintura aparecen los fundamentos d·
idealización esperada por la sociedad al comisionar un retrato a Van Dongen.

772. Natalia Goncharova, 1881-1962, primitivismo, ruso-francesa,
Calle en Moscú, 1909, óleo sobre tela, 65 x 79 cm, Colección privada

LE DOUANIER ROUSSEAU (HENRI ROUSSEAU)
(1844 LAVAL – 1910 PARÍS)

Henri Rousseau trabajó como oficial de aduanas en Vanves, en París. Pintaba en su tiempo libre, a veces por encargo de sus vecinos y otras a cambio de comida. Año tras año, de 1886 a 1910 llevó su material al Salon des Indépendants para que se exhibiera. (El Salon des Indépendants se creó en 1884. No tenía un comité de selección y su objetivo específico era mostrar las obras de artistas que pintaban para ganarse la vida, pero que todavía no lograban o no estaban dispuestos a cumplir con los requisitos de los salones oficiales). Año tras año, su obra se expuso, a pesar de su falta absoluta de mérito profesional. Sin embargo, se sentía orgulloso de contarse entre los artistas de la ciudad y disfrutaba del derecho que todos tenían de mostrar sus trabajos al público, al igual que los artistas más aceptados en los mejores salones.

Rousseau estuvo entre los primeros de su generación en percibir la llegada de una nueva era en el arte, en la que sería posible captar la noción de libertad, la libertad de ser un artista sin tener que apegarse a un estilo específico de pintura o tener certificaciones profesionales. Las discusiones y apreciación del trabajo de Rousseau llevan inevitablemente a la discusión y (a veces) a la apreciación de los trabajos de otros como él. Es por ello que se tomó nota de, e incluso se animó a, artistas que si bien no eran tan talentosos, sí eran indudablemente originales. Lo que siguió fue una cadena de "descubrimientos". De pronto, los calificativos de arte "primitivo" y "naïve" aparecieron por todas partes. Además, los artistas profesionales comenzaron a involucrarse en el proceso.

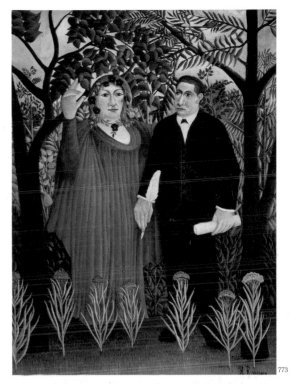
773

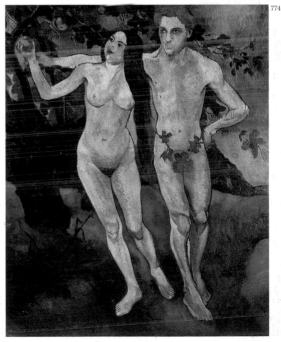
774

773. **Henri Rousseau (Le Douanier Rousseau)**, 1844-1910, arte naïve, francés, *La musa inspirando al poeta (Retrato de Apollinaire y Marie Laurencin)*, 1909, óleo sobre tela, 131 x 97 cm, Museo Estatal de las Bellas Artes Pushkin, Moscú

774. **Suzanne Valadon**, 1865-1938, post-impresionista, francesa, *Adán y Eva*, 1909, óleo sobre tela, 162 x 131 cm, Musée national d'art moderne, Centre Georges Pompidou, Paris

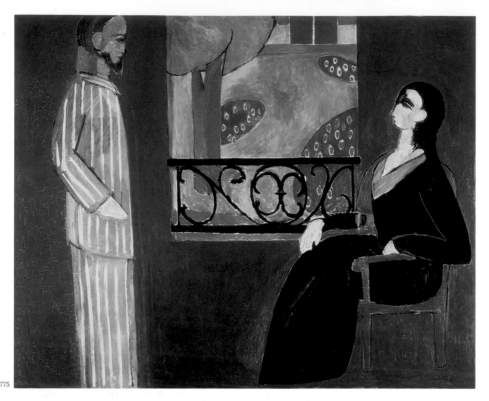

775

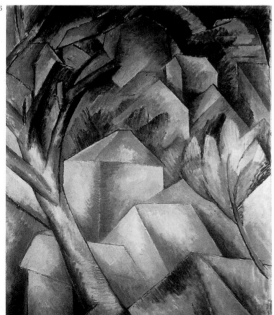

776

775. **Henri Matisse**, 1869-1954, fovismo, francés, *Conversación*, 1908-12. Óleo sobre tela, 177 x 217 cm. Museo del Hermitage, San Petersburgo

776. **Georges Braque**, 1882-1963, cubismo, francés, *Casas en L'Estaque*, 1908, óleo sobre tela, 73 x 60 cm, Kunstmuseum, Berna

GEORGES BRAQUE
(1882 ARGENTEUiL-SUR-SEiNE — 1963 PARíS)

El pintor francés Georges Braque, natural de Argenteuil, cerca de París, fue uno de los más grandes pintores del siglo XX. Junto con Picasso, fue fundador del cubismo. Además de ser pionero en la obra del cubismo analítico con Picasso, también puede dársele crédito por el desarrollo de una versión del cubismo completamente original y emocionante: el cubismo mezclado con los efectos de color fovistas. La asociación de Braque y Picasso fue tan mutua e intensa, que en muchos casos sólo los expertos pueden distinguir la obra de Braque de 1910 a 1912, de la de Picasso. Las pinturas de este periodo son todas en tonos verdes, grises, ocres y marrones apagados. Los objetos estaban fragmentados, como si se presentaran desde distintos puntos de vista. Con el tiempo, Picasso y Braque siguieron sus propios caminos.

Braque sirvió durante la Primera Guerra Mundial y en 1916 fue herido de gravedad. Dedicó el resto de su vida a la exploración del cubismo. Activo hasta el fin de sus días, Braque produjo una obra que incluye esculturas, gráficas, ilustraciones de libros y arte decorativo. Ciertamente fue el más consistente de los pintores cubistas originales y uno de la media docena de grandes pintores del siglo XX.

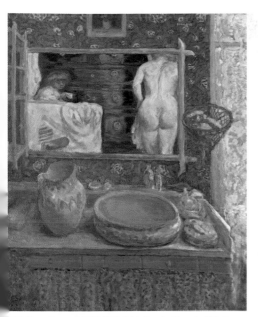

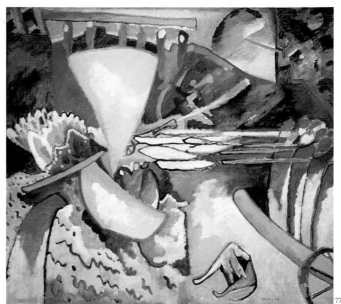

778

779

777. Pierre Bonnard, 1867-1947, Nabis, francés, *El espejo del baño*, 1900, óleo sobre tela, 125 x 110 cm, Museo Estatal de las Bellas Artes Pushkin, Moscú

Entre las pinturas de género de Bonnard, *El espejo del baño* es una de las mejor logradas, como también de las más cautivadoras por su armonía visual. Una obra tan compleja como ésta, además del reto, requirió de la experiencia acumulada a lo largo de veinte años de trabajo. Las naturalezas muertas de Bonnard en su juventud, incluyendo obras de estudiante realizadas a partir de 1888, estaban muy lejos de plantear temas complejos de género y espacio. La yuxtaposición de dos figuras femeninas, una desnuda y la otra vestida, tiene en sí el ingrediente irónico característico de Bonnard. Un aspecto poco usual en esta pintura es el espejo. Detalles como éste solían presentarse con frecuencia en las obras de los maestros del pasado como un elemento de las composiciones vanitas que, por medio de la superposición de objetos hablaban de lo efímero del tiempo y la vanidad humana. En ocasiones, el espejo era representado en combinación con la estatuilla de una mujer desnuda, que simbolizaba el Arte. Sin embargo, este tipo de simbolismo a través de los objetos perdió su significado original en los albores del siglo XVIII. Los impresionistas, predecesores inmediatos de Bonnard, rara vez utilizaron el espejo como elemento compositivo de sus naturalezas muertas. Bonnard desarrolló los elementos estructurales básicos de El espejo del baño mucho tiempo antes de 1900. En el año de 1894, por ejemplo, el artista pintó *Taza de café*, obra que muestra a una niña frente a una mesita, sosteniendo entre las manos una taza de café. Un año después, atendiendo un encargo para la decoración de un salón de baño, Bonnard produjo una serie de desnudos con tiza roja y grisácea en los se aprecia la influencia de Degas.

778. Vasily Kandinsky, 1866-1944, abstracción lírica/ Der Blaue Reiter, ruso, *Improvisación II*, 1910, óleo sobre tela, Museo del Estado, San Petersburgo

779. Mijail Larionov, 1881-1964, rayonismo, ruso, *Pan*, c. 1910, óleo sobre tela, 102 x 84 cm, Colección privada, París

Una pila de piezas de pan, redondas y alargadas, cubre la superficie total de esta pintura monumental. El poeta Maximilien Volochine, después de su visita a la exposición de los "Ladrones de Diamantes" en 1910, expresó: "Larionov es el más naïve y espontáneo de todos nuestros 'ladrones'. Su pintura *Pan* no es otra cosa sino pan, buen pan, bien horneado, que bien podría ser orgullo de cualquier panadería que la tuviera como letrero". Si bien se inspiraba en letreros de la calle, Larionov no se contentaba con la mera imitación. Su forma de abordar el tema es un estudio de la obstinación: serio y de peso para el pintor de letreros; irónico y repleto de humor en este lienzo.

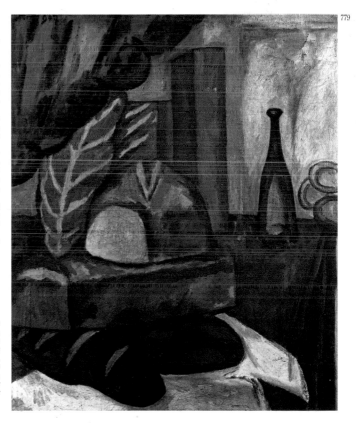

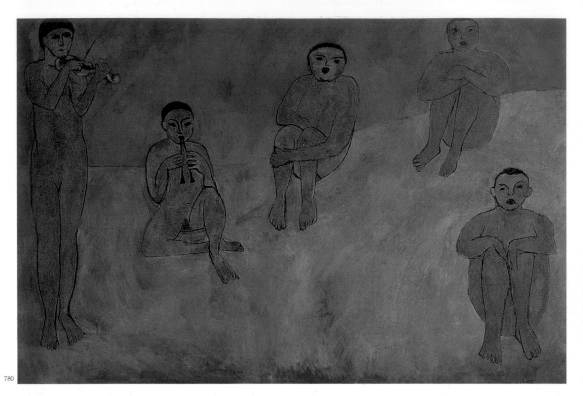

780

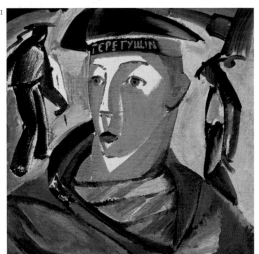

781

781. Vladimir Tatlin, 1885-1953, constructivismo, ruso, *El marinero*, 1911-12, pintura al temple sobre tela, 71.5 x 71.5 cm, Museo del Estado, San Petersburgo

Tatlin es el fundador del constructivismo. En 1917, después de la Revolución de octubre, fue comisionado para el diseño del monumento para la Tercera Internacional, una inmensa torre en espiral con acero y vidrio. Treinta y un años después, el régimen soviético lo declaró "enemigo del pueblo".

780. Henri Matisse, 1869-1954, fovismo, francés, *La música*, 1910, óleo sobre tela, 260 x 389 cm, Museo del Hermitage, San Petersburgo

Las pinturas La música *y* La danza *forman parte inseparable de un mismo concepto decorativo. El ritmo intenso y salvaje de* La danza *que, colgado en la planta baja de su casa de Shushkin, confrontaba a los visitantes, se compensaba con la serena pintura de* La música *que adornaba un muro del segundo piso. En* La música, *la línea del horizonte es más alta y el peso relativo de la superficie verde es mayor. La composición ha sido reducida a un patrón primitivo: el lienzo dividido por una línea diagonal con figuras color naranja enmarcadas entre dos líneas verticales. Para reducir los elementos de la composición al mínimo, Matisse hizo cambios directos sobre la tela sin recurrir a bocetos preliminares. Algo que resulta sorprendente en estos dos lienzos, es que la alteración de un solo elemento, la relación proporcional en la configuración de las áreas de color, imprime una sensación de movimiento a* La danza *y un estatismo diametralmente opuesto en* La música.

782. Oskar Kokoschka, 1886-1980, expresionismo, austriaco, *Adolfo Loos*, 1909, óleo sobre tela, 74 x 91 cm, Staatliche Museen, Berlín

Sin duda alguna, el logro más importante de Kokoschka en los años previos a la guerra fueron sus retratos. Figuran no sólo entre los más admirables del expresionismo, sino de la propia historia del arte. En el contexto alemán, cuando menos hasta la llegada de Otto Dix, solamente los retratos de Lovis Corinth se aproximan un poco a la capacidad de Kokoschka para revelar la profundidad introspectiva de sus modelos. En su extraordinaria pintura de la esteta aristocrática, la condesa Keyserling, Corinth pudo alcanzar subrepticiamente lo que para Kokoschka era como su propia razón de ser. El arquitecto Adolf Loos, amigo, patrono y mentor de Kokoschka, parece haber sabido instintivamente que el joven artista tenía una capacidad única para captar en el dibujo las características esenciales de una persona, y por tanto las más esquivas. Decidió impulsar al artista aún cuando, hasta entonces, Kokoschka no había pintado ningún retrato y sólo había trabajado en artes aplicadas.

Loos creía tan fervientemente en el potencial retratista de Kokoschka, que no sólo le procuró un rosario de acaudalados modelos, sino que él mismo compró todas las pinturas que los clientes rechazaron, a pesar de que apenas contaba con los medios para hacerlo.

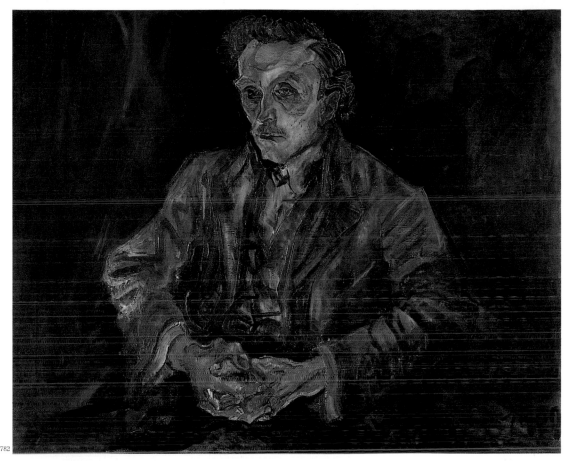

782

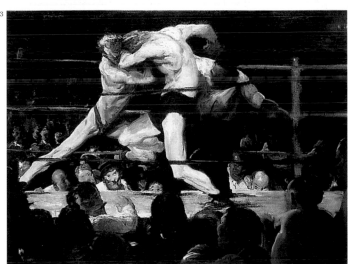

783

783. George Wesley Bellows, 1882-1925,
escuela Ashcan, estadounidense,
Espectáculo de luchas en Sharkey, 1909,
óleo sobre tela, 92 x 122.6 cm,
Museo de arte de Cleveland, Cleveland

*Aunque George Wesley Bellows no fue uno de los
miembros fundadores de la escuela Ashcan de
realismo, se le considera dentro de esta tendencia
artística. Su capacidad de análisis de la vida cotidiana
de la gente común, sin la necesidad de tocar el tema
del socialismo que generaba un clima de intranquilidad
en la época, está atrapado en esta obra maestra que
hace de Bellows un exponente del movimiento realista.*

*La pintura muestra el cuadrilátero de un
espectáculo de luchas sólo para hombres. El punto de
vista del observador está ubicado justo por encima de
la cabeza de los asistentes. Bellows se las ingenia para
atrapar a la perfección la rudeza y el escándalo del
gentío y de la lucha que se está llevando a cabo.*

*El artista logra capturar la atmósfera, que
evidentemente no es sólo resultado de un gesto
espontáneo. La cuerda superior del cuadrilátero está
colocada de tal manera que no obstruye la vista del
tema central.*

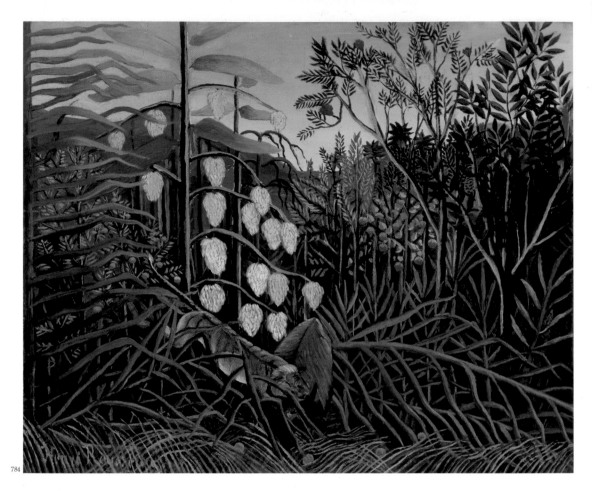

784

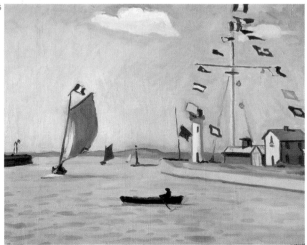

785

784. **Henri Rousseau (Le Douanier Rousseau)**, 1844-1910,
arte naïve, francés, *Tigre atacando a un toro*, 1908-09,
óleo sobre tela, 46 x 55 cm,
Museo del Hermitage, San Petersburgo

785. **Albert Marquet**, 1875-1947, fovismo, francés,
Puerto en Honfleur, c. 1910, óleo sobre tela, 65 x 81 cm,
Museo Estatal de las Bellas Artes Pushkin, Moscú

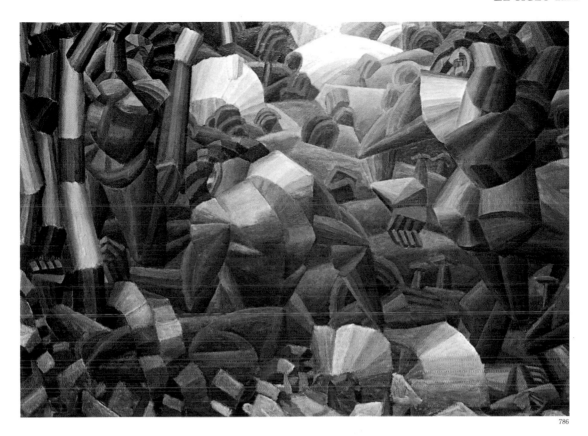

786

787

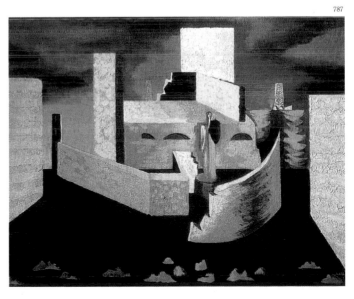

786. Fernand Léger, 1881-1955, cubismo/ purismo, francés, *Desnudos en el bosque*, 1909-10, óleo sobre tela, 120 x 170.2 cm, Rijksmuseum Kröller-Müller, Otterlo

De acuerdo con el propio Léger, estas figuras son una "lucha de volúmenes" que se superponen con ritmos sincopados. Unificadas con una luz fría, las figuras "son antípodas del impresionismo". En cierto modo, esta obra se anticipa al futurismo italiano.

787. André Lhote, 1885-1962, cubismo, francés, *Paisajes con casas*, después de 1911, óleo sobre tela, 65 x 50 cm, Museo Estatal de las Bellas Artes Pushkin, Moscú

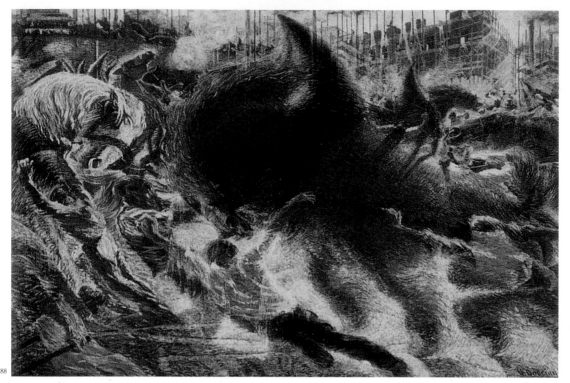

788

788. Umberto Boccioni, 1882-1916, futurismo, italiano,
La ciudad despierta, 1910, óleo sobre tela, 199.3 x 301 cm,
Museo de Arte Moderno, Nueva York

789. Umberto Boccioni, 1882-1916, futurismo, italiano,
La calle penetra en la casa, 1911, óleo sobre tela,
100 x 100 cm, Museo Sprengel, Hanover

789

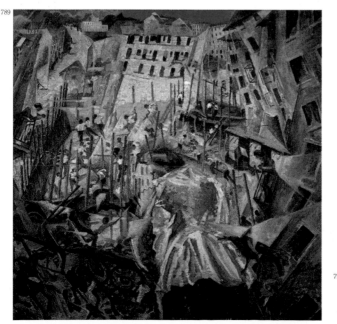

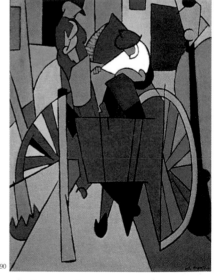

790

790. Alberto Magnelli, 1888-1971, abstracción, italiano,
Trabajadores en carro, 1914, óleo sobre tela, 100 x 75.5 cm,
Musée national d'art moderne, Centre Georges Pompidou, Paris

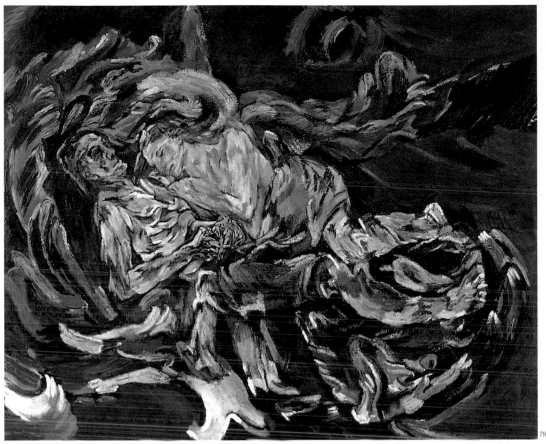

791

791. Oskar Kokoschka, 1886-1980,
expresionismo, australiano, *La tempestad*
(*La novia de los vientos*), 1914, óleo sobre tela,
71 x 86 cm, Kunstmuseum, Basilea

Oskar Kokoschka
(1886 Pöchlarn – 1980 Montreux)

Oskar Kokoschka pintó algunos de los más importantes trabajos del expresionismo e implantó un nuevo estándar en el retratismo moderno. Hacia el final de su larga vida, su obra se describía como "expresionismo eterno". Sin embargo, ha existido una fuerte tendencia entre los críticos y curadores a considerar sus primeras obras, particularmente las de sus "años de Viena", de 1909 a 1914, como las mejores. Es cierto que Kokoschka creó algunas de sus más originales y sorprendentes obras literarias y visuales durante este periodo, pero siguió explorando los medios de una expresión potente en la pintura durante toda su vida.

Kokoschka fue también un escritor importante, y en la etapas posteriores de su vida llevó a cabo actividades de política cultural, como vocero de la oposición a la opresión nazi.

Kokoschka nació en la Baja Austria y emergió de un medio que todavía estaba embelesado con Klimt y con el Secesionismo vienés. Se hizo de un nombre cuando aún era estudiante en Kunstschau, en 1908, en Viena, con las obras que produjo bajo la guía del elegante Wiener Werkstätte. Las cualidades radicales e inquietantes de su obra ya podían reconocerse desde sus primeros trabajos. Se le apodó *Oberwildling* o "Jefe salvaje". Kokoschka no estudió pintura. Estudió otras técnicas en la Kunstgewerbeschule (Escuela de artes y oficios), pero apenas se había graduado cuando comenzó su intensa relación con el género del retrato. Loos reconoció el talento crudo y precoz del joven artista y lo animó, en particular, a que se dedicara a los retratos. Por tanto, es adecuado que una de las primeras grandes obras de Kokoschka fuera el retrato de su mentor, pintado en 1909.

La que posiblemente sea la pintura más conocida de *Kokoschka* surgió de un apasionado romance que también se ha convertido en leyenda. *Die Windsbraut* (*La tempestad*) es una pintura grande, trabajada y retrabajada muchas veces. *El título evocativo, que literalmente significa "novia de los vientos", fue tomado del poeta Georg Trakl; originalmente, Kokoschka concibió a la pareja como los amantes wagnerianos Tristán e Isolda. En su primera etapa, la pintura estaba dominada por tonos rojos, sugiriendo la ardiente pasión, sin embargo, en su fase final, revela un testimonio de la experiencia pasional del propio artista, plasmada en matices fríos y ensoñadores de tonos verdes, azules, grises y rosas pálidos. Sin falsa modestia, Kokoschka describió la pintura como "mi obra más intensa y mejor lograda; la obra maestra que todo expresionista podría desear". Las figuras, elevadas por encima de la realidad mundana, agitados por la tormenta amorosa de su abrazo, representan al propio Kokoschka y a Alma Mahler, la dueña de su pensamiento e inspiración por largos años.*

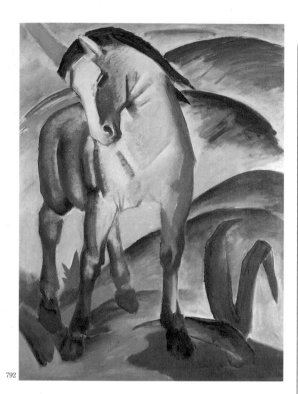

792. Franz Marc, 1880-1916, expresionismo, alemán, *El caballo azul I*, 1911, óleo sobre tela, 112.5 x 84.5 cm, Städtische Galerie im Lenbachhaus, Munich

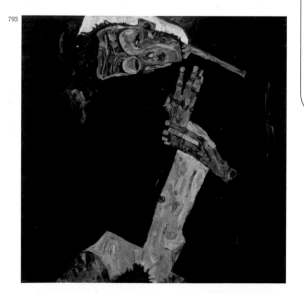

Egon Schiele
(1890 Tulln – 1918 Viena)

La obra de Egon Schiele es tan particular que se resiste a la categorización. Admitido en la Academia Vienesa de las Bellas Artes cuando apenas contaba con dieciséis años, fue un artista de extraordinaria precocidad, cuya consumada habilidad en la manipulación de las líneas le dio a sus obras una tersa expresividad. Profundamente convencido de su propia importancia como artista, Schiele logró más en su corta existencia que muchos otros artistas en toda una vida. Sus raíces se encontraban en los *Jugendstil* del movimiento de Secesión vienés. Como toda una generación, cayó bajo la abrumadora influencia de los más carismáticos y celebrados artistas vieneses, como Gustav Klimt. A su vez, Klimt reconoció el gran talento de Schiele y apoyó al joven artista, que en sólo un par de años ya se alejaba del estilo sensual decorativo de su mentor.

Alrededor de 1910, Schiele comenzó un periodo de intensa creatividad, embarcado en una estoica exposición de la forma humana, entre la que incluía la suya propia, tan penetrante que es evidente que examinaba una anatomía más psicológica, espiritual y emocional que física.

Pintó muchos paisajes de pueblos y campos, hizo retratos formales y trató temas alegóricos, pero fueron sus trabajos más francos en papel, muchos de los cuales son abiertamente eróticos, junto con su tendencia a usar modelos menores de edad, lo que hizo que Schiele fuera vulnerable a al censura moral. En 1912, fue encarcelado por sospecha de una serie de delitos entre los que se incluía el secuestro, la violación y la inmoralidad pública. Los cargos más graves terminaron por retirarse (todos excepto el de inmoralidad pública) pero Schiele pasó aproximadamente tres semanas terribles en prisión.

Los círculos expresionistas alemanes dieron una recepción poco entusiasta a los trabajos de Schiele. Su compatriota Kokoschka obtuvo un éxito mayor entre ellos. Aunque admiraba a los artistas de Munich de *Der Blaue Reiter*, por ejemplo, ellos lo rechazaron. Más tarde, durante la Primera Guerra Mundial, su obra se volvió mejor conocida y en 1916, apareció en un ejemplar de la revista Berlinesa expresionista de izquierda, *Die Aktion*. Schiele era como un gusto adquirido. Desde muy joven se le consideró un genio. Esto le ganó el apoyo de un pequeño grupo de sufridos coleccionistas y admiradores, pero aún así, durante varios años de su vida, sus finanzas fueron precarias. Con frecuencia estaba endeudado y en ocasiones se veía obligado a usar materiales baratos, pintando en papel para envolver o en cartón, en lugar de papel especial o en lienzos. No fue sino hasta 1918 que disfrutó de su primer éxito público sustancial en Viena. Por desgracia, poco después él y su esposa Edith fueron víctimas de la epidemia de influenza de 1918, la misma que acabó con Klimt y con millones de personas más, y murieron uno a los pocos días del otro. Schiele tenía sólo veintiocho años de edad.

793. Egon Schiele, 1890-1918, expresionismo, austriaco, *El poeta (Autorretrato)*, 1911, óleo sobre tela, 80.1 x 79.7 cm, Colección privada

Esta pintura está considerada como una de las obras maestras tempranas de Schiele y un refinado ejemplo del retrato expresionista. El título recuerda la idea de Schiele de que todas las formas artísticas se relacionan. De tal manera, aseguraba que el artista es una persona condenada que, por la virtud de su visión real del mundo, tiene un conocimiento más profundo y, por lo mismo, está condenado a un sufrimiento mayor. Un aspecto poco común de esta pintura es la representación hermafrodita de los genitales, con la parte femenina perforada violentamente por la punta roja de una imagen fálica. Esto sugiere a la vez que todos los artistas son como uno solo, sin importar el sexo. Sugiere también las ambigüedades sexuales de género, tan de moda como escandalosas en esa época. El concepto hermafrodita también conlleva la idea de que Schiele es tanto creador de arte como padre de toda creación. El artista se sitúa aparte de todo tabú sexual y social, alineándose así con todos sus compañeros artistas, pero a la vez retiene en su interior una fuerza casi mítica y una capacidad sexual superlativa de creación y procreación.

Marc Chagall
(1887 Vitebsk – 1985 Saint-Paul-de-Vence)

Marc Chagall nació en el seno de una familia judía sumamente estricta, para la cual la prohibición de la representación de la figura humana tenía la fuerza de un dogma. El no haber pasado el examen de admisión de la escuela Stieglitz no evitó que Chagall se uniera posteriormente a esa famosa escuela fundada por la sociedad imperial para el fomento de las artes, dirigida por Nicholas Roerich. En 1910, Chagall se mudó a París. La ciudad fue su "segunda Vitebsk". Al principio, aislado en su pequeña habitación de Impasse du Maine en La Ruche, Chagall encontró numerosos compatriotas a los que también había atraído el prestigio de París: Lipchitz, Zadkine, Archipenko y Sutin, todos ellos destinados a mantener el "aroma" de su tierra natal. Desde su llegada, Chagall quería "descubrirlo todo". Ante sus sorprendidos ojos, la pintura se le reveló. Aun el observador más atento y parcial tiene dificultad, en ocasiones, para distinguir al Chagal parisino del de Vitebsk. El artista no estaba lleno de contradicciones, ni tenía una personalidad dividida, pero siempre era distinto; miraba a su alrededor y en su interior, así como al mundo que lo rodeaba y usaba sus ideas del momento y sus recuerdos. Tenía un estilo de pensamiento sumamente poético que le permitía seguir un camino tan complejo. Chagall estaba dotado de una cierta inmunidad estilística: se enriquecía a sí mismo sin destruir nada de su propia estructura interna. Admiró la obra de otros y la estudió con inventiva, librándose de su juvenil torpeza, pero sin perder un solo instante su autenticidad.

Por momentos, Chagall parecía mirar al mundo a través del cristal mágico, sobrecargado de experimentación artística, de la *Ecole de París*. En tales casos, su involucraba en un sutil y serio juego con los diversos descubrimientos del fin de siglo y volvía su mirada profética, como la de un joven bíblico, para mirarse a sí mismo con ironía y de manera pensativa en el espejo. Naturalmente, reflejó por completo y de manera extrema los descubrimientos pictóricos de Cézanne, la delicada inspiración de Modigliani y los ritmos superficiales complejos que recordaban la experimentación de los primeros cubistas (Véase *Retrato en el caballete*, 1914). A pesar de los análisis recientes que mencionan las fuentes judeo-rusas del pintor, heredadas o prestadas pero siempre sublimes, así como de sus relaciones formales, siempre hay algo de misterio en el arte de Chagall. Un misterio que tal vez descansa en la naturaleza misma de su arte, en el que utiliza sus experiencias y recuerdos. Pintar es la vida, y tal vez, la vida es pintar.

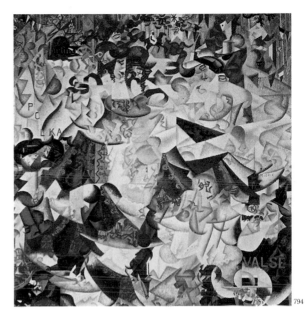

794

794. Gino Severini, 1883-1966, futurismo, italiano, *Jeroglífico dinámico de Bal Tabarin*, 1912, óleo sobre tela con lentejuelas, 161.6 x 156.2 cm, Museo de Arte Moderno, Nueva York

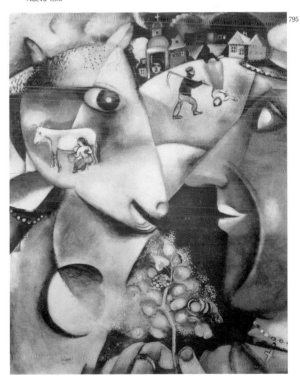

795

795. Marc Chagall, 1887-1985, surrealismo, ruso de origen francés, *El pueblo y yo*, 1911, óleo sobre tela, 191.2 x 150.5 cm, Museo de Arte Moderno, Nueva York

En El pueblo y yo, la lógica compositiva de Chagall se oculta detrás de una aparente calidad de improvisación. Es claro que Chagall se guiaba sobre todo por la intuición. El artista no seguía la lógica de la "comprobación algebraica de la realidad". Pero en un análisis final, y por el resultado alcanzado inconscientemente, la armonía creada por el artista podría analizarse como una especie de modelo racional. A pesar de todo, es indudable que la riqueza de esta pintura rebasa todo modelo de éstas características.

El centro de la composición está claramente indicado por las diagonales que se intersectan. A la mitad del plano vertical, la similitud plástica con un reloj de arena representa el motivo del tiempo. Las flores en las partes inferior y superior del reloj de arena, evocan la visión fantástica de la ciudad de Vitebsk. El sentido de inmensa tranquilidad colorística que proyecta la pintura fue logrado mediante una delicada ruptura de color con salpicaduras de tonos saturados. Todo esto, en conjunto, conforma la unidad compositiva. En una pintura de fantasía tal, que no centra la atención del espectador exclusivamente en el sujeto, la ausencia de dicha unidad sería catastrófica; el lienzo se convertiría en un caos visual desprovisto de armonía y, por lo mismo, carente de todo mérito artístico. En la pintura pueden apreciarse también los vínculos de Chagall con las tradiciones del arte primitivo e incluso de las impresiones rusas estilo lubok, en las que la unidad composicional intuitiva es tan natural como esencial (como en un cuento de hadas o en las narraciones rusas estilo bylina).

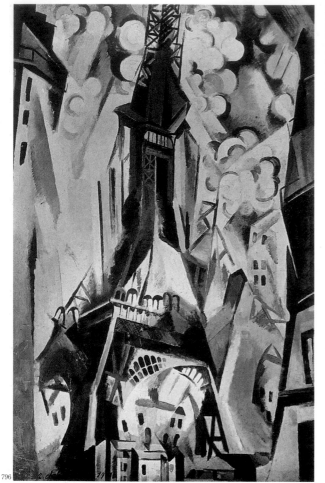

796

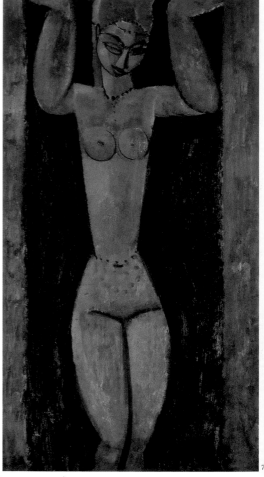

797

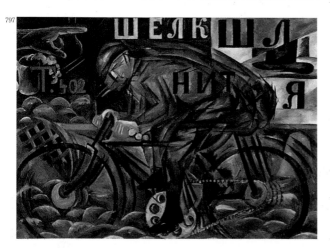

796. **Robert Delaunay**, 1885-1941, orfismo, francés, *La torre Eiffel*, 1911, óleo sobre tela, 195.5 x 129 cm, Kunstmuseum, Basilea

797. **Natalia Goncharova**, 1881-1962, rayonismo, ruso-francesa, *El ciclista*, 1913, óleo sobre tela, 78 x 105 cm, Museo del Estado, San Petersburgo

798. **Amedeo Modigliani**, 1884-1920, expresionismo, italiano, *Cariátide*, 1912, óleo sobre tela, 81 x 46 cm, Museo de arte Sogetsu, Tokio

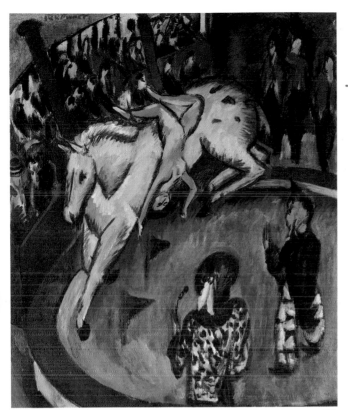

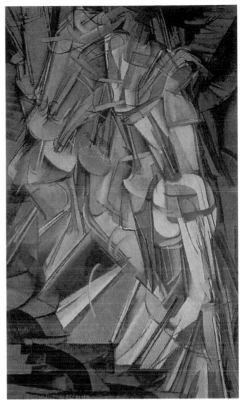

799

800

801

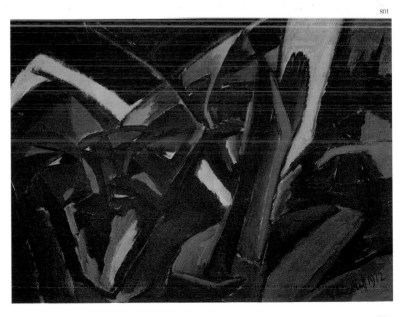

799. Ernst Ludwig Kirchner, 1880-1938, expresionismo, alemán, *Jinete de circo*, 1912, óleo sobre tela, 120 x 100 cm, Staatsgalerie Moderne Kunst, Munich

800. Marcel Duchamp, 1887-1968, Dadá, francés, *Desnudo descendiendo una escalera (Núm. 2)*, 1912, óleo sobre tela, 146.8 x 89.2 cm, Museo de arte de Filadelfia, Filadelfia

801. Karl Schmidt-Rottluff, 1884-1976, expresionismo, alemán, *Fariseos*, 1912, óleo sobre tela, 75.9 x 102.9 cm, Museo de Arte Moderno, Nueva York

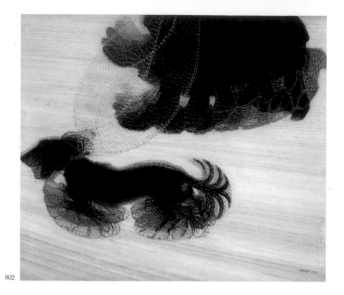

802

GIACOMO BALLA
(1871 TURÍN – 1958 ROMA)

Cuando niño, Giacomo Balla estudió música antes de concentrarse en la pintura. Después de estudiar en la academia de arte de Turín, se fue a vivir a Roma. En 1912, junto con Fillipo Tomasso Marinetti, Balla fue uno de los creadores del futurismo. Contribuyó tanto a las bases políticas como ideológicas del movimiento, que estaba particularmente dedicado a la representación de la luz y el movimiento. Al mismo tiempo, intentó capturar la modernidad del sonido y la energía en pinturas tales como *Automóvil y ruido* (1912).

Dinamismo de un perro con correa apareció el mismo año que la obra de Duchamp *Desnudo descendiendo una escalera* (1912) y reveló su interés por la representación del movimiento y la velocidad. En la década de 1930, su arte tuvo una tendencia a la abstracción y, finalmente, volvió al realismo académico.

802. **Giacomo Balla**, 1871-1958, futurismo, italiano, *Dinamismo de un perro con correa*, 1912, óleo sobre tela, 89.9 x 109.9 cm, Albright-Knox Art Gallery, Buffalo

Igual que otros seguidores del poeta Filippo Tomasso Marinetti en los albores del siglo XX, Balla deseaba crear un arte que rindiera tributo a la sociedad moderna (futurismo). Expresar el movimiento y la energía era su principal fascinación. El espectador puede percatarse del movimiento logrado en las patas, la cola y la correa del perro. Tanto en Balla como en otros modernistas tempranos, como Duchamp, es notoria la influencia de la "cronofotografía", recurso fotográfico que se remonta a 1886. Balla tuvo un interés particular por los adelantos recientes, como los estudios de movimiento de Etienne-Jules Marey, continuados por Frank Gilbreth, discípulo de Frederick Winslow Taylor y colaborador en su proyecto de utilizar la cronofotografía para el mejoramiento de la productividad industrial.

803

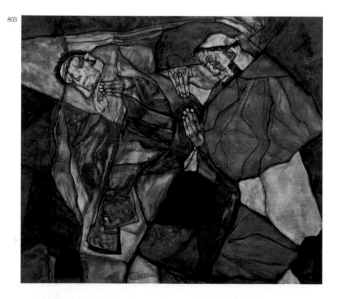

803. **Egon Schiele**, 1890-1918, expresionismo, austriaco, *Agonía*, 1912, óleo sobre tela, 70 x 80 cm, Neue Pinakothek, Munich

Imagen de tono profundamente religioso que se manifiesta explícitamente a través de la indumentaria monacal de las dos figuras. La identidad exacta de los personajes no es relevante, lo que importa es la manera en que Schiele ha utilizado sus extrañas posturas para crear una imagen completamente expresionista a partir de un mosaico de patrones lineales, colores y formas. Schiel aplicó en este lienzo todo lo aprendido de Klimt y su tesis de la utilidad de los patrones decorativos para llenar espacios vacíos. Incorporando este recurso como parte fundamental de la pintura, logra que el fondo emerja al frente con vida propia. Las líneas guían al espectador fuera del contorno de la imagen para hacerlo volver hasta el corazón mismo de la obra. Este tratamiento del patrón que se extiende de un extremo a otro del lienzo, crea un contraste directo con los temas religiosos de las pinturas de Schiele, en los que las imágenes sagradas ocupan el centro de atención para resaltar su santidad.

804. **Franz Marc**, 1880-1916, expresionismo, alemán, *Venados rojos II*, 1912, óleo sobre tela, 70 x 100 cm, Museo Franz Marc, Kochel am See

En Venados Rojos II de 1912, el interés principal del pintor no está comprometido con retratar la esencia natural de los venados y sus movimientos. El enfoque de Marc es mucho más subjetivo. Elimina los detalles incidentales para proyectar una síntesis de los elementos esenciales. En contraste con los tonos terrosos naturales de su obra anterior, esta pintura se revela como una composición de color perfectamente equilibrada.

Un concepto erróneo sobre el expresionismo es pensar que los artistas sólo volcaron sus impulsos instintivos y sus emociones directo sobre el lienzo. Evidentemente, este tipo de expresión está presente en el expresionismo, sin embargo, obras como Venados rojos II de Marc, fueron el resultado de largos años de intensa exploración, teorización y reflexión sobre las características simbólicas de los colores y su efecto al combinarse.

805. **Georges Braque**, 1882-1963, cubismo, francés, *El portugués (Der Emigrant)*, 1913, óleo y carbón sobre tela, 130 x 73 cm, Kunstmuseum, Basilea

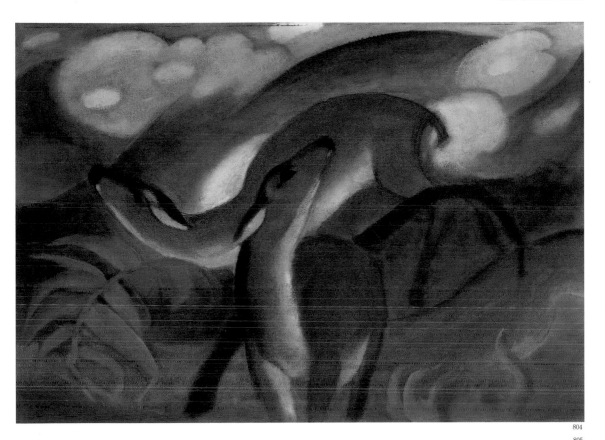

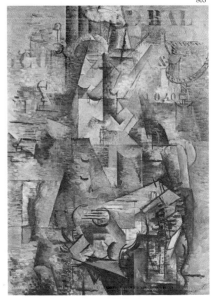

FRANZ MARC
(1880 Munich – 1916 Verdun)

Durante su vida, Franz Marc fue considerado por muchos como uno de los pintores alemanes que más prometía en su generación. Su muerte en la Primera Guerra Mundial se consideró una amarga pérdida para el mundo del arte. También fue una profunda pérdida personal para los amigos que le sobrevivieron, Klee y Kandinsky, su otro amigo cercano del círculo *Der Blaue Reiter*, Macke, había muerto antes que él en una batalla. Cuando era estudiante, Marc había tenido la intención de estudiar filosofía y teología. Luego, en 1900, decidió convertirse en pintor y se matriculó en la academia de arte de Munich.

Los primeros trabajos de Marc fueron relativamente naturalistas, pero mostraban su admiración por van Gogh y Gauguin, cuyos trabajos había visto de primera mano en París. Pintó y realizó algunos grabados y esculturas pequeñas. La mayoría de sus temas provenían de la naturaleza. Eran paisajes, algunos desnudos y, cada vez más, animales, que ocuparían un sitio central y distintivo en su obra. Alrededor de 1908 comenzó a intensificar su exploración del movimiento, el carácter y el comportamiento de los animales. Pasaba horas observando y dibujando vacas y caballos en las pasturas bávaras, o mirando ciervos en el campo.

Conforme maduró como artista, y siguiendo las tendencias del expresionismo de tratar con ideas universales como cuestiones fundamentales de ética y filosofía, las preocupaciones intelectuales de Marc se relacionaban con una era futura de "lo espiritual" y con la función de redención del arte en la sociedad moderna que él y sus amigos encontraban tan superficial y materialista. En busca de una experiencia más profunda de lo inefable, Marc lo expresó así a su amigo Kandinsky: "Quiero tratar de pensar en las ideas que bailan detrás de una cortina negra".

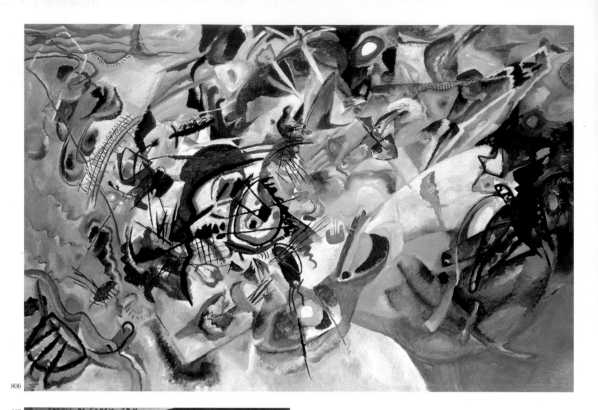

806

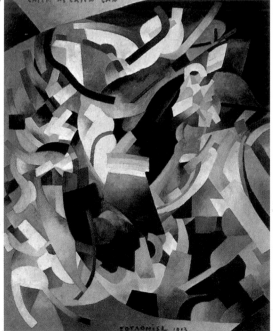

807

806. Vasily Kandinsky, 1866-1944, abstracción lírica/ grupo El Jinete azul
(Der Blaue Reiter), ruso, *Composición VII,* 1913, óleo sobre tela,
200 x 300 cm, Galería Tretyakov del Estado, Moscú

*Esta obra apareció prácticamente al mismo tiempo que su ensayo más
importante, Sobre lo espiritual en el arte, aún cuando el artista ruso lo
escribiera dos años atrás. Poco antes de su publicación, Kandinsky había sido
la influencia principal para el surgimiento del grupo El jinete azul (Der Blaue
Reiter). Si bien al momento de pintar esta serie no había renunciado por
completo a la pintura representativa, las obras no tienen un contenido
objetivo. No fue sino hasta su salida de Rusia en 1922 que aparecieron formas
geométricas intencionales en su obra, como en Esquinas acentuadas (1823).
Igual que Gauguin, deseaba una fuente espiritual para inspirarse y no
solamente ser un medio de expresión de la belleza natural.*

*A diferencia de sus "improvisaciones", obras más espontáneas, las
"composiciones" de Kandinsky son más elaboradas. La influencia de la música
en la obra del artista fue muy importante, estableciendo un paralelismo entre
el uso del color y la composición musical, con el mismo tipo de contrastes
entre la armonía y la disonancia.*

807. Francis Picabia, 1879-1953, dadá/ orfismo, francés,
Atrapa lo que alcances a atrapar, 1913, óleo sobre tela, 100.6 x 81.6 cm,
Museo de arte de Filadelfia, Filadelfia

*Después de conocer a Marcel Duchamp, Picabia se convirtió en un maestro
del orfismo, utilizando el recurso de la fragmentación de colores para la
representación del espacio y el movimiento.*

Vasily Kandinsky
(1866 Moscú – 1944 Neuilly-sur-Seine)

El arte de Kandinsky no refleja el destino de otros maestros rusos de vanguardia ni está aquejado por ello. Kandinsky dejó Rusia mucho antes de que la estética semioficial soviética le diera la espalda al arte modernista. Había estado en París y en Italia, e incluso trató un poco el impresionismo en sus primeros trabajos. Sin embargo, el lugar donde le interesaba estudiar era Alemania. Era evidente que, en su preferencia de Munich sobre París, Kandinsky había tomado más en consideración las escuelas que el medio artístico. Las cualidades del salón impresionista, un toque de los secos ritmos modernistas (*Jugendstil*), un pesado "trazo demiúrgico" reminiscente de Cézanne, los ecos ocasionalmente significativos del simbolismo y mucho más puede encontrarse en los primeros trabajos del artista. Kandinsky comenzó a trabajar en Murnau en agosto de 1908. La intensidad con la que trabajó durante este periodo es sorprendente. En sus primeros paisajes de Murnau es fácil reconocer un trasfondo de colores fovistas con la brusquedad de sus yuxtaposiciones, la tensión dramática del expresionismo, que comenzaba a reunir fuerza, y la textura insistente de Cézanne.

Kandinsky estaba dejando atrás el campo gravitacional de la tierra por la ingravidez del mundo abstracto, donde la dirección, el peso y el espacio pierden su significado. De acuerdo con los mitos del siglo XX, al dejar atrás la realidad, Kandinsky renunció a la ilusión y, por tanto, se acercó más a una realidad superior. En 1911, Kandinsky participó en la fundación del grupo *Der Blaue Reiter* (El jinete azul). Kandinsky ya se había hecho de un nombre en su natal Rusia. Su *Sobre lo espiritual en el arte* (1912) se conoció a través de conferencias y otros medios. Con "Improvisaciones" y "Composiciones" de 1913-20, Kandinsky llevó a cabo su rompimiento final con el mundo objeto; preservó hasta principios de la década de 1930 la sensación de vida dinámica, casi orgánica, en sus pinturas. En el verano de 1922, Kandinsky comenzó a enseñar en Weimar Bauhaus. Fue entonces, en los primeros años del Bauhaus, que comenzó a trabajar en sus "Mundos", obras en las que de manera directa contrastaba el esplendor de lo grande y lo pequeño. La fama de Kandinsky creció con la del Bauhaus.

Kandinsky determinó la esencia de lo que le ocurría en el contexto de su entorno. Por otra parte, la presencia de matices surrealistas en su arte es indudable. Aquellos espléndidos carnavales del subconsciente, los "paisajes del alma" realizados en sus pinturas de 1910, a la vez amenazadoras y festivas, ya habían estado en contacto parcial con la poética del surrealismo.

En Rusia se conoció a sí mismo como artista: los motivos y las sensaciones rusas nutrieron su pincel durante un largo tiempo. En Alemania se convirtió en profesional y en gran maestro; un maestro transnacional. En Francia, donde ya se le conocía como una celebridad internacional, completó con brillantez y una cierta sequedad, lo que había iniciado en Rusia y Alemania.

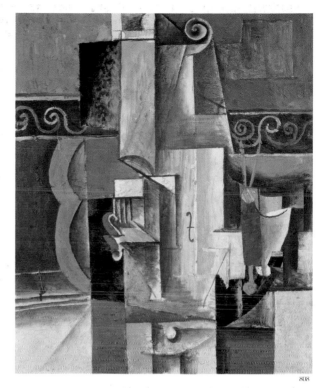

808

808. Pablo Picasso, 1881-1973, cubismo, español, *Violín y guitarra*, c. 1912, óleo sobre tela, 65.5 x 54.3 cm, Museo del Hermitage, San Petersburgo

809. Lovis Corinth, 1858-1925, impresionismo, alemán, *Walchen Lake*, 1912, óleo sobre tela, Neue Pinakothek, Munich

809

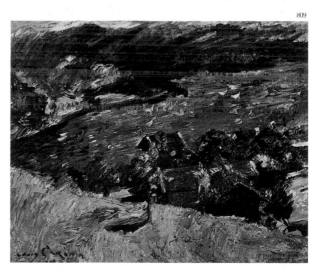

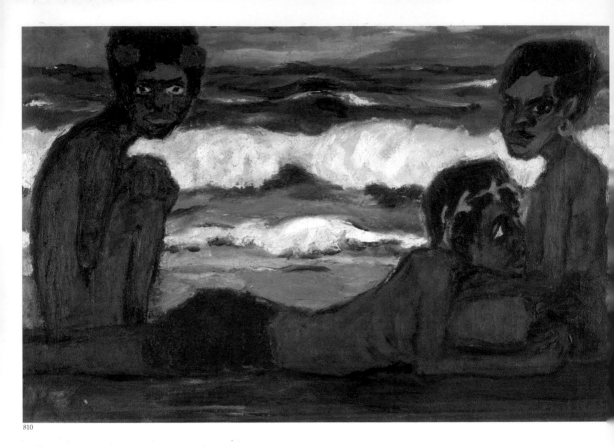

810

Emil Nolde
(1867 Schleswig-Holstein – 1956 Seebüll)

Su nombre verdadero era Emil Hansen. A su apego por las tierras del norte de Alemania, y en especial por el mar, le dio un significado filosófico y un tipo de solemnidad a través del filtro de las ideas *völkisch* que tomó de los escritores como Julius Langbehn. Nolde hablaba con frecuencia de la lucha por lo que llamaba ¨*das Heimische*¨ (que quiere decir aproximadamente ¨lo autóctono¨) en el arte. Sin embargo, también conocía y amaba su región norteña por experiencia propia. Sus pinturas del mar y los paisajes de Schleswig-Holstein surgieron de la familiaridad que tenía con los lugares, así como de su vívida imaginación.

Como artista, Nolde se veía a sí mismo como extranjero. Sin embargo, su obra poseía un gran colorido, una originalidad y riqueza de imaginación que atrajeron a los artistas más jóvenes de *Die Brücke* cuando la vieron. Respondieron con entusiasmo y reverencia, en especial a las ¨tormentas de color¨ de Nolde. Le pidieron que se convirtiera en miembro de *Die Brücke*, y Nolde exhibió con ellos en 1906 y 1907. Schmidt-Rottluff llegó a la isla de Alsen, en el Báltico, donde vivían Nolde y su esposa Ada, para pintar durante unos meses, pero estos proyectos de colaboración y actividades de grupo no se le daban de manera natural a Nolde. A través de los copiosos escritos que nos legó, surge la imagen de Nolde como un visionario solitario.

Algunas de las pinturas más espectaculares de Nolde son sus marinas. El mar, especialmente en sus momentos más cambiantes como el atardecer, el amanecer y el otoño, era uno de sus temas más persistentes aunque siempre cambiantes. Nolde lo pintaba, sin necesidad de detalles anecdóticos, en un amplio rango de estados de ánimo y efectos del clima. Se ha dicho que únicamente Turner antes que él había logrado pintar semejante dramatismo y evocaciones sensibles en escenas del mar. Tan sólo en 1910, Nolde creó una serie de trece paisajes marinos de otoño. Esta serie la continuó al año siguiente.

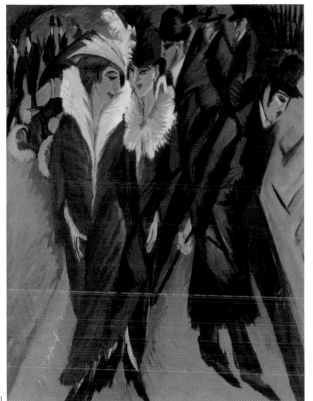

1

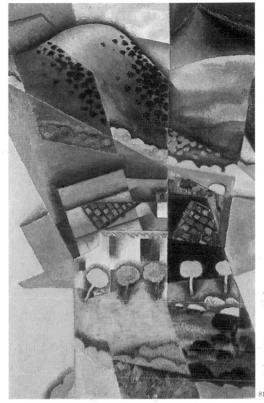

812

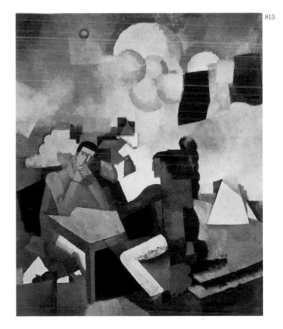

813

810. Emil Nolde, 1867-1956, expresionismo, alemán, *Muchachos de Papúa*, 1913-14,
óleo sobre tela, 70 x 103.5 cm, Museos Staatliche, Berlín

811. Ernst Ludwig Kirchner, 1880-1938, expresionismo, alemán, *Calle, Berlín*, 1913,
óleo sobre tela, 120.6 x 91.1 cm, Museo de Arte Moderno, Nueva York

*Miembro del grupo Die Brucke, la búsqueda de Kirchner por simplificar la forma de
expresión se relacionó directamente con la agitada vida en Berlín. Su obra era
considerada por el régimen nazi como "arte degenerado". Angustiado y abrumado por
la ansiedad, se pegó un tiro en 1938.*

812. Juan Gris, 1887-1927, cubismo, español, *Paisaje en Céret*, 1913,
óleo sobre tela, 92 x 60 cm, Museo Moderna, Estocolmo

813. Roger de La Fresnaye, 1885-1925, cubismo, francés, *La conquista del aire*, 1913,
óleo sobre tela, 235.9 x 195.6 cm, Museo de Arte Moderno, Nueva York

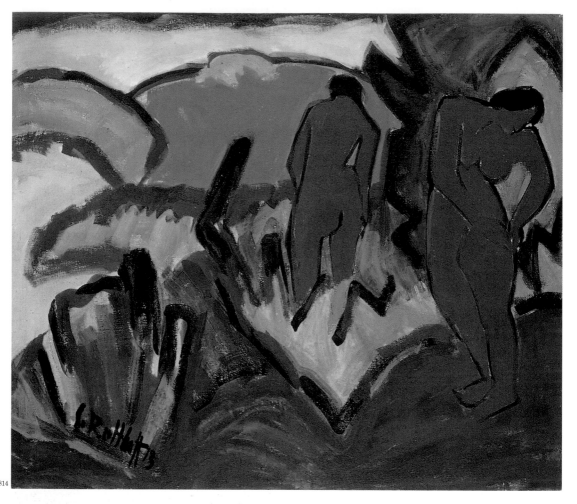

814

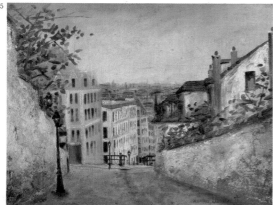

815

814. **Karl Schmidt-Rottluff**, 1884-1976, expresionismo, alemán, *Verano*, 1913, óleo sobre tela, 88 x 104 cm, Museo Sprengel, Hanover

815. **Maurice Utrillo**, 1883-1955, post-impresionista, francés, *La calle de Mont-Cenis*, 1914-15, óleo sobre tela, 48 x 63 cm, Museo Estatal de las Bellas Artes Pushkin, Moscú

Hijo de la pintora soltera Suzanne Valadon, la pintura de Utrillo se caracteriza por su estilo oscuro y grueso. Aunque sus escenas de calles parisinas fueron catalogadas dentro de las obras impresionistas, el estilo autodidacta de Utrillo difícilmente puede enmarcarse dentro de una categoría determinada. Bajo un concepto original del espacio y la perspectiva, Utrillo pintó principalmente vistas del barrio de Montmartre en París.

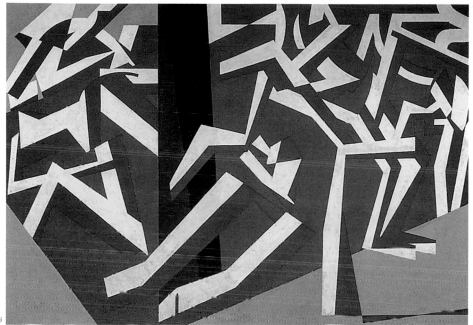

816

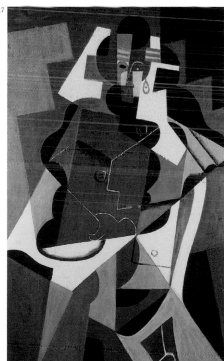

817

818

816. **David Bomberg**, 1890-1957, abstracción, británico,
El baño de lodo, 1914, óleo sobre tela, 152.4 x 226.9 cm,
Galería Tate, Londres

*Poco conocido y apreciado en su tiempo, la reputación actual de
Bomberg es excelente gracias a una exhibición mayor presentada
en la Galería Tate en 1988. Uno de los principales artistas de
vanguardia de Londres, desarrolló un lenguaje visual entre cubista
y futurista, cercano a la abstracción, con el que expresó su
percepción del entorno urbano moderno.*

817. **Juan Gris**, 1887-1927, cubismo, español, *Figura femenina*, 1917,
óleo sobre tela, 116 x 73 cm, Colección privada

818. **Sonia Delaunay-Terk**, 1895-1979, orfismo, rusa,
Prose du transsibérien et de la Petite Jehanne de France
(Prosa del trans-siberiano y la pequeña Juana de Francia), 1913,
óleo sobre tela, 193.5 x 18.5 cm, Musée national d'art moderne,
Centre Georges Pompidou, Paris

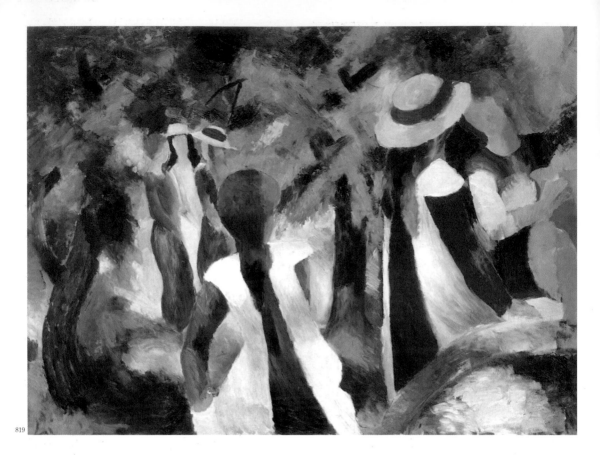

819

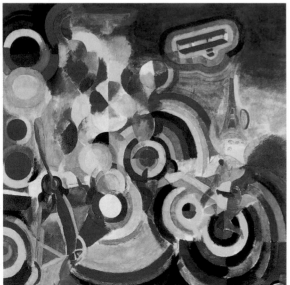

820

819. August Macke, 1887-1914, expresionismo, alemán,
Muchachas bajo los árboles, 1914, óleo sobre tela, 119.5 x 159 cm,
Staatsgalerie moderner Kunst, Munich

820. Robert Delaunay, 1885-1941, orfismo, francés,
Homenaje a Blériot, 1914, óleo sobre tela,
250.5 x 251.5 cm, Kunstsammlung, Basilea

*Esta pintura rinde homenaje a la primera vez que el aviador Louis
Blériot sobrevoló el Canal de la Mancha en 1909. Se trata de un
boceto preliminar para un collage de mayor tamaño exhibido en el
Kinstmuseum de Basilea.*

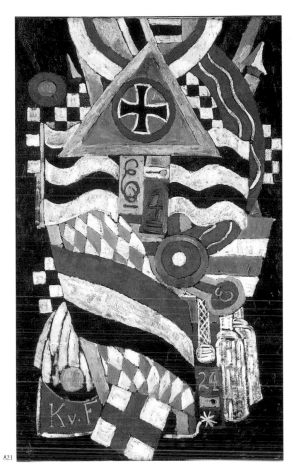

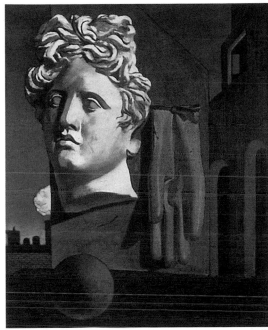

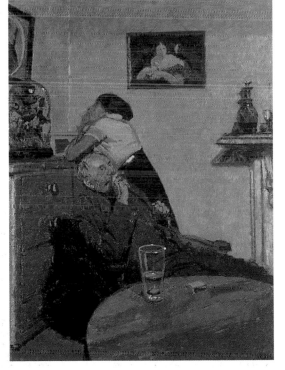

821 **Marsden Hartley**, 1877-1943, semi abstracción, estadounidense,
Retrato de un oficial alemán, 1914, óleo sobre tela, 173.4 x 105.1 cm,
Museo Metropolitano de Arte, Nueva York

822. **Giorgio de Chirico**, 1888-1978, surrealismo, italiano, *La canción del amor*,
1914, óleo sobre tela, 73 x 59.1 cm, Museo de Arte Moderno, Nueva York

*De Chirico fue uno de los firmantes del manifiesto dadaísta de 1920. Nacido en
1888 en Grecia, de padres italianos, antes de los veinte años de edad estudió
romanticismo místico en Munich. Vivió en Milán, Florencia y, finalmente, en
París, donde conoció a Picasso y Apollinaire. La canción del amor es una
composición con elementos fríos, distantes y surrealistas que no parecen tener
relación entre sí o con el título de la obra. Con el tiempo, el artista abandonó el
estilo metafísico que jugara un papel decisivo en el arte moderno. Con relación
a sus paisajes, el artista comentó: "A veces, el horizonte está definido por un
muro tras el que escuchamos el sonido de un tren que se desvanece".*

823. **Walter Richard Sickert**, 1860-1942, impresionismo, británico, *Hastío*,
1914, óleo sobre tela, 152.4 x 112.4 cm, Galería Tate, Londres

*Nacido en Alemania de padre danés-alemán y madre anglo-irlandesa, llegó
con su familia a Inglaterra para convertirse en uno de los artistas británicos más
importantes de su tiempo. La escritora Virginia Woolf recreó toda una historia
detrás de estas figuras, describiendo al dueño del pub como un hombre "que
mira a través de sus diminutos ojos de puerquito los intolerables detritos de
desolación que tiene enfrente".*

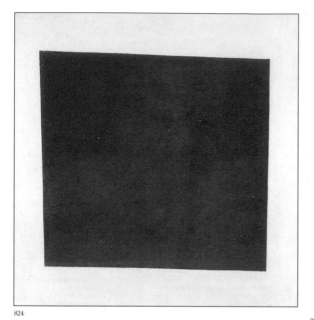

824

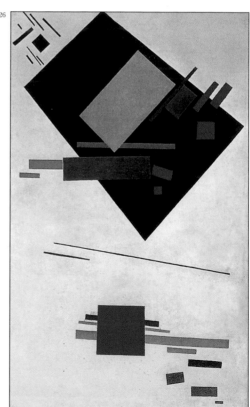

826

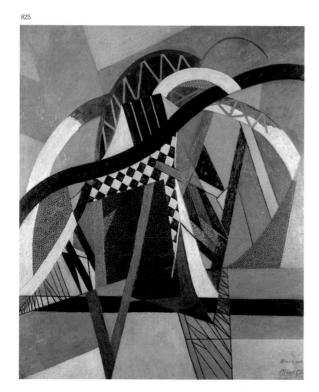

825

Kasimir Malevich
(1878 Kiev – 1935 Leningrado)

Pionero del arte abstracto geométrico y uno de los más importantes miembros de la vanguardia rusa, Malevich experimentó con varios estilos modernistas. Como reacción a la influencia del cubismo y el futurismo de los artistas rusos, Malevich redujo el mundo de la naturaleza, en su arte, a los elementos y colores básicos, como ocurre en su *Plaza roja* (1915). Introdujo sus patrones geométricos abstractos, no objetivos, en un estilo y un movimiento artístico al que llamó supremacismo. Fue uno de los nombres más importantes del siglo veinte, pero tuvo que volver al primitivismo, obligado por los líderes comunistas rusos.

824. **Kasimir Malevich**, 1878-1935, abstracción/ suprematismo, ruso, *Plaza roja*, 1915, óleo sobre tela, 53 x 53 cm, Museo del Estado, San Petersburgo

825. **Albert Gleizes**, 1881-1953, cubismo, francés, *Puente de Brooklyn*, 1915, óleo sobre tela, Colección privada

826. **Kasimir Malevich**, 1878-1935, abstracción/ suprematismo, ruso, *Pintura suprematista*, 1915, óleo sobre tela, 101.5 x 62 cm, Stedelijk Museum, Ámsterdam

827. **Marcel Duchamp**, 1887-1968, Dadá, francés,
Novia desvestida por sus compañeros solteros, 1915-23,
óleo, barniz, hoja de plomo, alambre de plomo y polvo
entre dos paneles de vidrio, 277.5 x 176 cm,
Museo de Arte, Filadelfia

828. **Francis Picabia**, 1879-1953, Dadá/orfismo, francés,
Una muy rara imagen en la Tierra, 1915, óleo y pintura
metálica sobre tabla, y hojas de plata y otro sobre madera,
125.7 x 97.8 cm, Colección Peggy Guggenheim, Venecia

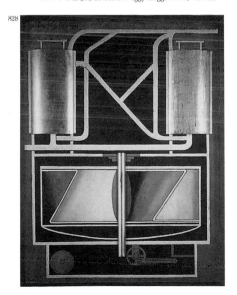

MARCEL DUCHAMP
(1887 Blainville – 1968 Neuilly sur Seine)

Marcel Duchamp provenía de una familia de artistas. Vivió en París, en Montparnasse y estudió en la Academia Julian. Él y su hermano, Raymond, con frecuencia organizaban reuniones con artistas como Fernand Leger, Francis Picabia y Robert Delaunay. Finalmente dieron en llamarse el grupo Putteaux. Duchamp se sintió atraído hacia el futurismo, pero sobre todo, tuvo influencias cubistas. Su obra, ya sean sus experimentos en cubismo, dadaísmo o surrealismo, cambió definitivamente la visión del público en relación con el arte. De hecho, parecía que simplemente encontraba, firmaba y mostraba objetos cotidianos, proclamándolos como *object d'art*. Uno de estos objetos fue un orinal de porcelana, que firmó como R. Mutt y que tituló *Fuente* (1917). Montó una rueda de bicicleta sobre un banco de cocina y lo presentó como uno de sus artefactos "ready made" (objetos prefabricados). Duchamp vivió también en Estados Unidos. Su obra más famosa fue *Desnudo descendiendo una escalera #2* (1912), el centro de atención en el Armory Show de 1913, que fue conocida como la exhibición de arte más significativa en la historia del arte de Estados Unidos. Se trata de un testimonio a la influencia de la obra de Duchamp, y la marca que ha dejado en el mundo del arte. Como artista, se opuso al sistema del arte establecido y buscó su libertad artística. En lo absurdo de estos objetos, el observador puede reconocer su sentido del humor y su filosofía personal.

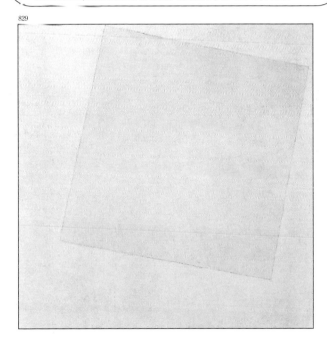

829. **Kasimir Malevich**, 1878-1935, abstracción/ suprematismo, ruso,
Composición suprematista: blanco sobre blanco, 1918,
óleo sobre tela, 79.4 x 79.4 cm, Museo de Arte Moderno, Nueva York

La obra más famosa del artista ruso es también la más minimalista. Tres años antes, el artista había presentado un lienzo totalmente negro con un simple borde blanco. En esta obra, Malevich maneja sólo unos cuantos elementos, cada uno reducido a su calidad básica. La ironía del título es engañosa. Los componentes de la pintura son idénticos: los colores son todos blancos; las formas son todas cuadradas; y las superficies están en el mismo plano, aunque en ángulos distintos. La pintura bien podría tipificar el suprematismo, movimiento ruso surgido en los albores del siglo XX que perseguía reducir la pintura a la geometría, la ciencia considerada como realidad "suprema". Por lo tanto, la pintura bien podría estar declarando que la unidad no es más que una fantasía.

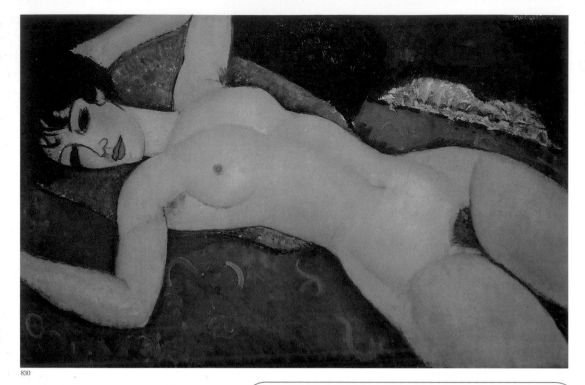

830

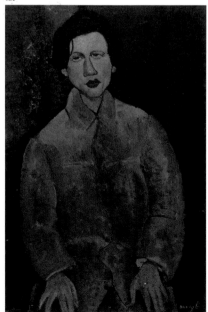

831

Amedeo Modigliani
(1884 Livorno – 1920 París)

Amedeo Modigliani nació en Italia en 1884 y murió en París a la edad de treinta y cinco años. Desde temprana edad se interesó en estudios de desnudos y en la noción clásica del ideal de belleza. En 1900-1901 visitó Nápoles, Capri, Amalfi y Roma, además de Florencia y Venecia, y estudió de primera mano muchas obras maestras del Renacimiento. Quedó impresionado por los artistas del *trecento* (siglo XIV), como Simone Martini (c. 1284-1344), cuyas figuras alargadas y con aspecto de serpientes, realizadas con gran delicadeza de composición y color e imbuidas de tierna tristeza, fueron precursoras de las líneas sinuosas y luminosas evidentes en la obra de Sandro Botticelli (c. 1445-1510). Ambos artistas claramente influyeron en Modigliani, que utilizó las poses de la Venus de Botticelli en *El nacimiento de Venus* (1482) en su *Desnudo de pie (Venus)* (1917) y en *Mujer joven pelirroja con camisa* (1918), y la misma pose invertida en *Desnudo sentado con collar* (1917).

La deuda de Modigliani con el arte del pasado se transformó por la influencia del arte antiguo (sobre todo las figuras cicládicas de la antigua Grecia), el arte de otras culturas (como la africana) y el cubismo. Sus círculos y curvas balanceadas, a pesar de ser voluptuosos, poseen patrones cuidadosos, más que naturalistas. Sus curvas son precursoras de las líneas móviles y geométricas que Modigliani usaría más tarde en obras tales como *Desnudo reclinado*. Los dibujos de las cariátides de Modigliani le permitieron explorar el potencial decorativo de poses difíciles y hasta imposibles de lograr en la escultura. En su famosa serie de desnudos, Modigliani tomó composiciones de varios desnudos bien conocidos de los grandes maestros, como los de Giorgione (c. 1477-1510), Tiziano (c. 1488-1576), Jean-Auguste-Dominique Ingres (1780-1867) y Velázquez (1599-1660), pero evitó caer en el exceso de romanticismo o en una elaborada decoratividad. Modigliani también estaba familiarizado con la obra de Francisco de Goya y Lucientes (1746-1828) y de Edouard Manet (1832-1883), quien causara controversia al pintar mujeres reales e individuales en sus desnudos, rompiendo con las convenciones artísticas del uso exclusivo del desnudo en escenas mitológicas, alegóricas o históricas.

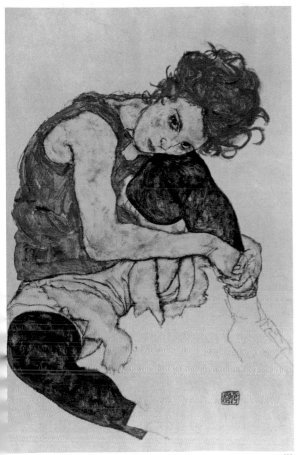

832

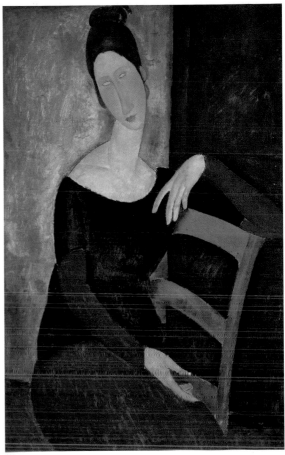

833

830. Amedeo Modigliani, 1884-1920, expresionismo, italiano, Desnudo rojo, 1917, óleo sobre tela, 60 x 92 cm, Colección Gianni Mattioli

En esta pintura, que recuerda a la Maja desnuda (1800) de Goya, pueden apreciarse muchos de los signos distintivos de los desnudos de Modigliani en los años 1917-19. Es una obra abiertamente sexual. La modelo aparece tendida de espaldas sobre un almohadón, con los brazos echados hacia atrás y los senos desnudos, uno visto de perfil; el torso alargado y la pelvis de frente al espectador. Las piernas se muestran cortadas a medio muslo como un recurso para destacar las partes sexuales del cuerpo femenino. El cabello y los labios están delineados con cierto detalle y los ojos, negros y vacíos, parecen estar maquillados, imprimiendo a la mujer un rasgo de modernidad. Los ojos vacíos despersonalizan a la mujer, de manera que, aunque dirige su provocativa mirada al espectador, su mirada no muestra una expresión de individualidad. La inclinación de Modigliani por la escultura es clara en esta pintura, invitando al espectador a un repaso de su anatomía y el volumen de su cuerpo a través del medio pictórico.

831. Amedeo Modigliani, 1884-1920, expresionismo, italiano, Retrato de Chaim Sutin, 1916, óleo sobre tela, 100 x 65 cm, Colección privada

832. Egon Schiele, 1890-1918, expresionismo, austriaco, Mujer sentada con la pierna doblada, 1917, Gouache, acuarela y crayón negro, 46 x 30.5 cm, Galería Národní, Praga

833. Amedeo Modigliani, 1884-1920, expresionismo, italiano, Retrato de Jeanne Hébuterne, 1918, óleo sobre tela, 100.3 x 65.4 cm, Fundación de Arte Norton Simon, Pasadena

Modigliani pintó muchos retratos de su compañera Jeanne, que difieren inmensamente en estilo y atmósfera. Sin embargo, por lo general la representa con el cuello y los brazos muy alargados. En esta pintura aparece embarazada, sentada y apacible en una silla. Las curvas graciosas y elegantes de sus brazos y su cuello son prácticamente de estilo barroco, y la cálida paleta de color sugiere que el retrato tal vez fue pintado en el sur de Francia. Sin embargo, el cuadro tiene muy poco que decir sobre la personalidad de Jeanne. Sus ojos azules en blanco y su postura denotan una elegancia pasiva, lo que hace de ella más un tema pictórico que un retrato personal.

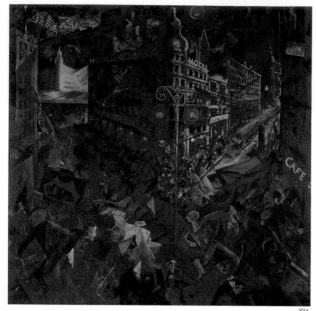

834
835

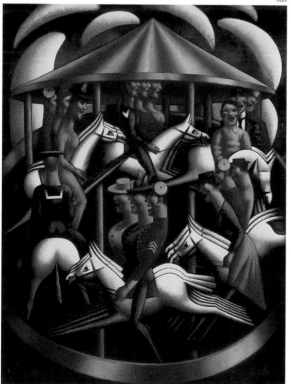

George Grosz
(1893 –1959 Berlín)

George Grosz, que pasó gran parte de su niñez en un pequeño pueblo en la provincia alemana de Pomerania; sentía fascinación por las grandes ciudades. Las que mejor atraparon su imaginación fueron las más grandes y frenéticas, sobre todo Berlín y Nueva York. Hizo de Berlín su hogar, hasta que el ascenso del nazismo hizo de Alemania un lugar intolerable, pero soñaba con Estados Unidos y su juvenil imaginación se inflamó con las historias de vaqueros y buscadores de oro. El primer trabajo de Grosz, realizado durante la Primera Guerra Mundial, es su obra más "expresionista". Sus dibujos y pinturas de personas alienadas, disturbios de las masas, criminales furtivos y prostitutas, así como una muy real y brutal violencia generalizada los realizó en las calles, edificios y callejones de Berlín. También absorbió parte de la dinámica del futurismo italiano, dispositivos de composición tan cargados de energía que se adaptaban a la perfección para la transmisión de los efectos más espectaculares de la modernidad: la iluminación eléctrica, los transportes públicos y el surgimiento de las multitudes urbanas.

Descrito por un colega dadaísta, Hans Richter, como un "boxeador salvaje, combatiente y con mucho odio", Grosz se convirtió en una figura clave del movimiento dadaísta de Berlín. Su naturaleza agresiva, su indomable e irreverente sentido del absurdo y su humor oscuro fueron el combustible del momentum político del dadaísmo, así como de su postura antiartística. Estos aspectos de Grosz, que se reflejan en su obra, lo hicieron resistente a muchos de los aspectos más literarios, románticos y utópicos del expresionismo.

Sin embargo, lo que Grosz innegablemente comparte con sus contemporáneos expresionistas es una fascinante sensibilidad al ritmo intoxicante y dinámico de las ciudades. En 1933, para escapar a la persecución nazi, emigró a Estados Unidos con su esposa. En 1959 volvió finalmente a Berlín, sólo para morir apenas un mes después, tras una animada noche de juerga en la ciudad.

834. **George Grosz**, 1893-1959, expresionismo, alemán, *Metrópolis*, 1916-17, óleo sobre tela, 100 x 102 cm, Colección Thyssen-Bornemisza, Lugano

835. **Mark Gertler**, 1891-1939, modernismo, británico, *El carrusel*, 1916, óleo sobre tela, 189.2 x 142.2 cm, Galería Tate, Londres

Gertler, enemigo acérrimo del servicio militar, pintó esta obra en el momento más álgido de la Primera Guerra Mundial. El carrusel de feria se convierte aquí en una metáfora de la maquinaria militar.
El fracaso de una exhibición en la Galería Lefevre de Londres en 1939, provocó en el artista una seria perturbación mental que lo condujo al suicidio.

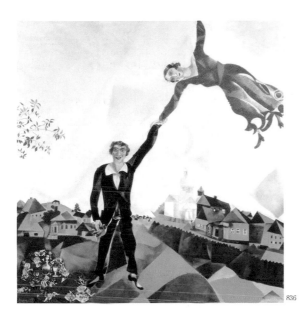

836

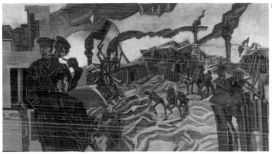

837

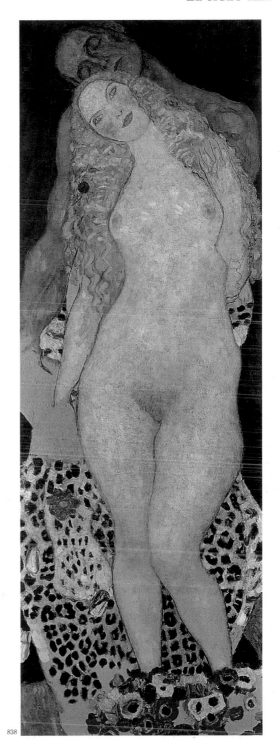

836. Marc Chagall, 1887-1985, surrealismo, ruso, *El paseo*, 1917,
óleo sobre tela, 170 x 163.5 cm, Museo del Estado, San Petersburgo

La famosa pintura El paseo (1917) es un lienzo grande, casi cuadrado (raro en Chagall), con dos colores básicos audazmente combinados: verde y violeta rosáceo. La vieja y mágica ciudad rusa de Vitebsk, verde esmeralda, se reconoce apenas en la refinada composición con volúmenes cubistas sincopados, en los que Bella, con vestido lila, planea por los aires de la mano de su marido, como deteniendo su vuelo por el cielo. El artista sonríe como un feliz payaso autor de su propia felicidad y su radiante mundo. Y, como siempre, la misteriosa e imponente pintura del cielo, fundiéndose en la bruma de verano, representa los elementos cósmicos y coexiste pacíficamente con símbolos terrenales: la garrafa y el vaso sobre el chal rojo, que parece quemarse contra el verde de la hierba. La calidad cósmica de la obra de Chagall surge de la vida cotidiana. Por un momento el artista parece olvidar los "finales" y "comienzos" dramáticos. El nacimiento se convierte en la única posiblilidad de alegría serena. Abandona por completo el recuerdo de la muerte. Los relojes no marcan el tiempo, lo detienen. No hay prisa. El artista se encuentra, como antes, en un estado de vuelo incesante.

837. Wyndham Lewis, 1882-1957, Grupo Camden Town, británico,
Bombardeo de artillería, 1919, óleo sobre tela, 152.5 x 317.5 cm,
Museo Imperial de la guerra, Londres

838. Gustav Klimt, 1862-1918, Art Nouveau, austriaco, *Adán y Eva*, 1917-18,
óleo sobre tela, 173 x 60 cm, Galería Österreichische, Viena

838

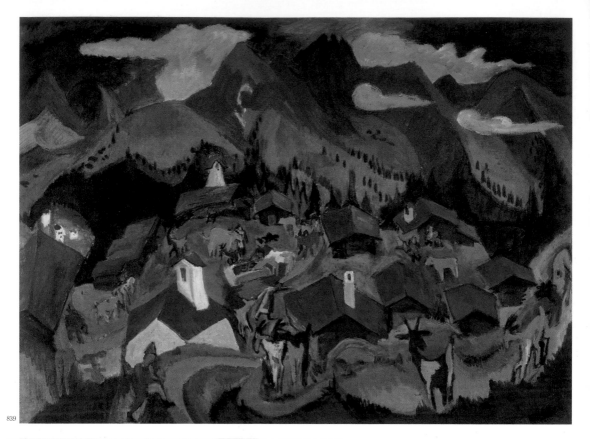

839

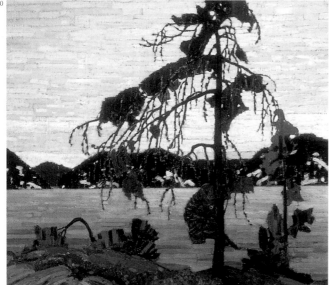

840

839. **Ernst Ludwig Kirchner**, 1880-1938, expresionismo,
alemán, *Animales volviendo a casa*, 1919, óleo sobre tela,
120 x 167 cm, Colección SWK, Berna

840. **Tom Thomson**, 1877-1917,
grupo de los Siete (pintor de paisajes), canadiense, *Jack Pine*,
1917, óleo sobre tela, 127.9 x 139.8 cm,
Galería Nacional de Canadá, Ottawa

*Tom Thomson es uno de los principales fundadores de la
escuela de pintura canadiense. Su vida tuvo un trágico final,
muriendo ahogado en el parque Algonquin. Posiblemente
debido al misterio que rodeó la muerte del artista, Thomson se
ha convertido en toda una leyenda en Canadá.*

841. **Paul Klee**, 1879-1940, expresionismo, alemán-suizo,
Villa R, 1919, óleo sobre panel, 26 x 22 cm,
Öffentliche Kunstsammlung, Basilea

842. **Giorgio de Chirico**, 1888-1978, surrealismo, italiano,
Las musas inquietantes, 1916, óleo sobre tela,
Colección privada, Milán

843. **Pablo Picasso**, 1881-1973, cubismo, español,
Madre e hijo, 1921, óleo sobre tela, 142 x 172 cm,
Instituto de Arte de Chicago, Chicago

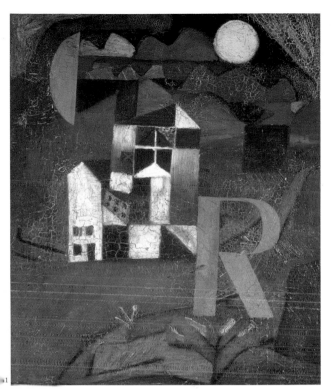

841

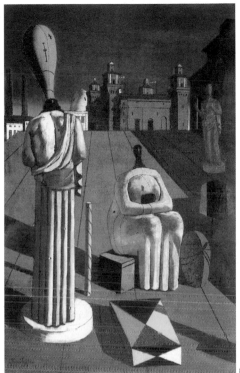

842

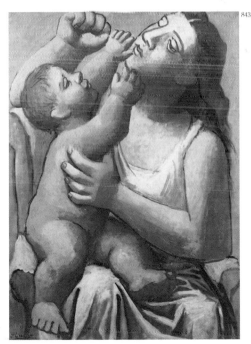

843

Ernst Ludwig Kirchner
(1880 Aschaffenburg – 1938 Frauenkirch)

Autonombrado "líder" del grupo de artistas *Die Brücke* (Puente), fundado en Dresde en 1905, Ernst Ludwig Kirchner fue una figura clave en el inicio del desarrollo del expresionismo alemán. Sus primeros trabajos muestran la influencia del impresionismo, el post-impresionismo y *Jugendstil*, pero para 1909, Kirchner pintaba con un estilo distintivo y explosivo, con pinceladas atrevidas y sueltas, en colores vibrantes que no pertenecían al naturalismo y que acentuaban las facciones. Trabajó en el estudio a partir de bocetos que tomaba rápidamente de la vida cotidiana, a menudo figuras en movimiento, escenas de la ciudad o de viajes que hacía el grupo *Die Brücke* al campo. Poco después, comenzó a hacer esculturas burdamente labradas en bloques enteros de madera. Más o menos en la época en la que se mudó a Berlín, en 1912, el estilo de Kirchner tanto en la pintura como en su prolífica obra gráfica se volvió más angular, caracterizado por líneas irregulares, formas delgadas y atenuadas y, con frecuencia, una mayor sensación de nerviosismo. Los mejores ejemplos de estas características pueden verse en sus escenas de las calles de Berlín. Con el inicio de la Primera Guerra Mundial, Kirchner se volvió físicamente más débil y susceptible a la ansiedad. Fue reclutado y su breve experiencia en el entrenamiento militar durante la Primera Guerra lo dejó traumatizado. Desde 1917 y hasta su suicidio en 1938, vivió como un recluso, aunque su vida artística siguió siendo productiva en la tranquilidad de los Alpes suizos, cerca de Davos.

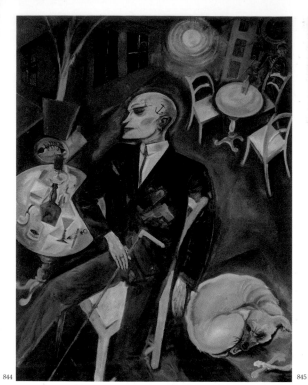

844

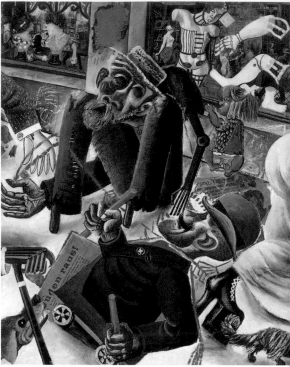

845

844. George Grosz, 1893-1959, expresionismo, alemán,
Enamorado, 1916, óleo sobre tela, 100 x 78 cm,
Kunstsammlung Nordrhein-Westfalen, Dusseldorf

En un periodo de reclutamiento militar que tanto aborrecía, y en un lienzo que apesta a melodrama gótico, Grosz plasmó una figura demacrada y con palidez mortuoria. Basado libremente en su enfermizo temperamento antibélico, Grosz la tituló Liebeskranker *(Enamorado). Su paleta es fría, de luz lunar, de gangrena, de noche azul profundo y sangre coagulada. La figura es uno de los alter-ego de Grosz, un dandy aventurero. Su manera de portar el bastón con mango de plata delata al granuja con aires de aristócrata. El tatuaje de un ancla en su cabeza y la arracada de oro denotan a un sujeto sin raíces, pirata de alta mar. Los huesos cruzados junto al perro enroscado en el piso son como el símbolo pirata faltante en el blanco cráneo del personaje. Al centro de la composición, la pistola y el corazón rojo sangre palpitan en su pecho, imagen morbosa que sugiere un crimen pasional: cometido (¿asesinato?) o simplemente contemplado (¿suicidio?). Restos de bebidas y drogas se esparcen en la mesa. Grosz era un bebedor insaciable. La perspectiva exageradamente pronunciada y la ausencia de línea de horizonte son características de muchas representaciones expresionistas del espacio urbano. De igual impacto es la manera en que Grosz evita la distinción del adentro y el afuera, del espacio interior y el exterior. En esta escena nocturna, Grosz prolonga los objetos y la atmósfera interior de un café contra la arquitectura de la calle, desorientando al espectador, lo que equivaldría visualmente a los embriagadores efectos del amor y el alcohol en el sujeto. No es posible saber si el círculo blanco luminoso es la luna, la luz de un centro nocturno o la luz de una linterna. La duda confunde: ¿Estamos viendo a través de ventanas y muros? ¿Miramos hacia adentro o hacia afuera?*

845. Otto Dix, 1891-1969, expresionismo, alemán,
La calle Prager, 1920, óleo y collage sobre tela,
100 x 80 cm, Galerie der Stadt, Stuttgart

OTTO DIX
(1891 UNTERMHAUS – 1969 SINGEN)

Dix nació cerca de Gera, pero obtuvo sus primeras experiencias y entrenamiento en el arte en la venerable ciudad barroca de Dresde, a la que volvería en 1927 para tomar posesión del cargo de profesor de la Academia. La primera obra de importancia de Dix se produjo en medio de la violencia de la Primera Guerra Mundial. Apenas algo más joven que los expresionistas originales, tuvo una larga y prolífica carrera durante la cual su obra pasó por cambios significativos, que siguieron aproximadamente los cambios principales en el desarrollo de la vanguardia alemana, del expresionismo al dadaísmo y luego, a partir de 1923, a la llamada *Neue Sachlichkeit* (nueva objetividad). Sin embargo, la obra de Dix fue tan variada que no es fácil reducirla a simples fórmulas. Aunque fue uno de los principales artistas modernos de Alemania, la base de una gran parte de su trabajo, en especial a partir de mediados de la década de 1920, es un compromiso con los antiguos maestros alemanes como Cranach, Durero y Baldung Grien.

Cuando la guerra terminó, Dix se involucró en los círculos expresionista y socialista, como el del grupo berlinés *Novembergruppe* y otro grupo de Dresde, que incluía también a Felixmüller, de dotes artísticas precoces. Dix se describió a sí mismo muchas veces como "realista". En su discurso y comportamiento, era franco y no tenía paciencia para los sueños idealistas revolucionarios. *Prager Street* fue una de las respuestas más memorables e innovadoras de Dix a la posguerra. Al igual que en su grupo de veteranos de guerra lisiados que jugaban a las cartas, y que realizó ese mismo año, Dix utilizó una franca yuxtaposición de materiales artificiales, fragmentos de objetos cotidianos y pintura al óleo para reconstruir una realidad caótica de cuerpos rotos y modernidad alienada.

Cuando Dix se convirtió en profesor de la Academia de Dresde, trabajaba con métodos y materiales asociados más comúnmente con los viejos maestros del siglo XVI. Su tríptico *Großstadt* (Metrópolis) de 1928 se preparó con infinito cuidado y pretendía ser una obra maestra moderna. Para entonces, Dix ya había evitado al expresionismo. Pero, a pesar de todo, el retablo del sexo en la ciudad, basado en el brillo y la miseria de Berlín, con su mordaz yuxtaposición de erotismo y muerte, continúa con los temas que habían preocupado a Dix casi desde el principio.

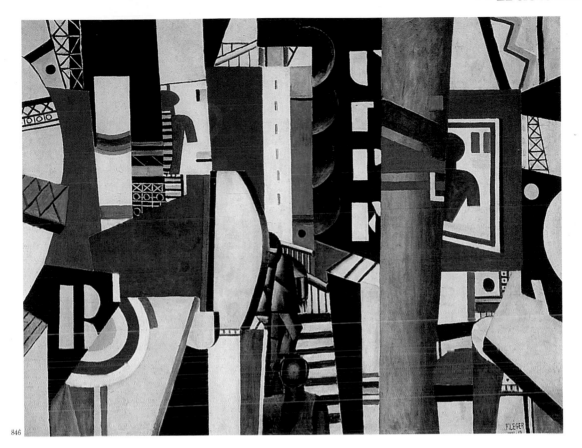

846

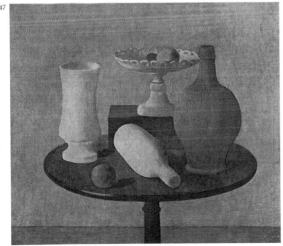

847. Giorgio Morandi, 1890-1964, pintura metafísica, italiano, *Naturaleza muerta*, 1920, óleo sobre tela, 60.5 x 66.5 cm, Colección privada, Milán

846. Fernand Léger, 1881-1955, cubismo/ purismo, francés, *La ciudad*, 1919, óleo sobre tela, 230.5 x 297.7 cm, Museo de Arte de Filadelfia, Filadelfia

En esta obra, el futurista francés Léger expresa su optimismo en la naciente era de la máquina del siglo XX. Para el artista, el conformismo es la solución de las personas que se pierden en una idealización del sistema comunista, del que el mismo era adepto. En su ciudad del futuro se observa una colorida armonía entre máquinas y sistemas de comunicación, mezclados ordenadamente con la gran variedad de expresiones comunes que pueden apreciarse en la ajetreada metrópolis futurista. Irónicamente, dos figuras robóticas sin rostro caminan por una escalera a través del laberinto de crudas realidades de la ciudad, en apariencia pintorescas, pero finalmente confusas. Si bien esta expresión artística corresponde a un hombre en la mitad de su vida, más adelante Léger se inclinó por solamente los colores primarios y diseños más simples.

848. Egon Schiele, 1890-1918, expresionismo, austriaco, *Abrazo (Amantes II)*, 1917, óleo sobre tela, 100 x 70 cm, Galería Österreichische, Viena

Ésta es una de las obras más conocidas de Schiele y la culminación de su nuevo estilo semi-clásico. La pareja se abraza afectuosamente y el artista besa a su esposa en la oreja. Por fin, el artista rinde homenaje a la unión de dos personas en un todo armonioso. Las líneas son suaves, los cabellos de las dos figuras se entrelazan y confunden, los pies desaparecen en una misma línea conjunta. Las formas masculina y femenina parecen sostenerse con la misma fuerza y ninguna de las dos está mirando ni se percata de que son observados. La sábana permanece arrugada como un simple recurso para cubrir los genitales femeninos, sin relacionarse con la naturaleza del acto sexual. No es una pintura pornográfica, sino una imagen de amor real. Es como si al fin Schiele se hubiera librado del concepto juvenil del sexo como tal y se entregara a disfrutar plenamente la relación con su mujer, Edith. Se muestran como dos personas satisfechas con su matrimonio y, a diferencia de pinturas anteriores, no están entregados al acto sexual, sino entrelazados en un abrazo de amor mutuo.

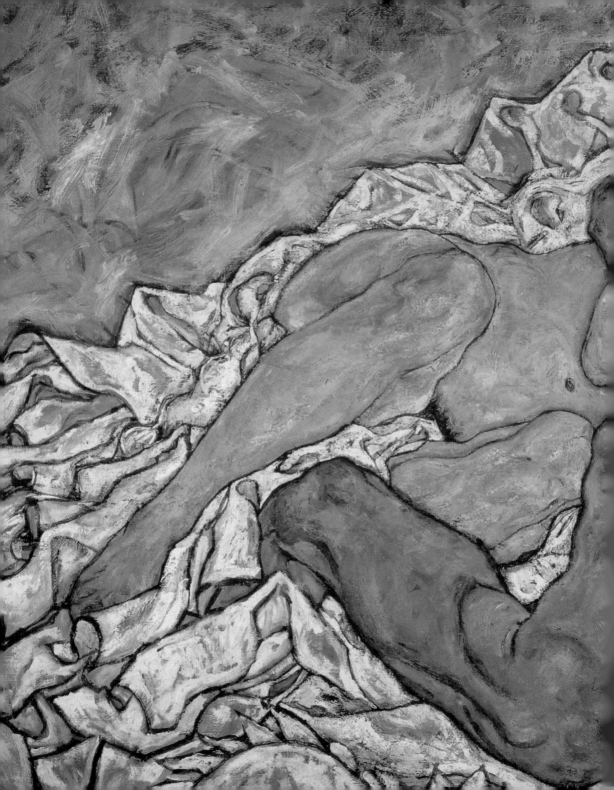

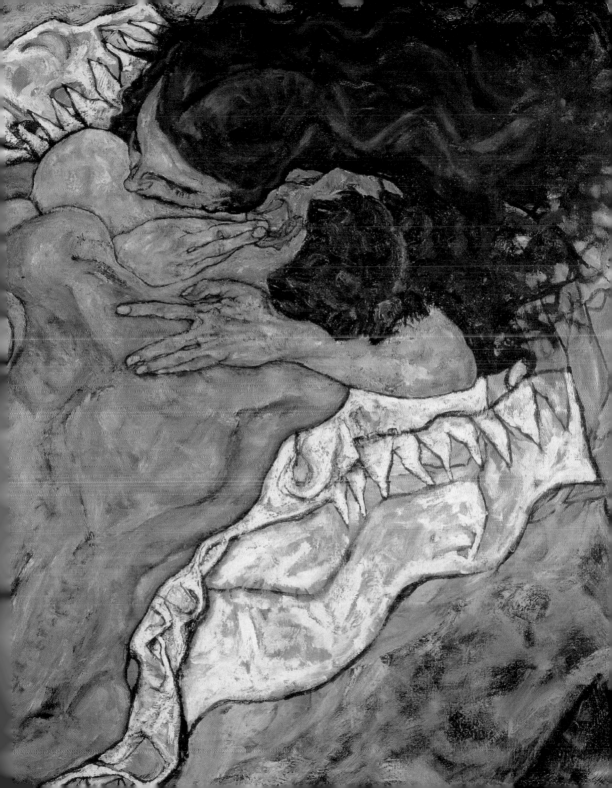

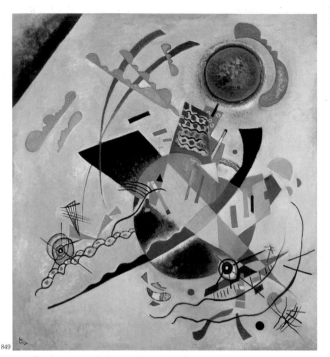

849

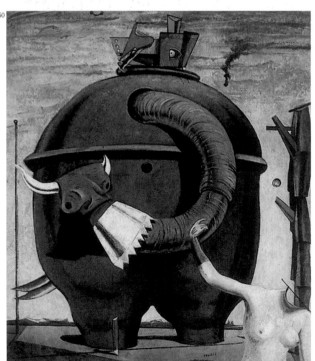

850

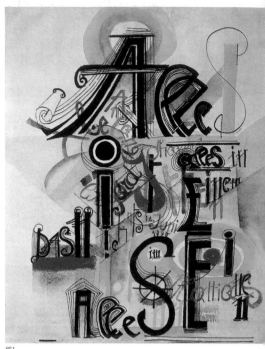

851

849. Vasily Kandinsky, 1866-1944, abstracción lírica/ Der Blaue Reiter, ruso, *Círculo azul*, 1922, óleo sobre tela, 110 x 100 cm, Museo Guggenheim, Nueva York

850. Max Ernst, 1891-1976, surrealismo, francés de origen alemán, *Celebes*, 1921, óleo sobre tela, 125.4 x 107.9 cm, Galería Tate, Londres

Ernst, líder del movimiento Dadá en Colonia, se inspiró en un silo sudan para el tema de esta pintura. El título proviene de una rima infantil alema que comienza: "El elefante de Celebes tiene grasa amarilla y pegajosa...". Es pintura denota aún la influencia de De Chirico (la figura sobre el monstruo dos patas), y anticipa el surrealismo.

851. Johannes Itten, 1888-1967, Bauhaus, suizo, *Todo en uno*, 1922, tinta y acuarela sobre papel, 29 x 33 cm, Colección privada

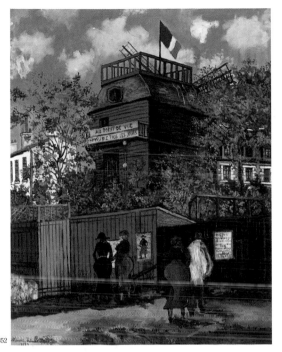

852

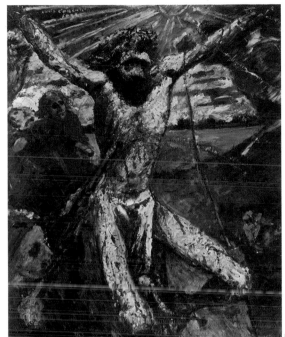

853

854

852. Maurice Utrillo, 1883-1955, post-impresionista, francés,
El molino de la Galette, 1922, óleo sobre tela, 106 x 81 cm,
Museo de Arte Moderno y Contemporáneo, Liège

853. Lovis Corinth, 1858-1925, expresionismo, alemán, *El Cristo rojo*, 1922,
óleo sobre tela, 129 x 108 cm, Neue Pinakothek, Munich

854. Stuart Davis, 1894-1964, abstracción, estadounidense, *Odol*, 1924,
óleo sobre tela, 61 x 45.7 cm, Museo de Arte Moderno, Nueva York

*Davis introdujo a los artistas estadounidenses al cubismo francés y junto con
ellos desarrolló el formalismo abstracto que habría de convertirse en el arte
pop. Todo comenzó con su participación en el Armory Show de Nueva York
en 1913. Su influencia se extendió a lo largo de los siguientes cincuenta años
con muchas obras engañosamente simples, como Odol. Lo que el producto
Odol sea o para lo que pueda servir es menos importante que el medio
utilizado para la obra. La frase célebre de Marshall McLuhan, "el medio es
el mensaje", está ejemplificada aquí con transparente honestidad, aunque
sean evidentes esa deshonestidad característica de la avenida Madison y la
falta de transparencia respecto a la utilidad del producto. Un arte de estas
características podría servir para la comercialización del anuncio artístico y
la creación de nuevos hábitos de consumo, en lugar de satisfacer los hábitos
existentes. El observador/cliente adapta su marco de referencia para ajustarse
al producto, a través del cual puede apreciar su mundo perfectamente
estructurado. La presentación de la pintura y el producto son en sí
funcionales, aún cuando el verdadero propósito no sea mostrado. Más
adelante, Warhol llevaría estas imágenes más cerca del concepto de
producto, presentando sólo la etiqueta o el paquete.*

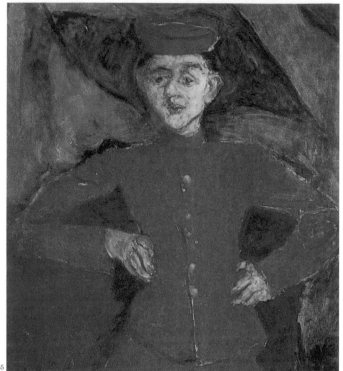

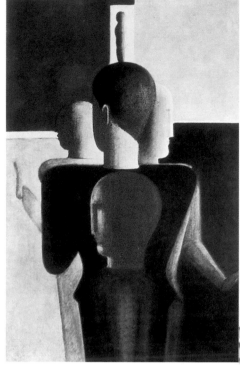

855

855. Chaim Sutin, 1893-1943, expresionismo, nacido en Lituania, establecido en Francia, *Mozo del Maxim's*, 1925, óleo sobre tela, 81.9 x 74.9 cm, Colección privada

Los retratos de Sutin denotan la influencia de Modigliani. Permaneció en el anonimato hasta que en 1923 fue descubierto por el doctor Albert C. Barnes, importante coleccionista estadounidense. Posteriormente pintó una serie de retratos que se distinguieron por el uso representativo del color: blanco para los panaderos, blanco y rojo para los cazadores. El título atribuido a esta obra es El cazador.

856. Paul Klee, 1879-1940, expresionismo, alemán-suizo, *El pez dorado*, 1925, óleo y acuarela en papel, montada en cartón, 50 x 69 cm, Kunsthalle, Hamburgo

857. Oskar Schlemmer, 1888-1943, Bauhaus, alemán, *Grupo concéntrico*, 1925, óleo sobre tela, 98 x 62 cm, Staatsgalerie, Stuttgart

858. Joan Miró, 1893-1983, surrealismo, español, *Carnaval del arlequín*, 1924-5, óleo sobre tela, 66 x 93 cm, Galería de arte Albright-Knox, Buffalo

André Breton declaró: "Miró fue posiblemente el más surrealista de todos nosotros". En 1975, la fundación Miró, establecida en las afueras de Barcelona, se dedicó a proteger su obra.

856

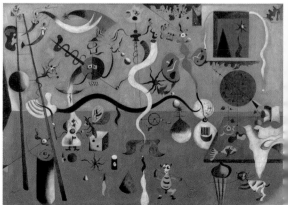

MAX BECKMANN
(1884 LEIPZIG – 1950 NUEVA YORK)

Cuando era estudiante en el centro de la Ilustración alemana, Weimar, Beckmann leyó con avidez las obras de Schopenhauer y se interesó en los trabajos de Kant, Hegel y Nietzsche. Se graduó en 1903 y pintó sus primeros lienzos en París. Quedó particularmente impresionado por el trabajo de Cézanne. Los primeros trabajos de Beckmann tenían una fuerte influencia impresionista y algunas veces podían ser muy tradicionalistas en su composición y tratamiento de temas históricos o monumentales. Durante toda su vida, Beckmann mantuvo una sensibilidad instintiva por el arte del pasado, atraído por imágenes y épocas en las que encontraba una expresión potente y simple. Conforme desarrollaba su propio estilo distintivo, esta sensibilidad adquirió la forma de un compromiso creativo con el arte de la Edad Media y del Renacimiento del norte. Beckmann permaneció distante de los núcleos expresionistas y de los programas vehementes que emitían. En muchas formas no fue nunca un verdadero expresionista. Sin embargo, su obra entre los años de las dos guerras mundiales, en especial a mediados de la década de 1920, constituye una importante contribución al arte de vanguardia alemán y al desarrollo y declive del expresionismo.

Beckmann realizó pocas declaraciones públicas acerca de su obra; prefería confiar sus expresiones a la pintura. Precisamente por la escasez de testimonios del artista, sus raras declaraciones en forma de "*schöpferische Kontession*" o "credo creativo", que escribió en 1918 y que el escritor Kasimir Edschmid publicó en 1920, se han convertido en documentos medulares. "Creo que amo tanto la pintura porque lo obliga a uno a ser objetivo. No hay nada que deteste tanto como el sentimentalismo. Cuanto más crece mi determinación, intensa y fuerte, por comprender las cosas inefables del mundo, cuanto más profunda y potente arde en mí la emoción acerca de nuestra existencia, más fuerte cierro la boca y más se enfría mi voluntad para capturar este monstruo de vitalidad y confinarlo, para derrotarlo y estrangularlo con líneas y planos claros y definidos. No lloro, porque creo que las lágrimas son despreciables y las considero un signo de esclavitud. Yo siempre pienso en el objeto".

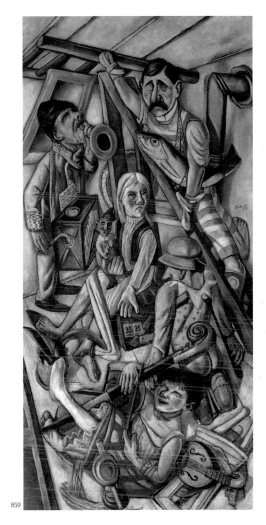

859

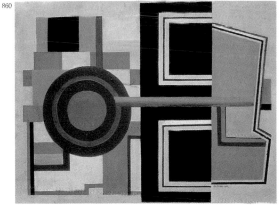

860

859. Max Beckmann, 1884-1950, expresionismo, alemán, *El sueño*, 1921, óleo sobre tela, 182 x 91 cm, Museo de Arte de San Louis, San Louis

Pintada en 1921, Der Traum (El sueño) contiene muchos de los elementos compositivos e iconográficos que ya estaban presentes o se establecerían como rasgo distintivo de la obra de Beckmann: figuras amontonadas en un espacio interior ambiguo, instrumentos musicales y objetos, el collar del bufón, gestos y posturas físicas ambivalentes, signos fragmentados y el pez. La composición en sic Saa se asemeja al espacio pictórico inclinado y subjetivo y las formas del arte gótico. En un detallado análisis compositivo de la pintura realizado de 1924, el crítico Wilhelm Fraenger comparó la extraordinaria capacidad de Beckmann para organizar orgánicamente el agitado movimiento general de su lienzo, con la fuerza del viejo maestro flamenco Pieter Brueghel para la organización de las formas en ajetreado tumulto. El propio Beckmann habló en cierta ocasión de una "mezcla de sonambulismo con una absoluta lucidez de consciencia" en su arte.

860. Fernand Léger, 1881-1955, cubismo/ purismo, francés, *Composición*, 1924, óleo sobre tela, 73 x 92 cm, Museo del Hermitage, San Petersburgo

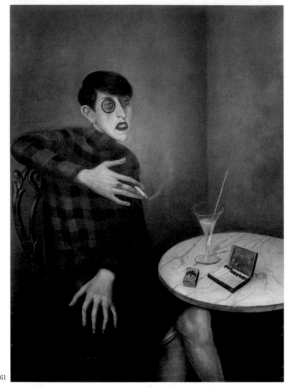

861

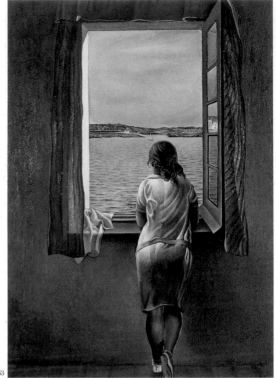

863

862

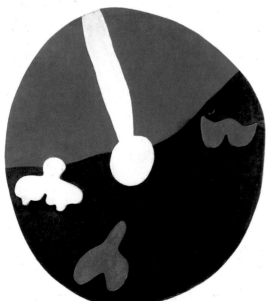

861. **Otto Dix**, 1891-1969, expresionismo, alemán, *Retrato de la periodista Sylvia von Harden*, 1926, medios mixtos sobre madera, 121 x 89 cm, Musée national d'art moderne, Centre Georges Pompidou, Paris

En la década de 1920, Dix obtuvo grandes ganancias gracias a su reputación como retratista. Su punzante retrato de esta mujer ultramoderna con aire decadente es, sin duda, una de sus mejores obras dentro del atrevido estilo conocido como Neue Sachlichkeit *(Nueva objetividad).*

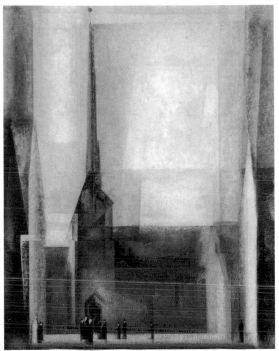

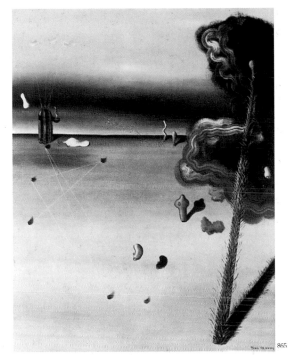

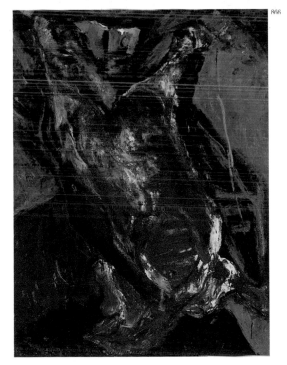

862. Hans Arp, 1886-1966, dadaísmo, francés, *Reloj*, 1924, madera pintada,
Colección privada

863. Salvador Dalí, 1904-1989, surrealismo, español,
Mujer en la ventana, 1925, óleo sobre tela, 103 x 75 cm,
Museo Nacional Centro de Arte Reina Sofía, Madrid

864. Lyonel Feininger, 1871-1956, cubismo, estadounidense, *Gelmeroda IX*,
1926, óleo sobre tela, 100 x 80 cm, Museo Folkwang, Essen

*La escuela de la Bauhaus, fundada en 1919, influyó tanto en la pintura como
en la arquitectura, con un estilo más próximo al cubismo que al
abstraccionismo radical. A pesar de ser estadounidense, Feininger fue profesor
de la Bauhaus desde los inicios de la escuela. Expresó su reto creativo en obras
románticas y coloridas que muestran el respeto cubista por las formas,
logrando a pesar de ello un efecto decorativo. Feininger aportó a la escuela
alemana una calidez que para algunos carece del pragmatismo de la
arquitectura de la Bauhaus. Klee y Kandinsky se unieron a Feininger en la
enseñanza, posiblemente más para ejercer su influencia en la escuela que para
absorber la influencia de ésta.*

865. Yves Tanguy, 1900-1955, surrealismo, estadounidense de origen francés,
¡Mamá, Papá está herido!, 1927, óleo sobre tela, 92.1 x 73 cm,
Museo de Arte Moderno, Nueva York

866. Chaim Sutin, 1893-1943, expresionismo, nació en Lituania,
se estableció en Francia, *Buey desollado*, c. 1925,
óleo sobre tela, 166.1 x 114.9 cm, Galería de arte Albright-Knox, Buffalo

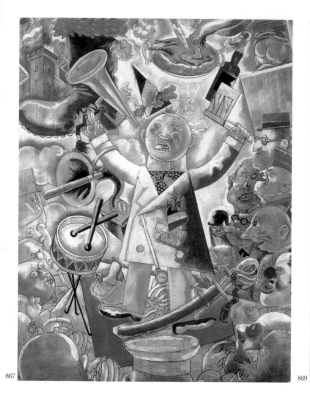

867

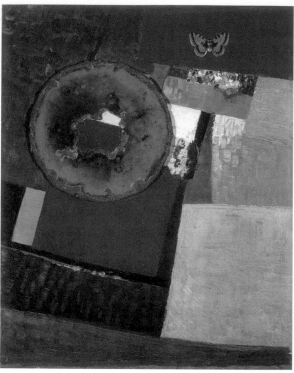

869

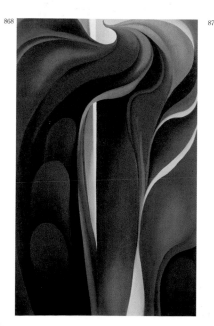

868

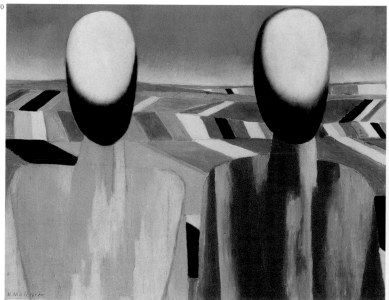

870

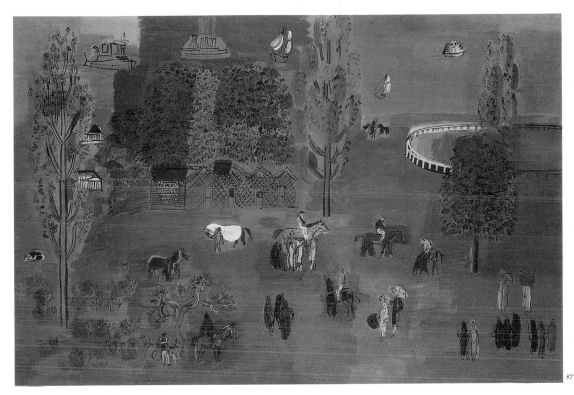

871

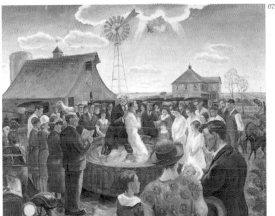

872

Raoul Dufy
(1877 lf Havre – 1953 Forcalquier)

Raoul Dufy nació en Le Havre, Francia, en 1877. Asistió a las clases vespertinas de la Escuela de Bellas Artes, donde desarrolló su don innato para el dibujo. Al inicio de su carrera recibió una fuerte influencia del movimiento fovista, que se refleja en sus coloridos trabajos con contornos contemporáneos. Después de un breve periodo cubista, disfrutó de pintar flores, canchas de tenis de moda, vistas de la Riviera francesa y fiestas elegantes. En 1938, Dufy creó uno de los frescos más grandes del mundo, *La Fée Electricité*.

867. **George Grosz**, 1893-1959, expresionismo, alemán, *El agitador*, 1928, óleo sobre tela, 108 x 81 cm, Museo Stedelijk, Ámsterdam

868. **Georgia O'Keeffe**, 1887-1986, modernismo, estadounidense, *Jack en el púlpito no. V*, 1930, óleo sobre tela, 122 x 76.2 cm, La Galería Nacional de las Artes, Washington, D.C.

En la escuela preparatoria de Madison, la maestra de arte introdujo a Georgia en los delicados misterios de la flor conocida como jack en el púlpito. En su autobiografía, O'Keeffe dice: "Ya había visto antes muchas flores de jack, pero recuerdo qué fue la primera vez que me puse a analizar una flor... Al principio me incomodaba un poco hacerlo porque no me gustaba la maestra... Supongo que ella me enseñó a observar las cosas y a fijarme cuidadosamente en los detalles".

869. **Kurt Schwitters**, 1887-1949, dadaísmo, alemán, Maraak, *Variación I*, 1930, óleo y armado sobre cartón, 46 x 37 cm, Colección Peggy Guggenheim, Venecia

870. **Kasimir Malevich**, 1878-1935, abstracción/ suprematismo, ruso, *Dos campesinos en el campo*, 1928-1932, óleo sobre tela, 53.5 x 70 cm, Museo del Estado, San Petersburgo

871. **Raoul Dufy**, 1877-1953, fovismo, francés, *El prado*, 1926, óleo sobre tela, 81 x 125 cm, Colección privada

872. **John Steuart Curry**, 1897-1946, regionalismo, estadounidense, *Bautismo en Kansas*, 1928, óleo sobre tela, Museo de Arte Estadounidense de Whitney, Nueva York

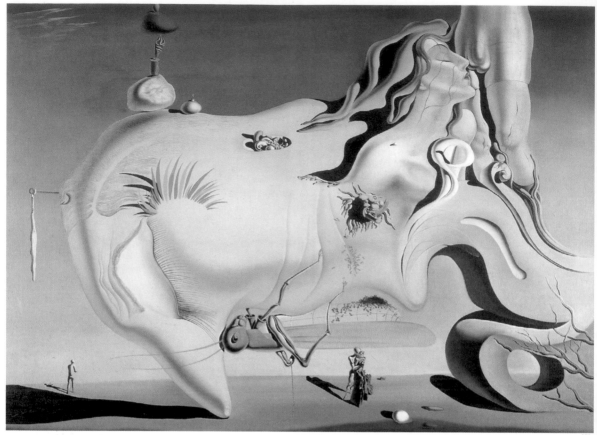

873

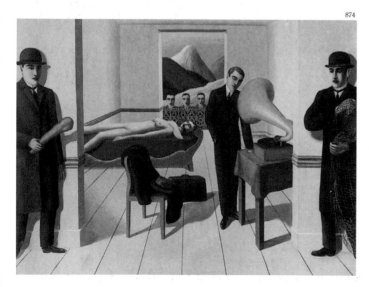

874

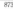

873. **Salvador Dalí**, 1904-1989, surrealismo, español,
 El gran masturbador, 1929, óleo sobre tela, 110 x 150 cm,
 Museo Nacional Centro de Arte Reina Sofía, Madrid

874. **René Magritte**, 1898-1967, surrealismo, belga,
 El asesino amenazador, 1927, óleo sobre tela,
 150.4 x 195.2 cm, Museo de Arte Moderno, Nueva York

 *Magritte fue probablemente uno de los pintores surrealistas con
 mayor fuerza, cuyas combinaciones de lo erótico, lo extraño, lo
 extraordinario y lo ordinario son siempre sorprendentes. En esta
 escena combina el erotismo y el sadismo dentro de la tradición
 surrealista de representar los aspectos positivos de las escenas
 de horror.*

875. **Lyonel Feininger**, 1871-1956, cubismo, estadounidense,
 Botes de vela, 1929, óleo sobre tela, 43 x 72 cm,
 Instituto de Arte, Detroit

876. **Edward Hopper**, 1882-1967, realismo, estadounidense,
 El faro con dos luces, 1929, óleo sobre tela, 74.9 x 109.9 cm,
 Museo Metropolitano de Arte, Nueva York

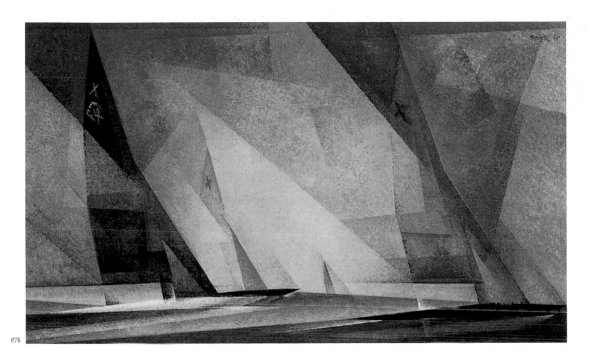

875

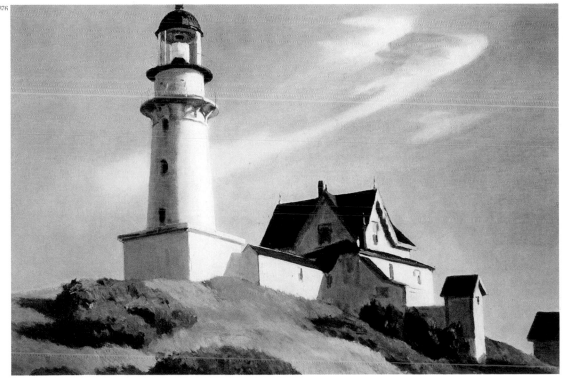

876

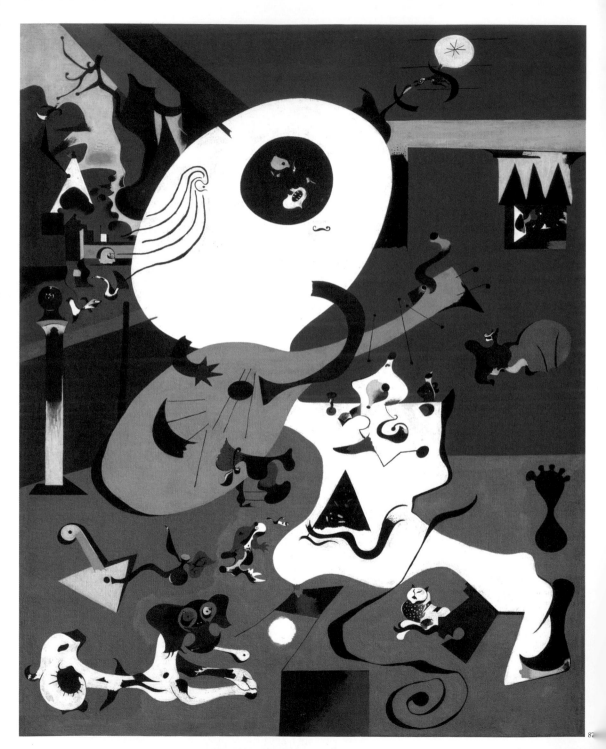

87

JOAN MIRÓ
(1893 BARCELONA – 1983 PALMA DE MALLORCA)

Joan Miró nació en una habitación con las estrellas pintadas en el techo. Creció en la ciudad de Barcelona, donde la independencia y la creatividad inquebrantable van de la mano. En 1907 se inscribió en las clases de arte de La Escuela de la Lonja, una institución académica y profesional de artes aplicadas donde un joven llamado Picasso había impresionado a sus maestros diez años antes. Luego tomó clases privadas con Galí. A diferencia de la Escuela de la Lonja, esto ofreció a Miró un entorno en el que la forma distintiva en que veía las cosas se vio recompensada. En la academia de Galí, Miró conoció a algunos de los hombres que se convertirían no sólo en compañeros artistas, sino en sus amigos íntimos. Él y Enric Cristòfol Ricart no tardaron en alquilar un estudio juntos cerca de la catedral de Barcelona. Más tarde identificado como surrealista, Miró nunca se relacionó realmente con ninguna escuela o estilo establecido del arte. Como dijo uno de sus críticos: "En su mente estaba claro que el tenía que ir más allá de todas las categorías e inventar un lenguaje propio que expresara sus orígenes y que fuera auténtico y personal". Durante el transcurso de su vida artística, incluso se esforzó en seguir sus propias tradiciones. Es evidente que Miró estudió las formas quebradas del cubismo y aprendió a admirar los colores estridentes de los fovistas, pero tenía su propia manera de ver las cosas y sus pinturas combinaban perspectivas torcidas, pinceladas pesadas y colores sorprendentes. Buscaba maneras de fusionar el estilo bidimensional de la época con inspiración tomada del arte tradicional catalán y de los frescos de la iglesia románica. Joan Miró reconoció que, como Picasso, si iba a convertirse en un artista en rigor, necesitaba mudarse a París. Durante algún tiempo alquiló un estudio en el número 45 de la rue Blomet, donde fue vecino del pintor André Masson. Masson fue el primero de toda una comunidad de artistas en la que Miró encontró un hogar, en el preciso momento en que comenzaban a dar forma a un movimiento artístico y sensible al que llamaron "surrealismo". Fue un movimiento de pensamiento que encomiaba al individuo y la imaginación a la vez que hacía alarde de la tradición, la racionalidad y hasta el sentido común. Aunque tenía la influencia de los practicantes del surrealismo, Miró nunca se unió realmente a sus filas. La gozosa libertad que favorecían los dadaístas era más de su agrado que los manifiestos y el dogma de los surrealistas. Sin embargo, su inocente originalidad llamó la atención y causó la admiración de todos, y pronto se convirtió en el ilustrador favorito de la revista *La Révolution Surréaliste*.

En sus últimos años, Joan Miró habló con su nieto acerca de su amor de toda una vida por el arte folclórico catalán, las formas naturales, el espíritu independiente, la inocencia que es a la vez hermosa y sorprendente. "El arte folclórico siempre logra conmoverme", le dijo. "Está libre de engaños y artificios. Va directo al corazón de las cosas". Al hablar del arte de la campiña que lo había nutrido, Joan Miró encontró las mejores palabras para describirse a sí mismo. Con su honestidad, espontaneidad y entusiasmo casi infantil por las formas, las texturas y el color, creó un universo de obras artísticas capaz de deleitar, confundir y recompensar.

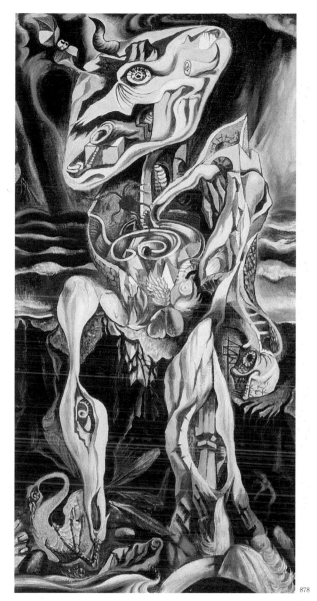

878

877. Joan Miró, 1893-1983, surrealismo, español, *Interior holandés I*, 1928, óleo sobre tela, 91.8 x 73 cm, Museo de Arte Moderno, Nueva York

Después de sus viajes por Bélgica y Holanda, Miró se embarcó en una serie de pinturas fascinantes que denominó Interiores holandeses, recreaciones miroescas de los maestros holandeses basándose en reproducciones de museos. Sus estudios a lápiz muestran su manera de transformar las pinturas realistas en caricaturas fantásticas de las estructuras esenciales, mientras que sus pinturas finales reflejan su manera característica de transformar un mundo oscuro en formas planas y alargadas de colores vivos y audaces. El contrapunto entre el realismo y la fantasía dominó en toda la obra de Joan Miró. La genialidad del artista hace de su arte algo tan accesible como misterioso.

878. André Masson, 1896-1987, surrealismo, francés, *El laberinto*, 1928, óleo sobre tela, 120 x 61 cm, Musée national d'art moderne, Centre Georges Pompidou, París

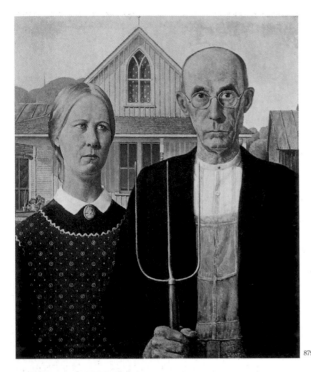

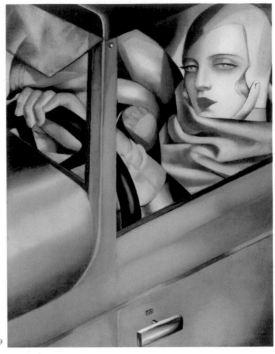

879

881

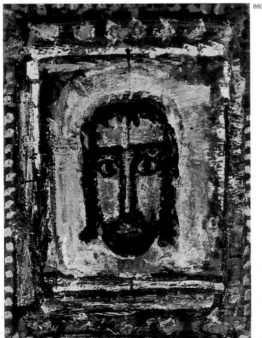

880

879. Grant Wood, 1891-1942, regionalismo, estadounidense,
Gótico estadounidense, 1930, óleo sobre madera comprimida 78 x 65.3 cm,
Instituto de Arte de Chicago, Chicago

Aunque el artista estadounidense Wood era originario de la parte oeste del estado de Iowa, tuvo su estudio en la parte este del estado de Connecticut. Cuando esta pintura fue apreciada por los residentes de Iowa, algunos se sintieron ofendidos, pensando que el trabajo ridiculizaba sus costumbres sencillas y el aspecto simple característico de su gente de campo. Wood les hizo ver que los rostros alargados, motivo que se repite en el camafeo y la horquilla, para los que habían posado su hermana y su dentista, eran la representación realista del aspecto vertical de la típica granja gótica estadounidense. La obra de Wood se ha mantenido como una de las más famosas de todos los tiempos en Estados Unidos.

880. Georges Rouault, 1871-1958, expresionismo, francés, *El Santo Rostro (Cristo)*,
1933, óleo y gouache sobre papel montado en lienzo, 91 x 65 cm,
Musée national d'art moderne, Centre Georges Pompidou, Paris

881. Tamara de Lempicka, 1898-1980, Art Deco, polaco-rusa, *Autorretrato*
(Tamara en el Bugatti verde), 1929, óleo sobre madera, 35 x 27 cm,
Colección privada

En el último cuarto de siglo, la creciente popularidad de esta obra ha sido objeto de muchas reproducciones. No es un retrato en el sentido de similitud con la mujer y es improbable que alguien pudiera reconocer la identidad de la estilizada imagen plasmada en la pintura de Lempicka. Es más bien el retrato de una época y, en particular, de una mujer que supo destacar en ella.
Irónicamente, la drástica masacre de toda una generación de hombres jóvenes en la Primera Guerra Mundial, contribuyó más al desarrollo y la emancipación de la mujer que cualquier otro acontecimiento de la historia. En los "frenéticos años veinte", el máximo símbolo de emancipación femenina era el automóvil, para quienes podían adquirirlo, por supuesto. La narración de la misma Lempicka de cómo subió a su automóvil a la bella Rafaela en el Bois de Boulogne para llevarla a su estudio, es un simple ejemplo de lo útil que podía ser el automóvil para la independencia de la mujer.

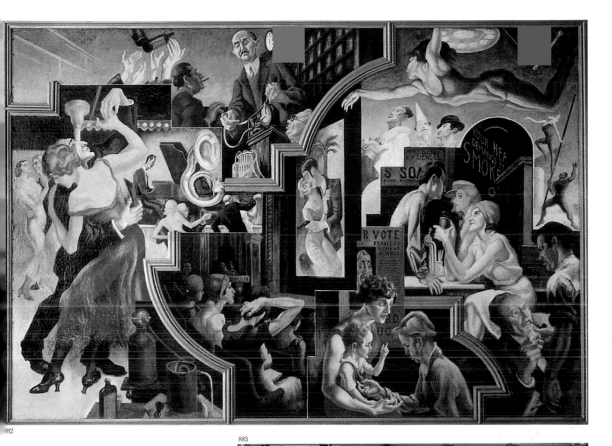

882

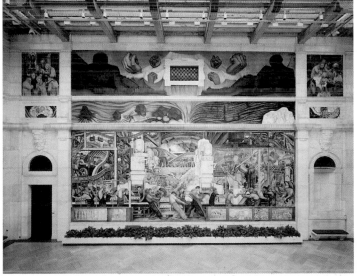

883

882. **Thomas Hart Benton**, 1889-1975, regionalismo,
estadounidense, *Actividades citadinas*, 1930-31,
pintura al temple a base de huevo sobre madera,
19.6 x 66.2 cm, Nueva escuela de Investigación Social,
Nueva York

883. **Diego Rivera**, 1886-1957, social realismo, mexicano,
La industria de Detroit, muro norte, 1932, fresco,
Instituto de Arte de Detroit, Detroit

*Después de compartir con los impresionistas y los
divisionistas, Rivera se sintió atraído por cubismo
sintético al estilo de Juan Gris. En su visita a Italia en
1920-21 descubrió los frescos de Giotto y adoptó las
técnicas de pintura mural con la incorporación de
elementos precolombinos. Edsel Ford, presidente de Ford
Motor Company y de la comisión de las artes, junto con
el doctor William Valentiner, director del Instituto para
las Artes de Detroit, comisionaron a Rivera dos pinturas
murales para los jardines del museo.*

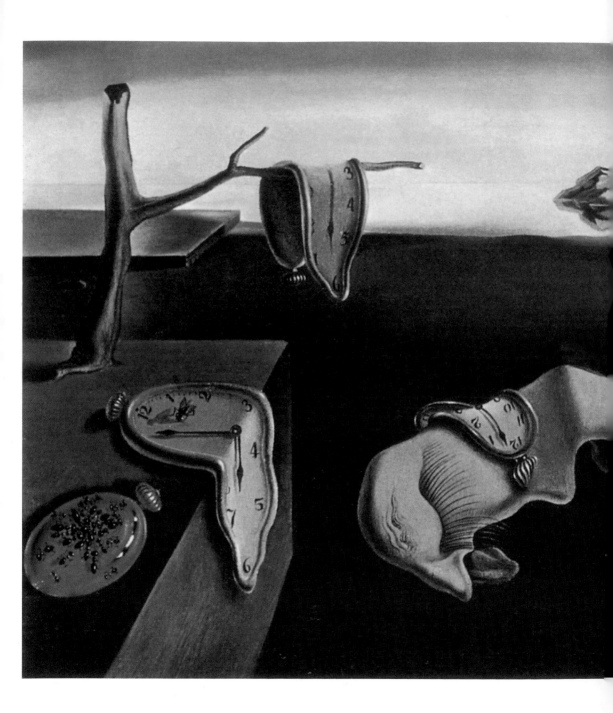

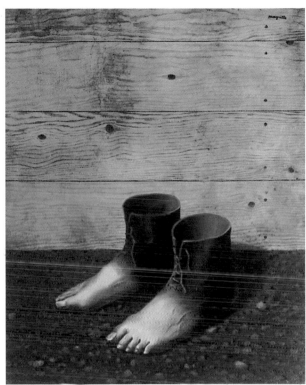

885

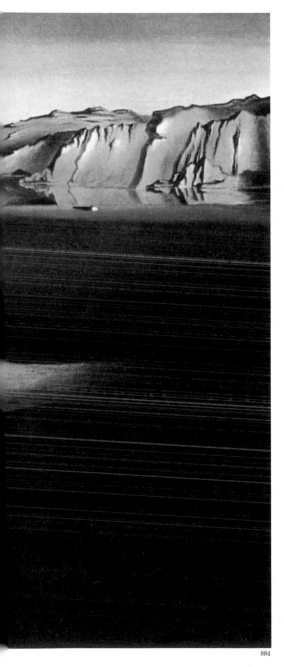

884

884. Salvador Dalí, 1904-1989, surrealismo, español, *La persistencia de la memoria*, 1931, óleo sobre tela, 24.1 x 33 cm, Museo de Arte Moderno, Nueva York

En su autobiografía, Dalí habla acerca del origen de la pintura. Escribió: "Después de terminar la cena con un fuerte queso Camembert y cuando todos se habían retirado, permanecí largo tiempo sentado a la mesa reflexionando con tranquilidad en los problemas filosóficos de los tonos "extremadamente suaves" que el fuerte sabor del queso me evocara. Me levanté, entré a mi estudio y encendí las luces para mirar la pintura en la que estaba trabajando, como es mi costumbre. La pintura es un paisaje del puerto de Lligat; al fondo, los riscos se iluminan con la melancólica transparencia de la luz del crepúsculo, y al frente, se alza un árbol de olivo con las ramas desnudas. Sabía que la atmósfera que había logrado crear en este paisaje era el principio de un concepto que me llevaría a crear una obra sorprendente, pero no tenía ni la menor idea de lo que podía ser. Un instante antes de apagar las luces, pude "ver" la respuesta. Vi dos relojes derritiéndose, uno colgado patéticamente de las ramas del olivo. A pesar del dolor de cabeza que me atormentaba, alisté mi paleta para comenzar el trabajo".

885. René Magritte, 1898-1967, surrealismo, belga, *Modelo rojo*, 1935, óleo sobre tela montado en cartón, 56 x 46 cm, Musée national d'art moderne, Centre Georges Pompidou, París

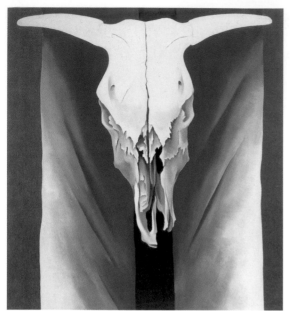

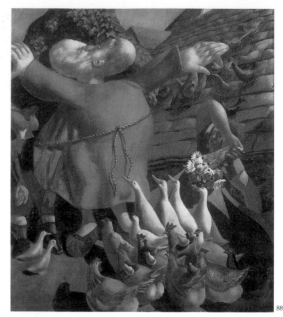

886

887

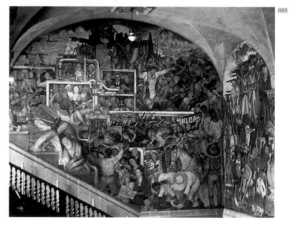

888

GEORGIA O'KEEFFE
(1887 SUN PRAIRIE, WISCONSIN – 1986 SANTA FE)

En 1905 Georgia viajó a Chicago a estudiar pintura en el Instituto de Arte de Chicago. En 1907 se inscribió en la Liga de estudiantes de arte en la ciudad de Nueva York, donde estudió con William Merritt Chase. Durante su estancia en Nueva York solía ir a la Galleria 291, que era propiedad de su futuro esposo, el fotógrafo Alfred Stieglitz. En 1912, sus hermanas y ella estudiaron en la universidad con Alon Bement, que empleaba un método un tanto revolucionario para la enseñanza del arte, concebido originalmente por Arthur Wesley Dow. En la clase de Bement, los estudiantes no copiaban mecánicamente la naturaleza, sino que se les enseñaban los principios del diseño usando formas geométricas. Trabajaban con ejercicios que incluían dividir un cuadrado trabajando dentro de un círculo y colocando un rectángulo en torno al dibujo, y luego organizando la composición mediante la recolocación, adición o eliminación de elementos. Parecía aburrido, y para muchos estudiantes lo era, pero Georgia encontró que estos estudios le daban al arte una estructura que le ayudó a comprender las bases de la abstracción.

Durante la década de 1920, O'Keeffe produjo también una gran cantidad de paisajes y estudios botánicos durante los viajes anuales que realizaba a Lake George. Gracias a sus conexiones en la comunidad artística de Nueva York, desde 1923 Stieglitz organizó una exhibición anual para O'Keeffe: sus obras llamaron mucho la atención y lograron alcanzar altos precios. Sin embargo, ella resentía las connotaciones sexuales que la gente daba a sus pinturas, en especial durante la década de 1920, cuando las teorías freudianas comenzaban a formar la "psicología pop". La herencia que nos ha legado es una visión única que traduce la complejidad de la naturaleza en formas sencillas para que podamos explorarla y realizar nuestros propios descubrimientos. Nos enseñó que hay poesía en la naturaleza y belleza en la geometría. La larga vida de trabajo de Georgia O'Keeffe nos muestra nuevas maneras de ver el mundo, directo desde sus ojos hasta los nuestros.

886. **Georgia O'Keeffe**, 1887-1986, modernismo, estadounidense, *Rojo, blanco y azul*, 1931, óleo sobre tela, 101.3 x 91.1 cm, Museo Metropolitano de Arte, Nueva York

En Rojo, blanco y azul, *Georgia O'Keeffe buscó atraer la atención del espectador hacia el campo que tanto amaba, mediante líneas rojas en ambos lados del lienzo. Si bien los brillantes tonos en rojo, blanco y azul del fondo distraen la atención, el ojo del espectador es atraído hacia los bordes desgastados del hueso con textura de encaje. Los pequeños cuencos de los ojos del cráneo conservan un atisbo de vida, imprimiendo al cráneo un aspecto macabro.*

887. **Stanley Spencer**, 1891-1959, pre-rafaelita tardío, británico, *San Francisco y las aves*, 1935, óleo sobre tela, 66 x 58.4 cm, Galería Tate, Londres

San Francisco de Asís, fundador de la orden franciscana, representado aquí como un hombre viejo, era conocido por su capacidad de comunicarse con las aves y orar con ellas. El deseo de Stanley Spencer era exhibir esta obra en su galería ideal, la "Casa de la Iglesia", pero ésta jamás se construyó.

888. **Diego Rivera**, 1886-1957, realismo social, mexicano, *México hoy y mañana*, 1935, fresco, 7.49 x 8.85 m, Palacio Nacional, Ciudad de México

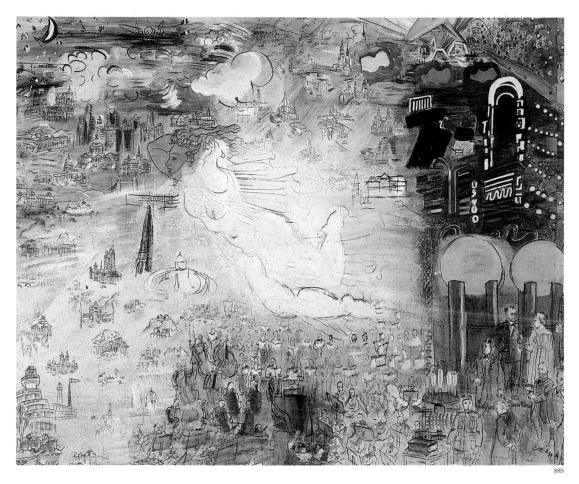

889

890

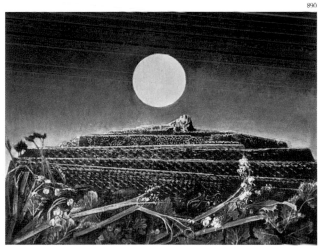

889. Raoul Dufy, 1877-1953, fovismo, francés,
El espíritu de la electricidad, 1937,
óleo sobre madera, 10 x 60 cm (panel),
Museo de Arte Moderno de la ciudad de París, París

890. Max Ernst, 1891-1976, surrealismo,
francés de origen alemán, *Toda la ciudad*, 1936,
óleo sobre tela, 97 x 145 cm, Kunsthaus, Zurich

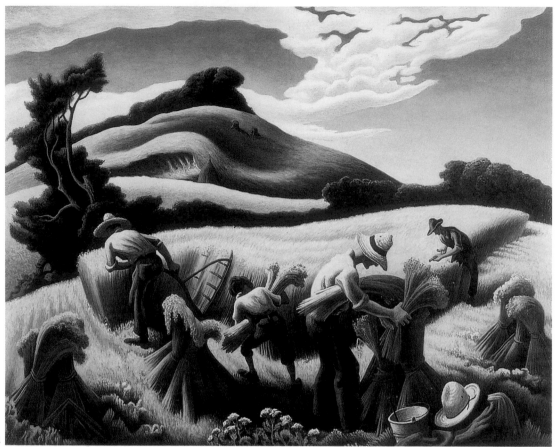

891

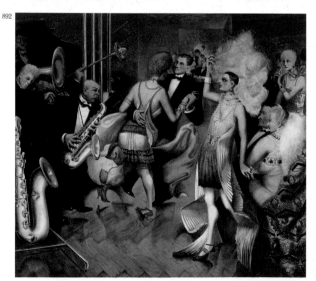

892

Thomas Hart Benton
(1889 Neosho, Missouri – 1975 Kansas City)

Thomas Hart Benton se negó a seguir una carrera política, como lo habían hecho su padre y su abuelo antes que él y, en vez de eso, estudió en el Instituto de Arte de Chicago. Después de estudiar en París, donde se interesó en el impresionismo y el puntillismo, rechazó las influencias europeas y se convirtió en regionalista. En su obra idealiza el Estados Unidos rural tradicional. Se le consideró como líder de la "Escena americana" y dio clases en la Liga de estudiantes de arte, donde enseñó a los hermanos Charles y Jackson Pollock; este último se convertiría en amigo suyo de por vida. Es famoso principalmente por sus murales, en especial los que realizó para la New School for Social Research de Nueva York.

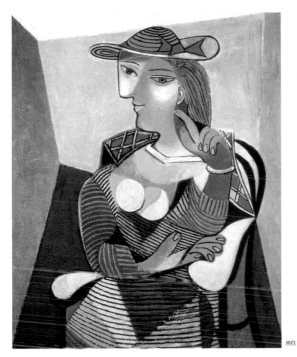

893

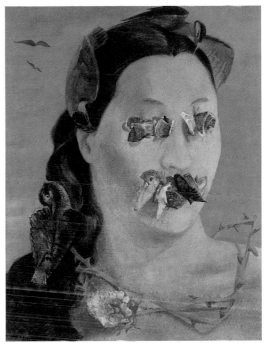

894

891. Thomas Hart Benton, 1889-1975, regionalismo,
estadounidense, *Trigo acogedor*, 1938,
temple y óleo sobre madera, 78.7 x 96.5 cm,
Museo de Arte de San Luis, Missouri

892. Otto Dix, 1891-1969, expresionismo, alemán, *Metrópoli*,
1938, técnica mixta sobre madera, 181 x 101 cm,
Staatliche Museen, Berlín

893. Pablo Picasso, 1881-1973, cubismo, español,
Retrato de Marie-Thérèse Walter, 1937, óleo sobre tela,
100 x 81 cm, Museo Picasso, París

895. Frida Kahlo, 1907-54, surrealismo, mexicana,
Las dos Fridas, 1939, óleo sobre tela, 170.2 x 170.2 cm,
Museo de Arte Moderno, ciudad de México

El lienzo de tres metros cuadrados Las dos Fridas, *se convertiría
en la obra maestra de Frida Kahlo. El espejo había jugado un
papel central en sus pinturas, primero por necesidad debido al
padecimiento que la tuvo postrada en cama, y después como
reflejo de la realidad que podía manipular y traducir en una
visión fantástica de su propia realidad. En* Las dos Fridas, *la
dualidad del espejo se transforma en una representación
esquizofrénica del eterno dilema de su personalidad: la mujer
europea (Frida), con vestido blanco de encaje, propio de una
casta mujer católica, y la india tehuana de piel oscura y ropas
coloridas, reflejo del mexicanismo de Diego Rivera y el
momento histórico. Los corazones expuestos se unen por
medio de una arteria que se enreda como rama de viñedo hasta
un pequeño camafeo con la imagen de Diego en la infancia.
Los corazones representan las dos Fridas. El corazón de la Frida
europea está rasgado mientras ella sostiene en su mano la
arteria, prensada con una pinza quirúrgica, aunque la sangre
aún gotea sobre su vestido, blanco como la nieve.*

895

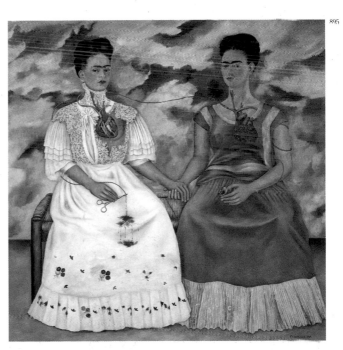

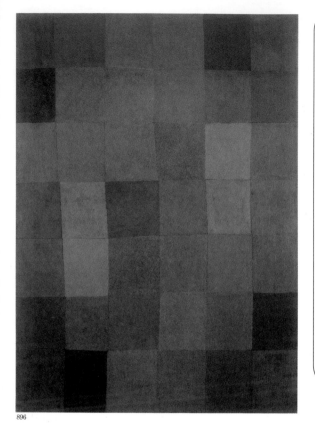

896

897

Paul Klee nació en 1879 en Münchenbuchsee, Suiza, y creció en una familia de músicos. En vez de seguir la tradición musical de la familia, decidió estudiar arte en la academia de Munich. Sin embargo, el amor que durante su niñez sintió por la música siempre fue parte importante en su vida y su obra.

En 1911 Klee conoció a Alexei Javlensky, Vasily Kandinsky, August Macke, Franz Marc y otras figuras de vanguardia y participó en importantes muestras del arte vanguardista, incluyendo la segunda exhibición de Blaue Reiter en la galería Hans Goltz de Munich, en 1912.

Es difícil clasificar a Klee como artista, ya que no se asoció con ningún movimiento en particular. En su obra se destacaron los temas satíricos y las representaciones de sueños y fantasías. El arte primitivo, el surrealismo y el cubismo parecen confundirse en sus delicadas pinturas en pequeña escala. El arte de Klee también se distinguió por una extraordinaria diversidad e innovación en la técnica, siendo una de sus más efectivas la transferencia al óleo. La realizaba dibujando con un objeto puntiagudo en el reverso de una hoja recubierta con pintura al óleo y colocada sobre otra hoja. Como efecto secundario del proceso se creaban manchas y marcas de los pigmentos, pero eso daba a las obras de Klee una especie de impresión "fantasmal" que puede apreciarse en muchas de sus obras. Una de las pinturas más populares de Klee en la actualidad es *Der Goldfisch* (El pez dorado) de 1925, en el que un luminoso pez destella en suspensión en un tenebroso mundo acuático. De 1920 a 1931, además de ser maestro en el Bauhaus, la escuela de arte más avanzada de Alemania, Klee llevó una vida inmensamente productiva. Finalmente, con la llegada al poder de los nazis, él y su esposa tuvieron que salir de Alemania para dirigirse a su natal Suiza. Las obras posteriores de Klee, en las que dominan las formas simplificadas y arcaicas, muestra una preocupación con la mortalidad.

Klee murió en 1940, después de una larga enfermedad.

896. Paul Klee, 1879-1940, expresionismo/Blaue Reiter, alemán-suizo, *Nueva armonía*, 1936, óleo sobre tela, 92.7 x 66 cm, Museo Guggenheim, Nueva York

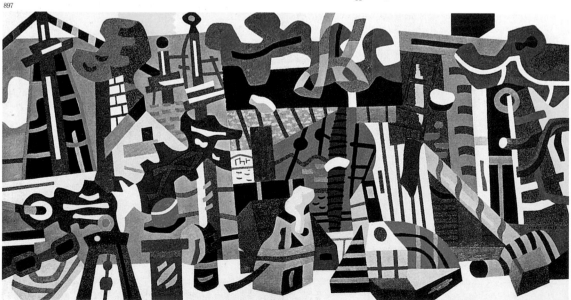

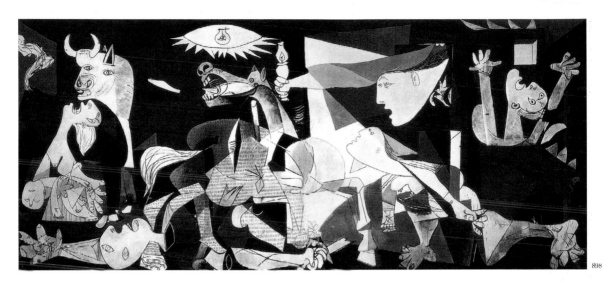

<p style="text-align:right">898</p>

897. Stuart Davis, 1894-1964, cubismo, estadounidense, *Paisaje swing*, 1938, óleo sobre tela, 217 x 440 cm, Museo de Arte de la Universidad de Indiana, Bloomington

898. Pablo Picasso, 1881-1973, cubismo, español, *Guernica*, 1937, óleo sobre tela, 349.3 x 776.5 cm, Museo Nacional Centro de Arte Reina Sofía, Madrid

899. Joan Miró, 1893-1983, surrealismo, español, *Números y constelaciones enamoradas de una mujer*, 1941, gouache y base de óleo sobre papel, 46 x 38 cm, Instituto de Arte de Chicago, Chicago

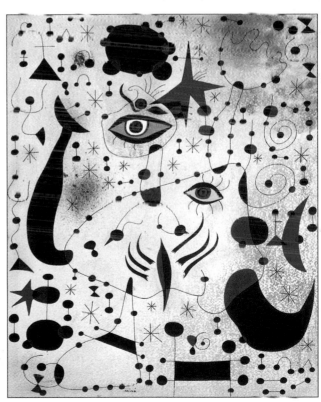

<p style="text-align:right">899</p>

El sangriento acontecimiento histórico que impulsó a Picasso a crear su obra maestra en tan sólo un mes, tuvo lugar en España poco antes de su primera participación en la Exhibición de París de 1937. Las imágenes y vivencias de tres horas de bombardeo y la destrucción de la capital vasca de Guernica por la aviación nazi estaban frescas en la conciencia del mundo. En un almanaque actual se menciona la exhibición del *Guernica* como uno de los acontecimientos más destacados de ese año, pero no se hace referencia al suceso que cobró la vida de mil seiscientas cincuenta y cuatro personas (Time Almanac, 2002). La cruda y brutal obra monocromática causó controversia artística y política. Originalmente, Picasso había puesto algunos toques de color en la obra, suprimidos en la versión final. El concepto en blanco y negro quizás fue inspirado por fotografías de la guerra, y las de Robert Capa en particular. La expresión del movimiento cubista se caracterizó por evitar toda distinción entre el perfil y la vista frontal de los objetos, presentando al observador la vista del objeto desde muchos ángulos distintos.

Si bien es una obra de carácter circular, a menudo es comparada con los trípticos religiosos, tanto en composición como en la intensidad temática. La línea vertical que divide la parte izquierda del lienzo parece correr entre el toro y la casa, cortando al caballo por la oreja y la pata trasera. La parte derecha del lienzo corta verticalmente la cadera de una mujer suplicante en el extremo inferior derecho. El centro geométrico de la composición está delimitado por los símbolos de esperanza, representados por la flor que ha logrado sobrevivir debajo de la espada partida, y el quinqué que asoma por la esquina de una casa sostenido por el brazo de una víctima aterrorizada. Esta tragedia vivida por la pequeña ciudad vasca se hace extensiva a toda España a través del toro, que simboliza la obsesión nacional por las corridas de toros: un toro con la cola en alto significando la rabia de un pueblo. El astado parece mostrar una actitud de reto que contrasta con la angustia del caballo descuartizado y con la víctima que yace bajo su cuerpo. Sin embargo, Picasso aclaró que el caballo "representa al pueblo", mientras que el toro "es la brutalidad y oscuridad" del fascismo. Si bien la cabeza que aparece en la parte inferior izquierda del lienzo parece mostrar signos de vida, el niño en los brazos de la mujer yace inerte. El símbolo en la parte central superior se asemeja a un ojo con un foco encendido en la pupila. Podría también ser como un sol que no alumbra la oscuridad, planteando al mundo preguntas como ¿será posible que puedan ocurrir estas tragedias? ¿Qué han hecho las personas inocentes para merecerlas? Sin embargo, Picasso mantuvo siempre en secreto el significado real de las imágenes y los temas ocultos en su Guernica.

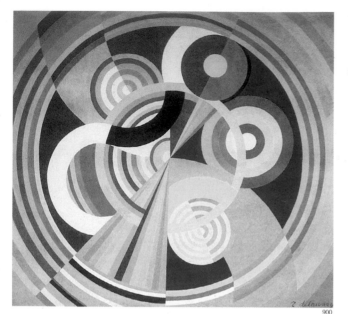

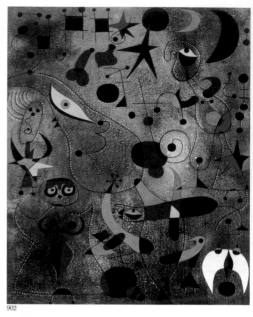

900

902

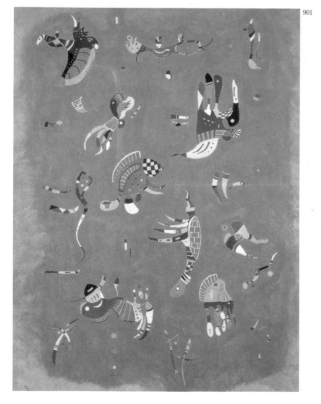

901

900. **Robert Delaunay**, 1885-1941, orfismo, francés, *Rythme 1 (Ritmo 1)*, 1940,
óleo sobre tela, 529 x 592 cm, Musée national d'art moderne,
Centre Georges Pompidou, Paris

901. **Vasily Kandinsky**, 1866-1944, abstracción lírica/ Der Blaue Reiter, ruso,
Paraíso azul, 1940, óleo sobre tela, 100 x 73 cm,
Musée national d'art moderne, Centre Georges Pompidou, Paris

902. **Joan Miró**, 1893-1983, surrealismo, español, *Constelación: despertar
temprano de mañana*, 1941, gouache y base de óleo sobre papel,
46 x 38 cm, Museo de Arte Kimbell, Fort Worth

*Miró comenzó a trabajar en su serie de pinturas llamada "Constelaciones"
durante su estancia en el campo de Normandía, en Varengeville-sur-Mer, un
pequeño poblado cercano a Dieppe, en el que vivió de agosto de 1939 a
mayo de 1940. Estaba tan absorto en el trabajo que no se percató que se
encontraba en la puerta de entrada de la guerra, atareado en la creación de
las técnicas y recursos que desarrollaría en una serie de veintitrés pinturas
magníficamente integradas.*

*Comenzó humedeciendo el papel, raspando la superficie y modificando
su textura como fondo para el firmamento que tenía en mente. Flotaron en el
papel imágenes comunes, ojos, estrellas, aves, rostros, costillares, como
también formas geométricas, triángulos, círculos, lunas crecientes, asteriscos.
Algunas formas son negras y planas, otras tienen colores primarios, integradas
en una composición perfectamente armónica en la que el todo es tan
importante como las partes.*

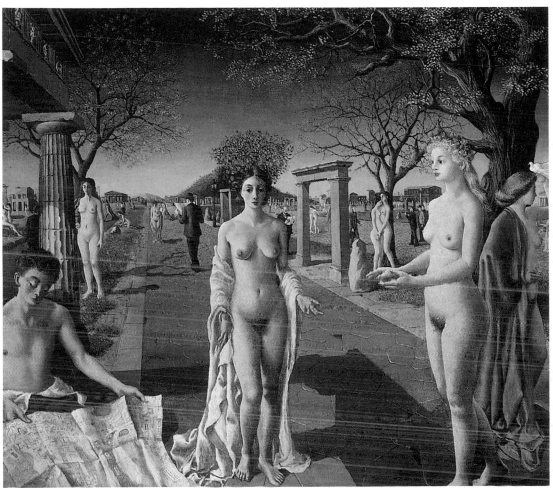

903

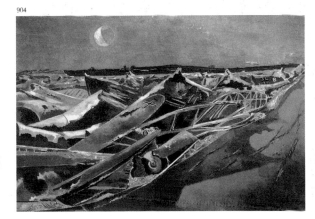

904

903. **Paul Delvaux**, 1897-1994, surrealismo, belga, *Entrada en la ciudad*, 1940, óleo sobre tela, 170 x 190 cm, Museo Delvaux, Saint Idesbald

904. **Paul Nash**, 1889-1946, surrealismo, británico, *Totes Meer (Mar muerto)*, 1940-41, óleo sobre tela, 101.6 x 152.4 cm, Galería Tate, Londres

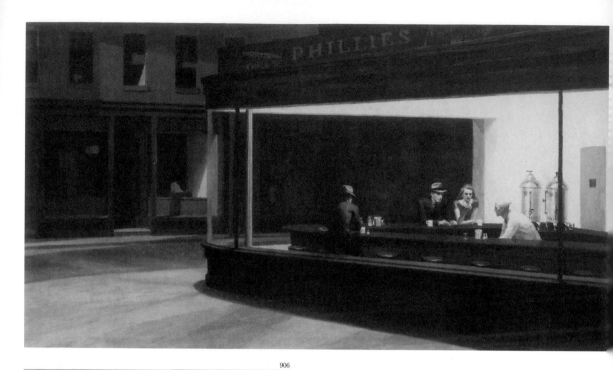

906

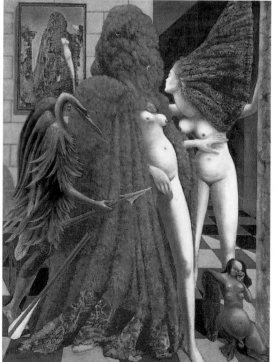

905. Edward Hopper, 1882-1967, realismo, estadounidense, *Chotacabras*, 1942, óleo sobre tela, 84.1 x 152.4 cm, el Instituto de Arte de Chicago, Chicago

El maestro de Hopper, Robert Henri (1865-1929), perteneció a la escuela Ashcan, movimiento pictórico realista aparecido en Estados Unidos después de la Primera Guerra Mundial. La influencia de la escuela puede apreciarse en los frecuentes paisajes urbanos comunes elegidos por el artista (conocida como arquitectura vernácula estadounidense) y sus temas de calles (como en Un domingo temprano en la mañana, 1930). Sin embargo, el tratamiento de luz y sombra, expuesto dramáticamente en Chotacabras, se reconoce de inmediato como un rasgo distintivo del artista. Su concepto sereno de dos personas por la noche en un café, muestra una fría distancia entre ellos, simbolizada por la separación entre sus tazas y los rostros inexpresivos. La postura del mesero es poco usual y ocupa un plano inferior, como para evitar distraer la atención del espectador de los personajes principales. Un cliente solitario de espaldas al observador, no guarda relación alguna con los otros personajes a pesar de estar en el centro geométrico de la composición. La luz sirve para desviar la atención de este personaje. El espectador está más distante aún del interior y no tiene acceso a ese mundo más cálido y seguro. Haciendo referencia a la escenografía cinematografía estadounidense y, mediante la luz y la actitud de los personajes, Hopper nos está hablando de la gran depresión económica de Estados Unidos de la década de 1930. La atmósfera solitaria y melancólica y la iluminación dramática son rasgos característicos de la obra pictórica de Hopper, en contraste con el patrioterismo optimista de la escuela Ashcan y, posteriormente, del ilustrador estadounidense contemporáneo Norman Rockwell. A pesar de todo, existe un gusto general por la obra de Hopper, o cuando menos una identificación inmediata con la desolación que suele expresar.

906. Max Ernst, 1891-1976, surrealismo, francés, nacido en Alemania, *Vestido de novia*, 1940, óleo sobre tela, 129.6 x 96.3 cm, Colección Peggy Guggenheim, Venecia

907. Edward Hopper, 1882-1967, realismo, estadounidense, *Gas*, 1940, óleo sobre tela, 66.7 x 102.2 cm, Museo de Arte Moderno, Nueva York

908. Rufino Tamayo, 1899-1991, mexicano, *Animales*, 1941, óleo sobre tela, 76.5 x 101.6 cm, Museo de Arte Moderno, Nueva York

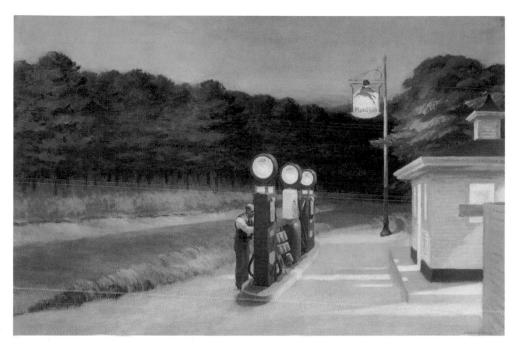

907

908

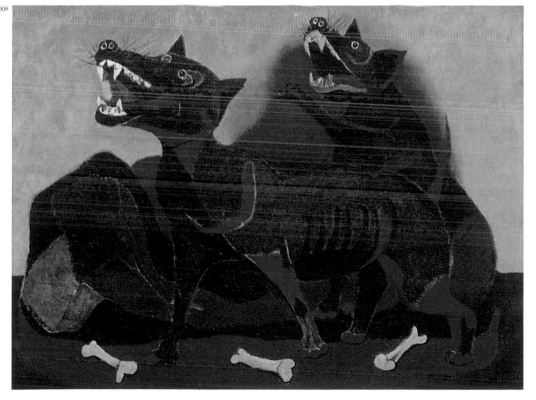

909

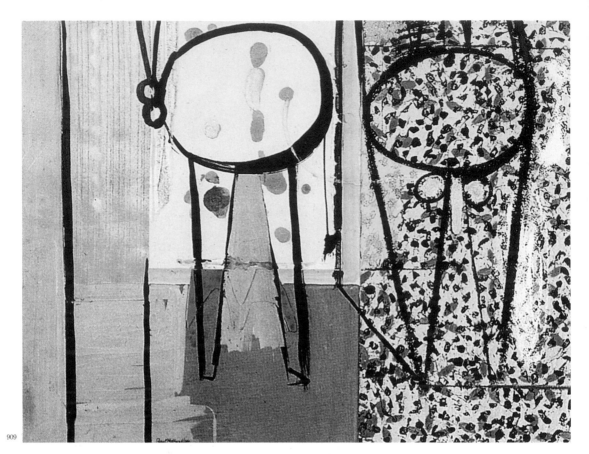

910

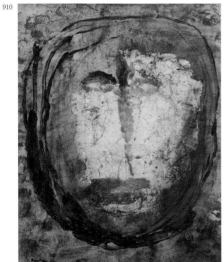

909. **Robert Motherwell**, 1915-1991, expresionismo abstracto, estadounidense, *Pancho Villa, muerto y vivo*, 1943, Gouache y óleo, collage sobre cartón, 71.1 x 91.1 cm, Museo de Arte Moderno, Nueva York

910. **Jean Fautrier**, 1898-1964, arte informal, francés, *Cabeza de rehén no. 2*, 1943, Colección privada, París

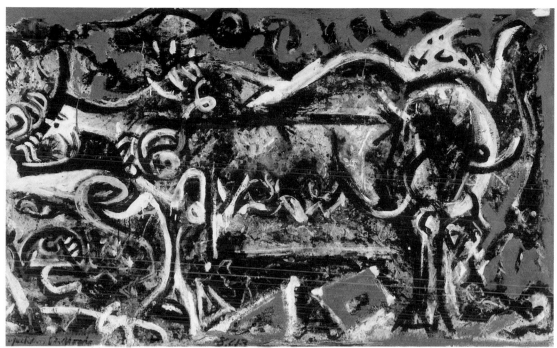

911

912

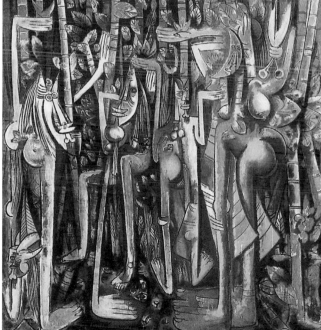

911. **Jackson Pollock**, 1912-1956, expresionismo abstracto, estadounidense, *La loba*, 1943, óleo, gouache y yeso sobre tela, 106.4 x 170.2 cm, Museo de Arte Moderno, Nueva York

Pollock recibió el sobrenombre de "Jack el salpicador". La loba, que pertenece a la producción temprana del artista, sobrepasa la imaginería arquetípica junguiana. Esta pintura muestra los inicios de su técnica de "salpicado y derramado".

912. **Wifredo Lam**, 1902-1982, surrealismo, cubano, *La jungla*, 1943, Gouache sobre papel montado en tela, 239.4 x 229.9 cm, el Museo de Arte Moderno, Nueva York

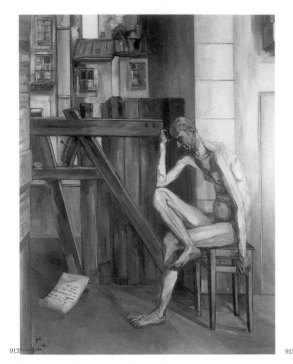

913

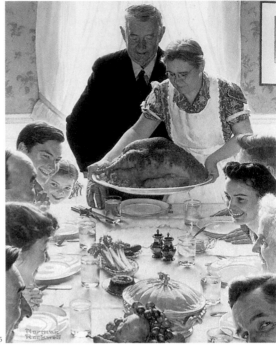

915

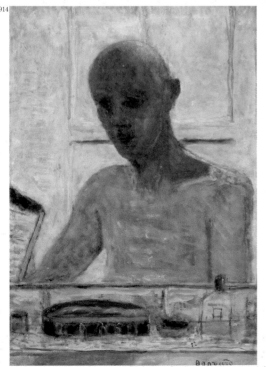

914

913. Francis Gruber, 1912-1948, miserabilismo, francés, *Job*, 1944,
óleo sobre tela, 162 x 130 cm, Galería Tate, Londres

*Esta pintura fue exhibida en el Salon d'Automne en 1944, que después de la
ocupación alemana de París era llamado el "Salón de la liberación". El lienzo
simboliza la opresión del pueblo, que sufre como Job, y representa una alegoría
de la esperanza de supervivencia durante la ocupación. Por ésta y otras obras,
Gruber es considerado el padre del estilo miserabilista de la pintura francesa.*

914. Pierre Bonnard, 1867-1947, nabismo, francés, *Autorretrato en el espejo*,
1945, óleo sobre tela, 73 x 51 cm, Musée national d'art moderne, Centre
Georges Pompidou, Paris

915. Norman Rockwell, 1894-1978, realismo, estadounidense,
Libre de carencias, 1943, óleo sobre tela, 117.3 x 91 cm,
Norman Rockwell Art Collection Trust, Stockbridge, Massachusetts

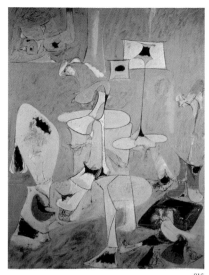

916

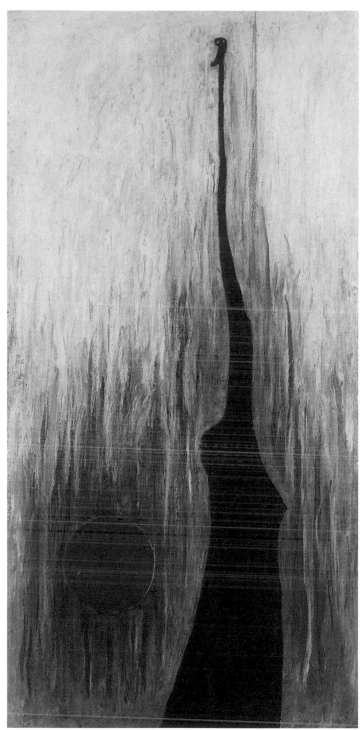

916. **Arshile Gorky**, 1904-1948, expresionismo abstracto, estadounidense, *El compromiso II*, 1947, óleo sobre tela, 71.1 x 90.1 cm, Museo Whitney de Arte Americano, Nueva York

917. **Clyfford Still**, 1904-1980, expresionismo abstracto, estadounidense, *Jamás*, 1944, óleo sobre tela, 165.2 x 82 cm, Museo Guggenheim, Nueva York

917

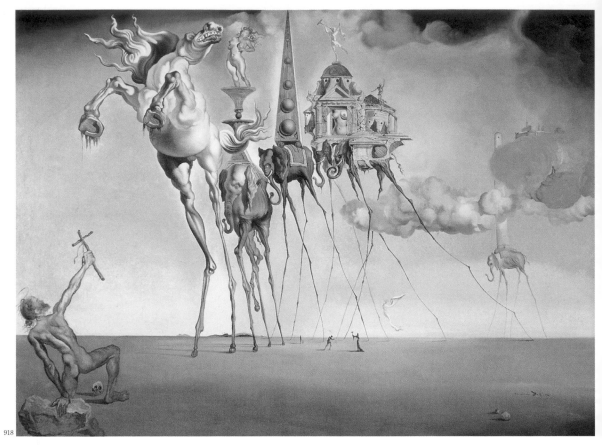

918

918. Salvador Dalí, 1904-1989, surrealismo, español,
La tentación de San Antonio, 1946, óleo sobre tela, 89.5 x 119.5 cm,
Museos Reales de las Bellas Artes de Bélgica, Bruselas

919. Jean Dubuffet, 1901-1985, Art Brut (arte bruto), francés,
Banda de jazz (Dirty Style Blues), 1944, óleo sobre tela, 97 x 130 cm,
Musée national d'art moderne, Centre Georges Pompidou, Paris

920. André Masson, 1896-1987, surrealismo, francés, *Pasiphaë,* 1945,
pastel sobre papel negro, 69.8 x 96.8 cm, Museo de Arte Moderno, Nueva York

919

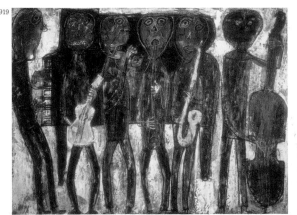

921

922

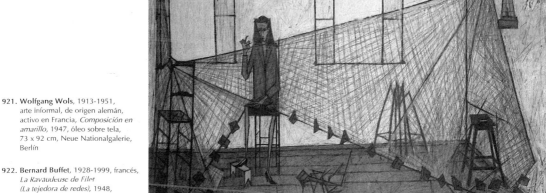

921. **Wolfgang Wols**, 1913-1951,
arte informal, de origen alemán,
activo en Francia, *Composición en
amarillo*, 1947, óleo sobre tela,
73 x 92 cm, Neue Nationalgalerie,
Berlín

922. **Bernard Buffet**, 1928-1999, francés,
*La Ravaudeuse de Filet
(La tejedora de redes)*, 1948,
óleo sobre tela, 200 x 308 cm,
colección privada, París

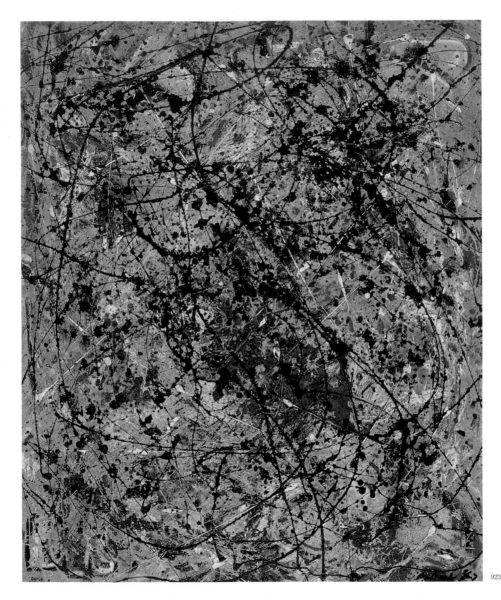

923

923. Jackson Pollock, 1912-1956, expresionismo abstracto, estadounidense, *Reflejo en el Big Dipper*, 1947, óleo sobre tela, 111 x 92 cm, Stedelijk Museum, Ámsterdam

924. Graham Sutherland, 1903-1980, semi abstracción, británico, *Somerset Maugham*, 1949, óleo sobre tela, 137.2 x 63.5 cm, Galería Tate, Londres

Entre 1940 y 1945 Sutherland trabajó como artista oficial de guerra. Posteriormente, de 1947 a mediados de la década de 1960, radicó en el sur de Francia, donde pintó muchos motivos nuevos. En este periodo, Sutherland pintó sus primeros retratos por encargo. A raíz del gran éxito de su retrato de Somerset Maugham, el artista recibió muchas nuevas comisiones.

925. Henri Michaux, 1899-1984, arte informal, francés, *Sin título*, 1948, acuarela sobre papel, 50 x 31.5 cm, Musée national d'art moderne, Centre Georges Pompidou, Paris

926. Roger Bissière, 1886-1964, no-figurativo, francés, *Gran composición*, 1947, óleo sobre papel montado en tela, 41 x 27 cm, Colección privada

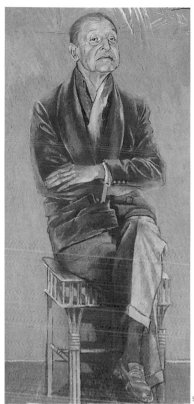

924

925

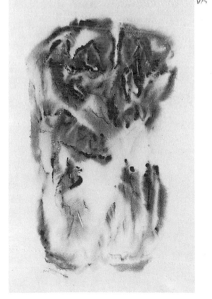

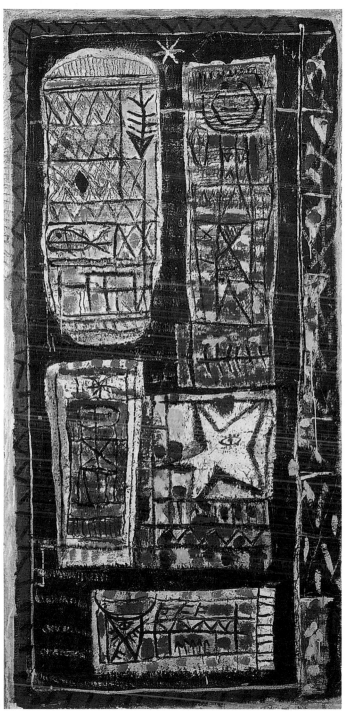

926

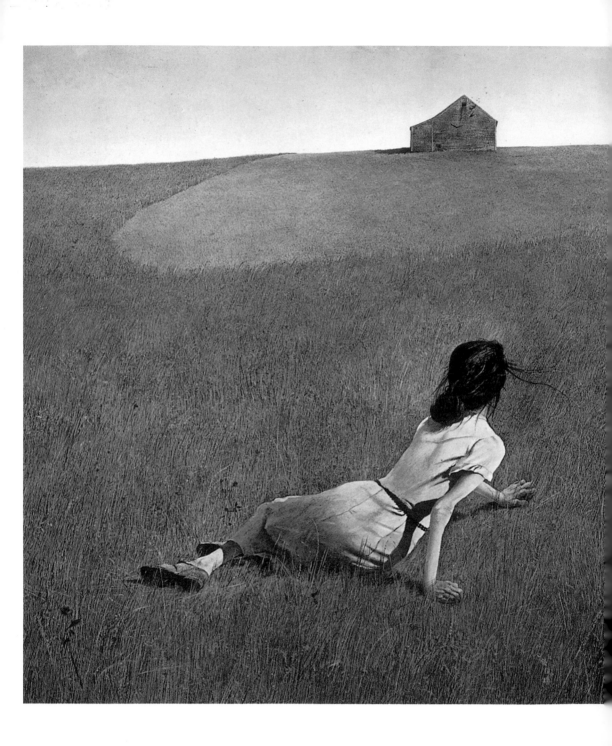

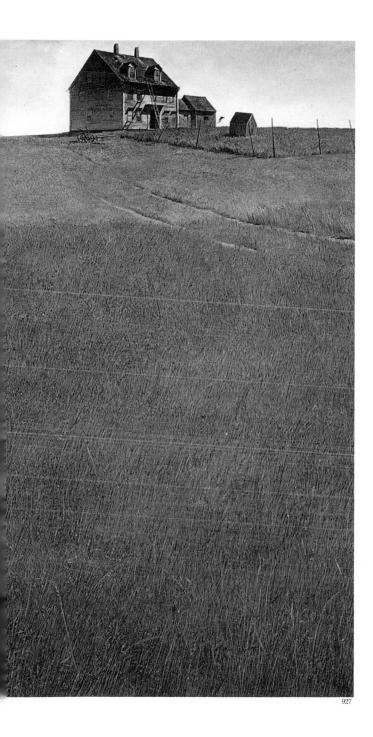

927

Andrew Wyeth fue el más joven de una familia con cinco hijos dotada de un sentido artístico poco común. Su padre, Newell Convers Wyeth (1882-1945), era un distinguido ilustrador que le dio un riguroso entrenamiento artístico. Dos de los hermanos de Andrew fueron artistas reconocidos, así como su propio hijo, James. En el inicio de su carrera, Andrew destacó por sus acuarelas de corte impresionista. Su estilo maduro estuvo caracterizado por interpretaciones realistas, una belleza patente y una exactitud casi fotográfica. Durante más de cincuenta años, sus paisajes e interiores fueron siempre realistas, a la vez que lograban trasmitir una fuerte corriente emocional. En sus obras posteriores pueden encontrarse con frecuencia elementos simbólicos, como en su obra más famosa, *El mundo de Christina* (1948) en el que la modelo fue su esposa Betsy Merle James. Los modelos más importantes de Wyeth fueron sus vecinos y sus granjas, su esposa y su familia política. En consecuencia, se le conoce como un "pintor de personas". De acuerdo con la entrada que sobre él consigna el *Webster's American Biographies* (1984), es uno de los pintores estadounidenses más reconocidos del siglo XX.

927. **Andrew Wyeth**, *1917, realismo, estadounidense, *El mundo de Christina*, 1948, pintura al temple sobre panel cubierto de gesso, 200 x 112 cm, Galleria degli Uffizi, Florencia, useo de Arte Moderno, Nueva York

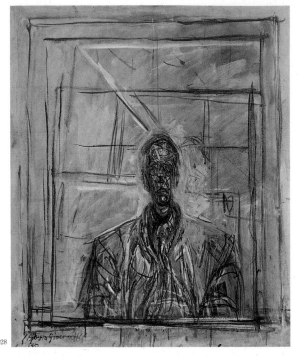

928

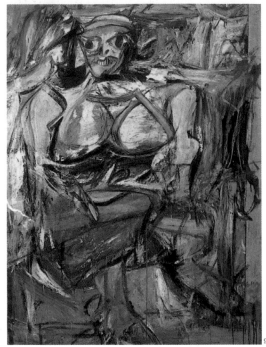

930

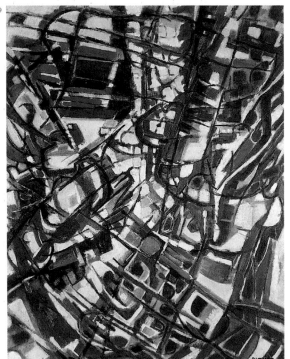

929

928. Alberto Giacometti, 1901-1966, surrealismo, suizo, *Cabeza de hombre*, 1951, óleo sobre tela, 73.3 x 60.3 cm, Colección privada

Pintor y escultor, Giacometti centró su trabajo esencialmente en la representación de la figura humana. Sus dibujos y pinturas se inspiraron en su propia obra escultórica.

929. Jean René Bazaine, 1904-2001, no-figurativo, francés, *Clavadista*, 1949, óleo sobre tela, 114 x 115 cm, Museo Ludwig, Colonia

930. Willem De Kooning, 1904-1997, expresionismo abstracto, estadounidense de origen holandés, *Mujer I*, 1950-52, óleo sobre tela, 192.7 x 147.3 cm, Museo de Arte Moderno, Nueva York

El artista cambió intempestivamente su estilo al cabo de décadas de desarrollo y perfeccionamiento, claramente apreciables en su obra maestra Excavación (1950). Mujer I no es un retrato, sino una interpretación personal y evidentemente negativa de sus relaciones con las mujeres. Con respecto a este retrato, De Kooning mencionó que su intención era pintar una mujer hermosa, pero que en el proceso se había transformado en un monstruo. Un análisis de la vida del artista arroja varias posibilidades del origen de su hostilidad hacia las mujeres; irónicamente, entabló amistad con algunas de las mujeres más bellas de la ciudad. Los autores de la biografía del artista, merecedora del premio Pulitzer, hacen notar que Mujer I "está cargada de incertidumbre personal, social, cultural y artística. Rompe con todas las reglas de la seguridad e incluso con las de la vanguardia" (Mark Stevens y Annalyn Swan, De Kooning: Un artista estadounidense, Knopf. 2004, pág. 338).

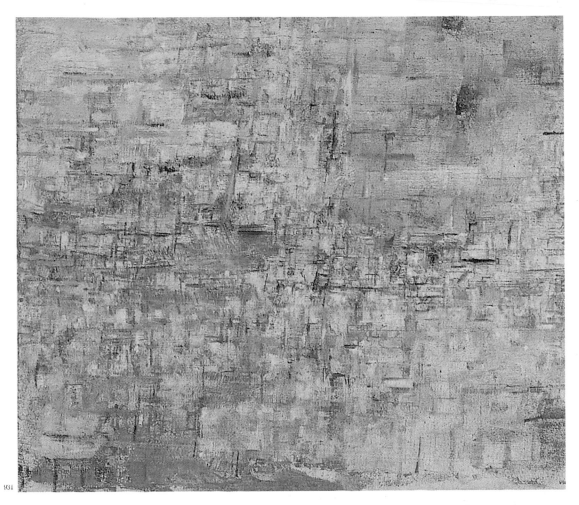

931

931. Maria Helena Vieira da Silva, 1908-1992, no-figurativo, portuguesa,
Verano, óleo sobre tela, 81 x 99 cm, Museo Fabre, Montpellier

*Vieira da Silva fue figura central de la Escuela de París posterior a la
Segunda Guerra Mundial. Su obra pictórica es extremadamente
elaborada. La compleja gama de colores es característica esencial de la
obra de la artista.*

WillEm DE KooNiNg
(1904 RoTTERdam – 1997 EasT HampTon, LoNg IslANd)

WillEm De KooNing vivió en Holanda antes de mudarse a Bélgica
y luego a Estados Unidos, donde comenzó a trabajar como pintor
de casas. Sus estudiantes en la Academia de Bellas Artes de
Rotterdam consideraban que poseía un sólido conocimiento de la
pintura, en especial del arte abstracto. Su obra, realizada bajo los
auspicios del Federal Art Project de la WPA, muestra la gran
influencia que tuvieron en él Picasso y el cubismo. Por influencia
de Gorky, uno de sus amigos más cercanos, introdujo
reproducciones de modelos masculinos, pero sus pinturas
estuvieron centradas, en su mayor parte, en la figura femenina. La
obra de De Kooning alternó entre ser representativa y abstracta.
Es considerado actualmente como uno de los líderes del
expresionismo abstracto, junto con Pollock, Rothko y Clyfford
Still. Su obra se caracteriza por la pintura de acción.

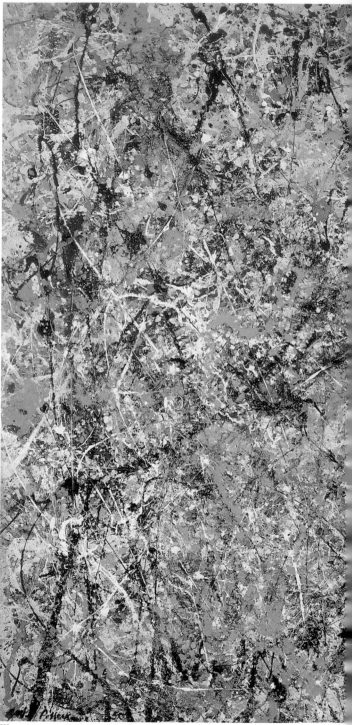

Jackson Pollock
(1912 Cody Wyoming – 1956 East Hampton, Nueva York)

Nacido en 1912, en un pequeño pueblo de Wyoming, Jackson Pollock personificó el sueño norteamericano cuando su país enfrentaba las realidades de la era moderna que reemplazaba al siglo XIX. Pollock se marchó a la ciudad de Nueva York en busca de fama y fortuna. Gracias al Federal Art Project, logró rápidamente la aclamación del público y después de la Segunda Guerra Mundial, se convirtió en la celebridad artística más grande de Estados Unidos. Para De Kooning, Pollock fue un "rompehielos". Para Max Ernst y Masson, Pollock fue un compañero del movimiento surrealista europeo, y para Motherwell, Pollock fue un legítimo candidato a la categoría de Maestro de la Escuela Norteamericana. Pollock se perdió entre los muchos trastornos de su vida en Nueva York en la década de 1950: el éxito sencillamente le había llegado demasiado rápido y con excesiva facilidad. Fue durante este periodo que se aficionó al alcohol y puso fin a su matrimonio con Lee Krasner. Su vida terminó de la misma forma en que acabó la vida del icono de la cinematografía, James Dean, detrás del volante de su Oldsmobile, después de una noche de copas.

932. **Alberto Burri**, 1915-1995, arte povera, italiano, *Saco 5P*, 1953, técnica mixta y collage, 150 x 130 cm, Fundación Palzzo Albizzini, Città di Castello

Burri se desempeñó como médico en el ejército italiano. Hecho prisionero, reflejó en su obra los horrores de la guerra. Su obra de la década de 1950 se caracteriza por el uso de la tela de arpillera. En esta obra, el color rojo es reminiscente de la sangre.

933. **Jackson Pollock**, 1912-1956, expresionismo abstracto, estadounidense, *Número 1, 1950 (Bruma lavanda)*, 1950, óleo, esmalte y aluminio sobre lienzo, 221 x 299.7 cm, La Galería Nacional de las Artes, Washington, D.C.

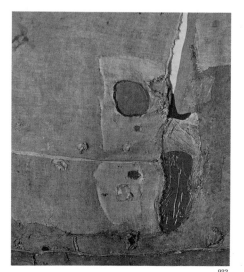

932 933

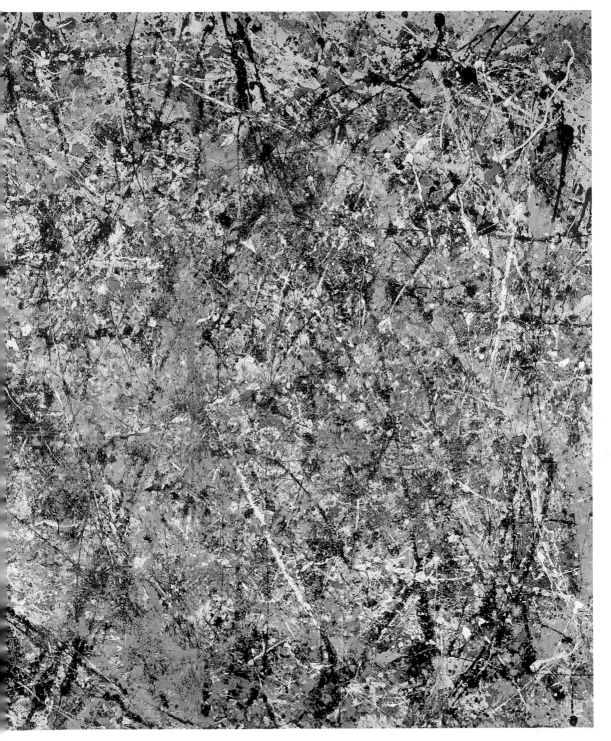

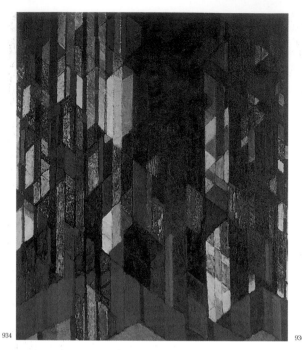

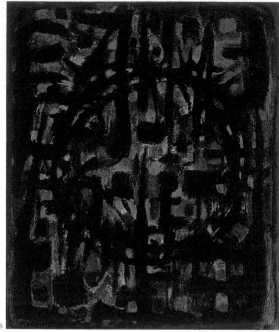

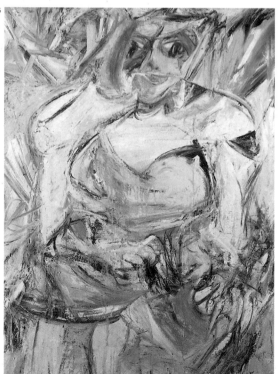

934. Frantisek Kupka, 1871-1957, abstracción, checo, *Catedral*, 1951, óleo sobre tela, 180 x 150 cm, Colección privada

935. Willem De Kooning, 1904-1997, expresionismo abstracto, estadounidense de origen holandés, *Mujer II*, 1952, óleo sobre tela, 149.9 x 109.3 cm, Museo de Arte Moderno, Nueva York

936. Alfred Manessier, 1911-1993, no-figurativo, francés, *Corona de espinas*, 1951, óleo sobre papel montado en tela, 38.8 x 49.8 cm, Museo Folkwang, Essen

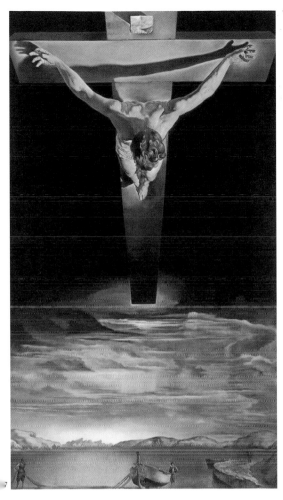

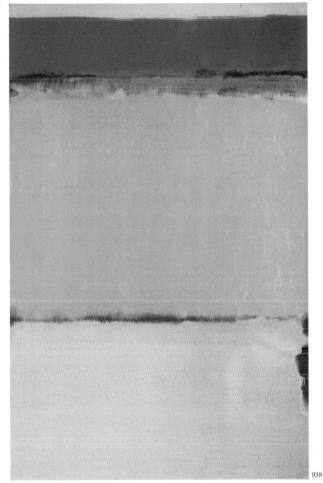

938

939

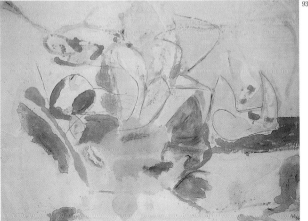

937. Salvador Dalí, 1904-1989, surrealismo, español,
Cristo de San Juan el cruzado, 1951, óleo sobre tela, 205 x 116 cm,
Galería de Arte de Glasgow, Glasgow

938. Mark Rothko, 1903-1970, expresionismo abstracto,
estadounidense nacido en Rusia, *Número 10*, 1950, óleo sobre tela,
229,6 x 145,1 cm, Museo de Arte Moderno, Nueva York

Las superficies de color en la pintura estadounidense de finales de la década de 1940, fueron en parte resultado de una reacción de búsqueda de identidad contra el estilo pictórico de Pollock en particular, y contra el expresionismo abstracto en general. La producción de Rothko está dominada por superficies de color deslavado y suaves contornos. En esta obra característica de Rothko, las sombras realzadas en azul y separadas con un tono café mundano, bien podrían reflejar la melancolía y el pesimismo del propio artista sobre la vida. Finalmente, Rothko se quitó la vida.

939. Helen Frankenthaler, *1928, expresionismo abstracto, estadounidense,
Las montañas y el mar, 1952, óleo sobre tela, Galería Nacional de las Artes,
Washington, D.C.

Frankenthaler es una de las figuras más importantes en la pintura estadounidense de la posguerra. Se casó con Robert Motherwell.

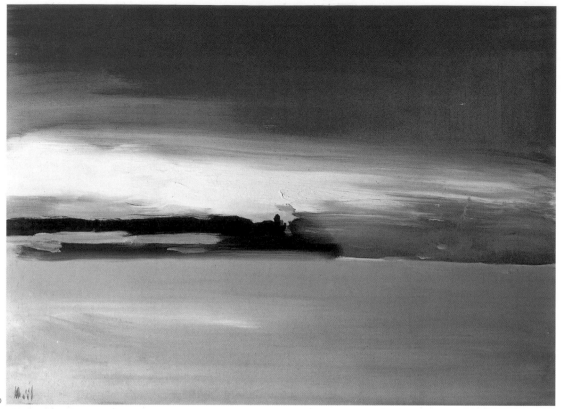

940

941

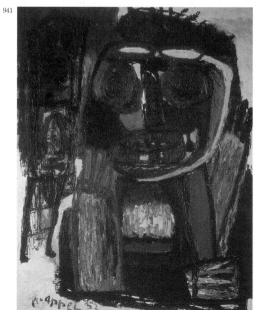

942

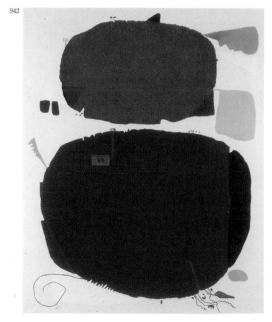

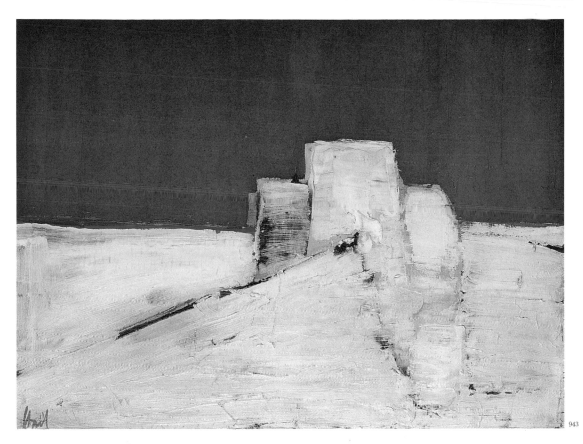

943

940. Nicolas de Staël, 1914-1955, abstracción, ruso-francés,
Vía férrea de la costa al atardecer, 1955,
óleo sobre tela, 70 x 100 cm, Colección privada

941. Karel Appel, *1921, COBRA, holandés,
Fantasma con máscara, 1952,
óleo sobre tela, 116 x 89 cm, Colección privada

Karel Appel fue fundador del grupo COBRA, movimiento pictórico caracterizado por un estilo enérgico de pintura y expresión espontánea.

942. Willi Baumeister, 1889-1955, abstracción, alemán, *Martaruru con rojo en la cabeza*, 1955, óleo sobre tabla, 100 x 81 cm, Colección privada

Baumeister fue uno de los pintores catalogados por el régimen nazi como "degenerados", por lo que se vio obligado a renunciar a su puesto como profesor de la escuela Städel de Frankfurt.

943. Nicolas de Staël, 1914-1955, abstracción, ruso-francés, *La playa de Agrigento*, 1954, óleo sobre tela, 81 x 99.8 cm, Colección privada

En la década de 1950, Nicolas de Staël realizó frecuentes visitas al sur de Francia, donde pintó paisajes cada vez más elementales y de vivo colorido.

944

944. Ad Reinhardt, 1913-1967, expresionismo abstracto, estadounidense, *Pintura abstracta, Rojo*, 1952, óleo sobre tela, 274.4 x 102 cm, Museo de Arte Moderno, Nueva York

(Por cuestiones del formato del libro es imposible colocar esta pintura en su posición correcta, por lo que debe verse en posición vertical, en lugar de horizontal)

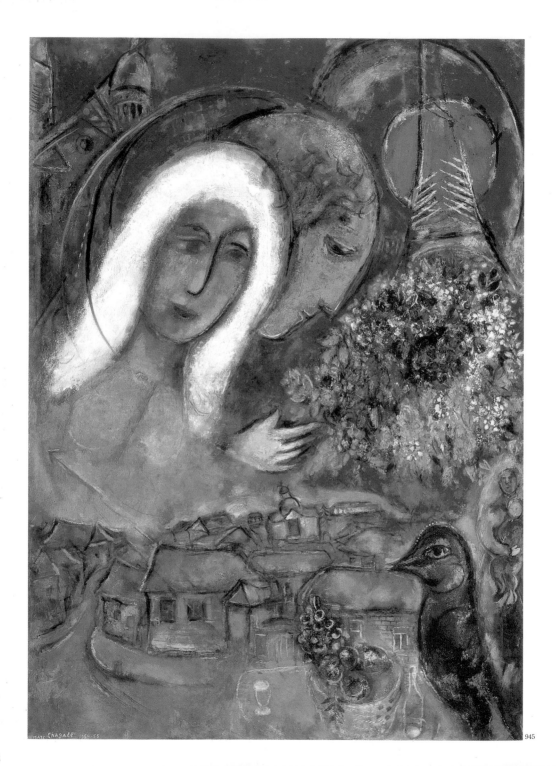

945

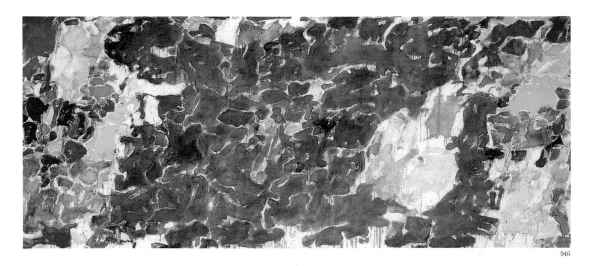

946

947

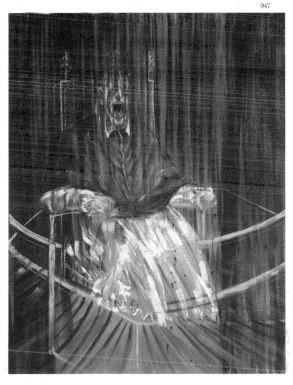

FRANCIS BACON
(1909 Dublín – 1992 Madrid)

Francis Bacon, pintor británico de cuna irlandesa, es probablemente uno de los más controvertidos y perturbadores artistas ingleses. Con la influencia de Picasso y, posteriormente, de los surrealistas, trabajó en el estilo expresionista. Sin embargo, Bacon fue siempre un artista independiente. Obsesionado por las imágenes de enfermedades de la boca, Bacon se propuso captar la expresión sin una abstracción total, y específicamente trató de representar a la humanidad corrupta y repelente, el dolor o el pánico intolerable reflejado en los rostros de los condenados en la pintura de Miguel Ángel *El juicio final* (1536-1541) y, en particular, en *El grito* (1893) de Edvard Munch. En obras como *Tres estudios de las figuras junto a una crucifixión* en los que plasmó figuras similares a cadáveres de animales en cruces, expresó lo satírico, lo horripilante y lo alucinatorio. Bacon deliberadamente violó las convenciones artísticas al pintar una serie de variaciones de temas figurativos tales como el famoso retrato de Velázquez del *Papa Inocencio X* con una grotesca máscara que da un grito sobrecogedor.

945. **Marc Chagall**, 1887-1985, surrealismo, ruso, *Campo Marte*, 1954-1955, óleo sobre tela, 149.5 x 105 cm, Museo Folkwang, Essen

946. **Sam Francis**, 1923-1994, expresionismo abstracto, estadounidense, *Con nostalgia encantadora*, 1955, óleo sobre tela, 300 x 700 cm, Musée national d'art moderne, Centre Georges Pompidou, Paris

947. **Francis Bacon**, 1909-1992, nueva figuración, británico, *Estudio del retrato del Papa Inocencio X realizado por Velázquez*, 1953, óleo sobre tela, 153 x 118 cm, Centro de Artes de Des Moines, Des Moines

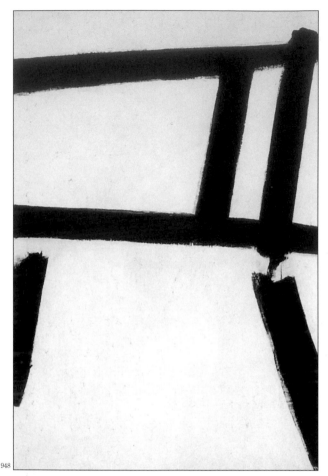

948

950

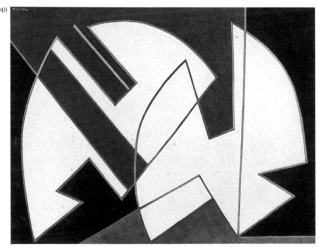

949

95

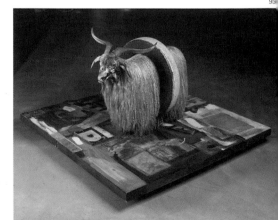

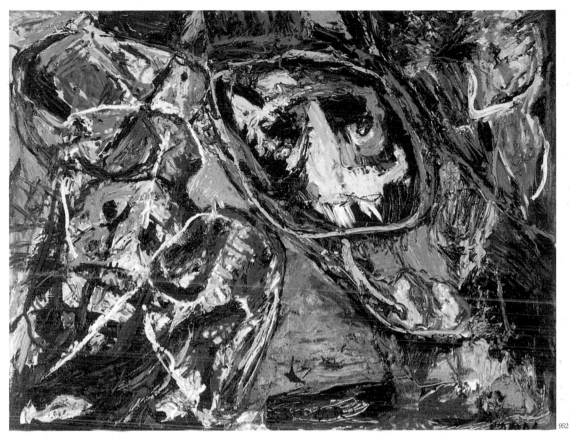

952

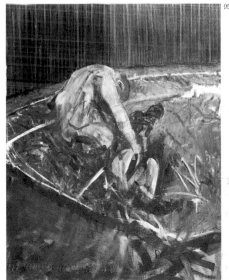

953

948. **Franz Kline**, 1910-1962, expresionismo abstracto, estadounidense, *Formas blancas*, 1955, óleo sobre tela, 188.9 x 127.6 cm, Museo de Arte Moderno, Nueva York

949. **Alberto Magnelli**, 1888-1971, abstracción, italiano, *Diálogo*, 1956, óleo sobre tela, 130 x 162 cm, Galería Nacional de Arte Moderno, Roma

950 **Mark Tobey**, 1890-1976, tachismo, estadounidense, *Límites de agosto*, 1955, caseína sobre panel, 121.9 x 71.1 cm, Museo de Arte Moderno, Nueva York

951. **Robert Rauschenberg**, *1925, expresionismo abstracto, estadounidense, *Monograma*, 1955-59, cabra de angora, neumático, pintura, collage y metal sobre tela, 129 x 186 x 185 cm, Museo Moderna, Estocolmo

Ésta es una de las primeras y más famosas obras de Rauschenberg utilizando técnica "combinada". Los materiales combinados en Monograma son insólitos: una cabra de angora con relleno, un neumático, una barrera de policía, el tacón de un zapato, una pelota de tenis y pintura. La combinación de imágenes y objetos, y el énfasis en la combinación, ha sido el concepto generador de la obra de Rauschenberg.
Rauschenberg fue uno de los fundadores del EAT (Experimentos con Arte y Tecnología), movimiento que desarrolla el concepto de la combinación del arte con nuevas tecnologías como un nuevo medio de expresión artística.

952. **Asger Jorn**, 1914-1973, COBRA, danés, *Pérdida del medio*, 1958, óleo sobre tela, 141 x 146 cm, Stedelijk Museum voor Actuele Kunst, Gante

953. **Francis Bacon**, 1909-1992, británico, *Figura en un paisaje*, 1956, óleo sobre tela, 145 x 128 cm, Galería Tate, Londres

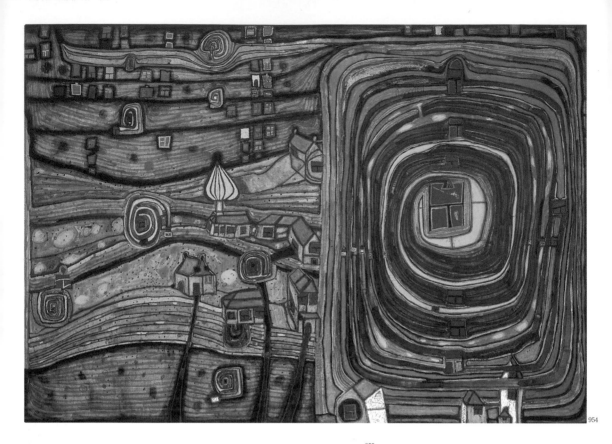

954

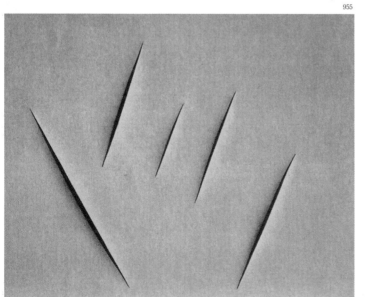

955

954. **Friedrich Stowasser Hundertwasser**, 1928-2000, austriaco, *Hierba para los que lloran*, técnica mixta, 65 x 92 cm, Colección privada

955. **Lucio Fontana**, 1899-1968, abstracción, italiano, *Concepto espacial– Espera (T 104)*, 1959, óleo (vinílico) sobre tela, incisiones, 125 x 100.5 cm, Galería de Arte de Naviglio, Milán

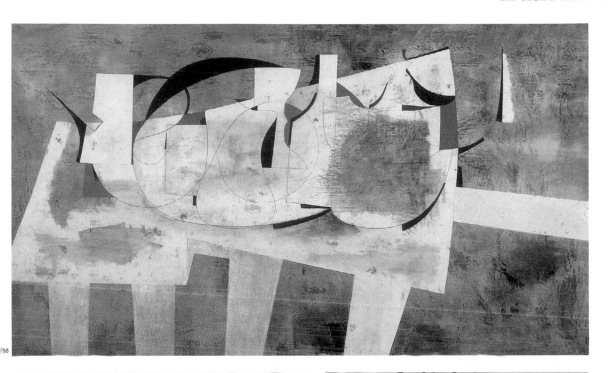

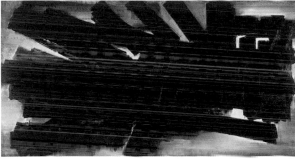

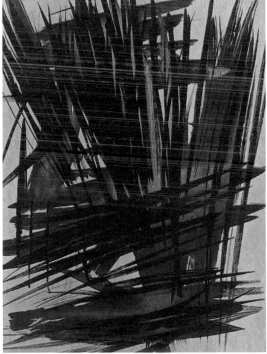

956. Ben Nicholson, 1894-1982, abstracción, británico,
Agosto de 1956 (valle de Orcia), 1956, óleo,
yeso y lápiz sobre tabla, 122 x 214 cm, Galería Tate, Londres

957. Pierre Soulages, *1919, abstracción, francés, *Pintura, 14 * abril*, 1956,
óleo sobre tela, 195 x 365 cm, Musée national d'art moderne,
Centre Georges Pompidou, París

958. Hans Hartung, 1904-1989, abstracción, alemán, *T.*, 1956,
óleo sobre tela, 180 x 137 cm, Collection Anne-Eva Bergman, Antibes

958

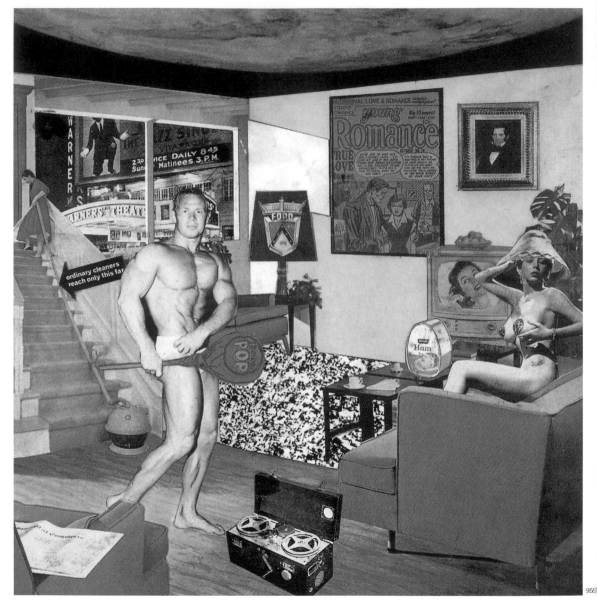

959

959. Richard Hamilton, *1922, arte pop, británico, *¿Qué hace que los hogares actuales sean sitios tan distintos y acogedores?*, 1956, Collage en papel, 26 x 25 cm, Kunsthalle, Tübingen

Este pequeño collage fue un diseño para el cartel monocromático que anunciaba la primera exhibición de Arte pop/cultura de masas, celebrada en Londres en 1956 en la Galería de Arte Whitechapel, con el espectáculo "Éste es el mañana", montado por el Grupo Independiente, del que Hamilton formaba parte. El diseño confirma por qué su creador fue tan importante en el movimiento de arte pop, pues expone prácticamente todos los temas que posteriormente tratarían Hamilton y otros seguidores del estilo. De manera que: la tira cómica Joven romance pegada al muro, anticipa obras posteriores de Roy Lichtenstein; el desnudo que aparece a la derecha junto a una lata de jamón, un platón de fruta y una televisión, sugiere las imágenes futuras de Tom Wesselmann; la flecha con letras sobre las escaleras aparece también en obras de Andy Warhol; el cuadro pintado en 1929 por el propio Warhol, Cantante de jazz, perteneciente a su producción de figuras célebres, está anticipada en este collage con la imagen de Al Johnson; la palabra "POP" que aparece en una pala en manos de un hombre semidesnudo, anuncia el uso del término por parte de Ed Ruscha, Robert Indiana, Allan D'Arcangelo y el propio Hamilton; y el logotipo corporativo que se muestra en la pantalla de la lámpara anticipa por varias décadas el trabajo de Ashley Bickerton.

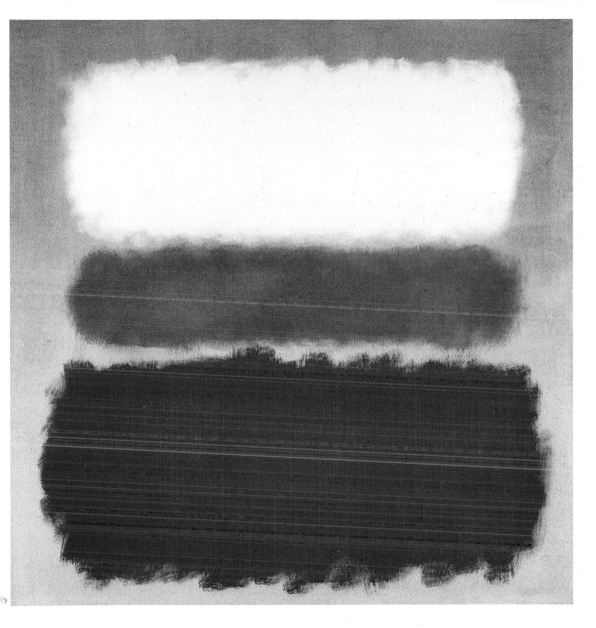

960. Mark Rothko, 1903-1970, expresionismo abstracto, estadounidense nacido en Rusla, *Sin título*, 1957, óleo sobre tela, 143 x 138 cm, Colección privada

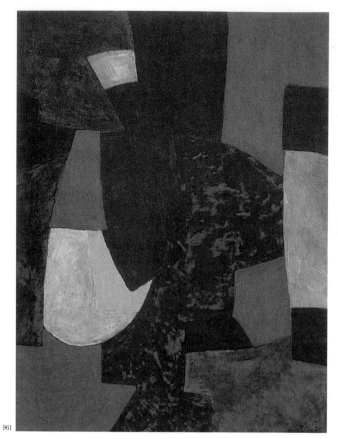

961

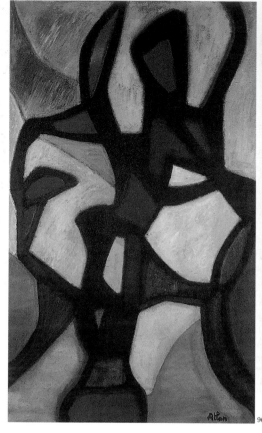

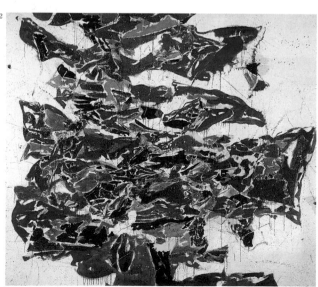

962

961. Serge Poliakoff, 1906-1969, abstracción, nacido en Rusia, activo en París, *Composición*, 1959, óleo sobre tela, 130 x 96.5 cm, Museo de Arte Moderno, Viena

962. Sam Francis, 1923-1994, expresionismo abstracto, stadounidense, *Alrededor del mundo*, 1958, óleo sobre tela, 274.3 x 321.3 cm, Colección privada

963. Jean-Michel Atlan, 1913-1960, abstracción, francés, *La Kahena*, 1958, óleo sobre tela, 146 x 89 cm, Musée national d'art moderne, Centre Georges Pompidou, Paris

964

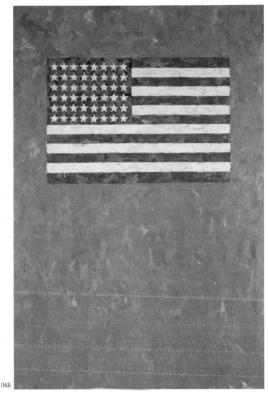

066

966

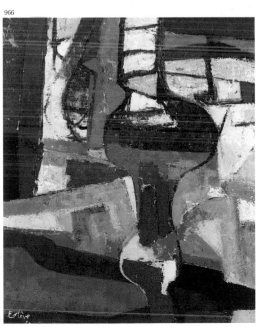

964. Yves Klein, 1928-1962, neorrealismo, francés, *Sin título,*
Azul monocromático (IKB 82), 1959, pigmento seco en resina sintética sobre tela
montada en tabla, 92.1 x 71.8 cm, Museo Guggenheim, Nueva York

Kelin comenzó a exhibir sus monocromías a mediados de la década de 1950. El artista
patentó en 1960 el "Klein Bleu internacional", un color azul profundo que se
mantiene su tono inalterable al mezclarse con una resina sintética.

965. Jasper Johns, *1930, arte pop, estadounidense, *Bandera en un campo naranja*,
1957, óleo sobre tela, 167.6 x 124.5 cm, Museo Ludwig, Colonia

966. Maurice Estève, 1904-2001, no-figurativo, francés, *Fressiline*, 1960, óleo sobre tela,
46 x 38 cm, Centro de Arte Henie-Onstad, Hovikodden

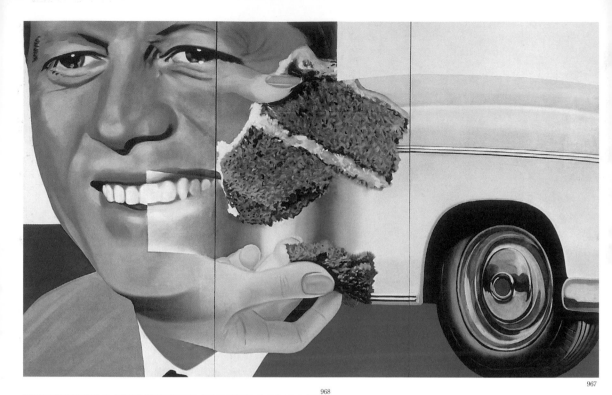

967

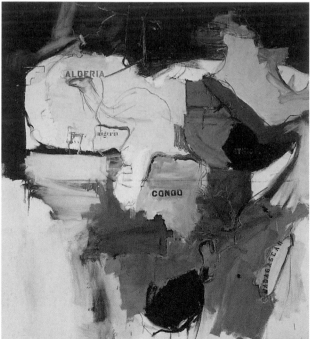

968

967. James Rosenquist, *1933, arte pop, estadounidense,
Presidente electo, 1960-61, óleo sobre aglomerado,
228 x 366 cm, Musée national d'art moderne,
Centre Georges Pompidou, Paris

*Rosenquist comenzó esta pintura poco después de la elección de
John F. Kennedy como presidente de Estados Unidos el 8 de
noviembre de 1960. Es una de las dos pinturas creadas en 1960-61
que demostraron el salto artístico dado por Rosenquist. La otra
pintura se titula 47, 48, 50, 61, y muestra tres corbatas masculinas
debajo de las fechas 1947, 1948 y 1950, a manera de comentario
sobre la historia de la moda. La pintura Presidente electo no es
menos significativa. Muestra un retrato alegre de uno de los
presidentes más famosos, jóvenes y apuestos que ha tenido Estados
Unidos. De su cabeza surgen dos manos femeninas, perfectas,
sosteniendo unas rebanadas de apetitoso pastel al frente de un
automóvil reluciente. Con cierto tono irónico, pues todo es
demasiado impecable, Rosenquist hace alusión a la sociedad de
consumo perfecta y sus siempre optimistas políticos.*

*La obra fue desarrollada a partir de un collage en tres partes en
el que Rosenquist utilizó una vieja foto de revista con el rostro de
Kennedy, fotos publicitarias de pastel y un Chevrolet de 1949. El
estudio previo muestra mucho más del vehículo que lo que se
aprecia en esta obra; incluye también dos figuras de pie detrás del
automóvil, observándolo con admiración.*

968. Larry Rivers, 1923-2002, arte pop, estadounidense, *África I*,
1961-62, óleo sobre tela, 185.4 x 165.1 cm, Colección privada

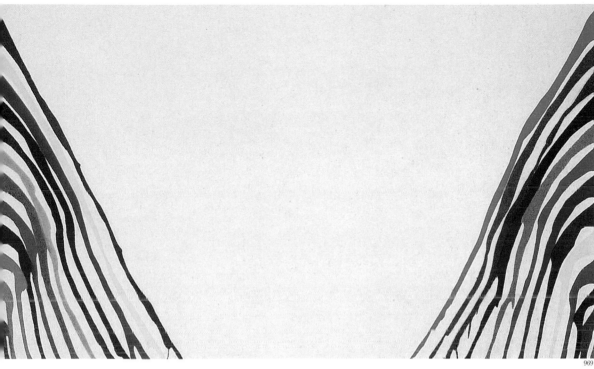

969

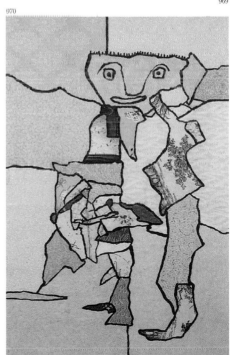

070

69. **Morris Louis**, 1912-1962, expresionismo abstracto, estadounidense, *K S I*, 1959, acrílico sobre tela, 264 x 438 cm, Museo Folkwang, Essen

70. **Gaston Chaissac**, 1910-1964, Art Brut (arte bruto), francés, *Sin título: personaje*, 1961-62, collage de papel tapiz, tinta y gouache sobre papel montado en tela, 95 x 65.5 cm, Musée national d'art moderne, Centre Georges Pompidou, Paris

71. **Jasper Johns**, *1930, arte pop, estadounidense, *Mapa*, 1961, óleo sobre tela, 198.2 x 307.7 cm, Museo de Arte Moderno, Nueva York

En su serie de pinturas de banderas, dianas y números, Johns recurrió a la técnica de la encáustica para formar pacientemente las superficies, y con ello evitar cualquier exceso de sentimentalismo en las imágenes. En sus Mapas, por el contrario, tomó la dirección opuesta y utilizó pintura al óleo para imprimir dinamismo a las texturas, recurso asociado normalmente con el abstraccionismo abstracto. Con esto logró una astuta paradoja, pues las texturas nerviosas son ajenas a los mapas reales, cuyas superficies por lo general son planas, con trazos esquemáticos y completamente desprovistos de expresividad.

Los trazos enérgicos de Johns suelen difuminar e incluso borrar por completo las líneas divisorias de los estados, lo cual podría representar un comentario personal sobre la irrelevancia política de las fronteras en un país que había alcanzado gran consistencia política y riqueza a partir de la Segunda Guerra Mundial. En una época de desarrollo significativo de las comunicaciones aéreas, terrestres y televisivas, de la distribución de bienes producidos en serie y las campañas publicitarias a nivel nacional, la eliminación de las fronteras se vuelve un acto verdaderamente significativo.

La tipografía mecánica utilizada para los rótulos tuvo como intención hacer referencia a la producción en serie, igual que en las obras de Picasso y Braque anteriores a 1911; la asociación de esta tipografía con la "cultura comercial" era inmediata pues, más pragmática que refinada, se utilizaba comúnmente en cajas y envolturas de los productos comerciales. En la obra de Johns, un tipo de letra tan uniforme parece hablar de la pérdida de individualidad local en la integración de la una identidad nacional homogénea y el crecimiento generalizado del consumismo.

971 ▷

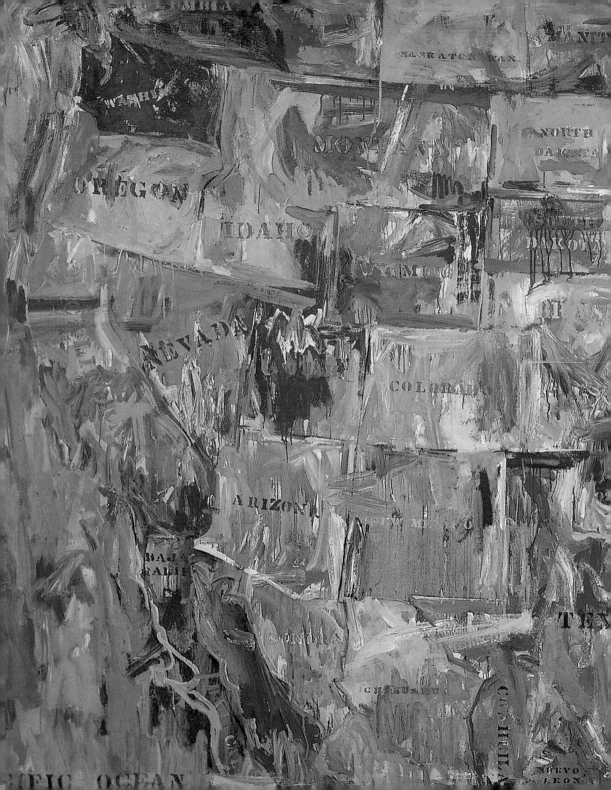

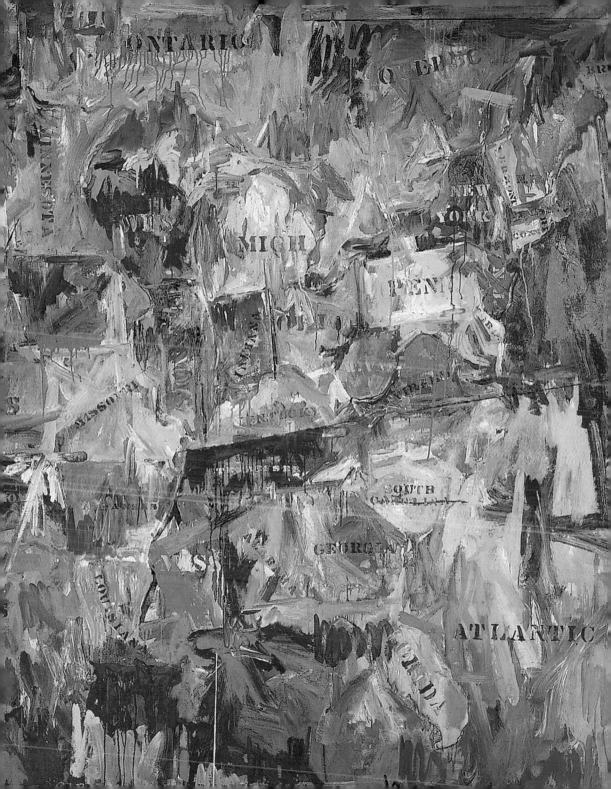

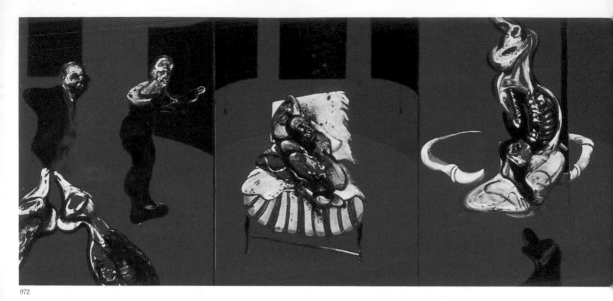

972

972. Francis Bacon, 1909-1992, expresionismo, británico,
Tres estudios para una crucifixión, 1962, óleo con arena sobre tela,
198.1 x 144.8 cm, Museo Guggenheim, Nueva York

973. Ellsworth Kelly, *1923, minimalismo, estadounidense,
Verde azul rojo, 1963, óleo sobre tela, 213.4 x 345.4 cm,
Museo de Arte Contemporáneo, San Diego

973

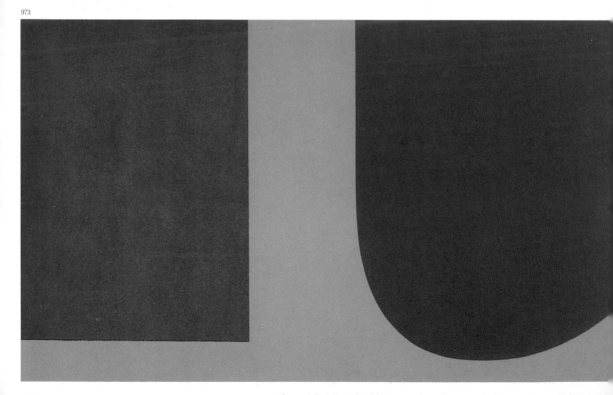

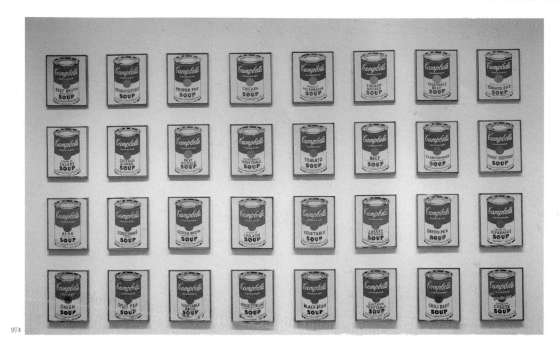

974

974. **Andy Warhol**, 1928-1987, arte pop, estadounidense, *32 latas de sopa*, 1961-62, óleo sobre tela, cada uno de 50.8 x 40.6 cm, Museo de Arte Moderno, Nueva York

Andy Warhol
(1928 Pittsburgh – 1987 Nueva York)

Andy Warhol fue un artista que sin duda tenía el dedo en el pulso de la cultura moderna. Fue pionero de una gran variedad de técnicas, pero sobre todo, del aislamiento visual de la imagen, la repetición y la similitud forzada de la obra impresa y el uso de colores vivos para denotar el estruendo visual que con frecuencia se encuentra en la cultura de las masas; arrojó mucha luz, tanto directa como indirecta, sobre la alienación moderna o el hastío del mundo, el nihilismo, el materialismo, la manipulación política, la explotación económica, el consumismo, la adoración de los famosos fomentada por los medios de comunicación y la creación de necesidades y aspiraciones artificiales. Además, en sus mejores pinturas y grabados demostró ser un excelente creador de imágenes, con un magnífico sentido del color y una gran sensibilidad para el ritmo visual de las obras que nacían de su intensa conciencia de las potencialidades pictóricas inherentes a las formas. En un principio, sus imágenes pueden parecer más bien simples, pero debido a esa misma simplicidad, no sólo tienen un alto grado de impacto visual inmediato, sino que también poseen el raro poder de proyectar enormes implicaciones a través de las asociaciones mentales que ponen en movimiento. Por ejemplo, la repetición visual que Warhol empleó en una gran cantidad de sus imágenes pretendía, por asociación, establecer un paralelismo con la vasta repetición de imágenes que se emplea en la cultura de las masas en la venta de bienes y servicios. Esto incluye medios de comunicación tales como películas y programas de televisión. Al incorporar en sus imágenes las mismas técnicas de la producción en masa que son básicas para la sociedad industrial moderna, Warhol reflejaba directamente los usos y abusos mayores, al mismo tiempo que subrayaba, hasta el absurdo, la completa falta de compromiso emocional que veía por todas partes. Además de emplear imágenes derivadas de la cultura popular para llevar a cabo una crítica de la sociedad contemporánea, Warhol prosiguió los ataques al arte y los valores burgueses que los dadaístas habían iniciado; mediante la manipulación de imágenes y de la personalidad pública del artista, pudo arrojar en el rostro de la sociedad las contradicciones y superficialidades del arte y la cultura contemporáneos. En última instancia, es la mordacidad de su crítica cultural, así como la vivacidad con la que la revistió, lo que dará a su obra una relevancia continua mucho después de que los objetos particulares que ilustró, como las latas de sopa Campbell's y las botellas de Coca-Cola hayan pasado de moda o cuando la gente famosa a la que retrató, como Marilyn Monroe, Elvis Presley y Mao Zedong se lleguen a considerar simplemente las superestrellas del pasado.

Ésta es la obra seminal de la producción artística de Warhol. Desarrolló el concepto a partir de una idea que Muriel Latow vendiera al autor por cincuenta dólares en diciembre de 1961, aunque la realización visual del concepto fue desarrollada por el propio Warhol. Los lienzos que conforman la serie formaron parte de la primera exposición individual del artista, presentada en julio de 1962 en la Galería Irving Blum de Los Ángeles. Las obras se distribuyeron en una simple línea horizontal a lo largo de los muros de la galería, y no en hileras de ocho lienzos como se muestra aquí. En el montaje, los lienzos guardaron suficiente distancia entre sí como para llenar todos los muros de la galería, destacando así la repetición constante de la imagen. Toda galería de arte tiene la obligación de crear su propio mundo finito, por lo que la muestra seguramente debió transmitir la aterradora idea de que todo el mundo visible estaba rodeado de latas de sopa Campbell.

Esta obra también marcó el inicio de su producción a gran escala de imágenes iconográficas. El pintor desarrolló el concepto a partir de una imagen conocida por millones de personas presentada frontalmente, sin cualidades pictóricas, con fondos planos (como si se tratara de una especie de ícono religioso) a la manera de las pinturas de Banderas realizadas por Jasper Johns, perfectamente conocidas por Warhol. En sus Banderas, Johns recurrió al más sagrado de todos los íconos estadounidenses, la bandera nacional (conocida con el nombre de "barras y estrellas"), como punto de partida para una serie de cuestionamientos pictóricos y culturales implícitos. Sin embargo, Warhol fue mucho más lejos que Johns en lo que respecta a la objetividad de sus íconos. En este punto de desarrollo, el artista no estaba interesado en la fusión de técnicas cercanas al abstraccionismo abstracto con las imágenes de la cultura popular. En su lugar, aisló cada una de las treinta y dos variantes de latas de sopa para acentuar el aspecto estéril de los objetos producidos en serie. Las variaciones sobre el tema expuesto aquí, obliga al observador a clavar la mirada en las imágenes para poder percibir esas ligeras variantes, propiciando una reflexión sobre la manera de ver una obra de arte (o sobre cómo se debería ver). En lo subjetivo, estas imágenes encaran los conceptos tradicionales del "arte" y, a la vez, nos obligan a reconocer que ningún objeto es despreciable para el tratamiento artístico, aunque la imagen sea ampliamente conocida o banal.

975

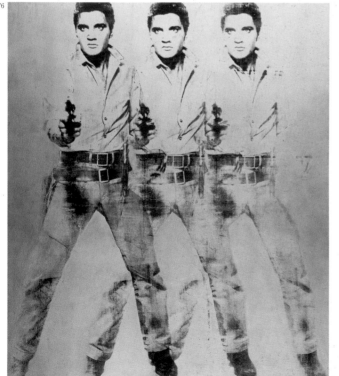

976

975. Frank Stella, *1936, minimalismo, estadounidense, *Nunca pasa nada*, 1964, polímero metálico sobre tela, 279.4 x 558.8 cm, Colección privada

976. Andy Warhol, 1928-1987, arte pop, estadounidense, *Triple Elvis*, 1962, pintura de aluminio y serigrafía con tinta sobre tela, 208.3 x 180.3 cm, Museo de las Bellas Artes de Virginia, Richmond

977. Robert Rauschenberg, *1925, expresionismo abstracto, estadounidense, *Retroactivo I*, 1964, óleo y serigrafía sobre tela, 213 x 152.4 cm, Ateneo Wadsworth, Hartford

Uno de los significados del término "retroactivo" implica una referencia al pasado. Para cuando esta obra fue realizada, John F. Kennedy había muerto, por lo que el retrato que devuelve su imagen a la vida era lógicamente retroactivo. Con la repetición del ademán del presidente muerto, Rauschenberg hacía hincapié en la determinación del individuo. El astronauta hace una clara referencia al programa espacial de Estados Unidos impulsado por el presidente Kennedy. La mujer desnuda que aparece caminando en varias posiciones en el extremo inferior del lienzo, también podría recordarnos que el impulso de exploración del espacio exterior tiene sus raíces en aspiraciones primarias del ser humano pues, en términos evolutivos, la especie humana primero salió de las aguas, después aprendió a erguirse y andar, y así, tarde o temprano tendría el deseo de alcanzar las estrellas.

Ésta es otra de las obras con imágenes de multitudes que Rauschenberg realizara poco después de descubrir las posibilidades visuales que ofrecía el proceso de impresión serigráfica. La organización aparentemente arbitraria de los bloques de imágenes establece un paralelismo con la arbitrariedad de la vida misma, mientras que la saturación de imágenes se asemeja al bombardeo visual constante que recibimos a través de los medios de comunicación. Rauschenberg explotó al máximo las texturas sin grano del proceso serigráfico sobre un lienzo de entramado ligeramente abierto, así como el goteo de la pintura adelgazada en exceso, recursos que añaden una viva sensación de espontaneidad a la obra.

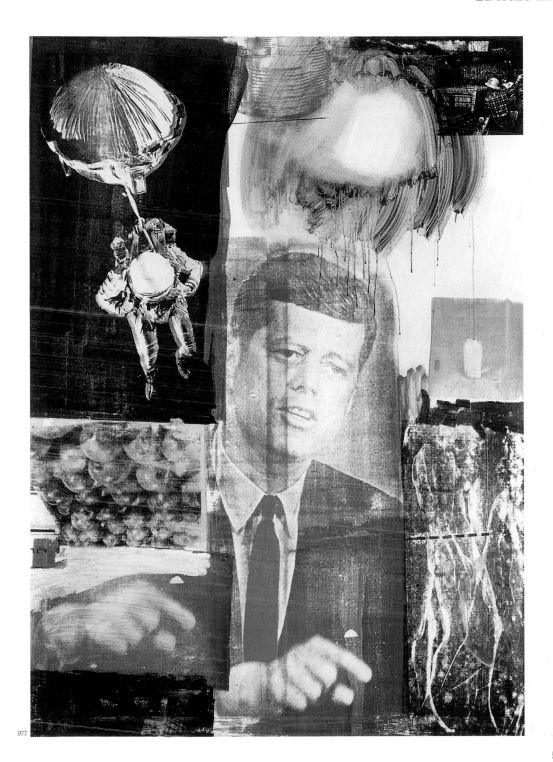

977

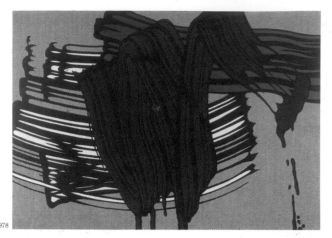

978

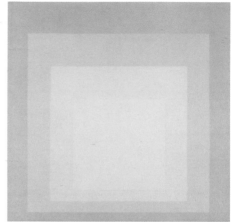

980

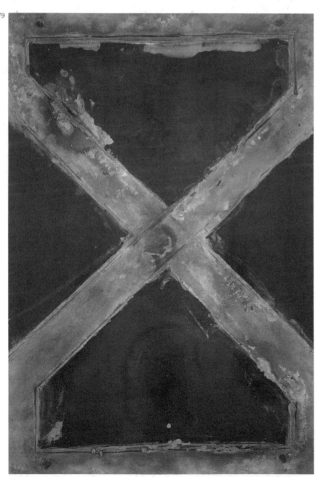

979

978. Roy Lichtenstein, 1923-1997, arte pop, estadounidense,
Gran pintura no. 6, 1965, óleo y Magna sobre tela,
233 x 328 cm, Kunstsammlung Nordrhein Westfalen,
Düsseldorf

979. Antoni Tapiès, *1923, grupo Dau al Set, español,
La gran plaza, 1962, técnica mixta sobre tela, 195 x 130 cm,
Museo de Arte Abstracto Español, Cuenca

980. Josef Albers, 1888-1976, abstracción, alemán,
Estudio en homenaje del cuadrado: Despedida en amarillo,
1964, óleo sobre madera, 78 x 78 cm, Galería Tate, Londres

*Albers, bajo una lógica analítica, optó por el desarrollo de una
misma idea en una serie de pinturas, teniendo en mente la
noción general del concepto a lo largo de todo del proceso. La
serie de pinturas* Estudio en homenaje del cuadrado: Despedida
en amarillo, *explora las posibilidades de la forma geométrica
con variación de color, creando efectos de ilusión óptica
similares al arte pop, aunque, en realidad, Albers está más
asociado con el arte abstracto. Con simples pinturas de uso
comercial, desarrolló una compleja teoría de color, combinando
superficies de colores básicos ligeramente mezclados con gris y
blanco, para crear una vibración visual en movimiento
constante. La combinación del tamaño de los cuadrados con
colores yuxtapuestos crea un juego armónico de gran
dinamismo. Ninguna de las obras de la serie es idéntica.*

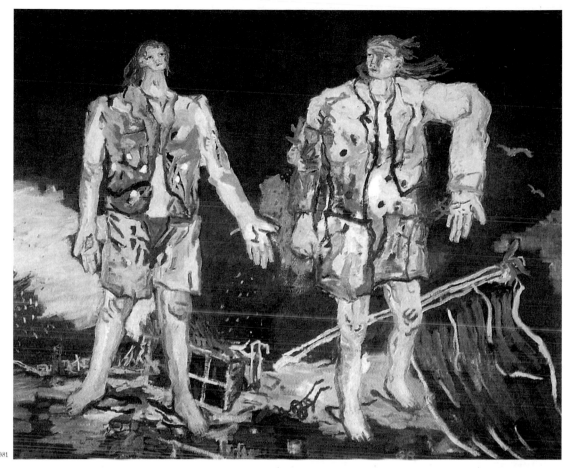

981

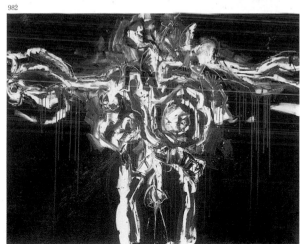

982

981. Georg Baselitz, *1938, neo-expresionismo, alemán,
Los grandes amigos, 1965, óleo sobre tela, 250 x 300 cm,
Museo Ludwig, Colonia

982. Antonio Saura, 1930-1998, arte informal, español,
La gran crucifixión, 1963, óleo sobre tela, 195 x 245 cm,
Museo Boijmans, Róterdam

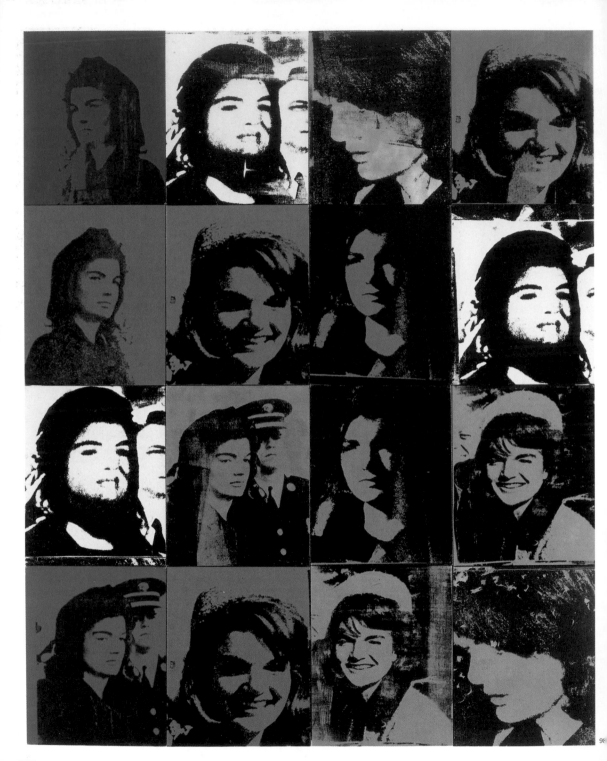

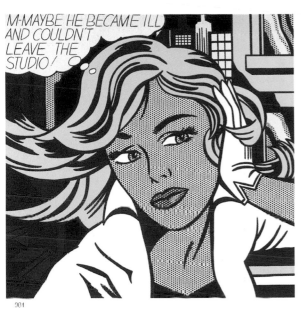

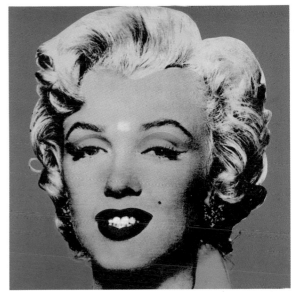

985

901

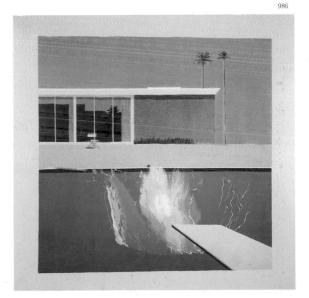

986

983. Andy Warhol, 1928-1987, arte pop, estadounidense, *Jackie Kennedy (16 Jackies)*, 1964, pintura sintética sobre tinta serigrafiada sobre tela, 203.2 x 160 cm, Fundación Brant, Greenwich

985. Andy Warhol, 1928-1987, arte pop, estadounidense, *Shot Blue Marilyn*, 1964, serigrafía y acrílico sobre tela, 101.6 x 101.6 cm, Fundación Brant, Greenwich

984. Roy Lichtenstein, 1923-1997, arte pop, estadounidense, *M-Maybe*, 1965, óleo sobre tela, 152 x 152 cm, Museo Wallraf-Richartz, Colonia

986. David Hockney, *1937, arte pop, británico, *Un gran clavado*, 1967, acrílico sobre tela, 242.5 x 243.9 cm, Galería Tate, Londres

Esta obra es, justificadamente, la pintura más conocida de Hockney, sobre todo porque la escena tipifica el estilo de vida hedonista al que aspira la mayor parte de las personas de la cultura contemporánea de masas. Antes de esta pintura, Hockney había trabajado en el tema de las piscinas en dos obras, una de ellas titulada Un pequeño clavado, lo que justifica el título de esta pintura.

Todo es luz y calor en el edén del "sueño americano". Los tonos casi estridentes de amarillo, rosa y castaño rojizo en el trampolín, el patio y el muro, respectivamente, están en el extremo opuesto del espectro de los fríos azules del agua y el cielo, creando con ello una sensación de calor abrasador. Esa intensidad aumenta con el tono blanco en el corazón mismo de la imagen y el tono cálido del amplio espacio vacío que rodea la superficie pintada. Hockney recurrió a este efecto para reforzar nuestra conciencia de estar observando un espacio ficticio y no uno real. Ya había utilizado este recurso antes de pintar Un gran clavado, como puede apreciarse en su Retrato de Nick Wilder, realizado en 1966.

En el patio vemos una silla como las que generalmente utilizan los directores cinematográficos de Hollywood. Su presencia sugiere que el nadador, que posiblemente estuvo sentado en ella, es una persona importante. No es difícil imaginar el sonido del clavado rompiendo el aparente silencio de la escena. Puesto que no podemos ver al nadador, el vacío de la escena permanece intacto.

Igual que en Retrato de Nick Wilder, se percibe la influencia de Vermeer, con multitud de líneas corriendo en paralelo a los bordes de la imagen. Esto crea una sensación de rigidez pictórica que contrasta inmensamente con la diagonal trazada por el trampolín y las formas libres del agua desplazada por el clavado. El nadador invisible seguramente se siente refrescado por el agua, como cualquiera que nadara en un entorno tan abrasador.

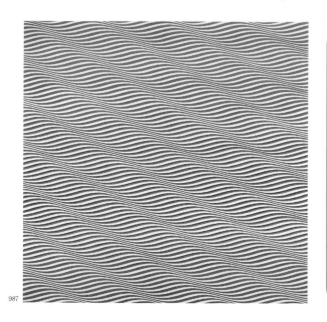

987

987. Bridget Riley, *1931, arte op, británico, *Catarata 3*, 1967, emulsión PVA sobre tela, 221.9 x 222.9 cm, British Council, Londres

988. Bram Van Velde, 1895-1981, abstracción, holandés, *Sin título: composición*, 1966, óleo sobre tela, 130 x 195 cm, Musée national d'art moderne, Centre Georges Pompidou, Paris

988

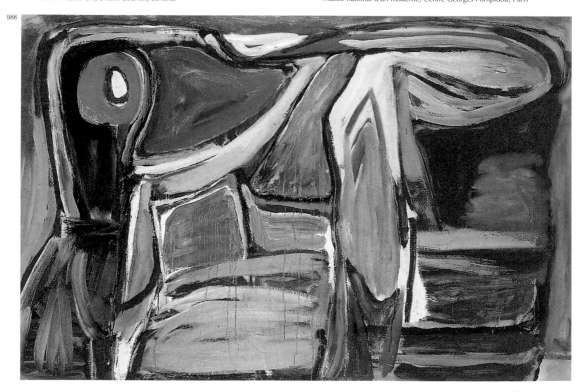

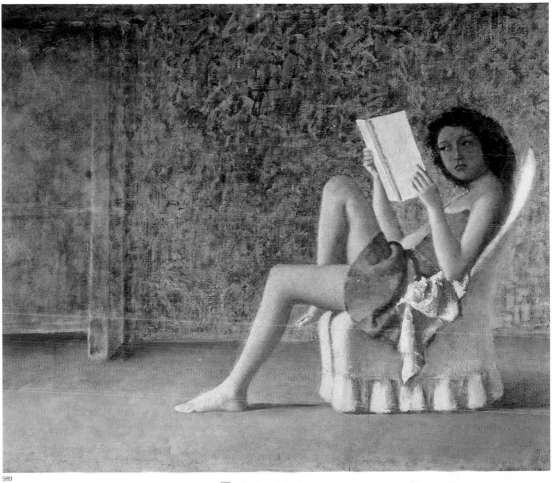

989

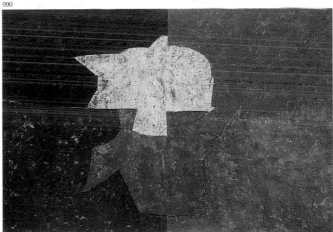

990

989. **Balthasar Balthus**, 1908-2001, francés, *Katia leyendo*, 1968-1976, caseína y pintura al temple sobre tela, Colección privada, Nueva York

990. **Serge Poliakoff**, 1906-1969, abstracción, nacido en Rusia, activo en París, *Composición abstracta*, 1969, óleo sobre tela, 89 x 130 cm, Archivos Serge Poliakov, París

991

992

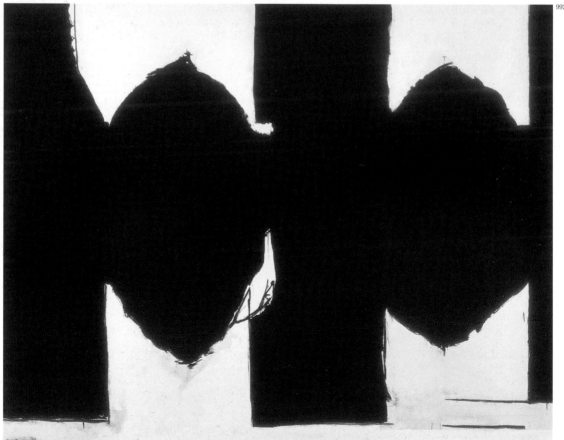

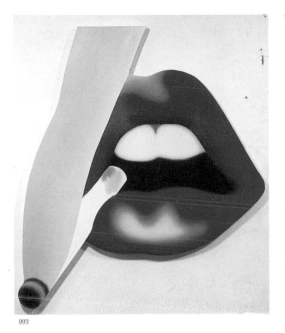

993

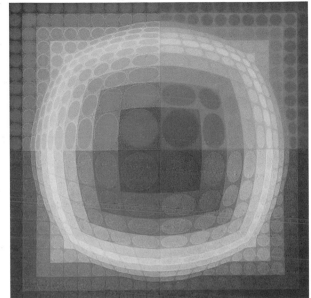

994

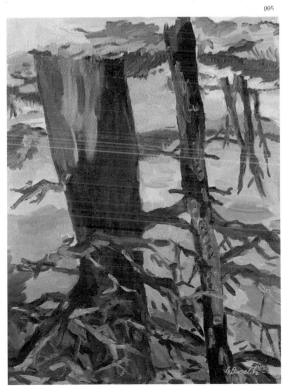

995

991. Barnett Newman, 1905-1970, minimalismo, estadounidense,
Azul III, 1967-1968, óleo sobre tela, 274 x 603 cm, Stedelijk Museum,
Ámsterdam

992. Robert Motherwell, 1915-1991, expresionismo abstracto, estadounidense,
Elegía para la república española, 1969, acrílico sobre tela, 237.5 x 300 cm,
Colección privada

993. Tom Wesselmann, 1931-2004, arte pop, estadounidense,
Boca #18 (Fumador #4), 1968, óleo sobre tela, 224.8 x 198.1 cm,
cortesía de la galería Sidney Janis, Nueva York

994. Victor Vasarely, 1908-1997, arte op, francés, *Pal-Ket*, 1973-74,
acrílico sobre tela, 151.2 x 150.8 cm, Museo de Bellas Artes, Bilbao

995. Georg Baselitz, *1938, neo-expresionismo, alemán, *El bosque en su
cabeza*, 1969, óleo sobre tela, 250 x 190 cm, Museo Ludwig, Colonia

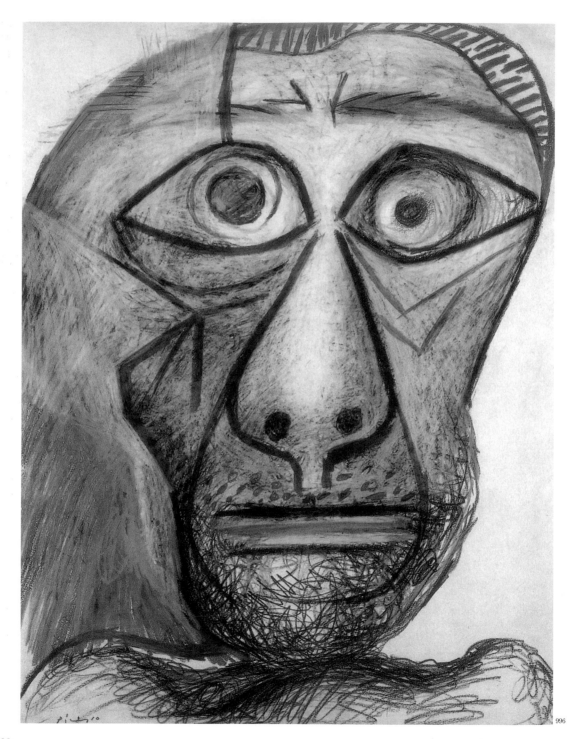

996

Pablo Ruiz Picasso
(1881 Málaga – 1973 Mougins)

Picasso era español y por eso, según dicen, comenzó a dibujar antes que a hablar. Cuando niño, se sintió atraído de manera instintiva hacia las herramientas del artista. En sus primeros años pasaba horas en feliz concentración dibujando espirales con un sentido y un significado que sólo él conocía. Otras veces dejaba de lado sus juegos infantiles para trazar sus primeras imágenes en la arena. Tan temprana expresión artística encerraba la promesa de un raro don.

No hay que olvidar hacer mención de Málaga, pues fue ahí donde, el 25 de octubre de 1881, nació Pablo Ruiz Picasso, y fue ahí donde pasó los primeros diez años de su vida. El padre de Picasso era pintor y profesor en la Escuela de Bellas Artes y Oficios. Picasso aprendió de él los rudimentos del entrenamiento académico formal en arte. Luego fue a estudiar a la Academia de las Artes en Madrid, pero no se graduó. Antes de cumplir los dieciocho años había llegado al punto de mayor rebeldía; repudió la estética anémica de la academia junto con la prosa pedestre del realismo y, naturalmente, se unió a aquellos artistas y escritores que se llamaban a sí mismos modernistas, a los inconformistas, aquellos a los que Sabartés llamó "la élite del pensamiento catalán" y que se habían agrupado en torno al café de artistas Els Quatre Gats. Durante 1899 y 1900 los únicos temas que Picasso consideró meritorios fueron aquellos que reflejaban la "verdad final", la fugacidad de la vida humana y la inevitabilidad de la muerte. Sus primeras obras, agrupadas bajo el nombre de "Período Azul" (1901-1904), consisten en pinturas con matices azulados y fueron el resultado de la influencia de un viaje que realizó por España y de la muerte de su amigo Casagemas. Aunque Picasso mismo insistió varias veces en la naturaleza subjetiva e interna de su Período Azul su génesis y, en especial, el azul monocromático se explicaron durante muchos años como el simple resultado de varias influencias estéticas. Entre 1905 y 1907, Picasso inició un nuevo periodo, conocido como el "Período Rosa", que se caracterizó por un estilo más alegre con colores rosados y anaranjados. En Gosol, en el verano de 1906, la forma del desnudo femenino asumió una importancia extraordinaria para Picasso; identificó una desnudez despersonalizada, original y simple con el concepto de "mujer". La importancia que los desnudos femeninos tendrían para Picasso en cuanto a temática durante los siguientes meses (en el invierno y la primavera de 1907) se hizo patente cuando creo la composición de una pintura grande titulada *Las señoritas de Aviñón*.

De la misma manera que el arte africano se considera como el factor que llevó al desarrollo de la estética clásica de Picasso en 1907, las lecciones de Cézanne se perciben como la piedra angular de este nuevo avance. Esto se relaciona, en primer lugar, con la concepción espacial del lienzo como una entidad compuesta, sujeta a un determinado sistema de construcción. Georges Braque, a quien Picasso conoció en el otoño de 1908 y con quien encabezó el movimiento cubista durante los seis años de su apogeo, quedó asombrado por la semejanza que los experimentos pictóricos de Picasso guardaban con los suyos. En cierto momento, explicó: "La dirección principal del cubismo era la materialización del espacio". Después de su periodo cubista, en la década de 1920, Picasso volvió a un estilo artístico más figurativo y se acercó más al movimiento surrealista. Representó cuerpos monstruosos y distorsionados, pero en un estilo muy personal. Después del bombardeo de Guernica en 1937, Picasso creó una de sus obras más famosas, que se convirtió en símbolo crudo de los horrores de esa guerra y, de hecho, de todas las guerras. En la década de 1960, su estilo artístico cambió de nuevo y Picasso comenzó a volver la mirada al arte de los grandes maestros y a basar sus pinturas en la obra de Velázquez, Poussin, Goya, Manet, Courbet y Delacroix. Los últimos trabajos de Picasso fueron una mezcla de estilos que dio lugar a una obra más colorida, expresiva y optimista. Picasso murió en 1973, en su villa de Mougins. El simbolista ruso Georgy Chulkov escribió: "La muerte de Picasso es una tragedia. Sin embargo, aquellos que creen que pueden imitar a Picasso y aprender de él son ciegos e inocentes. ¿Aprender qué? Estas formas no tienen una contraparte emocional fuera del infierno, pero estar en el infierno significa anticipar la muerte. Los cubistas difícilmente cuentan con un conocimiento tan ilimitado".

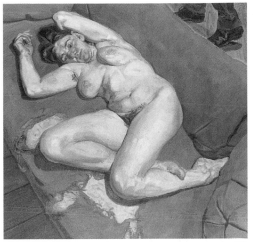

997

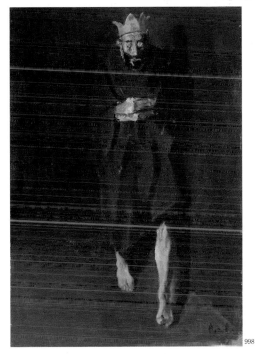

998

996. Pablo Picasso, 1881-1973, cubismo, español, *Autorretrato*, 1972, lápiz de cera negro y de colores en papel, Galería Fuji Television, Tokio

997. Lucian Freud, *1922, nuevo realismo, británico, *Retrato desnudo con reflejo*, 1980, óleo sobre tela, 225.2 x 225.2 cm, Colección privada

998. Corneliu Baba, 1906-1997, realismo, rumano, *El rey demente*, 1981, óleo sobre tela, 49 x 33 cm, Colección del artista

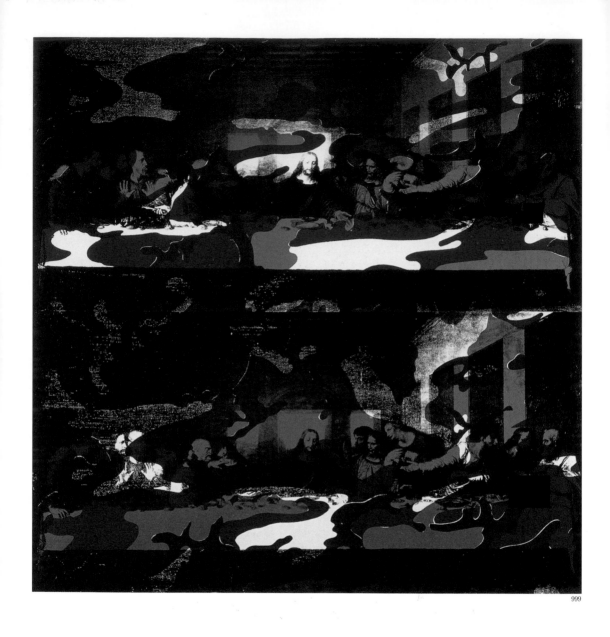

999

999. Andy Warhol, 1928-1987,
arte pop, estadounidense, *La última cena*, 1986,
polímero sobre tela, 101 x 101 cm, Museo Andy Warhol, Pittsburgh

1000. Frank Stella, *1936, minimalismo, estadounidense, *Kastura*, 1979,
óleo y resina epóxica sobre aluminio, y malla de alambre con tubos
metálicos, 292.1 x 233.7 cm, Museo de Arte Moderno, Nueva York

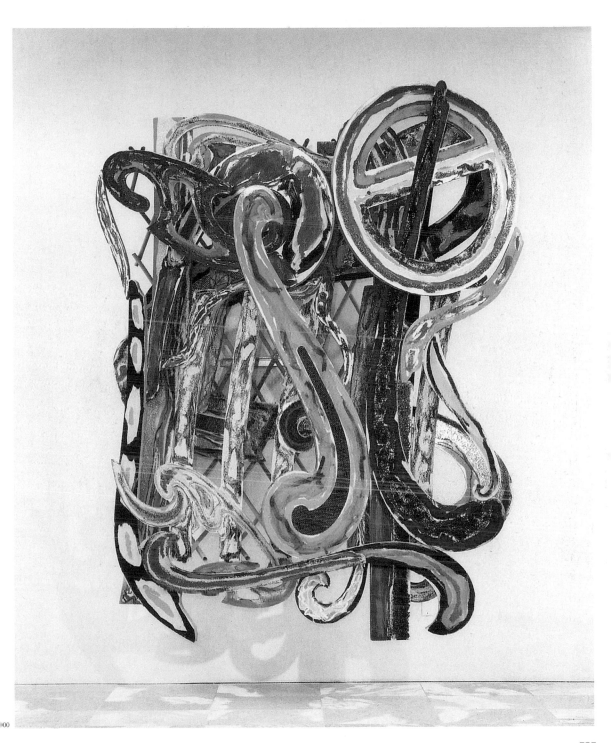

CRONOLOGÍA

	— SIGLO XIII —	
	1200-1249	**1250-1299**
PENÍNSULA IBÉRICA	1200: Introducción de los números arábigos a Europa. 1212: Los ejércitos combinados de Aragón y Castilla derrotan a los almohades en la batalla de Las Navas de Tolosa. 1238: Los moros establecieron su último refugio en Granada.	
ITALIA	c. 1200: La brújula llega a Europa y se utiliza en la navegación. c. 1200: El papel llega a Europa. 1204: Saqueo de Constantinopla. 1209: Fundación de las órdenes monásticas de los franciscanos y los dominicos que predicaban en contra de la herejía y alababan la pobreza y la caridad.	1271: Marco Polo llega a China. 1276: Se establece el primer taller de producción de papel en Italia.
FRANCIA	1180-1223: Rey Felipe Augusto II de Francia. Construcción del Louvre. 1233: El Papa Gregorio IX inicia la Inquisición papal. Eliminación de los cátaros en el sur de Francia. 1226-1270: Rey San Luis de Francia (Luis X), última cruzada.	
GRAN BRETAÑA	1215: Rey Juan, forzado a firmar la Carta Magna.	
EUROPA CENTRAL (INCLUYENDO ALEMANIA)		1260: Alberto el Grande escribe un importante libro de estudios botánicos.
FLANDES (BÉLGICA; HOLANDA)	1214: Felipe Augusto de Francia gana la batalla de Bouvines. Se inicia un largo periodo de control Francés.	
AMÉRICA		
RUSIA	1207: Los mongoles extienden la xilografía en el Este de Europa. 1223: Invasión de Rusia por parte de los mongoles.	

Véase la clave en la página 536.

— SIGLO XIV —		
	1300-1349	1350-1399
PENÍNSULA IBÉRICA	1309: Primer portulano (navegación a través de mapas) 1232–1492: La dinastía Nasrid gobierna Granada.	
ITALIA	1308: Dante escribe La divina comedia. Florece la literatura vernácula. 1348: La plaga (conocida como la Muerte Negra) llega a Europa. 1349-1353: Boccaccio escribe el *Decamerón*	1378: Se eligen dos Papas, una en Italia y el otro en Francia. Inicio del gran cisma.
FRANCIA	1309: Aviñón se convierte en la residencia del Papa (Clemente V) 1320, en la década de: Guerras endémicas y desarrollo del comercio marítimo. 1337-1453: Inglaterra y Francia dan comienzo a la Guerra de los cien años. 1309-1423: Aviñón se convierte en la residencia papal, comenzando con Clemente V.	1378: Se eligen dos Papas, una en Italia y el otro en Francia. Inicio del gran cisma.
GRAN BRETAÑA	1346: La pólvora de cañón llega a Europa y se usa por primera vez en la batalla de Crecy 1337-1453: Inglaterra y Francia dan comienzo a la Guerra de los cien años.	1382: John Wycliffe termina la traducción de la Biblia en latín, al inglés.
EUROPA CENTRAL (INCLUYENDO ALEMANIA)	1310: Experimentos en la reflexión y refracción de la luz.	1356: El emperador Carlos IV emite la "Bula de oro". Praga es centro de aprendizaje y cultura.
FLANDES (BÉLGICA, HOLANDA)		1369: Matrimonio de Felipe el Valiente, duque de Borgoña, con Margarita de Flandes, que da inicial al reinado de los BORGOÑOS en los Países Bajos.
AMÉRICA		
RUSIA		

Véase la clave en la página 536.

— Siglo XV —

	1400-1449	1450-1499
PENÍNSULA IBÉRICA	Principios del siglo XV: Galeones, usados especialmente por los españoles para transportar materiales preciosos desde América. Siglo XV - Siglo XVI : Navegación en carabelas	1469: Reinado de los monarcas católicos (Fernando de Aragón e Isabel de Castilla). 1478: Sixto IV emite la Bula en la que establece la Inquisición española. 1492: Se expulsa a los moros de España. Terminan 800 años de presencia islámica en España. 1492: Colón llega al Nuevo Mundo (reclama las tierras para la corona española).
ITALIA	1407: Se establece en Génova el banco de San Jorge, el primer banco público. 1413: Brunelleschi inventa la perspectiva pictórica. 1417: Finaliza el gran cisma.	1453: Los turcos conquistan Constantinopla. 1498: Vasco de Gama descubre una ruta a la India por vía marítima.
FRANCIA	1429: Santa Juana de Arco dirige al ejército francés en una victoria en contra de los ingleses.	
GRAN BRETAÑA		1455: La guerra de las Rosas.
EUROPA CENTRAL (INCLUYENDO ALEMANIA)	1445: Invención de los tipos móviles (primera imprenta).	1456: Guttenberg produce la primera Biblia. 1493: Maximiliano I establece la casa de Habsburg como uno de los grandes poderes internacionales. Finales del siglo XV: Invención del arte del grabado al aguafuerte (con Daniel Hopfer).
FLANDES (BÉLGICA, HOLANDA)	1445: Invención de los tipos móviles (primera imprenta).	
AMÉRICA		1492: Colón llega al Nuevo Mundo (reclama las tierras para la corona española).
RUSIA		Finales del siglo XV: Invención del arte del grabado al aguafuerte (con Daniel Hopfer).

Véase la clave en la página 536.

	SIGLO XVI	
	1500-1549	**1550-1599**
PENÍNSULA IBÉRICA	1500: Los primeros exploradores portugueses desembarcan en Brasil. 1506: El conquistador Hernán Cortés llega al Nuevo Mundo. 1513: Vasco Nuñez de Balboa descubre el Océano Pacífico. 1520: Magallanes navega por el Pacífico. 1521: Los españoles derrotan a los mexicanos. Se inicia un periodo colonial de 300 años. 1543: Primer estudio científico de la anatomía humana (Andreas Vesalius) 1549: Francisco Xavier establece la primera misión cristiana en Japón.	1571: La batalla de Lepanto, los otomanos caen ante los venecianos y españoles. 1588: Inglaterra derrota a la armada española. Termina la supremacía comercial española.
	1519-1555: Carlos V, Sacro emperador romano	
ITALIA	1494-1559: Las guerras italianas. 1545-1563: El concilio de Trento. La Contrarreforma.	
FRANCIA	1515-1547: Francisco I, rey de Francia	1552: Ambroise Paré realiza la primera ligadura de vasos sanguíneos. 1598: El rey francés Enrique IV proclama el Edicto de Nantes. Fin de las guerras religiosas. 1562-1598: Guerras religiosas.
	1494-1559: Las guerras italianas.	
GRAN BRETAÑA	1533: Enrique VIII es excomulgado por el Papa.	1558: Se establece el protestantismo en la Iglesia Anglicana. 1558-1603: Isabel I, reina de Inglaterra.
EUROPA CENTRAL (INCLUYENDO ALEMANIA)	1517: Lutero publica sus 95 tesis. Revolución protestante, la Reforma. 1529: Invasiones turcas, sitio de Viena. 1543: La revolución de Copérnico con la teoría del heliocentrismo.	1560: Difusión del Calvinismo.
FLANDES (BÉLGICA, HOLANDA)		1581: Creación de la República Holandesa (Independencia de las provincias del norte, de España)
	1519-1555: Carlos V, Sacro emperador romano	
AMÉRICA	1500: Los primeros exploradores portugueses desembarcan en Brasil. 1506: El conquistador Hernán Cortés llega al Nuevo Mundo. 1521: Los españoles derrotan a los mexicanos. Se inicia un periodo colonial de 300 años. 1531-1534: Pizarro conquista el imperio Inca.	1588: Inglaterra derrota a la armada española. Termina la supremacía comercial española.
RUSIA	1533-1584: Iván IV de Rusia (Iván el Terrible) es el primer gobernante ruso que asume el título de Zar.	

Véase la clave en la página 536.

— Siglo XVII —		
	1600-1649	1650-1699
PENÍNSULA IBÉRICA	1598-1621: Felipe III gobierna España, Nápoles, Sicilia, el sur de Holanda y Portugal. 1621: Victorias en contra de los franceses y los holandeses. 1648: Francia derrota a España, paz de Westfalia, cesión de los territorios de Flandes.	
ITALIA	1610: Galileo Galilei utiliza por primera vez un telescopio. 1616: La iglesia prohíbe a Galileo continuar con su trabajo científico. 1644: El evangelista Torricelli inventa el barómetro.	
FRANCIA	1610-1643: Luis XIII, rey de Francia. 1618-1648: La guerra de los treinta años. 1648: Francia derrota a España, paz de Westfalia, cesión de los territorios de Flandes.	1661-1715: Luis XIV, rey de Francia. Transformación del castillo de Versalles. 1685: Revocación del Edicto de Nantes (el protestantismo se declara ilegal en Francia).
GRAN BRETAÑA	1640-1660: Revolución inglesa. Encabezada por Oliver Cromwell (1599-1658).	1666: Gran incendio de Londres. 1687: Teorías de Isaac Newton sobre las leyes del movimiento y la gravitación universal. 1698: Thomas Savery inventa el motor de vapor.
EUROPA CENTRAL (INCLUYENDO ALEMANIA)		
FLANDES (BÉLGICA, HOLANDA)	1608: Hans Lippershey inventa el telescopio.	
AMÉRICA	1607-1675: Colonización británica de América del Norte. 1624: Los holandeses se establecen en Manhattan y sus alrededores.	1681: El rey Carlos II de Inglaterra otorga una escritura a William Penn por el área que ahora incluye Pennsylvania.
RUSIA		

Véase la clave en la página 536.

— Siglo XVIII —

	1700-1749	1750-1799
PENÍNSULA IBÉRICA	1701-1713: La guerra de sucesión española y el Tratado de Utrecht.	
ITALIA	1748: Descubrimiento de las ruinas de Pompeya.	
FRANCIA		1756-1763: Guerra de los siete años. 1763: Tratado de París. Francia cede Canadá y todos sus territorios al este del Mississippi a Inglaterra. 1770: Nicolás-Joseph Cugnot construye el primer automóvil. 1783: Primer vuelo en un globo aerostático. 1789: Lavoisier publica sus estudios de química. 1789: Inicio de la Revolución Francesa. 1793-94: Reino del terror de Robespierre. 1792-1804: Se establece la primera República. 1793: Ejecución de Luis XVI. 1793: Se abre el museo del Louvre. 1798-1799: Expedición de Bonaparte a Egipto.
GRAN BRETAÑA		1768-79: James Cook explora el Pacífico. 1768: El pintor Joshua Reynolds funda la Academia Real.
EUROPA CENTRAL (INCLUYENDO ALEMANIA)	1738: Tratado de Viena. Fin de la guerra de sucesión polaca.	1796: Aloys Senefelder inventa la litografía.
FLANDES (BÉLGICA, HOLANDA)		1794: Los franceses conquistan el sur de Holanda.
AMÉRICA	Principios del siglo XVIII: Benjamín Franklin inventa los lentes bifocales y realiza estudios sobre la electricidad.	1763: Tratado de París. Francia cede Canadá y todos sus territorios al este del Mississippi a Inglaterra. 1775: Guerra de Independencia de Estados Unidos. 4 de julio. 1776: Fundación oficial de Estados Unidos, declaración de Independencia de Gran Bretaña. 1789: Elección de George Washington.
RUSIA	1703: Fundación de San Petersburgo.	1762: Catalina II, Emperatriz de Rusia.

Véase la clave en la página 536.

	1800-1810	1811-1820	1821-1830	1831-1840	1841-1850
PENÍNSULA IBÉRICA	1810-1826: Las colonias españolas de América, salvo por Cuba y Puerto Rico, conquistan su independencia.				
ITALIA					
FRANCIA	1804: Coronación del emperador Napoleón I.	1814: Abdicación de Napoleón tras su derrota por parte de los ejércitos británico, ruso y austriaco. Luis XVIII asciende al trono.	1822: Champollion estudia los jeroglíficos egipcios.	1839: Nicéforo Niepce y Luis Daguerre inventan el daguerrotipo (inicios del proceso fotográfico).	1848: Napoleón III se convierte en sacro emperador del Segun Imperio.
GRAN BRETAÑA	1802: Tratado de Amiens (fin de la guerra con Francia).	1811-1820: La regencia. Florecimiento de las artes y la literatura. 1815: George Stephenson inventa la locomotora.		1834: Un horno destruye la mayor parte del palacio de Wesminster.	
EUROPA CENTRAL (INCLUYENDO ALEMANIA)					
HOLANDA		1815: Prusia e Inglaterra derrotan al ejército francés en Waterloo.		1831: Independencia belga de Holanda.	
AMÉRICA	1803: Napoleón vende Luisiana a Estados Unidos. 1810-1826: Las colonias españolas en América, excepto por Cuba y Puerto Rico, conquistan su independencia.	1812: Guerra con Gran Bretaña.	1823: Doctrina Monroe.	1834: Thomas Davenport crea el primer motor eléctrico comercialmente exitoso.	1848: James W. Marshall descubr oro en California.
RUSIA	1801: Asesinato del Zar Pablo I. Sube al poder Alejandro I.	1812: Napoleón invade Rusia.	1825-1855: Nicolás I, Zar de Rusia, refuerza la disciplina militar, censura las tradicio de la iglesia ortodoxa.		

Véase la clave en la página 536.

— Siglo XIX —

1851-1860	1861-1870	1871-1880	1881-1890	1891-1900
	1861: Se proclama el reino de Italia. Coronación de Víctor-Emmanuel II.			
...54-1856: ...erra de Crimen; el Reino ...ido y Francia le declaran la ...rra a Rusia.	**1869:** Charles Cros inventa un proceso para tomar fotografías de color (basado en tres colores). **1870:** Los prusianos derrotan a los franceses. Caída del Segundo Imperio.	**1871:** Represión de la Comuna de París.	**1885:** Se utiliza por primera vez la vacuna contra la rabia que inventó Luis Pasteur	**1895:** Augusto y Luis Lumière inventan el primer proyector de cine. **1898:** Marie Curie descubre el radio.
		1871-1914: Expansión del imperio colonial francés (Indochina y África).		
			1875-1940: Tercera república.	
...54-1856: ...erra de Crimen; el Reino ...ido y Francia le declaran la ...rra a Rusia. ...59: ...publica "El origen de las ...ecies" de Darwin.	**1867:** Se publica el primer volumen de "El capital" de Karl Marx.			
...37 1901: Victoria, reina de la Gran Bretaña. India se encuentra bajo el control del imperio británico (1857-1947).				
		1871: Proclamación del imperio alemán **1877:** Heinrich Hertz descubre la radiación electromagnética, primera emisión de radio.	Década de 1890: Descubrimiento del psicoanálisis por Sigmund Freud en Viena.	
...60: ...ección de Abraham Lincoln.	**1862:** Proclamación de la emancipación (fin de la esclavitud). **1861-1865:** Guerra civil estadounidense. **1868:** Christopher Latham Sholes desarrolla la máquina de escribir.	**1876:** Alexander Graham Bell inventa el teléfono. **1879:** Primera bombilla incandescente (Thomas Alva Edison y Joseph Wilson Swan).	**1890:** Halifax se convierte en la primera ciudad completamente iluminada con electricidad.	**1897:** El New York Journal publica la primera tira cómica. **1898:** Guerra entre España y Estados Unidos.
1848-1896: La fiebre del oro atrae multitudes hacia el Oeste de Estados Unidos.				
...854-1856: Guerra de Crimen: ...Reino Unido y Francia le ...eclaran la guerra a Rusia. ...écada de 1860: Movimiento ...opulista ruso (los narodniki).	**1861:** Emancipación de los siervos.			
	1855-1881: Zar Alejandro II de Rusia.			

Véase la clave en la página 536.

	1900-1910	1911-1920	1921-1930	1931-1940
PENÍNSULA IBÉRICA		1914-1918: Primera Guerra Mundial.		1931: Intento de golpe de estado por parte de Franco e inicio de la guerra civil española (1936-1939) 1939-1945: Segunda Guerra Mundial.
ITALIA		1915: Vittorio Emanuel III le declara la guerra al imperio austro-húngaro. 1914-1918: Primera Guerra Mundial.	1922-1943: Mussolini dirige Italia, creación del estado fascista. 1929: Tratados Lateranenses, creación del estado Vaticano.	1939-1945: Segunda Guerra Mundial.
FRANCIA	1907: Luís Lumière desarrolla el proceso de la fotografía a color. 1908: Primer dibujo animado (invención del celuloide).	1914-1918: Primera Guerra Mundial. 1919: Tratado de Versalles. (Fin oficial de la Primera Guerra Mundial)		1939-1945: Segunda Guerra Mun
GRAN BRETAÑA	1903: El derecho al voto femenino.	1914-1918: Primera Guerra Mundial.	1925: John Baird inventa la televisión.	1939-1945: Segunda Guerra Mundial.
EUROPA CENTRAL (INCLUYENDO ALEMANIA)		1912-1913: Guerra de los Balcanes 1914: Asesinato del archiduque Francisco Fernando y su esposa, la duquesa de Hohenberg en Sarajevo. 1914-1918: Primera Guerra Mundial. 1915: Einstein presenta la teoría de la relatividad. 1916: Freud. Introducción al psicoanálisis. 1919-1933: República de Weimar.	1925-1926: Teorías de Heisenberg y Schrödinger acerca de la mecánica cuántica.	1933-1945: Hitler, Canciller de Alemania.
FLANDES (BÉLGICA, HOLANDA)		1914-1918: Primera Guerra Mundial.		1939-1945: Segunda Guerra Mundial.
AMÉRICA	1900: Primer vuelo de un biplano de Wilbur y Orville Wright. 1910: Dunwoody y Pickard inventan el detector de cristal usado para recibir transmisiones de radio.	1914: Henry Ford mecaniza la producción en masa. 1914: Inauguración del canal de Panamá. 1917: Estados Unidos entra en la Primera Guerra Mundial.		1939-1945: Segunda Guerra Mundial.
RUSIA	1904-1905: Guerra ruso-japonesa. Rivalidad por el dominio de Corea y Manchuria.	1914-1918: Primera Guerra Mundial. 1917: Revolución rusa. Abdicación del Zar Nicolás II.	1922-1953: Stalin se convierte en secretario general del Partido Comuni de la Unión Soviética.	1939-1945: Segunda Guerra Mund

Véase la clave en la página 536.

— Siglo XX —

1941-1950	1951-1960	1961-1970	1971-1980	1981-1990	1991-2000
			1975: Muerte de Franco. Restauración de la monarquía española.		
945: Ejecución de Mussolini. n del estado fascista.					
	1958: Quinta República.	1969: Primer vuelo del Concorde entre Francia y Gran Bretaña.			
945-1960: Conflictos y descolonización. Argelia (1945-1947), dochina (1946-1954), África (1956-1960), Maghreb (1954-1962).					
947: India gana su ndependencia del Imperio rItánico.	1953: James Watson y Francis Crick descubren la estructura del ADN.		1973: Primeros bebés que nacen por el proceso de fertilización in-vitro.		
	1955: Jodrell Bank crea el primer radiotelescopio.				
		1947-1991: Guerra Fría.			
1939-1945: Segunda Guerra Mundial		1961: Se levanta el muro de Berlín.		1989: Caída del muro de Berlín.	
941: Ataque japonés a Pearl Harbor.	1950-1953: Guerra de Corea.	1969: Neil Armstrong y Edwin Aldrin caminan en la luna.	1972-1976: Guerra de Vietnam.	1981: Lanzamiento del primer transbordador espacial en Estados Unidos.	
942: Primera bomba de fisión nuclear.	1951: Primer reactor nuclear.				
944: Primera computadora en a Universidad de Pennsylvania.	1960: Theodore Maiman inventa el láser.				
945: Lanzamiento de la bomba atómica sobre Hiroshima.	1960: Primer satélite de telecomunicaciones creado por la NASA.				
	1953: Jrushov, líder de la Unión Soviética, inicia la desestalinización.	1961: El primer cosmonauta Yuri Gagarin vuela alrededor del mundo.			
	1957: Lanzamiento del Sputnik, el primer satélite artificial.				

Véase la clave en la página 536.

CLAVE

siglo XIII

Bizantino

Gótico

Romano

siglo XIV

Bizantino

Gótico

siglo XV

Bizantino

Renacimiento

siglo XVI

Cinquecento

Manierismo

siglo XVII

Barroco

siglo XVIII

Barroco

Neoclasicismo

Rococó

Romanticismo

siglo XIX

Artes y artesanías

Art Nouveau

Escuela del río Hudson

Impresionismo

Arte Naïve

Naturalismo

Neoclasicismo

Post impresionismo

Hermandad pre-rafaelita

Realismo

Romanticismo

Escuela de Barbizon

Simbolismo

siglo XX

Expresionismo abstracto

Abstracción

Escena americana

Art Déco

Arte informal

Art Nouveau

Arte Povera

Escuela de Ashcan

Bauhaus

Grupo Camden Town

COBRA

Constructivismo

Cubismo

Dadaísmo

Expresionismo

Fovismo

Figuración libre

Futurismo

Nuevo realismo

Arte minimalista

Arte pop

Post impresionismo

Rayonismo

Regionalismo

Realismo social

Surrealismo

Simbolismo

GLOSARIO

A

Abstracción:
Internacional, siglo XX, véase la obra de Kandinsky, Mondrian, Kupka, Pollock y De Kooning.
Estilo artístico que dio inicio en 1910, con Kandinsky. Se renuncia a la representación naturalista y se busca un arte sin referencia a una realidad figurativa. El término también se ha usado para movimientos diferentes que forman parte de la abstracción, como la abstracción geométrica, el expresionismo abstracto y la abstracción lírica.

Academismo (o art pompier):
Internacional, mediados del siglo XIX, véase la obra de Bouguereau o Cabanel.
Estilo oficial influenciado por los estándares de la Academia francesa de las Bellas Artes (en particular pinturas históricas arrogantes).

Acción, pintura de:
EE.UU., movimiento que siguió a la Segunda Guerra Mundial, véase la obra de Pollock.
Asociado generalmente con el expresionismo abstracto. Forma en la que la pintura se salpica espontáneamente sobre una superficie. Por lo general, el término se aplica al proceso de creación y no al trabajo terminado.

Acrílica, pintura:
Internacional, siglo XX.
Pintura sintética de secado rápido elaborada a base de una resina derivada de la resina acrílica. Puede diluirse en agua, pero se vuelve impermeable cuando se seca.

Art Brut (se traduce literalmente como arte bruto):
Francia, c. 1950, término acuñado por Jean Dubuffet.
Arte ingenuo o naïve, se refiere a formas artísticas creadas fuera de la cultura de la corriente de arte convencional, desarrollada a partir de la soledad y de impulsos creativos auténticos y puros.

Art Déco:
Internacional, principios de la década de 1920, estilo en la pintura, la escultura, la arquitectura y el diseño.
La pintura se vio influenciada por la escultura contemporánea, el cubismo sintético y el futurismo. Una representación de la corriente es la obra de Tamara de Lempicka.

Art Nouveau:
Internacional, fines del siglo XIX a principios del XX Estilo de pintura, escultura, arquitectura y diseño.
Estilo tipificado en las pinturas de Klimt, caracterizado por los motivos decorativos, patrones derivados de las plantas, curvas sinuosas, composiciones simples y la negación del volumen.

Arte informal:
Europa, década de 1950, véase la obra de Tapiès.
Expresa las preocupaciones formales contrarias a la composición que se relacionan con el expresionismo abstracto.

Arte minimalista:
Estados Unidos, finales de la década de 1960, véase la obra de Newman y Stella.
Se basa en la reducción del contenido expresivo o histórico de un objeto a un mínimo absoluto. Formas alargadas, simplificadas y con frecuencia geométricas.

Arte naïve:
Francia, finales del siglo XIX, véase la obra de H. Rousseau.
Estilo que se desarrolló a partir de las enseñanzas institucionales de artistas a quienes les faltaba una experiencia convencional. Se caracterizó por el aspecto primitivo de las pinturas, una perspectiva poco común, el uso de patrones y colores alegres.

Arte óptico:
Internacional, década de 1960, véase la obra de Riley y Vasarely.
Arte geométrico abstracto que se ocupa de la ilusión geométrica.

Arte pop:
Inglaterra, Estados Unidos, década de 1950, véase la obra de Warhol, Hamilton o Johns.
Movimiento que se caracterizó por la incorporación de la cultura popular de las masas, por oposición a la cultura elitista, y dio lugar a una técnica artística, un estilo y un simbolismo visual.

Arte Povera (Arte Pobre):
Italia, finales de la década de 1960, véase la obra de Burri.
Arte con trasfondo político que rechaza la sociedad de consumo. Uso de materiales mínimos, efímeros o "despreciables", tanto orgánicos como industriales.

Aticismo:
Francia, mediados del siglo XVII, véase la obra de Le Sueur, La Hyre y Bourdon.
Movimiento que busca el retorno a la simplicidad original de los clásicos, en reacción a los trabajos de Vouet y la estética seductora de la obra de Vignon.

B

Barroco:
Europa, siglo XVII a mediados del XVIII, véase la obra de Caravaggio, Carracci, Tiepolo, Rubens, Murillo y Vouet.
En contraste con las cualidades intelectuales del manierismo, el barroco muestra una iconografía más inmediata, que se caracteriza por efectos dramáticos de luz, dinámica, los contrastes de formas y el espacio pictórico ilusionista.

Bizantino:
Europa, siglos V al XV.
Estilo derivado de la iconografía paleocristiana caracterizada por la representación frontal, una expresión hierática, la estilización y las figuras planas estandarizadas. El icono es típico del arte bizantino.

C

Cámara obscura:
Caja o cuarto oscuro con un pequeño agujero o un lente a un lado, a través del cual penetra la luz. En el extremo opuesto aparece una imagen invertida reflejada en un espejo, misma que se ve a través de un panel de cristal, desde donde puede copiarse. Fue usada como herramienta por Vermeer y Canaletto.

Claroscuro (del italiano "Chiaroscuro", que significa oscuro brillante):
Europa, siglos XVI a XVIII, véase la obra de Caravaggio, de La Tour y Rembrandt.
Técnica que existía antes de Caravaggio, pero que este artista perfeccionó. Se basa en agudos contrastes de luz y sombra que sugieren volúmenes tridimensionales y añaden dramatismo a los temas.

Clasicismo:
Europa, siglo XVII, véase la obra de Carracci, Poussin y de Lorena.
Estilo que hace referencia a una belleza ideal inspirada en el modelo antiguo grecorromano. Desarrollado en Italia a través de la obra de Carracci, fue llevado a Francia por Poussin y de Lorena. Exalta la perfección del dibujo y la superioridad de la pintura histórica.

COBRA (derivado de Copenhague, Bruselas y Ámsterdam):
Francia, 1948, véase la obra de Jorn.
Movimiento de vanguardia de los pintores expresionistas que se centró en las pinturas semiabstractas y en una vuelta a los colores naturales, primitivos e instintivos.

Constructivismo:
Rusia, c. 1920, fundado por Tatlin.
Movimiento que enaltece un arte industrial basado en un ritmo dinámico y que propone la conjunción de la pintura, la escultura y la arquitectura. Sus obras representativas son básicamente geométricas y sin intención de representación; se emplean materiales como el plástico y el vidrio.

Cubismo:

Francia, 1907-14, creado por Picasso y Braque.

Se particulariza por obras en las que el tema se descompone y las partes que lo conforman se reensamblan. Los objetos se representan desde múltiples ángulos al mismo tiempo, como si se pretendiera reducir la naturaleza a sus elementos geométricos.

D

Dadaísmo:

Internacional, 1915-22, véase la obra de Duchamp y Picabia.

Movimiento que surge como reacción en contra de los valores burgueses y de la Primera Guerra Mundial, en el que se subraya el absurdo y se hace caso omiso de la estética. Encontró su máxima expresión en el "ready-made" (objetos prefabricados).

Divisionismo:

Véase neoimpresionismo.

E

Escuela de Ashcan:

Estados Unidos, principios del siglo XX, véase la obra de Bellows y Hopper.

Se caracteriza por la representación del tema urbano; se concentra en la vida cotidiana en los vecindarios.

Escuela de Barbizon:

Francia, 1830-1870, véase la obra de T.Rousseau, Corot, Courbet y Millet.

Paisajistas o pintores de escenas campesinas que se reunían cerca del bosque de Fontainebleau. Contribuyó al realismo e inspiró el romanticismo.

Escuela del río Hudson:

Estados Unidos, 1825-1875, véase la obra de Cole.

Grupo de pintores paisajistas de Estados Unidos que se inspiró en la belleza de la naturaleza de su país y que utilizó en particular los efectos de luz.

Expresionismo:

Países germánicos, principios del siglo XX, véase la obra de Kirchner, Dix y Kokoschka.

Obras llenas de emoción expresiva que emplean contornos definidos, colores crudos y distorsiones espaciales y anatómicas. Asociado con los grupos *Der Blaue Reiter* y *Die Brücke*.

F

Fauvismo:

Francia, 1905-1907, véase la obra de Matisse, Derain, Vlaminck, van Dongen.

La primera revuelta definitiva en contra del impresionismo y de las reglas académicas del arte. Movimiento que emerge del puntillismo, influenciado por la obra de Gauguin. Uso de manchas de colores vibrantes de gran intensidad para crear una imagen. El movimiento inició el surgimiento de la modernidad.

Fresco:

Técnica de pintura mural en la que los pigmentos se aplican sobre el recubrimiento fresco de cal húmeda. El diseño completo del fresco se repuja utilizando un cartón sobre el yeso seco.

Sobre esto se coloca cada día una delgada capa de yeso húmedo y la pintura formada con pigmentos minerales mezclados con agua.

Futurismo:

Italia, principios del siglo XX, véase la obra de Balla o Boccioni.

Movimiento que celebra la era de las máquinas, glorifica la guerra y con frecuencia se asocia con el fascismo. Se caracteriza por la expresión de dinamismo y la repetición de formas para sugerir el movimiento.

G

Gótico:

Europa, siglo XIII a principios del siglo XVI, véase la obra de Monaco o Francke.

Estilo caracterizado por un espacio bien organizado y representaciones llenas de dinamismo. En Borgoña, Bohemia e Italia se desarrolló un estilo gótico internacional (siglos XIV a XV) con características de gran riqueza, estilo y colorido decorativo.

Grupo de Camden Town:

Inglaterra, 1911-1913, véase la obra de Lewis.

Grupo post-impresionista de dieciséis artistas, inspirado en Sickert, activo en Camden Town, un área de la clase obrera londinense. El grupo representaba sobre todo escenas urbanas realistas y algunos paisajes.

H

Hermandad de los pre-rafaelitas:

Inglaterra, mediados del siglo XIX, véase la obra de Millais, Rossetti y Hunt.

Grupo de artistas que creía que las composiciones clásicas de Rafael habían corrompido la enseñanza académica del arte. Desarrollaron un estilo naturalista en pinturas de temas religiosos y medievales.

I

Impresionismo:

Francia, finales del siglo XIX, véase la obra de Monet, Renoir, Manet y Degas (los principales del grupo).

Una forma de pintar que intenta capturar la impresión subjetiva de los efectos de la luz y el color en una escena. Los paisajes por lo general se pintan "en plein-air".

M

Manierismo:

Europa, 1525-1600, véase la obra de Parmigianino, Pontormo, Tintoretto.

Estilo elegante y refinado dominado por temas profanos, composiciones complejas, figuras musculosas y alargadas en poses complejas, con cualidades de gracia, sofisticación y detalles preciosos.

Movimiento nazareno:

Países germánicos, principios del siglo XIX, véase la obra de Overbeck.

Movimiento artístico que se estableció en Viena para revivir la honestidad y la espiritualidad del arte cristiano.

N

Nabismo:

Francia, finales del siglo XIX y principios del XX, véase la obra de Bonnard y Vuillard.

Movimiento de vanguardia post-impresionista cuyo principal impulsor fue Sérusier. Se caracterizó por un colorido plano de la superficie, colores puros y sin mezclar y un espíritu con frecuencia esotérico.

Naturalismo:

Europa, 1880-1900.

Como extensión del realismo, el naturalismo apunta a lograr una representación aún más realista de la naturaleza.

Neoclasicismo:

Europa, 1750-1830, véase la obra de David, Mengs y ngres.

Movimiento basado en las teorías de J. Winckelmann acerca del arte de la antigua Grecia y que muestra un nuevo interés por la simplicidad y los valores morales.

El arte de la precisión elegante y equilibrada, muy lejos de las anteriores expresiones de pasión.

Neo-expresionismo:

Internacional, década de 1970, véase la obra de Baselitz.

Pinturas figurativas alargadas, ejecutadas con rapidez, con colores agresivos.

Neo-impresionismo:

Francia, finales del siglo XIX, véase la obra de Seurat y Signac.

Movimiento que forma parte del post-impresionismo y se basa el puntillismo, un estilo pictórico en el que los colores

secundarios se generan a través de una mezcla visual de puntos de colores primarios yuxtapuestos.

No figurativo:
Francia, de 1930 a finales del siglo XX, véase la obra de Bazaine, Manessier, da Silva y Estève.
Arte que se inspira en la naturaleza sin imitarla.

Nuevo realismo:
Europa, década de 1960, fundada por Klein y el crítico Pierre Restany
Movimiento artístico que criticaba los objetos comerciales resultado de la producción en masa.

O

Orfismo:
Francia, 1912, véase la obra de Robert Delaunay.
Pinturas líricas y visionarias.

P

Perspectiva/Perspectiva lineal:
Paolo Uccello descubrió la perspectiva, con la que produjo una especie de poesía matemática, un sistema para crear la ilusión de espacio y distancia en una superficie plana.
El primer estudio científico de la perspectiva se encuentra en los tratados de Alberti *De Pictura* (1435).

Pintura a la caseína:
Pintura con pigmentos ligados con un precipitado de leche. Se aplica generalmente sobre superficies rígidas como paredes, cartones, madera o yeso.

Pintura al óleo:
Los colores que se usan para pintar se pulverizan, por lo que se requiere de un medio que los amalgame y les dé la consistencia adecuada.
Por lo general se atribuye a los hermanos Van Eyck el haber sido los primeros en mezclar sus colores con aceite.

Pintura Magna:
Una línea de pinturas acrílicas que contienen pigmentos en una resina acrílica que seca rápidamente y da un acabado mate. Lichtenstein la usaba con frecuencia.

Post-impresionismo:
Francia, finales del siglo XIX, véase la obra de Seurat, Cézanne, van Gogh, Gauguin, Utrillo, Valadon y Toulouse-Lautrec.
Jóvenes artistas que crean un movimiento diverso de reacción en contra del impresionismo, que se había convertido en el estilo oficial de finales del siglo.

Primitivismo:
Europa, finales del siglo XIX, véase la obra de Gauguin, Picasso y Nolde.
Hace referencia a un estilo que se concentra en las artes tribales de África, Oceanía y Norteamérica, consideradas en aquel entonces menos desarrolladas.

Purismo:
Francia, década de 1920, véase la obra de Ozenfant.
Los principios del purismo fueron la purificación del lenguaje plástico y la selección de formas y colores. El purismo se separó del cubismo y buscó determinar las ideas y sentimientos asociados naturalmente con las formas y los colores.

R

Rayonismo:
Rusia, principios del siglo XX, fundado por Larionov.
Una de las primeras expresiones de la pintura abstracta. Representa formas espaciales con intersecciones de rayos de color.

Realismo social:
América, década de 1930, véase la obra de Diego Rivera.
Realismo naturalista que plasma las actividades de la clase obrera o trata temas políticos o sociales contemporáneos.

Realismo:
Francia, mediados del siglo XIX, véase la obra de Courbet.
La representación de personajes, temas y eventos de la vida diaria de una forma cercana a la realidad, en contraste con las formas clásicas idealizadas. Inspiró a Corot, Millet y a los pintores de la escuela de Barbizon.

Regionalismo:
Estados Unidos, década de 1930, véase la obra de Curry, Benton y Wood.
Humilde estilo de pintura antimodernista que muestra escenas rurales del Oeste medio norteamericano.

Renacimiento:
Europa, c. 1400 - c. 1520, véase la obra de Botticelli, Leonardo da Vinci, Durero.
Periodo de gran creatividad y actividad intelectual que rompe con las restricciones del arte bizantino. Estudio de la anatomía y la perspectiva a través de la comprensión del mundo natural.

Rococó:
Europa, 1700-1770, véase la obra de Watteau, Boucher o Fragonard.
Estilo exuberante que se inició en Francia, caracterizado por una gran ornamentación, composiciones tumultuosas, colores claros y delicados y formas redondeadas.

Romanticismo:
Europa, 1750-1850, véase la obra de Friedrich, Delacroix.
Estética anticlásica con gran contenido emocional que con frecuencia retrata paisajes melancólicos y poéticos o contenidos exóticos.

S

Semiabstracción:
Internacional, siglo XX, véase la obra de Hartley o Sutherland.
Arte dirigido a la abstracción.

Serigrafía:
Técnica de impresión basada en estarcir una imagen sobre una tela porosa.
Fue adoptada por los artistas gráficos estadounidenses en la década de 1930 y popularizada por los representantes del arte pop en la década de 1960.

Simbolismo:
Europa, finales del siglo XIX, véase la obra de Moreau o Redon.
Movimiento que se inspira en la poesía, la mitología, las leyendas o la Biblia y que se caracteriza por formas aplanadas, líneas ondulantes y la búsqueda de la armonía estética.

Surrealismo:
Europa, 1923 a mediados del siglo XX, véase la obra de Ernst, Dalí o Magritte.
Exploración artística de los sueños, la intimidad y el simbolismo visual de la mente subconsciente. Uso de la técnica del automatismo psíquico.

T

Tachismo:
Europa, década de 1950, véase la obra de Tobey.
Parte del movimiento del "Art informel".

Temple, pintura al:
Se conoce como pintura al temple, o témpera, al proceso de pintura en el que el medio empleado es un material glutinoso, albuminoso o coloidal. Esto equivale prácticamente a decir que cualquier proceso de pintura en el que el vehículo o medio de amalgamado que se utilice no sea el aceite, es pintura al temple. Se utilizó con mucha frecuencia durante el Renacimiento, pero en el siglo XV la pintura al óleo le robó popularidad.

Trompe-l'œil (también llamado trampantojo):
Técnica pictórica en la que el observador no puede distinguir la obra de la realidad (con frecuencia se trata de un detalle o escena integrada a la arquitectura).
Con frecuencia se puede encontrar en pinturas en los techos, como en algunas obras de Mantegna.

ÍNDICE